中国古代晚期绘画史

山外山

晚明绘画(1570—1644)

［美］高居翰 著

生活 · 讀書 · 新知 三联书店

图书在版编目（CIP）数据

　山外山：晚明绘画：1570—1644 /（美）高居翰著；
王嘉骥译 . -- 北京：生活·读书·新知三联书店，
2023.8
　（高居翰作品系列）
　ISBN 978-7-108-07638-0

　Ⅰ.①山… Ⅱ.①高… ②王… Ⅲ.①中国画－绘画
史－中国－1570-1644 Ⅳ.① J212.092.48

　中国国家版本馆 CIP 数据核字 (2023) 第 078646 号

翻　　译　王嘉骥
审　　阅　石守谦
责任编辑　杨　乐　钟　韵
装帧设计　康　健
责任印制　卢　岳
出版发行　生活·讀書·新知 三联书店
　　　　　（北京市东城区美术馆东街 22 号 100010）
网　　址　www.sdxjpc.com
图　　字　01-2018-4882
经　　销　新华书店
制　　作　北京金舵手世纪图文设计有限公司
印　　刷　天津图文方嘉印刷有限公司
版　　次　2009 年 8 月北京第 1 版
　　　　　2023 年 8 月北京第 2 版
　　　　　2023 年 8 月北京第 1 次印刷
开　　本　720 毫米 × 1020 毫米　1/16　印张 24
字　　数　250 千字　图 184 幅
印　　数　0,001 - 8,000 册
定　　价　148.00 元
（印装查询：01064002715；邮购查询：01084010542）

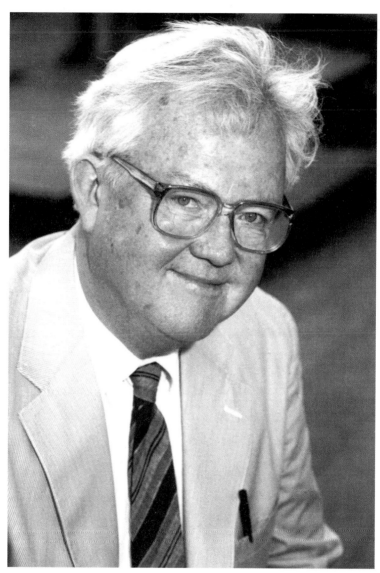

高居翰（James Cahill）

关于作者

高居翰教授（James Cahill），1926 年出生于美国加州，是当今中国艺术史研究的权威之一。1950 年，毕业于伯克利加州大学东方语言文学系，之后，又分别于 1952 年和 1958 年取得安娜堡密歇根大学艺术史硕士和博士学位，主要追随已故知名学者罗樾（Max Loehr），修习中国艺术史。

高居翰教授曾在美国华盛顿弗利尔美术馆服务近十年，并担任该馆中国艺术部主任。他也曾任已故瑞典艺术史学者喜龙仁（Osvald Sirén）的助理，协助其完成七卷本《中国绘画》（*Chinese Painting：Leading Masters and Principles*）的撰写计划。

自 1965 年起，他开始任教于伯克利加州大学的艺术史系，负责中国艺术史的课程迄今，为资深教授。1997 年获得学院颁发的终生杰出成就奖。

高居翰教授的著作多由在各大学授课时的讲稿修订或充分利用博物馆资源编纂而成，融合了广博的学识与细腻、敏感的阅画经验，皆是通过风格分析研究中国绘画史的典范。重要作品包括《中国绘画》（1960 年）、《中国古画索引》（1980 年）及诸多重要的展览图录。目前，他正致力于撰写一套五册的中国晚期绘画史，其中，第一册《隔江山色：元代绘画》、第二册《江岸送别：明代初期与中期绘画》、第三册《山外山：晚明绘画》均已陆续出版。第四、第五册仍在撰写中，付梓之日难料，但高居翰教授已慷慨地将部分内容及其他讲稿、论文刊布于网络，有兴趣的读者可登录 www.jamescahill.info 参阅。

1978 至 1979 年，高居翰教授受哈佛大学极负盛名的诺顿（Charles Eliot Norton）讲座之邀，以明清之际的艺术史为题，发表研究心得，后整理成书：《气势撼人：十七世纪中国绘画中的自然与风格》，该书曾被全美艺术学院联会选为 1982 年年度最佳艺术史著作。1991 年，高教授又受纽约哥伦比亚大学班普顿（Bampton）讲座之邀，发表研究成果，后整理成书：《画家生涯：传统中国画家的生活与工作》。

三联简体版新序

北京三联书店将在 2009 年陆续出版我的五本著作，为此我感到非常高兴，也非常荣幸，因为它们终于有机会以精良的品相与大多数中国读者见面了。以前，虽然其中有两本出过简体中文版，但可惜那个版本忽视了图版的重要性，书中图片太小，质量也不够理想，无法充分传达文中所讨论的画作的视觉信息。事实上，如果缺少了这些图片，我的写作几乎是没有意义的。

近些年，为庆祝我自 1993 年从加利福尼亚大学伯克利分校退休十五载，并贺八十（二）寿辰，从前的学生和朋友们为我举办了各种集会活动，让我有充裕的时机来发挥余热。在"长师智慧"（Wisdom of Old Teacher）系列演讲中，我总结了自己一生研究中国绘画的基本原则。[1] 除了那些让我沉溺其中的随想与回忆，还有一个问题是我一直在思索的，即中国绘画史研究必须以视觉方法为中心。这并不意味着我一定要排除其他基于文本的研究方法，抑或是对考察艺术家生平、分析画家作品，将他们置身于特定的时代、政治、社会的历史语境，或其他任何新理论研究方法心存疑虑。这些方法都有其价值，对我们共同的研究课题都有独特的贡献。我自己也尽量尝试过所有这些研究方法，尽管并不充分。但是，正如以前我常对学生所说的，想成为一个诗歌研究专家，就必须阅读和分析大量的诗歌作品；想成为一个音乐学家，就必须聆听和分析大量的音乐作品。如果有人认为，不需全身心沉浸在大量中国绘画作品，并对其中一些作品投入特别的关注，就可以成为一名真正能对中国画研究有所贡献的学者，那么我以为，这实在是一种妄想。

然而，这种错误观念却广为传布。有些中国同事对我说，以他们对中国出版物的了解——远远超出了我有限的中文阅读水平——来看，国内学术界仍在很大程度上拘泥于文本研究，而忽视了视觉研究的方法，以为只有那样才是符合"中国传统"的，而所谓"风格史"研究则源于德国，从根本上说是西方的，不适用于中国。我最近在一些文章中（参见注［1］）提到过这个问题。首先，20 世纪 50 年代以后，在美国与欧洲兴起的中国绘画史研究之所以取得蓬勃发展，靠的并非一己之力，而是由于因缘际会，恰好融合了中国、日本、欧洲大陆、英国、美国等各地的学术传统。这其中当然也得益于向中国学者的学习：方闻、何惠鉴、曾幼荷、鹿桥，以及收藏鉴赏家王季迁等人，他们无论在艺术史的文本研究还是视觉研究方面都是专家。第二，中国古代

学者，如明清时期的思想家、绘画评论家董其昌等，也曾深入鉴赏活动当中，并从视觉角度对一些作品进行了分析，虽然我们今天只能看到他们留下的文字，但当初他们针对的可是亲眼所见的画迹。如果说他们的方式看起来与我们有所不同，那只是因为，当时除了木版印刷这种十分有限的媒介，他们缺乏其他更好的复制和传播图像的途径来传达其视觉感受。因此，他们在表达自己独特的体验与见解时，视觉因素几乎完全被排除在外。可以说，传统中国绘画史研究之所以特别重视文本，在很大程度上是由于受到当时传播途径的限制。

今年三联书店将会出版我的四本书——《隔江山色》《江岸送别》《山外山》三本勾连成一部完整的元明绘画史，另外还有一本是《气势撼人》——它们在叙述与讨论时，都特别倚重对绘画作品的解读。读者很快就会发现，在前三本书中，讨论特定作品与风格的内容远远超出了对元明绘画史其他方面的描述，而《气势撼人》每一章都以对某一幅画的细读或两幅画的比较为开篇，其后的论述均由此展开。事实上，这本书最初源于 1979 年我在哈佛大学的一系列演讲，它是我对如何通过细读画作和作品比较来阐明一个时期的文化史而作的一次尝试。在这本书的英文版序言中，我曾写道："关于绘画，明清历史究竟能告诉我们些什么？这不是我关心的主题。相反，我所在意的是：明末清初绘画充满了变化、活力与复杂性，这些作品本身，向我们传达了怎样的时代信息，以及这样的时代中又蕴含着怎样的文化张力？"我的其他作品和文章，包括三联书店明年即将出版的《画家生涯：传统中国画家的生活与工作》，同样会进行大量的作品分析，但这样做只是为了说明情形和阐发论点。我不会一味地为视觉方法辩护，即使它确实存在局限也熟视无睹，在我的职业生涯中，凡是有利于在讨论中有效阐明主旨的方法，我都会尽力采用。我也并非敝帚自珍，视自己的文章为视觉研究的最佳典范，这些文字还远未及这个水准。我所期望的是，这些尚存瑕疵的文字能够对解读和分析绘画作品有所启发，并引起广泛讨论。除了三联书店将会出版的这五本书，中文读者还能接触到我的另外两篇论文，它们同样可以用来说明我的治学方法。其中一篇研究了清初个性桀骜的艺术大师八大山人的作品如何体现了他的"癫症"（即他如何从自己过去的癫狂经验中获取灵感，使画作充满与众不同的气质）；另一篇则试图梳理出一个中国明清绘画中可能存在的类别，其主要观众和顾客都是女性。[2]

当然，相信大家也能举出和推荐很多中国学者的研究成果，他们在讨论中国绘画问题时，会比我更好地运用视觉研究方法。由于我对中文著作掌握得非常不充分，因此无法将他们逐一列出，即使做了，那也将是一个糟糕的列表，很可能会漏掉一些优秀的作品而网罗进一些禁不起推敲的例证。不过，一个明显的事实是，我以及所有研究中国绘画的外国学者，终其一生都在仰赖中国前辈和同行的著作，没有他们，我们不可能取得今天的成绩。20 世纪 50 年代，当我还是一名学生的时候，就很幸运地遇上了对我影响甚伟的导师之一，大鉴藏家王季迁。后来，我又在中国学术界结识了许

多挚友。自从 1973 年作为考古代表团成员第一次去中国，1977 年作为中国古代绘画代表团主席第二次去中国，直到此后多次非常有意义的访问与停留，我与无数的博物馆工作人员、大学和艺术院校的教授、艺术家、学者等都结下了深厚的友谊，他们的慷慨帮助让我接触到许多前所未闻的资料，极大地丰富了我的晚期写作。我对他们的感激难于言表。

倡导视觉研究方法并不困难，但这也带来了很大的问题：如何能让那些希望运用这一方法的人看到高质量的绘画图像，获得研究所必需的视觉资料呢？我和很多外国学者接触图册、照片、幻灯片并不困难，不少人还能幸运地拥有自己的收藏，但这对大部分中国学者和学生来说，还存在相当困难。如今，解决这一问题有个可行的办法，那就是建立起一个庞大的图片数据库，这样使用者就可以在网络或者光碟上找到所需的资料了。当然，这项工程要靠年轻的数字图像技术专家们来完成，但如果需要图片资源或专家建议，我也一定会在有生之年尽己所能为此提供帮助，我确实打算这样做。

最后，我想把这本书献给所有正在阅读它的中国读者，并祝愿中国绘画史研究拥有美好的未来，愿中外学者都能秉持互利协作的精神为之努力。

2009 年 2 月

[1] 能够阅读英语的读者可以在我的网站 www.jamescahill.info 里看到其中的两篇演讲稿。点击 "Writings of James Cahill"，再点击左侧的 "Cahill Lectures and Papers"（CLP），向下翻页找到并点击 CLP176，"Visual, Verbal, and Global (?): Some Observations on Chinese Painting Studies" 和 CLP178，我在伯克利 2007 年 4 月 28 日 "江岸归帆" 座谈会结束时的讲话，那是我从前的学生为庆贺我 80 岁生日而举办的一次活动。前一篇收录在 History of Art and History of Ideas, III, pp.23-63。两篇文章内容相似，但它们相对完整地说明了我对中国绘画史领域的研究现状以及它如何朝更好的方向发展方面的认识。

[2]《八大山人作品中的 "癫症"》（"The 'Madness' in Bada Shanren's Paintings"）收录于我的文集中，这本文集共收论文 12 篇，即将由杭州中国美术学院出版。这篇文章也可以在我的网站内 "Cahill Lectures and Papers" 栏 CLP12 条目下找到。《中国明清时期为女性而作的画？》（"Paintings Done for Women? in Ming-Qing China"）一文收录在《艺术史研究》第七卷，1—37 页。

致中文读者

拙著中国晚期绘画史第三册的中文版付梓在即，在此，我应当针对当初撰写这套书的原委，稍加说明。

我在 1970 年代初期，就兴起了撰写这套书的念头，那时，有一位出版商要我撰写一册中国晚期绘画史（借以接续另外一位作者所写的中国早期画史）。我推辞了这项提议，原因在于我已经写过一本介绍中国绘画的通论性书籍（也就是 *Chinese Painting*，Skira，1960，中文版由台湾雄狮图书公司发行），我不想再做同样的事，至少在那个时候不想。但是，我倒是想针对元、明、清三代的绘画，做较大篇幅而且比较详细的研究，于是，我想找一位能够符合我出书条件的出版商：我要有够分量的正文，良好的图书设计，而且，图版必须配合每一章的正文，而不是全部集在书末。当时，威特比小姐（Meredith Weatherby）是东京威特希尔公司（John Weatherhill, Inc.）的创办人兼社长，她很热情地回应这项计划。从此，我们有了一段令我受益良多的合作关系，截至目前为止，我们出版了其中的三大册：《隔江山色：元代绘画 1279—1368》，英文版成书于 1976 年；《江岸送别：明代初期与中期绘画 1368—1580》，1978 年；以及《山外山：晚明绘画 1570—1644》，英文版出版于 1982 年，而本书即是该书的译本。

然而，由这三册书的出书间隔来看，可以看出我在写作时所遭遇的一些难题所在。我在第一册的序文当中，自信满满地宣称，我将以一年一册的出书速度，在五年之内完成这套书的撰写工作。事实上，在第一册付梓之后，我隔了两年才完成第二册；从第二册到第三册之间，则相隔了四年；如今，这第三册已经出版了十四年，我的第四册却仍在"进行中"。而我原先那份自信满满的时间表到哪儿去了呢？

原来，此一五年计划乃是建立在一个很乐观的想法之下，也就是说，打从 1965 年我进驻伯克利加州大学之后，已经教了很多年的中国晚期绘画史课程，如果我主要根据上课所用的讲义来扩充编写这套书的话，想必是一件相当轻而易举的事。而第一册《隔江山色》，的确就是那样写出来的，只不过，我又另外加进了一些我在博士论文撰写期间的研究成果（我的博士论文本来是要处理元代四大家的山水绘画，后来缩小至只写吴镇一人），以及我自己对元代绘画所做的一些其他的研究。第一册是目前这三册当中，篇幅最短的一册，同时，在研究方法上，也最为传统。虽然多年来，我一直在开拓各种研究方法，想要让各种"外因"——诸如理论、历史以及中国文化中的其他

面向——跟中国绘画作品的特色产生联系，但在当时，我毕竟还是罗樾（Max Loehr）指导下的学生，所以在研究的方法上，仍以画家的生平结合其画作题材，并考虑其风格作为根基；至于风格的研究，则是探讨画家个人的风格，以及从较大的层面，来探讨各风格传统或宗派的发展脉络，乃至于各个时代的风格断代等等。

及至1970年代中期，我在撰写《江岸送别》时，已经变得比较专注于其他的问题，而不再像以前一样，只局限于上述那些问题而已；譬如，注意到以地方派别来归类艺术家的重要性；职业画家和业余画家分野的复杂性；以及在明代画家的社会地位与其画作题材和风格之间，我看到了一些明确的相关性。关于最后这个问题，我在1975年密歇根大学所举办的文徵明研讨会当中，发表了一篇简短的论文，指出唐寅和文徵明二人，除了都是伟大的画家之外，他们在许多方面，也各自形成了不同的艺术家类型，无论是他们的生平或是绘画作品皆然。同时，我也提出，艺术家因其生活模式（我们在中国人的记载当中便读到这些），而展现出某些特征，同样地，其在绘画作品之中，也会展现出一套仿佛是互相对称的风格特征；也因此，唐寅和文徵明基于其现实的处境，不可能互换位置，也不可能画出跟对方相同的作品。而且，令人惊讶的是，此一对称现象也同样适用于同一时期其他画家身上。于是，我主张除非我们能够推翻这其中的关联性，或是提出反证，否则，我们就应该正视这些关联，并探索其意涵为何。然而，在这之后的二十年里，此一观点从未被推翻，但也从来没有被全面地肯定过。前些年，我在中国所举办的一个研讨会当中，重新就这个题目发表了新的论文，我仍然希望其他的研究者，能够严肃地面对这个重大的课题，好好研究艺术家的社会经济地位与其所选择的题材及风格之间，究竟有何关联。而不是一味地坚持这个问题并没有真正的重要性；或者是推说，吾人实在没有足够的证据来谈这个问题；或乃至于昧于我所提出的这些关联性，而仍然坚持，所有的艺术家不管怎样，无论他们爱画什么，要怎么画，都还是可以随心所欲地选择。

本书是这套中国晚期绘画史的第三册，按照原先的计划，这套书一共要写五册。第四册将探讨清代初期的绘画，目前还在撰写中（已经进行了有十七八年之久了）；我有信心能够在最近几年完成这一册，然后以英文和中文两种版本付梓。第五册则是处理十八世纪初一直到二十世纪中期（或更晚近）的中国绘画，但是，有鉴于撰写最后这几册所可能面临到的困难，究竟第五册是否能够完成，则比较有疑问。

读过第一、二册，也就是《隔江山色》和《江岸送别》的读者，很快就会发现，第三册的写作企图比起前面两册，都要来得更为壮阔，我有意将各种多元的因素交织起来，以便针对艺术家及其画作，进行更为丰富且复杂的论述：地域、社会和经济地位、理论立场、对传统所持的态度等因素，都在讨论之列。然而，我在书中所运用的这种复杂度较高的立论方式，并不单纯只是因为我研究方法的改变而已；这同时也反映了我所面对的材料，也有其复杂性。我相信，跟前人相比，此一时期画风及题材的

选择，也跟上述诸多外因之间，形成了更为紧密的环节互扣关系，因此，当艺术家以某些画法来描绘某些主题时，或是诸如此类等等，他们也许是在表达自己在艺术以外的一些立场。在此一较为晚期的阶段里，由于文献的记载比较完备，所以，我们可以处理一些元代或明代初期所难以探讨的课题。再者，此一时期的中国社会正经历着巨大的变化，特别是商品经济的蓬勃发展，而商人阶级也逐渐走向了历史舞台的前端，进而与其他的社会团体产生交流，诸如老一辈的士绅阶级、官场上的权力结构以及数量不断在增加的失意义人等等。诸如此类的历史发展，是如何地影响着晚明的绘画呢？这也是本书的重大主题之一。有的批评家则认为，本书对于此一主题的处理并不理想，对于这项批评，我除了表示同感之外，并不准备做任何答辩，而且，我可以胸有成竹地说，未来其他的学者必定会有更好的成绩才是。但是，总得有人抛砖引玉；而本书对晚明绘画所做的研究，其意即在于此。而且，在第四册的清代初期绘画当中，我还是会继续秉持此一研究方向。如今，我这几部著作的中文版已经问世；对于中文读者而言，中国学者针对同一范畴，已有许多优秀的论著，如果说，我这几部著作还能够作为补充之用，进而提供一种不同的观点的话，那么，我会备感欣慰。

1982年，与本书英文版同年出版的还有《气势撼人：十七世纪中国绘画中的自然与风格》（繁体中文版也是由石头出版股份有限公司独家出版），该书是根据1979年我在哈佛大学诺顿讲座讲演的内容所编写而成；无论是所处理的画家、画作以及议题等等，这两本书显然有些重叠之处。但是，《气势撼人》一书比较专注于绘画的意义、定型化以及风格等问题，而《山外山》一书的意图则是以此一时期的绘画为范畴，按部就班地针对各个画派及画家，进行比较广泛而详尽的叙述。放眼当前艺术史学科的发展，此一研究方法当然还是比较老式的；然则，在艺术史学界还没有完全放弃以编年、地域和派别为导向的论画方式之前，以此一做法来处理晚明绘画，似乎还是很值得一试的。

本书英文版的难度颇高，将其转译成中文，必须耗费极大的时间与精神，在此，我非常感谢王嘉骥君所花的心血；同样地，我也非常感激石头出版股份有限公司的创办人暨社长陈启德先生，感谢他目光远大，愿意将这几部书制作成中文版发行，而且终于克服万难，很顺利地完成了此一出版计划。

英文原版序

本书系先前所拟一套五册中国晚期绘画史计划中的第三册。目前已出版的两册为《隔江山色：元代绘画 1279—1368》（1976 年，以下简称《隔江山色》），以及《江岸送别：明代初期与中期绘画 1368—1580》（1978 年，以下简称《江岸送别》）。我在《隔江山色》的序言中，曾经乐观地表示，大约可以按照一年一册的速度出书；如今的结果却是，本书在《江岸送别》出版后四年，才得以问世。两书之间，另有一出书计划介入（即《气势撼人：十七世纪中国绘画中的自然与风格》，剑桥：哈佛大学出版社，1982 年），该书并不在上述画史之列，且其内容性质也极不相同。再者，事实证明，以晚明绘画为题著书，要比原先所设想的困难许多。

我已尽己所能，尽量不让读者感到本书难以阅读。不过，无可避免的事实则是：尽管晚明有许多画作不但深具感染力，且极引人注目，然整体说来，此一阶段的作品并不像明代稍早或宋代作品那么具有"娱乐价值"，而且，在画作的表现方面，晚明的绘画也显得较为复杂。晚明画家除了创作出许许多多分外有趣的作品——其中也不乏精妙之作——之外，他们也以极为错综复杂的方式，与传统画史建立关联，同时，也与其当时代的文艺理论结合，形成繁复的互动关系，成为此一时期，特受钟爱的一种文化游戏。晚明画家的创作往往极为知性化，且对艺术史极为自觉；虽则我们无须探触其时代课题，而仍旧可以赏析晚明画家的作品，然则，这样却会严重束缚住我们对作品的阅读。我的写法乃是将作品的每一面向都展陈出来，如此，可以让有心的读者，深入晚明时期罕见的多重艺术史情境之中。

基于此一选择，有些读者可能会觉得本书讨论画作的方式，过分着重形式的分析，或者，在画家风格的渊源及其宗法的典范方面，着墨过多。不过，此一取径角度，绝非仅是我们今日先入为主的偏颇看法，而是我们根据画家个人在画上的题跋及著作得知，这些都是画家在当时所主要关切的课题。由晚明的画作中，探知画家创作的原意及情感寄托，我们不应仅以赏析为满足，同时也必得了解画家为创作所赋予的层层意念联想及内涵。

最复杂的是董其昌。如同他在晚明绘画中所占有的地位，他也是本书的核心。时至今日，他仍是一个具有争议性的人物；仍有许多人认为他并非一个独具原创力或特有成就的画家。书中关于董其昌的篇章或许显得特别冗长，然而，此处似乎也是一个

绝佳的机会，可以让我们全面地对董其昌其人、其作、其画论以及其对画史的影响，进行完整的探讨与呈现，从而，借此发掘这诸多层面之间的关系为何。将董其昌一章置于全书最中间的另一意图，则是：希望对业余文人画的现象作一界定，区分其与职业画家在实践方式上的不同，并且，更进一步地了解，在不同的时期与处境中，这种业余文人与职业画家的分类，有何意义与局限。

对于有些学者提出批评（见于近日几篇评论与专文），认为持续以业余文人与职业画家的方式来区分中国绘画，尤异是助长中国画论历来贬抑职业画家的偏见。对于此一看法，我只能再一次地指出，想要以排拒的方式，拒绝承认业余文人与职业画家之间所可能存在的任何差异，是无法真正将偏见扫除殆尽的；唯一的方法，只有重新调整我们对旧有区分方式所赋予的价值观。再者，如果我们承认并试图去了解，艺术家的画风与其所处环境（经济条件、社会阶层以及交游情形等等）之间，存在着种种相互的关联性，而我们能够不以忽略或轻忽的态度，去对待这些现实因素的话，那么，便可更紧密地将晚明绘画与同时代的政治史、思想史及社会史作整体的结合。同样地，如果说我们对上述诸课题有过度强调之嫌［再次借用先前已有的语汇来说，"概括论者"（lumpers）总是会对"分类论者"（splitters）有此质疑］，那么，我们会说，那是因为我们从创作者的画作与著作中发现，采取此种方式处理晚明绘画，不但更为有趣，同时，也更符合晚明时代的特质。

在撰写本书期间，我参考了许多学术界同僚及学生的著作，同时，对于他们所提供的建议与协助，我也欣然领受之。关于此，我已尽量在注释中表达个人的感激之意。不过，在诸多学术同僚之中，我仍然要特意向何惠鉴、古原宏伸以及吴讷孙等人致谢；在历年来的学生之中，我也要谢谢安雅兰（Judy Andrews）、安濮（Anne Burkus-chasson）、小林宏光、梅·安娜·庞（Mae Anna Pang）、霍华德·罗杰斯（Howard Rogers）、文以诚（Richard Vinograd）诸位。台北故宫博物院负责 1977 年《晚明变形主义》画展的研究及著录撰写同仁，尤其值得称道，他们对晚明绘画的研究，多所贡献。徐澄琪与张珠玉二位曾在古文的翻译方面，提供许多协助；简·德柏瓦丝（Jane De Bevoise）与金思（Ching Sze）则协助索引与图说的制作。本书的地图仍是摩根女士所负责（我们应再次说明，图中所用省界、疆界、地名，皆以今日为准，并未还原成晚明时代的名字）。对于上述每一位，我都心怀感激；同时，对于许许多多博物馆主事的同仁以及收藏家等，他们慨允我登载他们所典藏的作品，并一再耐心地协助、提供或回应我所需要的照片和资讯，我也特此申谢。

目　录

三联简体版新序 .. I

致中文读者 .. IV

英文原版序 .. VII

第一章　背景与课题 .. 1

第一节　晚明以前的绘画 .. 2

第二节　明人所写的艺术史 .. 6

第三节　课题与议论 .. 6

第四节　画史宗脉 .. 8

第五节　詹景凤的"两派"论 .. 11

第六节　董其昌的南北两宗论 ... 13

第七节　苏州派与松江派的对立 ... 15

第二章　晚明苏州大家 ... 21

第一节　张复与陈裸 ... 22

第二节　职业画家与业余画家 ... 24

第三节　李士达 ... 27

第四节　盛茂烨 ... 35

第五节　张宏 ... 42

　　　　实景画 ... 42

　　　　《华子冈图》 ... 50

　　　　《止园》图册 ... 54

　　　　来自欧洲之影响 ... 55

　　　　其才华与声名 ... 59

第六节　邵弥 ... 60

第三章　松江画家 ... 65

第一节　宋旭 ... 66

第二节　孙克弘 ... 74

第三节　赵左 ... 76

第四节　沈士充 ⋯⋯⋯⋯⋯⋯⋯⋯⋯⋯⋯⋯⋯⋯⋯⋯⋯⋯⋯⋯ 87

第五节　顾正谊与莫是龙：华亭派 ⋯⋯⋯⋯⋯⋯⋯⋯⋯⋯⋯⋯⋯ 90

第四章　董其昌 ⋯⋯⋯⋯⋯⋯⋯⋯⋯⋯⋯⋯⋯⋯⋯⋯⋯⋯⋯⋯ 97

第一节　生平与事业 ⋯⋯⋯⋯⋯⋯⋯⋯⋯⋯⋯⋯⋯⋯⋯⋯⋯⋯⋯ 98

第二节　早期作品：风格的诞生 ⋯⋯⋯⋯⋯⋯⋯⋯⋯⋯⋯⋯⋯⋯ 103

第三节　中期作品：别种风格秩序 ⋯⋯⋯⋯⋯⋯⋯⋯⋯⋯⋯⋯⋯ 120

第四节　晚期作品 ⋯⋯⋯⋯⋯⋯⋯⋯⋯⋯⋯⋯⋯⋯⋯⋯⋯⋯⋯⋯ 133

第五节　集大成 ⋯⋯⋯⋯⋯⋯⋯⋯⋯⋯⋯⋯⋯⋯⋯⋯⋯⋯⋯⋯⋯ 139

第六节　"仿"或创意性的摹仿：理论篇 ⋯⋯⋯⋯⋯⋯⋯⋯⋯⋯⋯ 142

第七节　"仿"或创意性的摹仿：实践篇 ⋯⋯⋯⋯⋯⋯⋯⋯⋯⋯⋯ 146

第八节　董其昌的绘画与晚明历史间的关系 ⋯⋯⋯⋯⋯⋯⋯⋯⋯ 155

第五章　多重流派：业余文人画家 ⋯⋯⋯⋯⋯⋯⋯⋯⋯⋯⋯⋯⋯ 159

第一节　董其昌的朋友及追随者 ⋯⋯⋯⋯⋯⋯⋯⋯⋯⋯⋯⋯⋯⋯ 160

　　　　顾懿德 ⋯⋯⋯⋯⋯⋯⋯⋯⋯⋯⋯⋯⋯⋯⋯⋯⋯⋯⋯⋯⋯ 160

　　　　项圣谟 ⋯⋯⋯⋯⋯⋯⋯⋯⋯⋯⋯⋯⋯⋯⋯⋯⋯⋯⋯⋯⋯ 162

　　　　卞文瑜 ⋯⋯⋯⋯⋯⋯⋯⋯⋯⋯⋯⋯⋯⋯⋯⋯⋯⋯⋯⋯⋯ 167

第二节　画中九友：嘉定、武进、南京与安徽的画家 ⋯⋯⋯⋯⋯ 169

　　　　李流芳与程嘉燧 ⋯⋯⋯⋯⋯⋯⋯⋯⋯⋯⋯⋯⋯⋯⋯⋯⋯ 169

　　　　安徽派绘画的肇始及其衍伸 ⋯⋯⋯⋯⋯⋯⋯⋯⋯⋯⋯⋯ 175

　　　　邹之麟与恽向 ⋯⋯⋯⋯⋯⋯⋯⋯⋯⋯⋯⋯⋯⋯⋯⋯⋯⋯ 179

第三节　明代之衰落：南北两京的士大夫画家 ⋯⋯⋯⋯⋯⋯⋯⋯ 184

　　　　方以智 ⋯⋯⋯⋯⋯⋯⋯⋯⋯⋯⋯⋯⋯⋯⋯⋯⋯⋯⋯⋯⋯ 186

　　　　黄道周、倪元璐与杨文骢 ⋯⋯⋯⋯⋯⋯⋯⋯⋯⋯⋯⋯⋯ 187

　　　　业余文人画对价值的看法，第一部分 ⋯⋯⋯⋯⋯⋯⋯⋯ 196

　　　　傅山 ⋯⋯⋯⋯⋯⋯⋯⋯⋯⋯⋯⋯⋯⋯⋯⋯⋯⋯⋯⋯⋯⋯ 197

第四节　北方画家与福建画家：北宋风格的复兴 ⋯⋯⋯⋯⋯⋯⋯ 200

　　　　米万钟、王铎与戴明说 ⋯⋯⋯⋯⋯⋯⋯⋯⋯⋯⋯⋯⋯⋯ 201

　　　　业余文人画对价值的看法，第二部分 ⋯⋯⋯⋯⋯⋯⋯⋯ 208

　　　　张瑞图与王建章 ⋯⋯⋯⋯⋯⋯⋯⋯⋯⋯⋯⋯⋯⋯⋯⋯⋯ 210

第六章　多重流派：几位职业大家 ⋯⋯⋯⋯⋯⋯⋯⋯⋯⋯⋯⋯⋯ 219

第一节　吴彬与高阳 ⋯⋯⋯⋯⋯⋯⋯⋯⋯⋯⋯⋯⋯⋯⋯⋯⋯⋯⋯ 220

第二节　蓝瑛与刘度 ⋯⋯⋯⋯⋯⋯⋯⋯⋯⋯⋯⋯⋯⋯⋯⋯⋯⋯⋯ 234

第三节　陈洪绶及其山水画 ⋯⋯⋯⋯⋯⋯⋯⋯⋯⋯⋯⋯⋯⋯⋯⋯ 253

第四节　两位佚名画家与张积素 ⋯⋯⋯⋯⋯⋯⋯⋯⋯⋯⋯⋯⋯⋯ 260

第七章　人物画、写真与花鸟画 .. 269

第一节　曾鲸与晚明人物写照 .. 272

第二节　丁云鹏 .. 282

第三节　吴彬的道释画 .. 289

第四节　崔子忠 .. 296

第五节　陈洪绶及其人物画 .. 306

　　　　早年 .. 306

　　　　中年 .. 311

　　　　陈洪绶与通俗艺术 .. 316

　　　　晚年 .. 323

　　　　陈洪绶的花鸟作品 .. 334

　　　　《画论》 .. 335

注释 .. 340

参考书目 .. 354

图版目录 .. 359

索引 .. 361

中国部分地区

国界
省界

内蒙古自治区　　　　辽宁省　　　沈阳

黄　　河

宁夏回族
自治区　　　　　　　　　　山海关
　　　　　　　　　　　　　　　北京

青海省　　　　　　山西省　　　河北省

甘肃省　　　　　　　　　　　泰山△　莱阳　　　黄　海
　　　　　　　　　　　　　　山东省

长安　永济　　洛阳　开封
　　△华山　　　　　　　　江苏省

陕西省　　　河南省　　安徽省

四川省　　　　　　　湖北省　　　南京　　上海

江　　　　　汉阳　　　　　　杭州

成都　　　　　　　　庐山△　　　　　浙江省
长　　　　　　　　　　南昌

　　　　　长沙
贵州省　　湖南省　　江西省

　　贵阳　　　　　　　　福建省
云南省　　　　　　　桂林　　　　　　福州

昆明　　　　　　　　　　　　莆田
　　　　　　　　　广东省　　　泉州

广西壮族自治区　　广州　　　　　台湾省

　　　　　　　　香港

0　　300公里　　　　　　　　南　海

海南省

江 南

省 界
大运河

黄 海

扬州
镇江
江苏省
南京
武进
无锡
茅山
宜兴
苏州
嘉定
上海
太湖
松江
桐城
江
吴兴
嘉兴
安徽省
杭州
绍兴
上虞
歙县
诸暨
宁波
休宁
长
浙江省

0 50公里

第一章　背景与课题

本书的计划肇始于晚明绘画特殊的属性与活力。较诸以往，此一时期的绘画更为知性化、更自觉、更为内省。以往的画史从未如此受到外在处境——诸如画论上的课题，社会与政治的变局，以及其他种种动因等——所感染。晚明的绘画比中国以往任何一个时代，都更关心过去的传统，无论是高古或近古皆然：对于高古传统敬重的态度，可由当时鉴赏与收藏之风见出；对于近古传统的关注，则可从画家依附地区传统，或是地域流派间的党同伐异现象看出。晚明画家以及当时代的作家对于绘画多有议论，虽则在此之前，也曾不乏专精之辈，但是相较之下，晚明画论数量之多，已足以令元、明两代的论者瞠目无语。而如果我们相信［与已故的学者李文森（Joseph Levenson）一样］：在思想史与文化史之中，紧张的状态（tension）乃是一种健康的现象，而且，凡是创造力最强盛的时代，其时代的课题往往也至为明确不过，而对于身处此一时代的人们而言，这些课题也恰有其迫切性；以此角度观之，则晚明画家也创作了大批特具原创力，且格外多样的作品。

对于这样一个时代，想要了解其艺术发展的情形，必得对此一时代的课题有几分认识，因为绘画作品的意义往往是应此而生的。也因此，我们对于晚明一代几个重要课题的讨论，也会持续贯穿本书。为了让一些并不熟悉中国画史的读者较为省力，我们会将晚明以前的画史作一简述，作为本书的开始（已经读过先前两册，或者参考过任何中国绘画史佳作的读者，则可跳过此段，虽然此段简论仍可让这些读者温故知新）。此一提纲挈领的大要，主要是为了介绍本书后面所将探讨的许多艺术家及绘画流派；如果说，此一简述读起来像是人名录，那是因为我们刻意的安排。我们先以西方艺术史家的观点，针对"中国绘画史的过去"作一陈述，而后，会再简要地回到同一段历史，从中国画论的角度来看，一直叙述到晚明时期的绘画。

我们将会看到，中国画论对于自己画史的归纳，最终总结于董其昌所提出的南北宗论。任何探讨晚明绘画的著作，必定不脱董其昌；视董其昌为晚明最了不起的艺术家及画论家，此一观点自从董其昌所在的晚明时代起，以迄于今，一直甚少有人质疑，在此，本书也不准备提出任何疑问。第一章的讨论结束于华亭派（或称松江派，董其昌即属此派）与吴（即苏州）派画家的分道扬镳——后者曾经擅场十六世纪画坛。此一段落可以视为是第二章与第三章的楔子；此二章专论苏州与松江两派画家。在探讨董其昌及其文圈时，我们还会提出其他蕴涵在这些画家作品之中的课题，尤其是"仿"——或创意性地摹仿古人风格——的问题。

第一节 晚明以前的绘画

宋代以前的中国画史，代表了一种长期以来的积累，为的是画家能够掌握描绘及表现的能耐。大约在十一世纪以前的一千年里，中国画家致力于使绘画成为有力的媒介，借以理想地呈现外在世界的物象与人内心的思想，从而达到良好的平衡。画评家

对于肖像画家工于写照，能够同时捕捉画中人物的外表特征及心中所想，赞美之词溢于言表；以及对于山水画家能够张尺素以远映，收宏伟山形于方寸之内，或乃至于令东西南北、春夏秋冬之景，宛尔目前，生于笔下，亦赞不绝口。此一阶段的绘画题材，主要是人物，包括个人像与群像，有时画家以居家的场景来安排人物，有时则将人物置于自然景物之中，大抵是以叙事与历史故实为表现的旨趣，或是为了彰显儒家扬善贬恶的教义。

不过，到了离宋代不远的数百年间，山水画已呼之欲出，成为画坛宗匠关注的题材。诗人画家王维（699—759）将其隐居别业附近的景致图写入画，并且也画水景图（如果说宋代画论家以及后世以他为此类画作传统之滥觞的说法可信的话），有时水景则覆盖于风雪之中。中国画史称他为"破墨"技法的开创者，此法乃是单色水墨（ink-monochrome）发展史中重要的一步，但是，王维的作品并未见传世，无法一窥破墨原貌。唐代山水画之中，较保守的风格可由李思训（651—716）与李昭道（约 670—730）父子二人代表，后世称为大小李将军，以传统惯用的勾勒填彩方式绘制山水，侧重描摹细谨的人物与亭台楼阁。

上述画家与唐代其他山水画家为后面迎之而来的晚唐、五代时期奠基，使其成为中国山水画史的第一个黄金阶段，时间大约在九世纪末到十世纪左右。此时，北方画家有荆浩与关全，二人均活跃于十世纪初的数十年间。两位画家并无真迹传世，不过，根据文献以及托在他们名下的作品来看，他们乃是巨嶂式山水的开山始祖；此类山水发展至十一世纪时，终于达到顶点。东南地区，亦即南京附近的长江（扬子江）下游地带，则有董源（约活跃于 930—975）与其弟子巨然（约活跃于 960—980），二人致力描绘山势较为平缓、草木较为蓊郁的地景。李成（919—967）活跃于东北方的山东省一带，作品描写荒林平野的雄伟姿态，尤其是寒林枯树的景色。李成最主要的追随者乃是郭熙（约 1010—约 1090）。以这些画家为名，便形成了三种山水画的表现传统：荆关派、董巨派和李郭派。

有宋一代（960—1280），人物画虽仍属鼎盛，花鸟、走兽绘画的精美程度前所未见，且心理深度的描写，也非后世所能匹敌，不过，山水画却持续成为画坛最为前进的潮流。北宋（960—1127）巨嶂山水的大师们为后世立下了难以超越的典范。其中主要包括燕文贵与范宽，二人均活跃于十世纪末与十一世纪初；许道宁与稍早提到的郭熙，则活跃于十一世纪中、末叶，两人并且都是李成的追随者；以及北宋末、南宋（1127—1279）初，服务于宫廷画院的李唐等等。约当此时，中国画史也跨越了一道重要的分水岭：至此，描述性的写实主义已经发展到了顶点；就整体看来，在此之后，中国绘画只能一步步远离写实主义，而朝几个不同方向发展。

南宋期间，最知名的画家均服务于宫廷画院，他们的画作不但反映了无懈可击的技巧、具有贵族品味的题材，同时也传达出了一种安逸感。领衔的山水画家包括了马

远与夏珪，两人都是李唐的追随者，也都活跃于十二世纪末、十三世纪初；后世以马夏派称奉他们所开创的风格传统。无论是画幅的格局或是画中的气氛，马远和夏珪的作品都给人比较平易近人的感受，与北宋的绘画不同；在绘画的样式（motifs）与布局上，他们一般讲究刻意经营，以求达到某种特殊的效果，激发观者的情绪，使人宛如陶醉在诗人所精心选裁的意象之中。马、夏画中的物象，往往仿佛即将消逝在云雾之中，完全不像北宋山水那种巨峰鼎立的形式。马、夏笔下的景致散发着一种神秘的气息；即使到了十三世纪，我们在随后的继承者——也就是禅宗画家——的作品里，仍然可以感受到这种气质。南宋末期，无论是禅宗画家也好，或是一般世俗画家也好，他们继承前人数百年的基业，将此一类型绘画的表现力，提升到了前所未见的局面；他们为笔下的意象赋予了玄学意义，使得物象与景致的描写，能够超越一般平凡的联想。

蒙古人入主中国，是为元朝（1279—1368）。业余文人画家登上画坛的舞台，从此改变了中国画史的发展路径。北宋末年开始，画坛中即已出现一群业余文人画家，或（如后人所称）文人画家，在原有的职业画家传统之外，另辟脉系；这些画家包括文人政治家兼画家的苏轼（苏东坡，1036—1101）、山水画家米芾（1051—1107）与其子米友仁（1086—1165）以及人物画家李公麟（约1040—1106）。他们为文人画运动建立了理论根基，同时，也或多或少奠下了风格的基础。到了元代，虽有少数画家在朝为官，如赵孟頫（1254—1322）等，其余的文人画家如果不是逃避做官（借以抵拒外来的蒙古政权），便是在官场中不能得意——此一现象到了元末数十年间，尤其显得频繁。既然如此，他们便以独善其身的方式，将精神投注在文化修养方面：钻研古典文学，从事文学创作，勤习书法与绘画等等，都是常见的活动。因为反对南宋的画风，他们极力破除南宋山水画中那种神秘的氛围，不但造成极深远的影响，同时，也引发了一场风格上的革命，成为后来大多数明、清两代画家的拔路先锋。此一风格革命的本质，以及许多画家的个人成就等等，详见本套画史系列的首册：《隔江山色》。

元末诸多画家之中，黄公望（1269—1354）可谓枢纽。就像塞尚（Cézanne）一样，他促使绘画全盘性地转向，同时也殚精竭虑，在很浅的绘画平面上，传写出了日常景物所具备的物质感，成就了一种古人所不能及的动人效果。下一代的画家倪瓒（1301—1374）与王蒙（约1309—1385），则为山水画开疆拓土，在风格上，与前人所遗留下来的定型格式分道扬镳，为的是具体表达情感与心绪，使山水画成为表现自我的工具。到了晚明时期，也就是本书所关注的阶段，黄公望、倪瓒、王蒙以及另一位画家吴镇，已经被史家尊奉为元代晚期绘画中的四大家。

明代初期与中期（1368—约1580），服务于南北两京的宫廷院画家以及活跃于浙江、福建和其他各地区的画派，复兴了宋代所建立的职业绘画传统。本套画史系列的第二册《江岸送别》，便是以此一阶段为撰写内容。其中，出身浙江的戴进（1388—1462），便是一位极为卓越的画家。他曾经进入宫廷服务，但为时甚短且一无所获；

之后，便以浙江、北京为主要活动地区。他以大胆、旺盛的笔触，经营强而有力且特具装饰性效果的构图，为职业画家的传统注入了新的活力。吴伟（1459—1508）连同其他画家则继承衣钵，极为笼统地形成后来画论家所称的浙派——因其风格的发源地浙江省而得名。无独有偶，元代大家所形成的业余绘画传统，也在经历了约百年的沉寂之后，由苏州一位画家所复兴。这位画家便是沈周（1427—1509），中国的史家均以他为吴派始祖。所谓"吴"，即是苏州的旧称；元末以来，这里早已是领导画坛的繁荣重镇。

经由后来史家与画论家在著作中的刻意强调，吴、浙两派之分在十五世纪与十六世纪初，似乎显得格外尖锐。放眼中国画论与画史，许多重要的议题都是植基在一系列互有交集的两极化二分法之上。此处的吴派、浙派分野，即是其中之一。另外，宋、元两代之间，由于元初风格革命提供了一个历史据点，使得宋、元两代的画风分道扬镳，形成了两极对立。至于职业画家与业余画家之间，则是另一种形态的对立，反映了社会经济的因素与画风区隔之间的关联。而中国画史则明显地倾向于将这种种分野环环相扣，将其粗分为一个大型的两极对立体系，其中，浙派的职业画家继承了宋代绘画传统，而与吴派业余文人画家所代表的元人传统，形成对立的姿态；虽则画论家从未如此明目张胆地标榜过，这样的想法却隐含于各种看待画史的观点之中，对此，我们会在下一小节当中进行讨论。想当然耳，这样的二分方式无疑是严重且过度地简化了历史的真相——可以肯定的是，眼前我们对于画史所作的种种浓缩摘要，也有同样的问题。虽然如此，这些过度简化的观点，却并不因此而减其公信力与影响力。

到了十六世纪初期，浙派已经急遽殒没。造成其寿终正寝的主要征候与缘由，一方面在于其演变为一种僵硬的学院派风格；另一方面，则是画家运用各种怪异的造型与颤动不拘的笔法，意图强行注入一股生气，但却往往过度夸张，不知节制。在十六世纪初的几十年间，由于沈周（约殁于1535年）、唐寅（1470—1524）、仇英（约1495—1552）三人空前未有的创作品质，以宋代为根基的职业画家传统因而曾在苏州回光返照。不过，他们并没有重要的后继者，只见一批批毫无创意的摹仿者，一而再再而三地承袭他们的画风，造成画品迅速地流俗。

文徵明（1470—1559）是十六世纪初、中期画坛的主宰人物。他是沈周的追随者，但是，他自己也是一位极具原创力的大家，而且很快地就取代了沈周对画坛的影响力。十六世纪后期的苏州画家都在他的笼罩之下，不过，他们仅仿其皮毛而已，泰半未能看到文徵明画中所具有的那种结构的坚实感与节度感，而只知着重营造矫揉造作的效果。他们的画作如果不是充塞了微末琐碎的细节，便是珍视着一种具有诗意的柔和感，并且以之为创作的理想，不过，从他们的画作看去，所谓诗意般的柔和感，终究不过是一种极为柔弱的气质罢了。

这就是十六世纪末画坛的处境：浙派可以说早已过气五十年有余；宫廷画院在

十六世纪初之后，也未见任何重要画家服务其中；苏州一地虽有职业画家传统，但在唐寅与仇英之后，便无出色大家；而业余文人画传统，则在 1559 年文徵明谢世之后，急遽地萎弱。此一关键时刻的中国画史，也正是本书所要探讨的对象。

第二节　明人所写的艺术史

令人称奇的是，从九世纪到二十世纪期间，中国作家从未尝试以中国绘画史为题，进行任何详尽的论述。最令人感到惊异的是：与世界上其他任何艺术传统相比，无论在数量上或是在内容的丰富性方面，中国人其实留下了其他文化所难以匹敌的丰富文献，而且这些资料一直累积到十九世纪。九世纪张彦远的著作《历代名画记》，便是一个卓越的起点；对于艺术家的生平以及截至他自己所在时代的艺术发展脉络，张彦远不仅提供了资料记载，同时也表达了自己的看法。文艺复兴时代，意大利艺术史家瓦萨里（Vasari）所写就的《艺术家的生平》（The Lives of the Artists），不但在时间上晚了张彦远七百年，而且无论在内容的广度或深度上，也都难以望其项背。继《历代名画记》之后，中国史家以补述的方式，持续记载了张彦远身后各时代的画坛景况。不过，这些著作虽偶见通论性的见解叙述，主要还是侧重画家生平资料的剪辑编纂。而且，自宋代以降，绘画史的文献资料，便逐一被分门别类，有的以艺术家的生平资料为主，有的专门辑录画作的题款与跋文，有的则按照特殊的主题项类，收集各种论画随笔或文章散论。独独未见任何专门的著作论述，选择以绘画的整体发展为观照对象，同时意图为画史某一阶段的多重不同面向提出解释。

到了明代，一些画论家开始采取较为广袤的视野，回顾过去一段段绵长的画史，他们的见解阐释往往不过短短数行的轻简记述，从未发展为长篇大论或写成专书，而且，诸如此类的简短记述，总也是别有意图，而非单纯表达有关画史的讯息。画论家在追溯某一画风的缘起及发展的同时，他们对于自己当时代的种种绘画流风，一般也免不了各持立场，择善固执；他们会建议同时代画家应当遵循哪些正确的传统，同时，也会议论并希望影响当时收藏家与鉴赏家对高古绘画的评价。可想而知，"真正客观的艺术史"乃是一个具有内在矛盾的观念，因为在重新建构过去的历史时，必然会牵涉到何者较为重要、何者较有价值等判断，此中，便难免会掺杂个人好恶。尽管如此，客观仍然可以是一种理想，只不过，明代的画论几乎无此意图；画论家原本可能可以据实以述，就事论事，但是，他们却往往借题发挥，为的是发表个人的议论。明代的画论家似乎偏爱派系论争，不愿意将"史实"和派系争执区分开来，或是撇清个人立场，对所争执的议题提出讨论；这种偏见或争辩不断的艺术史发展模式，决定了晚明以及以后讨论画史的基调。

第三节　课题与议论

到了嘉靖年间（1522—1566），浙派已经名存实亡，苏州（或吴门）画派的优越

地位几乎无与伦比。正当此时，宋元两代画风之分、职业画家与业余画家之分、浙派与吴派之分等课题，也极为公开而明确地为画评与画论所讨论。如此，画论家针对上述种种课题，各自发表着他们的议论，但是，对同一时代的艺术家而言，有些课题却已不再适用：在创作时，选择宋人画风或是元人画风，仍旧是苏州画家所必须面临的课题，而在职业画家与业余画家之间作抉择，也是另一真实的课题，不过，吴派对抗浙派的局面，则已经结束，同时，其他地区也并未产生任何强大的画派，足以和苏州的吴派形成对峙的关系。及至晚明阶段，画评与绘画之间的差距更大，画评家往往提出一套课题，但画家真正面对的，却又是另外一套。

十六世纪中叶的一位次要作家李开先，即是偏爱浙派与宋代画风的人士之一。1541年，他在《中麓画品》一书中，将戴进列为明代画家之首，并且言其"高过元人，不及宋人"。[1]他也称颂浙派其他大家，但对沈周的评价却甚低。

王世贞（1526—1590）曾经观阅李氏所收藏的数百幅画作，结果发现无一真迹，另外，由《中麓画品》的内容来看，李开先对于绘画的理解颇为混乱，在在都降低了李开先观点的权威性。比较起来，王世贞自然是一位眼力较为深厚的画评家，不过，他自己也认为戴进是"我明最高手"，而且，在著作中，往往也显露出他对宋画的偏好。实则，当时的画坛上，偏宋不偏元的风气极为鼎盛，一位现代的学者便称此为当时期的"正宗"观点，之后，董其昌则与此观点分道扬镳。[2]

相对说来，此一时期也有几位艺评家较倾向元画与业余画家，何良俊（1506—1573）便是其中之一。他引用并赞同友朋文徵明的看法：元代领衔的画家——赵孟頫、高克恭及四大家等——以及文徵明自己的老师沈周，都远出宋代大家之上，而且，其胜在于"韵"。何良俊在论元代画家时，写道："其韵亦胜，盖因此辈皆高人耻仕胡元，隐居求志，日徜徉于山水之间，故深得其情状，且从荆（浩）、关（仝）、董（源）、巨（然）中来，其传派又正，则安得不远出前代（即南宋）之上耶？"[3]

何良俊也称戴进为明代行家中的第一人。表面上看来，何良俊很客观地将明代画家划分为业余与职业两种身份；[4]不过，当他同时论及文徵明与戴进时，便泄露了一己的偏见——因为文徵明能够以一业余画家的身份，而兼擅业余画家与职业画家二者之长，但是，戴进"则单是行（即行家，意指职业画家）耳，终不能兼利（即利家，意指业余画家），此则限于人品也"。[5]至于戴进的追随者，何良俊与其他观点雷同的画评家则更是不客气；虽然当时尚无"浙派"一词，但是，许多后来被归类为"浙派"的画家，在当时就已经被圈选在一起，认为他们自成一个地方画派（即使其中有些画家并非出身浙江），而且，往往也因为他们的画品低俗、创作习性恶劣，而遭人物议。

这类批评的成因之一，乃在于地域性的偏见——何良俊居住在松江，离苏州不远，而且，他的许多朋友都是苏州画家。社会偏见则是另一项因素，画家同在某一艺术重镇活动，但画评家却可能偏向业余画家，而不看好职业画家。王穉登（1535—1612）

所著之《吴郡丹青志》一书，专门点评苏州一地的画家，其中，沈周与文徵明分别被列入神品与妙品之流，而职业画家出身的周臣与仇英，却只能达到"能品"而已。在论及周臣时，王穉登写道："一时称为作者（即工于绘画的意匠）；若夫萧寂之风、远澹之趣，非其所谙。"[6]此一评语与何良俊压抑宋画所用的词汇差似：绘画"韵"味不足，无法达到中国画评家的要求，乃是因为画家培养的方式过于迂腐所致。

事实上，到了十六世纪末，继承宋画传统的画家，已经到了人人质疑的地步，因此，有些作家不但觉得应该义不容辞地为宋画辩护，有时甚至还向元画提出反击。其中之一便是詹景凤（1528—1602），他是王世贞的门生。詹氏提出宋人画如盛唐诗（八世纪初期与中期，李白与杜甫的时代，这是大多数批评家所偏爱的阶段），元人画则如中唐诗（八世纪末、九世纪初，白居易的时代）。他写道：元代绘画"虽清雅可怿，终落清细，殊无雄浑气致"。在观看一幅传为南宋院画家刘松年所作的雪景图时，詹景凤指出：该画行笔"高雅而不俗。始知画极于宋；自宋而下，便入潦草；至于国朝，又草之草矣"。[7]

高濂是十六世纪末另一位收藏家，本身来自浙江，其崇宋抑元的观点，表现得更为炽烈："今之评画者以宋人为院画，不以重，独尚元画，以宋巧太过，而神不足也。然而宋人之画亦非后人可造堂室，而元人之画敢为并驾驰驱？"

十六世纪最伟大的收藏家项元汴（1525—1590），在简述鉴赏之道时，也几乎使用了相同的字句谈论宋画；随后，他在叙述元画的特色时，便夸赞元代大家独具"士气"，同时，并附带指出：元代画家"亦得宋人之家法而一变者"。[8]高濂的论点则更为强烈，他坚持元代领衔画家的风格其实乃是承袭宋人遗风——黄公望的源流来自夏珪和李唐，诸如此类等等。以今看来，这一类的辩争显得勉强而无说服力；在当时，这样的议论必定经过画评家细心盘算，是为了挑衅拥元派系而发。而且，更令高濂的对手感到愤怒不已的是，他宣称戴进除了临摹仿效宋人名画种种之外，同样也效法黄公望与王蒙，并且还胜过他们二人的成就。[9]

到目前为止，拥宋、拥元两派系似乎还维持着相当平衡的局面，虽则我们可以从拥宋人马所采取的守势，以及他们以"今之评画者"称呼那些鄙视宋画的批评家等等，看出当时普遍的看法，已经逐渐倾向元画这一边。虽则如此，不同的画论观点在当时也都还有发表的余地，而且，时人对于歧出的品味，也能有所容忍。在华亭（松江）一地，以董其昌为首的文圈，接受了乡先辈何良俊的领导，坚信元画较为优越；在他们的拥护之下，造成了宋元两派失衡，使得拥宋的对立观点几乎遁入地下。

第四节　画史宗脉

艺术史性的论著与艺术史性的绘画在明代以前即已存在，只是到了明代初期，在整理与表现的方法上，较成系统。所谓艺术史性绘画，意即画家对过去采取了一种自

觉的态度，对于前人的画风种种进行审慎的选择。北宋末年，有些画家就已经开始运用这样的方法，复兴数百年前唐代或更早以前的风格传统，他们的选择反映出了他们评画的观点，在在都可从此一时期的画论著作中清楚地看出。从元代初年开始，画家开始利用画作上的题款，指出自己内心所景仰的宗师，并且为自己摹仿宗师的方式提出辩释。赵孟𫖯便是其中一位先驱（参阅《隔江山色》，页31—33）。不过，一直要到了明代初期和中期，画家与相关人士才按照宗族系谱的方式排列，将过去的画坛大家归类成脉；[10] 而且，无独有偶的是，当这些宗脉之说开始在画坛出现时，画家"仿"这些脉系宗师风格的现象，也变得比以前公开。

对此一时期的画家而言，如王绂、姚绶、沈周与文徵明等，古人的风格成为他们山水画作中的中心主题，借此，他们逐渐树立了一套适于文人画家摹仿的权威性典范，其中，元代四大家便是最为卓著的学习对象之一。十六世纪末，当詹景凤提出"若文人学画，须以荆、关、董、巨为宗，如笔力不能到，即以元四大家为宗"时，他只不过是在重复一些既存的偏好罢了。以沈周为例，他早就在自己的画作中表达过相同的看法，并传授给他的弟子文徵明。[11] 上述的詹景凤则是偏爱宋画的鉴赏家；他所提的观点，乃是认为元代大家的风格较适于业余画家摹仿。詹景凤的结论是，即使画家果真如其所言，"以元四大家为宗"，虽然是落于"第二义"，无法居于上品（詹景凤本人正是如此，虽则他以倪瓒及其他适当的前辈大师为宗，亦步亦趋），但是，至少"不失为正派也"。（此一论调，不免令人想起近日在中华人民共和国所萌生之"红"是否优于"专"的辩疑。）

在诗与书法方面，理论家与批评家早在数百年以前，就已着手奠立一套又一套的权威性典范，他们箴告创作者应该遵循正确的传统，以免落入某些窠臼。对于宋代作家而言，诗必称盛唐与中唐，而书法则不出晋、唐两代，这些议论的性质与目的，都与明代画评家争辩宋画与元画孰优孰劣的状况相同。书法中的正宗传统是在宋代时期所建立的，其中，米芾（1051—1107）扮演了极为重要的推动角色；此一传统的建立与绘画尤其相关，而且，事实上，等于是为绘画树立了一个参考的典范。关了此一书法的正宗传统，已经有雷德侯（Lothar Ledderose）做过精彩的研究。根据雷德侯的析论，此一正宗传统的产生，乃是由于当时几种新的发展形势："通过文人精英阶层广泛地演练，书法被提升为一种艺术形式；各式各样的临摹变得极为重要；书法被当作艺术品而收藏；再者，当时的文艺理论正快速地成长，上述现象也都成为理论家探讨的对象。"当正统一旦确立，"书体的名目便不再扩增，而且，通过古典大师传世的书迹，一套放诸四海皆准的艺术准则于是成立。游戏的格局既经确立，所有的参与者都使用相同的元素，遵循相同的游戏规则……即使某一书法作品与我相去数千里之遥，或差隔数百年之久，文人精英阶层中的每一成员也都能够根据同一套准则，判断此一作品；而且，每一文人自己作品的优劣，也由同一套准则来评断。于是，书法变成一种

强而有力的工具，使得中国各朝代之间或是整个帝国里里外外的统治阶级，得以紧密相连。"[12]

除了一些必要的变动之外，明代绘画与画论大抵也重蹈书法发展之覆辙。画家借临摹的方式学习，当他们选定了临摹的对象，大体也就决定了他们学习的内容。批评家在理论风格的好坏时，他们所争议的，多半也就是画家是否学习了正确的先辈典范。此一现象即是中国艺术史"争辩不休"的实际原因所在。不同画派的形成，如浙派与吴派等，一方面固然由于所在的地域不同，另一方面，也因为他们所撷取的典范分属不同的脉系所致。在这种情形下，为某一画风溯源或规划系谱，使其连贯迄今，或至少延续到近代时期，此一举动已经不仅仅是在建构一套无私无偏、不含个人利害关系的艺术史，因为其中的关键在于：画评家在追溯画风的来龙去脉时，往往凭恃着某些特定的原则或条件。

这一类为画风溯源的企图，最早可从十五世纪画家杜琼的一首长打油诗看出；我在《江岸送别》一书中，曾经节录过。杜琼开头是这么写的：

> 山水金碧到二李，水墨高古归王维。

杜琼列举了五代到宋代的绘画大家，并且扼要地交代了他们各人的特色，其中：巨然得董源之"正传"，但马远和夏珪则"不与此派相和比"。杜氏特别赞颂元代的山水大家，他称黄公望是一个能够"任意得趣"的画家，并且指出：凡此"诸公尽衍辋川（即王维）脉；余子纷纷不足推"。如此，他为后来晚明的艺术史论著，提供了一些不可或缺的观念：二李和王维分别被指为两大绘画传统的始祖；建立"正传"之说；贬抑马、夏风格；提升元代大家，并且将其较具表现力的风格，拔擢为较令人属意的学习典范。杜琼吐露了他崇元抑宋、重业余画家轻职业画家的立足点。同时，他并未试图将画家分门别类，按照他们各人所开创或所遵循的画风传统加以排列，而是将所有的画家一字排开，一个接着一个。

相对而言，何良俊则视画史为几股不同线索之组合："夫画家各有传派，不相混淆，如人物，其白描有二种：赵松雪（即赵孟頫）出于李龙眠（即李公麟），李龙眠出于顾恺之，此所谓铁线描。马和之、马远则出于吴道子，此所谓兰叶描也。其法固自不同。画山水亦有数家：关仝、荆浩其一家也，李成、范宽其一家也，至李唐又一家也。此数家笔力神韵兼备，后之作画者能宗此数家，便是正脉。若南宋马远、夏圭（即夏珪）亦是高手，马（远）人物最胜，其树石行笔甚遒劲。夏圭善用焦墨，是画家特山者，然只是院体。"[13]

在画史之中看出脉系并行的现象，这并不是什么新的想法——黄公望在其《写山水诀》一文中，开宗明义便说："近代作画，多宗董源、李成二家。"（参阅《隔江山

色》，95页）而且，早在黄公望之前，宋代评家也有类似的观察。不过，上述何良俊对于派别的举例，以及他在著作中，有关元、明两代画家的风格谱系，也曾多处提及，并为其做过类似的定位，在在都为我们提供了一种较为全面的观点。何良俊早年与文徵明相交，后又结识董其昌的密友莫是龙，显然是吴派鼎盛时期转入松江派初兴时期的重要枢纽。

另一种建构画史的模式，或许可以称作是新纪元式史观，因为此派观点认为画史之所以发展，乃是凭借着一连串的转折点，也就是新纪元的出现，而其产生则是由于某位或某群大师极高的创作成就所致。中国人以"变"——就字义上解，即"转变"之意——称此新纪元的诞生。明初的一位哲学家及朝廷大臣宋濂（1310—1381），便依此模式，略述中国早期绘画的概况："是故顾（恺之）、陆（探微）以来，是一变也；阎（立本）、吴（道子）之后，又一变也；至于关（仝）、李（成）、范（宽）三家者出，又一变也。"[14]

到了十六世纪后期，王世贞则提供了一种更为繁复的说法："人物自顾（恺之）……以至于（张）僧繇、（吴）道玄一变也。山水至大、小李（李思训、李昭道）一变也，荆、关、董、巨又一变也，李成、范宽又一变也，刘（松年）、李（唐）、马（远）、夏（珪）又一变也，大痴（即黄公望）、黄鹤（即王蒙）又一变也。"

王世贞此一划分，基本上仍是从单线发展的角度来看画史；对于一些平行发展及共存的潮流，王世贞自然也是极清楚不过的，但是他却刻意略过不提，为的是维持画史的简洁性，或是为了对抗别人所提出的双线或多线发展观点。如前所述，王世贞乃是宋画的维护者；他将黄公望、王蒙与马远、夏珪列为同一发展系列下的画家，暗中呼应了前引项元汴与高濂较为直言无讳的看法：元代画家既主张"法古"，其风格的确可以说是得自宋人家法。拥元的作家则持相反的态度，他们倾向从平行发展（parallel-development）的角度来规划画史，这样的话，元代画家才能如他们自己所言：在宋代以前的绘画之中，找到风格的源流。

王世贞接着又写道："赵子昂（即赵孟頫）近宋人，人物为胜；沈启南（即沈周）近元人，山水为尤；二人之于古，可谓具体而微（此处引《孟子》公孙丑篇之典故，意指内容大体具备而规模较小）。大、小米（即米芾与米友仁父子）、高彦敬（即高克恭）以简略取韵，倪瓒以雅弱取姿，宜登逸品，未是当家。"[15]

第五节　詹景凤的"两派"论

前面讨论了明代画论中的两种论调，事实证明此二者之间的关系紧密相连。在上述所说的"争辩不休的艺术史"中，作家在讨论宋元两代、浙吴两派以及业余和职业画家之间对立的课题时，往往是通过讨论特定的画家来呈现，不然，便是利用不同画家来彰显评者的观点。之后，我们又讨论到各种名单或各脉系的画家，这些名单或脉

系的形成，必然因为画论作家对上述各课题所持立场的不同而有所影响。不过，这一切仍有待某位具有综合性视野的理论家，彻底探索这些课题间相互依存的关系，同时，并根据这些环环相扣的课题或两极性论点，择一而究，衍生出一套脉系明确的体系。首开此风者，可能是詹景凤。一如何良俊对明代大家的分类方式，詹景凤仍以业余与职业画家之分作为理论基础，不过，他运用了新的词汇来铺陈此一二分观点：以"逸家"对比"作家"。"逸"者，通常作无所束缚解；"作"者，则是制作或虚构其实，一般而言，含有顺应既有绘画模式之意。詹景凤在 1594 年的一段书跋之中，首次引用了这两个新词语，值得稍以篇幅刊录如下：

> 山水有二派：一为逸家，一为作家，又为行家、隶家。逸家始自王维……其后荆浩、关仝、董源、巨然……米芾、米友仁为其嫡派。自此绝传者，几二百年，而后有元四大家黄公望、王蒙、倪瓒、吴镇，远接源流。至吾朝沈周、文徵明，画能宗之。
>
> 作家始自李思训、李昭道……李成、许道宁。其后赵伯驹、赵伯骕……皆为正传，至南宋则有马远、夏圭（即夏珪）、刘松年、李唐，亦其嫡派。至吾朝戴进、周臣，乃是其传。
>
> 至于兼逸与作之妙者，则范宽、郭熙、李公麟为之祖，其后王诜、……赵幹、……与南宋马和之，皆其派也。[16]

除了最后几位画家较难归派之外，詹景凤将领衔的山水大家安排为两个源远流长的派别，分别始于唐代，持续发展至明代。詹景凤这一做法，乃是根据一个相当合理明确的条件，亦即按照业余画家和职业画家来区分。如此一来，他似乎设计出了一套结构连贯且理论基础明确的体系。不过，以业余画家和职业画家作为区分的基础，仍有其缺陷。举例而言，此一区分方式仅适用于元代以降的画家——在这之前，几乎少有主要的山水画家可以合理地归类为业余画家。荆浩、关仝、董源、巨然并不见得比李成或许道宁更接近业余画家之列。以此方式建构画史的另一项缺失在于，评家不但无法在其陈述之中，透露他想要箴诫画家的事项，同时，也无法将其运用于现时代的画坛。因为正常说来，评家无法建议创作者应该选择做一个业余画家或职业画家——一个人的社会阶层和经济处境，并非可以任意选择的。唯一可行的是，根据画家既有的业余或职业身份，建议其以某类风格或传统为宗，而詹景凤在上述同一跋文中，也的确表达过如是的看法。

为使其体系能够运用得更为广泛，詹氏使用了"逸家"和"作家"二词，使重点不致过分落于业余与职业二分法，而可以转向风格或创作力的考量。此乃一方向正确之举；画史所需要的，则是更笼统、更有通融力的分类模式。必须等到董其昌的时候，才在其南北二宗的理论当中，真正找到这样的分类方式。

第六节　董其昌的南北两宗论

前面我们已经介绍过董其昌，并曾数度论及他的画史理论，在后面的章节里，我们将从历史人物、画论家以及画家等多重角度，以更充分的篇幅探讨他。眼前，我们仅须指出，1570 年代至 1580 年代期间，董其昌拜松江一地内外的鉴藏圈之赐，得以培养其艺术造诣，最后，他甚至成为此一文圈的中心人物——或更确实地说，是晚明时代整个艺术圈的中心人物。有关我们上面所引的论画著作以及其他许许多多相关的著述，董其昌大多是极熟稔无疑的，而且，更重要的是，他参与了这一类的讨论活动，但上述著作仅录其片段。早年在松江时，他可能与何良俊有所接触，另外，他极可能也认识较他年长二十七岁的詹景凤，因为他们二人与王世贞、莫是龙都有交情。与詹景凤"两派"论的结构及名单相比，董其昌南北二宗的说法显得极为接近，似乎不可能对詹氏的说法毫无所闻。虽然董其昌的理论最初付梓的时间为 1627 年，但是此一想法成形的时间，却颇有可能是在 1598 年前后，仅仅比詹景凤 1594 年的书跋晚了数年。当时的松江文圈在建构画史的规律性时，可能存有一种普遍的模式，而董其昌与詹景凤二人的理论可能就是根据此一模式变化而来。无论如何，董其昌理论最初的说法，读起来像极了詹景凤书跋的缩版：

> 禅家有南、北二宗，唐时始分；画之南、北二宗，亦唐时分也。但其人非南北耳。北宗则李思训父子着色山水，流传而为宋之赵伯驹、伯骕兄弟，以至马、夏辈。南宗则王摩诘始用渲淡，一变钩斫之法，其传而为……荆、关……董、巨、米家父子（米芾及其子米友仁），以至元之四大家。[17]

选择两个彼此互不相属、但却平行发展的绘画传统，而后加以追根溯源，这样的思考模式，对于董其昌的历史观以及他对自己历史定位的看法，都是极为必要的。前面已经指出，这样的观点容许已经停滞或过气的风格传统再兴，使得已经遁入地下的绘画潮流得以复活。以此观之，元代大家可以说复兴了董、巨以及其他被遗忘了数百年之久的早期传统；同样地，董其昌也会宣称自己复兴了元代大家的风格，并且也超越了自己近时代的风格。

但是，如我们先前所见，这种对待画史的模式并非前无古人。董其昌思想中的新意，主要在于引进禅宗二派的分法，以其作为追溯画史系脉的典范。即使如此，此一看法并不是空前的创见；宋代的文论家严羽早已引作为区别诗中两大传统的基础。[18] 而严羽所属意的，乃是极于盛唐的一脉传统，正好与禅宗的南宗或"顿悟"宗相对应。此派的诗传统力主严羽所称的"第一义"，亦即以一种发乎自然的方式去感知现实的世界。严氏极谨慎地辩称，他只是"以禅喻诗"，但在同时，他又刻意将自己心仪的诗家归纳为禅宗的南派，讲究以比较直接、直观（intuitive）的方式寻求解悟。

董其昌也大同小异地指出，将绘画分为南北两宗，乃是一种关系的类比，不过，他的用意更深一些：按照他的分法，当所谓北宗的画家以类似禅宗"渐悟"的方式，逐渐累积到成熟的技巧时，南宗画家则无须经历如此艰辛的学习过程；拜个人教养与美感所赐，他们本身就具有一种直觉理解的能力，而相应体现在画作上的，则是种种非刻意经营、发乎自然的风格。由于这些特质与宋代以降画论对业余文人画家所称颂的特色大体相同，因此，任何读者在阅读董其昌的分类方式时，约莫不难看出，董其昌笔下的南宗即是暗示，且几乎等同于业余文人画运动。不过，董其昌利用禅宗作为类比，则规避了以业余与职业二分法为基础所会带来的一些困境。此时，业余、职业二家所形成的大脉系，早已建立，少有质辩的余地，同时，一些问题重重的细节，例如应当如何为荆浩与关仝正名，将其纳入业余画家之流等等，如今也都被提升到了一个较高的层次——在此，荆浩、关仝与"顿悟"一派绘画的从属关系，则已毋庸置疑。今日，南北宗理论时而为作家所鄙弃，因其不符历史的发展；实则，却也因为此一立论超越了纯粹历史的层面，反而正是其最大的成就。

在其文集《容台集》之中，董其昌有一段较长的文字，其中，他进一步将南宗的地位与业余主义（amateurism）作直接的印证，不过，他还是与詹景凤不同，并未以"利家""行家"区分画家。他所追溯的乃是"文人"的宗脉，并且以之对抗另一个未被命名的脉系：

> 文人之画自王右丞始，其后董源、巨然、李成、范宽为嫡子，李龙眠（李公麟）、王晋卿（王诜）、米南宫（米芾）及虎儿（米友仁）皆从董、巨得来，直至元四大家黄子久（黄公望）、王叔明（王蒙）、倪元镇（倪瓒）、吴仲圭（吴镇）皆其正传。吾朝文（徵明）、沈（周）则又远接衣钵。若马（远）、夏（珪）及李唐、刘松年又是大李将军（李思训）之派，非吾曹当学也。[19]

其中，特别值得注意的是"嫡子""衣钵""正传"等用语。关于"正传"一脉，前面已经引过杜琼及何良俊的著作，不过，真正一劳永逸建立正统观念的，则是董其昌；为此，他在画史中追根溯源，同时，他还以身作则，自奉为同时代画家的典范，并且为后世的追随者铺下正道。令我们一点也不感到惊讶的是，这些追随者迄今仍被称为正宗派。在上面的引文当中，董其昌谦逊地避开了自己的定位，并未将自己定为正传脉系在晚明阶段的继承人，反倒是他的朋友郑元勋（1598—1645），为他下了注脚："国朝画以沈石田（沈周）、董思白（董其昌）为正派，可以上接宋、元。"[20] 上引董其昌1627年之南北宗论，即首见于郑氏所编纂的文选。

不仅如此，董其昌也避免将他理论中的北宗或"非文人"（uncultivated）脉系，用来归纳明代的画家，正如詹景凤也仅仅是在"作家"的名单之末，约略提及戴进和

周臣二人；其他有几位谨守董其昌的分类方式，比董其昌略晚，但格局却更大的画论家，也是如此。不过，董其昌也在别处明确地表明，他对戴进虽有敬意，但是，在他个人看来，戴进殁后，浙派整体即急速趋于没落。他在一篇画跋中题到，浙江一地在元代期间，确曾产生过几位画坛的佼佼者，不过，他也继续说道："至于今乃有浙画之目，钝滞山川不少，迩来又复矫而事吴装，亦文（徵明）、沈（周）之剩馥耳。"[21]

此一评析颇为深刻，正符合董其昌一向的企图心；十六世纪浙派晚期的一些画家，似乎也确曾借用过浙派风格，意图一扫评家所责难的"日就澌灭"（decadent）等因素。这一做法终究由于画家决意不坚，无疾而终；到了董其昌的时代，浙派早已不值一评。对董其昌及其文圈而言，真正意义重大的对手反而转向了苏州一地（与其他各地相比）。在他们认为，吴派自从沈周与文徵明的时代之后，也已趋于衰败；这是自从十四世纪以来，绘画"正传"首度由苏州转向了董其昌文圈所在的松江府及其治下的华亭县。

就此观之，董其昌在南北宗论及其他著作中所持的论点和艺术史观，乃是从一个已经不复存在的历史情境中衍生出来的：在其二分法背后，预伏着稍早评家的论点，也就是拥浙或拥吴两派，不过，到了董其昌所在的时代，浙派早已过气，而吴派画家也已丧失其"嫡派真传"的正统性。浙、吴两派最后都是盛极而衰。这样的划分方式，一方面包含了一种颇为合理的认知——也就是画派的形成，大都以具有高度创新能力的宗匠作为开端，最后则结束于能力较弱的创作者——另一方面，则是反映了中国人特有的思想模式，也就是以朝代的兴亡作为画派兴衰的范例。按照中国人记史的方式，前朝的兴亡始末乃是由后朝的史家所载录，而且，每一朝代大抵都是由圣祖、明君所创，最后则亡于积弱无道的昏君。同样地，表现在艺术方面，评者往往以近代及当代的画家为对象，极尽攻讦之能事，认为他们继承了固有辉煌的传统，但却促使其走向败亡的命运。以元代画家及批评家为例，他们虽未反对前朝（宋代）所有的风格，但是对于南宋末期在诗、书、画方面所表现的"衰飒之气"，却有所不满。

而当画坛的处境到了已经被认为是病入膏肓的时候，其解决的良方总是具有双重目的：一方面是为了一洗画家所承袭的"近世谬习"，另外，也希望重新以较有系统的方式，专研早期画家较为纯粹的创作。董其昌和他的文人圈子便是以此作为标的。他们首先要求的，便是对已经笼罩画坛主流达百年之久的吴门画派进行口诛笔伐。

第七节　苏州派与松江派的对立

苏州的一位作家便得以在 1580 年时，发出以下的豪语："明兴丹青，可宋可元，与之并驾驰驱者，何啻数百家，而吴中独居大半，即尽诸方之煜然者不及也。"[22]

四十余年之后，出身于浙江省嘉兴的散文作家兼画家李日华，则宣布苏州的吴派绘画正式作古，反映出了此时画评界一个最主要的看法："近日书绘二事，吴中极衰，

不能复振者。盖缘业此者以代力穑，而居此者视如藏贾，士大夫则瞠目不知为何事，是其末世而不救者也。"[23]

在下一章里，我们将会处理晚明时期的苏州绘画，同时也会试着看看上述这些评断是否言如其实。此处，我们所关注的乃是画评对苏州绘画所持的心态，而非实际发生在艺术史中的实情。

苏州与松江相去不及五十英里，两地一直到了晚明时期，才在绘画的表现上成为劲敌，不过，在书法方面，两地却早已各树一帜，互相较劲。早在十四世纪末、十五世纪时，松江即已出现过成就至为卓越的书法家；到了十六世纪初期，苏州则以声名卓著的祝允明及文徵明二人，取得领先的地位。及至董其昌及其文圈活跃的时代，松江再度跃升至较高的地位，董其昌甚至在论书法时，直指祝、文二家的作品"以空疏无实际"，而他个人则意图摆脱这两人的影响。[24]

董其昌曾多次指出他对（苏州）吴门绘画的贬抑看法，同时也对吴派没落的原因，提出了几种解释。在为朋友的画作题跋时，他以"脱去吴中纤媚之陋"称颂之，而对于同侪陈继儒的山水作品，他则写道："岂落吴下之画师甜俗魔境耶？"在董其昌认为，此一现象应部分归咎于苏州地区的藏家："吴中自陆叔平（即陆治，属文徵明之后的一代）后，画道衰落，亦为好事家多收赝本谬种流传，妄谓自开门户。"[25]

根据董其昌的观点，即使是吴门画派的开山始祖也并非完全不可挑剔。著名的文论家袁宏道（1568—1610）可能曾经以其文学理论，而对董其昌造成了极大的影响，他在一篇文章之中，记述了自己与董其昌的对话，其中，一个朋友问道："近代画苑名家，如文徵明、唐伯虎（唐寅）、沈石田（沈周）辈，颇有古人笔意否？"董其昌回答曰："近代高手无一笔不肖古人者，夫无不肖，即无肖也，谓之无画可也。"袁宏道则根据自己的理念，将这一似是而非的立论理解为："故善画者师物不师人，善学者师心不师道。"[26]然而，就我们从董其昌的画论与绘画创作中得知，董其昌与袁宏道所说的并不相同，他绝未反对摹仿古人，而仅仅暗示上述三位吴派领衔画家的摹仿方式，乃是错误的，以至于他们的作品过分肖似他们所摹仿的古人。至于董其昌观点之中所谓的正确摹仿方式，我们将在稍后讨论。

不过，晚明一代对苏州画家最主要的批评，则是在于这些画家并非博学尔雅之士，而且，他们的创作已经商业化。就这两方面看来，苏州画家便使人觉得他们已经背弃了沈周与文徵明二人的传承。虽然沈周与文徵明二人时而会有背离纯粹业余主义的行径，整体说来，他们仍保存了业余文人艺术家的理想。

范允临是苏州的文人，曾于1589年取得进士，他在著作中写道："学书者不学晋辙，终成下品，惟画亦然。宋、元诸名家……矩法森然画家之宗工巨匠也。此皆胸中有书，故能自具丘壑。今吴人目不识一字，不见一古人真迹，而辄师心自创。惟涂抹一山一水，一草一木，即悬之市中，以易斗米，画那得佳耶！间有取法名公者，惟知

有一衡山（即文徵明），少少仿佛，摹拟仅得其形似皮肤，而曾不得其神理。曰：'吾学衡山耳。'殊不知衡山皆取法宋元诸公，务得其神髓，故能独擅一代，可垂不朽。然则吴人何不追溯衡山之祖师而法之乎？即不能上追古人，下亦不失为衡山矣。此意惟云间（即松江）诸公知之，故文度（赵左）、玄宰（董其昌）、元庆（顾元庆）诸名氏，能力追古人，各自成家，而吴人见而诧曰：'此松江派耳。'嗟乎！松江何派？惟吴人乃有派耳。"[27]

范允临言及苏州人士将董其昌及其同侪贬称为"松江派"，这样的称谓意味着董其昌等人所代表的，只是一种极为有限的地方现象，而不是像松江画家所自恃的——乃是中国绘画大传统的继承者。通过范氏此一记录，我们可以得知，苏州一派人士对松江画家也颇有敌对之论，虽则现存文献并未充分反映出此类批评。十七世纪初的一位次要画家唐志契，则提供了一些线索，使我们得以一窥这类批评的方向大约为何。唐志契在写到"雪景"的创作（自文徵明的时代以来，这一题材即是吴派画家之所长）时，引用了董其昌的话说："吾素不写雪，只以冬景代之。"对此，唐志契质疑曰："若然，吾不识与秋景异否？"并且提到苏州画家以"干冬景"讥诮董其昌所谓的"冬景"。

唐志契同时反击业余文人画家无须用心经营的说法，他写道："凡文人学画山水，易入松江派头，到底不能入画家三昧。盖画非易事，非童而习之，其转折处必不能周匝。大抵以明理为主。若理不明，纵使墨色烟润，笔法遒劲，终不能令后世法可传。"

而吴门画家之所以较胜松江一派的关键因素，恰恰在于其能够明白绘画之"理"，唐志契继续解释曰："苏州画论理，松江画论笔。理之所在，如高下大小相宜，向背安放不失，此法家准绳也。笔之所在，如风神秀逸，韵致清婉，此士大夫气味也。"[28]

随后，唐志契并列出一旦画家无法在"理"和"笔"两方面达到应有的水平时，所会发生的一些弊病；他指出，过度讲究笔法，会使作品"流而为儿童之描涂"，造成树、石偏薄，缺乏三面的立体感。苏州画家一般在技巧的表现上，较为细腻，他们所苛责松江画家的，想必正是这一类的缺失。唐志契建议画家必须结合理、笔两种特色，以兼备苏州、松江二派之长。此话说来容易做来难；应当一提的是，唐志契自己虽也是画家，如今却已完全被画史所遗忘。

晚明画坛暗流汹涌，画家及其拥护者结党倾轧，形成了极为错综复杂的网脉关系，而苏州、松江两个地域流派之间的对立现象，仅仅是这种网脉现象的元素之一。在往后的几章里，我们将会遭遇其他绘画流派及运动，例如，有的派别则主张复兴北宋时期的巨嶂式山水，其中的一位画家戴明说，甚至在自己的山水画作（见图5.27）上题道：希望拾北宋人笔意，"以当松江"。早几个世纪里，中国绘画还能够以颇有条理的形态，逐步分化为几个具有特色的地区性流派，然而，到了晚明阶段，画坛的处境却可说已经到了支离破碎的地步。近因乃是由于这些画派及画风走向，未能在十六世纪末时，适时产生出强而有力的领导人；画家于是如雨后春笋般自立门户。此外，还有

其他成因，例如：书画收藏此时已蔚为一股新风气，带动了理论层面的探讨，其中一些议题，我们前面已经有所讨论；其次，政治、社会的分崩离析，也是成因之一。然而，无论我们如何强作解人，在这样的处境底下，画家创作的本质及作品层次的高低，究竟会受到怎样的影响呢？

这是一个一切都受到怀疑的时代。董其昌等人那些强而有力，且往往极富争议性的立论，实则都属于这样的时代——在这个时代里，没有任何一件事物的存在是理所当然的，每一种议论的出现，必然是针对某一个可能的假想敌而发，而且，此一假想的对象往往是真实存在的。就本质而言，艺术传统及创作成规乃是不验自明，无须经由外在环境的验证，而可以自我肯定的；如果在世代相传的过程中，这些传统与成规受到了质疑，其原本屹立不摇的地位就被打破，此时，那些已经有了自觉的艺术家，便得以另选传统，并取材于其他的创作成规。艺术史经过长期的累积，强加在绘画的风格之上，于是形成了种种限制，画家从中解放出来，可能是健康的，但是，却也可能是一致命之举。这时，画家创作失败的可能性提高了：姑且以南宋为例，此一时期的绘画虽然深受传统羁限，但是，跟晚明的一些作品相比，我们实在难以相信，这些紧守传统的作品就一定会比较低劣。但是，艺术之路也为一些极富原创力的作品而开。大体说来，晚明在创作上的成就，乃是通过画家以创意的方式，将传统的风格再兴，换言之，亦即以创新的方式，运用明代以前的风格。以此角度观之，晚明领衔的画家便颇为类似元代初期的画家，在《隔江山色》一书里，我们已经详述过元初这些画家，他们以类似的方式，与高古传统进行具有创意的对话，同时，并竭力与传统划清界限——尽管这些传统持续不断，是晚明一代的历史先导，但却已陷入呆滞、澌灭的困境。有关创造性摹仿的理论及哲学基础，我们将在讨论董其昌等人的理论时，一并探讨。

另一种抉择当然是抛弃所有的创作成规，尝试独立创作，或甚至规划出一套专属个人的全新创作法则。在中国画史的各阶段里，大多数的创作者都有很强的历史感，他们知道这样的想法是不可能实现的，再者，他们对于传统的滋润性力量，也有极大的敬意，因此不太愿意作此尝试。其中，支持此种选择的，乃是一位出身苏州的次要画家沈颢，他活跃的年代大约在 1630 年至 1650 年间。对于苏州、松江两派对立的处境，沈颢曾经表达过他的看法，在我们真正讨论晚明的一些绘画作品之前，可以稍微刊引如下：

> 董北苑（即董源）之精神在云间（即松江），赵承旨（即赵孟頫）之风韵在金阊（即苏州），已而交相非。非非赵也董也，非因袭之流弊。流弊既极，遂有矫枉，至习矫枉，转为因袭，共成流弊。
>
> 其中机椷循迁，去古愈远，自立愈赢。何不寻宗觅派，打成冷局。非北苑，非承

旨，非云间，非金阊，非因袭，非矫枉，孤踪独响，夐然自得。[29]

　　同样地，此一建议听来甚好，执行起来却不容易；晚明画坛的气氛极为凝重，想要在重重的影响及党派关系中自辟一路，以求"孤踪独响"，这并非大多数画家的能力所能及，而且，作此尝试的画家到底还是寥寥无几。沈颢自己的作品大抵不过平淡无奇，而且，几乎完全拾人牙慧，简直看不出他曾经作此尝试。主张自树一格，并追求独立风格的画家当中，石涛是最重要的一位典范，不过，他一直要到下个历史阶段，亦即清代初期，才在画坛上崭露头角。然而，晚明时期却有几位默默创作的苏州大家，他们或许正是范允临所贬斥的那种"师心自创"者，但是，在他们所处的时代里，这几位创作者却比其他所有的人，都更能达到沈颢所标举的那种理想。现在，我们就转而讨论这几位画家。

The Distant Mountains

第二章 晚明苏州大家

苏州到了晚明时期，仍是一个繁荣的工商集散地，也是全中国最富庶的城市。1600 年前后，苏州人口已经超过两百万，赋税也高达全国总税入的百分之十左右。其财富的来源，主要仍然依赖棉纺及丝织两大工业，另外，也有其他不同种类的商品，例如，铁制日用品、刺绣以及其他手工艺品等等。十六世纪末期，由于长江下游许多规模较小的商业集散地日益成长，也吸引了苏州部分的财富外移——就以本书所关切的对象而言，松江即是外移的地区之一——此举可能也连带促使了艺术赞助活动得以扩大到苏州以外的地区。不过，并没有证据显示，苏州此一时期的富商巨贾和乡绅世家，就因此而削减了他们对苏州画家的赞助。就此看来，则前一章所引评家对吴中（苏州）画道衰落的看法，应当改由其他角度来解释。前面提到，中国评家指责吴派绘画此时已落入商业化窠臼；这样的批评颇符合晚明普遍对苏州人的看法：在商场上，他们不但精明干练，而且，在生活上也有过于讲究、骄纵过度的现象。文论家袁宏道曾任吴县（苏州）知县，便批评过当地人唯利是图、动辄兴讼、奢华虚荣等等。就观念上而言，苏州画坛的没落，可能也可以从艺术传统内部自然的退化来解释；此一观点在理论上可能很难站得住脚，但是，一旦我们真正处理到艺术史的实际发展时，却又不得不承认此一现实的存在，而吴派绘画没落的现象，至少有一部分可以作此解释。

第一节　张复与陈裸

不管真实的原因如何，即使我们回到十六世纪末期，可能也很难为此一时期的吴门画家开脱，说他们并未造成吴派绘画的品质大幅衰落。上一章所引范允临的说法，认为这些画家大多以文徵明为模拟对象，而且，"仅得其形似皮肤"，可谓是公允的评断。有几位画家，如侯懋功和居节二人（见《江岸送别》一书最后的讨论），虽然他们的作品主要也是根据文徵明的山水类型加以衍伸，颇有矫饰之嫌，但是，他们还能够以几何化的造型作为建构山水的基础，进行各种新颖有趣的创作实验。同样的创作倾向，也可以在张复 1596 年的细笔设色山水【图 2.1】中看到。此一作品值得介绍之处，不仅因为其画风出众，同时，也由于其在创作的取径上，对于邻近的松江一地的山水画发展，标示了一个相当重要的方向。

张复（1546—1631 以后）生于太仓，距离苏州东北方约四十英里左右。他是钱穀（1508—1574 以后）的学生，而钱穀是文徵明的入室弟子，因此，可以算是文（徵明）派山水的第三代传人。时至今日，张复几乎已经寂寂无闻，但在生前，他的画名却颇高。王世贞对十六世纪末的苏州画坛大抵持负面的看法，但独独对张复另眼看待，并且赞美他能够集宋、元两代大家之所长："隆（庆）、万（历）间，吾吴中丹青一派断矣！所见无逾张复元春者，于荆（浩）、关（仝）、范（宽）、郭（熙）、马（远）、夏（珪）、黄（公望）、倪（瓒）无所不有而能自运其生趣于蹊径之外，吾尝谓其功夫不及仇实父（即仇英），天真过之。"[1]

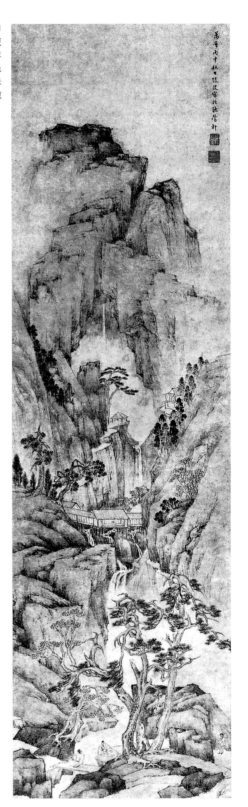

就张复存世的画作来看，似乎难当如此高誉。其画作大多平淡无奇，其中，扇面作品尤其如此。（所有的吴派画家似乎都数以十计或数以百计地创作这类作品，以作为馈赠之用，或备苏州士绅购藏之需——以便他们在挥扇招凉之时，能够同时显现自己的艺术品味。）与张复其他大部分存世的作品相比，此处所刊1596年的山水，算是企图心较为宏大、较具原创力的一幅。画面的基本安排，系以一垂直的中轴线为主，绕此而生的，乃是一狭长的山水结构。自从文徵明六十余年前首创此一构图之后，吴派画家便不厌其烦，一用再用（比较文徵明1535年山水，见《江岸送别》，图6.7），如今，到了张复的时代，此一构图形式已经难以再添任何新意。不过，张复仍努力及此，为画中的深山峻谷注入了一股清凉气息。画面下方有二人栖坐在溪流边的几棵松树底下。人物上方则是一条深涧，依照拱形的结构，一路攀升而上，形成几个云雾缭绕的凹谷，一个递接一个，渐行渐远；险峻的陡坡则由两边斜切进入，在画面的中轴部位形成交角。整个构图以对角线为主，将画面分割为几个干净利落的角形大块面，其中，这些大块面又是由许多规格较小且层层相叠的造型所构成；这些造型不但尖顶而且斜倾，形成一股方向极为确定的推刺力量，与居节（参考《江岸送别》，图6.27）或董其昌（见图4.5）山水作品中的类似造型相比，张复的这些小块面，同样也具有活泼构图的作用。虽然如此，张复在运用笔触与色调等技巧时，还是遵循了吴派追随者所一贯坚持的画风；就这个角度而言，张复此乃是守旧的——事实上，对于董其昌及其信仰者而言，此一山水必定显得过分雕琢、做作。

吴派绘画经常给人过分琐碎的感觉，晚明有一些苏州画家便采取了形体较大、较厚重的造型，并且运用较简单的构图，可能是为了避免这种琐碎感。陈裸即是其中一例。他的《烟溆珠帘》图轴（【图2.2】，"烟溆珠帘"四字系画家自己以极为华丽的篆体文字写成），完成于1630年，同样也展现了吴派晚期绘画特有的一种强烈矫饰主义倾向——表现在作品上，往往就是一种极为夸张的垂直结构。陈裸此作中，几乎所有的物形都呈垂直状或陡斜状；即使是水面，也难以看出具有水平面的效果。画面左边的树木极为纤细，与右边耸立的石块相互对应，并且分别侍立在瀑布两旁；这几个造景元素被安排在一个浅浅的凹穴之中，彼此间隔排列，使得空间极为紧缩。在此，我们已经开始感觉到晚明山水画里所特有的种种令人不适或甚至使人感到反胃的特质了。陈裸（"裸"字经常有人误读为"裸"）在苏州画坛活跃的时间，约在1610年至1640年间。根据著录所辑的一则无从证实的题识，陈裸系生于1563年。[2]地方志（吴县志）中的记载，则不仅说他喜读《离骚》《文选》，而且，他的摹古画作也备受推崇，凡有明贤造访苏州，必定竞购若渴。陈裸晚年隐居在苏州城墙外围一带的虎丘。

第二节　职业画家与业余画家

有关职业主义和业余主义划分的问题，尽管前一章所引述的一些画论家个个自信

2.2
陈裸
烟溆珠帘 1630 年
轴 纸本浅设色
128.5×43.3 厘米
台北故宫博物院

满满，仿佛这已经是一个不争的事实，实则，当我们真正处理画家个别的处境时，便发现此一问题并不简单。对于吴派晚期的画家"目不识一字"，作画只为"悬之市中以易斗米"的说法，我们究竟凭什么理由加以赞成或拒绝呢？关于这些画家，我们主要的资料来源只是一些简短的生平纪要，其中自然不可能看到这一类的细辨，比较可能见到的记载，反而都是一些顾左右而言他的老套成语，往往使人误作他想，譬如说（以陈裸为例）：用"游戏绘事"一语来形容绘画只是画家个人的一种嗜好等等。

不过，我们还是可以根据几种不同的准则，将吴派晚期这些画家和稍后几章所将讨论到的董其昌一派加以区别——我们主要采取反证的方式，参考这些画家的生平资料或画作，看看有哪些背景是他们所没有的。就以本章其余尚未讨论的画家为例（除了邵弥之外），我们看不到任何有关他们出身乡绅世家的线索。这些资料并未记载他们是否拥有官职——一般的中国读书人无不渴望如此——同时，我们也没有看到任何有关他们为谋取功名而赴科举的记录。不仅绘画著录如此，我们在其他的文献当中，也没有看到这类记载。老套的用语还会说这些画家如何聪颖早慧，自幼即显露出文章方面的才华，但是我们连这一类的记载也无；这些画家没有留下任何文集或具体著作，他们也不像文人画家，会在自己的画作上附题长篇的博学大论。他们的作品以唤起观者的咏物之思为主，有时也将故事性的题材入画，这些都是吴派较早期一些职业大家所擅长的题材类型：诸如高士观瀑或静听松风图、故事性及文学性的主题、应景的四季画、祝寿图或是其他为了特定功能而作的绘画等等。就单独而言，这些迹象并不能证明什么，然而，如果我们将它们汇整来看，这些迹象便提供了一个相当充分的基础，可以让我们推测：尽管吴派晚期这些画家可能也有其他收入来源，不过，他们是以作画维生的。

虽然如此，将这些人归类为职业画家，并不代表我们就跟传统的中国画评家一样，也对他们心存藐视；相反地，我们可以因此而肯定他们是极出色的艺术家，而且，比起晚明大多数的业余画家而言，他们还要更优秀一些。这是晚明绘画在说理与创作之间所存在的另一项矛盾，此一矛盾（连同说理与创作本身所含的种种内在矛盾在内）显示了辩证法是了解此一时期艺术的最佳利器。晚明的文人画家兼评论家虽极力推崇业余主义的好处所在，但是，表现在个人的绘画创作上，除了董其昌本人有所作为之外，其余没有任何一位是真正具有分量的。以苏州的文人艺术家顾凝远为例，他在《画引》一书中，力主作画以"拙"为上，"拙"则能使画家的作品不受"作气"（意指职业画家的气息）所染，画家必须善藏之——在顾凝远看来，"拙"仿佛是艺术创作中的一种"苞孕未泄"的"元气"，画家一旦失拙而"求工"，则"不可复拙"矣。[3] 但是，我们在顾凝远画作中所看到的"拙"，则纯粹是在创作上的力有不逮，因此，并未如他画论中所言，因"拙"而得到应有的补偿效果。理论上的坚持与现实正好相抵触：此一阶段，以业余主义为理想，并主张业余主义优于职业主义的说法，一而再再

而三地被提出，其高涨的气势几乎压制了所有反对的声音，然则，当时主要的画家，除了董其昌是业余文人的身份之外，其余都是职业画家。对于苏州的艺术爱好者而言，与其向某某业余文人画家求画，还不如将金钱花费在那种作画是为了"悬之市中，以易斗米"（套用范允临对于画作买卖的不屑语）的本地职业画家身上，所得到的作品与业余画家相比，往往也较能使人感到物尽所值，因为业余文人画家通常不会平白无故赠画予人，而不指望受画者有所回报的。

第三节 李士达

本章主要探讨苏州三位首要的画家，其中，李士达大约是最年长的一位；根据资料显示，他殁于1620年后不久，享年约八十岁，以此推算，他应当生于1540年左右。[4] 李士达系苏州人，因性性高傲，一度得罪宦官孙隆；孙隆于1580年左右起，担任苏州织造局的提督太监，另一位画家居节也曾经以类似的缘故，开罪于他，结果弄得全家破败，穷困潦倒（参阅《江岸送别》，284页）。孙隆曾经聚文士于一堂，既至，众人皆知趣而屈膝，唯有李士达一人在长揖之后，即先行离开。随后，李士达即被收捕，幸赖人从中庇护，乃能免刑。

他晚岁居于石湖之一隅，距离苏州不远。据我们所知，他的人物画和山水画颇富声名，造成了"权贵求索，虽陈币造庐，终不可得"的盛况。这又是一则老套的叙述方式，同样大同小异的词句也重复地用来形容其他许多画家。李士达到晚年仍作画不辍；存世有一幅画作，李氏自题作于七十三岁高龄，据载，他年到八十仍然"碧瞳秀腕"，精力充沛。姜绍书的《无声诗史》一书成于清初阶段，其中提到曾见李士达"论画"，指的可能是一篇文章，不过，姜氏仅仅抄列其中有关山水的"五美""五恶"而已。所谓"五美"，即"苍也，逸也，奇也，圆也，韵也"；所谓"五恶"，则是"嫩也，板也，刻也，生也，痴也"。[5]

李士达作于1616年的绢本《坐听松风》【图2.3】，是大幅山水人物构图的一个佳例，同时，这似乎也是李士达所擅长的题材。一文士舒坐在左半边的画面，双手围膝，两眼出神，四名童仆则分别烹茶、解开成捆的画卷并采集能够使人长寿成仙的灵芝。人物位置的安排，在地上围成一块区域，与四棵树所结出来的形状，形成有趣的互动关系；这种画面的安排，早在宋代以前就有先辈的典范可循，另外，近景解捆与远处采芝的童仆仿佛镜影相应的安排手法，也不例外。这两种手法，都是画史较早期用来营造空间的不二法门，李士达以此入画，颇有呼应前代的意思。在此近景之后，则是一条宽阔的江水，一路发展至远岸由矮丘所谱成的地平线。此一构图类型与元代大家盛懋颇有渊源（比较《隔江山色》，图2.10），明代的职业画家仍受其强烈影响，我们在李士达其他的画作中，也可以清楚看到盛懋此类画风。

不过，就整体效果而言，此一画作凡有沿用传统成规之处，都是李士达经过匠心

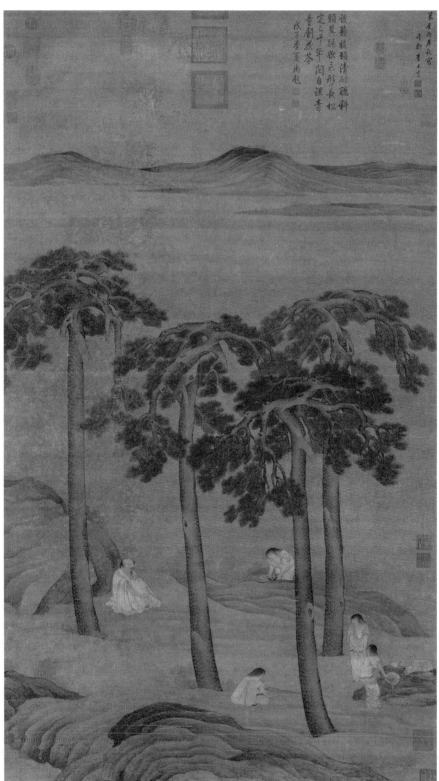

2.3
李士达
坐听松风 1616 年
轴 绢本浅设色
167.2×99.8 厘米
台北故宫博物院

独运或是刻意变形改造的结果。画中的树干以单纯的圆柱体排列，仿佛是用人力强行插入地面，而不是依赖根苗自然生长的，此一效果连同整幅山水，在在都予人一股很不自然的荒疏感，但是，却与安排工整、矫揉造作的人物布局形成互补作用。描写地表所用的皴法像纤维细丝一般，一层覆叠一层，隐隐约约是从盛懋的风格所发展出来的，为地表营造出了一种柔顺的圆胖感，形成此画的形式主旋律，画中其他的造型要素也都围绕此而生。事实上，画中除了垂直耸立的树干之外，所有物形的顶部都呈浑圆状，而且都是按水平的方向结组排列：为了配合此一形式原则，画家将树顶压缩成圆顶的形状，仿佛有一股压力由上笼罩而下，人物的造型也是如此，是李士达以其特有的风格所描绘而成，身体的轮廓系由春蚕吐丝般的曲线所谱成，头形扁圆，脸部则经过挤捏而呈尖状。李士达所说的山水画"五美"（或可说是五大愿望）中，有一则是"奇"，即"罕见"（uncommonness）之意，可能也可以作"怪异"（oddness）解，就以李士达此画观之，的确是具有一种怡人的怪异感。

李士达未纪年的《西园雅集》纸本手卷【图2.4、2.5、2.6】，则展现了一种更为惊人的矫饰画风，其用色鲜艳，并且以绿色作为画面的主色。此一著名的文人雅集——一位现代的学者则坚信此一事件从未发生过[6]——应当是发生在北宋末期皇贵画家王诜的别业庭园之中。受邀集者，包括苏东坡、米芾、李公麟及其他十余位文士。相传李公麟曾经以图画的方式记录此一盛会：到了明代时期，还可看到一些归在李公麟名下的《西园雅集》，其中有许多还流传至今。此一雅集连同其他一些文会或历史性的题材，如兰亭修禊、苏东坡的《赤壁赋》等等，都是苏州职业画家所最钟爱的画题。光是系在仇英名下的《西园雅集图》，就有好几种版本，另外，仇英的追随者，例如尤求，以及其他许许多多无名的摹仿画家，也都不断地描绘此一文会景致。对于专门作伪的画家而言，此一画题随时都有现货供应，无论是到苏州一游的访客，或是那种容易上当受骗的收藏新手，只要随便到苏州当地的书画铺走走，就可以轻易地买到"李公麟名作"或至少是"仇英"版的《西园雅集》。

苏州一地大规模绘制古画摹本、仿本以及伪作等等，应当看作是依附原创画家的诚实创作而生的，而且，连带还产生了一些影响。有些画家无疑身兼二职，他们在一些作品上自署姓名，其余则以先辈大家的名讳落款。收藏活动在十六世纪颇有可观的成长，形成一股宋画的追逐热，许多藏家虽富财力，但知识与品味却嫌浅短（何良俊书中便专门有一段文字，用来揶揄这一类人），另外，也带动了搜罗近日名家作品的风潮，需索之殷切，使得画家的真迹原作早已不敷市场需求。作伪于是变成一项专门的事业。及至今日，我们在一些流传已久的收藏以及一些次流画商的存货当中，仍可看到数以百计的伪作；而且，在十七、十八世纪时，这一类的伪作还随着晚明苏州大家的作品一起外销到日本，成为日本南画派（Nanga School）之中，爱好中国文化的画

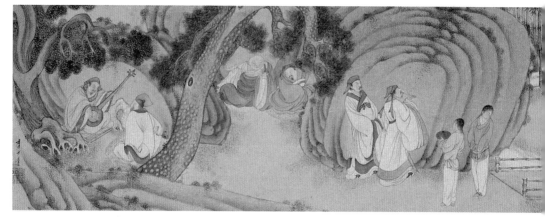

2.4　李士达　西园雅集　卷（局部）　纸本设色　纵 25.8 厘米　苏州市博物馆

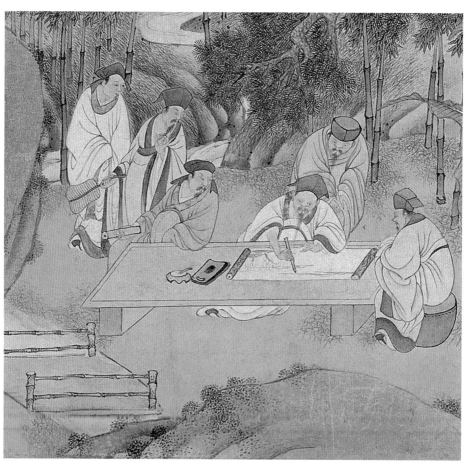

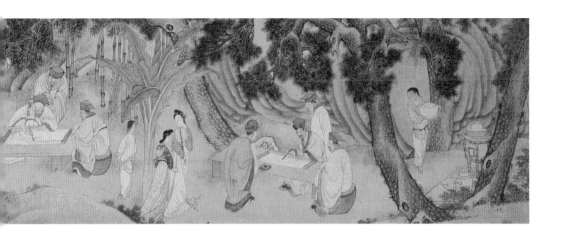

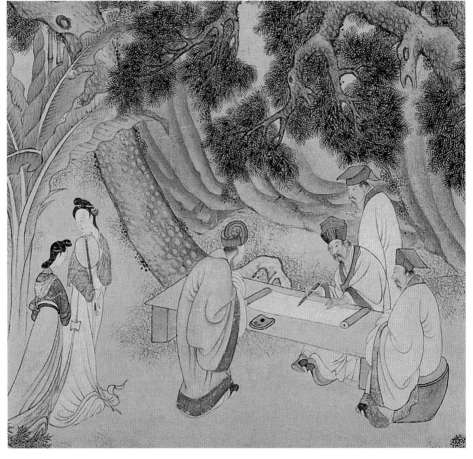

晚明苏州大家⋯⋯⋯

家所摹仿的对象。如我们上面所引，董其昌认为苏州一地的艺术收藏因赝本充斥，画家只能接触到品质低劣的范本，使得此一地区的绘画传承，受到了阻碍与影响。无论是"古"画的绘制或是新画的创作，苏州都是当时全中国最主要的行货生产中心，可想而知，在晚明以业余身份为主的评论家笔下，苏州的绘画自然就显得格外不利了。

在制作假"名画"时，传统的布局形式一再地被抄袭与再抄袭，在此一过程当中，每一阶段的伪作都越来越远离原作的面貌，同时，变形与矫饰的风格也不断地混入其中。而李士达作品之中所传达的某些怪异之感，必定就是种种应此而生的矫饰主义画风，这些画风在画家的审慎利用之下，结果使得原本一些拙劣不堪的艺术技巧提高层次，成为创作者有心运用的一种技法，并且在经过美感的转化之后，李士达将种种拙劣的技巧脱胎换骨（如果我们能够欣赏他特殊的品味的话），营造出了一种出色的艺术形式。李士达的《西园雅集》和某些伪托在"李公麟"或"仇英"名下的同类画题，不过就是差别那么一小步，但是，这一步却攸关甚巨：在此，种种怪异的风格特征到了李士达笔下，都变成了一种匠心独运，而且显得格外有表现力。[7] 鼓胀突出的大石，乃是由平行且带有阴影暗示的折痕所营造而成，构成整齐的样式，与高古画风相比，近乎是一种拙劣的仿拟（parody）；弯曲的树干呼应着大石的外形轮廓，同时，人物弯身摆尾的动作，仿佛是为了顺应围绕在他们身旁的几股弯曲势力。此一空间与造型的扭曲转折，并不像我们稍后所将看到的晚明其他画作一样，造成了严重的骚动不安效果，相反地，此一作品似乎暗示了画家在处理这样一个大家已经熟悉得不能再熟悉的绘画题材时，乃是以一种用意良善的自娱心态为出发点的。《西园雅集》中的主要人物（画中，苏东坡正运笔写字，见图 2.6，李公麟作画，米芾则正在酝酿之中，准备为石壁题字），在脸形的刻画上，并未作出明显的区分，同时，画中对于笔、砚、庭园所摆设的家具等等，也并没有特别用心去勾勒细节，这和以前以同一事件为题的较严肃画作并不相同，李士达的目的并不是为了历史钩沉，也不是为了虚构历史，而主要是为了娱情遣兴。

相较而言，李士达最为壮观且最富原创力的作品，乃是另一幅主题完全严肃的山水【图 2.7】。根据画家自己的题识，此一山水系作于李士达位于石湖的"村舍"，时年万历戊午（即 1618 年）冬日。李士达此处选择以纸本作画，多少透露出了他个人的用心：以绢本作画的限制较大，较适于细谨、保守的作画方式，而纸本素材则较能允许或甚至鼓舞画家，使其能够以更自由且更富变化的笔法作画。在此，画家发挥了纸本画面的特长，使其充分彰显了作品本身的特质，同时，画家也并不像《坐听松风》、《西园雅集》及其他作品中一样，以公然戏仿或戏谑的方式，引用旧有的风格样式。换句话说，此一山水作品似乎看不出有仟何仿新、旧风格样式的影子。观者与画家所选择的画题之间，似乎总隔着一层古人风格的帘幕，而李士达此作给人的感觉，则宛如此一风格的帘幕已经被摘除或透明化。岩石与树木的描写，并不是沿用先前既存的形式类型

2.7
李士达
山水 1618 年
轴 纸本设色
169×80.9 厘米
东京静嘉堂收藏

（type-forms），而后将其组构为清楚可辨的规格化造型，而是被视为整体风景中不可或缺的段落；画家在处理岩石表面时，所使用的极为敏感的明暗对比与皴法笔触，并不属于任何流传已久的"皴法"传统，而是以含蓄低调的方式呈现，为的是让他们克尽描绘物形的角色。我们在归纳元代绘画时，曾经提出此一时代的文人作品好像不是"画"（painted）出来的，而是像写字一样"写"（written）出来的，李士达此一山水则恰恰相反：并不是为了让人阅读的，而是希望观者凝神感应，视其为自然之一景。

就此画的一些构图元素及创作观念而言，李士达的确是以折中的方式，杂糅了宋代绘画中几个不同阶段、不同画派的风格。诸如，山水景致与渺小人物之间的悬殊比例，巨峰巍峨的形势，以及令人叹为观止的壮丽景色等等，在在都取自北宋巨嶂山水的格局；同时，主要造型之间的对角线排列关系，以及画家利用浓雾，巧妙地将这些造型笼罩其中，借以缓和各造型之间的过渡与转折，另外，山亭与人物的位置正好位于对角线构图的交角处，强而有力地吸引了观者的视觉重心，这些大抵都属于南宋绘画的特色。不仅如此，此一山水景致也如南宋绘画一般，具有极深的感染力，观者无论在视觉上或情绪上，都能产生较深的投入感，这也是中国画史到了晚期以后，所难得一见的现象。此一选择性运用宋画素材与意念的做法，乃是周臣与唐寅的遗绪之一。不过，最终看来，李士达仰赖周臣及唐寅的程度，其实不如宋画典范来得深刻。

画面的左下角，有一道山径切入山水空间之中，低回穿过枝叶茂盛、繁花盛开的树丛，然后消失其中；观者只能瞥见一小段石阶沿级而上，通往山亭。之后，山径又在右上方的峰岭之间短暂出现，接着便没入深谷之中。此一主要的对角线延伸，正好有一道飘来的云雾从中间交叉斜切而过，拦断山腰；山亭正好就位于这两道对角线的交会点上，也因为这样，山亭能够稳如泰山，虽然其坐落的位置与世隔绝，独悬云间，但是却以一令人敬畏之姿，安然矗立。这些造景手段所勾唤起的情感，于是交集在亭中两位人物身上，观者在画中所感受到的安稳或静谧，也都不自觉地以他们二人为投射对象，宛如自己也身处在此一烟霭缥缈的高耸绝壁之间。

于是，如果我们能够看出画家处理此作的方式，乃是为了满足观者的视觉感受，而不是以一种知识性、分析性或艺术史性的动机来创作此画，那么，我们便可以为此幅山水的特殊之处作出总结。其清新脱俗的地方在于：画家似乎是在刻画他眼之所见，而非他心中所知，或是从别人口中得来的二手讯息。举例而言，山亭下方的树丛、烟霭与黄土一气呵成，姑且不论此一段落是否真的根据实景绘成，画家在捕捉时，都将其视为一个视觉整体，仿佛直接取法自然一般。这种"绘画性"（painterly）的技法处理〔借用沃尔夫林（Wölfflin）的熟悉用语〕，在效果上，不但能够使造型柔和化，同时，也能够让观者感觉宛如凝视烟岚迷蒙的空间一般。晚明画作的出发点往往极为知性化，而且，在意念的表达上，也有多种层次，李士达此作的主题单纯，意念单一，多少显得有些违反常态，不过，却也因此而令人耳目一新。

到了晚明时期，代代相传的作画成规已经越来越失去活力，同时也成为画家沉重的包袱，如何脱此困境乃是晚明绘画的一个基本问题，而前述李士达的《坐听松风》《西园雅集》二作，以及稍后介绍的这一幅山水挂轴，则分别代表了两种不同的解决方式：画家可以根据既有的技法成规，刻意用拙劣的方式加以仿拟并改写（parody），借以表明他并不愿意用慎重其事的方式，来对待这些既有的绘画成习，或者，他也可以试着完全不加理会。我们会发现，这两种态度是此一时期画家所最常采取的途径；其次，我们也会发现，董其昌以及其他一些画家，则试图为自己开拓第三种选择，也就是将既有的技法成规转化为创新的形式。李士达并没有留下几件真正的拔尖之作，因此很难为自己占据画史的一席之地，令人公认他也是此一时期特具原创力且首屈一指的绘画大家。不过，对于吴派的一些年轻画家，他当然还是发挥了一些影响力的，盛茂烨即是其中一例。

第四节　盛茂烨

与李士达相比，我们对于盛茂烨的生平所知更少。他的纪年作品跨在 1594 年到 1640 年间，但是，在题款中，他从未提及自己的年龄，或是任何有关自己的背景讯息；因此，我们连他的约略生年也无从推断起。他必定比李士达年轻，同时，也很可能吸取了这位前辈的一些风格。[8] 跟李士达、张宏一样，画评对他的记载也是断简残篇，而少数对他的赞美之词，则措辞颇重："虽无宋、元遗意，较后吴下之派，又过善矣。"[9] 对此，我们不应当反应过度，而给他过高的评价；最好当下就认清楚他是一个创作范围颇窄的画家——比李士达和张宏都来得窄——而且，他也制作了许许多多潦草、公式化的作品。就像法国画家柯罗（Corot）晚期的作品一样，盛茂烨也过分迷恋于分解山水的形体，使其如沐浪漫烟云一般，为的是能够免去悉心构图的要求，以及不必依赖那些往往显得很肤浅的诗意效果。与其为他举办一个完整的个展，还不如我们此处的做法，只精选他一部分最好的作品，这样，观者对他的艺术成就，也会持较肯定的印象。

与其他画家相比，我们从盛茂烨作品的种类中，可以看出他也是一位以制作大幅绢本山水人物挂轴为主的画家。这一类的大轴是用来悬挂在豪门巨宅的入门处或大厅之中的，因此，在性质上，也和画幅尺寸最小的扇面一样，都是为了实际功能而作的。盛茂烨经常在自己的画作上题写唐人诗句，也许因为这些画作本身正是受到这些诗句的灵感启发，或者（更有可能）画作是在完成之后，才配上适合画面情境的诗句。他在 1630 年所作的设色山水图【图 2.8、2.9】中，便题有这样的诗句：

松石偏宜古，藤萝不计年。

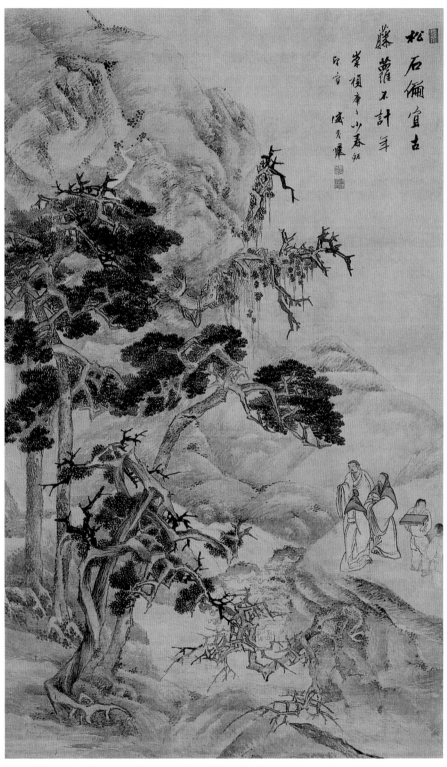

2.8 **盛茂烨 山水** 1630年 轴 绢本设色 157×99厘米 柏林东方美术馆

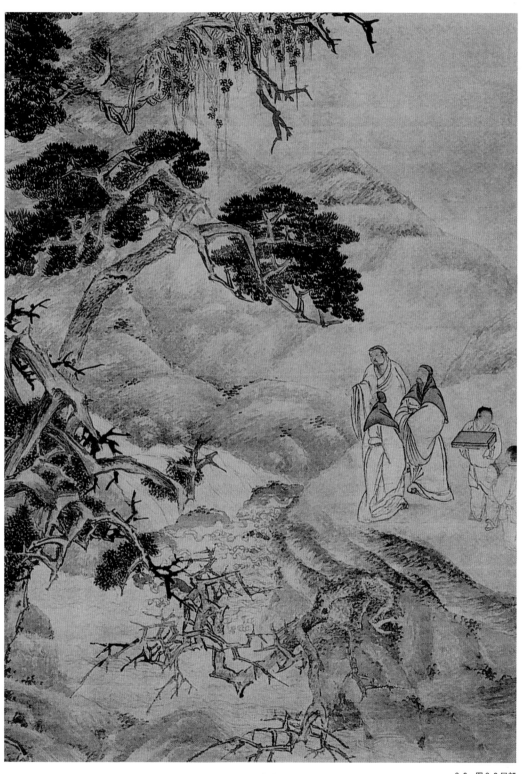

此一类型画作在传达自然体验时,乃是以描写理想化的文人"高士"为手段,交代他如何游山玩水;对于吴派职业画家而言,这是他们最基本的创作类型。(文徵明一类的业余画家也经常描绘类似的景致,不过,画中人物通常较小,也比较不活泼,因此并未成为构图中的主题焦点。)就像苏州的庭园一样,这些作品必定也为当时忙碌的城市商业生活,带来了一些喘息的空间,使观者的想象力受到启发,进而可以躲入种种令人神清气爽的景致之中。及至盛茂烨的时代,这一类作品已经变得相当公式化。数以百计的吴派作品,都是描写文人雅士在岸边伫立,一边欣赏湍流,旁边并有童仆侍候;仇英的《桐阴清话》轴(《江岸送别》,图 5.28)便是一幅较早的例作。

在处理此类画作的构图时,一般画家总是会凸显瀑布的角色,而上述盛茂烨作品的不寻常之处则在于,他几乎让瀑布隐藏在左半部的松树后边,也因为这样,湍流直泻所引起的喧嚣声,反而是以描写松树的姿形来交代,形成松树干脉不但与水流平行,而且正好遮掩住其路径。松树与柏树的刻板造型,系根据文徵明所始创的类型加以变化而成,我们在文徵明 1549 年的《古木寒泉》图中,可以看到极为近似的树丛。[10]盛茂烨处理地面的方式颇为鲜明独到,也为此作添增了一股纷扰不安感:他将地面分割为许多小块区域,并且以淡墨直笔皴擦的方式处理这些区域,让每一块面都有不同角度的转折,为的是显出较大岩块的多面特性。画家以轻重不均的笔触来处理明暗,营构出一种地表变动不拘的感受。

同样的效果表现在盛茂烨 1623 年的《秋林观瀑》【图 2.10】中,则更显得气势磅礴。画上的题诗如下:

寒山转苍翠,秋山日潺湲。

此处,画家更有计划地运用岩土表面的明暗块面,因此,这些岩块看起来好像各以不同的视角呈现在同一画面一般(这与"立体派"画家的处理手法不无相似之处),另外,在皴法用笔方面,也有各种不同的倾斜变化,为山岩土石赋予了一股具有方向感的推力。正如稍后我们在董其昌画作中,所将看到的更为惊人的表现效果一样,此一时期的山水画家正在尝试各种抽象、非自然主义式的技法,希望能够为他们画中的土石造型注入新的活力,并且创造出新的地质描绘手法,以配合他们各人的表现目的。而盛茂烨为山体所注入的方向性推力,则可以看作是一种山"势"的表现,董其昌在谈布局的理论时,"势"就扮演了其中极为重要的角色。

盛茂烨山水的典型特色在于,他在凸出的峭壁表面,创造了各种螺旋状或漩涡状的动势。《秋林观瀑》图中就可看到许多,其功用在于凝聚画面的活力,其余的构图就靠着这些动势向外扩展至较为宁静的空旷地带。观者可能会因此而回想起十一世纪

画家郭熙及其追随者的一些作品，他们的山水也是由生气勃勃的土石山体所谱构而成，不但描写其光影的变化，同时也营造雾气迷离的空间，而寺庙或屋宇往往就在此雾景之中。盛茂烨近景的树群清楚而鲜明，与后面较为柔和的地带形成对比，此一安排也令人想起郭熙一派的作品；如此，提供了一种空间感，使山径与人物都能够安置在中。画中，一位文士手中策杖，正沿着山径向上步行，旁边则有一童仆随侍在侧。他止步回望另外两位步伐较为迟缓的文士。在他们身后远处，有一座屋宇，那正是他们的出发地。这几位文士有的转身，有的身躯伛偻，看起来颇有戚戚之感，好像在此阴沉、压迫感十足的山水之中，并不感到自在一般。

盛茂烨传世最好的作品之中，有一套尺寸较大的横幅画册，共有八页，在此，我们复制了其中两页【图 2.11、2.12】。此一画册未纪年，但可能作于 1620 年代左右。[11]画家只在最后一页题诗，诗句如下：

水寒深见石，松晚静闻风。

全部八幅册页都是从近景的河岸或湖岸起笔，后面则布以土质山丘。屋舍被安排在树丛当中，观者可以看到几个人物在堤岸上走动，或是在舟中垂钓。其中一幅册页【图 2.11】，描写舟中二人向上凝视一座位于画面上半段的山丘，这样的布局方式自然与《赤壁赋》一类画题遥相呼应，使人想起许多因苏东坡《赤壁赋》而作的图解画。不过，整体而言，这些册页的特殊之处还在于，它们并未沿袭众已皆知的构图形态，同时，也不使人感到似曾相识。在这些册页中，几乎已经看不到传统的吴派画风。在这之前，吴派大家建构山水的典型做法，总是利用许多定义明确的造型，而后结组出错综复杂的结构，盛茂烨的画面则是由几块大的区域所组成，区域与区域之间由带状的水流或云雾隔开，在每一块区域之中，画家融入轮廓柔和的造型，使得每一个别的造型不至于过分抢眼，因而能够融合出氤氲朦胧的整体气象。正如我们在其大幅挂轴中所见，树丛与其他近景的物象乃是以浓墨鲜明地处理，在视觉上，好像是从后面迷蒙不清的背景之中，向前抽离开来一般（例如，参见【图 2.12】）。一方面，此一手法为不同的平面纵深之间，营造出了一种强烈的空间间隔感；另一方面，此一手法也模拟我们视觉的经验，将视觉的焦点集中在某些景物或区域，而将其余的景致一律视为整片的背景，以此衬托焦距所在的景物或区域。岩石、山峦以及悬崖绝壁等等，都是以柔和的淡墨敷笔而成，并不具有确切的形状，也不像"皴"法笔触那样，脉络分明，而是以一种自然主义的方式，来经营连续且具有外形变化的物表，使人感觉如雾中望景一般，此一手法可说十足类似法国印象派画家的技法。对山水画而言，这些都是处理新的视觉观念的一些手法，就像我们在李士达 1618 年作品（见图 2.7）中之所见，只不过，盛茂烨此处发挥得要为更彻底一些。

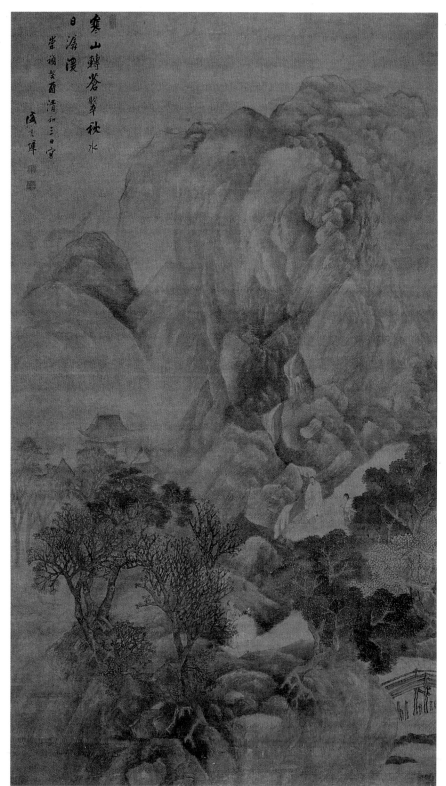

2.10
盛茂烨
秋林观瀑　1623 年
轴　绢本设色
176.6×120 厘米
东京桥本大乙氏藏

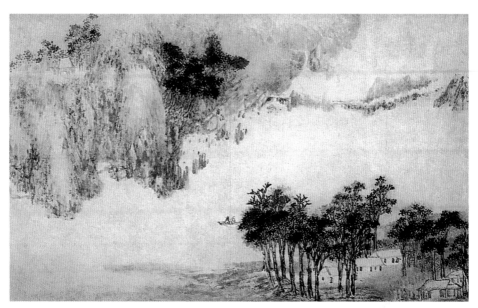

2.11 盛茂烨 山水 册页 取自《八景山水》册 纸本浅设色 28.8×47.7厘米 旧金山美术馆

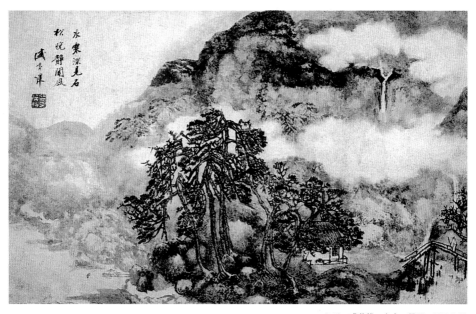

水寒深见石
松悦静闻风
盛茂烨

2.12 盛茂烨 山水 册页 同图2.11

　　着实说来，此一新风格中的某些特征，早在南宋的山水作品中，就已经可以看出端倪：画家也以类似的手法，将画面的焦点集中在少数几个物形明确的造景元素上，而且，多半安排在近景的位置，让其余的景致溶解在氤氲的雾气之中。南宋画家对诗意的题材也有同好，往往还在画面上附题诗句。但是，这样的渊源并不意味着盛茂烨就是在摹仿南宋画风，或者是深受影响。当时复兴宋画风格的风气可能提供了他一些新（或传统）的方式，使他能够从吴派创作的公式窠臼中跳脱出来。不过，就本质上

而言，这些作品似乎代表了画史上几个罕见的时刻之一，也就是传统出现了暂时松动的现象，画家得以脱开约制，进而较自由地尝试种种不同的作画方式，比较直接地取材于眼睛所观察到的自然面貌和景象。

和李士达相比，盛茂烨留下了更多这一类的画作，但是，新的风格方向固然开启了种种新的创作可能，盛茂烨却也未尽全力，半途而止。在晚明山水绘画之中，视觉性的自然主义画风（optical naturalism）乃是众所陌生的一个范畴，张宏则是其中对此探索最深且最有成就的一位，他也正是我们此处所要讨论的第三位晚明苏州大家。

第五节　张宏

有关张宏的生平资料，我们所知也极为有限，跟其余画家相比，并好不到哪儿去。所有记载明代画家的典范书籍之中，张宏的部分大抵若有似无，不禁使人怀疑这些作者的资料来源是否要比我们今天来得充分。令人感到惊讶且多少有些难以置信的是，晚明有关绘画的评语、理论以及杂记随笔等等，可谓汗牛充栋，但是，却没有任何作者愿意挪出篇幅来记述这样一位出众的画家。可以确定地说，张宏是晚明苏州数十年来罕见的出色画家。

张庚的《国朝画征录》是一部十八世纪初的著作，有关张宏的记载，作者告诉我们："吴中学者都尊之。"同时也提到曾经见过张宏的两幅画作，最后加了一句："不让元人妙品。"不过，将张宏的作品定在"妙品"之列，听起来不恶，其实并不是什么赞美之词，因为在中国画的等级里，"妙品"尚次于"神品"和"逸品"，只不过是三等。另一部清初的著作《无声诗史》甚至评得更低一些，将他放在"妙品"与最低一等的"能品"之间。[12]

张宏生于 1577 年，约卒于 1652 年或稍晚，因为在他有纪年的画作中，以 1652 年为最晚。[13] 除了一件怪异且时间较早的人物画之外，张宏存世的画作大约落在 1613 与 1652 年之间，其中，在 1644 到 1648 年间，有一段空白，很可能是因为当时满人入主中国，带来了几年的动荡不安。我们从他画上的题识以及所画的题材，约略可以了解他的游踪（他所游历之地似乎总在方圆数百英里之内），其中有许多景致都是描写确实可辨的地点。

实景画　1639 年春，张宏赴浙江东部一游，归途中他作了一部画册，描写该地区的景致。他在末页的题识中有此结论："以渡舆所闻，或半参差，归出纨素，以写如所见也。殆任耳不如任目与。"[14] 此一说法再平常不过，但是，对张宏而言，却可能具有特殊的寓意。从沈周的时代起，苏州的绘画大家便一直在描绘城里城外的风光名胜或古迹；这一类的实景绘画早已成为吴派之所长。但是，就其特色而言，吴派这些画作都极为格式化，景物之间的远近距离往往受到极端的压缩，为的是能够将几处不同的

地标，同时放在一幅画作中，于是，每一件画作中的自然景致，都严格且毫无例外地臣屈在行之有年的绘画风格之下，任其处置。换言之，画家因眼之见，而调整其描写方式，以顺应该地特殊的景致，这样的做法可说相当罕见，相反地，画家多半只在定型化的标准山水格式之中，附加一些可以让观者验证实景的地物罢了。

然而，在张宏许多画作之中，我们所见到的，很明显是画家第一手的观察心得，可以说是视觉报告，而非传统的山水意象。虽然他的作品也都作于书斋之中（中国画家从未真正在户外作画），但必定是根据实地的画稿而绘成。定型化的造型和传统的一些构图成规，也都可以在张宏的作品中看到，尤其是在早期阶段。不过，随着创作自信与日俱增，张宏也越来越少落入传统这些格法的窠臼之中，最后，当他在画中重现眼睛所见的实景时，他比传统任何一位大家都要更胜一筹，更能达到一种近乎视觉实证主义的境界。可以预期的是，对于张宏这样的作画态势，当时的画评并不知如何对应。其中一位评家言其作品"丘壑灵异"，随后又天外飞来一句："得元人法。"与前人的作品相比，张宏画中的丘壑看起来更像自然真景，想必的确予人怪异之感吧。

然则，如果我们认为张宏所作的，也不过就是放眼表象世界，图写眼之所见的话，那么，我们未免将此一艺术上泛称的"回归自然"现象，看得太过于简单化，而轻忽了其在艺术史发展过程中的真实景况。贡布里希（Ernst Gombrich）著名的理论告诉我们，艺术家在创作之初，系以行之有年的艺术形式入手，而后，再一步步修正这些既有的形式，直到这些形式贴近视觉景象为止。[15] 就以上述绘画"回归自然"的过程观之，贡布里希此一说法乃是较为真实的写照，同时，似乎也特别能够用来观照张宏画风的发展。

张宏早期一件作于 1613 年的《石屑山图》【图 2.13】，明显是以吴派所最钟爱的构图为宗，已见于前述张复 1596 年的《山水》（见图 2.1）。在这两幅作品之中，都有一道溪流从中央蜿蜒而下，一直到了画面底部，才从高耸的树丛之间奔泻而出，其他的山水物象则各自安插在溪流和垂直的画幅边线之间。画家运用强而有力的对角线，使其与长垂直状的画幅形成抗衡的局面，并且将观者的视野从中轴的部位往外斜向带出。张复的画面干净利落、线条分明，此一架构在画中表露得极为分明有致，但是，张宏则半遮半掩，将其隐匿在茂密蓊郁的草木之中。在张宏的画中，除了近景的树木是以较传统的格法所塑造的之外，其余的树木都是以树丛的形态出现，而非各自独立，互不相属（一如张复画中的树木），而且，随着树木逐渐向后越退越深，其尺寸也越来越小，颇具有说服力，形成一种出人意表的自然主义效果。尤其是远处山坡上修长的竹林，系以一种忠于视觉的方式营造；如果我们知道数百年来，中国画家虽然不断地在观赏同一类景致，但是他们却从未有此逼真的描绘的话，那么，我们便能够了解为什么张宏此一画法会显得如此格外引人注目！历来，画家在处理山脉及竹林时，都是令其各成一格，彼此互不相干；似乎从未见画家将这两者混为一体，让生长茂盛的竹

2.13

张宏

石屑山图 1613 年

轴 纸本浅设色

144.5×81.2 厘米

台北故宫博物院

林布满山坡，使其成为一种可以入画的形式。我们可以再一次看见，由于张宏此一画法在完成之后，看起来极为自然不过，因此，我们往往可能很容易就忽略掉此一创新手法的重大意义。

通过此画中央部分的细部图版【图2.14】，我们可以进一步看出，张宏此一新的观景方式尚有其他特色。虽则近景的山岩乃是依传统的定型格式描绘，中间地带以上的岩石则仿佛是从土壤中自然生出一般，并未充分显露出岩石的形状或外表，使人无法辨认出它们究竟属于传统哪一家的岩石画法。同样地，清溪石上流的景象，也处理得极为巧妙，不落任何公式窠臼。四位出游的文士来到此山中，沿溪畔或立或坐，望着水花出神。两位随侍在侧的童仆则闲散无事，四处观望。（这是中国绘画一贯的阶级偏见之一，画家在刻画童仆时，绝不能让他们跟主子一样，也以相同的方式观赏美景。）一位和尚步下山径，迎向来客，后面则跟随着一名童仆，手中托着茶盘。人物的处理方式，仍是吴派晚期熟见的类型——文士身着长袍，童仆的头形扁圆——但是，姿势比较自然、自在，而且，虽然（严格说来）以他们的身材比例而言，放在中景部位稍嫌大了一些，不过，和李士达或盛茂烨的作品相比，张宏画中的人物则较能与其周遭的环境空间融成一体。

张宏画上的题识如下："癸丑（即1613年）初夏，同君俞尊兄游石屑作此。"石屑即石屑山，系位于浙江北部，吴兴之南。

到了晚期，张宏突破传统山水风格的态势越发明显，1650年的《句曲松风》【图2.15】即是一个代表。与此画相比，我们可以从张宏1613年的《石屑山图》中看出，画家对于观者赏画的心态已经有了预设的立场，也就是假设观者比较能够接受流传已久的作画成规。举例说明，如果观者由眼前高耸的树丛直视向上，一如我们在《石屑山图》下方所见到的树景一样，那么，树丛应当正好会遮住后上方的风景，使观者的视野受到阻隔，但是，在《石屑山图》之中，我们对于树丛后上方的景致却一览无遗。换言之，画家仍然沿用了传统的构图格式，迁就观者的视点，让画面以逐段向上接龙的方式排列，因此，越是位于树丛后方的景致段落，其在画面上的位置就越高，这样一来，要比观者实际从任何单一视点所能捕捉到的景致，来得丰富得多。画家牺牲了空间的统一性，为的是交代许多有趣或其他细腻的景致，使观者的目光在画面上游移时，能够丝毫不漏地阅读这些细部。就此而言，《石屑山图》承袭了数百年来的作画格式。到了1650年的《句曲松风》，张宏已经部分舍弃了此一格式；眼前，我们与画家同时从一个固定的视角，由上而下俯视观景，而景中每一段落的空间安排大抵颇为连贯一致。由上望下，我们看见位于右下方的道观；同样的视度看下去，道观之后，跨过溪流，远处则有一座围绕在松林之间的院落人家，只不过，看起来没有道观的角度那么陡斜；再往后看去，则是一道在山谷间蜿蜒的溪流，暗示了更为平坦的视线，到

2.15
张宏
句曲松风 1650 年
轴　纸本设色
148.9 × 46.6 厘米
波士顿美术馆

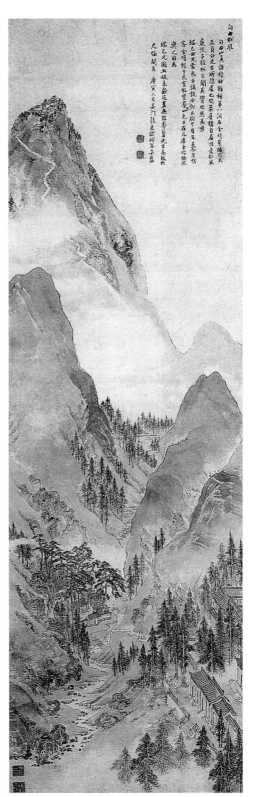

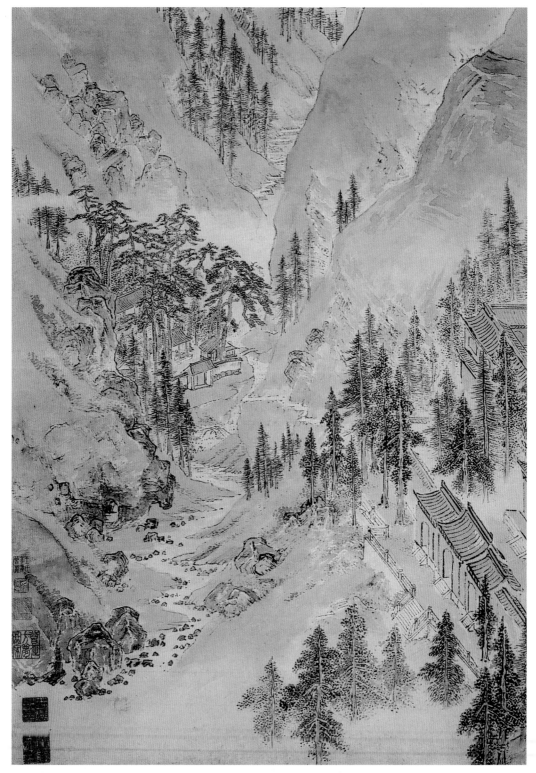

2.16　图2.15局部

此，景致的细节也都不复能见。山峰顶上另有道观一座，以违反常理的姿态，朝我们的方向斜下排列，算是画家对传统透视技法一个小小的让步。

此画淡染设色（如细部所示，【图 2.16】）。在水墨晕染之中，加入赭红和淡青两种色调，一直是吴派绘画自陆治以来所常见的手法（比较陆治《支硎山图》，见《江岸送别》，图 6.12）。不过，陆治及其他画家晕染的手法较为平板、色调的深浅变化也较为平淡，同时，也倾向于将冷暖二系的色彩分开使用，张宏则调和此二色系，为的是营造出较为自然的效果，运用变化细微且更为中性的色调，同时，也在淡赭灰色的山石部分，加入各种不同色度的青绿，或是以淡墨笔触暗示出幽暗凹陷的空间等等。在这之前，唐寅以及其他一些画家，就曾经使用过此种湿笔技法，为的是让留白的地带担任交代物形的受光面之用，甚至更早期，南宋的绘画大家也使用过相同的方法；由张宏署年 1636 的一幅《仿夏珪山水》（见图 4.23）可以看出，夏珪的作品正是此一技法重要的源头之一。不过，此一册页同样也是根据现成的技法取材，经过修改而成，为的是营造出一种全新的自然主义效果，由于画家用心彻底，效果卓著，因而使得其原先所依赖的技法来源似乎变得无关紧要。

最终说来，张宏作品意义较为深长的部分在于，他在多方面背离了吴派传统的作画惯性，而不在于他是否残留了任何旧的积习。经由色彩的晕染，画家巧妙地捕捉了天朗气清下，山丘青赭相间的柔软色感；画中并未使用任何更为强烈的颜色，确保了此一色彩效果不至于被画面上其他醒目的造型元素所抵消掉，一反之前中国绘画司空见惯的常态。未见明显的人迹；一人位于拱桥之下，正策杖前行，另有二人坐于正上方院落的屋舍之中，身形渺小且难以辨识，就好像从远处看人一般。也没有任何一处段落是以重复的皴法笔触所描绘的，或以鲜明的轮廓线来交代山形，或甚至运用任何具有线描特色的笔法——至少自宋代起，即已如此——为山水画的物形赋予笔法结构的特性，不使其肖似视觉所见之自然形象。

然则，纵使我们亟欲认定《句曲松风》一作，颇有西洋水彩的趣味，我们还是应该稍微退一步省思，从而在许多方面发现，此一画作仍然是一幅不折不扣的中国山水。虽然在空间的整体感方面，《句曲松风》图的确远胜一般的作品，我们还是可以清楚地看见，其空间的安排仍旧段落分明，随着画面逐渐向上发展，空间也循序渐行渐深，由近而远，明显可见的是，树林一丛接着一丛，越走越高，另外，画家将山谷的纵深分成几段间隔，段与段之间，也是越来越高。构图的高潮仍是以一座"主峰"作为聚集点，主宰了上半段的画面空间，画幅的形状则依旧窄而长。

画家的题识颇长，[16] 言及句曲山（俗称"茅山"）系道教术士陶弘景（452—536）隐居之处，曾经在此筑建层楼，并且喜爱于楼间坐听松风。张宏客居友人于端位在句曲山的屋舍，并有于端为其"诵说"此一掌故。画家每日欣然于书桌前凝望山色，并且为于端兄作下此图。张宏最后言道："此愧衰龄技尽，无能髣髴先生高致于尺幅间。"

在名款之后，他写下自己的年龄，以中国人的算法，"时年七十有四"。

我们无意借着强调这些作品的创新与自然主义特色，来暗示张宏作品的主要优点即在于此。我们没有必要附和传统中国人的看法，认为忠实描写物形乃是一种肤浅的追求，但也没有必要庸俗而狭隘地认为，只有肖似才是绘画的正途；而且，无论如何，张宏虽然采取了较为直接的方式，将自己观察自然的心得，融入作画的过程之中，但这并非只是"应物象形"而已，而是创造一套刻画自然形象的新法则。画中对于细节的描述巨细靡遗，虽然画家有时描绘一些我们并不熟悉的地方，但是仍然为作品注入了一股超越时空的可信感。非但如此，张宏画中种种不同的物质形象，经过组合之后，形成一鲜活有力的构图形式，使我们对于他笔下山景的宏伟气势，以及其在视觉上所造成的千变万化感，备感印象深刻。张宏的石屑山、句曲山以及其他同一类型的山水画作（特别是纪年 1634 的《栖霞山》巨幅，现藏台北故宫博物院），[17]开拓了中国绘画的可能性，其意义非凡，而且，原本可能成为新绘画运动的奠基石。但是，相反地，这些成就却成为孤例，后继无人。

《华子冈图》 我们以张宏一件早期和一件晚期的作品作为开始；现在，我们以三件纪年 1625 至 1629 年间的作品，来补足这位不平凡画家的中期创作。首先是一幅绢本手卷，署年 1625，系以唐代诗人王维（701—761）生命中的一段经历，作为绘画的题材，名为《华子冈图》【图 2.17—2.19】。

华子冈地近王维的乡居"辋川别业"的入口，王维在写给友人裴迪的书信中，言及登冈一事。[18]冬夜步游华子冈，途中休憩感配寺，与寺僧共饭，随后则又续步前行。诗中写道："清月映郭，夜登华子冈。辋水沦涟，与月上下。寒山远火，明灭林外。深巷寒犬，吠声如豹。村墟夜舂，复与疏钟相间。此时独坐，童仆静默，多思曩昔。携手赋诗，步仄径，临清流也。……"

开卷之初，张宏以暗淡的月色，几丛树叶落尽的寒冬树木作为起笔，明确点出了画中的时空感，由此寒林看出去，观者可以瞥见一堵墙面以及感配寺里的一栋屋舍。随着画面逐渐左移（这是手卷惯常的阅读方向），我们通过一座由木杆支柱的陋桥。远处之景仅依稀可见，仿佛有一段堤岸延伸没入江水之中。再向前走，则见一条上坡的山径。山脊直通冈顶，似乎是以写实的方式营造，传达出了山脊的实体感与具体形状。同样地，想要了解张宏的成就，我们只能回顾从前，当我们搜尽中国绘画，而实在找不出类似的写景方式时，乃能看出其特殊之何在——例如，一座绵延不绝、沿路攀升的山坡，使人觉得能够不徐不缓、安步当车地加以穿越。蜿蜒的山径有助于确定此一绵延的山冈形休，同时也巩固了近景倾斜的平面，因透视的关系，而必须缩短（foreshortening）的效果。

在通过树丛之后，山径直达冈顶，画中的王维坐在此处，眺望山谷，两名童仆侍立

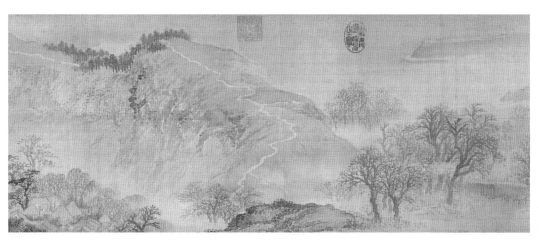

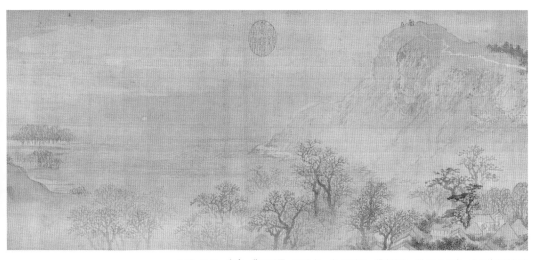

2.17—2.19　张宏　华子冈图　1625 年　卷（局部）　绢本设色　纵 29.1 厘米　台北故宫博物院

晚明苏州大家

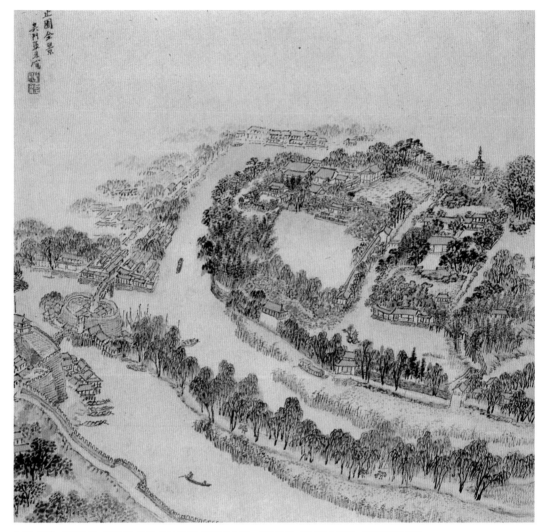

2.20 张宏 止园全景 1627年 取自《止园》册（共计二十开） 纸本设色 32×34.5厘米 柏林东方美术馆

在侧。底下近景的部分，则见村落人家的屋顶；从我们的视野看下去，人家之中，隐约可见两名村人正在舂米，左边有寒犬吠巷。此一手卷的结尾段落无法在我们的图版中看到，其景象乃是一条岚气迷离的河岸以及几座受云雾笼罩的灰暗山丘，与云天相接。

就此一作品而言，张宏并不可能在现场勘察并作下画稿；王维的辋川别业位居唐代都城长安之南，远在中国的西北方。张宏是用想象的方式，根据王维诗文体书信的内容，重新营创出当时的地景、景物细节及情境等，成就颇高。以文学作品为题入画，是吴门画派常见的作风，但是，一如往昔，张宏还是拒绝落入前人窠臼，而选择了一件一般较不熟悉的文学作品（据我们所知，未有前人依此作画），并且以一种罕见的迷人手法处理之，仿佛他自身也是此一登游之旅的参与者之一，若不然，至少也以旁观者的姿态，目睹了全程的始末。就风格和技法的观点来看，《华子冈图》最令人激赏

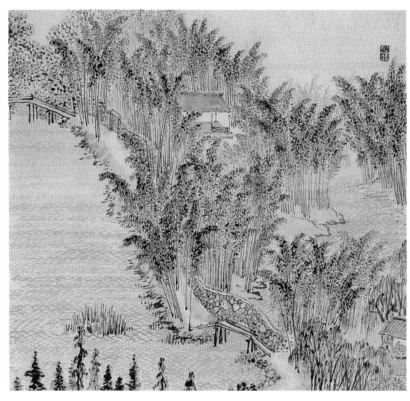

2.21
张宏
册页
取自《止园》册
同图 2.20

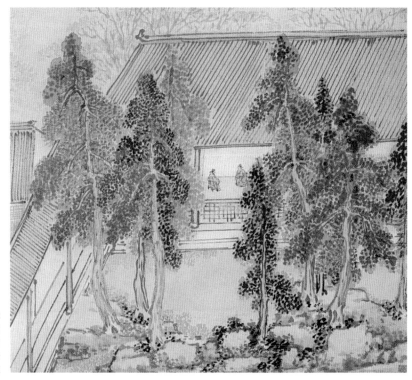

2.22
张宏
册页
取自《止园》册
加州伯克利景元斋收藏

的特色在于，此作采取了一种"绘画性"（painterly）的方式，让各段景致得以在一个绵延不断的空间中再现。画家将物形的轮廓模糊处理，使物象与周围的大气融汇一体，大体而言，画家超越了历来中国山水画以堆叠、结组为特色的典型画法。在他笔下，树丛、山丘不但屹立在光和空气之中，同时，也正是因为有此空气与光，树丛、山丘才得有其形体。观者只能在有限的视觉能见度之下，隐约不全地看到景物，画家并未以解析的方式来认识、捕捉进而重新赋予景物的造型。

《止园》图册　张宏 1627 年的《止园》图册中，也有几幅具有相同的特性，甚至近乎欧洲十九世纪末点彩派的写景技法。不过，我们此处所选的三幅册页【图 2.20、2.21、2.22】，则是用来验证张宏风格中的另一面向：亦即以绘画作为开拓视觉观看形式的手段。此一画册共有二十页，不幸的是，如今分属四个单位收藏。[19] 考据"止园"（止者，止步、休憩之意）的名称，苏州次要画家周天球（1514—1595）也有一同名的庭园，可以暂时假定张宏所画即是此园。册中首页【图 2.20】所写，乃是止园全景的鸟瞰图，此园正好位于城墙之外，有运河环绕。另外的页幅则描绘园中各角落的景致——亭台楼阁、池塘、假山等等。

正如张宏首页所题的"止园全景"，此幅的确罗列园中全景，同时又不漏细节；景物各别的特征均悉心描绘，使观者得以据此而在后面各幅特写的册页中，得到验证。在这之前，以庭园为题的画作早已屡见不鲜——实则，此一题材乃是苏州大家的另一特长（参阅《江岸送别》）——而且，有的画家已经采取逐景描绘的方式，有时是以单幅全景的形式表达，有时则依画册的形式，逐段逐幅刻画。不过，观者可由此处所举的册页看出，张宏写景的方式则是推陈出新的，他在同一画作中，结合了总合式的全景构图以及分解式的细景构图。描绘庭园全景，使人觉得仿佛由高视点俯视的画法，前人已有许多先例，但是，张宏再次将之抛诸脑后。他所呈现在我们面前的，并不是标准的中国式鸟瞰图，而是一段经过精心布置与刻画的地理形势，目的在于凸显画中连贯统一的地平面以及前后较为一致的视角；如果是中国式鸟瞰图的话，各部位的景致应当很刻板地罗列在画面上，宛如图案一般，在此，观者的视点其实是不固定且随时变动的。再者，张宏此作必然也是画家个人想象力与视觉推理的综合性产物（晚明苏州可没有直升机这类的服务），画中逼真地将我们的视野设定在城墙以外的位置，左下角则有一段城墙斜切而过，看上去是按照远近比例法，一路往后缩小。以此城墙作为视觉参考点，庭园景观乃是朝右上角扩展；地平面似乎有些倾斜，换言之，不仅向下斜倾，而且歪向左下方，与画中垂直、水平两大轴心线交斜。

对中国人而言，张宏表现止园的方式虽新，但也不完全是他的原创之举。张宏画里所运用的固定视角以及其他的特征等等，都可与布劳恩、霍根贝格二人所合著之《全球城色》书中的城市景观图，彼此密切地验证。此书 1572 年发行于科隆

（Cologne），全套计六大册，其中，至少第一册，或可能不只第一册，最迟在 1608 年，就已经随着耶稣会传教士来华传教，而被引进中国。晚明某些中国画家对于该书描绘西洋城市景观的大幅铜版画插图，已有所见闻，尤其是在南京（正是耶稣会传教士的主要重镇）和苏州附近等地；很明显地，张宏即是其中之一，而且，在他的画中，也可明确找到受到欧洲绘画影响的证迹。[20]

如前已见，张宏画册以"止园全景"作为首景，随后，画家逐步而有系统地展开庭园探索之旅。第二幅册页将我们引导至庭园的主要入口处（相当于"全景"图右下的位置，堤岸杨柳及运河的上方），第三幅【图 2.21】则非常详细地描绘了主要入口处正上方的景点，其中，右方有一道溪流向左汇流至池塘之中，两岸种植修竹。仿佛画家一开始先带领观者远眺全景，如今则让观者置身园中，令其得以就近细赏原先仅能朦胧远眺的景致。此幅中，一道石墙从庭园外围的主墙之中延伸进来，跨溪流而过，墙角留出拱形通道，以利舟行；拱形通道旁另有步桥一座，上面并漆有红色栏杆。观者仍可进一步深入，而不虚此行：右下角可以看见一栋小屋，窗户全开，由此可以窥知屋中有二人——止园园主及其座上客？——沿桌对坐。夹在池塘与石墙之间则有步径，一路向左上方延伸，中间又穿越另一座桥。下一页幅则由此景点继续往下描写——依此类推，直到整座庭园写完为止。某些页幅的视角则有所改变，有时我们改成以侧视或回望的方式，去观看原来的景点，但是，高俯瞰的视觉观点却始终维持不变。

册中有一幅出人意表的构图【图 2.22】，使我们得以从枝叶繁密的高耸树丛之间，俯视其后的一座大型厅堂，当中有两位头顶官帽的士绅对坐——同样地，猜想仍是园主及其座上客吧。左边有一条走廊，也是依远近比例法缩小，以符合由上往下看的视觉习惯。张宏描绘透视的方法其实是错误的，但是，较有意义的在于其企图心，而不在其成就高低。其他册页甚至还有更为罕见的尝试，旨在营创合理可信的屋内空间。在画史早期的一些作品里，例如十世纪有几件，或是十二世纪初张择端的《清明上河图》卷，早就有类似的描述手法，将观者的视野逐渐往后带，一路深入到画中的建筑空间里，但是，由此一时期至晚明张宏之间的数百年间，我们却找不到可资类比的画例。[21]然而，虽说张宏此种构筑空间的方式，使观者的视觉得以超越城墙，穿过树木，进而深入画中世界，但是，这样的事实却也同时意味着我们是以局外人的角度窥视别人家中之究竟。再者，不同的观看视角也暗示着种种由高处望下，因漫不经心而瞥见之景，仿佛从树间窥入人家之中，而非光明正大地受邀其中。传统的中国庭园画则往往正好相反，乃是将风景展陈在观者面前，以便于观者检阅审查，就此而言，观者也是景物的参与者。而张宏，一如我们在其 1650 年的《句曲松风》图中之所见，他则是一位客观、超然的旁观者。

来自欧洲之影响　张宏再现景物的技法模式中，不但有许多具体的特征可能受到了西

洋画的影响，同时，《止园》图册中所展现的整体而非凡的匠心设计感与计划感，可能也受西洋的经验主义法则所指点启发，这些都是经由晚明时期耶稣会士来华宣教时所引进的。至于在历史现况方面，中国画家如何接触到这些西洋技法，以及我们如何从此一时期活跃于南京的一些画家的作品之中，看出其明显借用西洋技法的痕迹等等，之前已有单篇论文点出其来龙去脉，[22] 稍后我们会另行讨论。张宏本人曾经于1618年造访南京，或是在附近活动，同时，也可能因为其他机缘，而多次游历南京——距离苏州不过百余英里，以舟船上行乃极轻易之事。张宏能有机缘见识西洋画，即在此地，再者，他的作品也很难令人怀疑他没有见过西洋画，甚至从未受到影响。

这绝对不是说张宏乃是一位"西化"的画家，就跟那些活跃于十七世纪末、十八世纪初的清廷院画家一样；而且，当我们看出其作品受到外来画风及观念所影响之后，我们也应该立即指出这种影响的本质与极限为何。张宏所受的西洋影响，当然不是一种全盘的接受，在形式的母题与技巧上，完全依循外国艺术，一如我们在1730年代与1740年代的苏州风景版画中之所见。[23] 十八世纪这些版画系直接仿自西洋画，久而久之，这种影响与时迁移，最后成为众所认定的规章，建立起了一套异于中国旧统的形式与习性，使画家得以遵循。相对地，西洋影响之于张宏，却可能有解放的功能。观看西洋版画与绘画作品，可能在他心中植下了一些新的创作理念，使他得以运用一般罕见的方法，来解决常见的艺术难题，如此，下回当他在绘画山水时，便有了一套更为广泛的创作可能，任由他撷取使用，其中，也包括了一些历来中国传统所蔑视的作画之法。熟悉另一个文化的艺术，就好像是在研究其语言一样，会促使画家重新检讨许多视本土文化为理所当然的想法；在此之前，画家可能一直将这些想法看成是"艺术"或"语言"之本，是放诸四海皆准的现象，但是，现在他们却反过来，认为原先的想法多少有些武断，而且，最终还是可有可无或无关紧要哩。

我们可以指出张宏画风中，有哪些特征可能受到了西洋画所指引或启发，而无须全面探讨西洋画究竟如何对晚明绘画形成冲击：在描绘实景的作品之中，张宏增加了对景物细节的描述；居高临下，俯视远景时，张宏也较能首尾一致地把握高点透视的原则——就此举例而言，在他晚期的一些作品里，近景便不再出现高耸的巨树；同样这些作品，张宏在表现物象时，也有意使其看起来像是从统一视点看下去的一般；画中制造了一种全新的空间辽阔感与空旷感，并有许多明暗、光影的暗示；喜欢以多角度的方式描写建筑物；避开中国传统使用的笔法，不仅包括早已根深蒂固的皴法系统、千篇一律的树叶画法，同时也包括了主宰画史多年的双钩填墨画法，取而代之的，则是以墨点、点描以及短笔触堆积等方式，形成各种表现造型之法——而其后的动机，则是致力于将绘画当作再现视觉经验的媒介。我们说，张宏画中有许多特征，是因为接触了欧洲艺术，而后受到启发，但是，如果有人想要反驳此说，却也有如反掌之易，只要回到"先人"身上，便可得到许多类例——譬如米芾的"米点"画法，

2.23
张宏
山水 1629 年
轴 纸本浅设色
65.3×31.4 厘米
台北故宫博物院

以及宋代山水早已交代光与空间的效果等等。中国人往往宁可溯古求援，无论多远或多古，只要以祖先为宗，为的就是不必承认自己可能曾经学习过外来或"蛮夷"的艺术。但是，张宏的创新之处，乃是属于晚明整套绘画新气象中的一部分，因此，实在无法仅以中国传统为基，而作出任何适当的解释。

张宏是一创新的画家，此乃千真万确的事实（虽然在他复杂的艺术面貌里，也有许多作品展现了出奇守旧的一面，特别是在人物画与仿古山水方面）。再者，文徵明一脉的瓦解，也使苏州画家能够较自由地进行一些突破传统信念的风格实验。但是，如果说张宏在风格上的开拓之所以会有今日的面貌，只是一种纯粹的巧合，而在同时，西洋画中固然展现了与张宏类似的风格特质，其所吸引的，终究不过是南京一带的艺术家及文人，再者，其影响也不过就是南京一地的画作，这样的说法实在无法成立。尽管晚明时期资讯传递的速度较慢，然其艺术圈与今日相比，不太可能有什么根本上的差异，艺术家认识新风格观念的快慢程度，还是大同小异；我们姑且可以说，在1620年代里，那些来自西洋的新风格观念，乃是"悬浮"在当时艺坛的空气之中的，可供许多画家取而用之，同时，也影响了其中一些人的画风。

其中一项解放性的影响似乎就是笔法。数百年来，尽管笔法曾经在中国画史中经历过各种不同变化的排列组合，其中有几种原则却始终不变（偶然爆发的反常画风则不在此列）：一般而言，笔法自有其完整性，其以自成一格且明显易读的笔触或符号出现，是画家以某种特定的用笔方式，在画面上运笔、提按的结果；笔法充分发挥了中国毛笔特有的能力，利用毛笔流利的笔痕来营设物形；笔法通常作为描摹、凸显造型之用，甚少用来模糊或融合造型。相对而言，有些十七世纪画家则各创其法，似乎有意避开这些基本规章，孤注一掷地投入了种种堪称"无笔法"的作画方式之中，原因在于他们背离了中国"笔法"的狭窄门限。此一倾向不但可由李士达1618年的山水（见图2.7）看出，同时，盛茂烨在册页（见图2.11、2.12）运用了像墨渍一样的墨块皴擦，则更是推陈出新。最极端的例证则见于张宏的画作之中。

对中国人而言，欧洲铜版画最令人吃惊的特征之一，想必是阴影线的制作技巧——其营塑造型的方式，系利用各种不同角度的短平行线条，令其交集出一块块或浓或淡的清晰物形，至于浓淡的程度，则依线条的疏密处理之。在绘画山水时，此一技法可以用来描绘地面及草木，标示出一段段连绵不绝且明暗各有变化的地景。在造型的刻画方面，南京一地可见的欧洲或欧式画作与壁画，可能也提供了一些迥异于中国传统的用笔之法，而且不画轮廓线。

我们可能会怀疑，在盛茂烨的画风之中，是否也隐藏着这类表现物形的方式，或者，更明显的，张宏作于1629年的小幅《山水》【图2.23】。无论是在主题或构图方面，张宏此作并无任何罕见之处，其所遵循者，乃是一极为悠久的山水类型，可以上溯至元代及倪瓒的画作（比较《隔江山色》，图3.13）；其趣味全然在于画家作画的手

法。纸本水墨之外，并施以浅淡的黄褐色调，几乎完全以短笔线条、墨斑及墨点交代画面。近景的土堤就是由这些笔法元素所组构而成，其上并有枝叶繁茂的树丛；画家并未以线条描出土堤的轮廓，同时，画中其他景物也全然未见线描的痕迹。即便是树干、小桥以及端坐的人物，也都不以连贯的线条描摹，而仍旧是以短促且断断续续的笔触加以经营。再者，墨色的轻重有别，用笔也有尖、粗之分，这些对比则提供了观者区别物形的依据，举例而言，画中树与树的关系，便能因此而辨识清楚，再者，张宏画中这些对比（一如盛茂烨的画作），也使树丛与后方飞瀑奔泻的峭壁之间，得以形成一种空间的间隔感，在此，瀑布系以朦胧的宽笔处理。整体的效果充满了颤动的生机，直截了当，免去了理性分析；眼前，画家仅仅展现表象世界感性的一面，同时，其再现表象的程度，也比一般画家都更贴近于第一手的视觉讯息，他所捕捉的乃是眼之所见，而非心之所感。

其才华与声名　回顾张宏的作品以及我们对他所作的种种观察，我们有充分的理由，可以将他从原来不受中国画史垂青的处境，提升并尊奉为卓越、具有原创性且极为引人入胜的画家。另一方面，想要了解中国画评何以给他偌低的评价，我们只需换个观点，对他同一批画作进行相同的观察即可。如果说，"卓越"的标杆乃是元代山水所具备的那种紧密的结构以及规律化的笔法的话，那么，张宏必定是不及格的。又如果说，由于画家在作品中加入了趣闻性与叙事性的细节描绘，以及他所追求的乃是个别化的细节美感，而非普遍性的审美趣味，其作品便因而得被贬为较低的等次的话，那么，张宏自然无法列名上品。诸如此类——一旦我们以正统文人画评家特殊的价值系统为丈量标准时，张宏的长处便都成了缺点。当我们读到董其昌的论画文章时，我们会发现他有一种很独断的坚持：结构分明、运用某些抽象而活泼的构图原则，以及时时遵循笔墨传统等等，都是作画不可或缺的质素。董其昌从未提及张宏或同时代吴派其他画家的名字，但是，张宏画中所赖以创作的许多原则却完全与他相悖，可想而知，势必难逃董其昌"吴下之画师甜俗魔境"一类的指摘。

即使我们放宽画评的范围，不受董其昌一派特殊的偏见所局限，张宏的画作也仍旧难有立足之地。中国绘画在理论上，自来便存在着许多前提，不重视外在肤浅的物表就是其中之一，至少从较高的层面上来看是如此。山水创作的根本目的之一，总是希望能够为作品注入形而上以及人文性的意义，使其超越单纯风景画的层次。如今，盛茂烨和张宏却只描绘单纯的风景（对正统心态较重的观者而言，必定觉得如此），而且，他们在作品之中，还毫不避讳地泄露了如实传达物象的热情。尤有甚者，为了实现此一居心叵测的视觉探索，他们还打破了传统大多数的作画定则。原本，心胸较为开放的画评家或有可能因此而调整自己论画的准则，以配合新的创作类型，但是在十七世纪的中国，传统势力与董其昌的新正统思想都太强大，因此，最终还是无法容

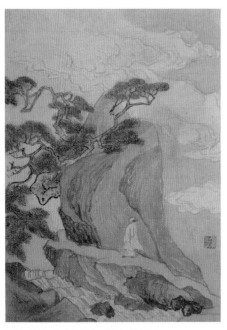
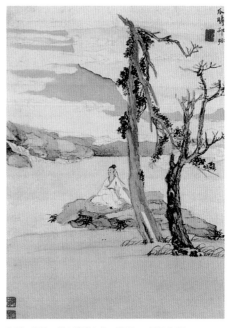

2.24 邵弥 仿唐寅山水 册页 绢本设色
29.6×21.2厘米 台北故宫博物院

2.25 邵弥 仿文徵明山水 册页 同图2.24

纳这等心胸。画评上的这种非难，究竟可能在收藏赞助方面造成什么样的影响呢？我们不得而知。但是，我们可想而知，晚明许多收藏家必然也与今日某些收藏家一样，对于画评家所说作品品第的好坏，也卑躬屈膝。无论如何，董其昌及其流派所持的威权式主张，大抵主宰了后来的画评观点。于是，正如我们所见，晚明吴派大家在绘画上的实际成就，以及他们在中国画史记载中所受到的待遇，这两者之间便产生了极大的断层，主要原因即在于此一环境现实：作品本身的艺术成就极为卓越，但是（就中国标准而言），一旦在面对画论与画评时，便无招架之力。

第六节 邵弥

邵弥（约1595—1642左右）与本章其他画家相比，并没有什么交集可言。事实上，我们也可以将他安排在较后的章节里，让他成为董其昌的朋友以及追随者之一。他似乎比前面几位画家都更好学多才，不但善诗习书，以长篇大论的题识来陪衬自己的画作，同时也与地方士绅及各地文人交游。出身苏州，对于地方上的传统深有爱好（邵弥的确如此），并且也受董其昌驱使，成为其文圈的一员，光是考虑此一处境，我们就足以感受邵弥在创作态度上，所可能面临的冲突。

父亲悬壶济世，邵弥却自幼体弱多病，最后只得放弃求取功名的愿望，在苏州过着平静的太平岁月。由于他收藏绘画及其他古物，我们可以推测得知，他个人颇有财源，可能是继承祖上恒产。根据梁庄爱论（Ellen Laing）对他生平所做的研究，[24] 邵弥（跟

元代的倪瓒一样）生性洁癖，无时不刻整拂巾展，经营几砚，连妻子与童仆都无所适从。宴客时，饮酒不到半升，就颓然酣睡。吴伟业（1609—1671）形容他"瘦如黄鹄闲如鸥"。中年以后，因为染上肺疾，遍览方书，冀求治愈之方，但未能如愿。随着年岁增长，他变得更加孤僻内向，卒于满清入关（1644 年）前两年，享年不满五十。

回顾邵弥的画作，第一眼给人的印象便是风格不一；画家似乎因作品有别，而有各种迥然不同的风格取向。其风格不一的关键在于邵弥所面临的艺术史情境：邵弥正好是一个范例，可以用来特别说明我们的论点，也就是说，在这个阶段当中，我们必须明白风格的选择总是与地域、社会地位、教育程度以及画论、画评的观点息息相关。邵弥的处境颇为尴尬，身为苏州画家，他不仅仰慕文徵明与唐寅的画风，同时还加以摹仿，另一方面，他也是一位文人学者，和那些勠力贬损吴派传统的人士，也有密切往来——他们大抵认为，任何一位自重、（尤其是）学养兼备的画家都不应效法吴派。邵弥所可能经历的内心冲突究竟为何，我们仅能猜想得知；如果说我们有什么具体证据，可以看出他如何处理此一情境，那就是他的作品。邵弥有纪年的画作分散在 1626 至 1643 年间不等，前后总共不过十七年，这些作品明显代表了他成熟期的创作，至于早期的发展，我们别无他法，只能辗转推测。

一个合理的假设是，他作品中凡与吴派传承——亦即文徵明、唐寅画风——有密切关联者，均属早期创作。台北故宫博物院所藏的一部未署年画册，即是这类风格的佼佼者，同时，也是最接近文、唐两位十六世纪大师的一部作品。邵弥曾在两处题识中，提到了唐寅，而文徵明则是其他册页的主要风格来源。另外有两幅没有题识，明显是综合两家之长（比较《江岸送别》，图 5.10、6.5、6.6）。仿唐寅画风的一幅【图 2.24】，乃是以唐寅所钟爱的景致为描写对象：一名踱游的文士，止步静听潺潺水声与松风。以文徵明风格为主的页幅【图 2.25】，则描写另一文士临流独坐，与古柏及近处另一树木为伍的情景，这种主题也是文徵明作品中常见的典型。这两幅册页透露了邵弥对吴门画派洁净、流畅的笔法和形式极为熟稔，同时，对于这类景致自来所呈现的那种细腻的情感，他也相当敏锐；在此，我们甚至可以说，这种过分细腻的描写，已经近乎嘲讽（parody）的地步。邵弥可能受地方意识所致，而有意以此画册表达敬意。由于他所仿效的对象距当时不过百年之遥，因此，其援引传统风格和主题的方式，并不同于我们稍后所将看到的董其昌；虽则邵弥的做法也算是一种复古，而且，他似乎避免在页幅中，留下任何受苏州晚期画家——含与邵弥同时代的画家在内——影响的痕迹，相较而言，董其昌的作品则是以恢复画史较古的风格为特色。

吴派风格并未延续至邵弥后来的作品当中，至少，就吴派较纯粹的形式来看是如此。在一部纪年 1634 的山水画册之中，邵弥运用了多种不同的风格，其中并有董其昌一段赞赏的跋文，文中尊称邵弥为"兄"（一种称谓敬语），说他堪与元四家相提并论。[25] 邵弥脱离文徵明与唐寅的画风，或许就在此时，而且是因为董其昌影响所致。

另一部画册完成的时间可能较晚，册中，邵弥证明了自己对文人画家"正确"风格的熟练程度——诸如董源、王蒙等人的画风——同时还引用了十一世纪画家及理论家苏东坡的话语作为题识，指出士人画乃是"取其意气所到"，若乃画工则"无一点俊发"，借此对比而阐明文人画优于职业画家创作之说。邵弥等于是同时在画作和题识当中，宣告自己终身以文人画为宗。以他的身份而有此观点，这在当时已经司空见惯。到了1640 年，邵弥作了一部山水长卷，是他主要的力作之一，画中以董其昌和其他松江画家（特别是赵左）为摹仿对象，由于极为肖似，如果没有画家的名款，势必会使人误以为出自松江派画家的手笔。至此，一如董其昌或其他任何德高望重者所可能会使用的称颂语气：邵弥已经"一洗画家谬习……谓无一点吴生习气"。吴伟业将他排入"画中九友"之列，想必是以邵弥这类晚期的作品为依据；而普遍看来，所谓"画中九友"，这些画家的作品总有几分像是董其昌画风经过稀释和同化的翻版结果，同时，他们也成了新正宗派绘画运动的第一代成员。

此一有关邵弥创作生涯的叙述，可能会令人想起上一章所引沈颢对苏州及松江画家的描述，其中提到了两派画家如何在画评的言论上，彼此交相非议，以及两派为了脱离因袭的流弊，而有矫枉之风，但是，最后却又因为矫枉成习，变成了另一种因袭，共成流弊。不过，邵弥也有一些较为自立的画风，印证了沈颢在末了的评语："孤踪独响"乃是画家最佳的门径。他有一些较具个人色彩的作品，是以萧散、简单的布局，来表达纤细的情感；这一类作品使得中外许多论者拿他与倪瓒相比较，并且将他的风格视为画家身体羸弱、与世无争的表现。同样的特质，也可以看成是十六世纪末吴派画风的一种回光返照，系以极端细腻的诗意柔和感取胜。

邵弥的创作以小幅为最佳，尤以册页为然。其中最精的两部画册现存北京故宫博物院[26]及西雅图美术馆。与其引用这两部作品的图版作为艺术史的注脚，用来说明我们前面为邵弥画风发展所作的观察，此处我们所作的，乃是刊印西雅图美术馆所藏画册中的两页，以显示邵弥创作的最高点。此册纪年1638，最后一幅册页上并有画家自题的对句：

> 灵境仙所闶，梦曾来此频。

画家在另一幅以题识为主的册页上，题曰："画以古人为师已是上桀，进此当以天地为师。往常憩息山中，晨起看云烟变幻；林泉骇异，悉收之生绡。觉与今人时有进退，亦幽人弗快中一乐事也。是册乃酒后灯下所及，不堪供醒眼人披揽也。"

最后一句话听起来，似乎已经超越画家为表谦冲而自贬的标准辞令；或许可以理解为是一种托词，画家间接招认自己作品的风格与主题，已经超乎新绘画正统的狭隘

藩篱，因此，才会有担心"醒眼人"可能无法接受的说辞。一如邵弥在题识中开门见山地指出，册中的山水并非以古人为师，然就风格及意图而言，这些作品也与张宏笔下的描述性实景画有所不同，邵弥的作品仍然具有真山实景的特质，而不是正统笔墨风格下的抽象地形。那么，邵弥是否真的就实地写景呢？以画作及题识两者言之，此一问题并无解答。所谓"灵境"，也许就是萦绕在回忆与梦境之间的不明境域吧。

　　册中的第六页幅【图2.26】，描写一人坐于池上的小屋中，等待着桥上迎面而来的友人，画面的空间受到扭曲，仿佛右边向上倾斜，左边则向下跌宕。不过，作品的现世感并不够强，因为画面的效果十分骚动；我们所见到的，仍旧是文徵明的山水世界，而非外面真实的世界。举凡树后人家、屋主坐迎来客，以及描绘人物、树木、屋宇所运用的特殊笔风等等，都是文徵明风格的要素。浅淡的青绿及黄褐设色，也是文派的画风。但是，尽管受到前人影响，却不减损邵弥此作的原创性及趣味；整排松树一字排开，成双成对地排列在蜿蜒的堤岸上，远处城墙也以同样的方式反复排开，两造之间，并且让建筑物呈对角分布，连接上下空间，这种利用横向水平造型的做法，不但具有想象力，同时也很新颖。

　　册中的第三、第四页幅，则从正面的角度营造山景，宛如我们是在邻近的峰顶观景一般。第三页【图2.27】所刻画的，乃是下方受云雾盘旋的山顶景致。山形斜向一边，目的在于使其有向上挺冲之感，这种活力的效果，是晚明绘画的特色之一。除了几丛松树之外，峰顶岩石裸露；乍看之下，立于中央平顶岩面上的，似乎是一座小屋，再看才发现是一张石桌，唯一有人迹暗示的部分，在于左半边海拔较低的山峰上，一条看起来像是通往绝顶的细径。巨大的山石以及突出的岩块，都是以较为扁平的笔法营造其形（亦即较为松散笼统的"斧劈皴"，宋代李唐、明代许多苏州画家皆采此用笔），可以提供一种极具自然主义效果的光影明暗感。在运用笔法之前，画家先以浓淡、干湿不同的墨斑铺底，邵弥和盛茂烨一样，也用此一方法来处理地表和岩石表面。盛茂烨山水册页（见图2.11、2.12）的完成时间，想必也与邵弥此作相去不远。

　　由这些特征当中，邵弥显露出其在处理视觉的方法上，与当时的苏州画家有着某种渊源。但是，此一效果因受制于其他作画手法，使其作品有着一股不真实及梦幻般的特质。邵弥让岩峰破云雾而出，强而有力地使其与世隔绝。册中其他页幅的边缘地带，则以墨色淡出及扭曲空间的方式处理，刻画出相同的效果：不让画幅与外面稳定、理性的世界，产生任何可能的空间延续感，并强化作品的梦幻情境。

　　另一位苏州画家卞文瑜，我们会在后面的章节里，将他列在董其昌的追随者之中，以简短的篇幅加以讨论。其他有些画家也作了相同的抉择，实际投身于松江派阵营；也还有一些次要的画家意图延续地方传统，但由于层次太低，无法让吴派绘画起死回生。这其中并不单纯只是画作品质衰竭的问题而已，不过，吴派绘画却的确因此

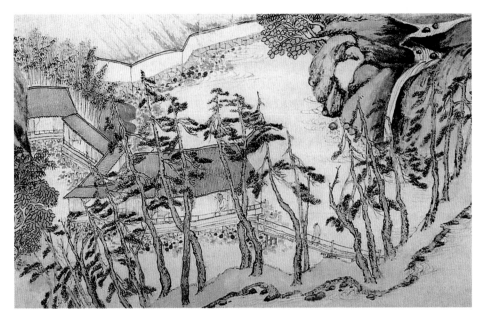

2.26 邵弥 山水 册页 取自八幅山水册 纸本设色 28.1×41.4厘米 西雅图美术馆

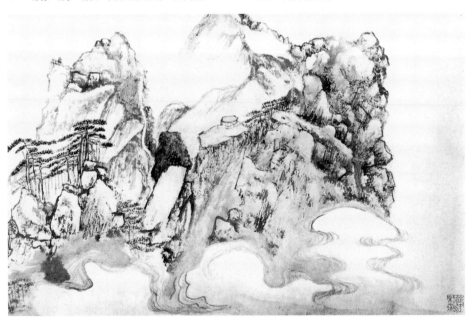

2.27 邵弥 山水 册页 同图2.26

而步入末途——盛茂烨和张宏的风格原本是有可能作为吴派再兴的基础的。然则，基于前述原因，当时画评议论的风气对他们极端不利。对于十七世纪后期的画家而言，张宏所开创的新方向显然毫无吸引力，或甚至不受时人欢迎；他并无任何知名的后继者。苏州作为显赫绘画重镇的时代已经过去，清代初期以后，较重要的绘画运动都以其他城市为发轫地。

第三章　松江画家

The Distant Mountains

从元代起，松江府及其主要城市华亭也跟苏州一样，经济繁荣，以棉织业为其主要基础。及至晚明，松江已经成为此一地区重要的货物销售城镇。在科举考试方面，松江连同苏州和常州，是明代江苏省文官录取人数最高的三个府；合计三地的文官录取总数，约当江苏全省的百分之七十七。[1] 历史上，松江出过许多足以令人自傲的著名学者、政治家、哲学家以及佛僧，而且，在明代初期，也出过几位知名的书法家。元代有些画家，如曹知白、马琬、张远、普明等，均出身松江，其他画家如黄公望、倪瓒等，也曾先后住过此地。但是，松江并未发展出绵延不绝的地区绘画传统，想当然耳，也就没有任何绘画流派足以和苏州抗衡，一直要到十六世纪末方才改观。

前面两章所提的松江画家，在中国评家笔下，还可分为几个次团体或流派，各自因地而得名：松江（府）、华亭（含县及县城）、云间（松江地区的旧名）等派。在此，我们将不为这几个派别作任何界定——反正其彼此间的分际也不清楚——不过，随着本书发展，我们还是会见机讨论。回溯这三个流派，没有任何一派可以早于晚明阶段。

第一节　宋旭

松江绘画发展史上的一件大事，即是 1570 年代，宋旭的到来。1525 年，宋旭生于嘉兴附近的崇德，地当浙江北部；《嘉兴府志》告诉我们，他是"万隆间布衣，以丹青擅名于时"。有关他早年的生平、如何学画或如何通达学识等，我们都毫无所知。他有能力赋诗，并且热衷此道；他也习书，酷爱古意盎然的"八分"体。据说，在专研绘画时，他对沈周的作品情有独钟，毋庸置疑，其山水风格主要也就受到沈周的影响。一件作于 1543 年的仿夏珪手卷，暗示了他早年曾经师法夏珪，另外可能也包括了其他的宋代大家。

松江府志将他列入《寓贤传》之中，意指非松江人士，但却"寓"居此地者，传中记载他于万历初年，亦即 1573 年或稍后，来到松江。他与诸公结社赋诗——文人依固定诗题而聚集创作，并讨论文学等相关主题——社中成员还包括当时位居万历皇帝礼部尚书的陆树声（1509—1605）以及莫如忠（1509—1589）等。莫如忠即莫是龙之父，曾任浙江省官职，可能就在此一期间结识宋旭。宋旭也与莫是龙交好，并与松江其他画家、诗人互有往来。

宋旭游寓多居精舍，《松江府志》说他"禅镫孤榻，世以发僧高之"。"发僧"所指乃是精神上已臻悟境，但仍维持俗家身份，不受僧寺戒律所限之人，别的记载也说他"通禅理"，加强了"发僧"一说的可信度。有些记载则说他剃度为僧，可能是因为他在生活上克己清修，以及在寺庙之间往来等印象所致——在游历时，他经常寄寓佛门精舍，曾以七十八岁高龄，绘白雀寺壁，"时称妙绝"——但是，并无证据显示他的确遁空为僧，虽然他晚年以极似佛僧的名号自行。殁于 1607 年或其后不久。[2]

虽则有时绘画人物，宋旭主要还是山水画家，他的巨幅作品"层峦叠嶂，邃壑深

林，独造神逸"，以其"古拙"及"气势"，而称颂一时。根据记载，他的作品极受欢迎，形成"海内竞购"的盛况；但这只是传统惯用的词，用以尊称许多画家，其中，有的画家似乎也不过就是稍具地方名望而已。宋旭的作品并不为后世论者所取，评价始终甚低，今日亦然。张庚（1685—1760）自叙少时曾闻乡前辈论画，每每谈至宋旭，辄深诋娸之。又说，他原本不知宋旭之所能，及见他所绘《辋川图》卷，方知其实为"有明一代作手"。[3]

宋旭的《辋川图》卷仍可得见——事实上，存世有两种版本。其一现存旧金山亚洲美术馆，卷中有画家题识，署年1574。另外一卷的构图相同，但可能是较早之作（其画品较高，看起来可能是1574年版之所本），我们在此处刊印其中三处段落【图3.1—3.2、3.3】；此作一直讹传为王蒙所作，原来宋旭的题识遭人割除，补以伪作的题识及元代大家王蒙的伪款。王蒙的声名远比宋旭显赫，以他为名，作品的身价也会高上几倍——这种移花接木的手法，是不诚实画商惯用的伎俩。此作重新归在宋旭名下，乃是极为晚近之事，所根据的即是上述1574年画卷的风格及构图形式。

八世纪的诗人画家王维曾经描绘自己所居住的别业，将其安排在群山及周围的景致之中，宋旭的作品即是根据此一著名的构图，以较自由的方式变化而成。有明一代，尤其是十六世纪末以后，《辋川图》卷有多种版本流传，其中包括"王维的原始版本"以及后世知名的仿本——十世纪大家郭忠恕的仿本即是其中之一[4]（比较图4.2，郭忠恕的仿本被制成石刻，该图即其拓本）。宋旭在"旧金山"版的《辋川图》卷中指出，他的作品系仿自王蒙的仿本，而王蒙则仿自王维原始的构图。因此，宋旭此卷尤其可说是糅合了各种风格的来源，中国的鉴赏家想必都了若指掌才是。画中有些地带的安排极为紧密，岩块也有扭曲的现象，以及在用笔方面，宋旭也有许多特征，可以明确看出是以王蒙为范本（比较图3.1与《隔江山色》，图3.25）。王维的原始构图（如我们在其他版本以及依郭忠恕仿本所制之1617年石刻本之所见），则提供了建筑物、竹林、群山、流水等布局大要。

不过，为求新意，宋旭以自由变化的方式，改变了王维的构图。原来在这位八世纪画家的构图当中，景致始终维持在中景距离左右，地平线的高度也固定不变，宋旭的卷子则是按照明代习见的形式，以坡麓填满所有的空间，暗示出地平线是在山坡上方的某处，有时他也将地平线向下移动，以表现出景深及开阔的天空。这种布局手法与沈周尤其相关，很可能就是由其始创，虽则我们在元代绘画之中，特别是像黄公望的《富春山居图》卷（《隔江山色》，图3.5—3.7），已经可以看出地平线在长卷形式中移位的情形，只不过由一个段落发展至下一个段落时，其变化的痕迹较不剧烈而已。宋旭在处理土块时，系以宽笔勾勒外形，轮廓线内则施以短、卷的皴法笔触，赋予土块突出之形，这些技法也都源于沈周（比较《江岸送别》，图2.22）。宋旭笔下的坡麓

3.1
宋旭
辋川图〔仿王维〕
卷（局部）　绢本设色
纵 30 厘米
华盛顿弗利尔美术馆

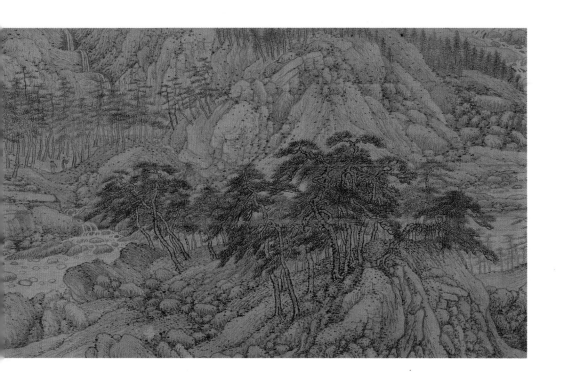

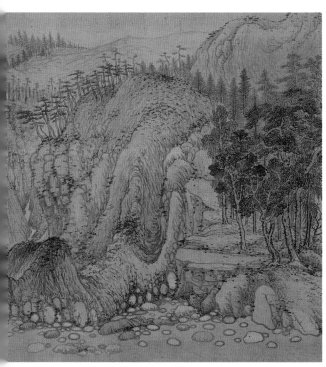

3.2
宋旭
同图 3.1

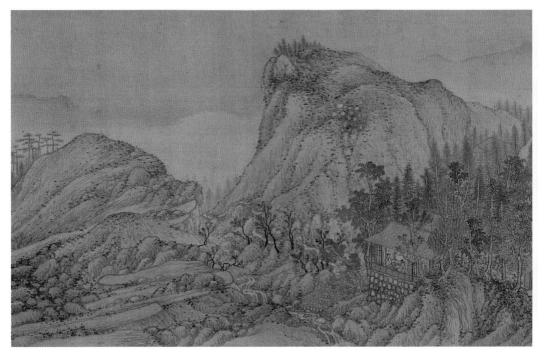

3.3　宋旭　辋川图（仿王维）卷（局部）绢本设色　纵 30 厘米　华盛顿弗利尔美术馆

及圆形矮丘，也跟沈周一样，是由细碎的造型单位聚积成山；两位画家所刻画的，乃是山形受蚀的效果，斜坡被凿蚀成一道道垂直的沟隙，暴露其上的，则是堆积成群的硬块造型。这些风格特征及地质构成，都是宋旭以夸大的方式描绘而成，不仅使受蚀的山丘产生不自然的纠缠效果，同时，也使得卷曲的山石地表，缠绕得更为紧密。其结果近乎矫情，不过，由于画作本身具有充足的形式变化度以及引人入胜的细节，因此并不显得单调。

　　在此，我们看到了"作手"宋旭最为精妙的一面，无论是下笔描绘松树、竹林、布满岩石的激流，或是其他各段娱人的景致，宋旭都显得自信满满。在美感的品味上，宋旭也展现了些许的幻想特质，可由一些小地方看出，例如，他在画中汇集了各种不同颜色变化的圆形、椭圆形鹅卵石【图 3.3】，或许有人会因此而联想起童话插图。对于当时看惯了苏州刻板画风的人而言，宋旭以此风格描绘山水，想必会使许多人有一种欣喜的解脱之感吧。

　　观瀑图似乎是宋旭特别钟爱的题材，要不然就是他的赞助人自有偏好；在此，我们选印其中两幅。虽然这两件作品相距的时间不过六年，但所关切的艺术课题，却大不相同。两作都是浅设色的纸本水墨，也都是狭长的挂轴。

　　在 1583 年的《云峦秋瀑》图轴中【图 3.4】，宋旭改变原本独具一格的笔法，将

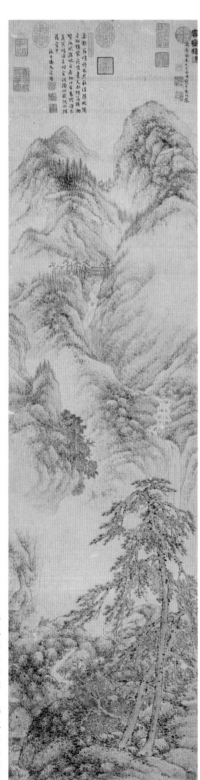

3.4
宋旭
云峦秋瀑 1583 年
轴 纸本浅设色
125.8×32.8 厘米
台北故宫博物院

3.5
宋旭
雪景山水 1589 年
轴 纸本浅设色
190X42 厘米
加州伯克利景元斋收藏

其柔和化与轻盈化，以一种罕见的氛围塑造法，描绘出了一段相当真实的景致。左下方位于深谷的边缘，有二人坐于石上，正在赏瀑、听瀑并享受清凉的水雾。画面布局依和缓的"S"形弧线，一路向上攀升，从高耸的松树开始，沿瀑布的水流向上延伸，最后围绕并终止在曲折的山脊之中，此一动线并不只是画面运行的路径而已，同时也有引领观者进入山水景深的作用。就此角度而言，宋旭运用了轻灵敏感的枯笔，同时，与他以前的作品相比，《云峦秋瀑》图相当忠实地掌握了视觉所见的自然纹理，这些都预示了宋旭的弟子赵左未来的画风，甚至三十年后张宏所将创作的《石屑山图》（见图2.13）。

相对而言，宋旭1589年的《雪景山水》【图3.5】，则舍弃了细腻的层次变化以及自然主义画风，为的是增加景观的雄伟气势。此一山水的构图大胆，画幅的天、地两端被拉开成前所未见的落差，整个画面又因为左右两边紧缩的关系，而绷得更紧；与此作相比，1583年画作的垂直性固然极为明显，但却显得小巫见大巫，其他同一时期的山水也是如此。上下拉扯和左右压缩两股势力的结合，为土石造型灌注了一股强大的张力，不仅如此，这些造型的下方还受到切割，形成上重下轻的效果，使人觉得好像只有画幅两边的垂直线才能撑住此一高耸的结构似的。由此风格特征，我们或许可以看出，宋旭画中仍残留着郭熙画派山水的一些影响（比较姚彦卿的作品，《隔江山色》，图2.20）。画家在刻画覆满白雪的绝壁时，并未使用立体感较强的笔法，因此，减弱了山形的体积量感，再者，物形的轮廓线又以宽笔描绘（一如沈周晚期的画作），使物形更加平面化，宛如平面设计下的造型单位一般，加强了观者的视觉震撼感。

凡此种种，完全抵触了自然主义画风怡人或讨人喜爱的印象。虽则如此，此作自有一种冷峻严苛的山水特质。瀑布由顶端狭窄的山峡直泻而下，占据了二分之一以上的画面，而后消失在深谷之中，最后则在画面底端复现，成为一道溪流。某酷爱荒山野景之士，利用危岩构屋筑舍，以收俯观伟景之效，同时，屋主坐于四面敞开的房间之中，向外望景，屋舍下方则有一道陡斜的山径，有一访客正循径上行，后有童仆尾随。

既与莫是龙交游，宋旭想必也与顾正谊、董其昌互有往来，这三位文人画家就是后来所称"华亭派"的创始者，对于他们的绘画理论及创作，宋旭一定也了然于胸。但是，就前面已知的三件作品，以及其他绘于1570及1580年代的作品看来，宋旭似乎并未受到什么影响，由此可见，宋旭自有其强烈而自主的特色。不过，我们前面在讨论苏州大家时曾经提到，华亭派的画风和品味当道，形成难以抗拒的局面，特别是在画评的议论方面，他们对于当时画家所能选择的画风，有着一股排他性，凡本派以外的大多数画风，一律存疑。宋旭最终似乎还是妥协了；他晚期有些作品，无疑受到了松江地区画坛及收藏圈的新观点所影响。他曾在一幅纪年1604的雄伟山水[5]中自题："仿北宋人董北苑（即董源）家法"；然其构图却似乎是以黄公望1341年的名作《天池石壁》（《隔江山色》，图3.4）为范本。对于华亭一地的文人画家而言，黄公望乃

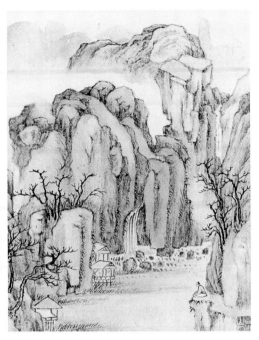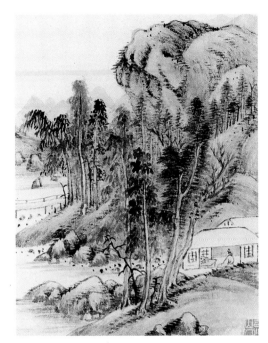

3.6—3.7　宋旭　山水　册页　取自十二幅山水册　纸本浅设色　25.3×19.2厘米　新罕布什尔州翁万戈收藏

是他们极意推崇且摹仿的画史宗师。

隔年，亦即 1605 年，宋旭作了一套十二幅的山水册【图 3.6、3.7】，其中，我们可以看出画家以华亭派所服膺的画史典范为摹仿对象——包括董源、巨然、黄公望、吴镇以及其他等等。内容大多是平淡无奇的水景，正是华亭一派画家所主要锁定的作画主题。对于一个（可能在早期阶段）以李成、关全、范宽三位巨嶂山水大师为宗，并且盛赞他们"三家鼎峙，百代标程"的画家而言，[6] 宋旭此一风格转向实在令人意想不到。

在册中的第三页幅【图 3.6】当中，画家尝试以一种几何的抽象形式作画，或是以块面堆积的方式，来建构山水造型。当其时，董其昌与其同流者也正朝此形式发展，而且，其思考层次更高——对于此一风格走向，宋旭似乎并不感到自在。册中第七页幅【图 3.7】所描写的，乃是一段河岸景色，岸边繁茂的树木下，并有一文士坐于屋舍之中。无论是在主题或风格方面，此作均以当时最新流行的元画品味为依归。早期，宋旭惯于使用明确坚实的线描、墨染及皴法，如今这些都被取代，改以干笔与湿笔交互敷叠的方式构画，并且在土石造型的边缘地带，补上一排排平行的苔点，使土石变得柔和。他专致于发展混合性笔法的丰富特色以及墨色层次的细腻变化，完全摒弃了画作的戏剧性与细节等等。至此，我们方能领略唐志契所说的"松江画论笔"以及讲究"墨色烟润"的意思为何。

我们无法在宋旭其他作品当中，找到与此作完全相同的画风；对于此一现象，我

们无须强作解人,以免予人轻率之感。不过,此一现象似乎暗示着宋旭也跟邵弥一样(稍后我们还会看到其他例子),无论他心甘情愿与否,一旦被拉进了华亭派阵营,便自然受到影响。而且,此一现象也显示出宋旭晚期作品对于云间派风格的形成,具有关键性的影响——可由赵左及宋旭的追随者看出。

第二节 孙克弘

在探讨宋旭的追随者之前,我们先简短地讨论一下孙克弘(1532—1610);他是与宋旭同时代的一位有趣画家。孙克弘并非职业画家,他具有文官身份,而且是一审美家,闲暇时,以作画自娱。他的父亲孙承恩(1481—1561),乃是华亭赫赫有名的文人士大夫,官拜礼部尚书;也偶以丹青为乐,但未见作品传世。孙承恩年过五十而得幼子克弘,因此特别恣爱。而孙克弘也聪颖早慧,受教参加科举考试,仕途颇为亨通,曾经多次任官,做过湖北汉阳太守。在等待官位升迁之时,以及后来在引退之后,孙克弘都住在华亭近郊自筑的精舍里,由各地运来奇石,搜集各类古董,尤以法书、名画为要;对待来客,也丝毫不吝啬。根据姜绍书的描述,“辋川庄不是过也”。再者,孙克弘“所居四壁皆写画,苍松老柏,崩浪流泉,使人凛然不凄而寒”。当宾客离去之后,孙克弘辄“就明窗棐几间,或临古画,或抄异书”。他的画风以徐熙、赵昌的花鸟画传统为主;在山水方面,则学习马远、米芾;有时也画人物,其中包括随笔小像。当索画者过多时,便由弟子服劳代笔。伪貌其笔以求衣食温饱者,也不在少数。有几位学者便箴诫我们,凡题有孙氏名款的画作,十不得一真,而且,只要是设色艳丽、以孙克弘为名的工笔折枝花卉,一律都是伪作。他们指出,“下笔苍古”乃是孙克弘真迹原作的特色。时人对他所绘的花卉甚有高誉,但是,以今日传世的作品看来,似乎并不怎么有趣,而且,系在他名下的人物画,很可能也以伪作居多——或者说,我们宁可如此相信,因为即使这些作品为真,也不可能增进孙克弘的绘画声誉。

孙克弘最富原创性,且最能符合其声名的作品,乃是两部手卷。其中一部是无纪年的《销闲清课》图,系由诸多景点串贯成卷,现藏台北故宫博物院。[7]另外一部《长林石几》,则是孙克弘传世最早的作品,描绘“石几园”中的景致,系画家为园主吕雅山所作,时间是1572年【图3.8、3.9】。在画面之后的拖尾部分,孙克弘以一段很长的题识作为献语,文中记述他与吕氏自幼相识,吕氏虽熟读四书五经,却未步入仕途,而赋闲家中。文人、僧侣、乞丐都在吕氏交游之列。根据孙克弘的说法,吕氏此园乃是华亭一地最美的庭园。园西有长林一片,种植修竹数千,林间并筑亭台一座,当中设有一大块石几。月圆时,园主辄邀朋聚友,在此游戏赋诗。

画中,孙克弘以对称的手法布局,利用一条悠闲的步径贯穿全园景致。在开卷之初,画家于庭园的围篱外,先以一小段空荡荡的地势作为起首,衬托了园内青葱翠绿的景色,随后,我们便由围篱的拱形入口进入园中(【图3.8】,右端之景)。有两只鹤

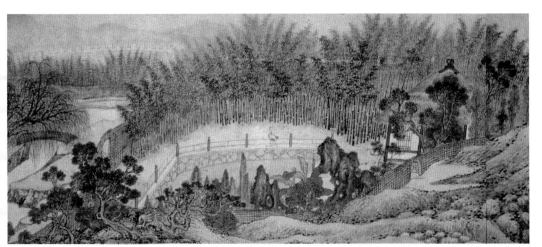

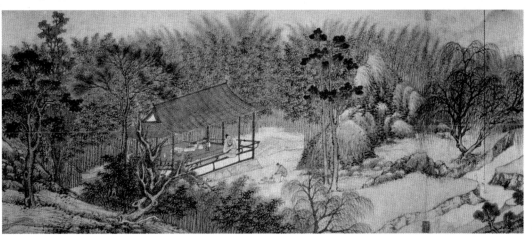

3.8—3.9 孙克弘 长林石几 1572年 卷（局部）纸本设色 纵31.2厘米 旧金山亚洲美术馆

漫步池边，是吉祥长寿的象征。近景部分是一排装饰的假山怪石；远处则为竹林。

　　穿越另一道入口，步过石桥，桥下为一人工水渠，我们随即来到了石几亭前面的空地上，左边可见垂柳，右边则大石成堆【图3.9】。吕雅山倚栏而坐，眼观童仆为盆景浇水。吕氏身后的石几上，则摆设着古青铜器物、砚台以及一函书籍。亭后有一条步径消失在竹林里；画面再稍向前发展，则是庭园西边的入口。出了庭园，山水的景致再度变得空荡无趣，唯见一访客与其童仆迎向园来，全卷到此结束。

　　在描绘庭园周遭的山丘及土石时，孙克弘运用了宋旭的风格，想必是学自宋旭无疑；宋旭的《辋川图》卷（见图3.1—3.2），大约也作于此时。[8]庭园本身并未以特定的风格描绘，而完全依照画家视觉之所见，敏锐地录其形貌；以孙克弘技法之所及，无疑已经相当写实。我们可以将此卷看作是庭园爱好者对于园主造园巧艺的仰慕之作，举凡园中悉心切砌的装饰石块、由细小圆石所铺设而成的步道，以及以石头砌边的池塘等等，无一不出自意匠巧思。全卷设色以重青绿为主，并将青、绿二色混合，使其

在色调上，呈现出微妙的浓淡变化，显得妍丽异常。无论孙克弘此画，或是宋旭《辋川图》卷中的华丽设色，都是后来松江派绘画——亦即在董其昌的品味及其狭隘的画评成为艺坛主流之后——所难得一见的景象。

第三节　赵左

　　由十七世纪初至十八世纪，有一批活跃于松江的画家，后来被称为云间派。他们以柔和及烟霭朦胧的山水画风见长，一般而言，与苏州山水画家的风格有所区别，其次，跟董其昌及其文友画家所成立的华亭派相比，也可看出华亭派山水较不讲究云烟效果，笔风则较为荒枯素朴。云间派画家普遍出身布衣，较有职业化的倾向；华亭派画家的社会地位则较为崇高，有的生来如此，有的则因仕途通顺，平步青云，他们通常都是业余画家。在中国学者笔下，职业画家与业余画家的界线并不鲜明，而且，也没有不可逾越的鸿沟，无论是社会地位或画风皆然——一如我们稍后所将看到的，云间派有两位领衔的画家，据说都曾受过董其昌之托，时而为其代笔。虽则如此，此一区分方式并不失其方便之处，而且大抵有效；在后面的讨论中，我们将沿用此一分法。根据传世已知的画作加以判断，云间派风格最早系出现在宋旭晚期的一些作品里。不过，其全面发展却必须等到下一代画家，特别是在赵左的作品之中，才能看到。

　　赵左可能生于 1570 年左右，卒于 1633 年之后；在其有稽可查的署年作品中，以1633 年为最晚。早年诗名颇盛，但是，除了少数画上的题诗之外，并未见诗作传世。赵左一生的活动大抵不出松江；根据地方志的记载，他生性恬淡尔雅，在华亭西郊结庐为舍。晚年至杭州西湖览胜，久久不能忘情，遂携家迁居西湖北边的塘栖。赵左一生穷困，因病亡故。[9]

　　赵左早年与宋懋晋一同追随宋旭学习山水；据后人记载，宋懋晋堪与赵左抗衡，然就其传世寥寥无几的画作看来，宋懋晋的才能远逊赵左。徐沁写道："懋晋挥洒自得，而左（即赵左）习墨构思。"接着，又说赵左系以董源为宗，同时，兼得黄公望、倪瓒二家之胜；由此，清楚地说明了赵左所追随的，乃是董其昌所定下的南宗画脉，至少，后来的画评家是如此认为的。他与董其昌为"翰墨友"，根据姜绍书及其他资料显示，董其昌传世有许多画迹，其实都是出自赵左之手。有时，他也被称为是苏松派的创始者，意指苏州派与松江派两大绘画传统的混合体。虽则赵左有些画中，的确可见苏州一派之风，但是，将他与云间派一刀两断，似乎只是无谓地将议题复杂化罢了。

　　赵左著有一简短的《论画》文章，内容如下：

　　　　画山水大幅，务以得势为主；山得势，虽萦纡高下，气脉仍是贯串，林木得势，

　　虽参差向背不同，而各自条畅；石得势，虽奇怪而不失理，即平常亦不为庸，山坡

　　得势，虽交错而自不繁乱。何则？以其理然也。而皴擦勾研，分披纠合之法即在理

势之中。

　　至于野桥村落，楼观舟车，人物屋宇，全在想其形势之可安顿处，可隐藏处，可点缀处，先以朽笔为之，复详玩，似不可易者，然后落墨，方有意味。如远树要模糊，衬树要体贴，盖取其掩映连络也。其清烟远渚，碎石幽溪，疏筠蔓草之类，初不过因意添设而已。

　　为烟岚云岫，必要照映山之前后左右，令其起处至结处虽有断续，仍与山势合一而不涣散，则山不为烟云所掩矣。藏蓄水口，安置路径，宜隐见参半，使迂回而接山之血脉。

　　总之，章法不用意构思，一味填塞，是补衲也，焉能出人意表哉。所贵乎取势布景者，合而观之，若一气呵成，徐玩之，又神理凑合，乃为高手。

　　然而取势之法又甚活泼，未可居拘，若非用笔用墨之高韵，又非多阅古迹及天资高迈者，未易语也。[10]

　　寥寥几个段落，赵左以恳切的语调，为山水画家提出绘画建言，或许会使人想起黄公望三百年前所写的篇幅较长的《写山水诀》（参阅《隔江山色》，95—96 页）。据我们所知，由黄公望到赵左，其间并未出现任何有关如何绘画山水的文章。如果我们对此现象感到诧异，不妨可以回溯这段期间的山水创作及山水画家，同时，试着想想有哪些画家或许可能会撰写这类文字。戴进也许是一个可能，但是，他不以文字见长。沈周或文徵明也都有可能，但是，他们对于发表长篇大论并不感兴趣，而宁可将其想法及建言，局限在自己门派的传人身上。再者，就画风拓展的潜力而言，其他画家的风格容或也有过于个人化，以及过度褊狭之虞，因此，并不适合将其化约为山水创作的准则及箴言。即便是文徵明，我们也很难说他的确为后世的苏州画家，留下了一套能够健全发展的风格系统。

　　赵左的原创性并不如戴进、沈周或文徵明，但是，他却具有时代与环境所给他的优势。此一时期的画家正重新思考山水画的基本课题；不同画派之间的竞争，以及创作信念上的分歧，都促使创作理论勃兴；元代以及更早的绘画，也重新受到检验，希望借此萌生有益的原理原则。赵左《论画》一文便反映了这种崭新的艺术史情境：在此，画论著作不但受到鼓励，而且，自从元代以降，画家也久未见此等环境。

　　无论是在创作意念或是画作方面，赵左都与董其昌维持着相同的关系：赵左的理念虽然新颖有趣，但并不具有革命性，而且，董其昌发挥知性的威力，营造出理则秩序，从而，为作品强加种种冷峻严苛的特质，这些也都是赵左理念中所欠缺的。有关"理"的重要性，黄公望早已强调过；至于"势"的重要性，以及如何纠合山形，使其连绵成势，董其昌也有相同的看法，而且发展得更为鞭辟入里。赵左处理绘画的方式较不拘形式，且较具象，这点可由他文中建议画家应如何安顿村落、楼观、人物一节

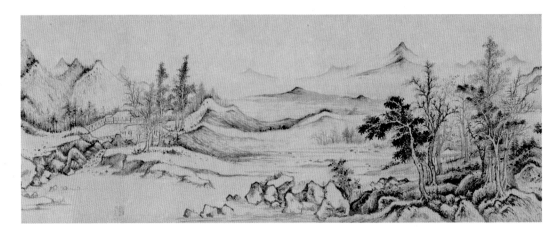

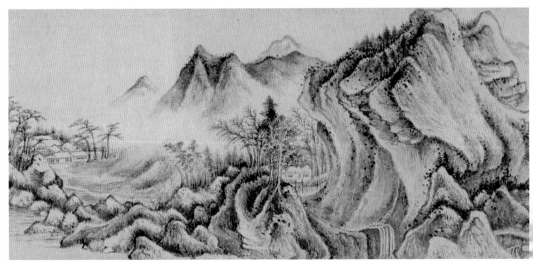

3.10—3.11　赵左　溪山高隐　1609至1610年　卷（局部）　纸本水墨　纵31.2厘米　加州伯克利景元斋收藏

看出；相较之下，董其昌的作品则从来不见人物，至于楼观或村落，也寥寥可数。赵
左的短篇画论以及绘画作品，在在都说明了他是一个满怀华亭派绘画理想的画家，
然而，基于性情以及创作背景的差异，他并不愿意终其一生，完全以华亭派的理想
为依归。

据我们所知，赵左传世最早的纪年画作，乃是一部未设色的水墨长卷《溪山高隐》
【图3.10、3.11】。画家在简短的题识中指出画题，并告诉我们，此卷于1609年阴历
九月着笔，直到1610年阴历正月方告完成。卷尾钤有董其昌的印记，显示出董其昌
可能曾观此画，如是而已。此卷描绘河谷与山丘的全景，在空间的表现上，极为一致，
有几处景点的纵深颇为辽阔悠远，同时，为求平衡，画家也在另外几个景点上，营造
出宏伟的绝壁和山脊结构，令其据满画面的天地部分，以调节控制画面空间的流动感。

如画题所示，"高隐"的居所稳立于山谷之中，四周有树林笼罩。有几位高隐人士沿山径踱步，其余则位于屋中。

接近卷首处，有一段景致【图3.10】系以近景石墩上的一撮树丛作为前导，用来衬托后面一路退入的景深效果，在此纵深之中，观者可以看见一座座尖秃的矮丘，标示出阶段性的景深，而后一路发展至远山的位置，与前面矮丘的形体相互呼应。赵左避免了单调的重复以及其他公式化的手法，从而营造出一种不拘泥于形式的印象，如此，使得他实际为画面空间所作的种种令人印象深刻的匠心安排，显得若无其事一般。树叶繁茂的树丛似乎也是随手画来，使人觉得仿佛具有自然生长的样态，而不是经过人工雕琢，实际上，这是画家预谋在先，刻意如此描绘的，为的是能够让观者一目了然；实则，树与树之间仍有类型之分，而且随景深不同，各自独立生长。穿过树丛是一条隧道般的通路，一路引导观者的视野沿着夹道的树荫前进，最后来到阳光照射的溪岸边，其上并有隐居人士的休憩之所。为达此复杂罕见的视觉效果，画家对于墨色的轻重浓淡，调配得极为巧妙。全卷以细笔积墨的方式，营造出一种绘画性的特质，令人难以分辨其究竟是线条用笔（按照中国人一般的观念，线条用笔意指连续不断的运笔行为）或者是墨色晕染，为画面添增了一股自然主义气息。石块系由强烈的明暗光影所烘托而成。如此，在某些石块上方的边缘地带，留下了一道鲜明的留白效果。董其昌在作品当中，也大量使用此一手法，但是，与其相比，赵左石块上的留白地带，显然没有那么样板。

往下发展，在历经了丘陵、台地、巨树、人家以及佛寺之后，可以看见一巨大峭壁，阻断了画面空间，仿佛全卷就此结束。然而，随着画卷继续开展【图3.11】，我们发现，峭壁左侧竟然切出了一道令人意想不到的凹谷，同时，左边并有石墩及树丛生长，再次带领观者的视线穿越另一道隧道般的通路，来到一处向光的地带，这时，我们看见茅屋一座，位于围篱之后，屋中则有人孤坐。赵左于华亭西郊所筑的草堂，可能即是此番光景。受到旁边突出的峭壁所牵制，依傍在屋边的树木，系以温柔弯曲的身形配合之，如此，也就驱使我们的视野继续向左移动，而进入另一段空旷的景致之中，在此，观者沿山径向后直行，可直抵村落。

在土石造型上方的边缘地带留出一道又一道的受光面，这样的手法在此也清楚可见；对于混为一体的山石地块而言，此法不但促进了结构的分明感，同时，也营创出一种光的感觉，虽然这些造型并非真正以自然主义的画风描绘。实际上，此作看起来好像是对于西洋明暗对照法（chiaroscuro）的一种东施效颦，只是学得不完全罢了。事实可能也的确如此。米泽嘉圃[11]早在几十年前就曾经指出，赵左的山水作品可能受到西洋影响，当时，他对于赵左在《竹院逢僧》轴中【图3.12】，以强烈的光影对比来处理石块和树木的做法，感到十分惊诧。就环境背景而言，赵左在1609年之前接触西洋版画和绘画的可能，与张宏完全相同，因此，我们无须在此复述当时的情境，

3.12

赵左

竹院逢僧

轴　纸本浅设色

68.2×31.2 厘米

大阪市立美术馆

（阿部氏旧藏）

或重新指出西洋影响的必要条件为何，以及在此必要条件之下，西洋影响的范围可以缩小至哪些风格特征；除此之外，就整体而言，赵左的画风仍牢牢地以中国传统为基。

在《溪山高隐》卷中，山丘自始至终都是右侧面向光，其他较大的土石地块，诸如我们在图版中所见的倾斜峭壁等等，也都没有例外。接近卷中央的一座山丘，其侧面向光的效果极为强烈，是一个最为显著的例子。[12]放眼中国画史，此一技法并无令人信服的先例可言——郭熙或仇英（例如《江岸送别》，图 5.19）的山水画作中，有一些自然光的暗示，但是，他们从未将造型明确地区分为受光面与阴影面，因此极为不同。根据晚明论者的记载，利玛窦（Matteo Ricci）曾经提到以幻象技法制作画像，将人脸分为明暗两面，赵左的画风与利玛窦所说的技法较为接近。[13]同样地（跟张宏一样），我们必须有所认知，当其时（无独有偶地），西洋绘画艺术的知识正好在江南一带流传，而赵左独立发展此一画风的可能性实在过于薄弱，令人难以置信。

连同石块与山顶侧面向光的效果，以及大量利用明暗的对比，以营造出令人瞩目的效果，这些很可能都是因为当时西洋风景铜版画的传入，而对赵左之流的画家产生了启示作用。一幅以《西班牙圣艾瑞安山景图》（The Mountains of Sant Adrian in Spain）为题的铜版画——此作乃是一部书籍中的插图，出版于 1598 年，据我们所知，及至赵左的时代，此书已经传入中国——或许可以作为其中一个例子：画中某些山石一半迎阳受光，另一半则在阴影之中；光线沿着某些山石的轮廓发展；其明暗光影的变换相当突兀，为景致赋予了一股戏剧性的视觉冲击。

大方地撇开西洋影响的可能性不谈，赵左此卷对于当时代而言，具有一种超乎寻常的自然主义特质。他舍弃了传统笔法，改以不具特定形状或个性的敏感细笔，从而营造出一种不拘形式的积墨之法，促使他笔下的物象免去了机巧雕琢的气息。就此角度而书，赵左此法与前述苏州大家的某些作品颇有声息相通之处。然而，就纪年可考的画作而言，苏州画坛出现此类画风的时间，全都晚于赵左此卷；赵左与吴派晚期绘画的关系，以及有些中国论者将他归类为“苏松派”，而“苏松派”一词究竟有何深意等等，这些都有待进　步研究。

《溪山高隐》卷所具有的细谨及叙述性风格，并未在赵左后来的作品中维持一成不变，也没有得到进一步的发展。我们说他受到董其昌一派的品味及议论影响，可能并没有错；对于董其昌的圈子而言，不讲究“好的笔法”、毫无遮掩地追求自然主义，以及不以古人的画风为引经据典的对象等等，这些都是错误之所在，而应当受到谴责。

在《溪山高隐》完成后一年半左右，赵左于 1611 年夏天着手另一幅长卷，一直到 1612 年阴历三月方才竣笔。[14]这一次，他在画上题曰：“仿子久（黄公望）画”；卷中挪借此一元代大家风格的痕迹，随处可拾，抽象而不自然的石块构成，即是其中之一。然而，尽管石块构成的方式抽象且不自然，画家在描写山丘及树木时，却带有

另一种自然主义的画风，这两者在画中并存，看起来有些不太自然。笔法也比较正统，从头至尾，无论是董源、巨然一派所惯用的披麻皴法、石块与山丘轮廓边缘上的抽象苔点，或是其他各种行之有年的笔法类型等等，全都明显可见。

在另外一部作于 1618 年的手卷当中，赵左的题识言及此画系"雨窗漫作"，在不意间"辄似利家山水也"。[15] 言下之意是说，他个人虽非业余画家（即利家），然在此一闲暇时刻，他发现自己的画作与他们相似。此外，还有一幅日本收藏[16]的山水长卷，纪年 1620，其中可以看出画家更彻底地被正统画风所同化，其深入的程度远远胜过上述 1611 年至 1612 年间的《溪山无尽》卷，虽则如此，他早先那种个人色彩较强的画风，仍有一些蛛丝马迹可循。此作用笔较为萧散，造型感较不明确，是他晚期大多数画作的典型特色。赵左 1620 年以后的风格走向令人难以追踪，因为传世署年在这之后的作品只有两件，而且，这两件作品也很难看出与其他作品的渊源关系。如果我们可以接受一件署年 1629 的秋景山水[17]，的确出自他的手笔的话，那么，赵左很可能最后又回到了正统画风的路径上，进而为他带来不幸的结局；该作生硬、矫饰，简直就是董其昌作品的粗劣翻版。

回到他较早（且创作较佳）的阶段，我们可以在几幅立轴作品中找到一些证据，说明他对于利用光影以制造视觉幻象的兴趣。[18] 1616 年的《寒崖积雪》轴【图 3.13】即是一例。画中的布局荒凉，近景系以一丛接近地平面的秃树作为起笔；穿过树丛，观者的视野被引导至后方石块之间的屋舍，如此看去，显得十分遥远且与世隔绝。左边画面，跳过一块倾斜的突石之后，有一幽深纵谷，当中可见一名身披重裘的文士，正在过桥，桥身则一路通向画外之境。画幅上半部的构图似乎另外单独发展（文徵明及其追随者有些构图即是如此），其目的在于使画面空间能够由中间一分而二，其中，上半段较为轻灵，空间也较为宽阔，下半段则与此相反，不但幽暗，而且狭隘难行。一道溪流从左边中景地带的岩石上流下；其源头消失在覆雪的树林之中；由树林再上，依稀可见一座寺塔。接着，强烈受光的峭壁由此中间地带高耸而上，具体展现了（与全画的构图一样）赵左在《论画》一文中，所特别强调的"势"的特质；峭壁系由一块块大而长方的造型所建构而成，画家针对这每一造型单位，分别赋予质感，并加以塑形的工夫，使块面与块面之间，形成鸿沟般的罅隙。这种建构主峰的方式，以及营造山岩表面所用的既宽又平的皴法，不免使人回想十二世纪初李唐的山水风格；李唐也有一套类似的技法，用来塑造尖峭的远峰，同时，也利用一排齐头规整的树墙，使其占据大部分的近景空间，以及——运用一种比前两项手法都更为基本，而且也是后世李唐的追随者所鲜能掌握的风格特征——运用尖锐的块面交叉方式，来营造刻画巨大的峰岩，再者，利用强烈的明暗对比，使块面与块面之间的关系得以明朗，如此，乃能构成雄伟的巨峰。（赵左运用了此一技法，尤其是他画作的中间及左下部分。）

3.13
赵左
寒崖积雪 1616 年
轴　纸本浅设色
211.5×76 厘米
台北故宫博物院

但是，不管是李唐或是其他宋代的画风来源，都不足以解释我们在赵左此作中所见到的那种具有幻象效果的明暗对照法。将此作放在晚明的环境脉络中来看，显得相当惊人；如果没有名款，观者或许会误以为是二十世纪初的山水作品——此一时期的中国画家，一方面为了保存传统国粹的主要面貌，另一方面，却又向西方技法学习，为求创出"较为真实"的作品。在赵左的作品里，山岩互相擦撞的声音铿锵作响，空间的安排也极为紧凑，这些看起来的确都相当真实；不过，想要了解赵左到底超越了多少传统的中国画法，诸如讲究线条、造型的重复运用以及其他等等，我们只需回顾二十七年前，他的老师宋旭所作的雪景山水（见图 3.5），即可看出其间的差异。由赵左的作品转回到宋旭此作，突然使人感觉非常平面化、非常不自然。此一对比使我们明白了（虽不见得会同意）为何利玛窦对于此时的中国绘画会有此评语："中国人大量地使用图画……他们毫无欧洲人的技术……也不知道在画中使用透视法，这使得他们的作品往往生气全无。"[19]利玛窦必定会认为宋旭的作品生气全无，但是，如果他有机会看到赵左的作品的话，他至少或许会对此一尝试加以称许，并认为这才是山水绘画应走之路。

另外两件尺幅较小、较为温和之作，则表现了赵左较为抒情的一面。这两件作品都没有年款。《竹院逢僧》（见图 3.12）可能绘于 1615 年前后，或稍晚一些，画中描写竹林间的一座茅舍，是鹤林寺僧院的一部分，位于镇江，离南京不远。画幅左上方的题识系陈继儒（1558—1639）所写，他也是出身华亭的文人及画评家，与董其昌私交甚笃；由此题识，我们得知文人经常过访此一竹院，求阅寺中珍藏的石碑，其中存有诸名家的法书典范。陈继儒写道，仇英先前曾以此竹院为题作画；如今，见了赵左此作，乃觉仇英之作"太工矣"。赵左自己的题识则不过二行："因过竹院逢僧话，又得浮生半日闲。"

此画稳重合度，并不压迫观者的感官经验。石块受光的效果虽具自然主义特质（如米泽嘉圃所观察），然则，由于画家处理的方式极为柔和，而且画面的空间也相当中性，因此，并未像 1616 年的《寒崖积雪》轴那样，使观者强烈而自觉地意识到一种侵略感。地面的线条及树木——屋前两棵，屋后一棵——不但描写得极为轻盈和缓，同时也尽其可能或竭其所需，务使画面的中景空间维持开阔。画面左上方有一微弱暗淡的山坡，正好足以将画纸上方的空白地带，转化为具有表现力的留白效果；除此之外，画面上最远的界线乃是竹林。此画的构图简单、清晰而且令人满意：从左下方开始，一路斜上发展至右侧石块的位置，我们可以看见一排墨色较深的造型，沿此对角线排列，如此，抵消了其他物形的水平与垂直线条结构，同时，这些水平、垂直线条也被弯成轻松流利的弧线。茅舍也还是穿过树间才能看到；舍中有一僧人及其座上客——赵左本人乎？——二人正在展读几上的书卷。与人物的身形相比，建筑物显得

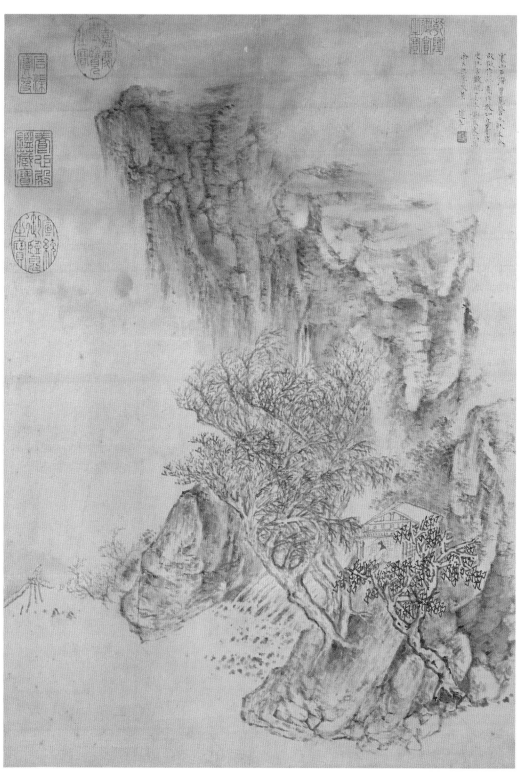

出奇地窄小，其形状受到扭曲变形，目的在于排除观者对空间所生的错觉之感，以免任何突兀的视觉干扰。在此，赵左所记录描写的，乃是一种文化性的习俗或仪式，就整体而言，新式的自然主义可能并不适合这一类的画题；元代大家及沈周才是正确的典范。

另外有一件作品【图3.14】的风格虽然极为不同，但很可能也是完成于此一时间前后，在许多特征（包括画家自己名款的写法）上，像极了1615年的一部山水册。[20]此作名为《寒山石溜》，是画家自题的款，接着，他又写道："曾见营丘（即李成）粉本，余故拟作此图，非敢如近日有庸史狂言数睹真本，董太史亦为余云无李久矣。"

传世已无李成真迹的说法，大约是在李成谢世之后一百多年左右，就已经由米芾（1051—1107）提出；董其昌（他曾在别处的文字中提及见过或藏有李成的画作）显然又向赵左重提"无李论"。所谓"李成风格"，诚实的画评家似乎较倾向于将其视为一种笼统的归类，而不是一种个人色彩极强且明白确凿的画风。尽管赵左1616年的《寒崖积雪》轴，仅仅采用了李成风格传统中的某些元素，中国评家想必还是会将其笼统地归类为"仿李成"之作，因为其主题是描写冬景寒林。实际上，当赵左在构思《寒崖积雪》轴左下方角落的布局时——《寒山石溜》的布局也与此草草相似——或许可能参照了李成画作的"粉本"。

不过，为了能够以一种较为强烈的空气氛围法来处理全幅景致，此一尺幅较小的作品系以柔和、朦胧的笔法描绘。实则，此一山水景象在画家的笔下拈来，仿佛沐浴在浓雾中一般。画面是以一种难得一见的对称及凹穴形式所构成，观者可以看见两块大石斜立在瀑布两旁，上面则是两座平顶的绝壁，彼此的高度与色调都不相同，仿佛是刚才两块大石的延伸一般。夹在树梢与峭壁之间，有一名隐居的文士坐在水旁的屋舍之中，而我们必须穿越此一隧道般的通路，才能见到此景。画面左侧有一访客正迎面过桥而来。此人身形小得不成比例，这是画家意图以自然主义式的远近缩小法描绘，但是并未成功掌握所致，一方面这是由于画家在处理距离的远近时，说服力不够，再者，也因为画面情境的关系，使我们反而寄望画家以常见的传统画法描绘——若是如此，访客的身形应当会与屋中的人物约略相当。

将山水的造型朦胧化，同时，又将山水悬吊在迷蒙的雾霭之中，或许会令我们再次想起苏州大家之作，尤其是盛茂烨（见图2.11）和邵弥（见图2.27）；但是，同样地，我们也必须特别指出，赵左的画作要比当时苏州任何的创作，都要来得重要而独特。而且，无论是与盛茂烨或是邵弥相比，赵左的布局结构不但更为精良，同时也更具企图心。他的笔法运用也是属于比较复杂的一类。一方面，他有比较萧散、自在的笔法；另一方面，他对于正统笔法也稍有依循：讲究在较湿、较淡的画底之上，敷以墨色较重、较干的笔触，如此，一步步地画出线条，或是建构物形的外表。而他的笔法就在这两者之间，取得了极佳的平衡。也因此，他的造型柔和，不显棱

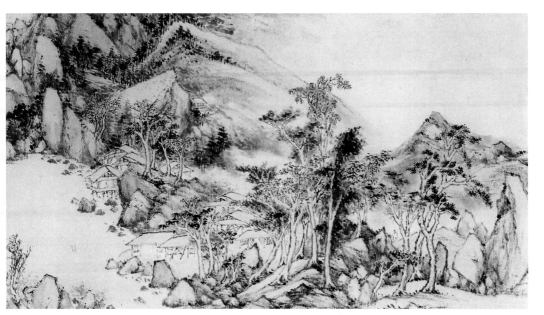

3.15　**沈士充　山水** 1622年　轴（局部）　纸本浅设色　纵23.7厘米　斯坦福大学美术馆

角，却又坚实；对于空间的安排，他不仅用心较深，也较能使人一目了然。不过，在形式的探险方面，盛茂烨和张宏的发展，已经到了我们可以称他们是"印象主义画家"的地步，赵左则从未如此深入。如果我们撇开画论层面的考量不谈，同时，也不检讨画家很容易有创作过量的冲动，而单单就他在创作上的长处来看的话，那么，我们可以从他最好的作品中看出，赵左是一位认真、优秀的画家，而他不愿意完全被华亭派同化，却正好挽救了他的艺术生命。

第四节　沈士充

赵左的中期风格中，有几项特色后来不但成为云间派画家共有的资产，同时，也成为一般所认定的云间派画风。其中包括：以迷蒙柔和的方式处理物形；灵巧熟练的笔法；酷好描绘柔和的景致与平坦连绵的空间和山石岩块；以及偶尔显露出令人意想不到的自然主义效果，或甚至是使人误以为真的幻象手法。举例而言，这些特征都还可以在十七世纪末至十八世纪初的云间派传人陆㬎身上看到。

沈士充是云间派在赵左之后，年轻一代的领衔画家。他活跃的时间大约从1607年一直到1640年之后，据说他最初从宋懋晋（与赵左齐名）习画，后来又拜师赵左门下——想当然耳，沈士充的画风主要源自赵左。随着世代交替，沈士充也成为云间派几位年轻画家的导师，不过，他们最终都未成一家之言。沈士充的画风以"流畅""流动"得其名；根据记载，他的作品大约以小景、册页、手卷为佳。

跟赵左一样，沈士充据说也经常为董其昌代笔作画。吴修（1765—1827）提到曾

见陈继儒写给沈士充的一封手札，文中写道："老兄送去白纸一幅，润笔银三星，烦画山水大堂，明日即要，不必落款，要董思老（即董其昌）出名也。"[21]此札的真伪如何，如今已无从确认，或许有可能是造假之作，但是，直到今日，中国收藏家却仍津津乐道，并且乐于指认某某家藏（绝口不提自家收藏）的董其昌画作系沈士充代笔云云。台北故宫博物院所藏的一件秋景山水，就经常被拿来作为例证：其上的董其昌题款颇为真确，但是，画风却果真指向沈士充之手。[22]

我们姑且将此作连同其他存疑的画作，一起归入"待考"之列（这是一个极为简洁、好用的中文用语），而只以他两件真实无误的作品作为沈士充的代表，其中一件是纪年1622的手卷，另外则是一幅册页，系取自纪年1625的画册之中。

此部手卷【图3.15】深受赵左风格影响。屋舍位于河畔的石岸上，当中并有人物活动。石块呈圆锥状，不过，尖顶的部分被削平，此乃采自赵左囊中的造型，使画面能够产生统一的主旋律；同时，在构图方面，画家也试图制造一些纵深较长的动势，譬如，由树丛一路向后发展至山上斜坡的动线等等。但是，与赵左最精的作品相比，沈士充的画面布局，却始终没有赵左那么条理分明或强而有力；如我们此处所见，沈士充的山水元素往往并未形成组织缜密的结构，反而是以令人感到愉快的杂乱方式，堆积混杂在一起。

此卷的迷人之处，大抵在于其笔法，乃是以干笔、湿笔以及浓淡自有变化的笔触，交互混合，形成丰富的笔墨层次。表面看来，浓淡的运用只是以一种随意点染的方式进行，其实却是一气呵成，为画面营造出强烈的视觉及质感魅力。本质上，这种将不同笔法混合运用的技法，有别于明代画家两百年来，所一贯使用的种种笔法，而是在十六世纪末至十七世纪初，由松江几位画家（尤以董其昌为要）重新学自元代绘画。此一技法很快就流传至画坛的其他重镇，不过，曾经有一段时间，这种技法主要仍是松江派大家的禁脔；这也就是唐志契所说的"松江画论笔"，并且与"苏州画论理"的说法形成对比。"理"之所指，即是视山水为自然景致的一部分，讲究其所具有的质理特性。后来的中国鉴赏家一再反复引用此一分法，坚持"笔"先于"理"的价值标准，直到今天亦然。（如今日画坛的佼佼者之一王季迁先生所说，画如歌剧戏曲；听众所注重者，乃唱腔之优劣，而非其情节本身，因为观众对于故事本身早已耳熟能详。）松江派画家及其摹仿者所作的许多山水作品，的确也都仰赖笔法的细微变化，为使再传统不过的构图能够不落俗套，变得较有趣一些。沈士充则无此做法，至少此部1622年的手卷如此；不过，他卷中的"景致"，也仍然新鲜有趣。

沈士充1625年的画册，系由十二幅描写"郊园"景观的册页所组成。"郊园"很可能是画家王时敏（1592—1680）所拥有的庭园，当时，他还很年轻，不过，却已经

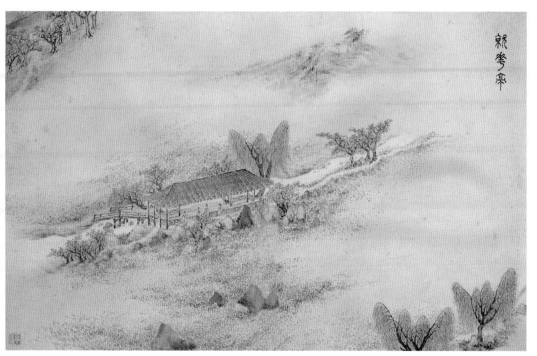

3.16　**沈士充　就花亭**　1625年　册页　取自《郊园十二景》册　纸本设色　30.1×47.5厘米　台北故宫博物院

和董其昌亦师亦友。沈士充此册系为"烟客"先生而写，即王时敏的名号之一。就形式而言，此册与张宏两年之后所作的《止园》图册（见图2.20、2.21、2.22）相仿，都是采取远处俯瞰的有利角度，逐段描写庭园的各项景致。沈士充虽然并未像张宏一样，也意图以符合眼之所见的方式，再现景物，不过，他却运用了类似的手法，借以暗示一致或乃至于罕见的视角，例如，将地平面倾斜，以及利用截角取景的方式，只取局部景致，将其安排在画面的角落地带等等。

这两种手法都可在《就花亭》【图3.16】一页中看到。画中的焦点所在，乃是位于溪畔边的亭子，其位置斜倾，而且是悬置在左上方及右下方两个对角之间，此二者都是由树丛所笼罩的陂陀景致。其次，则是另一道与溪、亭交叉的对角线，由画面下半段的深色石块向上延伸至上半段微微升高的地面，其上并有竹林生长。传统的构图四平八稳，一切景物以画幅为限，沈士充则似乎与张宏或邵弥1638年的画册（见图2.26）一样，一心脱此藩篱，甚至有扭曲空间或任性削去画幅边缘之虞。在此，他对于"好的笔法"，也刻意视若无睹，同时，对于石块或树木的描绘，他也不采用任何定型的样式，避免与前人的画作呼应。由于不受传统风格的纷扰与拘限，沈士充的"郊园"景观正如画家本人所愿，如视觉报道一般，勾唤出了王时敏庭园在春天时分的迷人景象。在《就花亭》一页中，有四位雅士凭栏而坐，眺望亭外绿茵。沿着溪畔，有一条步径贯穿亭身，随后又跨越溪流；步径的两头，最后都消失在迷蒙的空间之中。

如此，强而有力地将建筑物及其中的人物孤立一格，使其不受画外扰攘的世局所侵，正好符合了历来庭园设计的用意所在。

我们在上一章的末尾提到，吴派创作山水的方式最后已经名存实亡；在此，我们可以将此说法扩大，也将云间派的没落囊括其中，与吴派相互呼应。明代灭亡之后，云间派便无足轻重。云间派山水风格受到质疑的主要原因，在于领衔的画论家对其无法苟同，以及新的绘画正统已经弥漫整个画坛；再者，以感性的方式，致力于表达和启发自然世界的乐趣所在，以及更广泛地致力于再现表象世界的经验，使山水展现出画家对于眼前世界的一种满足感，这样的做法在满清入主中原以后，想必与中国知识分子及艺术家的思绪格格不入。直到十七世纪末期，石涛出现以前，中国画坛未见任何领衔的山水画家以此方式作画，遑论其他二流画家。也只有到了石涛出现以后，以抒情为主以及忠于视觉所见的山水样式，才得到恢复，成为一般画家可以接纳的创作选择。

第五节　顾正谊与莫是龙：华亭派

虽然董其昌有时被称为是华亭派的创始者，其实，年纪比他稍长的同辈画家顾正谊，更应得此头衔。以业余文人画家的身份，尊元末大家——尤以黄公望为要——为其主要的学习典范，顾正谊和莫是龙二人都是董其昌的前辈。除此之外，他们二人也先于董其昌，率先在自己的山水画作之中，展现出华亭派所特有的一些风格特征。松江地区有一群绘画的收藏家、专家以及酷好者，他们彼此互相交换心得意见，偶尔也以作画自娱，如此，为华亭派绘画立下了根基，而顾正谊和莫是龙二人正是众人之首。董其昌于 1570 年代末期加入，成为其中一员，同时，这也是他艺术生涯以及发展绘画理论的起点，不久之后，他将会掩盖其他所有人的光芒。

对于顾正谊和莫是龙二人，董其昌不仅尊崇他们是好画家，同时，也不将他们视为劲敌，并且与他们维持互敬互重的关系。在讨论顾正谊和莫是龙二人时，他先以古代名家的创作作为引首和对比，提到这些古代大家对于他们的前辈名家颇有微词，并且想要取而代之的现象，董其昌的评语如下："固知古今相倾，不独文人尔尔。"接着，马上又写道："吾郡顾仲方（即顾正谊）、莫云卿（即莫是龙）二君，皆工山水画。仲方专门名家，盖已有岁年。云卿一出，而南北顿渐，遂分二宗。然云卿题仲方小景，目以神逸。乃仲方向余敛衽云卿画不置。"[23]

的确，这种互相标誉的美德，也就成了华亭派画家以及稍后清初正统派传人的恶习。他们都在彼此的画作上，题以堆砌华丽的溢美之词，仿佛刻意借此一再重申彼此所持的信念；换言之，作为一个画派，他们自认占据了画史的翘楚地位。

两位画家的生年不详。顾正谊主要活跃的时间似乎在 1570 年至 1596 年之间。顾正谊的父亲曾任松江一地的小官，他自己则出身国子监，在北京担任过中书舍人，官位并不显赫。这时，他已有画名在外，董其昌论及（无疑是夸大之语）顾正谊游寓京师期间，四方士大夫为了向其索画，往往接踵而至，需索之殷，令其几欲做铁门限以杜却之。南返松江时，他携回游历过程中所购得的绘画，并且多利用闲暇时间欣赏及临摹。他在宽阔的庭园建筑中，以藏画款待友朋，任由他们鉴赏、谈论，座中包括宋旭、孙克弘以及莫是龙、董其昌等人。

有关他绘画生涯的记载，都一致说他以元末四大家的风格见长，对于黄公望尤有心得。（董其昌说顾正谊初学元末的次要画家马琬；但是，马琬本人又是黄公望的追随者——比较《隔江山色》，图 3.30——因此，董其昌此一评语的玄意不明。）朱谋垔形容顾正谊的山水"多作方顶层峦叠嶂，少着林树，自然深秀，是为华亭之派"。

顾正谊传世的画作极少，其中最能符合此一叙述的，乃是一件 1575 年——此时，董其昌正好趁便以他为师——的山水轴，名为《溪山秋爽》【图 3.17】。全画主要以淡墨绘就，并且薄施淡彩；经过印刷复制以后，原作细淡的色调变化已经尽失。同时，此作的格局窄长，全画系由重量相当平均的小造型，不断地重复组合而成。就此看来，此一画作似乎与文徵明的传人文伯仁的风格，相去不远。当其时，文伯仁正活跃于苏州。顾正谊此作与吴派许多的构图相仿，仿佛是由一个部分接着一个部分，逐渐往上堆叠、增加、发展；观者可以将其看成是节节升高的地势，也可以看成是向后退入的景深。但是，无论作何解释，画家的描写显得不够一目了然，且说服力不足。黄公望形式的余响也随处可拾，例如平顶的造型以及画家小心翼翼地以元人的皴法来描绘峭壁等等。虽然如此，当时苏州画家所绘制的仿黄公望山水，却更加细腻，侯懋功的作品即是一例（《江岸送别》，图 6.26）。

董其昌及其他画家之所以受顾正谊的作品（假设《溪山秋爽》图具有代表性）所吸引，想必在于他利用了半抽象的造型，将其组合成具有充沛活力的错综结构。这种造型之间的互动组合，十足可以发展成一种全新的布局形式，而顾正谊虽然指出了此一形式的可能性，却未完全加以实现。稍后，董其昌才将其发挥到淋漓尽致。顾正谊此画具有一种枯索和一丝不苟的美感，但是，对于一个举足轻重的新绘画运动而言，单单此轴，似乎难当"是为华亭之派"的开山之作。

莫是龙出身环境优渥的文人士大夫之家，生年约在 1539 年左右。他在稚龄之时，就开始读书，且一目数行；根据记载，他在十四岁时，就初次通过秀才考试。随后进入国子监就读，成为博士弟子员。不过，他参加进士考试，三次都不中，无法任官，致使他平生多有拮据之苦。莫是龙在当世颇有诗名；他的诗作、画论、书法、文字创作以及其他题材的文字作品，都收录在他的文集之中。如上面所述，传世有一篇简短

3.17
顾正谊
溪山秋爽　1575 年
轴　纸本浅设色
128.2×23 厘米
台北故宫博物院

的画论随笔，名曰《画说》，据说是莫是龙所作，不过，今日一般都认为是出自董其昌的手笔。

当世对他倾心推毂，深感其才气纵横，前途无量，然而，他却于1587年辞世，享年不过五旬；这也使得其艺术生涯戛然休止，辜负了时人对他的崇高期许。在其署年1581的山水画作上，陈继儒题写道："莫廷韩（即莫是龙）书画实为吾郡中兴，即董玄宰（即董其昌）亦步武者也。"如前已述，董其昌本人对于莫是龙也有类似的看法，认为莫氏一出，绘画遂有南北二宗之分——亦即莫是龙复兴了南宗绘画的传统——此一看法想必也是在莫是龙在世时，就已经写成的。然而，迟至1600年左右，画评就已经认为莫是龙未能臻于化境，并未有风格上的创新之举。谢肇淛写道："云间侯懋功、莫廷韩步趋大痴，色相未化；顾仲方舍人、董玄宰太史源流皆出于此……故近日画家衣钵遂落华亭矣。"[24] 与莫是龙相比，董其昌享年超过八十，而且，在创作上也发挥得淋漓尽致。到了今天，莫是龙总是沦为董其昌对比的份；研究者在进行讨论时，不外是以莫是龙作为开场白，之后便以长篇大论来探讨董其昌的成就。

有几件纪年的挂轴，可以让我们一窥莫是龙在绘画创作上的取径方向及限制。其中一件山水的纪年可能可以到达1575年，或更早一些，[25] 而莫是龙在此作中探索黄公望的风格。不过，与其说他根据元代黄公望的原作，而研究心得颇丰，实则，此一山水多少显露了莫是龙所依赖的，反而更是文徵明及其流派的仿黄公望之作。换句话说，莫是龙与同时代的顾正谊一样，也受到吴派绘画极深的影响。1581年的山水画轴【图3.18】则可看出，莫是龙更加用心地运用黄公望风格中的构成主义特质——其基本的课题在于，利用互相牵制的大块造型单位，使山水能够坚实稳固地建构在画幅之内。我们所知莫是龙最后一件纪年的作品，乃是一幅1586年的山水，[26] 其画面的安排较为简单，画中所运用的造型也比较少，体积也比较巨大。此一现象也是华亭派山水发展的基调，换言之，一开始，物形系以均匀分配的方式，散布在画面上，此一山水类型后来便转化为大块造型之间以及造型与画面空间之间的互动关系。

而我们所见的1581年山水，则仍在此一发展过程的中间阶段。其所表现的乃是黄公望山水中常见的景致：河谷中生长着树木，岸边有人家，后面则是陡峭的山丘。我们在后面会看到，这样的写景方式，与十七世纪及后来许许多多山水画家的作品，颇为一致，特别是正宗派之流的画家。这种画题规格化的现象，乃是上述画家对于实际"景致"毫无兴致的结果所致。对于这些画家而言，他们虽然牺牲了生动的画面，却换来了其他有价值的补偿，但是，在莫是龙的画作里，这些价值并未完全展露出来。莫是龙的笔法和顾正谊一样，显得平淡腼腆；而华亭派成熟的画风，则在他们二人之后方才出现，乃是由层次变化较为丰富的混合笔法所构成。在莫是龙此画当中，除了山腰地带是以谨慎的肌理描写之外，全画基本上仍是由线条、淡墨晕染以及墨点所绘制而成；其中，墨点则包括了抽象的点（山丘及石块上的"点"）以及具象的点（如树

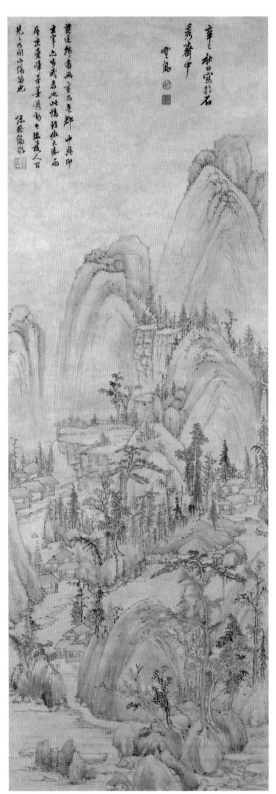

3.18
莫是龙
仿黄公望山水　1581 年
轴　纸本水墨
120.5×41.7 厘米
纽约大都会美术馆

木上繁茂的树叶）。

从别的一些方面来看，此画有别于吴派的黄公望风格画作，同时，也不同于顾正谊的作品。画中，山石主体给人一种较为圆浑的感受，系以线描及明暗对比的方式所构成，而且，其在空间中的位置安排，也较为明确。而鼓胀隆起的造型则一再重复出现，由近景一路向后逐级上升排列，进一步厘清了画里的空间秩序。整个山石地形微微弯曲，一路沿着树丛及步径，逐渐和几条较为绵长的构图动线融为一体。不过，这种种为了开拓新画风而生的创作手法，都还在实验性阶段，画家并未能够彻底地加以发挥。莫是龙（为他的时代以及所在的地方画坛）指出了问题之所在，但是，他却缺乏艺术上的想象力，而且，也没有绝对的胆量，敢于突破传统，寻求新的绘画出路。

想当然耳，我们这样说，其实是在拐弯抹角地讨论董其昌。陆陆续续在这开头的几章当中，我们不断地以旁敲侧击的方式提到董其昌；如今，是我们昂首与他正面相对的时候了。

第四章　董其昌

The Distant Mountains

到目前为止，本书对于许多读者而言，可能有如一出剧本，具有令人坐立难安的特质，因为作者在其中故布疑阵，营造悬疑气氛，一直拖延到第二幕开始以后，才在某一时刻，让剧中的主要人物登台亮相——而此一人物在第一幕时，却早已呼之欲出。我们迟迟未介绍董其昌，并非为了刻意营造悬疑的效果。我们应当将董其昌放在什么样的历史情境中来了解他呢？在探讨董其昌其人其画之前，我们似乎最好针对此一处境，至少先进行一部分的铺陈。诸如：在他崛起画坛之初，明代当时画坛的处境如何？当时对待画史的方式有哪些？而董其昌和其他画家如何通过这些史观，有系统地整理出他们对传统的心得，并澄清自己在当代画史中的定位？相形之下，苏州画坛的走向如何？以及，在松江一地，董其昌的乡先辈及同侪的画风如何？我们也延宕多时，直到此刻才开始正视晚明的政治史演变，因为在众多画家之中，董其昌是第一位涉入政治较深的人物。也由于他的事业多方涉及此一时期的历史与文化，值得我们多费篇幅一一细说。[1]

第一节 生平与事业

董其昌 1555 年生于上海。当时的上海不过是松江东北滨海的一处蕞尔小镇。他出身寒微；家族中，已经四代不曾为官。但是，他的父亲开始授以经书，而他也能够学习神速。十六岁之前，由于无法为自己名下的微薄田产赋役纳税，只得弃家远遁。他定居华亭，即松江府的所在地，继续在县学中就读。县官颇为赏识他，对他多有支助。二十岁出头，陆树声延聘他至家中，以课其子。我们在前一章提过，陆树声系一文人士大夫，与宋旭和莫是龙之父莫如忠同属一个诗社。经由此一引介，董其昌得以进入松江地区的文绅圈子，不久，他结识了顾正谊、莫是龙以及其他地方上的收藏家和鉴赏家。他在莫是龙家中的私塾共读，并且事莫是龙为兄。顾正谊则成为董其昌的艺术启蒙导师，任由其观摩自己的绘画收藏，并且授以基本的鉴赏及艺术史知识，同时，可能也指导他如何开始作画。

董其昌在十八岁前后，开始下定决心习书。原本他寄望可以在考试中夺魁，结果却因为书法不佳，被置为第二。我们可以推测，董其昌可能也以同样的决心毅力开始习画。终其书画创作的生涯，他为自己定下极高的目标，不仅仅立志在华亭同侪之间，拔得头筹，同时，也有上追赵孟頫书法与文徵明绘画的豪气。正如他自己为画史所作的定位，他也矢志成为南宗绘画传统的思想中坚——换言之，他有着与整部画史斡旋的雄心壮志。为达此标的，他必须在观念上，以及从一个画家的角度出发，先行掌握整部画史——主要是通过眼前所能见到的古画精品，进行专研与摹仿。对董其昌而言，技法的训练——一如职业画家在担任画师的学徒期间所学到的种种巧技等等　　并非创作的真正重点。

董其昌有幸在年纪尚轻之时，得以自由进出项元汴（1520—1590）家中，拜观当

时最大的绘画收藏。项元汴出身嘉兴，距松江约三十英里；在前书中，我们曾经讨论过，项元汴在早年时，一度是仇英的绘画赞助人。他是富有的地主、巨贾及典当商；而他之所以能够蓄积偌大的收藏，有一部分原因可能与他经营典当行业有关：他可以将典当者所无力赎回的抵押品，据为己有。在1584年前后，董其昌应聘至项元汴家中，以教其子。于是，年长的收藏家与年轻有为的文士得以镇日相处，一同赏玩并讨论项氏的珍藏；项元汴甚至允许董其昌以借阅的方式，针对其中一些作品，加以专研并临摹。也就是在1570年代至1580年代之间，董其昌主要的艺术观念及创作风格得以形成和诞生。根据他自己在后来画作的题跋中写道，他在1577年当中的某一个下午时分，完成了自己生平的第一幅山水作品。然而，董其昌传世并没有早于1590年代的作品，因此无法对他早期创作的发展，进行任何研究。

除了艺术创作和学问之外，董其昌对禅宗也有研究。他经常与好友陈继儒造访佛寺，与僧人探讨禅理，研读佛经，并且参禅打坐。他很快就精通禅宗的教义和理则，并且受到当时禅宗的领袖之一真可（1543—1603）的赞扬。稍后，在1598年时，他与思想极端的大儒李贽相遇。李贽是当时"狂禅"思想的提倡者，他看出董其昌系一年轻有为的学子，并且鼓励他继续钻研哲理。"狂禅"乃是新儒家之中，非正统及个人主义思想倾向的混合体，以禅宗的"顿悟"为其形式；对于晚明许多知识分子而言，具有强烈的吸引力，不过，也有其他人对此感到唾弃，认为以"狂禅"作为求悟或成圣入佛的捷径，乃是似是而非的。董其昌最终并不以此为满足，到了晚年时，他已经对此失去兴趣。然而，正如他后来所承认的，"狂禅"学说在他人生的这个阶段里，促使他能够集中心智，帮助他在知识思想方面，臻于成熟。此外，也为他某些对于艺术的看法，提供了哲学性的架构。

因为有这些及其他兴趣而分心，董其昌无法有足够的时间，专心致志地准备科考，因而多次落第，最后才在1588年通过举人的考试，并于次年得中进士。为此，他赴北京赶考。他在试场中所作的文章出类拔萃，立即奠下了声名，而且成为其他学子争相摹仿的范例。我们应当特别指出，就其内容而言，科举考试的文章并无关国政之宏旨；相反地，其乃极为矫揉造作的"八股文"体，而且，是以文学意境的高低作为评判标准。换句话说，董其昌并非在验证自己任何特殊的行政才能。无论如何，拜其文章之赐，一条飞黄腾达的政治之路，便在此一雄心勃勃的年轻有为之士面前，拓展开来。

董其昌在北京之时，经遴选而进入翰林院，是全中国最高的学术机构。以当时多事、险恶的政治局势而言，此一遴选为董其昌提供了一颇为安稳无虞的职位。宰相张居正辅政的十年期间，励精图治，天下一度稳定、繁荣。然而，自从张居正死后，明代在最后几十年间，便落入了致命的党争之中。万历皇帝自幼接受张居正的悉心教诲，而张居正也希望能够辅佐他成为一位仁民爱物且富有责任感的儒家明君，但是，他却

完全怠忽朝政；他在位的最后二十年间，从未视朝，仅耽溺于个人宴乐。入仕从政的臣子面临一种进退维谷的难题：儒家的道德操守督促文人应当献身淑世，其中，王阳明（1472—1529）更是主张，人应当知行合一；但是，想要改革北京无能且日渐腐败的政局，无异是一种无谓的自我牺牲。与董其昌过从甚密的陈继儒（1589—1639），在通过秀才考试之后，便舍弃所有的雄心壮志，而在华亭安享终生，只求在地方上为善，并以读书作文自娱。陆树声便深谙这种为官的"进退"之道，在短时间任官之后，便借机引退归乡，以求得较为长久且较为安全的休息。

董其昌便依循着陆树声这种进退之道。无论是在他的著述或是行为举止当中，董其昌都绝少表现出个人强烈的人道或淑世热情，同时，他似乎也无意卷入政务之中。由于他在翰林院中的职位无足轻重，使得他在一年左右之后便自动引退，时间是1591年，告假的口实是欲护送先师的灵柩返乡，董其昌因此而得以归返华亭，再次以书画为娱。1593年时，他返回北京，出任十四岁太子的讲官之一。数年之后，此位太子继承皇位，是为光宗。跟张居正一样，董其昌见机在年轻太子的心中，灌输对先圣先王的德行以及实用知识的尊重等等，如此，以备其即位之后，能够重振秩序，减少腐败。然则，数年之后，董其昌却被调任外省就职，很可能是因为遭人忌妒，唯恐他会影响年轻皇储的思想。他拒绝新职，于1599年以"移疾"的名义，回归故里，仍旧是以书画自娱；同时，在侨居寒冷的北方归来之后，董其昌只是平淡地享受着长江地区较为温暖且秀丽的乡间景色。

此时，董其昌对于政治多少有些失望，他已经准备将主要的精力投注在艺术创作上。接下来的这几年可能是他创作生涯中，相当关键的几年，在这期间，他完成了一种极端新颖的山水创作手法。在1604至1605年间，他曾经短时间充任湖广省（即今日湖南、湖北两省）的提学副使。也因为职务之便，他有幸能够游历洞庭湖地区的风景名胜。除此之外，他一直是在隐退之中。直到1622年，他才又被召回北京。在这长达二十余年的隐退生涯当中，他数度辞拒官职；而他越是推辞不就，其政治家的声名也就与日俱增。

他竭己所能，由寒微而向上求进，终至饮誉天下；他出身贫困，最后却成为富家之主并拥有大片地产。人们经常向他索求书法、应景杂文、墓志铭以及诸如此类等等。如我们前一章所见，因为索画者甚殷，有时他容许别人为他代笔，之后再由他题上亲笔名款，加以"认证"无误。他所到之处，都有人邀观私人收藏，并请他在藏品上题跋。在一些新兴的商业中心，如松江和安徽南部等等，有一批为数日增的富商收藏家亟待忠告及肯定，鉴赏专家接踵而至，不但提供意见，往往还颇有利可图。董其昌正是众多专家中，最为赫赫有名的一位。再者，他自己的收藏也日渐增多，到了足以匹敌大卜的地步，其中并有许许多多誉享退迩的杰作。赵孟𫖯以降，未见有人如此彻底地驰骋画坛；董其昌也跟赵孟𫖯一样，不但从事绘画创作、收藏、撰写画评，并且发

表书画创作的理论，而且，他在每一方面都有卓越的过人之处。

尽管个人功成名就，董其昌并未因此而谦冲自持——事实上，他似乎是一个相当自大的人——地方百姓对于董氏一家早有积怨。1616 年，一连串的事件突然引发了百姓激烈的暴行。事情的导火线在于，董其昌的一个儿子以荒腔走板的孝道为由，为了替父亲分劳解忧，因而率众袭劫邻人宅府，掳走了董其昌原本属意且欲纳为妾的一名少女。此一事件很快就触犯了众怒，百姓纷纷散发传单以及告示，以恫吓谴责的方式，鼓动人潮起而向可恨的董氏一家报复。暴众闯入董家宅第，大肆掠劫，使得董府几乎完全陷入火海之中。董其昌幸免于难，但是，他大部分的收藏却被洗劫一空，要不就是沦陷火海，而且，还弄得他必须变卖多数剩余的家产，以筹集款项。有四年的时间，他的声名狼藉；其中一段时期，他甚至在舟船中度日，漂游在江南地区的水路之中，另外，他也借居在朋友的宅第之中。在此期间，他必须大量创作绘画及书法，不但为了酬答朋友的款待，同时也为了营生，以弥补先前重大的损失。

1620 年，董其昌昔日的学生登基成为光宗皇帝，并且问道："旧讲官董先生安在？"董其昌因而否极泰来。光宗召他入京，但是，在他还来不及赴京之前，光宗驾崩的消息就已传来，在位不过一个月左右，死因很可能是有人下毒。然而，董其昌仍旧在 1622 年入京，参与编纂万历皇帝在位期间（1573—1620）的实录。而他在此一计划中的工作表现，说明他除了其他方面的成就之外，也是一位一流的史学家。

他也意图向新皇帝进言，而呈上了一部前朝的奏议辑要。但是，这些奏议并未受到重视；熹宗皇帝（1621—1627 在位）年幼寡知，沉迷于木工器作，对于朝政甚为痛恨，任凭太监之首魏忠贤（1568—1628）专权擅政。

在明代历史里，魏忠贤乃是所有奸佞宦官当中，最为恶名昭彰的一位。他很快就攫取了朝廷的绝对大权，同时，通过特务与阉党的勾结串联，魏忠贤建立了一套极权政治，极力压榨民脂民膏；而当时的中国，因为官员全面贪污渎职，民生经济早已凋敝不堪。魏忠贤当道且为祸最烈的时期，乃是在 1624 至 1627 年间，前后达四年之久。他主要的政敌乃是东林党人；该党于 1594 年间形成，党人大抵以仕途受挫，因而离开朝廷的文官为主。东林党人聚集在苏州附近的无锡一带，意图带动哲学思想与朝政的改革，主张恢复旧儒学的原理原则，而王阳明一脉的传人（在东林党人认为）正因为其漠视道德与伦理，以致脱离了此一正道。从 1624 年开始，魏忠贤血洗东林党，有数百位党人被处死，其中，还有许多人受凌迟之刑而亡。魏忠贤最后终于被推翻，而在 1628 年自杀身亡。至此，中国早已陷入无可挽救的败象之中，明朝只继续苟延残喘了十六年，最后落入满清之手。

虽然董其昌可能有某些观点与东林党人近似（尽管他年轻时，曾经沉迷"狂禅"思想），但是，他从未加入该党。而且，他对于周遭进行中的政治斗争，也始终谨慎地回避。他在给朋友的信中提到，他自有独立人格，并非同流合污者，而对于政治斗

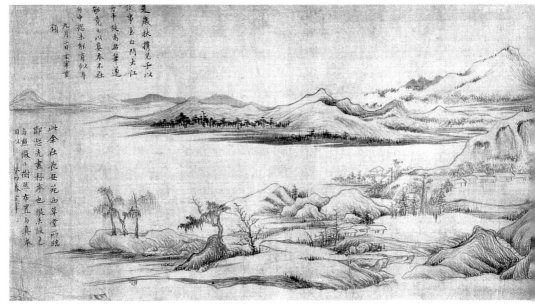

4.1 **董其昌　临郭忠恕山水**　画家的题识写于 1603 年　卷（局部）　绢本水墨　纵 24.5 厘米　斯德哥尔摩国家博物馆

争的险恶，他已经深感痛恶。他在朝中所担任的乃是闲职，空有显赫的头衔，并无实权；而对于权势，他也无所恋栈。整肃东林党事件发生的时候，董其昌已届七十高龄，如果说，此时我们还指望一位年已古稀，且其一生都在运用隐退策略的老人，希望他积极参与权力争夺，这似乎是相当不合理的。1625 年，正值北京党祸最为酷烈的时候，董其昌官拜南京礼部尚书。次年，即请辞归乡。而在明朝末代皇帝登基以后，董其昌于 1631 年再次奉召入京，职掌詹事府事（司辅导太子之责）。经过屡次修疏，请准告老乞休之后，终于在 1634 年获准。董其昌卒于 1636 年，他在临终前交代了自己的后事，并且向陈继儒留下最后的遗言。

同样，对于董其昌选择以闪避的方式，来面对眼前险恶的政治风暴——他自己一定也看得到，闪避其实就是不想惹来杀身之祸——我们并不宜在此进行任何褒贬论断，也不必在此肯定他乃是晚明画史里，最伟大的画家及画论家。这一类的褒贬论断随处可拾。而吴讷孙对于董其昌此一部分的生涯，表达了至为深刻的看法，我们可以从他1962 年《淡于政治而热衷艺术的董其昌》的论文标题中，浓缩看出。专治政治史而较不着意于艺术的学者，一般都对董其昌持不能谅解的态度：在中国大陆，从"文化大革命"开始一直到 1977 年"文革"结束为止，董其昌的作品从未在公开的展览或出版物中出现过。即使到了今日，董其昌的作品在展出时，往往还会附带标签解说，务使观赏的群众了解，董氏乃是一邪佞之人，以及其在世时，如何受到邻里百姓的憎恨等等。然则，与我们眼前较有关联的课题，并非上述这一类的是非褒贬。我们所关心的，乃是政治史与社会史中的种种因素，究竟如何在右董其昌绘画生涯的发展，以及

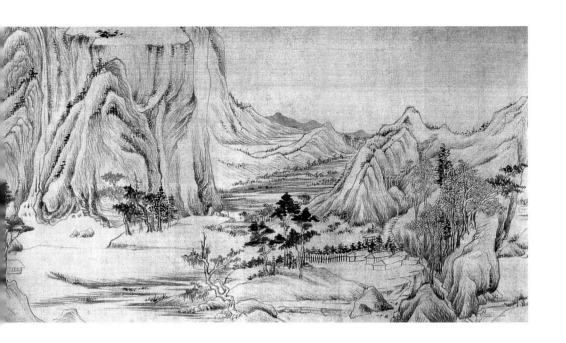

他的画风与这些因素有什么关联没有？我们会将这些问题放在心中，等到论及董其昌的某些画作时，我们会再回头探讨这些问题。

第二节　早期作品：风格的诞生

　　传世所知董其昌的画作中，纪年最早者约在 1590 年代末，亦即他二度赴北京任官期间。之后，他于 1599 年归隐华亭。这意味着董其昌自 1577 年习画以来，其前二十年的绘画发展，乃是一片空白。同样的情形也发生在其他许多画家身上，他们早期的画作并未流传下来——毋庸置疑地，这往往是因为后人未能加以重视并保存的缘故，要不然，就是他们误以为这些作品乃是伪作（因为这些早期的画作，通常都和后来画家典型的作品出入甚大），再者，往往也由于画家本人并不觉得这些作品值得保存。董其昌在文章中提及，他在习画的过程中，曾经临仿过古画无数；很可能他并不急于把这些临仿的习作，当作自己的创作，而宁可等到自己对创作较有把握的时候，再行提出。据载，莫是龙曾经摹仿黄公望的画作达十年之久，而且，每每"必作密室染就，不令左右宾友知之"。[2] 董其昌很可能也以相同的态度对待自己的临仿习作。

　　无论如何，我们都不应当寄望在董其昌传世最早的画作当中，见到他对古代大家进行忠实细腻的临摹或仿作；传世所能见到的董其昌画作，已经都是他脱离临仿阶段之后的作品了。事实上，或许可能有人会怀疑，董其昌究竟是否有意，以及是否有能力绘画逼真的仿古作品——在他传世的作品当中，并无作品显示出此一特质。董其昌虽然在理论上坚持仿古，但目的并不在于肖似原作；而我们从他所提出的整个（还颇

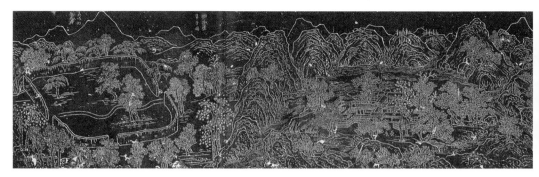

4.2
仿王维
辋川图
石刻拓本（刻于 1617 年）

4.3
〔传〕王维
江山雪霁
卷（局部） 绢本设色
纵 28.4 厘米
京都小川氏收藏

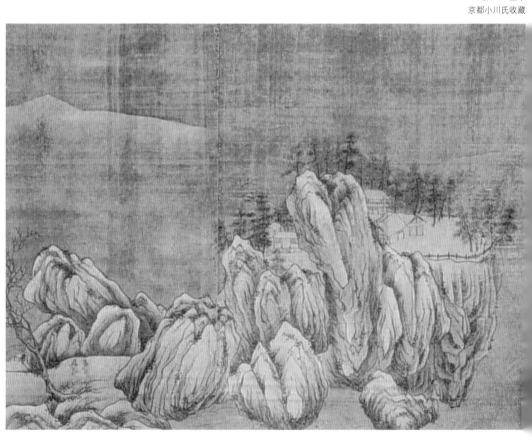

为铿锵有力的）美学理论基础来看，他的这种坚持很可能是事后才发展出来的一种说法，其目的是作为自己实际创作的理论依据——换言之，并不是先有理论产生，而后用以指导创作。

一部描绘江景山水的手卷【图4.1】，很可能绘于1590年代期间。根据董其昌的题识，此卷系临自十世纪大家郭忠恕所作的一部"粉本"。董其昌的题识纪年1603，文中指出此卷乃是他在北京时所作。据此，吴讷孙认为，董其昌题识中所说的郭忠恕"粉本"，必定就是他在1595年所购得的王维《辋川图》卷摹本。如此，根据吴讷孙的推论，董其昌此一江景山水卷必定作于1595年至1599年董氏自北京引退返乡的几年期间。[3]此一诠释的疑点在于，董其昌此一山水的布局完全不符合王维《辋川图》卷中的任何一段局部，实在令人难以理解董其昌为何称自己的作品为"临"本。

我们无意解此谜题，不过，我们还是可以看出，董其昌此一山水似乎反映了他个人对王维山水风格的认识，除了有《辋川图》卷的摹本作为观照的对象之外，他在1595年时，还有缘得见另一部传为王维所作的《江山雪霁》卷。[4]董其昌既然将王维列为南宗（或正宗）画之首，自然也就有义务要为王维的创作正名；但是，难题在于，传世除了后人及拙劣的仿作之外，并无真迹可见。以今日而言，郭忠恕的《辋川图》粉本已经亡佚，只有从石刻拓本【图4.2】上，还能看出其布局大要。不过，《江山雪霁》卷则还可以看到一本【图4.3】，证明的确是一部粗糙不堪的仿本，有可能是十六世纪的作品，而且，就其布局的形式观之，其所据以摹仿的原作，绝不早于南宋阶段。这些作品与王维的关系极为薄弱，可能只是徒具其表罢了——相传王维曾经画过这一类笼统的山水景致。其中，岩块和峭壁系以行之有年、矫饰且一折接着一折的平行皴法处理之，而折与折之间，则是以规整化的明暗渐层方式烘托；大块的岩石则是由形体较小的造型单位所组合而成，而且，这些小单位兀自斜倚，彼此方向对立，形成一种很不自然的活泼效果——很可能是明代摹画者自己的手笔，反而与原来宋代（或年代更早）的摹本较无关联。

但是，这些风格特征究竟源于何处？这似乎并非此处重点之所在。真正重要的，乃是董其昌如何运用这些风格。我们或许可以假设，有些风格质素在我们看来，乃是源自于拙劣的仿古画风当中，然而，董其昌却很可能将其视为王维第一手的高古风格：举例而言，原本萎弱、毫无特色的笔法，到了董其昌的眼中，很可能变成是某种朴实无华且诗意盎然的纯粹艺术表现，并且成为他在创作时所摹仿的对象。描写土石造型所用的折折相叠的平行结构、工笔皴法、球形及尖角的形体以及物形与物形之间不自然的推挤现象等等，到了董其昌笔下，都被发挥得淋漓尽致，简直可以说是具有表现主义的风采（尽管在表面上，董其昌的初衷或许是在向艺术史学习）。在其所摹仿的典范画作里，做作的高古（或是仿古）风格经过董其昌的处理之后，一变而为具有张力且自觉的扭曲形式，画家以一种近乎乖戾无理的方式，重塑自然造型，使其变

4.4　董其昌　山水（为陈继儒而作）1599 年　卷（局部）　纸本水墨　纵 32.7 厘米　新罕布什尔州翁万戈收藏

为极不真实的物象，令人感觉骚动不安。到了后来，董其昌以更为刻意的方式塑造这种特质，因此，不和谐以及使人感觉不舒服的造型结构，便成了董其昌作品典型的特征；而我们此处所见到的江景山水，有一大部分很可能是董其昌对形式的掌控，仍不纯熟的缘故，再者，他仍然以拙劣的画作，作为其摹仿的典范依据。

董其昌与《江山雪霁》卷的作者不同，他将造型连贯成绵长的布局动线——最出人意表的是，一如我们在图版中所见，从近景的土墩开始，一路向后发展至高耸的峭壁，最后竟然向上冲出了画幅之外。在此，自然而然，我们见识到了赵左画论中所主张的"画山水大幅，务以得势为主"说法；而董其昌本人对于作画"取势"，也有相同的看法。绵延弯曲的山脊以及峰峰相接的丘岭，不仅使画面的运动得以持续，同时也围出了一些空谷，因是之故，这种空间的切割雕凿，使画面变得更有动感与变化，而画家如果沿用传统老式的布局手法，便不可能有此效果。这种种布局的原则很可能（有一部分）是学自郭忠恕所作的王维《辋川图》粉本，在该作之中（根据我们在纪年1617 石刻拓本中所见，图 4.2），绵长而连贯的峰岭也以类似的方式，从近景的部位向后发展至远处，同时，也大同小异地与其余一排排的山岩、丘岭会合，就地划分出一处又一处的空穴（space-cells）。这种新旧搭配的布局模式，乃是董其昌的一种发现，同时，也是他在塑造个人风格时的一项基本元素。

同样属于此一早期阶段的重要作品，是另一部完成于 1599 年的手卷，当时，董其昌正好与陈继儒乘舟共游【图 4.4】。董其昌在题识中指出，他与陈继儒泛舟春申江之浦（即今之黄浦江），"随风东西，与云朝暮"。此画系为陈继儒而作，上面并有陈继儒题识。二人皆未言及任何古代大家，但是，从画面看来，董其昌很明显是以黄公望《富春山居》卷为其典范（《隔江山色》，图 3.5—3.9）；而当时，黄公望的《富春山居》卷已经于 1596 年时，成为董其昌的私人收藏。[5] 董其昌此作乃是黄公望《富春山居》卷的随意仿作；布局上并无雷同之处，但是，表现在其他方面，却有许多较不明显的

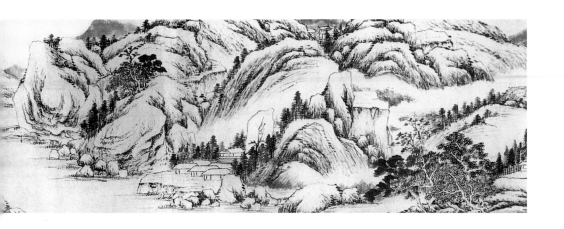

相似之处。董其昌此画的景致与黄公望的作品相仿，也相当平淡：没有诡异的悬崖峭壁，也没有很强烈的景深，更没有出人意表的不自然造型（唯一的例外，或许在于此处图版中间偏右地带的圆卵形岩块，好像是从王维《辋川图》卷中移植过来的，而与黄公望的画风毫不相干）。江岸丘岭相接，岸边则有树丛与屋舍聚集：这依然还是很公式化的题材（subject）。所谓"题材"，我指的是趣意盎然的造型意象，而这在董其昌大部分的画作中，并无足轻重；大体而言，他乃是以风格为题材。董其昌以干披麻皴的手法，刻画地面上一处处隆起的土块，并沿着土石块的边缘，附加一排排浓黑的墨点，这些都是黄公望画风的基本特色；在笔法方面也是如此，上面说到董其昌运用披麻皴法，他先以笔触较轻、较湿的线条描底，然后再以墨色较重、较干的笔法，随心所欲地描过一次。近景的老树丛，以及中景地带一排排的树丛，都可以在黄公望的《富春山居》卷中找到根源；其他特殊而显著的形式母题以及造型等等，也都不例外。自从元代以降，黄公望画风以及其所惯用的造型当中，有一些基本要素是"仿黄公望风格"的山水画家们所一直没有仔细衡量过的，其中，也包括笔法在内。而董其昌有一部分正是在重新捕捉其他画家所错失的黄公望面貌。

对于董其昌个人及其传人的创作发展而言，意义最为深远的，乃在于他比元季之后任何画家，都更了解黄公望是如何在有限的造型之中，以造型为基本单位，或是将造型堆积成块，借以自成系统，从而营创出丘岭或是山坡：其中包括圆拱的形式、突起的方形结构、整排或成群的小型砾石、平顶的圆筒状山岩等等皆是。这种由小块的造型单位开始，旋而堆构出大片山水形式的风格系统，可以在黄公望或者说是非常接近黄公望风格的一些画作中得到验证，其中，纪年1341的《天池石壁》（《隔江山色》，图3.4）即是一例。此一系统容许画家在布署画面的构图时，利用基本的元素造型，进行各种活泼的穿插搭配。

在黄公望最精的作品《富春山居》卷中，这种表面上看不到的结构原则，只有在观者针对某段景致（例如，《隔江山色》，图3.7）进行仔细分析时，才看得出来；否

则，乍看之下，山水景致似乎只是一处由岩石和树丛所交织出来的山坡而已，不仅形象自然，而且看不出刻意的形式斧凿。黄公望的笔法相当随心所欲，同时具有丰富的变化，造型与造型之间的接缝处都经过柔化处理，甚至以地表的植物加以掩饰。相对而言，在董其昌的画作里，笔法的变化则远远停留在一个极小的范畴里，而且，柔化造型或是使造型朦胧化的做法，也是董其昌画作中所未见的。僵硬赤裸的造型彼此互相挑衅，状极尖锐，创作者简直不以画面的融洽为其意图。

如果我们将此一差异认定为是董其昌朝抽象表现手法发展的表征的话，那么，我们有必要在此加以辨别：所谓抽象表现，乃是与画家将自然景致化繁为简的过程有所不同的，而后者则是一般比较常见的手法。董其昌的化繁为简，并不是以自然景致作为他的始点，而是以画史上较早的风格作为他的依据；在这个过程中，他将画史早期的风格简化至纯粹骨架的地步，就像是一位艺术史的讲师一样，董其昌是在向观者展示说明，他所了解的黄公望风格（如果换成前述另外那幅江景山水，则是王维风格）究竟为何。董其昌对于画史较早期风格的基本结构原则，有他自己的解析诠释，而他作品的特色之一，即在于他把自己的种种解析诠释，以图画的方式表现出来。在进行解析的过程当中，他揭露新的形式结构——同时，新的形式结构也向他显形，因为整个解析过程，只有部分是刻意且受到掌控的——使其适足以成为新风格的基础。

新的创作方式可以通过这样的过程，而在旧风格的基础上继续衍生发展，我们或许可以假设，由于董其昌对此有所领悟，因而得以将"仿"理论化，使其成为具有创意的摹仿。关于"仿"的理论，我们会在稍后专节讨论。从这些例子应该可以明显看出，董其昌的摹仿方式，非常不同于其他许多画家的寻常做法。一般画家的做法乃是将前人形象确凿的形式母题及特征——亦即其形式"商标"——附加至一标准的山水画之中，使观者能够认出，此作乃是一幅黄公望或是其他某位前辈大家风格的作品；要不然，就是以各种具有独特变化的笔法营造画面，最后再题记此作乃是"仿王蒙笔意"。对于这一类肤浅的崇古做法，董其昌便完全轻蔑之。

在个人新风格的进展方面，董其昌所依赖的正是这种透辟且具分析性的摹仿，而这也正是他早期风格发展的关键所在。如此，好像注定了凡是想要改易中国绘画发展路径的创作者，当其在进行风格的探索时，都应该从转化传统入手似的；表面上看来，这样的说法或许有似是而非之嫌，但是却与中国文化完全并行不悖，因为在中国文化之中，传统与创新之间的关系乃是一种常态。当下，我们应当有所体认，画家在我们所说的转化传统的过程当中，其原创的空间未必就会相对减小，尤其是和贡布里希的理论相比。根据贡布里希的归纳，[6]画家在描写景物的过程当中，为了能够达到前所未有的肖似效果，往往一方面会通过观察自然景象的方式，另一方面则是以修正固有的传统形式造型为手段，以求符合他眼睛所见到的景象；简单概略地说，也就是根据传统既有的图式，而后加以不断修正的过程。就董其昌而言，他的做法并不是为了追

4.5

董其昌

葑泾访古 1602 年

轴　纸本水墨

80×29.8 厘米

台北故宫博物院

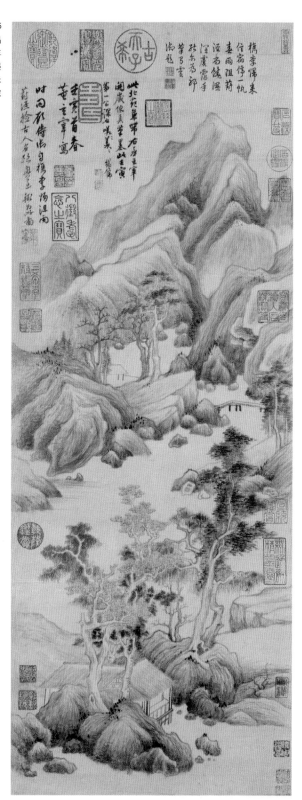

求一个更为"真实"的物象，而是希望能够远离肖似，从而求得一种较为抽象、较为形式化的结构。和贡布里希的说法一样，董其昌也是在修正并改进物形，但是，他的目的却是为了营创出更具美感效力的形式，而不是为了找到一种更有形象说服力的形式造型。他经常以随机排列组合的方式，充分开发造型的能力，使其呈现出各种可能性，以利创作的发展——放眼其绘画生涯，此一阶段的董其昌想必已经发现，对于自己的创作，他多半是无法预知其结果将会如何的。[7]

在探讨董其昌的这两件手卷，并确认出他是以（传）王维及黄公望的画作为蓝本时，我们等于已经将董其昌未来成熟期大多数的主要风格元素，一并说完了。我们如此为董其昌的风格来源设限，或许显得有些过分简化；想当然耳，必定还有其他因素影响董其昌的风格。然而，董其昌自己则是将这两位大家，视为他早期阶段至高无上的典范。1596 年，董其昌在黄公望的《富春山居》卷上题跋时，铿锵有力地写道："获购此图藏之画禅室中，与摩诘'雪江'共相瑛发。吾师乎！吾师乎！一丘五岳，都具是矣。"后来，他也"仿"董源、倪瓒、王蒙以及其他画家，但所师仿的部分却没有这么多，不但不贴近原作，而且也比较看不出他摹仿的痕迹。从此以后，董其昌在创作上的进步，就比较不是得自于向外学习，而比较是中得心源，根据他个人自觉刻意所选定的有限形式材料，加以巧妙掌控及变化。

董其昌的《葑泾访古》【图 4.5】作于 1602 年首春之日或稍晚。董其昌在画上自题："壬寅（即 1602 年）首春，董玄宰写。"另外，又补释曰："时同顾侍御自槜李归，阻雨葑泾，检古人名迹，兴至辄为此图。"

董其昌这两道题识（画面左上位置）写得颇为随意，甚至潦草；或许是因为在检阅书画名迹时，有酒力助兴的缘故使然罢。嘉兴乃是项氏家族的故里，其中包括项元汴（已逝于十二年前）、项德新以及德新之子项圣谟。董其昌此画钤有项圣谟的收藏印记；稍后，我们也会介绍到项氏的绘画创作。据此推断，董其昌此次的聚会或有可能发生在项家某一成员的宅中，也许是项德新，因为他自己也创作，当时颇活跃于画坛之中。陈继儒很可能也躬逢其盛，并在董其昌画上题识曰："此北苑（即董源）兼带右丞（即王维），玄宰（即董其昌）开岁便弄笔墨，此壬寅第一公课也。嗟美！嗟美！"

此作中的"王维"风格元素，可以借由与斯德哥尔摩国家博物馆所藏江景山水卷（图 4.1）的比较而看出；至于董其昌所援引的董源风格，则是在于"披麻皴"笔法以及构图的运用，董其昌将山石地块安排在向上倾斜发展的水平面上（比较传为董源所作的《寒林重汀》，《隔江山色》，图 1.13）。这种构图的类型在十六世纪末的苏州绘画，就已经发展开来，是以倾斜物形之间的活泼互动关系作为基础；前面我们已经见过一些先例，如侯懋功、居节（《江岸送别》，图 6.26、6.27）以及张复（见图 2.1）等人的作品，在在都与董其昌的《葑泾访古》有着重要而深刻的近似之处。

有了这些认识之后，我们可以进一步将《葑泾访古》视为是董其昌个人的第一件独特而成熟的作品。罗樾对于董其昌这种风格，做了精辟且简明扼要的描述："在传统陈腐的技法窠臼当中，他营炼出了一套新颖的山水形象，其特质与力度即在于山水形象本身的抽象性：莫可名状的物质形体被安排在一个杂乱无秩序的空间之中。"[8]

此幅山水的新颖之处，仅止于山丘、岩块以及树木的形象前所未见。画中所描写的景致，不过就是一处湾澳或是溪流边的岩岸，以及近景的一栋草舍罢了——可能就是董其昌以及其他人等，展卷赏阅古人名迹的所在。草舍系夹在两造枝叶繁茂的树丛之间，与画面呈斜向交错的关系，如此，成为画中形式的主旋律，并且持续贯彻全作：画作中，没有一个物象是以完全正面的角度，或是以稳固无虞的姿态，呈现在观者面前的。草舍后上方布有广袤的水流，但是却受到树丛以及岸边的岩块所干扰阻挠，无法为画面留出足够的宽阔空间，使观者得以在四周景物的包围下，稍事喘息。最大的一棵树木向右倾斜；而横跨江中的一道堤岸也以相同的走向，沿着倾斜的树木，继续向右上方延续；其余的岩石地块则斜向单边，非此即彼，互有变换，使观者的视野流连在短促、抽搐的物形枝节之中，最后则在平坦的岩顶戛然休止。

联结造型，使其绵延成"势"，这样的形式系统不但是董其昌与赵左在画论中所鼓吹提倡的，同时，他们也在自己的一些画作中身体力行。不过，事实证明，这种连绵延续的形式系统实在限制过大，在创作的实践上，无法令人永续遵行，董其昌便经常追求相反的形式效果，换言之，也就是一种起伏多变的不连续性，一如我们在《葑泾访古》中之所见。然则，在《葑泾访古》中，造型之间虽然并未贯穿成上述所说的连绵系列，画面各部位之间，却能够合作无间；与斯德哥尔摩国家博物馆所藏江景山水以及 1599 年山水卷（见图 4.1、4.4）中的一些段落相比，此处造型的安排似乎已经没有那么突兀任性或效果不彰的现象了。董其昌让树丛占据了中间地带大部分的水面，并且让树丛与一处岬角重叠，而树梢更向上冲进了湾澳之中；借此，董其昌得以将画作的上半段与下半段紧密地锁在一起——换句话说，就像沈周在《策杖图》（《江岸送别》，图 2.8）中所用的手法一样。而在构图上，《策杖图》与《葑泾访古》关系密切，不免令人怀疑董其昌会不知道沈周此一作品。

罗樾所谓的"莫可名状的物质形体"，包含了地块和（想当然耳）岩石，两者都是以匀称、格式化的线条皴法所勾画出来的，其目的在于维持一种完全不具叙述特质的造型——换句话说，这些物质形体并不具有传达土块或岩石造型的特性，而是将所有的物象都简化成莫可分辨的物质。不过，皴法乃是用来强化造型的方向动力，使观者的眼睛随着画家所选择的造型角度，平顺柔畅地在物表上游移。不仅如此，这些皴法还提供了一种明暗的效果，画家在笔触上，由重而轻，由轻而至留白，系以渐层变化的方式呈现。比起我们前面已经讨论过的两件较早的作品，此处《葑泾访古》的明暗对比更为强烈。[9]

4.6　佚名　西班牙圣艾瑞安山景图　铜版画　取自布劳恩与霍根贝格编纂,《全球城色》,第五册(科隆,1572—1616)

4.7　董其昌　荆溪招隐　1611 年　卷　纸本水墨　28.5×127 厘米　纽约大都会美术馆(原翁万戈旧藏)

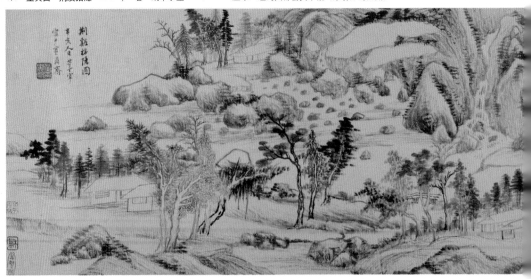

画中有些地方，特别是左侧中景地带的贝壳形岩堤，董其昌在塑造岩块时，运用了光影的手法，意外地予人一种误以为真的幻象错觉感——令人意外的原因在于，无论是哪一种幻象手法，只要在董其昌的作品里出现，似乎就有反常之嫌。事实上，如果我们说他跟当时代其他的画家一样，或许也受到了欧洲铜版画中的明暗对照法影响的话，那么，想必有许多研究中国绘画的学者，会认为这样的看法根本荒谬透顶，连提都不敢提。尽管如此，我们还是不死心，而必须指出，在董其昌的许多作品里，时而可见这类描绘受光效果的自然主义手法，而且，强烈的明暗对比处理也随处可拾；再者，我们也必须观察到，董其昌所运用的笔法，并非只是中国绘画传统中，某类特定而显著的皴法而已，其往往更具有描写物体阴影线的特性；甚且，我们还可以提出一种可能性，也就是将董其昌种种创作的特色，拿来与《西班牙圣艾瑞安山景图》【图4.6】一类的铜版画相比较；同时并指出，董其昌在 1602 年时，曾经数度前往南京，他不但对利玛窦有所知，而且也在著作中提起过利玛窦，也可能与他有过一面之缘；至于这些现象的结论如何，我们则留待读者自行去判断。

尽管董其昌并未在著作中论及光与阴影的运用问题，他却强调画家必须让物形具有实体感，使其有凹凸之形。"古人论画有云：'下笔便有凹凸之形。'此最悬解，吾以此悟高出历代处，虽不能至，庶几效之，得其百一，便足自老，以游丘壑间矣。"他在另一处段落，则更明确地指出应如何臻此境界："作画，凡山俱要有凹凸之形，先如山外势形象，其中则用直皴，此子久（即黄公望）法也。"[10]董其昌 1599 年的山水卷和 1602 年的《鹊泾访古》，在在都展现了这种经营山石的方法；而《鹊泾访古》依赖黄公望或其他古人的痕迹较少，其画面的效果也比 1599 年的作品更加出

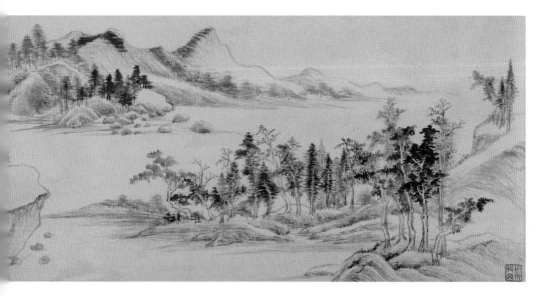

色许多。

随着掌握能力与日俱增，画家尝试更有气魄的构图，以及进一步冒险的意愿，也就随之产生。董其昌超越其他多数明代画家的征兆之一，乃是在于他甚至不屑重复自己最成功的画作。对他而言，每一件作品都是与纸、笔、墨交锋的崭新一页；当中，每一道笔触都承载着新的可能性，绝无预成定局的现象。《荆溪招隐》【图4.7】绘于1611年，其构图就不是以预先规划及事先摹想的方式绘就的；在他下笔的过程中，山水想必展现了其特有的形貌与个性，很可能也让董其昌多少感到有些意外才是。

画卷一开始（还是没有例外，从右边看起），是一段由河岸与树丛交织出来的楔形景致，树丛系生长在河中的堤岬上，由高而矮，一路向左延伸，与后方逐渐向右没入远景的山丘，形成一种平衡的关系。当观者完全融入这种像和声对位一样的布局发展手法，并且进一步向左边展卷阅读时，画卷的天地部分，却突然被巨大且推之不去的山岩地块所完全占满。底下是一块倾斜的台地，正好伸向卷首河岬的位置，仿佛即将与宁静的河岬碰撞，而发出震天巨响。上方则有另外一道向后延伸的平顶坡堤，最后湮没在丛岭之中，将观者的视野分散至别的相反方向。这一上一下的垂直构成，将画卷的空间一分为二，同时，使得画面的远近透视也为之不变：后半段画面的地平面剧烈地向上倾斜，变得较为接近观者。画面的中央地带有一排极不自然的树木，按照高矮排列，一路向左延伸，与卷首河岬上的那排树木彼此呼应，仿佛镜像的反影一般，加强说明了空间的转折，并且暗示出距离的远近；尽管如此，在整个画面当中，树木大小的实际安排，却和距离远近的比例不符。比较高大的树木向里弯，使得视觉的重心集中在树木上方的溪流位置；溪流中则布满了深色的小块砾石，不免使人回想起1602年的《鹊华访古》。再往上看，则又是一块形状诡奇的平顶山岩，以及一道因画幅有限，而被阻断的山坡，不但暗示了一种继续向上扩展的布局运动，同时，和卷首清楚而明确的地平线相比，此段景致的地平线显然要高得多。到了最后，远近景之间的拉锯关系缓和下来，并且会合在一起，形成了一个安详宁静的结局。

与稍早几幅卷轴相比，此作的笔法显得粗糙得多，其中，线条和墨色一再在画面上来回皴擦，形成一种脏浊的感觉，这在晚明以前大多数的绘画之中，是不被容许的。在画史上，不修边幅的笔法当然早已司空见惯，但是，董其昌的运用方式却有所不同：他的用笔并不具有名家恣意纵放笔意的气息，一如明初画家所经常使用的逸笔草草风格，而是正好相反，其中带有一种粗糙刚硬的力度。我们在此作中所见到的用笔，想必就是顾凝远溢赞有加的"生"笔特质，而顾凝远特别以此形容元代的绘画大家；"画求熟外生，然熟之后不能复生矣……元人用笔生，用意拙，有深义焉。善藏其器唯恐以画名……"[11]

董其昌的笔法"生"、布局"拙"，这两者都是特意经营的，目的是为了跟他自己

也极为仰慕的元代绘画一较长短。"生""拙"的特质使他的山水得以避开受"甜俗魔境"污染的危险；而这种落入"甜俗魔境"的现象，正是董其昌之所以责难吴派及其他画家的原因所在。其次，"生""拙"二法也使能够欣赏他作品的观众，缩小到极为少数的鉴赏家之流，至少大体而言如此；要欣赏他的画作，必得先接受他的美学主张不可。要是画家的笔法真的很"生"，布局也真的很"拙"，当然不见得会比纯熟精湛的技法更合人意——事实上，"生""拙"的笔法和布局比较低次，因为（特别当画家暗地里希望观者能够认真看待这两种作画的手法时）显得比较虚伪造作。

董其昌明白指出，画家必须在掌握技法之后，将技法抛弃，要不然，也要使人觉得如此："画家以神品为宗极，又有以逸品加于神品之上者，曰：失于自然，而后神也。此诚笃论，恐护短者窜入其中。士大夫当穷工极研，师友造化，能为摩诘（即王维）而后为王洽之泼墨，能为营丘（即李成）而后为二米（即米芾、米友仁父子）之云山，乃足关画师之口，而供赏音之耳目。"[12]

董其昌这里所批评的，乃是那些为了护己之短，而假借特殊诉求的画家。根据他们的托词："自然"无论如何一定比技法的完整性崇高。这样的说法，不但技法精良的画家不以为然，连董其昌也不以为然，而且他自己还不时为"拙"正名；不过，他坚持（顾凝远也是如此），所谓"拙"，一定是超越了圆熟画技之后的"拙"。《荆溪招隐》卷似乎就是最适当的证明，其不但是技法精熟纯良，而且还是以那么具有原创力的方式营造出来的。

在其他众多的特质当中，《荆溪招隐》略带几分粗野荒凉的气息，这对受画者以及董其昌和他的关系而言，都很合宜。此卷系为吴正志而作，他与董其昌于1589年同举进士。跟董其昌一样，吴正志在任官（刑部尚书郎中）一段时间以后，也归隐故里。[13] 1613年，董其昌在画卷后补题识，言及与吴正志于该年一同受征召至北京任官，并且表达了二人誓墓不出的决心。吴正志在1617年的题跋中，重申此一决心，并且道出了二人的苦衷：按照他的说法，他们二人都因为受政敌所妒，受黜去职。他在题跋中隐隐暗示，如今他又蒙宠幸，但却不愿前往——"誓不为弋者所慕，又岂待招而后隐哉？"就像今天的公职人员一样，他们在政府公职之间升迁换职，浮沉不定，而无论真实的原因如何，中国的文人士大夫总是宁可让人觉得，他们之所以罢官去职，纯系出于自愿的缘故。董其昌以"招隐"作为此卷的画题，其寓意或有可能是对吴正志仕途的一种提醒建言，不过，并未被采纳；无论其寓意如何，董其昌此图乃是为了向吴正志表达敬意而作。就视觉上而言，画作本身提供了一个相当引人入胜的对比，与题识中所表达的政治幻灭感相互呼应：画作本身似乎以类似的方式，舍弃了或许堪令世人称美的圆熟有力的技法，反而似乎是在表现一种独善其身的姿态，而不管局外人会觉得有多么平淡呆板。

4.8
董其昌
山水 1612 年
轴 纸本水墨
154.7×70 厘米
台北故宫博物院

翌年，也就是 1612 年，董其昌画下了他传世最令人印象深刻的立轴作品之一。此轴仅仅以《山水》【图 4.8】作为画题，系为某位名气较小的山水画家陈廉所作。陈廉师承赵左，因撰写了一篇有关佛学思想的文章，而见示于董其昌，董其昌为作此轴以报谢。此作稍后为后进画家王时敏所得；1623 年，董其昌在王时敏家中复见此轴，并在画上重新题识，戏问何以王时敏的画品已经极高［"逊之（即王时敏）画品已在逸妙"］，还须收此拙作？

吴讷孙认为此画的布局与《荆溪招隐》彼此关联，虽然两者的格局一直一横。[14] 其画面的发展（立轴则由下往上阅读），的确遵循着大体相同的布置规划：以河岸上的树丛，宁静地展开画作；画面空间急遽地从中央一分为二；结局具有强而有力的扩张性，画幅仅仅能容纳部分的巨大山岩，而且因为空间窄缩的缘故，岩块很不自在且窘困地被拆散开来。这两件作品都遵循着同一种布局模式，此一形式自觉，想必已在董其昌当时的脑海中盘旋许久。在此一布局模式当中，董其昌将画面划分为两个彼此对立的区域：在第一个区域里，物象（树丛、堤岸）被包围在四周的空间之中；在第二个区域里，物象和空间的角色则正好互换，空间反而被圈限在物象之间。虽然这种布局模式也许可以看成是脱胎于吴派山水的两段式构图（比较《江岸送别》，图 6.8、6.15、6.21），但基本上，这还是一种新的布局设计，而且是中国画史久已未见的创举之一。

就其他方面而言，这两件作品则有很大的不同。光是尺幅及功能，就有明显差异：手卷中所使用的枯笔及细腻的线条，用意是在于使人可以就近赏玩；而在立轴作品当中，圆浑的山岩则稳若磐石。《山水》一轴乃是为了让人远观的大画，董其昌的用意在于表现山水的巨大雄伟，而且，他用自己可以接受的方式（董其昌向来如此），达到了此一目的。跟以前一样，董其昌等于是在重写或复述某一阶段的画史：当宋代初期的绘画大家，如范宽（比较【图 4.9】）等，创造出严谨素朴的巨嶂山水样式时，其取径的方式，乃是通过严格地抑制或削减山水的细节、变化以及所有特殊景点的方式，将具有多元地质变化的自然地形简化，使其成为性质较为统一，且视觉差异较小的物质。在此，董其昌以类似的方式，毫不妥协地将自己所在时代的山水风格，经过削减及约略化的处理，从而达到了一种与宋代山水相似的结果。无独有偶，活跃在别的地区，主要是南京一带的画家，正好也在此时开始重新评价并复兴北宋时代的山水风格。（我们主要并不是在暗示董其昌和南京画家之间，是否谁影响了谁，而是想要指出，在晚明绘画此一复杂而有机的现象里，巨嶂山水的勃兴，乃是其中一个很重要的构成元素。）北宋山水画家雕凿空间的方式，乃是以山岩地块将空间围绕在中；以郭熙 1072 年的《早春图》（《隔江山色》，图 2.6）为例，他在正中央山脊的两侧，各营造了一处凹谷，其中一个稍浅，另一个则较深。董其昌在此处的《山水》轴中，也运用了相同的手法，他在左边较浅的山谷中，安排了一丛树木，而在右边较深的山谷里，则完全

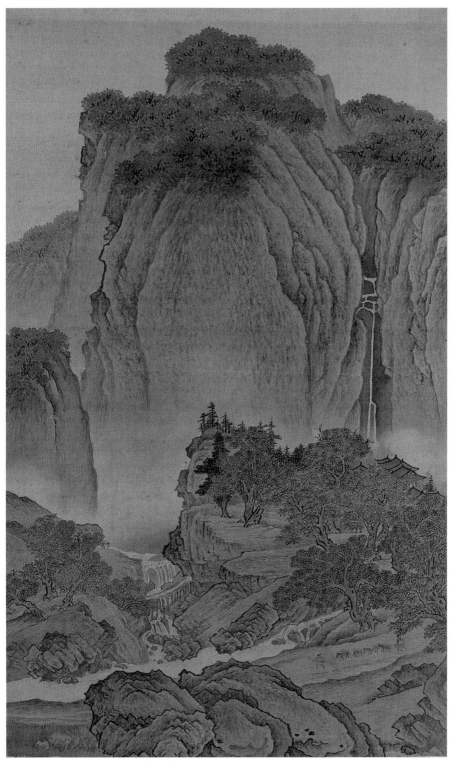

4.9 王时敏（?） 临范宽溪山行旅 册页 取自《小中现大》册 绢本设色 70.2×40.2厘米 台北故宫博物院

以硬笔线条勾勒出一群房舍。此一山水粗具北宋三段式布局法的规模。即使是董其昌个人最具有原创力且最骚动不安的布局特色，以及现实中根本不可能存在的中、远景地块连接在一起的现象，可能也都隐隐约约受到了郭熙《早春图》或是后人同类仿作的启发。

近景有一排树木耸立，其树干系以明暗烘托的方式塑造圆柱感；而树木是从圆卵形的土块中生长出来的。画家在营造土块时，也以类似的明暗对比手法，来赋予其实体感，使画面的底部坚实而稳固。树木的类型则分为两种，一种是枝叶繁茂的针叶树，另一种则是光秃秃的落叶树。而我们也许会注意到，这些树木的枝叶如果不是混乱地纠结在一起，要不就是（有的树木）干脆太过细小，无法支撑枝叶的发展。对于这样的观察，我们并不是在怀疑董其昌的绘画能力，或是作品本身的真伪；我们想要质疑的，其实只是这种分析作品的方式。换句话说，我们拿具象再现的形式标准，来分析所有的绘画，这样的观画模式是否合适？就此观点而言，这些树木应该可以帮助我们建立心理准备，以迎接上方即将发生的情节。

一道狭窄且向右偏的山脊，从中景地带的河岸上勃起。再往后发展，则是一座倚向左侧的山脉，与中景偏右的山脊形成对应；山脉的脚下并有一道斜向的河水，将山脉和山脊隔开。但是，山脉和山脊两造的顶端却很清楚地连成一脉，衔接其间的，乃是黄公望所特有的连续阶梯式景深手法，促使山势一路向上发展，同时，也越来越深入空间——让圆锥造型、成排的砾石以及斜向突出的岩石平台三者，以格式化的方式相互交替变换——如此，使得山顶的走势毫无中断地延伸至最远山脉的顶峰。如果我们以亭子和柳树所在的中景地带为准，将画幅的顶点设定在中景稍上的地带，并且将顶点以上的景致遮去的话，那么，空间暧昧的现象便不复见：变成上下堤岸遥遥相对的一河两岸构图。反之，如果将顶点以下的景致遮去的话，那么，画面也同样不会暧昧，但是却会产生一种相当矛盾的阅读效果：从画面的中景一直到最远的地带，形成一道向后深入的山脊，而整个景致就沿着这一道山脊的表面，不断向后延伸。观者夹在这两种阅读之间，一下被拉向这里，一下又被拉向那里，无法协调一致。

无疑地，董其昌是故意如此的；他在其他作品中，也营造了类似的效果。稍微破格或是矛盾的景致安排，早在吴派晚期的一些山水画中出现过，但是，董其昌是不会以任何温和轻微的效果作为满足的：他坚持以浓重的明暗烘托手法，为自己的造型赋予了压迫性的笨重感，务使观者认为这些都是具有空间实体感的岩石地块，如此，使得观者在尝试理解此一作品时，不免立即萌生种种错愕迷惑之感。我们还可以陆续提出其他例子，用以说明画家如何促使观者对景致产生多种不同阅读的可能——例如，中央左侧地带有一道瀑布，系由较高处的源头流下，通往下方另一道水源，但这上下两道水源其实是同一条河的两处支流，因此其水平面应当不至于有偌大的落差才是。不过，我们可以充分地说，董其昌在自然主义山水以及全抽象形式之间，强而有力地

经营出了一种中间形式，如此，使他可以在空间及形式方面，将实景与抽象之间的紧张对立关系，发挥到极致。一开始，他就已经将自己设定在中间形式之中，不以自然逼真的形象取胜，而是利用形式母题、定型化的造型以及前人用过的笔法——这些形式技巧一度都是用来再现物象之用，如今却得以转入反具象再现的阵营之中，以其所具有的抽象价值而受用。

随便跟北宋的任何一幅山水画相比，董其昌的山水，想当然耳，就像是肿块的聚合体一般，系由众多小块的造型单位所拼组而成；画史早期那种雄伟、单一的山形，已经无法重现。（稍后我们会看到，吴彬比他同时代所有的画家，都更能够重现这种山形，但他还是颇有未到之处。）董其昌对于此一局限有所知觉，但他同时也知道，他可以将画面分成几块大区域，并且透过"取势"的原理，将小块的造型安排在大块的区域当中，如此，便能突破部分的局限。他自己写道："山之轮廓先定，然后皴之。今人从碎处积为大山，此最是病。古人运大轴，只三四大分合，所以成章。虽其中细碎处甚多，要之取势为主。"[15]他并且在别处细说此一见解："凡画山水，须明分合，分笔乃大纲宗也。有一幅之分，有一段之分。于此了然，则画道过半矣。"[16]

第三节　中期作品：别种风格秩序

董其昌有一些最好的作品，都是作于 1616 年后的几年间。当时，因邻里百姓不满而引起的暴动及祝融之灾，造成了董其昌极为惨痛的损失，不得已必须大量创作书画以维生。主张从生平遭遇来解释画家风格改变的人，或许指望能够从董其昌此一时期的作品，看出他个人深刻的悲痛之情，或是预期他可能会因为创作过量，而产生品质衰退的现象。事实上，这两种现象并未见发生。如果我们略过这一类的外在因素不谈，而试着去了解董其昌画风内在的演变，我们会发现，此一阶段正是董其昌对技巧及表现力充满自信的时期。实验性的阶段已经抛诸脑后。对于董其昌此一时期的作品，我们可以立即感受到一股稳定的秩序感，系通过稳健的技法手段所表现出来的；我们可以猜测，在这些年当中，绘画艺术之于董其昌，想必更具有慰藉作用，可以免他烦忧，而比较不是为了纾解情绪之用。

有两幅气势凛然的山水，都是董其昌 1617 年之作。其中一幅【图 4.10】绘于阴历九月，系为某位名为玄荫的朋友而作。其构图与 1612 年的《山水》有关，不过，此轴的格局较为宏伟，而且与前作相比，也较少空间矛盾之处。与前作相同，此轴也是以近景横列的树木作为引首。所不同的是，此作的树丛较为稠密，树姿也比较活跃。为使观者从近景引首一带的构图，一直到顶端生气盎然的山脉地带，都能够维持很均匀的视觉亢奋感，董其昌必须为树丛注入一股能量，使其超越自然树木的生长形态。他在论画的笔记中，提到了应如何达此境界："画树之法，须专以转折为主，每一动笔，便想转折处，如习字之于转笔用力，更不可往而不收。树有四枝，谓四面皆可作

4.11　图 4.10 局部

枝着叶也。但画一尺树，更不可令有半寸之直，须笔笔转去，此秘诀也。"[17]

画家将个别的树形立体化，使其互有重叠，并且形成稠密的纠葛关系。借此，董其昌不但让树木在空间中据有一席之地，同时，也赋予了整片树丛一种近乎岩石地块的柔软量感，也因此克服了此类江景山水所常见的远近悬殊的问题：近景往往轻盈且以线条为主，但远景却沉郁厚重。董其昌同时也将远近之间的景致柔和化，使树丛微微向左弯曲，形成一道圆弧，而树丛以上的中景及远处的岩石陆块等，则依反方向的弧度与之对应。此一分割（或比例分配）以及各局部造型之间的整合——也就是董其昌在布局理论中所说的"分"与"合"——乃是以相当细腻雅致的方式处理的，这与他早期某些画作中的拙笨生硬的特质，形成了强烈对比。

在董其昌最精良的构图当中，"多样里的统一"乃是其中的要则之一，而此一画幅的上半段正好提供了这样一个极佳的范例。一排排的树木和砾石并未搅乱画面的清晰结构，反而为其添增了一种丰富的错综复杂效果；裸露的峰岩以及横向突出的板块，一时阻断了节节升高的运动感，使画面的节奏中断，不过，稍后又得以接续而上，而山势运行的活力在经过蓄积之后，最后则在形状回旋且澎湃起伏的峰顶地带（【图4.11】，局部）达到高潮。和董其昌其他的画作一样，此作在明暗对比的规律上，似乎呈现了一种近乎图案化的色调交替，不过，如局部的图版所示，墨色的深浅则涵盖了所有灰色的色阶。无论是带状或块状的留白，都维持在大块岩石造型的内缘地带；在视觉上，每一道留白又与实虚交错的画幅布局，相互应和。

同样地，我们可以让董其昌自己叙述他是如何达此目的的："古人画不从一边生去，今则失此意，故无八面玲珑之巧，但能分能合，而皴法足以发之，是了手时事也。其次须明虚实，虚实者各段中用笔之详略也。有详处必要有略处，虚实互用。疏则不深邃，密则不风韵，但审虚实以意取之，画自奇矣。"[18]

从峰顶的局部图【图4.11】中，我们可以看到，董其昌在疏密、虚实之间，取得了良好的平衡。底下的一块水滴状的留白造型，可以假想、理解为横向板块的岩面，其一路斜向上方，最后变成一个垂直的平面，不过，画家在作此留白时，很可能根本不是为了要让观者作此理解的。画家在有些地方，系以耐心敷叠的皴法，来界定坚实的岩表，但是在别的地方，他却又以纠缠混乱的皴法，来否定岩石的实体感，如此，形成两种笔法变形交替使用，有时是在塑造物形，有时却又瓦解形体。同样的暧昧性在画中随处可拾，可以勾唤起某种类似宋代山水的宏伟印象，或是激发出一种由抽象笔墨所组构而成的扰攘不安感。

另一幅1617年的山水，则是描绘青弁山【图4.12】。董其昌曾经在舟旅中行经此山，并忆及曾观赵孟頫、王蒙二人所作的青弁图。根据董其昌的评语，赵、王二公的作品，都能够为此山传神写照，然而，山川自有无限灵气，并不是任何一幅画作所能

4.12
董其昌
青弁图　1617 年
轴　纸本水墨
225×88 厘米
克利夫兰美术馆

穷尽的。[19]王蒙描绘青弁山的作品完成于 1366 年，如今仍然流传于世（《隔江山色》，图 3.19）。尽管董其昌对此一巨作了然于胸，他在自己 1617 年的《青弁图》中，却并未提及王蒙，反而说是在"仿北苑（即董源）笔"。我们很难看出董其昌抬出十世纪大家董源的用意为何，再者，董源风格在此作之中，也并没有什么重要性可言。而最终说来，连王蒙的风格也是如此，董其昌并未将其派上用场；或许，黄公望的《天池石壁》（《隔江山色》，图 3.4）才是董其昌唯一参考过的前人典范，而且，即使如此，董其昌也不过是撷取了其中几项基本的构图要素罢了：包括画幅底下角落的高大树丛、拥挤的构图以及有系统地构筑一路向后退升的山脊等等。在董其昌成熟的作品当中，我们无法完全漠视其风格的来源，以及他所受到的影响（原因之一在于，他总是在题识中作这一类的宣示），但是当我们在理解画作时，这些风格源流最终所能提供的援助，却极为有限。

近景的描写方式相当传统：一道向下斜倾的土堤，堤上有成排的树木。渡河之后，另有一道堤岸，岸上也是一排树木。最远处则是另外一道河岸以及山脉的顶峰，山峰并且被平板状的云雾从中拦腰截断。这已经是自然主义绘画语言所能描述的极限；至于位在远近之间，并且与起首、结尾景致同时存在的中景段落，则无法适用这种描述的语汇。乍看之下，此一段落仿佛是由零星散石所堆垒而成的乱岩，而对于其作者，观者可能也会问：难道"此人"就是那位批评"今人从碎处积为大山"的画家吗？而在一段时期之后，观者再来欣赏此一作品时，其反应也许会变成："这样的作品"才是立体派艺术家（Cubists）所应该参考的，而不是所有那些来自非洲的面具哩！这两种反应都各有凭据，但是，却都没有深入此一画作的底层。

表面看来，董其昌是在描写一片由岩石组成的山腰景观，而青弁山正好由此陡峭上行。在描绘时，他几乎可以说是倾中国画家数百年来之形式巧思，借此以掌握各种上升、后退的山川地形。在山腰的左下角，有一道沿着山脊逐渐爬升的平行褶带地形；中间乃是一面悬崖绝壁，其上更有凸出、混杂的巨岩压顶；右边则是熟见的连续阶梯式上升地形——系由弯拱向上的弧形轮廓线所组成——成群的砾石、墨色浓郁的树丛以及岩石平台等等。而这左、中、右三者，都很圆满地统一在两度空间的平面当中，且各自在其分隔的区域里发展。但是，如果想要将这三段景致连在一起，放在一个前后连贯的三度空间中来看的话，观者马上就会觉得受挫。山脊和峭壁之间无法衔接，而在视觉的逻辑上，中央凸出、扭曲的巨岩，也无法和周遭的地表连成一体。最怪异的是，右、中两段景致之间，竟然形成一种空间上的断层。右边的景致里，观者的视线在井然有序的后退路径的引领下，一路循着标记清楚的阶梯，逐步向后深入，直到极远处。然而，旁边垂直的悬崖峭壁，却和右边退径的顶、底两端连成一片，于是，峭壁和退径的顶、底两段并成了一块平面，形成空间矛盾的现象（参阅【图 4.13】，局部）。在视觉上，整幅构图也同样有一种无法解决的不连贯性：即使中段景

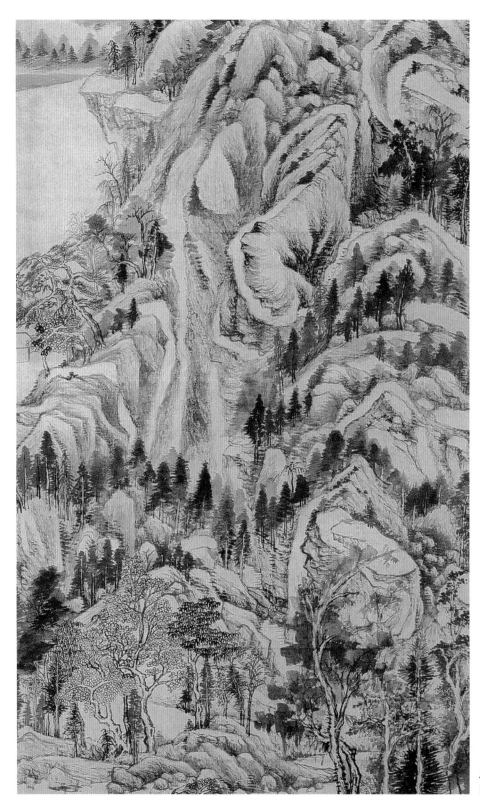

4.13

图 4.12局部

致融入了各种向后穿透的动势，但是，看起来还是像一块垂直的平面，而原本，此一段落应该与后面的远山相接，结果却变得难以解读。事实上，此一段落的作用相当于古典式三段构图的中景部位，唯其繁复无比。

此幅山水在解读时，只有几个地方是有互相矛盾之处的；在研究原作时，观者的视觉经验会迷失在困惑与扰攘不安之中。然则，我们绝不能因此而误以为，画家只是以山水为托词，实际上是在进行各种任性无常的形式游戏。如果只是这样的话，那么，董其昌此作也不过就是一种娱乐效果而已，其在艺术上的意义，充其量也就是像荷兰艺术家埃舍尔（M.C.Escher）的素描作品一样，系以引人入胜的视觉错觉，作为其创作的真正内容。就一幅宏伟、引人注目且足堪成为艺术杰作的山水而言，董其昌各种暧昧的手法以及空间上的断裂等等，都是以变形扭曲的方式呈现出来的。他以宁静且相当传统的首尾两段景致，将纷扰骚动的中景段落包围在中；而就董其昌整体的表现方法而言，此一中景包围的手法，似乎可以看成是一种视觉上的隐喻：他把种种可能令人无法接受的反常造型，安排在一个极为熟见的环境脉络之中，使其较能为人所接纳——或者，更重要的是，对董其昌同时代的传统派画家而言，当他们看到董其昌这一类作品，乃是以"仿某某先辈大家"的名义呈现，其中必定有人会觉得错愕不解，甚至感到震惊。无论是在绘画的风格，或是在题识的叙述方面，他都经常以山水绘画的"正传"（以他自己的定义为准），作为援引的对象，就像哲学家引据经典一样，其目的在于使读者较能接受某些非属正统的理念。董其昌在绘画上所援引的经典——董源、巨然、元四大家等——不但为他自己所定下的正统脉系提供了权威性，同时，其绘画创作亦然，虽则无论如何定义，他的画作都无法以正统称之。

然而，就《青弁图》这样一幅画作所表现出来的内容而言，其中却另有玄机。对于一个无时不以山水绘画来体现自然秩序观念的文化而言，以及在中国文化当中，因为观者对画面空间的认知，以及抱持的态度所致，在在都强化了此一文化对和谐感的要求。而且，这种和谐感还必须在一个一目了然的山水世界中产生，所以，像董其昌这一类的作品，想必在当时造成了一股冲击。而时至今日，我们只能够理解并感受到其中部分的气息：在起首时，这些画作还维持着某种稳定人心的格局，但是，很快地，观者就被扯进一种方向感顿失，且前后空间不连贯的视觉经验当中。无论晚明观者是否有此自觉的认知，对他们而言，像《青弁图》这样的作品，想必代表了一种形式上的类比，其中呼应着他们对于非理性及脱序等现象在既有体制中蔓延渗透的焦虑不安感。

有两件未纪年，但很可能是属于董其昌中期的作品，可以算是他最严谨且最具构成主义风貌的良好例作。其中一件是一幅题为《江山秋霁》的短手卷【图4.14】，系以黄公望的构图为蓝本，根据董其昌的题识："黄子久《江山秋霁》似此，尝恨古人不见

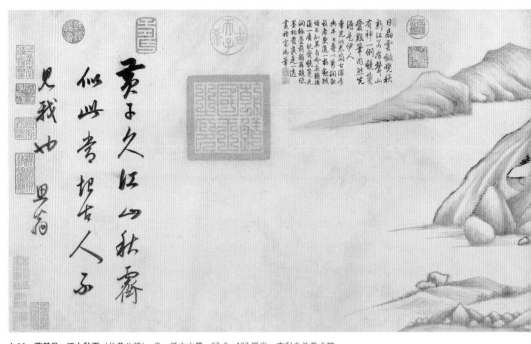

4.14 董其昌 江山秋霁（仿黄公望）卷 纸本水墨 37.9×137厘米 克利夫兰美术馆

我也。"其意在于，"神会"既然是以一种理想的方式，存在于现代画家以及其所据以摹仿的早期画家之间，那么，按理说，这种"神会"也应当是双向的：古代大家应当也能够和现代画家"神会"才是。

传世未见黄公望以此为题的画作，即便是仿本也无，因此，我们无法知悉董其昌究竟从中撷取了哪些元素。但是，并不太可能会像董其昌所说的："黄子久《江山秋霁》似此。"董其昌画中的土石地块，乃是按照平行的结构安排，一路沿着斜对角线，向后退进；此一布局虽然可以在黄公望的《富春山居》卷（《隔江山色》，图3.5，从上面数下来第三段）中见到，但是，另一种更为奇特的格局，亦即将景物安排在同一地平（或水平）面上，同时，此一平面不但向上倾斜，而且还斜向两侧，这样的做法乃是中国绘画中前所未见，独独晚明才有的（比较张宏《止园全景》，图2.20，或是沈士充的册页，图3.16）——或许并不可能出现在中国画史之中，因为这种手法很可能是受到欧洲铜版画的启发，而这些铜版画到了晚明时期才传来中国。再者，董其昌此作仍然延续了他先前画作的一些影子，也就是根据古典式的三段山水布局加以变化：展卷之初，乃是一排树木耸立在河岸上，其次是一片扩大且繁复的中景，最后则结束在远处一段静谧的景致之中。近景的树木呈现出了几种奇特的高矮比例变换，尤其是离起首处不远的高树丛，一直到接近卷尾的缩小树丛。如果我们按照中国人正确的方式展读此卷——由右向左，逐段阅读——而不将全卷一次摊开来看的话，那么，近景的树木突然缩小，反而有衬托山丘比例，并改变山丘大小的作用，使其由温和而

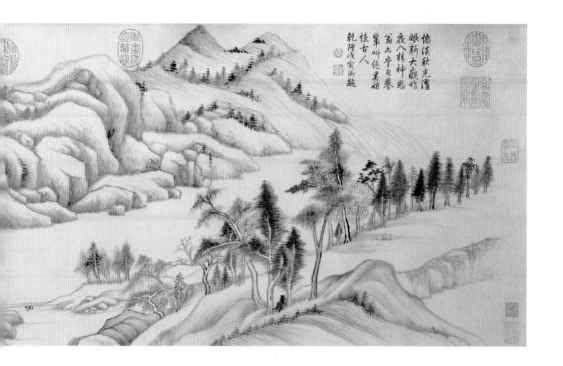

变成巨大。

　　此画系作于高丽笺上，原本是朝鲜王朝进呈给万历皇帝的贡纸，董其昌可能是在北京期间获得。此笺质硬，表面坚滑，并不易吸墨；既无法承受湿笔（让墨透入纸心），也无法使用各种不同变化的干笔，因为当毛笔在纸笺上轻轻皴擦时，干笔必须有稍粗的纸表，才能营造出类似炭笔素描的质地感。而董其昌大部分的作品，都是以干、湿两类笔触混合搭配，如此，共同营造出了一种泥土的实在感；再者，由于墨色较浓的干笔在视觉上，似乎较为凸出向前，而墨色较淡的湿笔则仿佛向后沉入纸心，因此形成了一种可以称之为画面深度（或许有点似是而非）的特质。董其昌1617年的两幅山水，就是说明这种效果的极佳范例，可由细部的图版（见图4.11、4.13）看出。

　　由于选用纸笺的关系，笔法的类型也因而受到较大的局限，董其昌舍弃了种种较为粗率，但却较为自然且土质感十足的皴法。他善尽高丽笺的特殊质地，转而表现润雅、冷峻且不带触感的形式。[20]他并且将这些形式组织在一幅具有同样抽象特质的构图之中。各别的基本几何造型经过重复之后，形成一种具有建筑秩序感的结构。在此，董其昌展现了个人对于艺术史的见解。之前，我们在讨论董其昌1599年的手卷（图4.4）时，也曾经将该作归类为一种艺术史性的创作，但是，与《江山秋霁》比较，我们可以发现，董其昌当时对艺术史的见解，仍然非常片面，而且还处在试验性的阶段：隐藏在黄公望风格背后，有许多建构复杂山水形体的原理原则，而董其昌在诠释时，仅仅将其图案化。更重要的是，他造就了一种抽象的风格，突破一切的限制，将

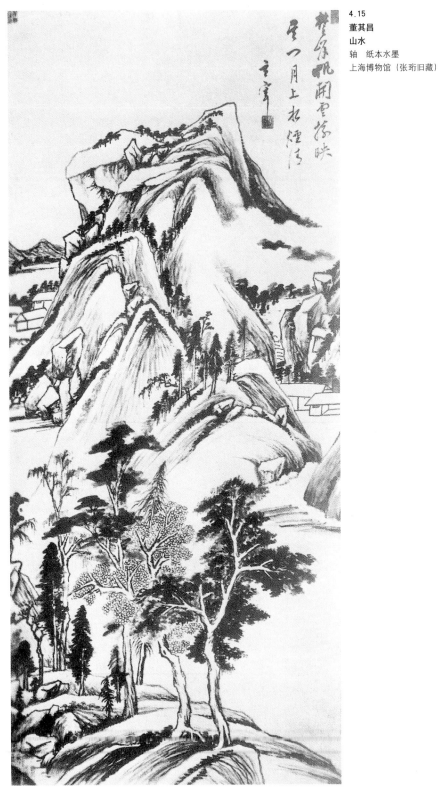

青绿帆开雪榕映
雪山月上松煙沉
玄宰

4.15
董其昌
山水
轴 纸本水墨
上海博物馆（张珩旧藏）

自然的形貌减到最低，而仅仅维持其基本所需。如此，他提供了自然之外的另一种新秩序。

而这另一种新秩序乃是董其昌的终极目标。其与自然秩序相似，但并不对等；其较合乎形式与审美的趣味，但较不具有形而上的自然"理"趣。为达此终极目标，董其昌从持续操控古人的风格入手，逐渐剥除自然主义的外衣。在这种审美动力与理论的驱使下，董其昌的风格取向正好和张宏背道而驰。在张宏的创作过程里，他是以修正传统既有的图式入手：在沿用传统定型的格局之后，他便以较为贴近自然原貌的造型，将原来定型化的造型逐一替换掉。如此，这两位画家形成了南辕北辙的局面，而且各自代表了晚明绘画中主要对立的两极。

董其昌有自知之明，他知道自己所采取的反自然主义画风，以及将人物和趣味性十足的细节删除殆尽，势必也将减低画作的通俗性，并且也会使得一般的看画者更加难以理解；但是，他并不怎么在乎一般的看画者，甚至还可能会引倪瓒作为自己的先例，曰："日临树一二株，石山土坡，随意点染，五十后大成，犹未能作人物舟车屋宇，以为一恨。喜有元镇（即倪瓒）在前，为我护短，否则百喙莫解矣。"[21]

另一幅上海博物馆所藏的未纪年山水立轴【图 4.15】，乃是另外一个例子，说明了即使在一幅景致极不自然的画作中，董其昌还是能够达到形式合度的境界。构图里的每一元素——树、石、山丘、屋舍等——都没有独立自主的地位，无法各别成为特殊、有趣的意象；所有的元素都毫不带感情地屈从在一个强而有力的整体画面设计中，各自按照被指定的角色卖力演出，仿佛是在一个形式主义的芭蕾舞团里，所有的成员都面无表情一般。属于这些元素自我的活力冲动，都抵消在整体画面的平衡当中；局部的不稳定全都涵纳在一个整体之中，从而达到了一种至少暂时稳定的状态——然则，在观者眼睛的注视之下，种种活泼的张力以及模棱两可的暧昧关系等等，却随时都有可能从此一稳定的状态之中，爆发释放出来。尤其是在中央山体的部分，观者从一边看到另外一边时，会发现前后两段的地平线和视角，根本就不相称。

在欣赏董其昌最精良的画作时，这种险恶之中的平衡感，乃是潜伏在每位观者心中的；这些画作展现了一个蜕变中的世界，而不是一个已经存在的绝对世界。也许有人会说，中国的山水绘画历来一向如此，从未改变；但是，在北宋的绘画当中，自然的永恒性一直是通过自然界地质的演化、地形的冲蚀以及季节的变化等等来加以验证，而画家所据以图写的，则是他个人对于自然世界的理解。董其昌志并不在此；如果我们在此又重提"明自然之理"一类的陈腔滥调，或是引用风水及其他一些形而上的学说，来为董其昌的画作强作解人的话，那么，我们不免也显得荒谬可笑。相反地，董其昌这些画作乃是根据黄公望所始创的抽象构成风格，而后加以理性推演并延伸扩展而成。而对于黄公望的山水作品，我们曾经描述过其特质为：具有一种流动发展的统

4.16 董其昌 仿倪瓚山水 1623年 册页 纸本水墨 取自《仿古山水》册 55.5×34.5厘米 纳尔逊美术馆

一性，而不呆滞静止（参阅《隔江山色》，页99）。

上海博物馆所藏的山水轴，展现了一种清晰且条理分明的结构；在此，我们把分析此作的乐趣留给每位读者去体会。到目前为止，想必读者对于董其昌的风格要素，以及他所提出的分合、取势及其他种种绘画理论，已经都很熟悉才是。（针对董其昌的某幅山水进行形式分析，并不是强加我们二十世纪看画的态度和方法于一幅出发点截然不同的作品之上；而是董其昌自己运用了形式分析之法——或许是中国第一位自觉而且有系统运用此法的画家——以了解先辈艺术家在创作上的成就，并且将形式分析所得的成果，并入自己的绘画之中。）值得指出的是，他在近景营造土块的体积量感时，带着一分轻松自在；同时，位于正中央的山脉，则是由许多肌理刚健、活力盎然的部分所堆构而成，如此，营造出了一股惊人卓绝的凝聚力。

董其昌在山脉上方题了一副对句，叙述光和空气如何形成种种细腻淡雅的图画效果："楚岸帆开云树映，吴门月上水烟清。"实则，在这样的一幅画作之中，光和空气并没有真正的地位可言。

第四节　晚期作品

在董其昌传世的纪年作品当中，有许多都是出于1620年代，比起他一生其他几个创作阶段都要来得多。这些作品并不完全是董其昌长期隐退松江之作，尽管此一期间，他想必有较多的时间可以作画。另外，也有一些是出于1622年至1626年间之作，当时，他先在北京修史，后在南京拜官礼部尚书。尽管1624至1625年间，魏忠贤血洗东林党，我们并未在董其昌的画作中看到什么影响——事实上，董其昌这一期间的作品，似乎显得相当安定而谨慎。[22] 他作品张力最强的巅峰时期，似乎是在1617至1623年间，当时，他为画幅注满了最多的能量以及不安定感。在这之后，有的作品则稍嫌公式化，一部分的原因，可能是为了要应付他在南北两京任官时，来自同僚官员的索画需求。

在董其昌1620年代初的作品当中，一部计有十帧大幅册页的画册乃是其中的佼佼者（在此，我们刊印了三幅，参见图4.16、4.17、4.18）；其中，有的页幅仿作古代大家的风格。多年来，我们只能通过印刷品看到此一画册，直到最近，原作才公之于世。[23] 这十幅册页分别纪年1621、1623以及1624；很明显地，董其昌在旅行时随身携带此一画册，遇有闲暇或是情绪正酣时，便提笔作画。在这之前，画史上也有一些大作是在这种从容不迫的情境下完成的，诸如：黄公望历时三年才完成的《富春山居图》卷，以及沈周历时五年，终于在1482年完成的画册（参阅《江岸送别》，图2.15—2.16）。

董其昌此册中的两幅【图4.16、4.17】，我们准备留待稍后讨论"仿"及"仿"的各种不同模式时，再行提出。眼前，则先探讨另外的一幅，亦即1623年的仿王蒙山

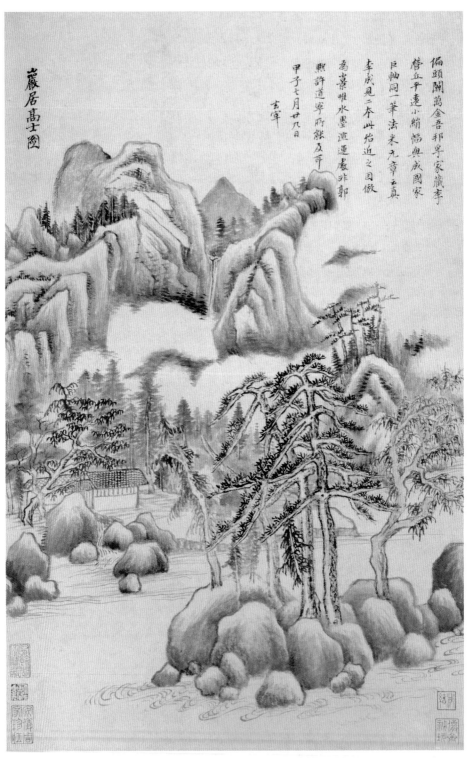

4.17 董其昌 岩居高士（仿李成） 册页 纸本水墨 取自《仿古山水》册 同图 4.16

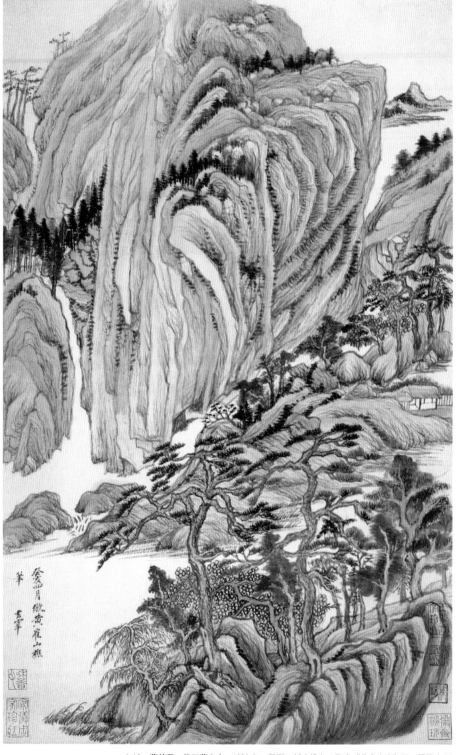

4.18 董其昌 仿王蒙山水 1623 年 册页 纸本设色 取自《仿古山水》册 同图 4.16

董其昌

135

水【图 4.18】。如果我们针对此作的题材加以叙述的话，会发现像极了董其昌其他的作品：近景河岸上有一排树木，其高度由左至右递减；河对岸则是一排形体较小的树木，而由于其愈向右且愈向后发展时，树形反而愈来愈高，完全悖逆并否定了自然主义的运动法则，亦即树木愈向后生长，应当愈来愈小的视觉效果；在这两道河岸之后，更有一座险峻的悬崖绝壁，据满了画面上方大部分的篇幅。绝壁的两侧各有规模较小的斜坡，前面还有两道河流流经脚下，这样的安排不免令人想起早期山水的三段式构图系统，唯独董其昌的手法已经近乎戏谑。事实上，与同册其他的页幅相比（比较图4.16、4.17），董其昌在此一册页之中，并未容许任何真实的深度感或空间感产生；而这种迫使画面完全没有空间感的做法，正是王蒙画风的一大特色（比较《隔江山色》，图 3.25 与 3.26）。董其昌的设色均匀，更添增了画面的平面感。淡赭黄和淡青绿的色调，乃是加在水墨的线条之上，分别依冷、暖色系轮替的方式进行，具有一种图案般的规律。和此作其他所有的特质一样，其设色不但极为形式化，即使是在设色的意图和效果方面，也都欠缺自然主义气息。

正中央悬崖绝壁的构成方式，也是和《青弁图》（图 4.13）中央段落的基本布局一样：画家将绝壁右侧的地带，看作是一道弯曲的地表，而观者在通过一折又一折重叠的岩壁，并且挨着愈来愈向后深入的崖顶通行之后，方能穿越并进入更深的地带；如此，在景深方面，形成了崖底与崖顶各行其是的现象，这固然为整座山崖赋予了一种厚实感，但是，却和左侧垂直坠下的绝壁互相矛盾，因为后者将悬崖的顶、底两端，冻结成一块单一的平面。此一不稳定且难以理解的中央山崖，为整幅构图提供了形式的主旋律，其中，各式混杂的造型如果不是歪扭曲折，便是直泻而下，同时，山脚下也没有稳固的基底足以撑托悬崖本身——甚至连水平面也不平。即便是画面较底下的树木也极为活跃，并未提供任何喘息的空间，只是促使画面本身的线条规律更形丰富。

将此作拿来与王蒙的山水相比——例如《具区林屋》（《隔江山色》，图 3.25）或 1367 年所作的《林泉清集》[24]——我们可以看出，董其昌在阐释先辈典范的画风时，仍旧是根据其中某些特定的形式特质，加以格式化而成，同时则将其他技法不合或是表现宗旨不符的形式剔除。王蒙所使用的轻柔、卷曲的枯笔皴法，和董其昌严格素朴的线条风格并不搭调；再者，王蒙在定山川之形时，运用了大量而丰富的造型，这与董其昌所信奉的"只三四大分合"的布局限制，也甚有出入。在王蒙的作品当中，人物和屋舍系因袭传统的格局绘制而成，但周遭环境的描写方式却冲破传统；像这样的对比，并无法在董其昌的山水中重现，因为其中杳无人迹。由此种种，以及从其他的差异当中，我们可以发现，这两位画家的表现力形成了一种根本的对峙：王蒙的作品似乎体现并显露了一股投身于外在世界及俗世经验的热情；而董其昌则似乎反映了一种冷漠、超然的处境。无论董其昌的画作再怎么不和谐，我们并未受到影响，因而认为这些都是出自他内心骚动不安的自然流露；相反地，这乃是他根据某些形式的巧思，

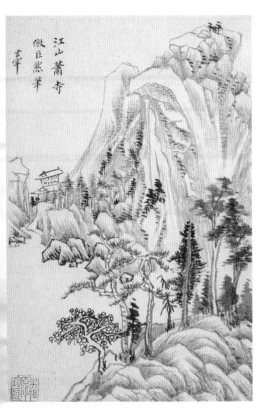

4.19 董其昌　江山萧寺（仿巨然）　1630 年　册页　取自《八景山水》册　纸本水墨　25×16.3 厘米　纽约大都会美术馆

4.20 董其昌　岩居高士　册页　取自《八景山水》册　同图 4.19

加以刻意开发而成。至于这种种巧思，则是他个人在风格实验过程中的心得发现，其不仅在视觉上使人印象深刻，同时，也能对观者的心理产生重大作用。我们这里所说的都是董其昌作品的效果，而且也都是相对的说法；没有一种艺术是完全自然的，同时，也没有一种艺术是百分之百人为算计的；在风格演变的过程里，艺术家偶然发现新而有力的形式，则更是一种常态。然而，就以董其昌而言，我们在他的作品当中，却可以感受到其创作过程具有一种罕见的明晰性，也因为如此，他作品中的冷漠雕琢感更形强烈。

一般而言，董其昌最后几年的山水变得比较轻松和缓。他持续创造新的构图，只是，我们原先在他中期创作中所见到的种种紧张不安感，却已经消失殆尽。（中国艺术家倾向于晚熟，而且长寿，基于此，才会出现我们所说的"中期"画风一直延续到七十岁的情形。）一部纪年 1630 的《八景山水》册里【图 4.19、4.20、4.21】，出现了他早年作品中常见的造型格式及布局法，全册以细腻敏感的枯笔完成。

册中第四幅题为《江山萧寺》（仿巨然）【图 4.19】。此作系以近景（一排斜向的树木，由左至右愈来愈高）和中景（陡峭的山丘，在左侧的地带向后愈退愈深）隔岸唱

4.21 董其昌 仿赵孟頫水村图 册页 取自《八景山水》册 同图 4.19

和的关系为基础。如此，形成了一种大幅度的先扩大后收缩的运动，最后结束在中景左侧以简笔勾勒出来的梵宇。其构图可能是以某幅传为巨然手笔的同名画作——或许就是克利夫兰美术馆所藏的那幅立轴[25]——为本，约略加以仿佛。

第五幅册页【图 4.20】则仅仅题为《岩居高士》，另附上董其昌自己的名款。在此，画家的意图并不完全是为了营造抽象的结构，而是希望以带有韵律感的枯笔笔法，为画面创造出一种视觉上怡人的丰富感。然而，画面结构的明晰性，并未因此而完全受到牺牲；近景逸笔草草的树木，仍然株株分明，同时，河对岸的山丘，系由轻淡的结构性线条绘成，并且在岩石表面形成一种闪烁不定的效果，而这些都是利用枯笔皴擦成形的。十七世纪稍后的画家，尤其是安徽地区的新安画派，便将这种画风发挥到极致：他们在生机勃勃的画面以及奇形怪状的山岩之间，营创出了一种紧张对立的关系，而且，这些岩石造型还仿佛是水墨从纸背透过来的一般。

最后一页【图 4.21】似乎是（尽管董其昌并未在题识中指明）赵孟頫 1302 年《水村图》（《隔江山色》，图 1.29）的自由变调。[26]两者的构图都是从右下角罗列在河岸上的树丛展开，接着以沼泽地所构成的洲渚作为中景，其上可见屋舍匿于树丛之间（在董其昌的册页之中，并有一座过大的凉亭），洲渚与洲渚之间另有小桥相接，最

后则是以两列矮丘为结。董其昌在此一主题当中，发现了创造多重地平线以及营造暧昧空间关系的可能性；他尽量不让地平面统一，而将山丘安排在急遽向上倾斜的平面上，以杜绝所有自然的景深感。和董其昌其他的山水画相同，观者会不自觉地想要将画中的各段落衔接起来，使其成为一个前后一致且明确可读的形象；这种不自觉的尝试造就了一种令人耳目一新的视觉经验，否则的话，观者很可能只是重复多看到一些老掉牙的形式罢了。我们很容易可以了解，为什么董其昌常常会被那些只读他画上题识，然看画心思却不足的人士，视为是一个传统派或甚至保守反动的画家。但是，我们同样也不难看出，为什么董其昌在身后的百年之间，无论是正宗派或是独创主义画家，都努力地想要在董其昌的创新风格里，挖掘出各种新的形式可能性。

董其昌仅仅在此一册页上写着："庚午（1630 年）九月九日写此八景，七十六翁。"另外，他又在对页上题曰："余自丁丑（1577 年）四月始学画，至庚午（1630年），五十二年矣。画品即未定，画腊已久在诸画史之上。昔世尊四十九年说法，犹谓未转法轮，吾得无似之耶？果尔，当有作无董论者。"

在最后一句话里，董其昌乃是以玩笑的口吻，提出"无董论"来和米芾的"无李论"相互媲美。"无李论"所持的论点，乃是传世已无李成的真迹原作。而董其昌提出"无董论"的说法，则是暗含着自己经过了这么多年的创作，如果还无法成为其他画家的模范的话，那么，何妨以"无董"称之乎？我们或许可以这样设想：董其昌表现出这种未完成的使命感，其实有一大部分乃是出自传统谦虚的美德；这位年已古稀的"七十六翁"，应当不至于真的对自己的艺术成就感到不满才是。虽然如此，这段文字还是吐露了董其昌的双重用意：一方面是为了说"法"（也就是以"正宗"为教义，以南宗为理想，并且力行"仿古"等等），另一方面则是为了让自己成为"顿悟"画家中的典范，并且以身作则，在画作中发扬上述各种正确的教义。

第五节　集大成

到了中国画史晚期，业余文人画家以临摹古人名迹和仿古作为学习的手段，乃是相当平常的事。另一方面，对于职业画家而言，专精艺事的正常模式，则是通过拜师学习的方式，投身于某地方画派的名家门下。两种学习模式所产生的效果，截然不同：后者不但使画家得以整合个人的创作，同时，也使画派整体的向心力得以凝聚，但是，若以业余文人画家的学习模式而言，除了少数几人还能够兼容并蓄，将传统各种不同的风格来源，融会成一种崭新且具有原创力的风格之外，画家的风格多半很可能变得支离破碎。而在董其昌的心目中，那些能够集大成，并且超越此一格局，从而自创出重要新风格的画家——赵孟頫、沈周、文徵明均在此列——都是画史上影响深远，同时也是他主要竞争的对手，因为他们都以近乎完美的方式，创造了他自己所希望达到的艺术成就。

然而，这些画家却纯属例外；支离破碎或异类杂沓的风格，才是中国晚期绘画史

的常规——不只是个别画家或某某画派的作品如此，这乃是所有画派之间的通象。身为一位艺术史家，董其昌想必在宋代和宋代以前，以及乃至于元代晚期（尽管此一时期个人独创的倾向已经极为强烈）的绘画之中，看到了一股远比晚明来得强大的风格内聚力和画家共同的创作目的。在以前那些阶段里，画家——至少是董其昌所心仪的那些画家——的创作方向并未互相抵触对立（不像董其昌同代的画家）。以倪瓒和王蒙为例，他们二人的作品虽然毫不相似，但骨子里，他们对于作画的目的和表现的方法，却意念相通。可想而知，若是换到董其昌所在时代的画坛里，画家之间的情形便不相同。相反地，他们所代表的，乃是各种极端对立且水火不容的绘画流派：一旦画家接受并追随其中一种流派，便得摒弃其余于门外。艺术忠诚度犹如政治与思想的坚贞，不仅需要拥护，还得加以保卫；风格的作用就像思想史里的思想（idea）一样，其在活力充沛的艺术舞台之中，以实际的创作行动，分别针对支持或反对其风格者，一一加以褒贬定位。[27]

以我们今天的后见之明来看，晚明当时乃是处在一个生机盎然且创造力丰富的时局当中，而这也正是本书所希望呈现的景象。但是，对于董其昌及其流派而言，这样的局面却使他们深感不安；在他们看来，别的流风的出现，非但不是为绘画提供出路，反而是脱离正轨。他们觉得，遵循这些错误方向的画家，实则并未充分了悟前辈大家的好处，要不就是他们学习或摹仿的方式不正确，另外，也有可能他们错选了典范。如果说，通过谆谆诚诲和例证的方式，能够说服这些画家，让他们以正确的方式，去仿效正确的典范的话，那么，这些已犯的错误还可以亡羊补牢。而这正是董其昌所决心做到的。沈周和文徵明二人分别集风格之大成，并且以其风格强而有力地影响了同代的画家。沈、文二人并不觉得必要以理论来为自己的风格正名；但是，对于时时不忘分析及教条的董其昌而言，解释自己为什么要在风格上集大成，以及为什么这才是正确之举等等，则几乎成了理所当然的事。他个人在创作上的成就，以及他针对这些成就，所进行的种种文字上的分疏或理性的解析等等，都是相辅相成，而且几乎是密不可分的。（最终，也许我们可以十分恰当地称呼他的作品为"教条式的绘画"。）这并不是说，他作画的目的乃是为了让自己的理论变得有血有肉——以这样的方式看待董其昌的绘画，很可能会扭曲其画作的本质，并且一手遮天，使其画作背后真正的创作动力无法显露。相反地，董其昌乃是从一个画家的身份出发，他不但以自己画风的演变作为根基，同时也针对自己精挑细选的画史范例，加以创意性的摹仿，从而发现了新的形式系统——正是在此一根基和新的发现当中，董其昌找到了一种能够用以鞭策其他画家的绘画理想。

以往的画家经常忠告别人有关作画之事，但董其昌却再一次超越了前人的做法。尽管黄公望、赵左和其他画家，都为文指点画家应如何改进自己的作品，董其昌则是以劝诫的方式，告诉他们绘画整体的根基何在，以及他们必要成为哪一类画家。虽然

郭熙和较早的一些画论家早已揭橥，绘画之理乃是放诸四海皆准，而且是不辩自明的真理，如今董其昌却声称，只有自己的见解才是正确且经得起议论考验的，而至于其他跟他相悖的见解，则都是异端和错误。这样一来，董其昌扩大了本书第一章所见的"争辩不休的艺术史"的战火，使其延烧至创作理论的范畴之中。而正是在董其昌这种独断的态度之下，一个时代的特质才能显现——事实上，在一个时代里面，所有的流风都是可受质疑的，如果说董其昌不用这种专断、强硬的主张的话，世上没有一种风格特质是可以完全为天下人所接受的。而最后，在他"集大成"的理想，以及他在追求此一理想的过程当中，董其昌也反映了自己对当代绘画的坚强信念，亦即晚明绘画欠缺了以前画史所曾拥有的坚实根基。董其昌在绘画生涯的早期，想必就已经有所领悟：他身兼绘画和书法之长，可以合并这两种可观的力量；他也兼备分疏及清楚表达理论的天赋；而他以文人士大夫的身份地位，更可增进个人的威望；同时，他个性中还有一股沛然莫之能御的能量。这些在在都使他得以独步当代——实则，是独步于赵孟頫以降的时代。既有这些宝贵的资产，他于是可以复兴当代绘画所欠缺的坚实根基以及前后连贯一致的艺术走向。而毋庸置疑地，董其昌为自己所定下的这一纲领，正是艺术史上最为雄心万丈的抱负之一。

结合前人风格，期以自成一家的创作观念，至少早在十一世纪的中国画论著作里，就已经出现。当时的郭熙曾经写道："大人达士，不局于一家，必兼收并览，广义博考，以使我自成一家，然后为得。"到了十六世纪时，王世贞也以前人风格的"集大成"者，来赞誉赵孟頫。[28] 至于董其昌针对"集大成"所提出的主要论述，或有可能是写于他个人画风还在酝酿的时期。文中一开始，董其昌便建议画家，什么样的风格特色应当取自哪些先辈大家的作品（例如，披麻皴用董源的画法，树用董源和赵孟頫二家之法等等）；最后的结尾则写道："集其大成，自出机轴，再四五年，文（徵明）、沈（周）二君，不能独步吾吴矣。"[29]

在沈、文二人的作品当中，有一项令人印象深刻的特色乃是：尽管他们二人各具鲜明的风格，而且在某种程度上，他们的风格也都是集前人风格之大成的结果，但他们却能够有时稍加变化，改以某位先辈大家特定的风格作画。中国画史到了晚期阶段，绘画题材急遽窄化，这一现象大大限制了画家追求主题变化的可能性，同时，也使绘画更有陷入单调之虞，特别是在连续创作的时候，例如绘画册页等等。不仅如此，即使是单独创作卷轴，只要是连续几幅画下来，便都有单调之虞。为了回避这种单调的情形发生，画家改以多种不同的风格作画，则是一条不错而且是一般人可以接受的出路；于是乎，摹仿诸先辈大家之风，也就成了画家之间越来越流行的一种创作方式。如我们前面已见，董其昌早期的创作，乃是在古人的画风之间来回变换，以敬古为由，进行各种风格的实验。到了晚年，他挥别了自己行之有年的基本风格，反而一再反复地以自由仿古的形式创作——有时，其仿作的方式极为自由不拘，已经到了如果没有

他画上的题识，便可能无法辨识其画作之所本的地步。而董其昌就是针对这种种仿古的方法，逐一加以分析，并使其成为一种创作的概念，因而发展出了"仿"的理论。

第六节 "仿"或创意性的摹仿：理论篇

在西方现代艺术思想里，普遍流行着这样一种观念：艺术家可以摹仿，也可以创造，但绝不可能有作品既是摹仿之作，却又同时具有原创性。由于有此想法作梗，想要以同理心以及正确的态度，去了解中国画家"仿古"的做法，便一直有所窒碍。由此过于简化的观点出发，一件作品如果在构思和形式方面，有很重要的一部分，乃是取材自前人的创作的话，便等于是受到袭古作风的污染，而无法超越庸俗之列。这样的信念，在面对我们自己当代艺术里的某些潮流时，似乎显得特别突兀，因为一些观察力比较敏锐的艺评家，已经一再重复地指出，当代这些艺潮往往呈现出一种与传统艺术的密切关联。尽管如此，以"仿古"为耻的风气仍然根深蒂固：譬如说，毕加索（Picasso）就因为改作委拉斯贵支（Velasquez）的构图（这是"仿"在西方艺术里的良好范例），而广受批评，反倒是一些次要的画家，只要他们露出种种假象的原创力时，反而会受到称颂，或至少免受批评。这其中的缺憾在于，评者并未认清，前人的风格或构图是可以变成画家创作的据点的。跟那些不标榜溯古，而且看起来像是直接取材于自然，或是无拘无束的自创（事实上，并没有艺术作品是可以完全不受拘束而自创的）作品相比，这类以前人画风为出发点的作品，同样也可以达到高度创新的目的。我们对董其昌画作所作的解析，应当足以说明这种看法，而无须多加赘言。

尽管中国人常常不以进步与否的观念，来理解艺术史的发展，但是，他们却一直都很知道求变的必要性。但在另一方面，中国人为古人风格附加了许多道德与文化的价值观，因而阻碍了激进革古的可能。如何让保存与求变这两种理想达到协调一致，向来都是难题，而且，到了晚明一代，更是成了一项迫切的议题：近古的传统仿佛是一项包袱，而必须摆脱，然则，为了抛开传统，却有太多的改革意图显得牵强，而且是用一种很不健康的态度，想要加以破除。董其昌则坚信传统，主张回归至元代以及更早的风格，这正是对晚明当时局势的一种反动；而且，他坚持画家的作品，应当以元代和更早的古人风格为根基。以当时的画坛而言，除了持续发展中的近代传统之外，并无其他传统可供画家选择，而董其昌此一坚持的意图，乃是希望提供一种替代的方案——自文徵明及其门人以降，唯某位大家马首是瞻，从而在某地区传统中占一席之地，便一直是一种毫无出路的选择。

画源于画的观念，或许可能产生危险，使艺术变成一种闭关自守的活动，而与绘画以外的世界毫不相关。此一危险听起来好像言之凿凿，其实不然。另外，隐藏在此一危险之后的，还有一种混淆视听的信念：亦即艺术家应当以再造或纪实的方式，适切地在画中传达人性经验，因为一种艺术如果大抵只是关注风格和形式的话，那么，

其与人性经验的关联，必定也相对地比较淡薄。我们并不宜在此大肆批评这种艺术观点的肤浅之处，或是提出另外一套美学理论，以肯定抽象的形式也具有传达人性思想和情感的能力，以及具象再现的形式也有其能耐，能够用来展现抽象的特质等等。关于这样的看法，苏珊·朗格（Suzanne Langer）已经在其著作中，循循善诱地提出了一套根本且完整的理论；根据她的理论，形式本身以及形式相互之间的关系，会在观者心中烙下种种和经验模式相通的印象，因是之故，其作用便与人的思想及感情结构相类似。到底董其昌的画作是否含有这种人性意义，以及其是否（如罗樾所说的）"在知性上极为迷人，在审美情趣上极令人愉悦，且完全与感觉绝缘"呢？[30] 此一问题最好的回答，便是读者按照自己的感受据实以对；至于这些画作是否具有传达这类意义的"能力"，则是毋庸置疑的。假使说这些画作的确"与感觉绝缘"，也不是因为画中抽象的特质所致。

再者，尽管我们绝不能因为画家在风格和题材方面，有一些抽象化的做法，就因此将其视为是画家欲自外于人世烦忧之举。实则，放眼晚明的绘画大势，其内部的确有着一种盘根错节的特性，而且，画家也决意甚坚地想要与立意明确的实用绘画（如插图、装饰以及以再现的方式记录史实等）划清界限。这些都使得晚明绘画濒临自给自足的局面——在此自给自足的形式系统当中，绘画依循着自己内在的法则与动机。当董其昌在强调恪遵古代典范大家的必要性时（"岂有舍古法而独创者乎？"）[31]，他已经为清初传人吴历（1632—1718）的一段广受引用的论述，预发先声："画不以宋元为基，则如弈棋无子，空枰凭何下手？"[32]

赫伊津哈（Huizinga）曾经对"游戏"一词下过极为经典性的定义，而中国晚期绘画中的业余文人画，其实就具有赫伊津哈笔下"游戏"的大部分特征：那是一种出于自愿，在闲暇时才有，而且是与"日常生活"有别的一种活动；其与利益无关，是为了达到一种满足，但不是为了眼前迫切的需要而发；其行为有一定的节度，且自成意义及条理，"为不完美的世界带来了一点短暂而有限的完美"。紧张感和果断力乃是"游戏"的特色，而"游戏"的成就感，则是得自一套由固定规则所构成的制度之中。其美感价值有一大部分即是仰赖上述这些特征。[33] 仿古艺术家运用了含有老套意义及价值的造型格式和风格要素——如构图的模式、定型化的造型、笔法的系统等等——加以一再重复地挪用，仿佛棋局中的棋子一般。但是，随着一再使用的过程，这些造型格式和风格要素，已经逐渐丧失了诸多描写景物的价值。对于熟悉游戏规则的人而言，一幅由这类风格要素所组成的山水绘画，凭知性就可以加以了解，但是，如果观者纯粹想要从自然景色再现的角度去观赏的话，这样的一幅山水则显得无从理解起，至少观者会觉得印象一点也不深刻。从形式分析和艺术史的角度来阐释此一作品，才是适切的因应之道。而这类看待绘画的方式之所以会在晚明时期的中国兴起，是因为当时的艺术作品摆脱了现实的实用性，致使别种对待绘画的方式（例如，从叙事题材

或奇闻逸事的角度，来认知并解读画作；欣赏画家作画的技巧；以及追寻装饰美的乐趣等），多少变得有些派不上用场。同样的现象也发生在西方的艺术和音乐当中。

赫伊津哈同时还指出，参与这一类的游戏形式，似乎有使"游戏团体"与其余社会脱节的倾向；在他看来，游戏"助长了社会团体的形成，使这些团体倾向于以秘密包装自己，同时，通过乔装或是其他的方式，这些团体强调着自己与凡俗不同之处"。[34]中国晚明时期的业余文人绘画，由于要求创作者必须具备充分的艺术史知识，以及在创作和鉴赏时，必须具有高尚的品味等等，这种排他性几乎等于是在强化当时士绅文人圈子的一种精英主义。业余文人绘画想当然耳，乃是精英主义的表现，但是，精英主义之所以产生，倒不是因为业余文人画的缘故——除此之外，中国业余文人绘画在在都与赫伊津哈的论点十分吻合。

董其昌的画作和画论，尤其是他"仿"古的主张，代表了一种画坛现象的极致，而这种现象早在元代或之前的时代就已经存在：也就是将风格和画家的社会地位相提并论。有关艺术家社会地位及其画风之间的关联性，我们曾经就明代中期的环境脉络讨论过，详见《江岸送别》一书。如今，到了晚明画坛之中，此一关联性变得更加尖锐，不但有理论上的争执，甚至连观者也牵连在内。想要全面了解董其昌的画作和其他同类型的作品，必须先广泛认识前人之作，并熟悉其"游戏规则"，而且，只有那些有闲的特权阶级，以及那些能够接近古画收藏的成员，才能做到这一点；至于那些社会及教育阶层较低次的人，他们在鉴赏和收藏方面，就只能局限在其他较为简单的创作类型之中（事实上，也因为这些关系，使得那些想要提升自己社会地位的各阶层人士，如商贾之家等，更加着迷于上述那种"难懂"的画风；对他们而言，能够获得并且支助这一类的绘画，乃是一种身份的证明，说明了他们有资格可以晋身为文化精英分子的一员）。

董其昌力行仿古，其结果使得他的山水作品远离自然主义的色彩，并且与仿拟自然的作风形成对立。这种现象在他的画作里，不但随处可见，而且明显至极。尽管如此，董其昌仍旧还是在他的画论中辩称，画家应当"初以古人为师，后以造物为师"。[35]这种说法在董其昌之前的画家，早已说了好几百年了。不过，董其昌却有办法在理论的层面上，解决此一矛盾：在他看来，自然和古人的传统只有在画家的心中，才能同时存在，且其二元对立的现象也才会消解。董其昌写道："画家以古人为师，已自上乘。进此，当以天地为师。每朝看云气变幻，绝近画中山……看得熟，自然传神。传神者必以形，形与心手相凑而相忘。"[36]

何惠鉴也以同样的方式拆解董其昌的二元论。他在王阳明的心学当中，为董其昌此一解决模式找到了哲学基础："根据这一派的新儒家观点，'宇宙便是吾心'；既然天下无心外之物，因此，师法自然意即师法吾心。同理，'六经者非他，吾心之常道也'，既然心外无理，因此，复古即是归返吾心。艺术里的写实主义，如果不能理解为是艺

术家心印的投射的话，便无意义可言。以是，艺术家并不只是单纯地仿拟自然或是仿古。而是按照'率意'的方式，重新建构自然理则，或是改作古代大家的作品。"[37]

董其昌愿意任凭本心的力量，将古画或自然里的形象加以转化。这种做法使画家既不必向古人低头，也不必屈服于自然。在董其昌的经验里，他倾向于透过一层古画风格的滤光镜，来捕捉自然的形象，因此，原来自然山水的完整性，便已有所折中——在欣赏西湖的雾景时，他看到的是米芾的墨戏，而瑰奇的云雾构成映入他的眼中，则是郭熙笔下的山形。[38]事实上，当他在创造绘画的形式时，就相当于一种自然造物的过程，或者说，他是在复述此一过程。董其昌写道："画之道，所谓宇宙在乎手者，眼前无非生机。"接着又说："至如刻画细谨，为造物役者。"[39]这两种创造的方式相辅相成，但彼此都不是对方的影子："以境之奇怪论，则画不如山水。以笔墨之精妙论，则山水决不如画。"[40]

对于一个有创造力的艺术家而言，光是忠实仿拟自然，不免限制过大，且非创作的重点；同样地，如果只是忠实仿古的话，情形亦然。我们在前面已经提出，董其昌之所以坚持此点，是由于他受到自己绘画技巧的限制，而无法惟妙惟肖地摹古；另外，也缘于他在创作初期时的美学体验，亦即他认识到修改古人风格，并使其翻新的方式，多有好处。就以书法而言，书家自古以来就一直主张，自由临摹高于亦步亦趋的临摹；譬如说，早在七世纪时，唐太宗就已经声称，当他以自由的方式临古人之书时，他并不摹仿其"形势"，而是唯求捕捉其"骨力"。[41]相较之下，此一思想在画史当中，就没有这么悠久的历史可言。赵孟頫经常在自己仿古画作的题识当中，以带着歉意的口吻辩称自己能力不逮，尽管其真正的意图乃是惟妙惟肖地摹仿古人，但却未能重现古人"原貌"；他从未提及不取形似有何优点可言。

沈周曾经在弟子文徵明的一幅仿荆浩和关仝的画作上，题写道："莫把荆、关论画法，文章胸次有江山。"[42]这可能是我们所发现，最早承认纯粹仿古也有其不当之处的言论之一。文徵明本人称颂李公麟曰："不蹈袭前人，而阴法其要。"文徵明之子文嘉在记述其父亲的事迹时，写道："先待诏喜画……然不喜临摹，得古画，惟览其意而得其气韵，故多得古人神妙处。"[43]

一直要到了董其昌与其传人时，方才坚称最不形似的仿古，也许才是最好的作品。换言之，仿古理论所遵循的发展路径，似乎与师法自然的理论略同：一开始时，也是信仰一种简单但却含糊笼统的形似或照实摹古的作画方式，后来则改倡导"写意"的观念，而不在乎是否与原画形似；如此，发展成了一种与最初的信念完全相悖的现象：在理论上，贬斥亦步亦趋的仿古做法，视其为斫丧创意心灵之举，使画家无法率意表现。

董其昌"仿"的理论，不仅受到自己实际创作的影响，同时，也受先辈画家师仿典范的方式影响——他在先辈画家的作品中发现，尽管他们都公然宣称自己乃是以更早期

的大家为典范，但在习仿时，他们却富有多样变化，且不取形似。董其昌写道："巨然学北苑（即董源），元章（即米芾）学北苑，黄子久（即黄公望）学北苑，倪迂（即倪瓒）学北苑。一北苑耳，而各各不相似。他人为之，与临本同，若之何能传世也。"[44]

从头到尾摹仿称之为"临摹"。这种仿造某幅较早画作的方法，不免有几分僵硬刻板。"仿"则是针对某位古代大家的风格，或者，有的时候是针对此位大家的某一特别画作，加以自由摹仿；形似与否并非重点所在，比较重要的乃是在于能否与古人"神会"。有关此一观念在中国哲学里的运作情形，当今的史学家杜维明写道："一旦与古人'神会'，其人便脱颖成为古人的代言人及代表……他所想要传达的当然不是古人的形式或内容，而是古人的本'意'或'心'境而已。"[45]董其昌为自己所作的一幅仿倪瓒的山水题跋，当中提到，倪瓒笔下的树木虽仿自李成，山石虽宗法关仝，皴法虽师似董源，但却能够"各有变局。学古人不能变，便是篱堵间物；去之转远，乃繇绝似耳"。[46]这乃是一种冠冕堂皇的吊诡之论。然而，对于那些想要在董其昌的仿古画作当中，看出这些作品与董其昌所自题的古人名迹之间的种种关系，但却觉得有所困难的人而言——正如我们今日也时而有此困难——这种吊诡式的说辞，无疑是一个相当受用的回答方式。

第七节 "仿"或创意性的摹仿：实践篇

我们举几个例子，就可以说明从"临摹"到"仿"等各种不同的作画方式。"临摹"之风，可以从一部根据古人名迹所作的缩本画册（如图4.9、4.22、4.23）而一目了然，董其昌并且为册中每一页幅补写题识。这些临摹的作品，一度被认为也出自董其昌的手笔，不过，现在大家都认为有可能是出自王时敏之手。王时敏系董其昌的传人，这部画册可能是王时敏早年追随这位年长大师习画时，受其指点而完成的。[47]此册名为《小中现大》，共有二十二幅临摹五代、宋、元各时期名家的作品。册中所临摹的原作，有几幅还流传于世，可以证明这些临摹的作品相当忠实于原作。临摹者的原意，在于以这些临摹的作品作为研究的范本之用，因而并未在临摹时，强加自己的风格于其中。董其昌在临摹作品的对页增补题识，一一说明当时原作的收藏者为何，或是加以品评一番，并从画史的角度提出见解。

册中有一页幅（见图4.9）乃是临摹自范宽的名轴《溪山行旅》图，该轴现存台北故宫博物院。此处的册页清楚地显露出了一位晚明时代的临摹者，如果想要仿制一幅巨嶂山水风格的名迹，然能力却明显不相配时，他会保留以及遗漏的是哪些部分。有关这两幅画作的不同之处，李雪曼（Sherman Lee）已有很好的归纳："注意（在临摹的作品当中）每一项景致都远比原作更加贴近观者；在此作之中，观者无论是在亲身的体验或心理上，都能够比较强烈地参与山水之中。相较之下，范宽原作就显得离观者较为遥远……就视觉的观点及整体的外貌来看，此一临摹之作与北宋的原作相比

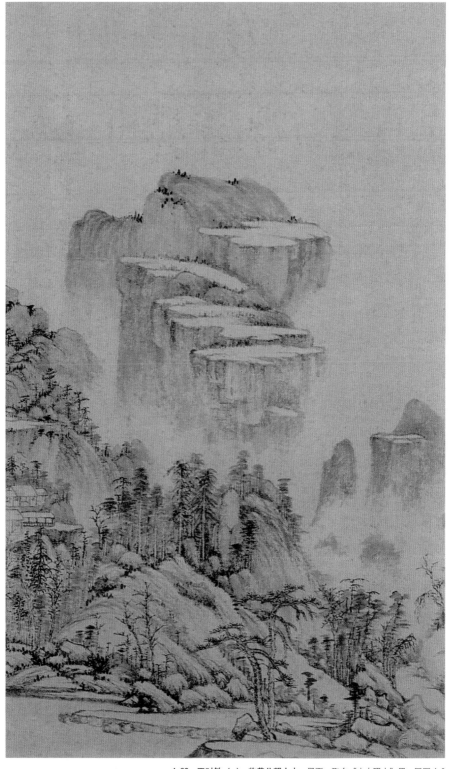

4.22 王时敏（？） 临黄公望山水 册页 取自《小中现大》册 同图4.9 147

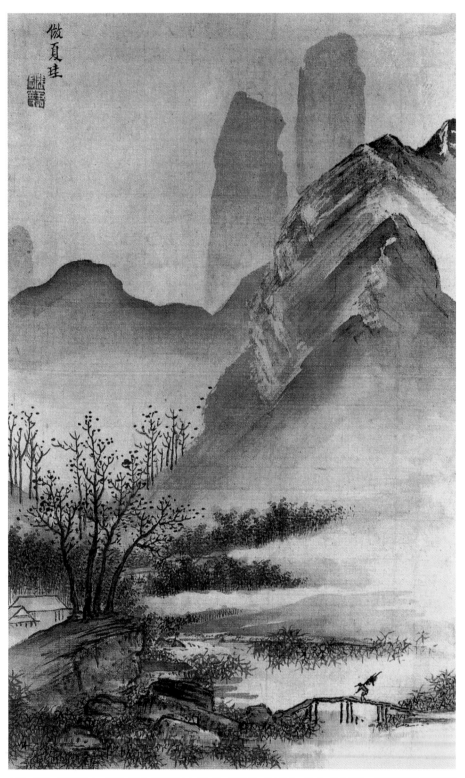

4.23 张宏 **仿夏珪山水** 册页 取自《仿宋元人山水》册 1636 年 绢本设色 31.6×19.7厘米 加州伯克利景元斋收藏

之下，临摹之作的皴法较密，真实感较弱，视觉的统一感较强。从另一方面来看，范宽原迹则是强调理性、山水各部位之间的区隔以及景物的真实性等等。"[48] 临摹之作的用笔比较耀眼，中央主峰的宏伟比例降低，一部分是为了因应画册篇幅的大小，因而缩短画面的尺幅。然而，临摹者至少是想要忠实仿制原作的。正如李雪曼所说的，这一类的比较有助于我们验证许多系在早期大家名下的作品，判识其究竟属于后人临摹，或是伪作。

当原作已经不传于世，临摹之作可以成为极有价值的佐证，用以指出亡佚之作的原貌种种。例证之一是黄公望的一幅山水；该作如今只能在《小中现大》册的一幅临摹之作【图 4.22】中见到。董其昌在此作的对页上，题写道："子久（即黄公望）论画，凡破墨须由淡入浓。此图曲尽其致，平淡天真，从巨然风韵中来，余家所藏《富春山居》卷，正与同参也。"时年 1614。

当我们按照董其昌题识里的建议，将此临摹之作与黄公望本人的《富春山居图》卷（《隔江山色》，图 3.5—3.7、3.9）相比较时，会发现册页下半段的画面，的确和手卷中的许多段落相当类似；由于两者的面貌极为相似，我们已经可以很肯定地说，此一临摹册页所根据的亡佚之作，殆为真迹无疑。相对地，册页上半段的画面则是由高耸的岩石平台所盘据，这在黄公望传世所有的画作中，乃是前所未见的。此一册页连同其他具有同样形式特色的临摹之作或仿作等等，不仅为我们提供了佐证，证明黄公望山水形式库中另有一重要的母题；同时，也扩增了我们对黄公望画风的认识。事实上，这整部画册的作用就相当于画史早期重要画作的缩本大全，所根据的即是董其昌和王时敏二人所能看到的古画，并以晚明当时代所能运用的最好的方法——亦即细腻谨慎的徒手临摹——加以仿制。（其他的仿制方法，包括以石刻的方式取得拓本，以及采雕版的方式制作木刻版画；不过，这两种方法比较适合翻刻书法的法帖，用以复制画作则不尽理想。）由此可以看出，这类画册的制作，反映了一种强烈的绘画史观，而且，此一史观正是董其昌所极力鼓吹且身体力行的；这类的画册就相当于书法里的法帖：书家从石刻上翻制拓木，作为师习典范书风之用。

大约就在此时，仿古山水册开始蔚为流行，很多画家都绘制这一类的仿古册。这些册中的页幅一般都不是临摹之作，而是画家自创的作品，只是看上去具有早期大家之风罢了；画风的来源或是所根据的典范画作，通常可以在仿作上的题识得到确认，不过，这也并非一成不变。这类的仿古册，乃是清初正宗派画家最显著的注册商标。对他们而言，奉一套固定且行之有年的画风为圭臬，并实际操演，以证明自己对这些画风的熟悉度——这种做法的重要性，固然是为了证明自己有资格成为正宗派的一员，同时，也是为了向职业画家证明自己的绘画技巧绰绰有余。尽管如此，其他派别的画家也绘制同一类的仿古册。

以张宏为例，他在 1636 年时，也绘画了一套共十二页幅的仿古山水册（其中有

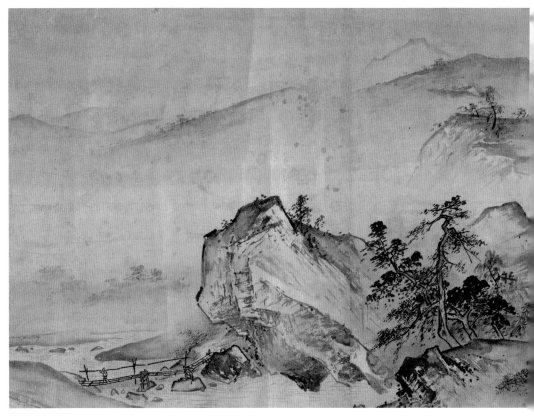

4.24　夏珪　溪山清远　卷（局部）　纸本水墨　纵 46.5 厘米　台北故宫博物院

一页已经散佚），他所临摹的对象包括了从五代时期（董源）到元代（四大家）的诸大家。由册中典范画作所跨越的历史年代来看，张宏这套仿古山水册的规模乃是与《小中现大》册相同的。只不过，张宏在册中至少还收了两幅仿郭熙和夏珪之作——这两位都是董其昌及其追随者的形式库中所不收录的画家。不但如此，张宏系以一种比较平淡的方式，摹仿古人的画风，试图平铺直叙地再现古人风格的原貌，而不像董其昌的"仿古"画作，乃是以间接闪烁的手法勾唤古人的画风。由于我们稍早曾经辩称，董其昌因为力有不逮，无法惟妙惟肖地摹仿古人风格，因是之故，造成他在画论当中，力贬细密的摹仿，在此，我们也应当以同理来推论张宏：在绘画的技巧上，张宏对于自己能够在一个宽阔的风格领域中来去自如，颇有一种自傲。或许我们可以说，张宏所面临的处境就像同时代的意大利画家一样：一旦画家受托仿制一系列从乔托（Giotto）到提埃波罗（Tiepolo）为止，共计十二幅重要大师的仿作时，他的画风也得既宽又广才行。

　　册中一幅仿夏珪之作【图 4.23】，有可能是以夏珪的杰作《溪山清远》长卷的末尾段落【图 4.24】为蓝本，加以自由改写而成。两件作品当中，都有一个人物正在暮色时分的桥上踽踽前行；一条溪流从雾霭迷离的中景地带流出，并且可以看见矮树林

的树梢浮现在低垂的雾霭上方；再往上则是山丘之顶，其中，比较近的山丘乃是以斜坡交叉的方式处理，表现出体积量感，至于远山则是用浅淡的阴影交代。张宏知道夏珪在塑造山石的形体时，所用的乃是细腻的明暗对比技法，并且勾唤出一股空间的无垠感，不仅笼罩在山水造型四周，同时还超越了构图限制，向画外的世界延展开来。张宏并没有意愿，或者说，他并不太有能力再现夏珪那种空间无垠的效果，因此，在他的画作之中，空间也就显得较为局促。不过，就整体而言，在十七世纪的画坛当中，夏珪的风格已经被淡忘了一段极长的时间，似乎已经不太可能再恢复其原貌，张宏此一册页却是一件罕见的成功仿作。尽管如此，从董其昌理论的角度来看，张宏已经犯了两方面的错误：他不但摹仿了错误的风格（董其昌曾经告诫画家不当学夏珪，详见本书第一章的引述），再者，他摹仿的方式也错误，因为他并未作出任何意义深长的转化。

在同册的另一页幅当中，张宏也作了一幅仿倪瓒风格的作品【图 4.25】。如果我们将此一册页拿来与《小中现大》册里的仿倪瓒之作的构图【图 4.26】相比，或是和倪瓒作于 1372 年的《容膝斋图》（《隔江山色》，图 3.16）相比较，就可以判断出张宏是否忠实于原作。尽管张宏保留了倪瓒基本的构图格局，但在风格上，却别具用心地改朝自然主义方向发展。此一做法具有双重目的：一是使人想起倪瓒，其次则是以再现的方式，经营出一种可接受的江景山水。他跳过了倪瓒那种利用几何造型单位来组构土石形体的风格倾向，而是从视觉的整体性来看，将画中的土石造型视为是整个自然地质的基本要素。他保留了倪瓒清淡的水墨调子，以及生苔且枝叶稀疏的树木；身为一个画家，张宏比较关切的乃是倪瓒画风的表现力，而不拘泥于倪瓒的形式。在张宏的综合性视野看来，倪瓒的绘画表达了一种宁静的心境感受，不过，张宏则通过了一种比倪瓒还要静态的布局法，让画中水平与垂直的稳定力量更为坚稳不移，从而强化了这种宁静的感受。

相对而言，董其昌所采取的乃是一种分析性的视野，他所关心的是构图要素之间的交互能动关系。以此眼光看画，则同一幅倪瓒的作品便可视为具有一股迷人的潜力，可以进行董其昌一类的形式游戏。在董其昌一部作于 1621 到 1624 年间的画册当中，有一幅纪年 1623 的仿倪瓒册页（图 4.16），董其昌便充分发挥了此种形式的潜力。[49]在册里，董其昌夸大了倪瓒的几何化风格倾向，特别是近景的土丘；再者，构成远景丘岭的基本造型单位之间，则各有比较鲜明的分隔。休息之用的四脚亭子，乃是倪瓒画中固定出现的形式母题，不过，张宏在画中把亭子变小，董其昌则将其放得过大，使其在树木旁边显得不甚自然；张宏希望为画面增加一种实景感的特质，董其昌则恰恰相反。倪瓒笔下的树木显得稀疏且拘谨，董其昌所画的则是活跃、扭曲的树丛，仿佛这一树丛的活力乃是源自于其所生长且向上冒起的地面，也仿佛此一树丛挺向了上方，跨越了画面中段的空间，直逼远方的丘岭。董其昌有一部分是在针对倪瓒构图格

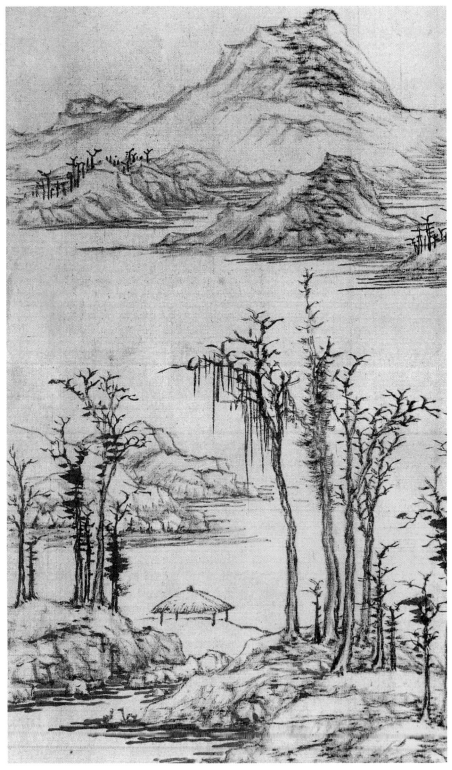

4.25　张宏　仿倪瓒山水　册页　取自《仿宋元人山水》册　同图4.23　绢本水墨

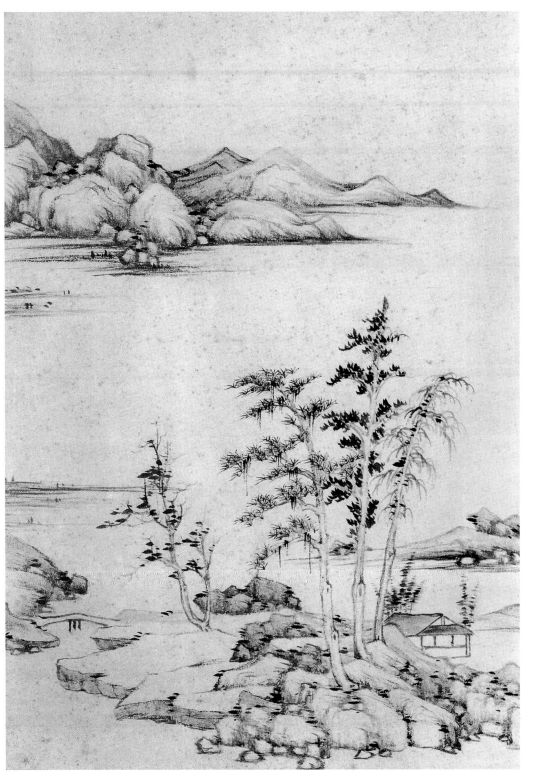

董其昌

式里的某些意涵，展示自己的心得领悟，另外一部分则是将此一格式转为己用，从而营造出具有充沛活力的全新结构。

最后一类衍生自古人风格，同时又与古人相去最远的创作形态，则是以"仿"某某古人为口实，但又不以某类特定布局为蓝本的绘画。前面我们已经讨论过一幅同类的自由仿作，亦即董其昌仿王蒙风格的册页（图4.18）。董其昌同一画册里还有一幅仿李成的作品，题为《岩居高士》，可以作为此类仿作的另一代表（图4.17）。一如董其昌在题识里所作的叙述，他对李成的认识来自两幅他自认为是真迹的画作——他并且说明，即使是米芾本人也只见过两本殆为真迹的李成画作。（米芾和董其昌所表示的"无李论"亦即传世已无李成真迹的理论"，是一种文学修辞的夸张。）董其昌并未指出自己就是以所见的两本李成画幅为蓝本，或有可能此处的《岩居高士》乃是出自董其昌的自由创作。然而，也有可能此一册页系仿自赵左在绘画《寒山石溜》（图3.14）时，所根据的同一部李成的粉本。尽管在整体的效果上，董其昌和赵左的构图截然相异，却有一些基本元素是相同的：两作都是从近景生长于石缝间的寒冬树木起手，后方则是一栋岸边的屋舍，位在凹地当中，最上方则是由两座斜顶的山崖作为结尾，中间并有一道瀑布峡谷。如果说，赵左和董其昌心中真的都是以同一幅李成的粉本作为蓝本，那么，他们两人的作品便可以用来证明，晚明画坛对于"仿"的容忍度，的确格外宽松。同时，这也应当可以祛除那些对"仿"还存有最后疑虑的人，使他们不必再怀疑"仿作"究竟能有几分自主性和原创性。对董其昌而言，尤其如此：采用古人的风格，可以看成是画家扩充形式范畴的门径之一，否则，光凭自己的形式母题和构图，不免显得狭隘。一般而言，董其昌避免采用仰角的观点，免得画面产生多部分重叠的现象——此一仰角的视野，使画家不得不在华丽有余的中景景致之前，安排一丛会挡住视野的树木，就像我们在《岩居高士》中之所见。而在两座斜向的山脉之间，制造空间间隔的做法，很可能也是受到李成的构图启发：在董其昌的册页里，可以看见近景一排墨色较深的石块，左后方则是另外一排石块，而这两排石块正好与上方两座山崖相呼应；换成赵左的《寒山石溜》图轴，一对方形且斜倾的大石块，也以大同小异的方式摆置在近景，并且在画幅上方重复出现。

有能力在古人的画作中，看出这些结构上的特征，并且引为己用——这正是创意性"仿"古的最基本要求，而且也是丰富个人画风的一种手段，有益于增长个人的创造力。一般都认为，"仿"古的作画方式，对中国晚期绘画造成了一种限制和阻碍的效果；有些画家因而误解了创意性"仿"古的真意，要不然，就是有些画家"玩游戏"的手法实在太不高明。然而，对于其他画家，特别是那些有形式主义倾向的画家而言，创意性"仿"古则有解放的作用，因为此一做法使他们免去了翔实摹写的负担，同时，

他们也不一定非得描绘真实可信或动人的景致不可——画家不必担心一切，只需专注形式的问题即可。尽管听起来有些似是而非，不过，对于这些画家而言，仿古却很可能成为通往原创活力的唯一路径。此一做法不仅开启了画家的原创之路，同时，也像我们前面所说的，这也为他们的创作提供了一道历史的许可证明。也因为"仿"具有这种双重功用，董其昌才能够假复古之名，行绘画革命之实。

　　这些都是"仿"在实际创作上，所能嘉惠画家的一些好处，同时，必定也是造成仿古风气之所以在晚明和清初阶段广为流行的原因之一。就另一方面而言，中国作家提出理论为"仿"正名，但在论调上，则比较偏向哲学思辨，而与画家实际的创作较无直接关联。每当画家的所作所为被归纳并条理化为理论，形成一种理念，而再也不是一种创作的手法时，这种理念就已经脱离绘画本身的范畴，而进入思想史或文化史的领域之中了；此一理念跟其他理念一样，也可以重新回馈到绘画创作当中，不过，却只能成为影响绘画创作的诸多外因之一而已。而既然是一种创作理念，我们就可以找出其所根据，或是与其相通的其他理念为何。就此而言，何惠鉴与周汝式二人对于"仿"古理论，已有精辟的论述。[50]他们为"仿"古理论的哲学基础进行阐释；探讨其内涵；在文学理论和文学批评的领域当中，印证是否有相同且既存的理念；并从理论的层面，来解决摹仿和原创两者之间的表面矛盾。不过，他们两人的著作并未告诉我们，晚明的画家为什么要仿古，以及他们为何采此形式仿古？

第八节　董其昌的绘画与晚明历史间的关系

　　最后，我们将针对董其昌的绘画与当时历史处境间的一些关系，进行简短的讨论，以结束这冗长的一章。同样，我们的主题还是董其昌的画作本身。把他的理论著作和晚明的思想史连在一起，或者是把他一生的遭遇拿来和政治史、社会史相提并论，都会很有意思，而且值得一试，不过，这些毕竟都是次要的重点。同时，我们也必须认识到，也许我们会在他的山水画当中，发现一些无关绘画的额外内涵，但无论如何，这些内涵并不完全来自这些作品本身，反而有一大部分是源于这些作品和其他的、古人的或是当代画作之间的种种关联——换句话说，要看这些作品在艺术史中的情况而定。这就好像是通过望远镜去观看董其昌一样：一开始，我们看到两个影像，一个是历史当中的董其昌，另一个则是艺术史里的董其昌。困难的时刻是当我们想要把这两种影像调聚成一个完整而全面的人形的时候。

　　晚近有几篇文章分别指出了此一整合所能够努力的方向为何。帕翠霞·柏格（Patricia Berger）言之有物地指出，董其昌的山水画作"讲究结构，而不是以轶闻趣事的记述取胜"，其组织及参悟经验的方式，也和王阳明相同，只不过董其昌是以绘画的形式表现，王阳明则以思想表达。王阳明认为，"理存乎心，致理于事事物物，则事事物物皆得其理矣"，他反对宋代新儒家学者朱熹的"格物"之说，以及"理存乎万物"

的信念。因此，他强调"格心"；和董其昌一样，王阳明主要的关注也是在于结构，而非细节。柏格并且指出，王阳明和董其昌二人也都注重"正当举止典范的建立"，以及构筑一个结构稳固的关系体系：对王阳明而言，所指的乃是社会当中的关系体系；对董其昌而言，则是艺术世界里的关系体系。[51]

朱蒂丝·惠特贝克（Judith Whitbeck）也有雷同的观点。她在宰相张居正和董其昌之间，看到了一些颇具启发性的对比。前者励精图治，亟思为朝廷建立秩序，后者则努力想要为艺术注入秩序："董其昌和张居正一样，也憎恶混乱、机巧以及过度修饰；他爱好一目了然的结构。可想而知，对张居正而言，这意味着阶级分明的中央集权制度，以及条理分明、有效率的朝廷行政；对于董其昌而言，则意味着一幅由简单、严谨的结构要素所组成的山水画作。一方面，董其昌依自己目的所需而掌控形式，追求活力充沛的动感和条理分明的结构设计；同样地，张居正把持朝政，其目的也是希望能够为这个他认为已经危在旦夕的王朝重振秩序。他们二人都倾向于将无秩序（对张居正而言，意即繁文缛节和中央集权的瓦解；对董其昌而言，则是拘泥于细节和装饰性）视为是一种衰败以及离弃纯净真理的征兆。两人在着手自己的课题时，也都寄与了一股审慎刻意且自信满满的使命感，仿佛他们都将尽己之力，力挽时代的狂澜。"[52]

吴讷孙在介绍董其昌时，乃是将他展现成一个以艺术活动取代政治活动的人，这种看法也同样暗示着：假若董其昌选择全心投入政治活动的话，那么，他政治生涯的发展模式，可能也会和他的艺术生涯有几分雷同才是。当然，我们不能说他的绘画实际上是为了因应时代的处境和需要而作；相反地，他的绘画更像是因为无力可以回天，因而针对画坛普遍的困境，调整个人，以作为弥补之道。在艺术的范畴之中，董其昌就像自己所期许的，乃是一个成功的创作者。换成另外那个更大的政治舞台，则无论是董其昌自己或是其他任何人，都不可能达到像他在艺术领域里所获致的这种大成就。董其昌也跟东林党人一样，鼓吹改革的基本教义，并以回归传统理想为手段，对抗他眼前所见到的画坛危机——画家们因为个人武断的偏差所致，而悖逆了传统的典范。他并不愿意将自己的书画创作，看成是他宦海生涯的精力转移，同时，对于那些批评他过度沉溺于书画的人，他也甚感愤怒。他视艺术为一种道德力量，而他自己则是最能发挥此一力量的人选。艺术和政治纷争历来就一直强而有力地结合在一些伟大的传统人物身上，例如苏东坡和赵孟頫等；而董其昌以他们为典范，也将这两者视为是他生命中不可分割的两项事业。也许他在年少的时候，就已经听过陆树声及其他人士谈论朝廷腐败的情形，而这些人士的愤慨和忧虑，连同松江美学家对于当代绘画情势的唏嘘之叹，约莫都已经在他的心中融为一体了。既然政局的改变无望，于是他便热情地投身艺术当中，并在有生之年，亲眼见到自己对风格所下的严苛批评和信条，广为画坛所接受，且影响甚大。如此，他自定条件，血战历史（尤其是要与赵孟頫交

锋）——在此过程当中，即使他并未胜利，至少也已坚持己念，不落下风。

于是，艺术与世事这两个世界之间的平行对比关系，便自然而然地瓦解了。再者，一旦我们了解到，在艺术的世界里，秩序和安定未必就是创作的最佳标杆，而"错误"也未必就一定要改正时，董其昌的成就也就变得更加模棱两可了。董其昌对中国绘画的影响有正有负：他为画家们开启了新的风格领域，他们不但追随他，并且建立了一套正统，但最后却使得有些画家觉得窒碍而难以喘息。董其昌自己的画作同样也有这种二元性，而其中，渴求稳定与秩序，仅仅代表了其中一个面向；另一个面向则是刻意让稳定和一目了然的特质崩解，一如我们在前面所见，董其昌经常在画中作此表现。

董其昌的画作展现了许多紧张拉锯和暧昧的特质，而其中的一种拉锯关系，则是他一方面建立井然有序的结构，另一方面却又将此结构解除。另一种拉锯关系，则是他一方面固守传统，一方面却又极端偏离传统。还有一种拉锯关系，则是他一方面在画作中呈现自然形象，一方面却又为此画作镀上另外一层不同的面貌，或者（按照我们的说法）可以说是另一种替代的风格秩序——而在此替代的风格秩序当中，画家所要追求的"正确"风格，大抵已经和自然真相的再现无关。再者，还有一种拉锯关系是：一方面，董其昌在许多作品当中，透露出他对于各类形式及表现手法的熟稔，但另一方面，他却又在其他或同一批画作中，展现出一种既拙又"生"的特质。最后的一种拉锯关系，则是敏锐力和粗犷力两者的对立。

所有这些拉锯关系，都为董其昌的画作增添了一种复杂性，同时，对于探讨董其昌画作在晚明历史中的定位为何，也甚为关键——这些紧张的拉锯关系不仅是晚明历史的征兆或表现，同时也是晚明历史不可或缺的要素。对于一个时代而言，当机敏和灵巧的特质已经被质疑，而且不断地被贬为低俗的用途时，钝拙之风正好派上用场。尽管钝拙之风是属于贤士高隐的理想，并不见得就与现实事物的实践有所扞格。显而易见的是，敏锐和粗犷的结合，恰好适合晚明的时代气息。在董其昌的画作里，有一些扰攘不安且往往古怪的段落，正好呼应了晚明时代某些深沉的隐疾，而董其昌的做法就像我们前面所已经提出的，他是利用造型来传达一种方向迷失以及世界已经歪斜崎岖的感受。董其昌和传统绘画之间的棘手关系，想必也同样影响了晚明同代的观赏者；对于当时的观赏者而言，董其昌的"仿"古画作，不可能只是单纯地勾唤起一种思古的幽情而已，或者，仅仅将其视为传统山水类型的翻新之作而已。大体而言，他的画作在当时或至少是那些观察力比较敏锐的人看来，必定会觉得像是晚明时局的一种影像类比：在当时代里，人人不仅对天下秩序，对儒家社会的稳定与永恒，已经普遍失去信心，甚至对于历来以传统价值来肯定当下社会的习惯，是否能够有效维继等等，也都或多或少迷失了信心。对中国画家而言，"高古传统"所代表的意义，已经不可能再跟以前完全相同了。

The Distant Mountains

第五章

多重流派：业余文人画家

明代最后几十年间的山水画创作，分散中国各地且多彩多姿，很难加以整齐地分类。有了前面处理苏州和松江派画家的经验，如果我们试图以地区画派来划分晚明山水画的话，我们会发现，画家在很多地方都作画，而且，他们往往穿梭各地之间。如果我们想要根据他们的社会地位，以及拿艺术以外的一些活动，作为区分的手段的话，那么，我们所面对的，便将是各色杂沓人等，包括文人画家、士大夫画家、隐士画家不等——其中，有的是业余画家，有的是职业画家，有的则是业余和职业两种身份的混合，只是比重各有不同罢了。尽管如此，我们还是必须试着找出一种规则次序，哪怕只能作为权宜之用，或乃至于有偏颇之虞。在这一章里，我们所囊括的画家，主要是以山水创作为主，而且（大体而言）都是业余画家，虽然其中有些画家系以鬻画维持部分生计。在这些业余画家当中，有的祖有恒产，其余则握有官职；有的并不以艺事著称于晚明历史当中，而是以诗人、政治家或散文家的身份见长。下一章则专门探讨几位较有职业化导向——可由其生平和画风看出——同时，就整体而言，也更为多才多艺且能力更强的山水画家。这种业余和职业画家之分，也跟我们在本章之中，将业余文人画家再加以细分一样，都是为了方便而已，并无最终或客观的证据，可以证实此一划分方式是否成立。不过，这种划分的方式，倒是可以让我们进一步探索中国文人画此一令人难以捉摸且引人入胜的现象。

第一节　董其昌的朋友及追随者

顾懿德　董其昌在松江与一些年轻的后进为友，顾懿德乃其中之一。他是顾正谊之侄，也是家族之内多位画家中的一位。其生卒年不可考；署有年款的画作约落于1620年至1633年之间。在官宦的生涯之中，曾仕光禄寺（专司皇室膳饮）；在绘画方面，以仿王蒙笔法的山水见长。据传顾懿德吝于以画酬应，因此，能够说服他割爱者，均"宝爱之"。

他的创作量可能很少。传世所知为两幅册页和两件立轴。其中一件立轴纪年1628，是一幅成就颇高的仿王蒙山水；[1]另外一件则是纪年1620，题为《春绮图》的设色小轴【图5.1】，颇具有一种结晶状的美感。两件立轴都题有董其昌的赞辞。顾懿德自己在1620年立轴上的题识，除了署上年款和画题之外，并且说明此画的本意是为了寄赠某位老僧，结果竟为自己的小孙"所夺"。他在末尾写道："识者亦赏其不俗云。"陈继儒的题识则一开始便写道："原之（即顾懿德）落笔秀掩古人。"接着又援引王维和米芾二人，以他们为顾氏画风的先驱，其实，这两人的画风似乎与顾懿德此作毫不相干。董其昌的题识曰："原之此图虽仿赵千里（即赵伯驹），而爽朗脱俗，不落仇（英）刻画态，谓之士气，亦谓之逸品。"

顾懿德此作若以"逸品"相称，那么，想要在晚明一代找寻更不飘"逸"的作品，

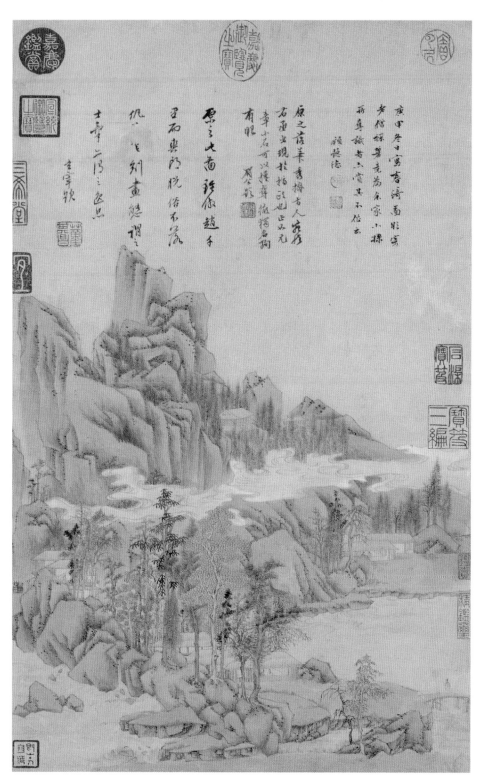

5.1　顾懿德　**春绮图**　1620年　轴　纸本设色　51.7×32.4厘米　台北故宫博物院

势必也很困难；董其昌的题识和陈继儒一样，其所透露的，多半是他们自己这个文圈对绘画所持的态度，而较少着墨于顾懿德的画作本身。重彩山水只有在复古的前提之下，与某种古式的设色作风有所渊源时，才会被接受——通常指的就是以十二世纪赵伯驹和宋代其他或更早期画家为代表的青绿风格。但是，在明代后期，青绿山水的创作主要都是出自仇英在苏州的传人之手；董其昌感到有必要为这位年轻的小友辨正，以免有人心生疑虑，以为顾懿德与苏州那一派的"画师"同流合污，因而指出，此一画作乍看之下，虽与苏州一派的青绿山水相仿，但却是一幅正派的"士人"画。事实上，无论董其昌怎么说，顾懿德此画还是带有许多十六世纪苏州画家的装饰性遗风；所谓苏州画家，则可能是仇英或文徵明的传人，或乃至于其他的画家。特别的是，顾懿德此作使人强烈地想起陆治的作品。陆治的山水以绿色和黄橙色为主，细笔勾勒的树木则被安排在几何形式较强的岩石和峭壁之间。顾懿德在陆治此一诗意风格和松江派的布局技巧之间，取得了一种圆满的妥协：营造抽象的地面和岩石结构，并形成忽前忽后、相互推挤倾轧的山岩；利用斜角分叉的堤岸，以构成"分合"的动势（比较董其昌1630年画册中的仿巨然册页，见图4.19）。峰顶系由平面化的块面所构成，并以一种图案化的方式，敷叠冷、暖两类色调，其目的是为了使岩石的表面，呈现出多种不同角度的转折，并暗示出岩石之间的空间间隔甚浅。这种手法的运用，与法国1910年前后的一些立体派画作，有着许多令人吃惊的相似之处。

尽管有上述这许多艺术史的课题围绕在旁（值得一提的是，画上所有的题识，皆无只字片语提及此画的题材，连画家自己的题识也不例外），顾懿德此作还是在视觉上，营造出了一种令人心动的春天景色。轻盈的浮云盘桓在山腰间，屋舍则半遮半隐在树丛之后，并可见屋中人物交谈之状。

项圣谟 董其昌在年轻时，曾经接受大收藏家项元汴之延聘，至其嘉兴的宅府授课。项元汴本人也是业余画家，擅长绘画竹、兰、石，偶尔也作小幅山水。其子项德新也是一成就平平的画家，活跃于十七世纪初。项氏一门当中，绘事成就最高且最为认真严肃者，并非项元汴或项德新，而是德新之子项圣谟（1597—1658）。近年来，李铸晋一直以项圣谟为研究对象，不仅厘清了其生平背景及创作生涯，同时，也从他的画作中，揭露了一些前人忽略已久的重要观点。[2]

项圣谟出生时，家境仍十分渥渥富裕，幼年即已陶冶在家中的书画收藏，以及亲友长辈的创作之中，因此，他很早就以画家和审美家为其终身职志。由于父亲责以制举之业，使他日无暇刻，只能在夜里篝灯习画。这意味着他恨不能终日与绘事为伍。并无记载显示他是否曾经参加科举考试，再者，他也从未露出任何经商的兴趣——他的祖父因典当行业而举家致富。正如何炳棣所指出，[3]明清两代达官富商的子孙，往往挥霍家财，用以充实艺术收藏，或是以书、画及其他副业为好，而不再专心致

志于比较实际且有利可图的行业；此乃造成明清社会阶层"向下流动"（downward mobility）的常见导因之一。项圣谟正好符合此一阶层流动的模式。然而，如果说项氏家道渐衰不能归咎于项圣谟的话，那么，其中只有一种解释，也就是项氏家族之所以由渐衰而急遽中落，乃是肇因于外界较大的历史环境——关于这一点，我们稍后将会探讨到。

项圣谟习画的方式有二：一为临摹古人的精品；二为摹写自然。而对于古人的精品，他随时都有机会可以接触。他曾经在夜里梦见自己的画笔挺立如柱，直干云汉，其上并有层级如梯；他登级而上，到达了笔之毫端，并鼓掌谈笑。按照项圣谟的说法，此一梦境——对于现代的读者而言，这其中（尽管理由可能各有不同）似乎也显露出了画家个人的巨大自信——乃是他创作发展的一个转捩点，从此，开启了一个崭新的阶段，使他能够自出新意。由于家族的关系使然，他得以结识董其昌、陈继儒以及松江文圈中的其他人士；自然而然，他也受到这些人的画作和观念所影响。不过，他大抵还是坚持独立自创，不像其他有些人，乃是笼罩在上述人士的阴影之下。董其昌称赞他不愧是名家项元汴之孙（项元汴一度是董其昌的赞助人），并且说他的山水画兼得"元人气韵"（这是董其昌的最高赞美），同时也结合了天韵和功力两者——或者说，其言中之意乃是，以业余文人画家的长处结合职业画家的技巧功力。既然在社会中享有如此地位，又有完整连续的书画收藏可资参考引用，再加上书画大家董其昌这般溢美之词——以一个晚明画家而言，夫复何求？

项圣谟此一天之骄子般的世界，并未持续终生。1644 至 1645 年间，清人入主中原。对他而言——对于其他人而言，也不例外，详见后面的章节——这意味着原本颇为太平的生活已经结束。1645 年，南京陷落之时，项氏一家被迫南迁，舍弃了可观的家族收藏，任凭其遭受劫掠或毁灭之祸，而成为逃难之民。项圣谟的一位堂兄偕其二子及妾，甚至投湖而死，项圣谟苟且偷生，但是，他对此一巨变的悲痛之情，则表现在他的诗文和绘画当中——不过，绘画当中的悲痛之情，比较没有那么明显。根据嘉兴府志的记载，他晚年家贫，每鬻画以自给。

项圣谟主要的作品包括一系列的山水长卷。其中，最早的一件乃是《招隐图》，纪年 1625 至 1626 年间，现存洛杉矶郡立美术馆。[4] 此一画题与董其昌作于 1611 年的山水相同（图 4.7）。同名的画题也见于项圣谟另外两部年代较晚的长卷；笼统而言，项圣谟整个系列的画作，都有同样的用意。"招隐"所指的，乃是一种传统（而且大多是出于传说）的习俗，亦即圣王明君会礼遇有德的隐士，邀请他们出任朝廷的宰相等等。以同理推论，"招隐"指的也是隐士不欲离开自己在荒野的隐逸之所，以重返污浊的人间世。此一主题并不特别适用于项圣谟的身世，因为据我们所知，他从未受"召"任官；再者，在画中故作清高，避就官职，此一表现方式似乎也暗示着项圣谟在现实当中，其实并没有这类选择清高的权利。尽管如此，项圣谟整个系列的长卷作品，还

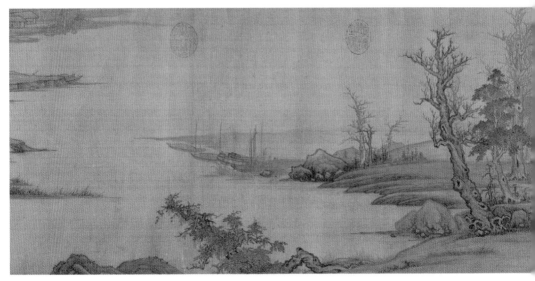

5.2
项圣谟
后招隐图
卷（局部） 绢本设色
纵 32.4 厘米
台北故宫博物院

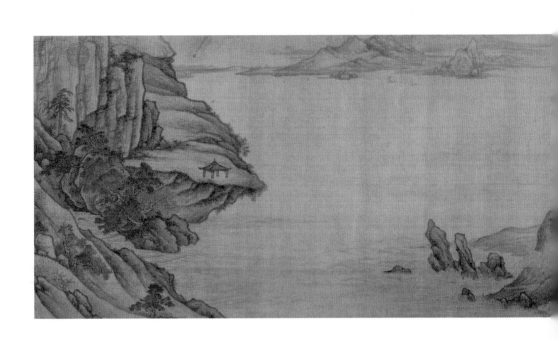

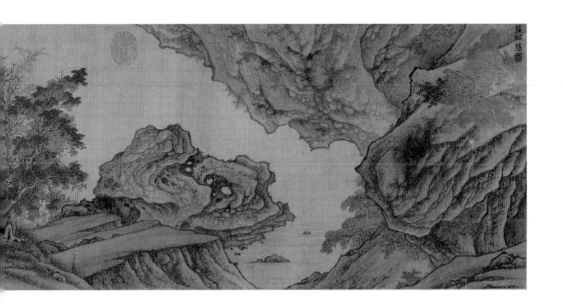

5.3
项圣谟
后招隐图 卷（局部）
同图 5.2

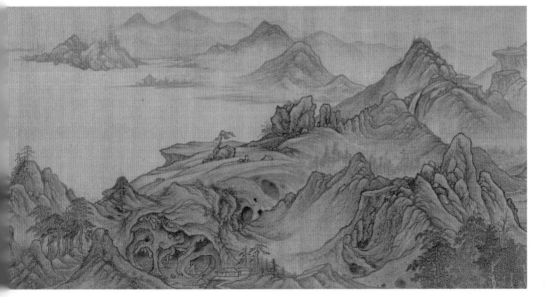

都是在歌颂避世的乐趣。而相对于项圣谟以栩栩如生的方式叙述此一主题，董其昌则很可能会以飘"逸"的形式，经营出一种与隐逸理想相配的视觉意象。

项圣谟作于 1625 至 1626 年间的山水长卷当中，可以强烈地看出董其昌的影响——不足为怪，因为项氏在创作期间，正好绕道松江，并与董其昌相见，而且，董其昌和陈继儒二人都为此作题写长跋。不过，这一画作和项圣谟其他作品并没有两样，其所表现出来的体验外在世界的方式，是与董其昌根本不同的。如果是董其昌的话，他会以笔墨的结构来取代简明易懂的自然形象，借此摆脱感官经验的束缚，项圣谟则不然。他把绵长的构图安排成一个前后连贯的情节，使其呈现出隐士感人的生活点滴，以及周遭的山林环境等等，予人既真实又理想的感受。在卷首的一些段落里，文人雅士有的步行于山径、小桥之上，有的垂钓舟中，有的身处孤独茅舍之中。项圣谟在描绘这些真实——至少是可以实现——的活动和处境时，有些地方却已经近乎幻境之景，例如：画中山水造型的互动关系，或是彼此互通的神秘岩穴等等，比起自然当中所能见到的实景，都要来得活泼许多。到了卷尾，理想化的现实已经和毫无压迫感的梦境混合为一，形成一片超越或躲避凡俗的景象：在浩瀚无垠的江河之中，近景突出的岬岩上，有一座凉亭，远处则是朦胧的河岸。

在同一系列的其他长卷当中，项圣谟也或多或少遵循了相同的情节安排。年代较晚的作品，则透露出画家与日俱增的作画能力，以及他越来越依赖重笔以烘托明暗。再者，为了赋予景致一种历历在目的幻象效果，他也运用了其他一些手法。尺幅较短的手卷则有两件，均作于满人入主中原以后，分别纪年 1647 和 1648；项圣谟似乎也在此一期间，画了比较多的立轴和册页之类的小幅作品。绘画小幅所费的时间较短，同时，也比较不是为了记录个人的体验而作。项圣谟此一创作性质的转变，也许是受生计所迫，而必须多画以增加收入。根据李铸晋指出，项圣谟在明亡之后的作品当中，还蕴含着效忠前朝以及表达亡国之痛的图画象征——红色的天、红色的枝叶（明代"朱"氏皇朝，"朱"即红色也）、枝干壮硕的树木以及在暮色中栖息（无处可去、无家可归？）的飞鸟等等。[5]

在项圣谟的长卷系列当中，最精的一幅乃是无年款，但可能是作于 1640 年左右的《后招隐图》【图 5.2、5.3】。卷首是以一段特写的景致作为开始，描写宏伟的巨砾悬吊在河面上方，接着则是一片茂密的树林。树下（【图 5.2】偏右处）有一文士钓叟，几乎为树丛所遮掩，可以看出他坐于舟中，正展卷阅读，面前并有酒壶与酒杯。使人误以为真的岩石体积量感，树林的深度感，以及树干的圆柱感等等，在在都使人怀疑画中是否部分摹仿了欧洲传来的铜版画——无论画家是否出于自觉。一方面，卷首的景致确立了山水具体的真实感，而项圣谟也准备以此引导我们穿越其中；另一方面，由于山水的景象显得过于真实或超现实，因而带有强烈的梦境或幻景般的色彩，如此，便引出了项圣谟同一系列长卷中，所共有的另一个副题。

画卷其余的景致，则是在世俗与理想之间，以及在近距离特写和辽阔的远景之间，向前推展。到了卷末【图5.3】，有一片回旋中空的瑰怪石山，而紧接着则是近景的一座岩石台地，上面仁立着一个渺小、孤寂的旅人，目穷水泽，眺望远岸。这是一个宁静的结尾，其中意味着从强烈的痴着和激情之中解脱出来，同时也是心灵的一种净化。

卞文瑜　在第二章里，我们曾经特别注意过邵弥此一先例：他最初是追随苏州一派的传统，最后则被董其昌的新正统阵营所吸收，并以抽象的笔墨构成，取代其原来以诗意形象取胜的风格。另一位苏州画家卞文瑜（活跃于1620—1670）的绘画生涯，似乎也或多或少循着相同的轨迹，最后也皈依在董其昌画派的门下。

据传，卞文瑜一生漂泊，一度住在王时敏家中；他追随董其昌本人习画，据说经常与董其昌切磋画论。以他这一类型的画家而言，后人对他的赞语极为老套，几乎没有复述的必要：不外乎学元代大家，甚有成就，行笔脱俗等等。以今日观之，卞文瑜给我们的印象不过一个小有创意的画家而已；喜龙仁对他的评语是："卞文瑜的作品往往甚为腼腆，不免使人觉得无足轻重，或者令人怀疑，何以他能够在当代领衔画家的行列之中，占有一席之地？"此一看法似乎不无道理。在他早期的作品当中——例如两部作于1629年春，描写杭州西湖风光的画册，以及纪年1630，现属德诺瓦兹氏（Drenowatz）收藏的一幅出色立轴——卞文瑜系以松江派的宋旭和赵为学习对象；到了1650年代时，我们可以从台北故宫博物院所藏的两部画册，看出其作品已经与王时敏、王鉴两位清初正宗派大家如出一辙。[6] 跟其他一些画家相比，卞文瑜攀附正宗派的画风，较无遗憾可言，反正他的能耐也不过如此：他从未展露出任何显著的个人特色。尽管如此，其画中所呈现的，不外就是通俗美好事物里的一些小小趣味罢了。

一幅作于1648年的山水【图5.4】，描绘了松江派典型的景致：一人物位于草舍之中，周围是枝叶繁茂的树木；泥土感十足的山脊和绝壁；以及一座凉亭，由此可以眺望流穿山峡的瀑布。在此，董其昌对其门人所极力鼓吹的形式主义，由于受到赵左那种比较柔和、比较有风景趣味的处理方式所影响，而变得比较调和。观者并不会马上就知觉到，画家系以造型重复的方式，来建构紧密的形式系统，以及利用其他各种互动的形式关系，来组织画面：上方呈扇面状的树丛结构，以缩小的尺寸，对应了近景的景致；地面土石系以分叉的结构作为形式的主旋律，也呼应了上方的山岩构成；而成群的岩块，则形成规律的样式。卞文瑜的笔法，也可以成为画谱的范本，用以示范画家此时此地在纸上运墨的正确法门。从单一的笔触到最大块的造型，整件作品似乎没有任何任性或不当之处；换句话说，画家似乎并没有特别因为此画，而有任何创新之处。

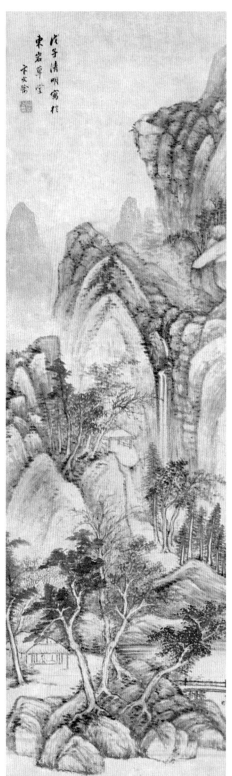

5.4
卞文瑜
山水　1648 年
轴　纸本水墨
97.4×27.6 厘米
加州私人（Pihan C.K.Chang）收藏

第二节　画中九友：嘉定、武进、南京与安徽的画家

清初诗人吴伟业（1609—1671）在一首《画中九友歌》当中，称颂董其昌及其他八位与董氏有往来的后学画家。嗣后，画坛便以此一名称，集体称呼这九位画家。同时，"画中九友"约莫也扮演了"正宗"脉系山水绘画发展——亦即从董其昌个人的创作活动开始，一直到清初正宗派全盛期间——的一个过渡时期的角色。王时敏（1592—1680）和王鉴（1598—1677）是一般所谓"四王"当中的两位，也是正宗大系里的中坚。事实上，他们也是画中九友的成员；我们会将这两位放在此一画史系列的下一册里，连同其他正宗派大家一起讨论。除了董其昌，"九友"之中还有邵弥和卞文瑜。其余则还有四位，但我们只探讨其中的三位：包括李流芳、程嘉燧以及下一节才会见到的杨文骢。（第九位的张学曾，乃是一索然无味的画家，不讨论并无大碍。）

嘉定县在晚明期间乃是一次要的诗画重镇，位居上海西北方约二十英里。[7] 1625年，嘉定知县为四位地方上的知名诗人，刊印诗文集，李流芳和程嘉燧正是其中的两位。不但如此，他们二人也是画家。程嘉燧原籍安徽南部，而李流芳的祖籍亦同；究竟是什么样的经济或其他关系，使得安徽和嘉定之间产生联系，以及这些关系对于安徽山水画派的起源，有何意义可言呢？这些问题都有待彻底的研究，不过，随着下文的进行，我们还是会提出一些暂时性的假说。

李流芳与程嘉燧　李流芳（1575—1629）生于嘉定。家族原籍安徽南部的歙县，一直到了李流芳的祖父，方才迁徙此地。1606年，李流芳通过乡试，成为举人。这是科举制度里的第二级考试，中举者便有资格任官。李流芳稍后曾两度赴北京参加更高一级的进士考试。但是，两次皆不第。再者，由于太监魏忠贤及其党羽的擅权专政，使得朝廷任官一途变得危机四伏且毫无成就感可言，李流芳也因此感到气馁。他回到嘉定近郊的故地，自建"檀园"，从此绝意仕途。李流芳曾经对朋友说，他生平第一快事，乃是坐于精舍、轻舟之中，在晴窗净几之旁，观赏程嘉燧吟诗作画。[8] 同样地，有关李流芳生平的记载之中，也都并未提到他以何维生；既然他能够以多年的时间准备赴试，想必他是继承了祖上的遗产。他的诗作颇丰，最后集结成为一部厚重的文集，流传迄今；同时，他也留下了为数不少的画作，大多属于逸笔草草或率意之作。一位十九世纪的画评家将他与卞文瑜相比，写道："盖长蘅（即李流芳）用笔太猛，失之犷；润甫（即卞文瑜）落墨太松，失之弱。"[9]

这位画评家所指的"犷"，意即李流芳大多数画中，所特有的一种松散、湿润的笔法作风。纪年1616的一部手卷【图5.5】，是他最早的有年款画作之一。卷中发挥了此种笔法的最迷人之处，记录了画家对自然景致的瞬间印象。李流芳经常游览杭州西湖，一边游湖一边作画，并提笔写下一系列的题跋，记录了其中几次出游的心得。[10] 其中一则题跋提到，李流芳甫从安徽先人的故居归来，程嘉燧在西湖设宴款待他。李

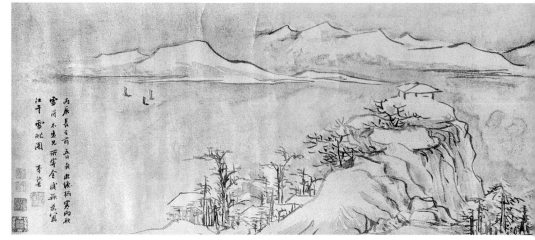

5.5　李流芳　江干雪眺图　1616 年　卷（局部）　金笺水墨　纵 28.8 厘米　加州施伦克尔氏（George J. Schlenker）收藏

流芳描写了晨光之中，白雪与山一色，而天地光耀的情景。

　　1616 年的手卷也记录了大同小异的经历：当时是冬至前五日，李流芳舟次杭州北边的塘栖，正在返乡的途中。根据李流芳在题识中的叙述，当时的天候寒雨欲雪。一朋友以金笺相赠（以这种例子而言，其中不外暗示了索画的请求），于是他便在其上图写，并题为《江干雪眺图》。画中所描绘的景致，宛如是平常由高处向下眺望一般，观者视野所在的地点，离江还有一段距离，因此，严格说来，似乎不像是由舟中眺望之景——李流芳还没有准备想要突破这种传统的画法。不过，卷中却传达了一种景物流逝的感觉，让山丘、树木、房舍沿着江水的近、远两岸，以井然有序的方式呈水平排列。江水与天空系以薄薄的墨色晕染，显得晦暗；同时间，金色则由此墨色之中，突破晦暗，闪烁出阳光般的光芒，照射着雾霭以及融雪。

　　自十五世纪以来，金笺素来都是用以绘制扇面，即使有人用来制作大画，也是偶一为之。这种情形一直到晚明才有所改变。金笺的纸面较硬，比较不容易含墨，通常会使画家的笔法产生不良的效果，但是却很适合李流芳流利的笔风。我们也可以在此稍微注意一下，绫乃是另外一种以前并不用来绘画的素材，却也在此一时期成为流行的材料，尽管——或者正是因为？——其光滑的表面，严格限制了其所能发挥的笔法类型；偶尔，我们甚至还发现，有人以花绫作画。书法家很早就在金笺或其他硬面的装饰用纸上挥毫；以绫书写也不例外。这几种素材都很能够适应书法这种比较讲究线条且变化比较不大的平面艺术。晚明时代以这些素材作画的新风尚，连带也使得书法的技巧和趣味，越来越融入绘画当中。其中，热衷此道的画家，尤以本章所欲讨论的这些流派为最。稍后，我们会针对此一现象，进一步加以探讨。

　　在李流芳构图比较严谨的画作里，一幅纪午 1623 的山水【图 5.6】，乃是其中一个绝佳的范例。就跟《江干雪眺图》的题识一样，李流芳同样也指出，此画乃是出于

5.6
李流芳
山水　1623 年
轴　纸本水墨
119.8×33.3 厘米
加州私人 (Pihan C.K.Chang) 收藏

他个人一段特殊的经历："碧浪湖舟中坐雨，作此遣兴。"然则，和他以前的作品相比，此处所谓的"遣兴"，却没有那么直接而率性；介在李流芳游湖经验及其画作之间的，还有一个极为决定性的董其昌，以及隐藏在董其昌背后的黄公望。在此，引经据典式的风格，取代了 1616 年手卷中，那种带点随心所欲，却又极为生动的绘画作风。而且，李流芳所引用的风格传统，还是正宗脉系的山水画风（比较黄公望《富春山居》卷，参见《隔江山色》，图 3.7、3.9）。此轴加强了结构的稳固感和造型的实体感，但却丧失了心绪的直接感受。李流芳再往后的画作，还是显示出他比较专注于正统画风——不管是香港刘作筹所收藏的一部纪年 1627 的十页画册，或是克利夫兰美术馆的一幅纪年 1628 的山水轴，都是如此。而针对后面这一幅 1628 年的山水，李雪曼写道："如果说此作并未受到董其昌画风的影响，那是绝不可能的。"[11]

李流芳其他的画作乃是采取惜墨如金、以线条为主的笔风，透露出他与好友程嘉燧，也都稍稍与安徽派山水早期的画风有染。我们以简短的篇幅讨论过程嘉燧及其画作之后，将会探讨到安徽画派的缘起。

程嘉燧（1565—1644）原籍安徽南部的休宁，一生大多侨居嘉定，且经常往来两地之间。他跟李流芳一样，也曾赴试不第；落第之后，有意转文从武，但并未能如愿；最后，他放弃这些方面的抱负，专心成为诗画家。他的文论和诗作为他博得了一些声名，使他得以结交许多名士，例如，既是文学大儒又是藏书家的钱谦益（1582—1664），即是其中之一。程嘉燧同时也精通音律。他于 1641 年归居休宁，卒于 1644 年，距满清入关的时间，不过几个月而已。

程嘉燧绘画创作的数量一直不多，传世的作品相对也就很少。其中，有一大部分是扇面及其他小品。董其昌对于他的诗、画创作，都极为推崇，并且说他对自己的画作甚为矜重，绝不轻易为之。接着又说，近有苏州画家伪作程嘉燧作品一册，携来乞董其昌题识；董其昌当面斥之，其人不悦而出。[12]由于对程嘉燧的画作有所需求，却又难以取得，这想必鼓舞了上述一类的伪作者。时至今日，我们仍然可以看到一些系在程嘉燧名下，而且似乎是作于他当时代的伪作。他的真迹原作大多是山水，一般都是以细笔刻画的简单景致，有时也设色淡染。他有一幅纪年 1624 的山水，其中的布局甚为复杂讲究，而且是以明暗对比甚强的重笔风格所绘成。[13]此一作品显示出，程嘉燧选择较清淡的风格，才是明智的做法：观者应当可以看得出来，他尝试摹仿董其昌的画风，结果却是一败涂地，画面的安排既混乱又糟糕。他最成功的创作乃是江景山水，系以倪瓒的构图公式为蓝本，稍加仿佛，并加入人物；这类画作也是他主要的成名之作。我们在此刊印一幅纪年 1627 的例作【图 5.7】。

此作连主题和处理的手法，都与倪瓒有相似之处：程嘉燧在画中的题识指出，此轴名为《西涧图》，想必确有其地。再者，此画既为某伯英先生而作，或有可能"西

5.7
程嘉燧
西涧图 1627 年
轴 纸本设色
128×49.6 厘米
藏处不明

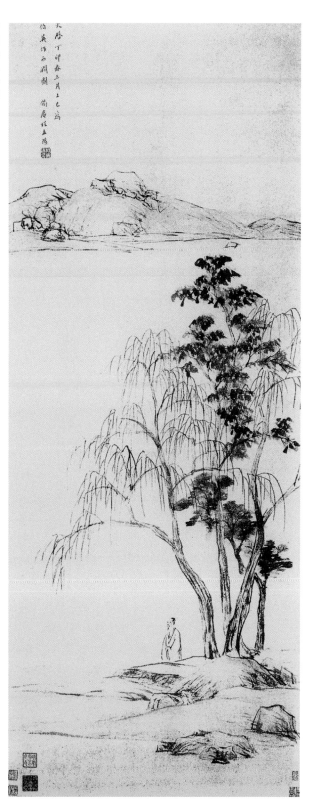

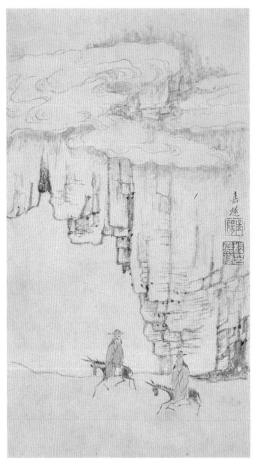

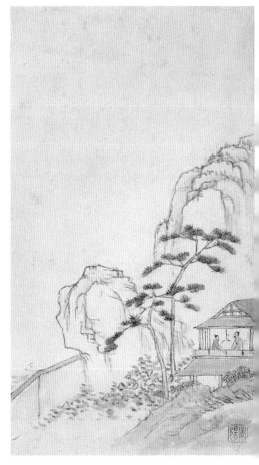

5.8 程嘉燧 山水人物 1639年 册页 取自《画山水册》 纸本
浅设色 23.1×12.8厘米 台北故宫博物院

5.9 程嘉燧 山水人物 册页 取自《画山水册》 同图5.8

涧"就在伯英所居住的江畔别业附近。不过，此作本身和倪瓒的那种"万用江景山水"
并没有两样，所画并非某特定实景。程嘉燧也跟李流芳一样，乃是将个人的经验转
化——或是更换？——为传统老套的形象。在此一固定形式的重重约制下，程嘉燧此
作还颇有一种沉静的表现力：人物被孤立在柳树下，纤细的笔法线条有如钢笔的素描
一般，描绘着熟悉的物质形体，并使其不落俗套。

在一部纪年1639，共计有十幅册页的山水人物画册里【图5.8、5.9】，程嘉燧运
用了比较重而且结实的线条，并以惜墨如金的方式，利用枯笔在纸上皴擦，营造出一
种若有似无的明暗对比。这就好比欧洲画家会在线条素描之上，另外添加黑色粉笔或
是炭笔的笔触，以作为润饰一般。在此，程嘉燧在安徽派风格当中所扮演的创始者角
色，更形明确。册页当中，以描写两人在阁楼对谈的画幅【图5.9】为例，其意象似
乎只是文徵明标准构图的缩小或简化版，诚如晚明时期的文徵明追随者所可能会有的
手笔一般。不过，其他的册页则比较可以清楚地预见未来安徽派大家的风格如何。举

例而言，在程嘉燧的另一册页【图5.8】当中，两位骑驴者身后的悬崖峭壁，系由重叠的长方造型所构成，这已经为日后几十年间，由弘仁及其他画家所创立的直笔线条构成，奠下了形式根基。

如果说这一类的形式构成，乃是描摹了安徽当地的地质特征——而摄影照片也同时指出，自然景观的确为这些形式构成，提供了一些依据——这样的说法并不能真正解释此一风格何以产生，因为数百年来，景致依旧，但是，这类绘画的形象，却在此时才方兴未艾。这种以线条为主的绘画风格，何以出现在晚明时期，一些活跃于长江下游沿岸城市——嘉定、武进以及后来的南京——的画家作品当中，以及此一风格与安徽省的关联如何，这些都是值得研究的现象，因为我们眼前似乎已经看到了安徽画风的肇始。稍后到了清初阶段，尤其是在1650年代和1660年代期间，安徽画风在萧云从与弘仁的开拓下，建立了更稳固的根基，并且发展成一个风格显著的山水画派。

安徽派绘画的肇始及其衍伸　晚明时期的安徽省南部是全中国商业活动最活跃的地区。安徽省东南地区的新安——或称徽州——商人，为城市的销售网络供给货物。其与长江三角洲城市之间的贸易往来，尤为繁重，苏州和松江便是当中知名的城市之一。可能也是因为这种贸易的关系，从十六世纪末起，很多安徽南部的家族便开始迁居苏州及其邻近城市。到了清初时代，这些商人家族当中，有些便取代了地方的仕绅家族，不但考上进士的子弟更多，同时也成为地方文化的主导者。而我们一直在讨论的安徽画风，之所以会以新安地区为源头及中心，从而扩散到其他地理区域，很可能是伴随着这种贸易和移民的现象产生的。

尽管晚了几十年，安徽画派的出现，却是与松江派的崛起息息相关的。两地都是拜商业活动之赐，而成为新富，得以支持绘画收藏和形成赞助艺术家的风气。同时，这两个地方也都强调文人的艺术价值观：收藏家和赞助者对于元代大家那种比较枯淡且朴质无华的风格，以及画家自己根据元代这类风格所衍生出来的作品，都有一种偏好。此一现象反映了许多当时代的景况，而其中之一，很可能是新兴商人阶层的成员，渴望借此而跻身于仕绅所属的精英文化当中。当时的一位画商吴其贞（活跃于1635—1677），在回顾徽州一地以经商为业的收藏家时，写道：“忆昔我徽之盛，莫如休、歙二县。而雅俗之分，在于古玩之有无。故不惜重值，争而收入。时四方货玩者，闻风奔至。”而王世贞（1525—1590）则责怪徽州商人使得倪瓒以降，一直到沈周为止的文人画家的画价，提高了十倍。[14]

然而，了解安徽山水画风的地域性和社会性意涵，只是问题的一面而已。另外一面则牵涉到此一画风与安徽南部之间的特殊渊源关系。首先，我们也许可以指出，安徽画风以线条笔法取胜，没有——或几乎没有——明暗对比和中间色调，这其中有一部分可能是针对木刻版画的趣味而发；安徽南部和南京都是当时这一类木刻印刷的先

进重镇，其技术和美感在晚明时期，达到了最高的水平。然则，比较复杂的问题，则是如何理解此一线性画风所表现出来的内涵。之前，我们在莫是龙和董其昌的画作（例如，图3.18、4.14）当中，见到了一种荒枯平淡的美感趣味，或许我们可以说，安徽此一线性画风所彰显的，即是这种相同的趣味。再者，的确也有一些安徽画家认识董其昌本人，并且受其影响；不过，安徽这些画家的作品通常比较疏淡，结构的安排也没有董其昌那么战战兢兢。最终说来，安徽这些画家多少还是属于董其昌正统绘画运动的外围或是边缘地位。他们所呈现出来的世界景象，并不具实体量感，而且，连质感也被涤除殆尽；就跟元代画家倪瓒的山水一样，我们在解读安徽画家的作品时，也可以将其视为是画家想要与日益不和谐、日益险恶的现实划清界限的宣示。

詹景凤（出身安徽的休宁）一幅作于1599年的山水，[15] 乃是此类画风传世最早的作品之一。画上的题识以倪瓒的话作为引首，忆述倪瓒的画中为何无人："天下无人，故画山水不写。"詹景凤接着又说，他为朋友作此山水，而这位朋友乃是"今天下真人"，所以他仿效倪瓒的说法，加画一人；不过，詹景凤对于倪瓒画中那种厌世讯息的认同感，则是毋庸置疑的。这类画作对于有形的现实，含有一定程度的否定，并且提供了想象上的逃避，使人得以遁入无须涉及强烈感官或情感的世界之中。对许多人而言，避世已成为一种颇具说服力的理想，而安徽这类作品所迎合的，正是这样一个时代。

从元代以降，偏好绘画当中的疏淡、透明感以及其所蕴含的生动有力的节制感等等，一直便是画评家所念念不忘的主张。十六世纪吴派有些画家曾经创作过疏淡且难得一见的图画：在作品当中，画家避免以皴法肌理来定义山水地表，同时，设色晕染也变得更为浅淡。而晚明乃是一个极端的时代，十六世纪吴派此一风格倾向，便在本章所探讨的一些画家的作品（如图5.8、5.9、5.10、5.11、5.12）当中，达到了极致。[16] 在批评家的著作当中，这些风格总是拿来与画家本人相提并论，认为与他们自身的人格特质相互呼应。

这种联想即是整个业余绘画理想的基础，可以在李日华的说法当中，再一次表现出来："绘事必以微茫惨淡为妙境，非性灵廓彻者，未易证入，所谓气韵必在生知（十一世纪郭若虚之语），正在此虚淡中所含意多耳。其他精刻逼塞，纵极功力，于高流胸次间何关也。"

"逸品"一词原本是画评用来指那些以非正统技法，例如，以泼墨的手法，或是利用绳索、榨干的甘蔗梗等物，所创作出来的绘画。及至晚明时代，"逸品"一词的联想对象，则已经变成我们眼前所正在讨论的疏淡、荒枯风格。[17] 这些风格正好适合业余画家的能耐，因为这类画风所赖以存在的，乃是一种诗意感的效果，反而比较不那么讲究技巧，而且，其对丁物形如何在画面上再现等严肃课题，通常也是避而不理。

程嘉燧在写到李流芳与自己的绘画时，均强调其在本质上，并非为了某特定目的

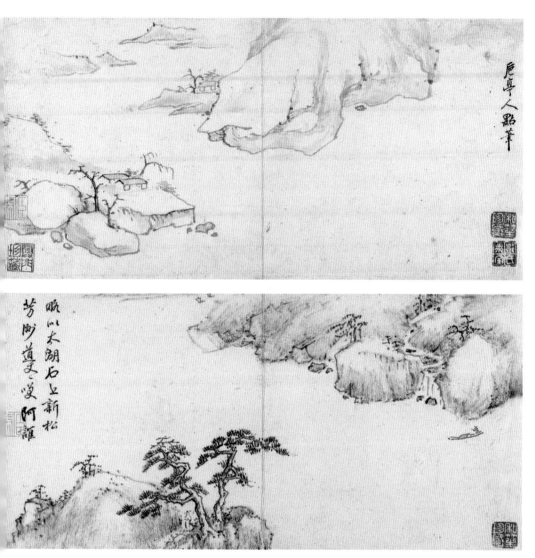

5.10—5.11　邹之麟　山水　册页　纸本水墨　19.5×39厘米　台北后真赏斋旧藏

而作，并且佯称自己对于别人竟会如此宝爱二人之作，甚感惊讶："余与长蘅（即李流芳）皆好以诗画自娱。长蘅虚己泛爱，才力敏给，往往不自贵重……其绘画为好事所藏去……余偶见于他所，如观古名画，心若不能得之。"

　　为了平衡这些极度理想化的记载当中，以荒枯风格来暗寓作画者及珍赏者人品的做法，我们应当指出：虽然这一类的山水绘画——荒疏、没有活泼生动的细节——原本乃是为了迎合一种纯粹的文人品味，但是，珍赏这些作品，进而循线获购者，却绝不限于文人学者，或是具有真正文学修养之士。事实上，这一类意味着文人品味的质朴、减笔风格，之所以在中国兴起并蔚为流行，并不是起源于隐居山林的高士的创作，而是出现在经济正值巅峰繁荣时刻的城市之中：诸如，元末时期以及十六世纪文徵明、

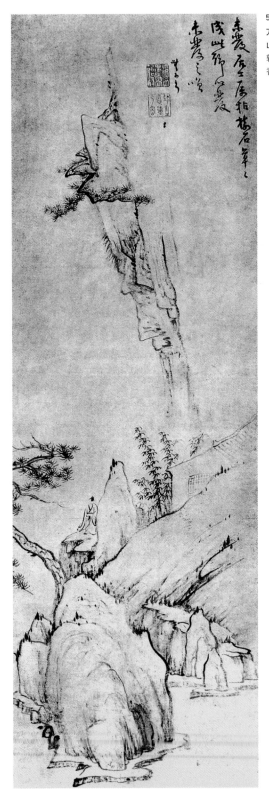

5.12
方以智
山水人物
轴　纸本水墨
香港北山堂收藏

陆治时代的苏州；晚明时期含董其昌及其文圈在内的松江；以及明末清初安徽南部的商城等等。除了其原本真正的诉求之外，这些风格也很适合作为一种新兴文化阶层的象征；而且，诚如一个以经商致富的家族，会以四书五经来教育自己的儿孙，以便为其仕途铺路，同样地，此一家族也可能会资助那些在画风上，与文人文化有关的艺术家，并以购买其画作的方式，来参与文人的文化。当然，提出这些说法，并不是为了要解释这类风格的起源——反正总是不脱文人画家之手——而是为了解释这类风格何以能够持续兴盛，以及这类画作何以会有广大的需求：如果说这些风格果真如表面所见，只是为了迎合少数由鉴藏家组成的精英小团体的话，那么，这类风格绝不可能会有这么大的局面。

邹之麟与恽向　介于明末清初的几十年间，有两位画家的创作乃是根据上述安徽的风格，加以变化而成。这两位即是邹之麟和恽向。他们都出身武进——位于苏州和南京途中的大运河沿岸。宋末以降，除了出过一个专以草虫绘画为主的毗陵（武进的别名；参阅《江岸送别》，页 141）派之外，武进本身并无强大的艺术传统。邹之麟和恽向二人与毗陵派一脉以装饰性为主的画家之间，并无渊源可言；事实上，他们在绘画的主题和风格方面，根本就南辕北辙，互有扞格。就跟李流芳、程嘉燧在嘉定的情形一样，我们或许不能将邹、恽二人看成是某某地方画坛的中心代表人物；其实，他们二人所遵循的风格时尚，乃是当时代以安徽南部为起点，而后一路流传至长江下游地区的画风。他们二人也都跟李流芳、程嘉燧一样，过着宁静安详的生活，远离晚明的政争。

邹之麟于 1610 年取得进士，曾在北京短期任官。有种说法是他授职刑部主事，另外一说则是他担任工部主事。姜绍书在《无声诗史》一书当中，对邹之麟的生平提供了最为完整的记载。根据姜氏的说法，邹之麟因为气度傲岸，不可一世，而且不愿意随人俯仰，因此遭人嫉恨排挤。姜绍书并且告诉我们，邹之麟后来"高卧林泉"近三十年之久。明朝覆亡之时，那些曾经参与政治及军事倾轧的大多数公卿，结果不是遭杀身之祸，便是受到刑罚及羞辱，独独邹之麟能够死里逃生，而且免受评论。其卒年不详，最晚的纪年作品署于 1651 年。

可想而知，当时代的鉴藏家也同样在邹之麟的画作当中，看到了那些原本用于形容其人品的特质。其中一位说他的作品"隐深峭拔，简洁孤秀"。另一位则写道："衣白（即邹之麟）先生，画多寥寥数笔，不求工好，而爽气逼人，自有生趣。"[18]他一直被称为是黄公望的追随者；清初画家龚贤在论及邹之麟和恽向时，引用了一种常见的譬喻，借以形容后世的追随者如何承续原来某某大家的衣钵或艺术史地位："明贤学大痴（即黄公望），邹衣白（即邹之麟）入其室，恽道生（即恽向）登其堂。"[19]事实上，邹之麟一度几乎拥有黄公望的杰作《富春山居图》卷。吴洪裕意图于 1650 年焚毁此卷不成之后（参阅《隔江山色》，页 112），其子曾将此图携至邹之麟处，以千

金求售。但是，邹之麟并无力认购，而只能在卷尾以题跋表达自己的怅惘之意。之后，邹之麟为此事抑郁寡欢了一个多月。[20]邹之麟临摹此卷的作品，则仍然流传至今：署年1651，系以淡墨线条摹写黄公望了不起的构图。[21]

比较能够显露邹之麟个人风格的画作，则是他为一部八开山水册所作的四帧册页【图5.10、5.11】。和前面已经介绍过的范例相比，我们看到邹之麟在这些作品当中，将减笔的风格进一步推向极致。仿佛信奉这一派风格的画家已经为自己设定好了议题，尽可能——或在情况许可的条件下——利用最少的形式素材，以具有体积感的造型，营造出空间感辽阔的景致。此处我们所刊印的两帧册页，都是描绘江上景致，以及陡峭的绝壁和轮廓分明的堤岸。在图5.11当中，有一人伫立于比较靠近江岸的松树下，正在等候由右边撑篙而来的船家；左上角则有两艘遥远的帆船。另外一帧册页则除了两岸各有两间屋舍，彼此相互唱和之外，并无人迹。而且，屋舍的描写手法，简化到了几近图案的地步。

尽管这两件册页在结构上都很简单而且相像，其描绘的手法却有不同。渡船一景乃是以枯钝且断断续续的线条描写，并配合枯墨在纸上皴擦，以营造出明暗对比；这两种手法的结合，亦见于程嘉燧的作品当中（见图5.9），同时，也是安徽派画家在接下来的几十年里，所喜爱的作画方式。在另外一幅册页当中，画家运用了比较湿润、流畅的线条，以最少的笔法勾勒物形的轮廓，并以淡墨晕染，作为烘托明暗之用；这种手法稍后成为龚贤早期画作的楷模。[22]在这两件作品里，邹之麟为土石造型赋予体积量感的方法，都是利用明暗的对比，使得土石的顶部或正面有别于逐渐向两旁缩退的侧面；有的时候，他也以线条勾勒出土石各面的棱角棱线。这种技法连同枯笔的使用，差不多都是"黄公望家法"的遗风，而相传邹之麟所学的也正是此家风格。我们应该还记得，黄公望曾经告诫画家，"石有三面"（《隔江山色》，页95），而且，后来的画家以其风格创作时，总是固定会在山水画当中，加入刻板化的三面石。然而，除了上述这些特定的形式母题和风格的要素之外，邹之麟的确也是黄公望的真正追随者。对于后来所有那些有意营造物质结构的轻盈及透明感，但在同时，却又刻意运用微弱而有效的视觉线索，以求为物象赋予某种若有似无的深度感及量感的画家而言，邹之麟已经为他们指出了创作的方向。

恽向（1586—1655，原名恽本初）是另外一位出身武进的文人。他自有能耐，得以不任官职，而且，据我们所知，他还安然渡过了明清改朝换代之变，并未遭遇严重的慌乱。他学习甚早，也很早就开始文学创作的生涯，曾经通过地方上的"诸生"资格考试；后来在崇祯年间（1628—1644），朝廷诏举他为"贤良方正"，并且授予中书舍人（执掌诰敕的书写）的官职。不过，他并未接受。据周亮工指出，他有一段时间曾经往来山东省，并且吸收了泰山山水的雄浑之趣，"故其落笔非凡近可拟"。（事实

上，在他传世的作品当中，并没有以这一类景致为题的创作。）他在南京——距离武进不远——的知识圈及艺术圈之间，也甚为活跃。

除了诗文之外，他还写过一部名为《画旨》的画论，共计四卷，但显然并未传世。此部著作可能的内容性质，可以在其传世画作上的题识窥得大要；另外，一部十八世纪的杂集当中，也辑录了恽向一系列论画的短文。[23] 虽然他收录了自己对早期一些画家的评语，并且对黄公望盛赞有加，但是，他对于画史似乎并不感兴趣；他所关注的乃是批评和理论。再者，他的画评一般都是属于诗意或"感想"式的语句，其重要性在于文学方面的价值——善用譬喻，措辞文雅，以及深谙中国画评家酷好吊诡式成语的诀窍（例如，"简之至者缛之至也"等等）——而比较没有真正的新意可言。

杂集中有两则文字，似乎尤其切合恽向自己的绘画，以及我们眼前所正在讨论的风格议题："逸笔之画，笔似近而远愈甚，似无而有愈甚，其嫩处如金，秀处如铁，所以可贵，未易为俗人言也。"以及，"画家以简洁为上，简者简于象而非简于意，简之至者缛之至也。洁则抹尽云雾，独存孤贵，翠黛烟鬟，敛容而退矣。而或者以笔之寡少为简，非也。"

至于恽向本人的绘画，一位与他同时代的作者指出，他以两种风格作画。其中一种气厚力沉，乃是得自董源一脉；这是恽向早年的笔风。另外一种则是"惜墨如金"，换句话说，也就是用墨极为俭省，为的是达到一种萧远感，使人回味起倪瓒和黄公望的风格；而根据该作者的说法，这就是恽向晚年的笔风。[24] 综览恽向存世的画作，此一风格区分似乎也还能够站得住脚。但是，由于所有署年的作品（除了有两件例外，因为无法得见并加以研究），均属恽向晚年的创作，我们无法核对这种早年笔风与晚年笔风之别，是否也如实无误。在他传世的作品当中，以立轴居多，其中有些作品不但用笔极为拙滞，布局也甚为平凡乏味，不免使人怀疑，当时及后代批评家对其画作标之甚高的根据为何。其余的画作，特别是德诺瓦兹氏（Drenowatz）旧藏的一幅山水，[25] 则都能够符合上述恽向用以自我期许的画品标准。

在一部未署年的八帧画册当中，恽向仅仅钤上自己的印记【图5.13】。[26] 此册乃是与邹之麟册页（见图5.10、5.11）同类的作品，都是属于减笔风格一类的中等佳作——这种画风似乎终究还是比较适合于尺幅较小的形式，而比较不适合创作挂轴，因为挂轴碍于尺寸及功能所需，必得要求强而有力的画面设计，而对于此派画风的佼佼者而言，他们所追求的乃是极度疏淡及敏锐的笔触，以这样的风格想要满足挂轴的要求，实非易事。册中作品系由简单的江景所组成，均以粗犷的线条和笔触所绘成，而且用笔甚干，为的是能够配合稍显粗糙的纸质；虽则画家在交代土石形体的棱角时，皴法的运用微乎其微，但是，却也还能够让观者的眼睛感觉到这些土石的形体，还是相当具有实在的质量感。

重复以起伏的线条来勾勒物形的轮廓，也形成了一种类似的效果。龚贤后来在课

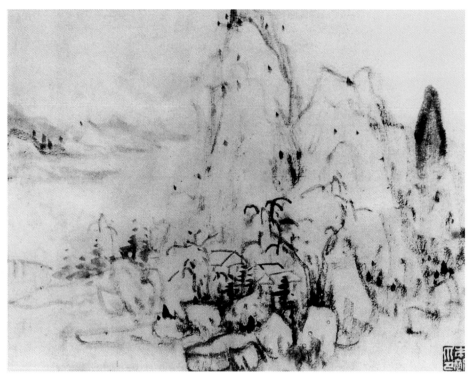

徒画诀当中，便指导他的徒众如何运用这种笔线勾勒的效果来经营山水画："文人之画有不皴者，惟重勾一遍而已。重勾笔稍干，即似皴矣。重不可泥前笔，亦不可离前笔，有意无意，自然不泥，自然不离……轮廓重勾三四遍，则不用皴矣。即皴，亦不过一二小积阴处尔。"[27]

　　尽管用笔相当省简，而且看似漫无目的，恽向还是能够分别经营出各种不同层次的深度感，并以多重变化的墨色——有时在一小块区域当中，就包含了从浅淡一直到最深的墨色——使他画中的组成要素，能够在空间中互有区隔。他运用历史悠久的技法，勾勒出物形的体积感，为岩石和山坡增添了某种圆融感。再没有比这件作品更能够说明此派画家能耐的了：其（正如这些画家所可能会说的）笔简意繁，为一幅通俗的景致注入了纤细的情感，同时很小心谨慎地避免予人机巧造作的印象，于是，再一次使得整件画作显得清新而自然。

　　恽向比较中规中矩的风格，可以在一部共计十页的仿古山水册中，看得十分清楚。此一画册很可能作于1650年前后，同时也展现了恽向的画作与画论之间的密切互动关系。[28] 册中他所摹仿或援引的画家，都是出自南宗经典大家的名单：王维、董源、赵令穰和米芾、黄公望、倪瓒等。册中的题记也一样很正统，所讨论的题目大抵不外南北宗理论，以及元代大家之所以胜于前代大家的根本原因为何等等。在此，我们刊印其中两幅【图5.14、5.15】；由于到目前为止，我们对这些作品的主题和风格，已经都

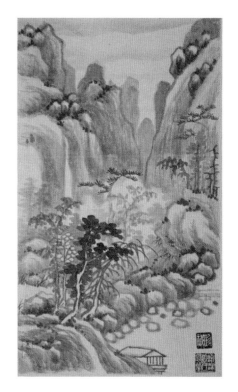

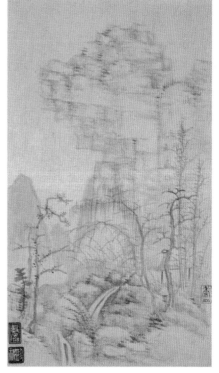

多重流派：业余文人画家……

很熟悉，因此可以改引恽向本人在画旁所写的题记，让画家自己对这些册页提出评语。

第二幅册页【图5.14】描写河谷树丛，系以恽向典型的粗笔线条风格创作。他在对页的题记中，叙述最伟大的草书名家王羲之（303？—361？）及其书法名迹；根据恽向的说法，王羲之这些名迹之所以受到珍爱，而且被视为典范之作，那是因为其中所使用的"中锋"技法——也就是垂直握管，由笔心直接传力至毫尖，以进行书写——已经超出了一般书家的能耐。接着他又提到画家董源，说他运用了与"中锋"相当的技法，笔笔皆有生气。同样地，恽向作画所用的笔法，也是钝而无锋，运笔缓慢；此举与陶艺家制作"素坯"的过程，颇有相通之处。

第五幅册页所描绘的是仿倪瓒风格的山水，其附带的题记写道："带笔带墨，无笔无墨，又有笔有墨，此非狐禅语也，是乃谓之神气。凡倪迂（即倪瓒）设色画法，多不出奇。吾间以奇意出之……"标准的"仿倪瓒"作品平淡且公式化，恽向此作的形象与之相去甚远，的确颇不寻常。他在画中改用轻柔的笔法，并且将造型稍微几何化，使画面呈现出巧妙动人的面貌。这就是蕴藏在笔墨之中的造型活力，而且想必也就是后来画评家所谓的"气韵"之意。对此，恽向本人也在此册的另一则题记当中写道："画家六法以气韵为贵。然气韵生乎法，非以法求气韵也；犹之文字之妙生乎法，非法求妙也。大家气韵生乎自然，作家则求之，其他并不知求矣。"

按照我们的讨论，在此介绍此一山水新趋势的另一位代表人物方以智——出身安徽——可能相当合适才对。但是，从其他的背景，亦即方以智与晚明历史之间的关联来看，他比较适合归类在那些也有显赫士大夫背景的画家之流。以下，我们就来讨论这一类画家。

第三节　明代之衰落：南北两京的士大夫画家

到目前为止，我们一直在探讨中国作家笔下所称颂的"高隐"一类的人物。所谓"高隐"，即是那些设法远离明代覆亡所带来的混乱和险象的人。当我们在引用或呼应这类的称谓时，我们应当牢牢记住，同样的处世态度看在别人眼里，却很可能被贬斥为逃避儒生应尽的责任，亦即牺牲小我，为国尽忠。中国人的传记载述，通常都是采取歌功颂德的形式，描写对主人翁最有利的一面；无论他选择做什么，或是决定不采取任何举动，立传者一律称颂之。如果我们只取其表面的价值，那么，我们势必会想，全中国几乎都是心胸高尚的人，而他们永远怀抱着最高的志向。在此，我们把重点转向与当时代课题和事件较有直接关联的艺术家们，我们会发现，立传者对于那些采取与"高隐"相反姿态的艺术家，同样也是给予极高的赞扬。由于这些人物必须放在一个比较完整的历史背景当中，才能加以权衡，因此，以下我们将稍事勾勒这些艺术家所参与的时代事件。

在前一章里，我们简短描述了明代末期的几十年间，如何因为政治斗争和社会的瓦解，而致命地削弱了明朝王室的统治。明代最后一位皇帝在位的年号是为崇祯（1628—1644），他并未比他的先人更能够有效地控制贪污腐败的现象，并阻止中央行政体系的恶化。一如往昔，随着饥荒和朝廷统治失败之后，民变四起。其中势力最强的是李自成（1605？—1645），他是出身陕西省西北的农民，集结了一支快速壮大的武装群众，横扫北中国大部分地区。到了1640年代初，李自成自己称帝。1644年他攻陷北京：当时的北京其实已经形同失守，因此他得来全不费工夫；崇祯皇帝自缢身亡。

然而，李自成并未因此而为中国建立起下一个长治久安的皇朝。从十七世纪初起，满洲人在其伟大的领袖努尔哈赤（1559—1626）的领导下，形成了一支令人望之生畏的军事力量。在十二世纪到十三世纪期间，中国北方曾经由女真人所统治，是为金朝；满洲人即是女真人的后代，属通古斯民族。努尔哈赤是满洲国的开国君主，其子皇太极（1592—1643）则是王朝的巩固者。满洲人的故乡是在北满洲的森林地区；到了1625年时，他们已经南迁，占据了辽东半岛，并且定都盛京（今之沈阳）。努尔哈赤就像三百年前的忽必烈一样，他认识到汉化的好处，于是与汉人军师合力以中国的官制为蓝本，建立了一套自己的制度，其中结合了满洲人自己治军及治民的体制，将军、民分别规划在"八旗"之下。皇太极看到了明朝的萎弱，立志成为中国的皇帝。他曾经多次攻破长城，侵入中原，但却功败垂成，直到一次始料未及的入关之邀，才启开了其入主中原之路。

正当李自成攻陷北京之时，明朝主要的大军乃是驻守在山海关，亦即长城入海口，此乃抵御满洲人入侵的战略险要之地。而京城受围逼的消息传来之后，明朝大军的统帅吴三桂（1612—1678）便开始引兵回援。但是，在听到北京已经陷落之后，吴三桂便又抽兵退返山海关，并与满洲人签下协定，请其援兵合剿李自成。明朝军队和满洲军队于是果真联手打败李自成，并且收复了北京。但是，满洲人马一旦达到兵入长城的目的之后，便再也不愿撤兵；他们引进更多的兵力来支援北京的驻地，并且驱兵征讨中国其他各地区。明朝皇室的一些亲王受到拥明势力的扶持，持续顽强抵抗。其中之一的福王在南京被拥为新帝。但是，其在南京统治的时间极短，随着满洲军队于次年（1645）攻入该城，便告结束。在接下来的几年里，中国最后几个自己称帝的残余势力，均被扫荡殆尽。满洲人控制了整个中国。他们所建立的新朝代是为清朝，总共维持了两百六十八年之久，一直到1912年结束。

我们在前面几章所讨论的画家，除了张宏是唯一明显的例外之外，大多卒于明代覆亡之前。本章及接下来几章所将探讨的大多数画家，如果不是活到清初阶段，并且和项圣谟一样，也深深受到改朝换代及其所引起的国破家亡等乱象影响的话，要不就是在力保明朝的出发点之下，进行徒劳无功的抗拒，或者是以自戕了断。换句话说，

我们再次遭遇到了一段类似南宋过渡到元初的历史阶段（比较《隔江山色》，页4—7），而栖身其中的人士（至少史书上如此记载），一方面包括了慷慨激昂的烈士和悲痛怨怼的遗民，另一方面则是见风转舵及通敌卖国的人士。当然，在现实的世界里，道德上的抉择很少会是这么简单的。

方以智　和本章到目前为止所讨论过的画家相比较，方以智乃是一位声名远在他们之上的晚明大人物；其在历史上的地位颇不能与他作画的能力相提并论。事实上，在最近出版的一本以方以智为题的著作当中，作者便以绘画在方以智多才多艺的成就之中，多少显得有些边缘，而不怎么在乎他在这方面的成就。[29] 作为一个画家，他只值得加以简短的讨论，这对于关心方以智完整的人格而言，将显得相当不足。

方以智生于安徽南部桐城的一个世家，系一显赫高官之子。年轻时，他满怀抱负，并已发展出广泛的兴趣：举凡音乐、军事、天象、书法、诗词皆是。他也是"复社"的成员之一；该社系一文学暨政治的团体，就某些方面而言，乃是东林党的继承者。他还另外成立一个规模较小的"泽社"，不仅宗旨更加严肃，且更具社会性：除了思想上的探讨之外，社中的成员还会一起饮酒、吟唱以及赋诗。在1630年代时，桐城许多世家也遭遇到和董其昌类似的家产受民变蹂躏的命运，方以智于是迁居南京，并于1640年时，在南京考中进士；他被派往北京，在翰林院中任职。李自成于1644年攻陷北京时，方以智逃返南京，有意入仕南京新朝。

但是，新朝和皇帝都挟持在一位投机大臣阮大铖（1587—1646）的党羽手里。对此，方以智和其他复社的成员已于1639年，公开反对并声讨阮大铖。对于那些主张以及想要力行廉政的人而言，南京朝廷的派系斗争已经和当初北京一样，使人觉得空虚无力。方以智乔装成药贩子，再向南逃；1645年时，福州另有一波拥明称帝的运动，方以智设法逃仕。不过，很可能他终究还是在另外一位死守广东，但却命运短暂且多舛的"皇帝"治下，担任了很短时间的内阁大臣。1647年，方以智在广西桂林附近的山中归隐。但他同样还是受到清兵的威胁，而于1650年薙发为僧。（此乃一权宜之计，使自己能够解脱，既不必献身于外来的征服者，也不用和许多明代的遗民一样，矢志效忠亡朝。）在他最后的二十年里，系以行脚僧的身份，为专研佛理而行走四方，也曾经重游故里，并住锡多处寺庙之中。他很可能是在1671年时，因为受到官司牵连，而自裁身亡，详细情况并不清楚。

如果有人问，这些遭遇究竟和他的绘画作品有何关联？我们不得不回答：关系不大。他对于欧洲传来的天文学及科学知识，深感兴趣，并且通过耶稣会传教士的著作而有所了解——方以智在这方面的发展，也是近日学术研究的焦点所在[30]——不过，在他少数传世的画作当中，并无西方影响的痕迹。两件已知的纪年例作，分别完成于1642年和1652年。除了一件单画枯树的作品之外，方以智的作品都是山水，有些还

加画人物，有些则很明确地具有生硬的业余色彩。方以智自己有感于技巧太过，则可能落入职业画家的窠臼，但技巧不足，却又是业余画家的难题。他写道："世之目匠笔者，以其为法所碍；其目文笔者，则又为无碍所碍。此中关捩子，原须一一透过，然后青山白云，得大自在。"[31]

　　然而，在他几幅最精良的作品当中，方以智则表现得像是一位具有能耐，而且能够创新的二流画家。再者，当我们在了解安徽派早期的绘画时，也不能不考虑到他的贡献。一幅无纪年的挂轴【图 5.12】便是其中一个例子。就像恽向的册页【图 5.13】，方以智此作系以不断变化的线条描绘，但并不是运用旧有的时粗时细的笔法，经常改变运笔的方向，而是让墨色变得轻淡，或是在运笔的时候，让墨色变得较为枯渴。布局分为三段，系以简单重叠的方式安排，同时，愈往上体积量感愈弱：近景土丘的形状浑圆，系以标准的手法，使其由底部逐级向后爬升，形成向上倾斜的丘顶；其次则是位于右边的倾斜坡岸，旁边系由圆锥状及顶部平坦的岩石并排而立，这些都是黄公望建构山坡公式中的固有要素；再往上则是悬垂突出的峭壁，描绘得相当平板，并且带有凸出的棱角。在这些熟见的物形之间，则是一间屋舍和一个见不到面部表情的人物，而此人走出屋舍，正向下注视溪流；松树和竹丛在此则隐约带有象征的意涵，使得整个画面显得相当完整。

　　方以智将此作献给某位"未发"先生，按表面的字义解，也就是"还没有出发"的意思，方以智因而灵机一动，做了一副一语双关的题识："未发居士属拈树石，草草成此，聊以发未发之笑。"他以自己的僧号署名"无可"，由此可知，此一画作系作于他出家期间，亦即 1650 年之后。

　　前面讨论过邹之麟为一部八幅山水册创作了四帧册页（见图 5.10、5.11），其余的四幅则是由方以智所执笔完成，方以智并且在题识中指出，此册系为某位不知名的"芳洲"先生所作。[32]方以智册页【图 5.16】中的线条风格，并没有像邹之麟那么严格苛刻，他还大量利用墨色的皴擦，营造出一种和炭棒素描没有两样的效果——而且，因为中国的墨系由烟灰所制成，材料在基本上其实相同，只不过使用的方式有所不同罢了。这一类的墨色皴擦，也就是中国人所说的"焦墨"；对于方以智同代的画家而言，这种用墨的变化还是一种相当新鲜的技法；到了十七世纪后半叶，安徽画家便发扬此一画法，以之作为传统利用晕染和皴法来处理物象外表的另外一种选择。事实上，方以智的画作已经很清楚地预告了安徽画派后来的发展：一方面，他对于线条和几何化的风格已经有所探索，随后在弘仁及其他画家笔下臻于成熟；再者，他对于墨色皴擦画风的开拓，则在稍后成为程邃和戴本孝二人拿手的作画方式。

黄道周、倪元璐与杨文骢　这三位晚明画家一向都被中国作家拿来相提并论。这样的

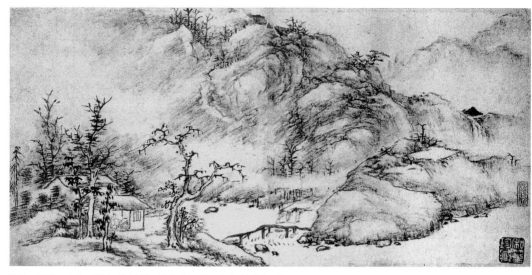

5.16 方以智 山水 册页 纸本水墨 19.5×39厘米 台北后真赏斋旧藏

归类方式既不是按照地理区域，也不是严格地按照画风的属性，而是中国人特有的一种归类方法，系按照画家在历史上所扮演的角色来加以区分：这三位画家都是朝廷大臣，都曾在内阁任职，他们三人也同样都是以明代遗民的身份，随着明代的覆亡而壮烈殉节。

在这一类的例子当中，画家的生平往往可能比他们存世的画作，来得更加多彩多姿，而且更能震撼人心。于是，这其中便产生了如何持平地来看待他们的绘画：他们的生平资料和画作有何关联？关联多深？中国人在评估这些人的绘画成就时，肯定会因为景仰他们具有儒家的操守，而受到影响；换成我们（按：指西方人）来探讨这些画家时，是否也有同样的问题——也犯同样的毛病，比方说，因为温斯顿·丘吉尔（Winston Churchill）在历史上的地位，就将他的绘画创作放在二十世纪中期的欧洲画史当中，大书特书？只有在看过——哪怕只是稍微一瞥——这三位画家及其作品之后，我们才能试着回答上述这些疑问。

黄道周是三位画家中最年长的一位。他生于1585年，福建人，家世寒微。不过，他努力勤读，通过科举考试，并进入朝廷任官。[33] 他是东林党中活跃的成员，力主朝廷改革；结果却使得他一生宦海浮沉，好的时候，则皇帝宠信，坏的时候，则遭到冷落。1644年，李自成攻陷北京，而福王在南京短暂即位称帝时，黄道周接受南京新朝所任命的礼部尚书一职；南京陷落之后，他又在另一个朝祚更短的福州唐王治下，担任吏部尚书及殿阁大学士。在领导反清复明的军队守御浙江及安徽南部失败之后，他终于被清廷所俘。他在狱中拒绝弃明投清，于是试着绝食求死，但并未如愿，一直活到1646年被清廷处死。在行刑当天的清晨，据说他起得甚早，写了一卷很长的书法，并且完成了两幅他先前答应友人的松树，最后才从容就义。

5.17
黄道周
松树图 1634 年
轴 绢本水墨
173×47 厘米
香港黄宝熙旧藏

黄道周系一位优秀的书法家及画家。他的绘画大多具有书法的特质——此处所指乃是严格的书法，而不是一般所谓的书法性笔触而已——系以连续、不断转折变化的毛笔线条描绘，很接近书法的书写方式。除了有时必须草草勾勒物表及岩块的大略之外，否则他很少不使用这种线条。他最喜爱的主题乃是松石图，不但适合他这种用笔方式，同时也带有传统象征坚忍不拔及表里如一的意义。也因此，他的画作连同他在画上以坚实流畅的笔法所写的题记等等，看在中国欣赏者的眼里，在在都代表了一种理想的总和：既有象征意涵，又有表现力，同时也不失其生动的绘画价值。

一幅纪年 1634 的绢本《松树图》【图 5.17】，乃是传世少数的真迹之一。除了题上年款以及为某某张勖之先生而作的敬词之外，黄道周并且在一行词意神秘的题识中，写道："便化石头也不顽。"其构图反映了在晚明山水画中，所可以见到的纤细且极端垂直狭长的趣味——如宋旭 1589 年的《雪景山水》（见图 3.5），或是黄道周稍早于 1632 年所作的一幅山水。[34] 此处立轴的高度几乎达到宽度的四倍，卷中两棵松树的作用，有如僵硬的脊椎轴柱，周围则有树枝盘绕。左边则有一块也同样呈垂直状，而且与松树平行的狭长石块，但只露出边缘。此一石块的半抽象造型模式，连同鳞片状的树皮，以及一簇簇的松针，都是用来打破画面刻板的设计。

黄道周描绘同一题材的较为知名之作，乃是阿部氏旧藏的一部手卷【图 5.18—5.20】。此作并未署年，不过，有可能是他晚年所作。黄道周在此作之中运笔自如，造型的变化似乎并不完全是事先拟就的。黄道周无疑画过很多同类的作品，一方面作为他做官余暇时的调剂，同时也为了满足友人及官场同僚索求之需——业余文人所作的绘画和书法，往往具有一种酬应往来的功能。所不同的是，有的画得仔细，有些则像我们眼前所见的手卷，乃是顺手拈来，逸笔草草。这其中的差别，可能有一大部分固然是取决于酬应的性质及重要与否，同时，画家在创作时，其心情"磊落自在"的程度如何，也是因素之一。当然，中国作家强调的乃是后者，他们总是比较偏向理想化的解释方式。

阿部氏旧藏的手卷描写的是一系列或多丛的松树，其中并且带有特殊的历史或文学联想：卷中前半段所写的乃是北京报国寺和天坛的松树；后半段则是太湖包山岛【图 5.19】和安徽南部黄山的松树【图 5.20】。包山松的坚挺正直，连同松旁的岩石，以及黄山松纠结多姿，且攀附在突出岩礁之间的种种样态，想必都是黄道周的自然范本，而且是他想要在画中传达的松树形象，其中颇具有一种引喻暗示的作用。其中有些用笔相当随意，而且并没有交代造型结构的能力——如果是换成另外一类画家使用同样的笔法的话，势必会引发画作真伪的疑义。对于这样的意见，中国画评家可能会说，对于黄道周这样的画家，必须以不同的标准加以判断；即便必须如此，这样的说法反而引发了我们上面所提出的另一个悬而未解的酬应问题。

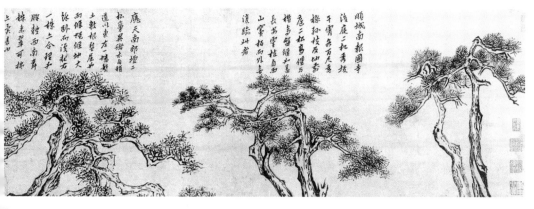

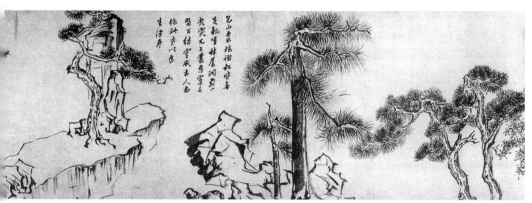

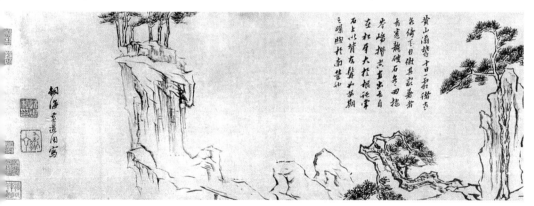

5.18—5.20 黄道周 松石图 卷（局部）绢本水墨 纵27厘米 大阪市立美术馆（阿部氏旧藏）

倪元璐系黄道周的至交，小于黄道周九岁，1594 年生，浙江省上虞人。他和黄道周同年考中进士，时 1622 年。他从官的经历和黄道周相当：太监魏忠贤于 1620 年代当权擅政时，他也挺身反对；他支持东林党；也在宦海中浮沉；末了也同样遽升至最高的官位——1643 年，倪元璐成为户部尚书。次年四月，李自成攻陷北京时，他正任职北京，为免受执入狱，他自缢身亡。[35]

倪元璐也跟黄道周类似，擅画树石以及水墨花卉，对于难度较高的山水画领域，

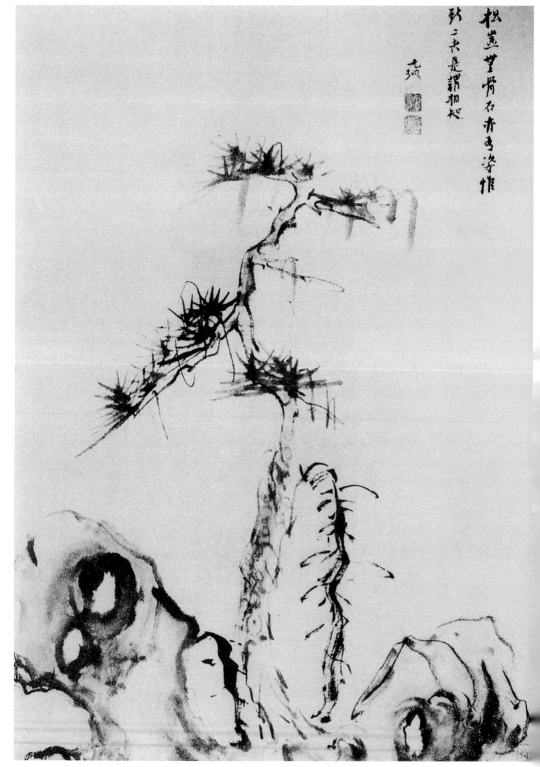

5.21　倪元璐　松石图　轴　纸本水墨（?）　80.9×58.1厘米　藏处不明

他只是偶一为之而已。[36] 他的画作也具有跟黄道周相同的书法感。他同样也是晚明知名的书法家，并且也是创作量甚丰的诗人；仿佛他单凭一股滔滔不绝的创造力，而可以随时注入这三种艺术之一，从而创作出永远冷静优雅的形式。在一幅未署年的松石图【图 5.21】当中，倪元璐便同时展露了这三种能力。画上的四行诗写道：

> 松岂无骨，石亦为姿。
> 惟此二者，是谓相知。

　　画中的笔法，由宽肥、湿润而至干渴、潦草，不断变化；有时墨色沉重，有时则又浅淡至极，几乎无法引导观者的眼睛继续往下观赏。他把岩石和松树转化为共相物质，系由墨在纸本上运行所构成。观者享受了画中笔墨运行的动力感，不但觉得有如一种自由而稍带奇特怪异的画面安排，同时（如果你是十足的中国人的话），也会觉得好像是一种高妙品味的具体表现；在面对画中的造型时，观者仅能微乎其微地感觉到这些乃真实世界里的真实物象。

　　杨文骢生于 1597 年，西南省份的贵州人。不过，他一生大多流寓江南地区。1618 年起，他在松江任官，因而结交董其昌，从其习画，并受其影响。稍后，他成为南京府尹，然于 1644 年，因涉嫌贪渎而遭革职。翌年，他回到福王治下，担任兵部左侍郎。在当时错综复杂的政治党争之中，杨文骢的地位处境并不像黄道周或倪元璐那么清楚而确定：一方面，他是复社的支持者，而且与社中几位成员都是至交；另一方面，他在南京担任高官，则是因为有姻亲马士英的推荐，但马士英与其至交阮大铖则是复社的首敌。阮大铖不但是邪佞阉党的党羽，同时，在后代史家看来，腐蚀福王政权，造成其分崩离析、治理不当者，阮大铖必须负最大的责任。因为阮大铖的关系，福王政权很快就瓦解，而且，致命地削弱了福王的军事力量。杨文骢受命督军长江；1645 年春，满人渡江击溃明室军队，攫取南京时，杨文骢逃向南方，加入了唐王在福州的阵容，继续领军抗清，作困兽之斗。最后于 1646 年秋，他在福建被俘，并被处死。

　　稍后在十七世纪末一部戏曲《桃花扇》当中，杨文骢被塑造成其中一位主角；[37] 作者孔尚任很感人地表达了杨文骢在明末事件中，所扮演的道德模糊的角色。在剧中，桃花扇即是由杨文骢所绘，他将巾帼英雄的鲜血，画成了扇上桃花的花瓣。不过，在现实当中，杨文骢的绘画似乎局限在山水、竹、兰等题材；对于比较倾向于纯粹品味的业余文人画家而言，这些才是他们所喜爱的画题。身为画中九友之一，他接受董其昌及其文圈所提出来的美学处方：他不太尝试为景致营造一种气氛感，或是使其呈现出一种真实感，他作画也不设色，否则就背离了"南宗"严格的批评。方以智赞美他是同辈画家中，三位"墨妙"者之一，并且是"非复仿云间、毗陵"风格者。[38] 他的

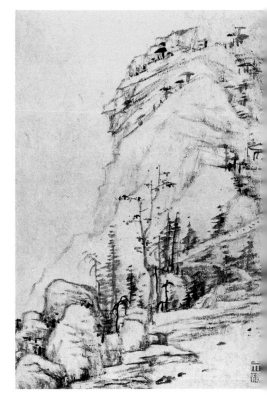

5.22—5.23 杨文骢 山水 册页 纸本水墨 23.3×16.1厘米 京都国立博物馆

画作的确和董其昌很像，都专注于纸本水墨语汇的优雅细腻，而较不在乎图画的生动与否。然而，和董其昌许多作品相比，杨文骢比较没有那么严格地公式化；下笔较轻，布局一般也比较随意松散，其中他最好的作品达到了一种自然的境界，但与自然主义的画风相去甚远。至于如何做到，杨文骢曾与李日华在言谈时提到。根据李日华的记载：

> 绘事以笔、墨、手三者追心眼所见。文人之心灵通微妙，着眼于江山佳处，具无限胜趣，断非凡手可追。故余友杨龙友（即杨文骢）遇临眺有得，辄自出手图之……
>
> 龙友曰："吾辈不愁心眼无奇，憾手未习耳。"余曰："不必习，但日读异书，日行荒江断岸，或婆娑树下而稍纵以酒，则手有不谋于心眼，而跃然自奋者矣。"龙友曰然，请书于册。[39]

我们应当注意，这里所指绘画有赖于自然体验的说法，并不必然意味着前者是后者的复制，而是自然（有时稍微借用酒力）可以启发画家作画时的性情强度（亦即兴奋的程度），使画作能够微妙地跃然自奋。此一创作关系的陈述，正是中国人用来折中艺术与自然的法门之一：使反自然主义的绘画理论，得以和不断热爱自然界真山真水的情感，达到一种协调。由此观之，杨文骢画中与众不同的敏锐笔法与细腻的墨色层

5.24

杨文骢

江景山水　1642 年

轴　纸本水墨

131.9×51.5 厘米

北京故宫博物院（张珩旧藏）

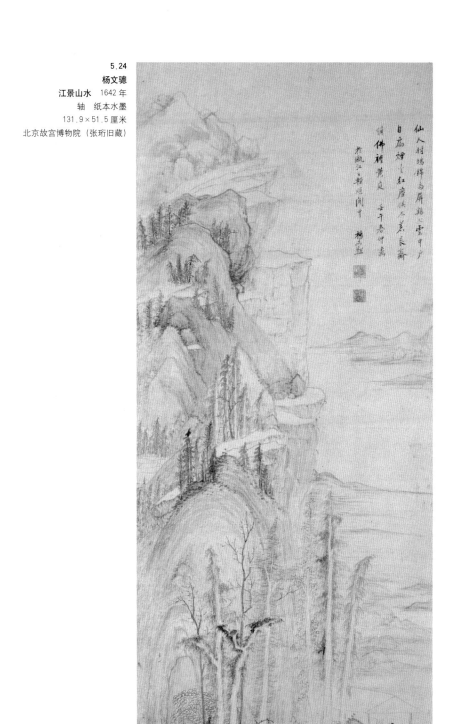

次，都可以了解为是"笔、墨、手"三者已"追心眼所见"的结果。也许因为他受董其昌训练的关系，杨文骢的笔法比起黄道周或倪元璐，都要来得中规中矩；而且，当他放掉规矩时，其笔法的表现力，也都比黄、倪二人来得更加生动感人。

在小幅的作品当中，例如京都国立博物馆所藏的一套八帧画册【图5.22、5.23】，无论是描绘岩石或树木，线条的韵律不但相同，而且连贯到底，使其成为具有轻快运动感的漩涡造型。他在附带的题记当中写到，他和友人在赴考失意后，一同返乡，此一画册即是为该友人而作。杨文骢特别提到，册中"笔墨荒率，殊觉草草"，因为他是在旅店挑灯完成的。[40]但是，这是传统惯用的自抑谦辞；我们可以这么说，"荒率"只是表面而已，杨文骢在此一画册中，乃是刻意谦虚地表现出自己种种高度的修养及才能。

在他较大幅的作品当中，最精良且值得一提的，乃是1642年的《江景山水》【图5.24】。画中，同样的清淡笔触系用来建构一种比较具有实体感的结构。此一结构，就像董其昌的混合式土石造型，都是得自于黄公望的作风，不过，杨文骢则避免使人产生公式化之感。在险峻的峭壁脚下，有一人物独坐在屋中，正在俯视江水。杨文骢的题诗提到从红尘中引退，过着太平隐居的生活；此轴完成后不久，杨文骢的平静岁月便在蓦然间结束。无论是在题材或是形式上的表现，此画在在都弥漫着明末文人画家心中的理想——或许可以如昙花一现般地实现，但却无法永恒。

业余文人画对价值的看法，第一部分 既有前面这三位画家的作品在我们面前，我们可以回到前面所提的问题：中国人是否因为这三人的道德操守，以及他们实现了儒家知行合一的理想，而高估了他们的创作能力？正如所有的问题都牵涉到价值判断，此一问题也得不到最后的解答。但是，就算我们不在这里探讨（但会在后面讨论）诠释的问题，亦即在中国人的著作里，他们会如何评断艺术家其人，以及衡量其作品，我们还是可以姑且提出：到目前为止，我们所讨论到的画家，或是其中的佼佼者，都或多或少体现了一些价值，而且是与画家个人的生平遭遇无关的。换成了温斯顿·丘吉尔，或是西方其他显赫的业余画家，就没有这种能耐。这其中不只是西洋业余创作者的能力较差的问题；比较核心的问题，乃是在于西方缺乏这一类的传统，不但无法支持或是为这些艺术家个人的努力找到理论基础，而且，也不像中国，还有一种特别用来衔接这一类状况的绘画类型，因而使得"文人画"能够勃兴并发展：中国人几乎一致认定书法乃是"文艺"的一环，并且勤加演练；由于反自然主义创作理论的成长，促使具象再现的技法不再受到重视；与传统紧密结合，促使鉴赏回馈到创作之中；文人的理想也产生全面性的演变，文艺不但被视为是文人修身的手段，同时也是一种成果。

这样的说法意味着，一旦我们接受这些画家的作品，连带也必须接受他们特殊的品味及价值观，而事实的确如此。不过，对于我们这些非儒家学者或是非中国人而言，

同样也可以培养出这一类的品味；而且，这些价值是可以传授的。黄道周画中的图案化特质，以及他和倪元璐的书法流畅感，另外，杨文骢在笔法和造型方面的敏锐表现力，在在都提供了无声的乐趣，也许可以跟欧洲最好的素描画、克劳德·洛兰（Claude Lorraine）的风景速写或是奥迪隆·雷东（Odilon Redon）颇带细腻特质的作品互相比较。我们不应该试着想要将黄道周、倪元璐或是杨文骢的作品，提升为创作上最高的成就，但同样也不该将他们一律摒弃，认为这些作品在艺术史上毫无轻重地位。

傅山 另一位稍稍年轻一点的书法家兼画家傅山（1607—1684），同样也是因为其在明末政坛上的立场及行为，具有强烈的道德操守，因此受人仰慕。他在满清新朝治下，还生活了四十年之久，而且，由于他寥寥可数的纪年画作，都是作于后来的几十年间，因此，就年代的先后而言，他或许可以放在本画史系列的下一册来讨论才是。但是，就他的画风，以及他一生和艺术之间的关系而言，与他渊源最深的画家，却都是我们目前所一直在讨论的这群人。

与上述所有画家不同的是，傅山乃是来自北方的山西省人。[41] 他生于书香门第，十五岁时，通过县试；但并未能通过乡试。同时，北京朝廷的腐败，也阻碍了他的升迁，于是他退而求其次，求学于书院之中，因有义行而名望甚高。李自成取道山西进攻北京时，傅山先是担任地方官的军师，稍后，该地区陷入李自成部众之手，他便逃入深山之中。

清入主中原之后，傅山誓死效忠明室的声名更加远播，为坚持抗清不屈的精神，

他还一度受过长时间的严刑折磨。他的足迹遍及北方各省份，主要以医术为业。1679年，满清为吸引卓越的汉儒出仕，在北京开设了一项特殊的诏举制度——通过举试者，则赋予纂修明史之职——傅山受地方官所迫，为赴京应试而长途跋涉。然而，到达京师之时，他以死拒不入城，辞不赴试。不过，他终究还是被授以荣誉官衔——此时满清的政权已经安定巩固，是以能够容忍名闻天下的异己分子。在入宫觐见并接受官衔时，傅山再度坚辞不就，而于宫门前倒身不起，并拒绝挪步前行。他俯伏在地的姿势，被朝中官员视为是一种象征性的叩头方式，因此准许他返回山西。他卒于山西，享年七十八岁。

傅山在艺术创作方面的能耐，与黄道周、倪元璐二人极为一致：诗、书（【图5.25】，左半段）、画松石、画竹、画山水等皆然。他在书法上的原创性，高过诗、画，字体有时甚为古怪且畸残扭曲。他曾经写道："宁拙勿巧，宁丑勿媚；宁支离勿轻滑，宁直率勿安排。"[42] 同样的意图和态度，也可以依样画葫芦搬到绘画上来；实则，当时代的画论家也以极为类似的修辞，表达了相同的意图和态度；书、画相互呼应的现象，在此一时期达到了最高点，不但扩及当时的画论及画评的态度，同时，也对画风有所影响。为了进一步印证这种种呼应的关系，我们可以举一幅傅山的未纪年山水【图5.26】和黄道周的松石图（见图5.18—5.20）为例，视其为书法挂轴，看看能够得出什么样的看法，可以用以通贯书、画这两种素材：

——作品的构图系以含蓄的垂直线为指导原则，使得实际的造型可以依此而向左或向右歧出，互有对称，最后则形成一种平衡的效果。

——阅读作品时，无论是由下往上，或是由上往下，都是一气呵成；沿着垂直的中轴线，一种具有韵律的节奏感正在进行着，观者对作品的体验即受此左右。整个构图也可以用此一方式加以理解，但是，如果单以此方式解读作品的话，则嫌过分片面。

——作品当中的材料（以绘画而言，则是用来描写树、石、屋舍或是松石的局部等等定型化造型；以书法而言，即是字形）或多或少都展现了一种令人一目了然的形式语汇。由于是根据已知的典范加以变化，因而衍生出令人惊奇的表现力。画面的韵律，系由这些材料的空间安排所营造；画面的统一感，则是靠造型的形状和样式两者，重复组合而成。

——墨色的浓淡渐层，以及毛笔线条转动时的收放效果，在在都为纯粹作为造型之用的形式，提供了一种浅浅的深度感，但仅及于纸绢的表层，并未穿透纸心或绢背。以该种方式所营造出来的空间韵律，具有一种节制感，同时，也很微妙地与垂直及横向两旁的动势，形成对抗拉锯的关系。[43]

5.26
傅山
山水
轴　绢本水墨
170.3×42.5厘米
加州伯克利景元斋收藏

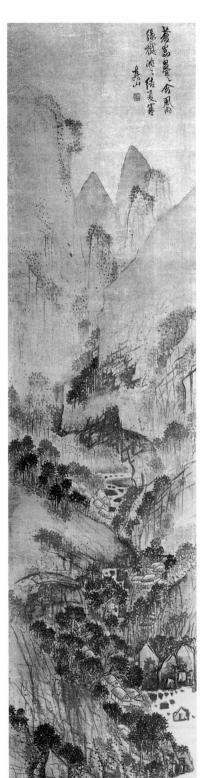

想当然耳，我们也可以轻而易举地提出另外一张特征表，指出书、画的不同之处；我们的用意自然不是为了重弹一些中国作家所提出的"书画同源"的论调，这种说法不仅老套，而且混淆视听——这两种艺术的走向，大多南辕北辙——我们的目的只是在于指出，这两种艺术有时也会汇合，以及其汇合的情况为何。

从画作的角度来看，傅山的山水描绘了一道蜿蜒曲折的河谷，枝叶繁茂的树丛之间，散布着一簇簇房屋聚落。"Z"字形的布局运动，沿着山势的表面进行，同时也延展到画面的深处；在中段的部分，一块悬垂的山岩与远景的峭壁，混为一体，形成空间上的扭曲效果，使得想以自然主义方式来解读此一山水的观者，有所困惑。和此一时期其他画家的狭长作品一样，造型的活力与紧缩的条幅之间，形成了一种紧张的状态，并且为画作赋予了极大的张力。

傅山偏好幻景山水，这一点和我们下一章所将讨论的吴彬很像（而且可能有一部分是学自吴彬）。此一品味在傅山的一些册页当中，展现得最为露骨，譬如我们此处所刊印的火焰状的尖山、窟穴、陡瀑等奇景【图5.25】。傅山其他的小帧山水，有时则记录了他游历的回忆，而我们此处所见的看似虚幻的图画，可能也是源于傅山自己某些夸张的混合印象。然而，对于技法是否能够为画中形象赋予任何真实感，傅山毫不以为意，这使得他的图画始终维持在奇异幻想的层面。尽管如此，此一画作很明确地是属于另外一种风格秩序，其所描写的极为平淡的水景意象，乃是源于江南一带画家及其所属的南宗画派。晚明绘画的结构，无论在课题、流派关系以及风格指涉和决定因素方面，都具有多度面向，而我们在尝试了解时，也都是以这些面向为范畴。至于偏爱北方山水画家，喜爱北方宏伟的景致，以及在题材上，喜好以敬畏感、外在美或其他特质取胜的绘画作品，则是属于另外一度面向，使晚明绘画的结构更形丰富。

第四节　北方画家与福建画家：北宋风格的复兴

尽管从董其昌本人开始，几乎所有探讨董其昌南北分宗理论的作家，都强调与地域无关的特质，但是，南北二宗的分野，并非全然与地理上的南、北无关。事实上，被归为南宗的画家，全数都是南方人。被归入北宗的画家之中，有些都是属于北方人——李思训和李昭道、李唐、赵伯驹等人——即使其他画家并非出身北方，主要也是因为南宋时期，朝廷迁都，宫廷画院也随之南迁，造成"北宗"画风向南方移植；也因为董其昌跟詹景凤一样，回避北宋（或宋初）巨嶂山水大家，不将他们列入北宗一脉，否则他们全都出身北方（詹景凤的做法则是提出李成、许道宁二人作为代表）。其实，董其昌理论的主要弱点，乃是在于他未能给予北宋大家应有的定位；无论是"北宗"或是"南宗"，都无法稳当地安置这些画家。在他著作中的一个段落里，董其昌将李成和范宽列入文人画之林，但是，到了别的段落时，他却又未能恪守此一难以令人信服的说法。他在自己的画作里，也没有试过这些人的风格，除了几幅罕见的例

外之作——在他寥寥可数的几件"仿李成"画作当中，则几乎与巨嶂式的山水毫无关联可言。

事实上，北宋的山水风格大抵为明代画家所漠视，一直到明末最后几十年间，才有所改变；即使原来有少数几位尝试巨嶂山水风格者，例如几位浙派的画家或周臣、唐寅等，也是比较倾向于以李唐及其追随者为师法的典范。从相对的角度来看，元明两代的数百年间，人们对于过去的传统不但热情拥抱，同时还进行着再发现的工作，但是，这一期间的画评著作以及画家在师古摹仿时，对于十、十一世纪连续几个世代的伟大画家，所开创出来的中国山水画巅峰时代以及其诸多震撼人心之作，竟然会以冷漠视之——此种现象乃是中国绘画史的异象之一。我们可以举出受漠视的原因——当时的重心集中在南方活力充沛的绘画运动，于是造成了对于南方传统的偏好；北宋画风的技法困难度高，以及不适合于业余画家据为己用——但无法说完全。

如今到了明末时期，大约是从 1610 年代以降，有一批山水画家，其中包括业余画家和职业画家，出身于北方的省份及福建——这两个地区都离长江下游的画坛重镇甚远——重新发现了北宋风格的伟大之处，并且尝试重新加以捕捉，使其入画。同样地，我们只能指出一些相关的环境条件，说明为何此一风格得以发展。这批画家活跃于南京，另外则有很少数是在北京，而当时想要求见并观摩北宋画收藏者，也尽在这两处。[44] 再者，诚如我在别处以比较详尽的篇幅指出，[45] 无论在南京或北京皆然，这些画家有机会可以见到耶稣会传教士所携入的欧洲铜版画，很可能因此刺激了他们恢复具象再现技法的兴趣；同时，对于北欧风景画及中国北宋山水画两大传统中，所共同关注的一些绘画课题，可能也燃起了这些画家加以复兴的兴致：这两种绘画传统均专注于巨大且活力充沛的造型及空间间隔的营造、造型表面的皴法肌理以及用来赋予岩块体积感的强烈明暗技法等等。此一新风格的最精良之作，以及最能够成功恢复北宋画作原貌的特质者，均出于职业画家之手，特别是吴彬。然而，就另一方面而言，此派绘画运动的美学基础，则是由业余的文人士大夫画家所明确铺陈出来的。以下，我们就来讨论这几位画家。

米万钟、王铎与戴明说　修正画风的走向，以师法旧传统和创造新传统马首是瞻，同时诉诸明确的文字表达者，可以见于戴明说在一幅未纪年山水中所题的一则记述【图5.27】："北宋人笔意世人不传久矣。因偶拾以当松江。"这一派的画家和作家在与松江派（亦即以董其昌为首的绘画运动）抗衡时，完全未以"北宗"的拥护者自居，而是全盘否定董其昌所提出的南北宗的分野，以及他所订下的严苛的美学门槛。从我们在第一章所勾勒的"宋元对立"议题来看，此一记述乃是拥宋观点的再声明。而另外在王铎的两则文字中，我们也可以明显看出，这种再声明同时也是（中国人自己现身说法的）一种反元的观点。

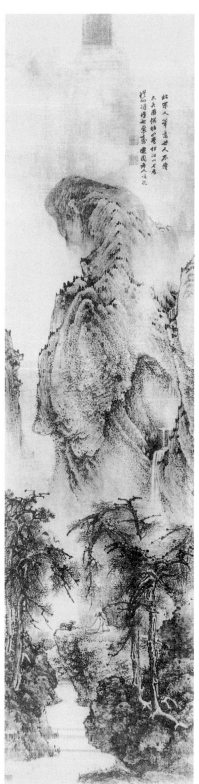

5.28
佚名（旧传为关仝所作）
秋山晚翠 十二世纪初（?）
轴 绢本设色
140.5×57.3厘米
台北故宫博物院

其中一则见于王铎写给戴明说的书信："画寂寂无余情，如倪云林（即倪瓒）一流，虽略有淡致，不免枯干，尪羸病夫奄奄气息，即谓之轻秀，薄弱甚矣，大家弗然。"[46]

另外一则是王铎为一幅传为关仝所作，但实为佚名之作的北宋山水，所写的题跋【图5.28】："此关仝真笔也……又细又老。磅礴之气，行于笔墨外。大家体度固如此。彼倪瓒一流，竟为薄浅习气。至于二树一石一沙滩，便称曰：'山水！山水！'荆（浩）、关（仝）、李（成）、范（宽），大开门壁。"

董其昌曾经指出，在元代画家当中，仿关仝画作者，唯倪瓒得其意，王铎此处的记述可以理解为是直接否定了董氏的论点。[47]所有的人都同意，荆浩、关仝这两位十世纪大家在绘画上的创新之举，对于早期山水画的发展，多少具有决定性的意义，但是，由于没有人能够确切地知道，到底他们的创新之处何在，因而使得这两位画家在艺术史上的定位，仍然悬而未决。董其昌将他们列在他的南宗名单之中；但是，他的对手，一如王铎在题跋中所指出，则宁愿视他们二人为北宋山水的先祖。此一论辩最终还是没有解决，因为当时并无荆、关二氏的画作真迹或是可靠的摹本、仿作可供参阅。

从实际创作的角度来看，此一议题则显得比较明确：一边的绘画类型乃是意图运用显著的笔法和造型结构（亦即"南宗"的手法），以求为平淡、老套的山水素材注入趣味，另外一边则是依赖撼人、华美或是深具想象力的景致，以营造效果。而毫无疑问地，王铎乃是挺身站在后者这一边："以境界奇创，然后生以气晕乃为胜，可夺造化。"[48]"夺造化"正是早期画评家用以歌颂北宋大家壮举之词；除此之外，没有任何评家曾经用过这样的词语来称赞倪瓒或是黄公望。

在我们继续往下讨论之前，我们应当注意到，这些出身北方的作家和画家，虽与松江派一别苗头，但是他们似乎并不像以前松江派在对付苏州的吴派一样，往往采取了尖酸刻薄的方式，来进行论战和对峙。米万钟和董其昌至少还诚恳相交，而董其昌也不止一次为米万钟的画作题跋。但是尽管如此，他们在画风的倾向上，还是有着明确不移的差异，不仅在著作中针锋相对，同时也毫无疑问地反映到了绘画作品当中。

这并不是说，我们眼前这三位北方业余画家的传世山水，有多么逼似宋代的作品；如果我们还记得，宋画的技法对于业余画家的能耐而言，一般是相当陌生的，也因此，我们应当有心理准备，不能期待过高。不过，还是看得出来，摹仿宋画风格的意图，乃是隐藏在这几位画家典型的画作底下的。米万钟是这三位画家中最年长的一位，他有些作品似乎表现出，他有意想要创造北宋宏伟山形的视觉震撼，但却使用了不恰当的技巧手段，在其他一些作品当中，则透露出了他受吴彬影响的痕迹——他在南京朝廷中结识吴彬，但后者却是一位令他望尘莫及的职业画家。[49]根据姜绍书的记载，米万钟"盖与中翰吴彬朝夕探讨，故体裁相仿佛焉"。

　　米万钟于1617年所绘的一部手卷【图5.29】，描写了勺园的景致，亦即米氏在北京的庭园。实际上，此卷乃是亦步亦趋地以吴彬在两年前所作的一部勺园图为蓝本。[50]米万钟约出生于1570年，北京人。1595年，考中进士；在历任各省官职之后，他在北京朝廷奉职过几年。他的书名甚高，使他得以与董其昌齐名并驾，时有"南董北米"之誉。

　　勺园成了高官文士的聚集之所。其中有些人可以在米万钟的画里得见，有的正在近景的树下弈棋，有的则在亭台中或立或坐，也有的正在赏莲，或是踩着地上的踏脚石，款步穿越莲池而来。就跟他所根据的吴彬画卷没有两样，这是一部主题严肃且信息丰富的作品，对于细节的描绘一丝不苟，显得相当传统。高俯瞰的视野以及歪斜的视角，在在都对观者有利，其除了形成一个强而有力的几何画面之外，也促使画中景物的能见度变到最大。

　　米万钟传世最令人印象深刻且最为成功的作品【图5.30】，乃是一幅描绘阳朔山水的巨画（超过3米高）。画中署年1625年夏日。阳朔位于广西南部边境，米万钟可能是在担任江西按察使时，趁便游访。1625年时，太监魏忠贤已经开始整肃与东林党同伙的朝臣。当时，米万钟正在赴江西的路上，道经南京，正值该地准备为魏忠贤筹建生祠，米氏受邀作文歌颂魏忠贤，以便供于祠中；据载，米万钟斥之曰："岂有三十老'共姜'，垂老献媚者乎？"于是，他立即被夺去官职，直到1628年，才又复官。魏忠贤伏诛之后，米万钟补为太仆寺少卿之荣职。[51]数年之后，他仍然健在；

5.30

米万钟

阳朔山水 1625 年

轴　纸本浅设色

343×103 厘米

斯坦福大学美术馆

卒年不详。

不管阳朔山水一轴究竟作于米万钟 1625 年丢官之前或之后，画中并未传达任何纷扰之情，而是一幅雄伟平和的作品。与我们之前所一直在讨论的笔意潦草的定型化山水相比，这是一幅鼓励观者"可入可游"的画作。观者在一路向上攀升时，首先会遭遇到一排耸立在斜岸边的松树；中景地带则有成丛成簇的树木和岩石，阻挡了观者部分的视野，使我们无法窥得树石后面的拓垦地，而只能见到其中的屋舍；一人物正由右方过桥，迎着此景向前来；江水则在槽沟间蜿蜒流行，将我们的视野引向山脚下。主山的位置，全作的宏伟宽阔感，以及生动的细节描绘等等，在在都与宋初的山水有所渊源。在描绘山形时，其外表系由细笔堆成，再者，依弧形排列的树丛，以及绕着山峰呈螺旋状排列的圆石，则是强化了山的浑圆感。此种描绘山形的手法，也使人想起早期的绘画典范，但是，并未予人画家是在公然袭古的感觉。事实上，这幅可观而且本质上具有折中特性的大作，丝毫都不在突显一己的风格，而仅仅将山水的主题呈现出来，任凭观者赏玩及神游其中罢了。

在满人入主中原之前，米万钟早已谢世，所以他并未遭遇效忠明室，或是改仕新朝的抉择。王铎（1592—1652）和戴明说（1634 年进士，卒于 1660 年前后）二人则有此一劫，而且他们都选择了继续在新朝做官一途；清朝入驻北京之后的最初几年，王铎官拜礼部尚书一职，戴明说则担任兵部尚书。由于二人都曾在明朝任官，此举使他们蒙上了变节的污点。

王铎，河南人，出生于洛阳之北的孟津。擢进士以后，平步青云，历任翰林院及尚书各职。他曾在南京福王的朝廷，担任过大学士之职；南京陷落后，他并未避走南方，反而苟安降清。[52] 戴明说原籍河北，也是很早就降清，他在 1644 年北京陷落后，立即改仕新朝。清朝第一位皇帝顺治（1644—1662 在位），甚仰慕戴明说的画作，尤其是其墨竹作品，并且亲赠自己的书法，以交换戴明说的画作。[53]

王铎跟米万钟一样，也是自己当时代主要的书家之一，自幼习写石刻铭文，此后，终身每日习书不辍。绘画对他而言，只是次要的闲暇嗜好；在他寥寥几件存世的画作当中，可以看出这些只是他偶尔为之的画作类型。这样的创作方式，对于他所在的时代，以及他个人的身份地位而言，几乎是不得不然。在其山水作品当中，宋代的风格要素经过简化之后，成了一些很容易复制的图形化格式；此一过程多少有些类似董其昌简化元画素材的做法，但是，在效果上，王铎却逊于董其昌，他并未经营出品质良好的画作，或是产生一种深具未来发展潜力的新风格。举例而言，王铎作于 1647 年的山水卷【图5.31】中，随处可见北宋山水类型的参考因素：在布局方面，他将各段落组织成单一且自成一格的圆卵状主峰（稍后我们将会看到吴彬的作品当中，也有类似的布局形态）；分布在周围的，则是一些屋舍、寺庙、亭阁、山径、有顶的连环拱廊以及其他通道、民

5.31 王铎 山水 1647年 卷（局部）纸本水墨 纵25.6厘米 天津市艺术博物馆

宅的标示等等；峰顶的规律化点苔手法尽管"代表"着粗短的植物，实则更强烈地呈现出范宽风格经过后世画家（比较图4.9）的理解及实践后，形成了一种特异的特质。此一枯淡、匀整的图画，表现出了画家对于山水画传统的关切，更甚于自然山水的面貌。举例而言，北宋大家比较用心于如何以自然主义的形式语汇，裨使自己的图画清晰易懂，画家绝对不会描绘一道岩间的溪流，向下流到了近景的中间地带，但是却不交代此一溪流源于上方何处。在王铎的画中，他虽然学习了此一画山水的惯俗，但却不知为何所以然。

戴明说的未纪年山水（图5.27）附有题识，前面已经引述过；其中，他表明了自己仿北宋人笔意，以抗衡松江派的意图。至少就第一部分的意图而言，我们光凭画作本身就可以看得出来，而无须题识指点；在此，画家重拾了巨嶂山水某些真实的特质，而不只是点到为止。题材本身就很像宋画：溪岸上坐着一位人物，仰首后倾，表示着他对于周遭环境的知觉甚为敏锐，同时，通过心绪的联想以及比较直接的象征手法——如松树、栖息在树间的鹤、一丛丛的灵芝等等，在在都意味着希望长寿与长乐未央的欲望——使得此一人物及观者的知觉，都受画中的环境所左右。溪岸和峭壁系由圆胖的造型所构成，使人仿佛可以触摸，同时，山水的空间仿如可以让人深入一般。土石表面的墨点，不仅有暗示范宽"雨点皴"的意涵，同时也具有相同的功用，都是用来交代质感和观看的特质——以观看而言，指的即是传达一种明暗烘托的效果。但是，由于以这些传统手法表现的画中结构，并不同于画家所仿效的北宋模范，因此并不稳定，而且，很难使人凭理性的解析，就能够一目了然。画面的空间仿佛受到压缩及歪曲，一道纠结曲折的动势笼罩着岩石造型，使其由中间偏上的球茎状悬垂山岩，向上方推挤。这一类型的结构，我们稍后会在晚明其他的山水画当中，经常遭遇到。

业余文人画对价值的看法，第二部分 在探讨晚明绘画流派时，我们曾经有机会提到，在艺术家的生平里面，有许多创作的原动力，而这些原动力——诸如，画家的社会和经

济地位，业余和职业创作之间的区别，其涉入地区画派或绘画流风的情形如何，其对于文学创作或追求其他艺术形式的深入程度，如书法等——都会跟艺术家的绘画风格，形成各种不同的关联。在前一本书里（《江岸送别》），我们也尝试以相同的方式，去探讨明代中期的绘画。在此，我们又加入了另一项动力：也就是政治活动，或是画家在政治斗争以及在当时代历史的浮沉当中，所采取的立场。究竟要效忠亡朝，或是入仕新朝——此一课题的思考，是明清之际的画家所无法幸免的，一如宋元之际的画家也是如此。中国人对于这类时期的画家和书家的评断，乃是与他们"画如其人"的信念一致的，也因此，他们的论断常常会受到此一课题的影响。如此，忠贞派遗民画家便往往受到褒扬，而被认为变节的画家，则遭受贬抑。赵孟頫就是一个有名的例子：虽然他出身宋代宗室之后，却在蒙古人的统治之下，担任高官，也因为他作了此一抉择，使得他的书画声誉蒙尘。傅山本人乃是一名贞烈的明室效忠者，他写道："予极不喜赵子昂（即赵孟頫），薄其人遂恶其书。"[54]出身福建的张瑞图，我们会在下一节讨论他，但是，中国人对他书画的品评，同样也因为他与魏忠贤过从甚密，而受到影响，所以对他有所非难。至于杨文骢和王铎的书画，也多多少少因为他们成为南京新朝马士英的党羽，而不被认可。

尽管在西方，因为责难某人的道德操守，致使有些人对其艺术作品的看法，产生了扭曲的现象，并不是没有——卡拉瓦乔（Caravaggio）、瓦格纳（Wagner）、埃兹拉·庞德（Ezra Pound）等，都是随手可拈的例子——但是，拿着这一类的道德标准，来强行干涉审美上的判断，则西方并没有中国那么普遍，而且也不那么为一般人所接受（除了某些马克思主义或其他特殊的艺术观点之外）。我们大可摒弃所有这一类的考量，认为其与审美无关；但是，我们果真能够这么肯定地认为，这两者之间确实毫无关联吗？以清初那些被我们归类为独创主义风格的画家为例，难道我们无法在他们的画风以及他们如何回应当时代的历史环境之间，找到一些明确的相互关联吗？

一个人内在的德行操守或瑕疵，是否多多少少会反映在他的艺术作品当中，进而使其创作更好，或是有害其创作呢？尽管我们无须在一时之间，完全摒除此一想法的可能性，但是，我们却可以认清，这是一个危险的想法，而且很容易受到误用。症结之一，即在于我们"眼光的差异"（discrimination）。有关"眼光差异"的本质，我们可以通过今日使用此一词语的习惯，而看出其中所含的双重意义：其一，乃是看清楚真正的差异（differences）何在；其二，则是根据上述种种价值判断所得到的结论，进而以"带有差异的眼光"（discriminate against）来论断某人，而这种眼光往往是带有偏差的。换句话说，如果我们所看到的乃是，中国职业画家的作品"有别于"业余画家，那么，我们的眼光是正确的；但是，如果我们只是因为这些职业画家为了钱财而创作，便认定他们的作品"比较逊色"，那么，这种眼光就是错误的。以我们眼前所关心的晚明绘画而论，我们可以提出这样的看法：如果我们是将各种不同的风格潮

流区分清楚，从而理解这些风格如何与周遭的社会、地理区域乃至于政治等原动力，形成相互的关联，那么，这种做法是合理有效的；但是，如果我们一再重复中国人为风格所附加的种种偏颇见解，则是无法成立的。我们和晚明画坛时事之间的距离，使我们得以保持客观，并且能够以多元的观点加以探讨；但是，对于晚明当代或甚至后来的画家和批评家而言，我们由他们所发议论的字里行间，可以发现，客观和多元几乎都是被抛在脑后的。于是，我们的任务乃是：务必试着了解为什么某些类型的画家在提笔作画时，会选择某些类型的风格和题材；再者，也要了解这些作品在表面上和骨子里所隐含的价值观为何；最后，则是以补充或修正的方式，拿画家原来作画的标准——无论这些标准为何，只要看起来仍然管用或是合适即可——并加上我们自己的标准，进而对这些作品做出评断。

张瑞图与王建章　张瑞图（1570—1641）的画作在中国并不多见，反而是在日本的收藏和出版品中较为常见。这些作品都是在十七世纪或是稍后就传到日本，一部分是因为张瑞图与黄檗宗的渊源所致。黄檗宗系禅宗的一支，源于福建，在明代覆亡之后，移植到了日本。黄檗宗在日本的开山宗师乃是隐元和尚，他于1654年来到日本，本人也是福建人，并且认识张瑞图之子；张瑞图的书画作品便是由隐元及其黄檗宗的和尚弟子，携至日本。如前已述，张瑞图由于受到自己在晚明历史中所扮演的角色影响，致使中国人对于他的作品，持有负面的评断；而日本人在鉴赏张瑞图的作品时，则始终没有这种成见存在，其赏析的重点，乃是集中在他画作内在的优点——就此而言，张瑞图堪称此一时期最有成就及最有趣味的次要画家。他在书法上的地位甚至更为崇高；他在世时，就已经和邢侗（1551—1612）、董其昌、米万钟等人并列为当代书法的四大家。

张瑞图生长于福建的商埠泉州。[55]1607年，他在殿试中名列前茅，获授翰林院编修之职。从此，他平步青云，历任各项官职，并于1625年时，成为礼部侍郎。1626年，他受太监魏忠贤支持，擢升入阁。此时，张瑞图已是赫赫有名的书家，并且受到魏忠贤青睐，为其书写碑文，准备立于魏忠贤位于杭州西湖的宏伟生祠之中。翌年，他更上一层楼，成为内阁大学士，在名义上，等于是与另外两位丞相掌握了全中国最高的官位，只在皇帝一人之下——但在当时，真正的实权则是握在魏忠贤手中。1627年秋，愚钝的天启皇帝驾崩，接着由崇祯皇帝继位，张瑞图谨慎求退。但是，他还是无法逃脱与魏忠贤同谋之罪，而于1629年，被指为与阉党同路，降为庶民阶级，并且付出了大笔赎金，方才免去牢狱之苦。之后，他归返福建故里，并在最后的十二年里，以种植庭园、钓鱼、书画创作等，安度余生。

张瑞图传世大多数的画作，均出自此一晚年时期。其中包括大幅的立轴，不但布局醒目，而且纯以水墨在绢或绫上作画——为了达到类似的效果，其典型的书法作品

5.32
张瑞图
观瀑图
轴 绢本水墨
120×52.2 厘米
藏处不明

也是采取相同的模式和素材——另外，也有小幅的作品、册页或手卷，采取比较柔和、生动的风格。无论画幅大小，张瑞图都有一套特殊的基本造型：山丘的顶点和峰巅都是呈尖锐或斜方的形状；巨大的圆锥造型系以斜向的角度安排，其底端深植在泥土之中，另一端则往往膨胀突出，形成粗短结实的岩石形体，很不自然地向下垂悬；留白的地带乃是表示土石造型之间，有雾气缭绕，并且遮掩了部分的岩石；树木则是呈细长、严格的垂直形状。在立轴作品当中，这些造型元素结合成了张瑞图很典型的陡峭纵谷地形，其上乃是高耸的尖峰和绝壁，要不就是由悬崖峭壁向下眺望河谷。东京静嘉堂所藏的一幅 1631 年的山水，就是非常好的例子。[56]

此处我们所刊印的并非上述这一类作品，而是一幅非典型，但却很细致的一幅无纪年立轴，描绘二人观瀑的景象【图 5.32】。在此，无论是画中的主题、岩块与背景留白之间的对比、雾气笼罩的环境氛围，以及布局的焦点集中在人物身上等等，在在都比较容易使人想起南宋大家之作，而非北宋时期的山水。我们由记载和存世的画作得知，福建一地在明代时期的绘画传统，系属于保守的一派，所保存的乃是宋代风格；张瑞图此处所仰赖的画风，或许较得之于该传统，而非他在京师所得见的比较流行的风尚。不过，他所使用的极端垂直的构图形式，则是得之于当时代的流行时尚，另外，画中悬吊在半空中的不稳定岩石平台，也是一样。最为强而有力的，则是在于画面的空间感，系通过水墨的多重层次营造而成；特别值得一提的是，画家在交代平台上方的树梢，乃至于后上方瀑布开始一泻而下的地带时，也都有效地运用了墨色规律重复的手法。以我们前面所一直在谈论的有关中国人的审美体系来看，以一位曾经受召入阁的大学士身份画出这样的作品，或许显得不可思议；但是，就此一山水本身而言，却是一幅深中人心且绝对成功的作品。

张瑞图一部纪年 1638 的手卷，现为日本住友氏收藏。卷中系由一系列的山水景致所组成，各段之间并有题诗隔开。最后一段【图 5.33】描写了山顶的景观，是由一些相互交集的柔软造型围绕成一片空间，且有溪流、小桥、屋舍点缀其中。三丛树木由大渐小，暗示着空间由浅入深的节奏。这种阅读方式，乃是将此图作山水画解；但是，另外还有一种生物形状的解法，亦即将两座最主要的地质构成，看成是一对彼此相向且各自紧握不放的拳头。虽然画家不太可能故意制造这种阅读的方法，但是，张瑞图在山水画中，却经常出现这种看起来像是变形物体的段落，从自然形象的角度而言，不免造成一种令人不安的暧昧感。他往往将乖张变体的扭曲造型，强加在相当传统老套的结构之上；以我们在此画中所见，张瑞图的构图基本上是属于单峰的形态，而且取自于北宋的山水典范，但是，画家却将其曲扭为一种怪异且具有压迫感的有机形体。不像（比方说）前面那件观瀑图，此作在观者看来，并不是在记录一种令人熟悉且经常重复出现的自然经验，而是在捕捉一种不知其结果为何的能动过程；此作乃是瓦解，

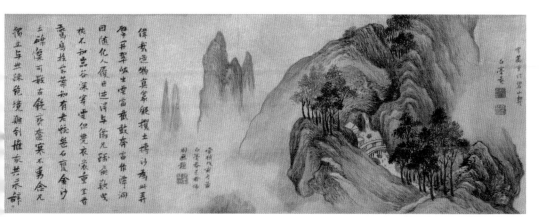

而非肯定观者素来对山水所抱持的期望。到目前为止，本章所主要探讨的，不免都是属于有骨无肉的山水，张瑞图此作则不如此，其以皴法肌理和明暗对比，强烈地吸引吾人感官的注意，并强化了画面的表现效果。

然则，在我们遽下结论，想要将张瑞图作品当中——戴明说的作品当中也有一小部分——的扭曲造型和空间上的不连贯现象，拿来与画家的生平及宦海生涯互作联想之前，我们应当先看看同时代另外两位福建大家的作品再行考虑。这两位大家即是王建章和吴彬，并无记载说明他们曾经有过同类的宦海浮沉经历。由于在王建章和吴彬两位的作品当中，也以类似的技巧手法，达到了相同的绘画效果，不免使我们心生警惕，不应强作解人，过分地以画家的生平遭遇，来解释其作品的表现力。

王建章是一中国画家，但其名声和作品却主要流传于日本，较之张瑞图，可说有过之而无不及。中国人所著的传记书籍，并未述及王建章，绘画著录也未收录他的作品。在泉州的地方志当中，他的出生地和名字系出现在地方画家一章当中，其中写道："以善写为一时之绝艺。"王建章的纪年画作，均绘于十七世纪下半叶，显示出他不但与张瑞图的时代甚近，而且与他同乡。他与张瑞图结交，张瑞图并且在诗中称赞他。[57] 除此之外，我们对他并无所知。

王建章为艺术史家所制造的困扰，不仅如此而已：他的作品几乎和他的生平一样隐晦不彰，问题在于传世有很多系在他名下的作品，很可能都是以讹传讹。跟张瑞图的情形一样，他有些山水作品很可能也是通过黄檗宗的渠道，而在十七世纪时，就已传入日本——此一源于福建的佛教宗派，在流传日本的过程当中，乃是配合着极为活跃的商业交流关系，也就是由中国南部沿海的城市至日本的长崎。一般认为，由于王建章的作品在日本受到欢迎，促使中国画商在各式各样的旧画上，补题王建章的名款，以便行销日本。特别的是，有某位廉泉先生的收藏于本世纪初传入日本，其中的

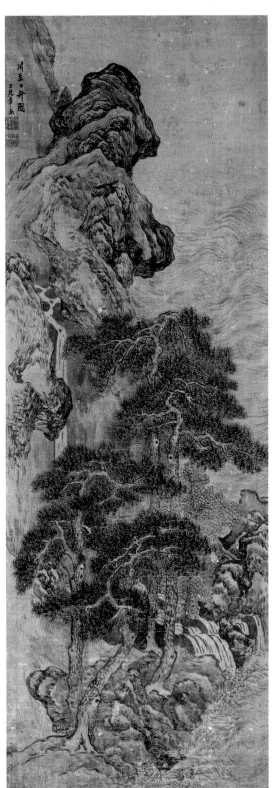

5.34
王建章
川至日升
轴　绢本浅设色
193.9×49.1厘米
东京静嘉堂收藏

许多画作——大多数都是扇面——就署有王建章的名款。这些画作风格多样，看起来不太可能出自同一人的手笔。[58] 想要完整了解王建章在晚明画史中的定位，我们得先积极进行汰伪存真的过滤工作。

首先，我们可以探讨，身为张瑞图的知交及同乡，什么样的作品可以合理地看成是出自王建章的手笔呢（在此，我们完全了解这是一个循环的过程——画作可以巩固画家的生平资料，同时，传记资料也有助于确认画作的真伪）？其中有些作品符合此一标准，也因此颇能相互印证；我们可以暂时接受这些作品，将其视为他创作的核心。[59] 至于我们能够将这批作品扩展到多大的范畴，以及朝哪个方向扩大等等，这些都要看我们究竟给王建章多大的才艺能耐，同时，根据我们的评断，王建章究竟是属于哪一类的画家？由他画作的特性，以及在所有的著述当中，都没有他出身文人士大夫的记载看来，这意味着他乃是一位以取法于地方传统的成功职业画家，而且，他对于吴彬（想必比他年长数十岁）的作品也很熟悉；再者，他也由张瑞图和其他画家身上，学习到了一些福建以外的绘画新潮流。就此而言，他应当比较适合下一章所要探讨的对象才是；我们之所以在这里讨论他，是因为他与张瑞图的至交关系，而且，上述这些看法系属推论性质，未来的研究很可能会证明这些看法并无实据可言。

一幅未纪年的《川至日升》立轴【图5.34】，乃是早期传入日本的作品之一。因为此一缘故，以及风格上的原因，我们可以很安全地将其系在王建章的名下。所描绘的也是祥瑞的题材：岁寒不凋的松树、升阳以及以川流入海的形象表现功德圆满之意等等。画题本身系取材自《诗经》："天保定尔……如川之方至……"[60]

此画的构图罕见而有力：左上角和右下角的两座山岩，仿佛都要卷向对方一般，在画面上形成对角相向的姿态，并且围成了一部分的中空地带。瀑布和松树则实际占据了此一中空地带的上下两端，形成了一远一近的上下对角呼应关系。左上角的岩石粗短结实，且向下悬垂，其形态与张瑞图的岩石很相像，但却描绘得更为雄伟一些。右上方海面上有一形体甚小的红色太阳出现其中，但海平线的位置则不明确。"南宗"山水的题材平淡、色调浅淡、用笔疏淡荒枯，然王建章此图却展现了一种与"南宗"完全相左的趣味，或者应该说是传统；其构图高潮迭起，笔法丰富而厚重，全不在意松江派业余画家所讲究的技巧手法，其所追求的乃是一种较为坚实的物质感，而非松江派画家那些曲高和寡的诉求。

我们对于福建绘画所知甚少，但是，出身该地画家的作品——明末时期的王建章、吴彬、陈贤（黄檗宗的一位佛释画家）以及清代的上官周、黄慎等等——皆有一些相同的特质，我们姑且可以称其为福建绘画的典型：这些作品的布局、笔法都很大胆，专事活泼且往往具有文学意涵的题材，而且，为了追求强烈的表现力，这些作品也显得相当不受拘束。也许有人会提出异议，认为这些特质主要是拿来形容中国所有的职业画家传统之用的；尽管这些画家在创作上，都带有意义非比寻常的共同因子，然而，

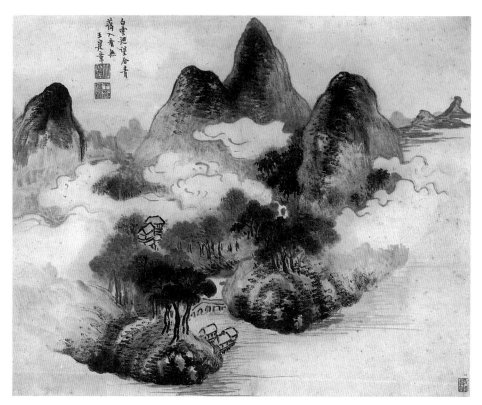

5.35 王建章 山水 纸本浅设色 28.5×35厘米 加州亚瑟顿私人 (Prentice Peabody) 收藏

难道这不是因为他们的职业画家身份所致？为什么非得说这是因为他们都出身福建的
缘故呢？就拿我们前面所已经见过的张瑞图为例，他虽然是一位业余画家，但是，在
他的作品，或是其中一些作品当中，也有着与这些职业画家相同的特征。福建也跟苏
州、松江没有两样，其画风里的社会及地域等坐标函数，也都复杂地纠缠在一起，想
要解开这种纠结的关系，实非易事。

　　我们或许可以指向张瑞图尺幅较小、用笔较为柔和的画作，认为这些作品较能反
映出他个人的业余画家身份；但同样地，这种分法并不稳当：王建章也很能够创作这
一类的作品。王建章有一纸本的小幅山水【图5.35】，所描绘的乃是雾霭迷离的江岸
景致，岸上有一入口，屋宇位于树丛之间，山丘则阴暗多影。画上的题诗如下：

　　　　白云回望合，青霭入看无。

虽然此作的布局形态与王铎、张瑞图（见图5.31、5.33）的小幅画作相同，但王建章
的作品却比较精美，而且比较令人满意，不但没有张瑞图那种纠缠扭曲的效果，也没
有王铎那种图案化的特质。树丛与雾霭形成一种水乳交融的景象，山丘的刻画显得自

在，而且有一种大气缭绕的氛围感——近景与山丘相对的岩石地块，在形状上很像前述张瑞图画中的山丘，不过，看起来却不像是两只紧握的拳头，反倒像是一只庞然大物的两只脚掌。（以这类有机生物的形象来形容画中的造型，我们并不是要故意制造假象，误使人以为两位画家都有这种造型的意图，相反地，我们只是在陈述这些造型的表现力而已。并没有证据显示，中国的山水画家曾经刻意在画作中，引进与身体有关的造型意象，虽然他们可能也会以文字譬喻的方式，讨论自然山水或山水画。）画中的设色方式，虽然采取单纯的冷、暖两类色调，但是却比较倾向于冷调的色感（晚明的绘画大多如此），意味着天空微阴，山边还有稀薄的夕阳暮色。

　　本章以探讨业余画家为主，但是，我们在末尾却以一位很可能是职业身份的画家为结。而且，我们也看到，这位职业画家不但分享了同一地区或同派文人画家的风格要素，同时，还与他们并驾齐驱，甚至更以他高人一等的形式掌控能力，凌驾在所有这些画家之上。而在我们进入最后两章，专门以其他职业大家为探讨对象之前，有一项我们稍早已经提过的看法，很值得我们在此重复一提：尽管在画史上，坚持以业余身份作画的声音，从来没有像眼前这么漫天价响，但是在晚明一代当中，领衔主导的画家除了董其昌一人具有业余身份之外，其余都是职业画家。至于我们在本章前面篇幅所探讨的一些画家，以及他们在画中所营造的各种特殊情趣等等，虽然也都让我们感到赞叹不已，但是，在我看来，根本上还是无法动摇我们的判断。

第六章

多重流派：几位职业大家

传统中国人对于晚明绘画的鉴赏，向来偏重于那些也具有显赫高官、成名书家、烈士及遗民身份的画家，其原因我们在前一章里，已经提出过。相对地，此一时期的职业画家直到最近，仍未受到重视，而且往往还被嗤之以鼻。到了今天，这种现象已经得到了适当的平衡，因为针对这些优秀职业画家所做的许多研究，已经能够本着想要了解的心态出发，故而使得这些画家得到了应有的重视及赞赏。[1]然而，尽管我们避免落入中国人论画的偏见之中，问题却仍然存在，因为我们往往也错把中国人一些仍然合理有效的真知灼见，一并否定掉了——换句话说，我们可以肯定这些画家的职业身份，以及他们的身份乃是与其画风息息相关的，但绝不能因为有了这一层认识，便带着有色的反对眼光（中国批评家以前就是如此），来评量他们的画作。在讨论本章及下一章的画家时，我们会把这个问题放在心上，特别是探讨到蓝瑛与陈洪绶这两个复杂的论例时。

到目前为止，我们应该可以很清楚地看出，对于此一时代而言，想要划清业余和职业画家的分野，已非易事，不像从前，只要依据画家所追随的风格传统即可。在前一章里，我们见到了几位摹仿宋代山水的业余画家，而在这一章里，我们将会看到，职业画家出身的蓝瑛则以元代四大家为摹仿对象。另一方面，画家所受的训练，以及他在发展创作时，所面对的艺术风气等等，也仍旧都是重大的决定因素。业余画家一般都是出身于仕绅团体，包括文人、收藏家、审美家等；这些人一开始如果不是跟着家族中的亲戚习画，要不就是追随同一团体的某某人士。为了更上一层楼，以及追求独立自主的风格发展时，他们往往专研并临摹所有他们能够过目的古人杰作。职业画家的背景则极为不同：典型的情况是，他们投身在属于地方流派的画师门下，在其作坊之中接受训练，而这些画师专门以绘制各类具有特定作用的图画为主——如装饰、插图、图解等——在画风上，他们倾向于遵循宋代所流传下来的种种变形的地方风格传统（参阅《江岸送别》，页11）。时至今日，这些微不足道的地方大家大多已经被遗忘，而且理当如此。至于那些出身卑微的出色且具有创意的画家，例如福建画派的吴彬，或是出身于浙江钱塘一带画派的蓝瑛，或乃至于出身于地方人物画传统的陈洪绶与崔子忠等等，当他们在画坛中崛起时，这些画家就像自己在画作中所描写的令人印象深刻的人物一般，乃是挺立在比较一成不变的传统背景之前。

第一节 吴彬与高阳

在明代最初的一两百年间，笼统构成浙派的画家当中，有些人乃是出身福建；其中包括边文进、李在、郑文林等（均见于《江岸送别》一书）。郑文林以画道教人物见长，另外，可能也精于佛释人物，风格活泼而夸张；至于明代后期所出现的其他二三流画家，其画作的类型也是大同小异，我们似乎可以由此看出福建地方绘画传统的梗概。[2]吴彬存世最早的纪年画作，乃是一部署年1583的手卷，卷中描绘罗汉渡

海的景象，其风格也与上述大约相同，由此可见，吴彬一开始乃是福建地方传统中的一位小名家。[3]但是，这种情形并未维持太久。1580年代时，他来到南京，不久之后，便被召入宫，供职于皇宫之中。他在南京得以结交来自其他不同背景的画家，也得以见到宫中及一些私人收藏的古画。此一艺术水平的拓展，促使他发展为晚明时期最有趣且最具原创力的画家之一。[4]

中国作家从未将吴彬看成是一绘画大家；事实上，他几乎从未受到注意，直到最近才有所改观。如今，他主要以巨嶂山水著称，亦即以他晚年的主要作品为主。至于他为明代宫廷所绘制的作品，很可能并不是这一类的山水，而是属于插图一类的精细图画，最具代表性的则是他一套十二页幅的《岁华纪胜图册》，有可能是作于1600年前后【图6.1、6.2】。此一画册系根据《礼记》的记载，以图绘的方式解说了十二月令里的礼仪、节庆以及各季节的消遣活动等。制作这一类的图画一直是宫廷画家的作用之一；尽管这些作品可能成就无与伦比，但是，从表面的层次来看，这些作品乃是为了让人"阅读"之用，往往是储存在宫中的档案之中的，而相对不是为了审美的乐趣而作。传世此类作品的最精绝之作，则是张择端于十二世纪初所作的《清明上河图》，此作可能也具有相同的功能，而且是宋室南渡迁都杭州之后，用以记录先前北方京城开封的生活百态。[5]吴彬在画册中延继了该传统，或许也有较量宫中所能见到的前人典范之意。到了这一时期，他由福建地方遗绪中所学到的矫饰风格，几乎已经在画中消失殆尽。另一方面，显而易见的是，此一画册中的页幅还反映出了某些来自于欧洲版画的影响。在十六世纪末至十七世纪初之际，南京已经可以见到由欧洲传来的这些版画。吴彬册中的一些形式母题，例如水中倒影，或是桥梁在斜向深入画面时，桥形变得愈来愈窄缩，以及他处理远近距离的新模式、开始注意地平面和地平线、按照远近比例缩小景物以及唐突地缩景等等，都显示出他无疑受到了欧洲传来的版画影响。[6]

在第四幅册页【图6.1】里，吴彬描绘了"浴佛"的仪式。该仪式每逢佛祖诞辰时举行，亦即每年阴历的四月八日。身着鲜艳袈裟的和尚齐聚在佛寺的正殿之前，左右两侧则各有旗帜飘扬及浮屠。其中一人——寺中住持？——跪拜在婴儿佛像面前，准备行净化的仪式，也就是以水泼洒在佛祖像身上，佛寺建筑群紧挨着后方草木华滋的山丘，左侧山边还有一溪流泻下，右侧山后则可以看见一座村庄；很可能是在描写南京一带的某重要佛寺。画中的设色辉煌且罕见：和尚身上的袈裟、建筑物的细节以及画中其他的一些部分，均形成种种的图案格式，而画家是以设色的线条加以刻画描绘。比较大块区域的设色，系以淡染的方式，并配合一些简单的明暗对比手法，形成整齐划一的画面；夹在岩石步道之间的小块草皮，则以点描的方式设以绿色。放眼在这之前的中国绘画，从来没有见过类似的设色方式，而且，其源头最有可能是得自于中国以外的传统：由耶稣会传教士所携入的许许多多铜版画书籍，都是以徒手的方式，敷上鲜艳的色彩，其所欲达到的效果，与我们此处所见的吴彬册页不无相似之处。[7]

6.2
吴彬
登高　册页
取自《岁华纪胜图册》
同图 6.1

6.1
吴彬
浴佛　册页
取自《岁华纪胜图册》
纸本设色
29.4×69.8厘米
台北故宫博物院

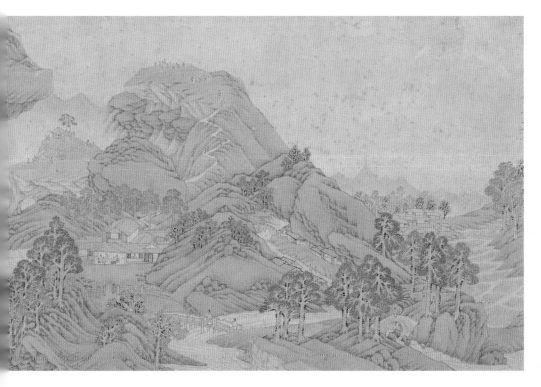

第九幅册页名为"登高"，系描绘另一个节庆。每逢阴历九月初九，中国人都要登高望远，将茱萸插在红袋之中，饮菊花酒，眺望邻近景致。此一习俗上溯汉代，一般人相信可以借此而祛灾避祸。无论真实与否，这也提供了人们野外畅游的机会。吴彬引导观者从右下方的地带进入画面之中，以充满想象力的方式，再现了此一登高之旅。观者循着"Z"字形路径（与左下方的云雾造型形成对比及呼应），一路爬登，进入山中，跨过几座小桥，通过路边人家，最后则与一群坐在平坦的悬崖顶上的人相会。另外还有一群人则是出现在左边较为低矮的悬崖顶。这两群人物都是向左侧眺望；而他们眺望的对象都是后面更远的山脉，其右侧还悬吊着一块不可思议的突出岩石，就像一头蹲伏在地的野兽的头部。同样不可思议的是，一道大而陡的瀑布还从山内冲流而出，上方并有两名登高者正跨桥而过。再往瀑布的右边看去，有一座寺庙很特异地被包围在山缝之间。突出山岩的颈部地带，受到了扭曲变形，同时，彼此对峙的岩块之间，也到处充满了强烈有力的紧张拉锯关系。在此，我们见识到了一种匀整、结构严密而且在很多方面显得传统老套的构图，竟然在突然之间，爆发成为一种奇境幻景。同类的景致也见于册中其他页幅以及吴彬其他早期的画作，同时也预示了他后来画作的梦幻色彩。在追溯此一新山水意象的根源时，我们可以援引唐代几何化的青绿山水及其后来的复古形式，作为参考；或者是十六世纪吴派绘画当中，所含诗意幻想的元素；或是福建绘画的那些奇异古怪的矫饰特征；或者，还是再一次地与欧洲版画的冲击有关。不管吴彬是否自觉地摹仿，或是不自觉地加以吸收，这些版画在在都提供了一些范本，使他得以将绵长而不自然的"Z"形动势，延展至画面的深处，以及运用显得有些难懂的形式，来建构地质的结构。

有关古怪的地质结构，以及塑造岩石与空间时所用的欺人眼目或暧昧的手法，我们在前一章戴明说、张瑞图的作品当中，已经见过（其中，张瑞图无疑是受到吴彬的某些启发，乃能有此新的作风）。吴彬有别于那些业余画家，其画作完全使人信以为真，以为他所描写的乃是一个可信的世界；他所拥有的技法掌控能力，远远超越在业余画家之上，而在描绘那些超乎寻常的异象时，他同样也是采取实事求是的巨细靡遗作风，就像宫廷画家和其他的"图解"画家一样，他们向来都是竭尽所能地记录景物的"真实形象"。

在一件纪年1609的极端窄长的山水【图6.3】当中，吴彬呈现了一幅令人惊愕万分的景象，其中包括了高耸的悬崖绝壁、尖峰、峡谷、窟穴等等，在在都还是运用了细腻谨慎的写景画风，但事实上，一旦我们以自然主义的标准加以观赏的话，却又很难看出个所以然。这其中有两重原因，一是因为画作本身的不寻常尺寸及形状的关系（其高度几乎有3米高，将近有宽度的五倍），另外则是因为其构图具有分段及空间不连贯的特质。因是之故，我们在体验全画的景致时，只能分段逐级向上观赏：观者在画面的底部，首先遭遇到一段传统定型的起首段落，并沿着河谷，通过一连串的凹地

6.3
吴彬
山水 1609 年
轴　纸本浅设色
282×57.2 厘米
台北故宫博物院

（或者，也可以走另外一条路，沿着山径，贴着险峻的山脊，蜿蜒上行，并通过右边的窟穴），而后，来到了针状的尖峰群旁边，因为受到海拔高耸的震撼，因而感到晕眩。此画提供了一趟令人精神振奋的体验，使观者得以从现实世界的拘束及条理之中，跳脱出来，从而进入一个充满惊奇，但却又自有秩序且坚实一致的世界当中。

在稍早的几年里，吴彬就已经开始摹仿北宋的山水作品——例如，一幅纪年1603的立轴，以及1607年的一部手卷。[8] 他所运用的北宋风格，并不是由整套的知识性及艺术史性的形式典故所组成，而不像董其昌之流的业余画家，当他们在进行一些仿古的创作之旅时，往往会在一件作品当中采用某一形式典故，但是到了下一件作品时，却又以另一典故取而代之；身为画家，吴彬的画作及其创作方向，便因为运用了北宋的风格，而产生了根本的改变。在他的作品及整体的晚明绘画当中，复兴北宋风格所代表的，乃是对于完整形象的再肯定。宋代画作为其观者呈现出了连贯一致的形象：一座山峰、一朵花、一个人物或是一个场面等等。后来的作品则有丧失这种视觉连贯性的倾向，取而代之的是，画家以有趣的方式，将素材排列在画面的表层，为的是让观者像在阅读书籍一样地逐字阅读。后面这种作画的趋势，在十六世纪末的吴派作品当中，表现得最为极端；在吴派这些画家的笔下，形体小且量感差不多的造型，以重复繁殖的方式，均匀地占满了整个画面空间（参阅《江岸送别》，图6.22、6.23、6.27——除此之外，我们还可以举出许许多多更加极端的例子）。我们前面所已经讨论过的吴彬的《岁华纪胜图册》及1609年的山水，仍旧也都带有上述景物分散且逐级分段的特质；这些作品颇有趣味性，在视觉上，也很能引人入胜，但却没有他后来的作品那么有力量。在后来的这些画作当中，吴彬的山水形象乃是作有机的整体解，其震撼力使观者的看画经验变得截然不同。当我们把吴彬1609年的山水，悬挂在另一幅也是未纪年，而且是遵循北宋山水构图的更大幅画作【图6.4】旁边时，这两者之间的差异，便可一目了然。

一座单一而巨大的造型主宰了此图：一块中空的山岩很平衡地立在一座狭窄的台基上，仿佛是某种反常变大的太湖石。其大小的比例由建筑物和其中的点景人物，便可看出。但是，这样的比例安排，却让我们不自觉地想要否认此乃出自一可信之景，其部分的原因在于，画家在处理此一巨大而遥远的造型时，使用了刻画岩石外表专用的皴法，而这种皴法过去一直是用来描绘距离观者较近，而且比较不那么雄伟的岩石。从头到尾，吴彬在此作当中为我们准备了诸多暧昧的形式及视觉惊奇，但这只是其中之一而已。其他还包括了：坚实稳固的岩石消融在云烟缭绕的空谷之中；以及，成双成对的造型虽以并置的方式出现在同一平面之中，但却又好像视觉幻象一般，一旦观者凝神加以注视时，这些造型的空间关系，便又产生了变换。一座华宇建在半山腰间的岩台上，有人物正由阳台向外浏览，仿佛完全没有感觉到他们乃是位在一种令人晕眩不安的处境之中。同样地，遥远山脚下，位于船篷之中的人物，似乎也不觉得眼前

多重流派：几位职业大家………

227

的景致，是否有何瑰奇怪异之处。

这就是吴彬创作的法门所在：他在画作中，提供了一种完全超然的客观态度，好像他只是在报道他眼睛之所见。赴偏远地方游历，在此一时期已逐渐蔚为一种时尚，吴彬曾向明神宗奏准游历四川，以造访该遥远省份的名山险隘。吴彬此请获准，于是成行，其结果根据记载，则是他的"画益奇"。再者，欧洲的版画也为他提供了迷人的范例，使他得以发展出一套策略，从而以严肃而又自信的方式，展现出种种化外世界的景象。正如我们在此一画作中之所见，吴彬不仅提供了令人难以置信的意象，同时还以一种口吻说道：实际的景象就是如此；我曾经到此一游；假若你不相信，你自己亲历其境去看看吧。

此图的安排乃是以矗立在中央的单体造型为重心，这种手法固然统一而有力，但是，画家另外还在画面上布以趣事的细节——此乃吴彬早期典型的风格——这种做法于是阻碍了吴彬全力朝北宋巨嶂山水发展的企图，虽则他似乎很努力地朝此方向奋斗。他的一幅题为《溪山绝尘》【图6.5】的1615年山水，从许多重要的方面而言，除了表现出画家对于北宋典范的亦步亦趋，同时，也显现出他自己在画风上的新展望。早在1603年时，他就已经展露出自己也有能力再创宋代的山水原型，而画出了出于自己笔下的《明皇幸蜀图》：画中，山石系以强而有力的明暗对比及皴法塑造而成，而且，其占据及组构空间的方式，也都符合十一世纪山水的形制。[9] 而吴彬埋首于南北两京的藏画之中，为了专研宋代伟大山水作品一事，想必也为他这幅1615年的画作，提供了一些创作的手法及母题。

特别的是，一幅名为《秋山晚翠》的佚名宋画（见图5.28），原本系在十世纪大家关仝的名下，但却很可能是作于1100年或稍晚的作品，就为我们提供了一个很受用的比较；此轴带有王铎的题识，详见前章引文（204页），而吴彬可能也很熟悉此作。此作与吴彬之间多有相似之处，而且甚为明显。在此，混合为一整体的山形，几乎占据了整个构图，并且压迫到了画幅边缘，画中的景物被进一步拉近成为特写，距离感完全被剔除。在此一浅空间当中，圆锥状或方顶的岩块均以细腻的笔触描绘，并配合皴法烘托明暗，构成垂直擎天的冲势；同时，在这些岩块之间，还有开门见山的凹穴，其间展示着几道瀑布。这些都是两件作品的共同之处。

吴彬背离了上述的典范原作，也不顾其真实合理与否，而以夸张、细致的手法塑造画中的地质造型。这其中有些做法或可能受到欧洲铜版画的启示，举例而言，《西班牙圣艾瑞安山景图》（见图4.6）乃是取自布劳恩与霍根贝格所合著的《全球城色》一书当中，吴彬有可能也知道此作。正如我在别处所主张，这一类的图画想必让中国观者感到惊讶，且视为奇幻怪异，其中不但有窟穴和倾斜不安的巨大圆石（这两者吴彬均自由采用），而且，也运用了浓重的明暗对照技法。尽管如此，这些图画却又同时予人一股奇怪的熟悉感，因为它们与中国人自己传统中的某些北宋的山水画，有着诸多

6.5
吴彬
溪山绝尘 1615 年
绫本浅设色
255×82.2 厘米
东京桥本大乙氏收藏

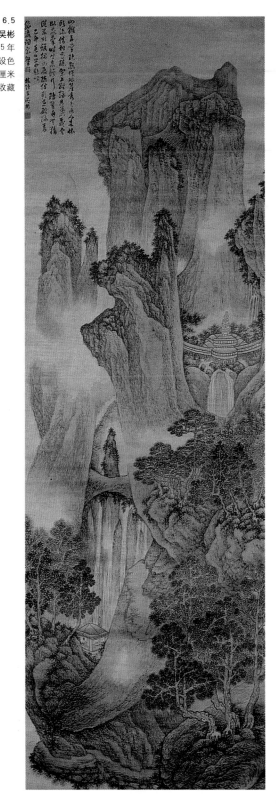

多重流派：几位职业大家……

6.6
吴彬
方壶员峤
轴　绢本浅设色
217×88 厘米
加州伯克利景元斋收藏

明显的相似性。无论中国绘画在过去几百年来如何经营，就作品的视觉说服力而言，都没有传统高古及外国传来的图画来得强；吴彬先前在创作 1609 年的山水或未纪年的册页时，运用了较多看起来似乎是自由而奇幻新奇的自创手法，如今，他在摹仿高古及西洋的图画时，则比较强而有力地掌握了外界自然及现实的面貌。1615 年《溪山绝尘》图上的题诗，便证实了吴彬在画中的确体现了一种对于自然的情绪投入之感：

> 山拥茅堂绝点埃，巡檐秀色逼人来。
> 床头酒借松花酿，架上经缘贝叶裁。
> 云卧鹿麇时共息，溪行鸥鹭自无猜。
> 从前欲蜡探幽屐，结绊频过破绿苔。

吴彬在《方壶员峤》【图 6.6】上的对句中，则描写一处化外之境，其中提到方壶、员峤，两者都是道教传说中的东海仙岛：

> 方壶景异三千界，
> 员峤春望十二楼。

我们应当注意到，吴彬其他山水画作的主题也都与此类似，然其题识却未包含此类道教的典故；吴彬很可能先完成画作，而后再补以诗意的画题及诗句。这些画作将他胸中的山水具体表现了出来，除了艺术史的渊源之外，其与道教、佛教或其他境界的存在本质都没有特定的关联。隐伏在此一雄伟图画后面的典范，乃是范宽伟大的山水杰作《溪山行旅》图，而后者正是传世画作中，最能够表现出中峰鼎立基本构图的模范（参照王时敏的临摹本，图 4.9）。吴彬进一步将这种基本布局简化：在他的作品当中，并没有明确的近景，而且，在景深方面，也无确实的段落分隔；巨大而扭曲的长方山形几乎完全占满了整个空间。皴法很均匀，明暗的对比压低，建筑物和其他的景物细节几乎都落在一个统一的空间之中。在他早期的画作当中，观者因为有多彩多姿的情节插曲，而觉得趣味十足，如今，则除了庞大地块本身的波动起伏之外，并无其他可以分散注意力的插曲可言。有两道瀑布将峭壁瓜分为三段分别向上蹿升的动势，而每一股动势都受制于刚健的或推或拉的动力。此作传达了一种极为连贯一致且平易简捷的开门见山效果，使观者得以用视觉在其中进行探险，就像左下角位于桥上，而且有童仆伴随的人物一样，也能够以自信满满的心情进入画中的世界，再不然，也可以像画面右边的另一个人物，其位于浑圆巨石的后方，正沉着镇定地步入奇幻回旋的窟穴之中。但是，随着景致段落的空间蛊惑感，以及许多难以理解的画面转折，在在都致使观者的眼睛及内心有所困惑，于是，观者原先所具有的那种自信满满的心情，

多重流派：几位职业大家……

231

很快就崩解成了一种方向迷失感。

我们实在没有必要去为吴彬的山形找出典故，从而追究吴彬画中深具表现力的扭曲造型，乃是源于何种理想的原典形式。此一形象先是唤起了一种稳定且有机连贯的理想，但是，随后却又加以否定，使其不再具有合理性，或令人可望而不可即。以巨嶂山水的类型而言，吴彬最好的作品不但屹立在宋代以后的佼佼者之林当中，同时，这些作品也跟董其昌的杰作一样，在在都像隐喻一般，暗示了中国在晚明时期，所正经历的社会及心理上的扭曲情境。

吴彬的晚期也跟早期一样寂寂无名。他存世最晚的一幅纪年画作，出于 1621 年；据载，他在 1626 年，还有一部山水，但是其真伪无从检验。1620 年代中期左右，适逢太监魏忠贤擅权期间，吴彬因为批评魏忠贤所假颁之圣旨，而为阉党耳目所侦悉。他被捕入狱，并夺去官职，这与他的知交米万钟在 1625 年得罪魏忠贤之后，所发生的事情如出一辙。我们也许可以寄望他和米万钟一样，随着魏忠贤于 1627 年伏诛，恐怖统治得以结束之后，也被释放出狱。然而，吴彬究竟卒于何时则不得而知。

同一时期活跃于南京的其他画家还包括高阳（生卒年不详）。他出身浙江省的宁波，是另外一个沿海的城市，当地的绘画传统自宋代以降，便一直维持保守的风气（参阅《江岸送别》，页 43、111）。高阳是中书舍人赵备的女婿；赵备同时也是业余的墨竹画家。开始时，高阳专绘花鸟及庭园摆设之用的太湖石。传世仍然可以见到许多他所画的庭园石，有的出于真迹原作，有的则是复制成《十竹斋书画谱》当中的木刻版画，这是一套了不起的彩色套印的木刻版画收藏，于 1633 年在南京出版，高阳显然是其中贡献最大的一位创作者。[10]

高阳迁居南京一事，地方志中已有详述。一名官吏可能误解了他在绘画上的专业，竟然要求高阳为其父亲写真。高阳为此人傲慢的态度所恼，于是草草敷衍。该吏在震怒之下，兴讼公堂之上；高阳迫不得已避祸南京，并于该地"改画山水，更有名"。他在南京结识吴彬，而吴彬也为十竹斋的出版品提供画稿；他们两人连同另外一位也曾一度寓居南京的画家郑重，可能都是收藏名家徐弘基座上的"画客"，而他们都以画作来酬谢徐弘基的殷勤款待，并得以研习徐府所藏古画。[11]

高阳画山水的名气并未持久；今天一般都认为他以画太湖石为主，而他传世最佳的一幅山水【图 6.7】，则一向因为题有董源的名款，而（很不具说服力地）被误传为出自此位十世纪大家之手，一直到最近才被改正。所幸高阳在画上署年 1609 的题识，并未被除去。这是一幅壮观的绢本大画，描写的是一处岩石峡谷，而夹在中央的乃是一处凹穴，反倒不是一般常见的中央主峰。右下角的斜坡、一座天然的石桥以及树丛等等，全都设下了强烈的平行斜角动势，为此轴提供了一种简单有力的画面规律。岩石系以一种和宋代风格类似的手法处理，除皴法之外，岩石的顶端和边缘也都加强处

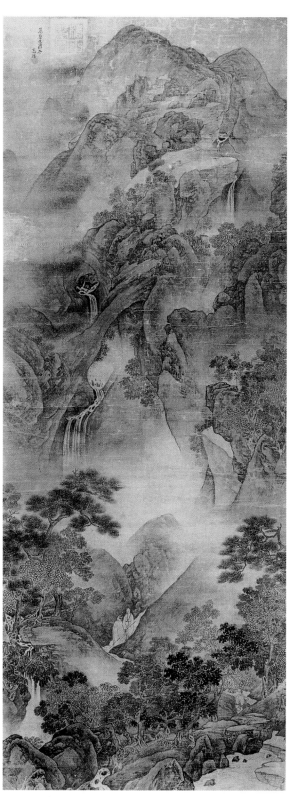

6.7
高阳
山水人物　1609 年
轴　绢本设色
178×68 厘米
加州伯克利景元斋收藏

理；如此，形成了一种对晚明时期而言，似乎罕见但却真实无比的地质构成。底下两个走在山径上的人已经止步，正倾耳聆听瀑布的声音。他们两人的童仆则在右下角随行而上，手上可能捧着野游所需的餐食。这是一种古老而老套的画面，但是，如果画家有此能耐，而且也愿意不辞辛苦，以匠心经营的方式，让各局部段落连成整体，那么，此一画面也还是能够感动人心，而高阳此作正是如此。此作的特别成功之处，乃是在于高阳运用了云雾缭绕的手法，来整合全画的空间。

此轴所展现的这些，都可以看成是受过训练的职业画家的长处，而且，这些通常也是我们前一章所讨论的业余画家的望尘莫及之处。但是，这其中并无对称性可言；晚明时期不像以往其他的一些阶段，业余画家的风格再也不是职业画家所不能及的了。一如我们先前所见，王建章偶尔也可以运用这些风格（见图5.35），而吴彬也是一样；至于高阳，在他绘画此一山水大轴的前一年，也曾作过另外一幅纸本山水，其所画的主题与此类似，但在布局和笔法方面，则率意自在得多；除此之外，高阳还像文人一样，在画中暗示了王蒙的风格。[12] 高阳在短短不到一年的时间当中，就采用了两种如此不同的作画方法，这其中可能不只反映出了画家个人的美学选择，同时，也与赞助人或作画的目的不同有关：我们此处所刊印的1609年山水，在设计上具有比较复杂的整体感，而且，在描绘时，也谨慎而巨细靡遗（且旷日费时），就艺术市场的实际价值而言，此作想必数倍于另外那件率意之作；而高阳在制作此一大轴时，很可能也期待得到较高的画价，或是为了应付较大的酬应，要不也可能是为了声名较为显赫或财富较高的赞助人而作。此乃推测之语；有关这两幅画作在十七世纪初期的相对价值，正是我们最想知道的讯息，但是，我们却无法在存世的记载当中，找到任何线索。

第二节　蓝瑛与刘度

除了吴彬之外，晚明另一位主要的职业山水画大家，乃是蓝瑛（1585—1664或更后）。[13] 他生长于浙江杭州的钱塘地区，该地自南宋画院的传统以降，已经延续了数百年之久；再者，该地也是浙派绘画在明代初期和中期的荟萃之地。蓝瑛也许追随了该地某位小名家习画，但存世的记载当中，并无线索指出该位名家究竟为何人。这样的训练为蓝瑛奠定了坚实的技法基础，但同时也为他的名声带来了不好的起点：因为他的出身，以及他画中有目共睹的一些习性的关系，他很早就被中国作家归类为浙派最后一位代表人物，而且，此一称号从此与他形影不离，同时也损及他的名声地位。晚近有些论者则反对此一说法，并矫枉过正：对于蓝瑛出身浙江，以及以绘画为业的说法，他们不但否定其合理性，同时也认为这与蓝瑛的画作无关。我们将试着遵循我们在前面所主张的中庸之道，亦即一方面承认这些因素所具有的深刻意涵，但同时，也不能因此而使我们心生偏差，从而左右了我们对蓝瑛画作的评价。

有关蓝瑛早年的传闻轶事，都有一种似曾相识且传统老套的感觉：例如，据说他

6.8　蓝瑛　仿赵令穣山水　册页　取自1622年《仿古山水册》　绢本设色　32.4×55.7厘米　台北故宫博物院

6.9　蓝瑛　仿李唐山水　册页　同图6.8

在八岁时，就已经展现了极大的才华，他曾经跟随大人进入一厅堂，随手以醮坛上的香灰，就地画了一幅山水，而画中的山、川、云、林皆备。据我们所知，他学习了界画的技巧，并以宋代院画的风格绘制人物，特别是传统流行的宫廷仕女画；他也根据唐、宋及后来名家的作品，进行临摹的工作。凡此种种，都是一般人在一个刚出道的杭州职业画家身上，所指望阅读到的讯息。

蓝瑛在背景及方向上的一个重大的改变，似乎是发生在他二十多岁的时候：好几份证据都将此一时期的蓝瑛，列入松江收藏及画家的圈子当中。有关他如何来到松江，以何维生等等，我们只能揣测。一则记载提到他在 1607 年时，为孙克弘作了一幅竹画。由此推断，他或有可能在孙克弘及其他松江人士的家里担任"画客"。1622 年，他完成了一部《仿古山水册》【图 6.8、6.9】——我们稍后即将探讨——他在册页上的题识言及，他曾经在苏州一位藏家手中，见过一幅王维的作品，另外，也见过董其昌家中的赵令穰画作。我们由他其他的题识可以推断，他很可能是在 1607 年左右，开始学习黄公望的风格。[14] 由这些断简残篇的线索当中，我们可以组合揣摩出一段情节大要，亦即此一才华出众的年轻画家，在听到有一种新的绘画运动（以及许多新的绘画观念）正以松江为中心发展，而且，在这一运动之中，他自己所据以学习及实践的保守的杭州传统，在当时已被烙上落伍的标记。于是，这时的蓝瑛便挺身前来松江：首先是学习这些迷人的风格与观念，然后则开始将"南宗"的种种绘画模范，融入他自己的风格形式库当中，也因此，他赢得了该地艺术圈的赞扬及赞助。1613 年时，蓝瑛为一部集锦手卷贡献了一段山水；同时，卷中也囊括了董其昌及其两位门人的作品，另外，陈继儒也为作题识。[15] 董其昌和陈继儒二人在蓝瑛后来的作品当中，也都题过赞美的言辞。

很可能是通过他与松江这些文人画家交游的关系，使他得以吸收"仿古"的品味及技巧；而且，终其一生的创作，他也在大多数的作品当中，证明了此等能力，特别是他在一系列的画册和手卷当中，运用了各式各样的古人风格。然则，他并没有将自己局限在董其昌所许可的典范准则之中，相反，他还以李唐、马远、北宋以上的大家，如李成、范宽等人的风格入画。他似乎从未以文字有条不紊地抒发自己的创作计划，不过，由他摹仿先辈典范的广度，以及他画作的特性来看，我们或许可以假设，他的计划旨在将自己杭州传承的长处，消化融合为一种能够作为画史引经据典之用的新式绘画。再者，他可能也企图调解职业画家传统与业余画家传统之间的歧异之处。稍后我们在讨论蓝瑛有些作品时，也会将此一设想放在心上。

关于蓝瑛的生平，《图绘宝鉴续纂》当中有一则特别有趣的记载；该著作写于清初时期，书中搜集了诸多画家的生平资料。此则记载特别令人感兴趣的原因在于，蓝瑛本人连同写真画家谢彬等人，都被列为此一书籍的编纂者或作者之一。这是继元代夏文彦所著《图绘宝鉴》（1365 年）之后的第三部续集，另外两部续集都陆续于十六世

纪初和十七世纪初成书；《续纂》的成书时间则在清初时期，虽则其编纂及刊印的情形还有些模糊之处。[16]关于蓝瑛和谢彬是否果真参与实际的编写工作，甚至也都还是疑问，因为除此之外，我们从未听过他们二人还从事过任何学术性的专研事项；而且，书中在记述他们二人时，也都盛赞有加。现代学者于安澜则推测，此书可能是这两位画家的追随者所写，而且他们都殷切想要提升自己的地位，因此大力宣扬自己业师的超迈之处及广泛的影响力。姑且不论其作者为谁，该则有关蓝瑛的记载，无疑描写得想必连蓝瑛本人也都能够首肯才是：

> 书写八分，画从黄子久（即黄公望）入门而惺悟焉。自晋唐两宋，无不精妙，临仿元人诸家，悉可乱真。中年自立门庭，分别宋元家数，某人皴染法脉，某人蹊径勾点，毫不差谬，迄今后学咸沾其惠。性耽山水，游闽、粤、荆、襄，历燕、秦、晋、洛，涉猎既多，眼界弘远。故落笔纵横，墨汁淋漓，山石巍峨，树木奇古，练瀑如飞，溪泉若响，至于宫妆仕女，乃少年之游艺，竹石梅兰，尤为冠绝，写意花鸟，俱余伎耳。博古品题，可称法眼，（年逾？）八十，居于山庄。

我们可以假设，蓝瑛的游历有一部分就像是朝圣的过程，在这之前，他所见识到的，也不过就是先辈大家的各种画风面貌而已。如今，他来到了真山真水面前，以自己的心灵和眼睛，亲眼目睹那些曾经启发过先辈大家创作的种种自然原貌。这样的经验也许为他自己的画作，增添了一种自然主义的气息，减少了他对传统格式化风格系统的依赖。但实际的情形似乎并不如此；和他早年相比，蓝瑛晚年的作品很明显地比较墨守成规。

说他从黄公望入门，而后"惺悟"，这一点似乎反映了他对自我的认知，因为他本人在一些题识当中，也多次提到这一点。他很重视文人画家对他的看法，而他的作品当中，最受文人画家推崇的，也正是那些仿黄公望风格的创作。不过，我们应当注意的是，文人画家对他的推崇，都是很典型地说他有能力可以惟妙惟肖地再创先辈大家的风格，而且已经到了与前人原作真假莫辨的地步——即使是上面所引《图绘宝鉴续纂》一书对他的颂词之中，也是强调他在这方面的巧技。在前一章里，我们讨论过文人画家圈子里的成员，均乐于以慷慨的溢美之词称颂彼此，但是，蓝瑛所得到的这种赞美却迥异其趣；至于谈到蓝瑛的绘画反映出其本人高尚的人格，或者说他的作品很能表现出一种崇高自在的性情，这种言论则很难得一见。陈继儒曾经在他一幅仿倪瓒风格的画作中，以耐人寻味的批评语气为作题识（耐人寻味的原因在于，题跋差不多千篇一律，总是为了表达对画作的肯定评价而作，至少同时代的人在为画家撰写题记时，向来如此），提到该作仍然未脱"画院习气"，并且辗转暗示他将倪瓒的标准意象扭曲，形成了"空亭不远，膝上无琴"的画面。[17]蓝瑛想必为文人批评家带来了一个

棘手的问题，使他们难以为其评价；如果我们设身处地去想象他们在看到蓝瑛作品时的情景，也许我们就大约可以领略他们的感觉为何。换句话说，身为一个画家，尽管蓝瑛的创作并不完全正确，但是，多多少少还合乎正道，而且，很显然地，他还画得非常出色。

在一部成书于十九世纪的著作当中，记录了一幅蓝瑛仿黄公望风格的手卷及其题识。此卷现属私人收藏，但卷中这些题识，最近则不但被用来补充蓝瑛生平资料之不足，同时也说明了同时代人对他的看法。[18] 如果这些题识可靠的话，那么，其中的趣味可就的确无与伦比了。第一则署年 1638，系出自陈继儒之手，文中除了溢美之词无他——他写道，展卷之际，此画令他觉得如黄公望翻身出世。其次，则是苏州文人评家范允临在题识中坦承，当蓝瑛将此卷向他展示时，他以为是新近发现的黄公望真迹杰作，他甚至还以惊讶的神情询问蓝瑛，问他究竟从何处得来，蓝瑛则只是笑而不语；随着范允临展卷向后阅读时，看到了陈继儒的题识，方才如梦初醒。（同样地，这还是赞美蓝瑛能够惟妙惟肖地复制先辈大家的风格。）

其他的题识则有两条是出自杨文骢与其姻亲马士英的手笔——我们应当还记得，马士英就是那位受后世史家所唾弃，并被视为一手造成明朝末年南京新朝崩解的罪魁祸首。马士英的题识写于 1642 年，其中提到他在扬州附近的邗江上与蓝瑛会晤，一同观赏自己所收藏的法书名画，之后，蓝瑛便向他出示此卷，令他觉得有"盛夏生寒"之感。

但是，这一类聚集名流在中国画上题识，并留下迷人讯息的做法，应当无例外地会启人疑窦才是；就以蓝瑛此卷为例，我们似乎很有理由可以作此质疑。为此一画卷作著录的十九世纪末收藏家杨恩寿，便记载了蓝瑛曾经是马士英邸第的座上客——言下之意，即是蓝瑛以画家的身份，被马士英延请至家中作客——杨恩寿并因此而责难蓝瑛党附奸人，趋炎附势。但是，这样的指控乃是无的放矢；杨恩寿这种想法，有可能是因为看到蓝瑛在《桃花扇》当中，被塑造成次要的角色所致。《桃花扇》是一部完成于十七世纪末的传奇，而马士英和杨文骢都是剧作中的要角。即使蓝瑛曾经在马士英府中作客，他并未参与政治密谋；也因此，并没有理由指出，他参与了任何一边的政争。事实上，由此一手卷传世的情况来看，其画上的题识似乎均出自同一人之手，换句话说，也就是出自某伪作者之手，也许就是杨恩寿本人也说不定；假若如此，那么这其中所有的"证据"，势必得被视为伪造，而不列入考虑。[19] 画作本身或有可能是真迹，但是却以这些造假的题识穿凿附会，其目的是为了使画作更富趣味及价值。

明亡之后，蓝瑛与文人的接触，以及他与文人画家合作的情形即告终止；相反地，他和几个写真画家合作，为这些画家所作的人物增补山水景致——此乃一种不折不扣的职业画家之举。[20] 画上的题识指出，他晚年系在钱塘故里度过。最后的一件纪年画作出于 1659 年；如果他八十岁还健在的记载正确的话，那么，从 1659 年之后，一直

到 1664 年为止，他至少还又享寿了五年。但是，也很可能这只是一种形容高龄的笼统说法，而他终究还是卒于 1659 年或稍后不久。他的门人颇多，其子蓝孟、孙蓝涛与蓝深三人，皆是山水画家，而且都是墨守他的风格，并无太大改变。特别是到了晚年时期，蓝瑛本人制作了为数众多的千篇一律的画作，不仅构图一再重复，连下笔也常常是草率了事；也因此，他死后的时运不济，而且，大多是因为晚年这一类的画作而声名狼藉。十八世纪的张庚在写到蓝瑛时，便拿宋旭与之相提并论，说他少时每闻乡先辈谈论到蓝瑛时，总是不免毁诋轻视的语气。同样地，张庚也是第一位将蓝瑛归类为浙派最后一位代表人物的评家；按照张庚的归纳，浙派的缺失有四，亦即硬、板、秃、拙。[21] 直到近日，画评仍旧还是将蓝瑛列为品次低下。如今有些学者已经开始重新评估他的成就；博物馆及收藏家也正在搜寻他的最精良之作，而在 1969 年时，他有一部出色的画册便在纽约一次拍卖会上，创下了画价的新高纪录。[22]

蓝瑛早年的传统画风，系根深蒂固地植基于宋代山水，之后他由此而发展出中年和晚年时期的特殊风格，此中，我们可以很利落地举出两件立轴说明之。这两件立轴的纪年相去三十年之遥，其题材和基本布局差似，但就整体效果而言，却南辕北辙。早期的一幅【图 6.10、6.11】系绘于 1622 年，此一纪年可由蓝瑛在十九年后为此作所写的长篇题识中看出。此轴题为《春阁听泉》，是由画家在右上角以大字自题，并署款"蓝瑛"，另外还说明此画系"仿李咸熙（即李成）画法"。较晚的一幅【图 6.12】也有蓝瑛所自题的《华岳高秋》，纪年 1652，并指明此作系"法关全"。但事实上，对于明清作家和画家而言，"法关全"似乎并没有很明确的定义可言，而且，在蓝瑛的画作当中，"法关全"和"仿李成"并无重大的差别。这两幅作品都表现出了蓝瑛最喜运用的典型构图：屋宇和树木都安排在陡峭的山腰间，近景有水流，画幅顶端则是严重受蚀的方形峰顶。两者都依循着通俗化的北宋山水类型，正中央峰体的两侧，系由斜向后方的单薄山形所围绕，而且，这一向后斜退的动势，均是由中景的树丛开始，以"V"字形的安排向上开展。这两幅作品之间的显著不同，乃是在于画家使用山水形象的目的或根本意念有别。

尽管蓝瑛创作此幅 1622 年的《春阁听泉》图之前，早就受到松江绘画圈的理念及风格濡染，但是，为他赢得美名，使人觉得他有能力以灿烂而栩栩如生的手法，再造北宋风格者，想必还是《春阁听泉》这一类的图画吧。而他能够挣到这分能耐，则是得力于他早年在浙江的院画风格训练，以及他后来对古画的精心专研。蓝瑛所仰慕于宋代典范之处，想必正是原画家对于个人的"手迹"有所掩饰，而相对地，只是直接记录其对自然的印象；同时，这些也是蓝瑛在自己画轴中，所要追求的特质——以他所在的时代而言，蓝瑛已经非常成功地捕捉到了这些特质。其画作中的点描手法系依地质表层而有所变化，兼具刻画肌理及明暗的功能，并没有强出头，反而成为某套画风或"笔法"的元素之一；树木与周遭的环境氛围融成一片，形成了整片的树丛，占

6.10

蓝瑛

春阁听泉（仿李成） 1622 年

轴　绢本设色

218×98 厘米

沈阳辽宁省博物馆

6.12
蓝瑛
华岳高秋〔仿关仝〕 1652 年
卷 绢本设色
311.2×102.4 厘米
上海博物馆

据了可观的空间。观者可以运用想象力，从而深入画中空间；再者，位于左手边溪流上方的屋宇楼上，有几位人物，他们的感觉遐想，也都是观者可以共同分享的：清凉的氤氲之气，轻泉石上流的景象等等——在在都像《图绘宝鉴续纂》所下的评语："溪泉若响。"近景还有一介停泊的扁舟，对于蓝瑛的观者而言，这暗示了一种司空见惯的情事：一人乘舟游历，前访溪流边的别业，造访故人，而在此刻，这两人正促膝叙旧。

相形之下，1652 年《华岳高秋》轴中的叙事内容，则比较静态而老套。两位人物流连桥上，倾听练瀑之声；在他们的上方，可以看见一座屋宇，再往左上方，则还有一座山亭，这些都是蓝瑛基本的造景元素，可以在不同的画作中相互变换组合。在此作当中，画家在表现造型时，强调了侧面轮廓，系以厚重的线条强烈地刻画轮廓，使造型有形体感，但却不描写肌理，多着墨于物形的外表，而不注重深度感。早期的那一幅作品，系以岩石形体对抗空间，以大块造型对峙小块造型，以暗色调对比明色调，如此，画家将这些多彩多姿的造景元素，组织成了一幅富于秩序感，且一目了然的整体画面，晚年这一幅则似乎是由一群量感差不多的布局造型，所谱构完成的。在《春阁听泉》图中，山脉随着峰顶的倾斜，而向后方的空间延伸深入，其效果相当具有说服力；但是，换成《华岳高秋》图的山形，则是支离破碎，而且反而是毫不退让地朝近景的方向推向前来，使观者无法深入画面之中。早期那幅作品似乎表达了画家对于所描绘的自然景象，存在着某种信念，该作很感人地唤起观者一股自然世界的经验，让其融入其中的季节及景致。晚年此作则只是稍微呼应了前作的效果而已，仅仅点到为止，并没有创造出相同的效果；了解此作的最佳方式，乃是将其视为装饰性用途的画作，就像我们前面也曾概略地以日本狩野派的屏风画，来譬喻明代稍早的一些绘画一般（参阅《江岸送别》）。为了公平对待蓝瑛起见，我们必须很迅速地带上一笔，他这件作品的笔法活泼，岩块的形体大胆，在在都远比狩野派大多数的绘画，来得显著而具有个人风味——就此角度而言，与 1622 年《春阁听泉》相较之下，1652 年的《华岳高秋》则代表了一种显著的进步。

一部同样作于 1622 年的十开仿古山水册，进一步肯定了《春阁听泉》轴所显示出来的一些证据：亦即在此一阶段里，蓝瑛主要还是在创作图画，而且是非常好的图画，而不是致力于形式的演练、笔法的游戏或是艺术史方面的典故等等（业余画家董其昌圈子的作风即是如此）。他担心自己可能会因为追逐及关注这些新的"文学性"特质，而牺牲了自己一些很根本的绘画性技法，对于这一点，他在其中一帧册页的题识上，便间接有所表示："赵令穰所画《荷乡清夏》卷，在董太史（即董其昌）家，曾于吴门舟中临二卷。复作是，恐邯郸步生疏也。"此处的典故出于道家早期著作《庄子》一书中的小故事，是关于有一人来到邯郸城学习当地出众、流行的走步风格；结果，此人不但学步不成，而且还刻意遗忘正常的走步方法，最后弄得必须以四脚爬行返家。[23] 当我们了解了"邯郸学步"——亦即牺牲了眼前的能耐，却未有新的收获

作为补偿——正是困扰蓝瑛后半生创作的问题所在时，便知蓝瑛在选引此则小故事时，乃是反映了他心中颇感烦恼的一种自觉，且语带愁苦，正如我们前面所已经讨论过的赵左等人的处境一般。然而，在 1622 年这个时候，他在平衡画面的生动性与仿古这两种美学价值时，并无困难可言：如果一定要比较的话，他的作品要比赵令穰原作（亦即纪年 1100，现存波士顿美术馆的知名手卷）来得辽阔且更具有自然主义特质，再者则是他并没有那么刻意地执着于某种特定风格。[24] 迎向观者而来的土堤及枝叶茂盛的树木，引导观者的视野向后进入一片小树林，树林并有部分受到带状浓雾的遮掩，此乃赵令穰的风格要素之一；其次，林间还有一些茅屋，这同样也是赵令穰典型的乡间江景。就像他同年所作的《春阁听泉》图，蓝瑛此处的笔触并不锋芒毕露，而是以很细腻的方式写景。

册中另外一页幅乃是仿李唐的风格【图 6.9】，以一描写自然景象的画面而言，此作较为生硬，而且比较不具真实感，但是，画家的原意即是如此；就晚明人的了解而言，院派大家李唐正好与他同时代的赵令穰各执一端，其所表现的乃是粗糙且有棱有角的造型，而非柔和的造型；其所讲究的乃是物形的明晰性，而不是云雾迷蒙的趣味；就整体而言，李唐注重的是生动的戏剧效果，而不是欲言又止的诗意感。这些特征及对比，我们由存世的李唐及赵令穰真迹（或极为接近的摹本）当中，都可以找到一些根据，只不过，在晚明这些"仿本"当中，却过分夸张及强化了两者对比的部分。而蓝瑛会将李唐当作他的风格范本之一，这其中透露出了他与松江派所持的"南宗"偏见之间，有着若即若离的关系，因为在松江派的系统当中，李唐一直都是被列为"北宗"的画家，而且是有教养的艺术家所禁止学习的。同时间，蓝瑛处理李唐风格的方式，也透露出他并非完全不受此一偏见的影响：文人评家在指控李唐的作品粗糙时，同样也困扰着蓝瑛自己的作品。以李唐绘画传统所作的山水作品，很典型地会将坚实的物形集中在画面下半段的部分空间当中，换句话说，也就是在此一长形的空间中划出一道假想的斜线，并将种种坚实的物形安排在斜线以下，至于上半段的画面，除了有树木向上突出生长，以及几座遥远的山丘之外，均任其留白。蓝瑛很忠实地保留此一设计，将自己画作的整个右下段落部分，以混乱无章的大石塞得满满的。比起明代其他的先辈画家（例如，周臣，参阅《江岸送别》，图 5.1），蓝瑛不但更了解，而且更能准确地将岩块的各横断面视为不同的平面，从而再创李唐塑造岩块形体、烘托明暗以及处理皴法肌理的方法。同册中，并无其他页幅以类似的方式，显露出任何对于阳光及阴影处理的关注，或是很细腻地针对岩石的外表，进行很致密的描绘，由此可见，这些特色都是原来古人风格中所既有，而非蓝瑛本人的画风如此。

至于蓝瑛仿黄公望风格的山水作品，我们举出两件分别纪年 1629、1650 的立轴，作为例证。这是蓝瑛特感自豪，而且也最受他人盛赞的一种类型。而且，我们此处所举的两件立轴，同样也提供了蓝瑛早期与晚期作品的一种对比，颇具有启发性。1629

6.13
蓝瑛
江景山水〔仿黄公望〕 1629 年
轴 纸本浅设色
148×48.7 厘米
加州私人〔Pihan C.K.Chang〕收藏

年之作【图 6.13】，虽然离他初寓松江的时间已经很遥远，但是却显示出，他自己也几乎足以跻身松江派大家之一了；此作与赵左、沈士充之流的柔软笔风之间，有着甚为惊人的肖似之处（该图细部，【图 6.14】）。就像这些人的画作一样，泥土感十足的山丘和隆起的山脊结组汇集，使山水造型变得简明了然；而画面向后深入的效果，虽然也达到了目的，但是并没有运用太多的氤氲朦胧的手法，这使得画面显得相当游刃有余，观者的眼睛在画面的引导之下，由近景的渔父一直向后发展至位于水平面上的丘陵地带。我们又再一次目睹蓝瑛完成了双重的创作目的，他不但唤起了古人的风格，同时也刻画了一段怡人的江岸景致；如此，既触动了观者心中的文化性联想，也引发了其对自然景致的遐想。此一难得的雅致笔触及墨色变化，使得此作能够在蓝瑛传世的画作中名列前茅。

纪年 1650 的画作【图 6.15】，是他晚年许多同类风格作品中的常见典型，系由现成的造型元素排列组合，形成了多少有些公式化的画面构成。一如 1652 年的《华岳高秋》轴（见图 6.12），由明确锐利的小造型所累积而成的连绵山势，仿佛是排序接龙一般，并没有真正的生命有机感，而且，小块造型的复制堆积，也使得画面变得支离破碎。景深的处理并没有提供出真正的深度感，左边的地带是沿着严格的垂直山脊，一路向上，右边的地带，则是沿着一连串阶梯般的水平山岬，向上发展；但是，这些造型的重复，却为整幅画作，强行注入了一股强烈的图案设计感。这一类的布局在蓝瑛的作品当中，甚为常见，同时也合理证明了他为何被归类为浙派，因为明代稍早的浙派画家也以类似的方式建构自己的画作。此画的笔法肯定可以用高度中规中矩形容之，但是，从反面来说，则显得相当僵硬，且变化有限。不过，如果我们是以画家在此作中所投注的创意及感性较少来看的话，则此一画作最终的评价必然是较为负面的；我们姑且可以公允地说，就以十七世纪复兴元代文人风格的角度而言，蓝瑛此作所代表的，乃是对黄公望风格传统的一种曲解。

在适当的时候，蓝瑛还是有能力可以用远为敏锐的方式，来处理这些风格，以因应其创作目的；这一点，我们在他许多仿宋元大家画册中的册页里可以得见。在这些画册当中，他很典型地以八种、十种或十二种古人的风格，分别在册中每一页幅上作画。这类画册在十七世纪期间，极端受到欢迎；这种画册让画家得以在连续的册页之中，引介各种不同变化的画风，否则，纯粹从图画的角度来看，这些册页或有单调而无变化之虞，再者，画家也借此展示其技法的熟练度，以及其对画史上古人风格的熟稔。至于观者的回应，则是以一鉴赏家的姿态，展现出其个人的专家见解，针对这些册页，一一加以辨认并欣赏。

蓝瑛作品中最精的范例，或许是一部作于 1642 年的十二开画册，现存于纽约大都会美术馆。[25] 其中一幅仿曹知白笔意的册页【图 6.16】，以其洁净且一望无际的构图，特别使人觉得引人入胜。曹知白作于 1329 年的《双松图》（《隔江山色》，图 2.22），

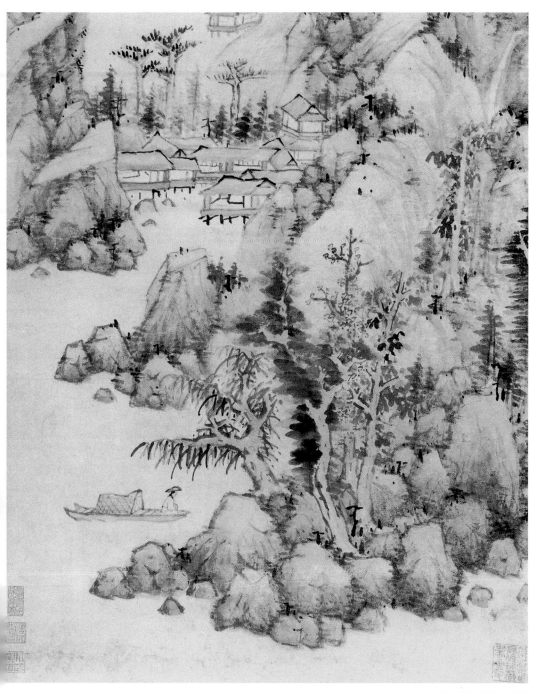

6.14 蓝瑛 图6.13局部

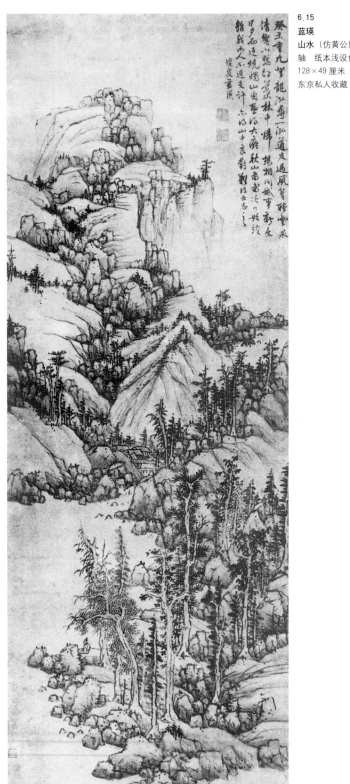

6.15
蓝瑛
山水（仿黄公望） 1650 年
轴 纸本浅设色
128×49 厘米
东京私人收藏

6.16　蓝瑛　山水（仿曹知白笔意）　册页　取自十二幅山水册　1642年
纸本设色　31.5×24.7厘米　纽约大都会美术馆

有可能就是蓝瑛画中母题的来源：两棵树木倒向两边，远后方的则是较小而枯的树木，近景还有一道溪流流过。但是，这两幅画作的整体效果则非常不同。蓝瑛并未保留曹知白那种生动活跃的造型以及富有表现力的匠心经营，相反地，他营创出了一幅静谧、辽阔的景致，使人忆想起倪瓒单纯平淡的江景山水。正如李铸晋所指出，晚明画家所作的曹知白风格，有将曹知白与倪瓒（这两位同时也是知交）混为一谈的倾向，此处所见的册页，可能正代表了这种错误的混合。[26] 不过，忠实于元代大家的风格与否，并无关乎蓝瑛的画作是否成功。在蓝瑛的画中，平坦的视线具有定静的作用；树木则呈现出具有韵律节奏的间隔；画面在往深处运行发展时，则甚为从容且有抑扬顿挫。

同册中，仿王蒙的册页表现了常见的"秋江放渡"主题。稍早在两年前，亦即1640 年时，蓝瑛也画了一幅主题类似的作品【图 6.17】，但他并未在题识当中，指证自己风格的源头为何；尽管如此，该作还是很明显地源于王蒙——其卷曲的皴法、骚动震颤的点苔法、散漫不拘的笔法等，在在都是属于王蒙的画风，而且，王蒙还经常描摹受蚀的太湖石，一如蓝瑛右侧近景的画面。蓝瑛将此图献给某位赞助人，而此图就是在该位先生的"池上园"中绘就的；按照蓝瑛自己的说法，每次相遇，他对此翁的"清言"，均甚为仰慕。蓝瑛以"清"（此乃中国人的用语）作为此画的主题与风格，以及他惯常在题识中指出自己所引用的古人风格为何的做法，在此也缺而未见——这些或许都是蓝瑛对此位赞助人的文化修养的一种崇敬之举吧。我们可以假设，蓝瑛的画作就是以此一方式，来回应他对受画人的品味及知识的共鸣。后来的画评家迫不及待地将蓝瑛列为浙派最后的追随者，并且贬他为欠缺文人的高雅，仍不理会他这一类的艺术成就。然而，正是这方面的成就，有助于我们证明他今日所享有的较高的评价，亦即使他成为晚明山水画家当中，最为多才多艺且最具原创力的一位。

记载当中，追随蓝瑛学习的画家很多，其中有两位特别有趣：其一是刘度，他是一位风格保守的山水画家，其技法卓越且始终一致；另一位则是陈洪绶，他主要是以人物画家的身份知名于画坛，我们在最后一章里，会比较详细地讨论他。关于刘度的记载甚少。和蓝瑛一样，他也是浙江省钱塘人，并在该地随蓝瑛习画。徐沁的《明画录》和姜绍书的《无声诗史》都记载他是当时代真能超越蓝瑛的画家；但是，这种说法司空见惯，实则，并不能代表一般的看法。再者，有关蓝瑛画作的赞美之辞，时而可以见于当时代人的著作之中，刘度则无见此记载，而且，刘度的画作上，也无当时文人学者及诗人为作的溢美题识可言。在评家的笔下，他的画作被形容为细密工致，在在都是从李思训、赵伯驹及仇英一派入手——按照董其昌的分法，也就是属于单调乏味的"北宗"一脉。相传刘度也精于临摹及仿作古人旧迹，且"大可乱真"，事实也的确如此——传世有一批画作误系在早期大家的名下，看来都是出自他的手笔。至于画家的原意是否故意作假，或者作伪的名款系后人所添补，我们无从确定。

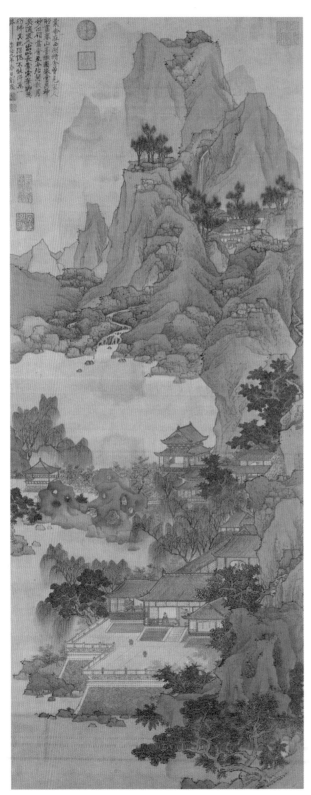

6.18

刘度

春山台榭 1636年

轴　绢本设色

119.9×47.8厘米

台北故宫博物院

根据刊行和已知的例证，刘度传世最多的作品为山水立轴，作品的时间介于1632至1652年间。其作于1636年的《春山台榭》轴【图6.18】，乃是一幅气派的重设色图画，其中不仅透露出他得自蓝瑛的教诲，同时，也表现了他在线条描绘上的精细优雅，这也彰显了他个人的风格特色。正如他在题识中所言，他是因为先前在西湖的一座精舍中，曾见宋人所画的手卷，在经过欣赏神会方才绘就此轴；他自己坦承，他仅仅仿佛原作之梗概，"深愧不能得万一耳"。此画的布局表现出了宋代画家所喜爱描绘的那种理想化的景致。近景有一座规模恢宏的台榭，其中有描摹匀整的柳树、其他树木以及突起在河岸或湖岸边的装饰性岩石。画中每一景物都以坚实明确的线条勾勒外形，其轮廓鲜明；每一项景物似乎都恰如其分，并无即兴之笔。由于此轴全数都以宋代的写景技法作为典故，其结果则是一幅具有装饰性本质的绘画。

第三节　陈洪绶及其山水画

以陈洪绶（1598—1652）而言，他的山水画的趣味远逊于人物画，而与花鸟画差不多；他的人物画及花鸟画，我们将在下一章讨论。他是浙江人，幼年就开始作画，而根据近来的研究发现，他很可能是在十岁前后，就在杭州追随蓝瑛习画。相传蓝瑛对于他的才能备感惊讶，并且告诉他的画家同侪说："使斯人画成，道子（即吴道子）、子昂（即赵孟頫）均当北面，吾辈尚敢措一笔乎?"[27]陈洪绶与蓝瑛的师生关系，大约维持了十三年之久。到了十四岁时，他就已经鬻画于市了（"悬其画市中"）。这时，他和蓝瑛、刘度一样，彻底地以一职业画家的训练及定位，开启自己的绘画事业。到了后来，他的职业画家生涯甚至比蓝瑛还要更加妥协。

他早期的一些作品很明显地泄露出蓝瑛的教诲，但是，这些作品却是趣味性最少的；至于其他的作品，即使是出自他这么早期的手笔，则已经很出众地显示出，他独立于新旧典范之外，或者，至少可以说他是以不因袭成规的方式，来运用这些典范。《五泄山》轴【图6.19】很可能是他二十至三十岁期间之作，但却是他所有山水作品中最杰出的一幅。周亮工（1612—1672）是陈洪绶自幼的知交，他提及曾经于1624至1625年间，数度与陈洪绶同游五泄山，此画因此被认为是作于该时期前后。[28]五泄山地近陈洪绶的出生地，亦即浙江的诸暨。陈洪绶的名款几乎是隐匿在画中，小而不显，位于右边山脊的叶丛中。题识则在右上角，出于大收藏家高士奇（1645—1704）之手，写于1699年。

高士奇描写五泄山的景致为"山水奇峭，峰峦环列……五潭之水，泛滥悬流，宛转五级，故曰五泄"。他提到较早来此游访的人士，也包括画家徐渭（1521—1593）在内，后者并有游记写道：此处"洞岩奇于阴，五泄奇于阳"。接着，高士奇又写道："七十二峰两壁夹一罅，时明时幽，时旷时逼，奇于阴阳之间，章侯（即陈洪绶）深得其意。"

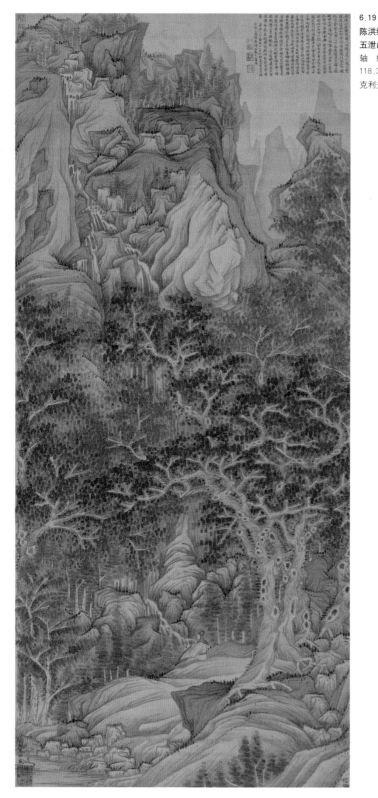

6.19
陈洪绶
五泄山
轴　绢本设色
118.3×53.2厘米
克利夫兰美术馆

此一题识有助于我们联想此画的特征——包括迂回盘旋的地质、强而有力的光影对比等等——以及其与画题，乃至于画家记忆所及的游山经验之间的种种关系。如此，也使我们有所警惕，不能将画中的这些特征，纯粹从风格的角度看待之。同时，此一画作也绝不单纯只是陈洪绶抒发自己对五泄山的直接感受而已。当他想要传达其充沛有力的高耸山峰，以及歪扭变形的山脊时，他转而求之于唐寅的绘画之中，汲取其快速流动的轮廓线条，以及唐寅以不自然的浓暗凸岩，来点出地形段落的手法（比较《江岸送别》，图 5.11）。当他想要以画面上方结构错综复杂的受阳坡面，来对比山脚下阴凹的空间，以及围绕在拱形的树下的人物形体时（或许他很自觉地以图画的方式，来呼应徐渭的文字描述），他运用了一种源于文徵明的布局类型（《江岸送别》，图 6.9）。但是，他将这些撷取而来的绘画元素，推向了全新的效果。显著而不间断的点状叶脉，据满了画面布局的中央地带，以富有变化的墨色营造深度感，其间并交织着留白的树枝；由于有此景从中作梗，使得下方低吟的人物，连同其身后活力十足的背景，无法与人物上方若隐若现的山腰及瀑布，连成一气。和蓝瑛 1622 年创作《春阁听泉》图的情况相似，陈洪绶绘画此轴的时间，想必仅仅晚于蓝瑛二三年而已，而且，他引用前人风格的用意，同样也只是为了更强有力地具现自己在自然山水之中，所体验到的种种感官刺激罢了：例如阳光和阴影、压迫感十足的乱石、潺潺的流水声及水气等等。在这两位画家后来的作品当中，援引前人的风格典故，已经变得极为重要，但是，我们在此并未见到这类的手法。

　　另一方面，典故的运用乃是陈洪绶创作其他许多作品的不二法宝。无论是他早期或晚期的作品，为达到个人表现的目的，陈洪绶在风格及母题的运用上，巧妙地以前人的绘画，作为引经据典的对象。他这种做法，很接近文学上的典故运用及呼应手法，较常见于中国诗词。跟蓝瑛一样，陈洪绶早期的绘画训练，必然也是以细心临摹古人画迹的方式为其根本，而就浙江地方上的绘画传统而言，宋代或仿宋风格的画作想必尤其是他临摹的对象。在陈洪绶所学习的技法当中，想当然耳，一定有极为老式的双勾设色画法，这种手法曾经一度是作画必备的基本功夫，但是，到了陈洪绶的时代，此等画法如果不是行画家及专门作伪的画家，用来制作品质低劣的作品的话，便是比较好的画家，借此方法来创作具有古风的作品——这里的重点在于，此一技法早已过时。陈洪绶在作品当中，运用了矫饰造作的笔法及扭曲变相的造型，这些原本一直都是造成仿古风格或仿古伪作之所以令人难以下咽的原因所在，但是，到了陈洪绶的笔下，他却刻意加以使用，也因此，他才能够与复古人士层次较高的审美意图相契合。这种现象，我们先前在李士达的作品（图 2.4）当中，就已经观察到。但是，在晚明大家之中，那些能够以错综复杂的方式，来巧妙操纵古人风格者，就数陈洪绶最为敏锐且精巧老练。陈洪绶的作品，很典型的是以甜美中带有苦涩的方式，来勾唤起古人

6.20 陈洪绶 树下弹琴 册页 绢本设色 31.7×24.9厘米 南京博物院

的绘画主题的。尽管陈洪绶在对待这些主题时，显得有些冷漠及嘲讽，其结果却仍旧感人，毫不逊于古人。这种甜中带涩的情调，使得陈洪绶的复古作风变得有变化，而与蓝瑛那些毫不带情感的临仿作品，或是吴彬根据传统既有山水类型，所绘就的种种变形之作，有着显著的差别。或许有的人会发现，同样是这种趣味，也可以在拉威尔（Ravel）和普朗（Poulenc）的一些音乐作品中见到；这两位音乐家也以类似的手法，谱奏罗可可（Rococo）及浪漫派（Romantic）时期的乐风，一方面勾唤起旧时代乐风的感觉，但在同时，却又将许多耳熟能详的和声，加以严厉的扭曲，从而造就了一种

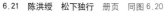

6.21　陈洪绶　松下独行　册页　同图6.20　　　　　　　　　6.22　陈洪绶　早春　册页　同图6.20

有别于原来时代的情感距离。

在陈洪绶的许多画册当中，有一幅可能是绘于 1640 年代的册页【图 6.20】，[29] 就很完美地印证了此种特质。画中的秋天主题，有可能是取自一首唐诗，但也可能是得自唐代画作（传世并无确实可供参考的例证）。由画中人物所佩戴的冠帽可以看出，这是一位文人士大夫，他摆脱了世俗事物的羁绊，而在自然中寻求慰藉。他坐在河畔，手抚古琴，使柔和、忧郁的琴音，得与他周遭的风声、水声调和成一片。画家将人物安排在树后，如此，观者乃是由林树间瞥见此一人物，这种手法系引自唐画的典故；同样地，平面化的宽叶树，连同以装饰性线条所勾勒的盘旋在林树之间的云雾，也都是引用自唐代绘画。但是，此一主题的表现要素——例如，代表命运多舛的树瘤，或是暗示着年华老去的落叶——却是以夸张的手法处理的，为的是在讯息的传达上，注入一点荒谬的趣味。举例而言，我们很难真的正经八百地去核算画中有多少落叶，其大小如何，或乃至于用很严肃的态度，去面对该位文人精神奕奕的表情。但陈洪绶绝不妥协的乃是绘画的品质：秾纤合度的比例安排，尖酸讽刺的笔法线条，在在都可以和画史早期的佼佼者并驾齐驱。

同册中的另一画幅【图 6.21】，表现了"踽踽独行"的主题，这是另一个由来已久的画题，勾唤起淡淡的忧郁感。一人物策杖伫立在岩石岸边，对着一棵老松若有所思。石缝间生出一些花朵，有几株则见于腐蚀的孔洞之间。同样地，这些形式母题还是具有浓厚的联想空间：走进一段荒凉且风侵雨蚀的世界之中，并在逆境中坚毅不挠，

6.23　陈洪绶　黄流巨津　册页　绢本设色　32×25.2厘米　北京故宫博物院

一如松树所代表的意义。但是，跟前面的情形一样，尽管这些母题描绘得至为巧妙，仿佛其中充满了真诚的情感，然其所含的讯息，却因为画家微妙的变调手法，而打了折扣。画中一列列用来交代距离远近的狭窄岩岬，都是遵循着传统水平山丘式的固定画法，也因此，我们仿佛见到了三条连续的水平线，其彼此的间隔并不很远。再者，由松树上针叶的大小及稀疏的情况来看，似乎主要是附在单一的松枝上（以往像这样的情形，则经常是以另一举格局较小的画题表现之），而并未布满整棵树木。在格局比例上自由变化，这是陈洪绶最喜爱的一种手法，为的是不让观者在见到高古的画题时，产生传统老套及较为直截了当的反应。

也许有人会说，画中这种比例稍稍走样的现象，并非画家故意为之，而是我们强作解人之故。然而，在同册另一幅画作【图 6.22】里，这种比例扭曲的作风则更是昭然若揭，其刻意之处不容置疑。一开始，观者会将此画看成是由一群不大不小的庭园石所构成，其间并有一道溪流通过。但是，一会儿之后，观者便会注意到，生长在近景地带的植物，并非矮树丛或荆棘一类，而是花朵正在绽放的大树。这些开花的树木说明了此时正值早春时节，而溪中的水流正是融雪；其次，这些树木也使画面的格局顿时改观，迫使我们不得不将眼前这些石块，当作是山头上的岩石看待。但是，正当我们开始接受这种解读的方式，觉得一切都还算合理时，这样的读法却又因为远景的树木而被否定了；换言之，一旦此一新的格局比例成立时，远景的树木必定离近景的树木很远，但在实际上，这些树木的大小比例，却未有任何缩小。就以我们的比例感而言，这种种移形换位的手法，制造出了一种引人入胜的视觉经验，不然的话，这原本也只是一幅相当陈腔滥调的江景图罢了；就实际效果而言，上述种种比例的变化，也改变了我们对此画的观感。

还有一幅更出色的册页【图 6.23】，系出自陈洪绶晚年的一部画册之中。画家在该页幅之中，再一次显露了他点石成金及化腐朽为神奇的法力——也就是说，在腐朽的传统之中，将一些俗劣的绘画特色，转化为崭新灿烂风格的质素。在宋代及更早的作品当中，画家在交代水的形体时，素来都是沿着地平面，以具有说服力的方式，使其向后愈退愈深；再者，画水常用的装饰性波纹，也一直都是用比较细致的笔触描绘，并随着远方的雾气，越来越淡。观者在阅读这些景深手法时，并不费吹灰之力。在宋代以后的仿作之中，水面则往往朝上斜向观者，有时几乎呈一垂直平面；同时，波纹也描绘得更为整齐划一，覆盖成整片，使得水面变得更加平面化。[30]

到了晚明时期，任何一个具有美感的普通画家，则会干脆避免运用此一形式母题，因为其难度太高，无法驾驭——也就是，如果他是在经营一幅像样的画作的话，都会如此。就其一成不变且图案化的样式而言，这种平面化的水形，乃是适合于制作各种不配以高尚艺术称之的图画，比如说，等级低下的赝品、木刻版画或是舆图（参考图 6.24）等等。想要在一幅要求符合最高美感层次的画作当中，应用此一形式母题，这其中必须要有一种胆识才行。陈洪绶则的确做到了这一点。他转化了此一母题，使其配合他个人种种迂回及非自然主义的作画意图。原本，此一母题系为了描摹真实的物象而作，但由于后人的无知及手法的拙劣，以致背离了物象的真理，而在陈洪绶的经营之下，这种无知及拙劣的画风，反而变成了令人难以忘怀的艺术形式。陈洪绶的册页题为《黄流巨津》，他把汪洋大河当作一片装饰性的块面来处理；我们或许因而想起了日本画家尾形光琳（1658—1716）所绘制的著名屏风，他以绝妙的波纹，描摹溪流从两棵绽放中的梅树间流过的情景，其水纹也是以类似的样式，摊平在画面上。[31]为什么这种具有装饰特色的抽象形式，在中国并不多见，而且，也不像日本琳派绘画那

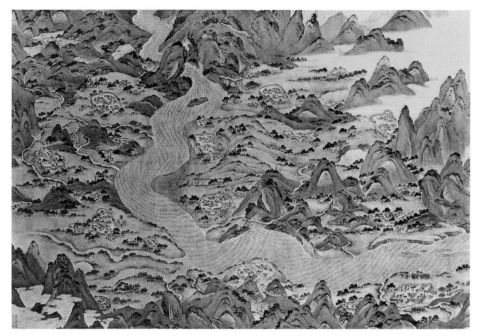

6.24 佚名 黄河万里 十七世纪中期（？）舆图卷（局部）

样，能够有自成一家的发展？此一问题太大，很难在此探讨。我们只能将此一风格，看成是中国绘画原本可能发展的另一条方向，但事实上却不如此——很可能这些方向都因为批评家的反对，而受到钳制。

在陈洪绶的画幅当中，江上的暴风雨，已经迫使多数的舟楫停泊在岸边——见于画面的左下角——尽管如此，还是有三位勇猛大胆的船夫，冒险撑舟渡向远岸；我们可以隐隐约约见到，竹林中有一些屋舍。在巨大的白色浪涛里，这些帆船显得出奇地渺小，但是，随着浪涛持续地向远景推进，浪涛纹的大小却未减弱变小，如此，削弱了其视觉的可信度，同时，也变得相对没有那么宏伟壮观。就这样，一幅原本可能令人心生畏惧的景观，反而变成了带有装饰性趣味，而且在美感上很赏心悦目的画面。大规模的戏剧性效果，并不在陈洪绶拿手的戏码之内。

我们会在最后一章探讨陈洪绶的人物及花鸟画，届时，我们也会更完整地探究其风格的含义。

第四节　两位佚名画家与张积素

想要将陈洪绶放在适当的历史情境中来看，我们不只应该，而且必要在我们的图版之中，多增加一些次等画作，因为陈洪绶的风格渊源，往往与这类作品密不可分。在此，我们姑且介绍两部手卷，以之作为例证，说明此一时期次要山水画家所制作的图画类型为何。

首先是一幅描绘黄河的手卷式舆图，很可能是作于十七世纪中期左右【图6.24】。从古代到近代，中国曾经绘制过很多这一类的舆图，但无论是中国或外国学者，都对其兴趣缺缺，因为这些作品一向都被认为（通常都有很好的理由）是作为实际用途，而较不具有审美价值。其次，也由于这些作品的绘制者寂寂无名，而且，专门绘制此类图画者，都是名不见经传的小画家，以至于受到忽略；只有当这一类的作品，托名为显赫的名家之作时，才会被藏家视为珍宝，进而以严肃的态度，视其为绘画创作；弗利尔美术馆（Freer Gallery of Art）所藏的两幅作为宋代末期的同类手卷，就是这样的例子，而且都是描绘长江全景。[32]

此处的手卷题为《黄河万里》，卷首系以黄河注入黄海的海口为起点，顺着河道，一直描写到黄河的出山口。而黄河在出山之后，便在华中平原分散成各支流，并继续向东流往海口。此处我们所刊印的乃是最后一段，亦即卷尾处。图版的左下方是华山，这是一座道教的名山；华山上面偏右的地带，则是洛水与黄河的交汇口。画中的视角并未连贯一致；一方面，河流、由墙围成的城镇以及其他的地形地物，都是以很剧烈的角度斜向上方，但在另一方面，山形的描绘，却假设观者只是以微微的仰角观视全景罢了。同样地，地平线的位置也前后矛盾：在右上方的地带，景深的处理仿佛即将平稳下来，我们见到画家以连续重叠的山形，标示出了地平线，但是，在左边的地带，河流却持续向上，冲出了画面的上限，暗示出地平线还在更上方。

我们可以说，这些都是描绘舆图的成规，而事实也的确如此，其有助于画家以至为明确和最省篇幅的方式，来显示出地形上的资讯。不过，这并不能解释全部，因为我们发现，有些作品根本就不是作为地形图之用，却使用了相同或类似的作画成规。此一表现系统使观者得以一目了然，其所涵盖的视野广大而辽阔，而且，在此视野之下，观者同时也能够针对小区域的枝微细节，进行细腻的考察。早期的画家及批评家对于那种有能力收千里之景于数尺绢素之内，同时还能完整不差的人，早有溢美之词。在一幅这一类的成功之作当中，观者所能捕捉并掌握到的景致，远比肉眼在现实中所能见到的多得多。就以中国山水画的作画成规，或多或少与这一类舆图相通的事实来看，这其中也显示出了山水画的另一种作用（除了我们前面提出的那些作用之外）：山水画给观者一种视野延伸的感觉，使其超越平常的视野范围与能力，进而增进其对外面世界的理解及掌握。

虽然绘制黄河舆图的佚名画家，并不那么在乎艺术效果，而比较关注其是否合乎地形描写的目的，但是，他还是营造出了一幅迷人的装饰性画面，其中，他以青绿山水的风格描绘山形，并在山顶敷上橘黄色调，以之代表夕阳光芒。大量的氤氲雾气会降低全图必须要有的清晰度，但画家还是在各处安插云彩，其中有的是以古朴的轮廓勾勒法描绘（例如，我们所刊图版的左下角），其余（右上方）则是呈柔软的棉絮状，具有自然主义特色。画家并未刻意将河流刻画成一种装饰性的形状，但是，我们很容

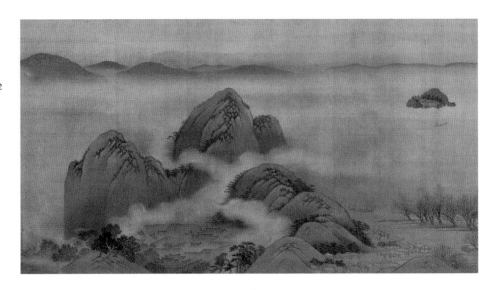

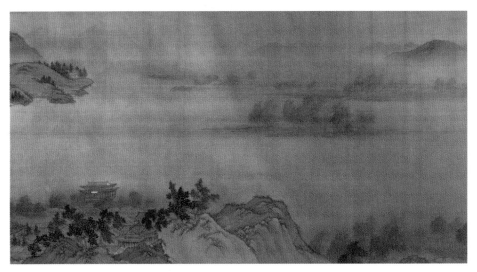

6.25—6.26 佚名 长江万里 晚明时期 卷（局部） 绢本设色 纵 31.6 厘米 台北故宫博物院

易可以想象，如果陈洪绶见到这样的绘画，或许就会受到启发而有此之举。以陈洪绶的绘画而言，其中有些系源自于艺术等级较为低下的作品，而我们在了解这两者之间的关系时，其中的关键则是在于，画家在营造画面的效果时，究竟是出于自觉或是不自觉？

其次则是一部长手卷，其创作的时间也大约相同【图 6.25、6.26】，描写的是中国另一条大川——长江——但画风却迥然不同。这不是一幅舆图，而是一部全景绘画，其作用不在于地名导览，而是用图画的方式，报道景色、周遭的氛围、空气感等等。

尽管如此，此卷与黄河舆图卷的相同之处，也绰绰有余，这说明了两部作品不仅时代略同，连画家所属的类型或流派也都相同。长江一卷的段落与河流实际流经的地点之间，究竟配合得多么密切呢？此一问题仍有待进一步研究。不管怎么说，此卷的重点并不在于指认地标和城市，而且，此画大多数的段落，似乎都不是在描写特定的地理景观。为了维持其不明确的写景特质，此卷前后历经了好几种别具特色的风格。卷首和卷末两段，系以一种古朴做作的青绿风格描绘，其中，几何化的岩石构成是以坚实、匀称的轮廓线勾勒，并敷以重彩。卷末所见的积雪山峰，想必是坐落于长江较上游，也就是四川省一带；和绘画黄河舆图的画家一样，此位长江的画家也是引领我们溯流而上，而不是由上游带向下游。

此卷在稍早的时候——参阅我们所刊印的第一段景致【图6.25】——也就是当我们还在观览长江下游宁静的风光时，浑圆的丘顶闪着橘橙色的落日霞光，就像我们在黄河舆图中所见，同时，相同类型的浓雾也笼罩着江面。虽然如此，在此卷当中，阳光和雾气的营造方式，却带有一种自然主义的风格，此一现象很可能再一次显示出画家与欧洲传来的图画有所接触，或是他所接触的中国画，受到了欧洲图画的影响。在近景的地方，我们看见山城中的琉璃瓦屋顶，傍着山丘呈环状排列；右侧则有较穷苦人家的茅屋聚落，沿着即将注入长江的支流两侧排列，一条贸易船正往岸边靠近，岸上已经有几个人在等候。

随着画面进一步发展，在我们所刊印的第二段景致【图6.26】当中，画家带领我们通过了一场暴风雨。在描写时，画家以斜笔淡墨晕染的方式，作出了雨势、风中杨柳以及其他树木的效果，显示出风势的强劲。此一景观的处理方法，正好跟陈洪绶的《黄流巨津》南辕北辙，虽则这两幅画作的题材相似。空间、光线以及空气氛围等等，都还是这位长江画家所关注的对象，至少在此一段落中如此。而且，空间、光线、空气氛围在他的运用之下，都成为画家表达视觉经验的质素，而不是当作固定的绘画成规使用。在此一段落的近景当中，他恢复了盛懋的画风（比较《隔江山色》，图2.4、2.5），但是，他并没有风格自觉或卖弄典故之意。见到了卷中这一段落，我们或许很难相信，同样这位画家竟然会在稍后几尺的画幅里面，一下子又变成描绘没有空间感的硬边青绿风格。他的这种做法，显示出整个再现自然的课题，到了晚明时期，已经彻底折中妥协。同时，画家借复制古人画风，来展示自己多才多艺的做法，也很迅速地蔚为画坛上的一种流行。在画册当中，以一连串的高古风格，来绘制各幅册页的作风，犹可保留单幅画作的风格完整性——董其昌和蓝瑛即是这种做法。但是，在单一手卷的布局里，数度改易画风，则会使得历来主宰形式所需的空间连续感，以及意象的连贯性，都受到了牺牲，而且，这等于是公开承认自己所采取的，乃是一种反自然主义的风格。[33]

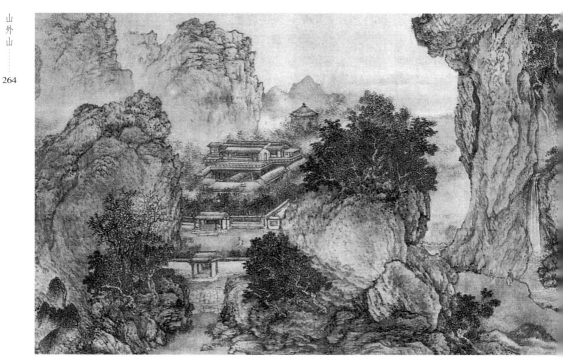

6.27—6.28 张积素 **辋川图**（仿王维） 卷（局部） 绢本设色 纵 31 厘米 加州伯克利景元斋收藏

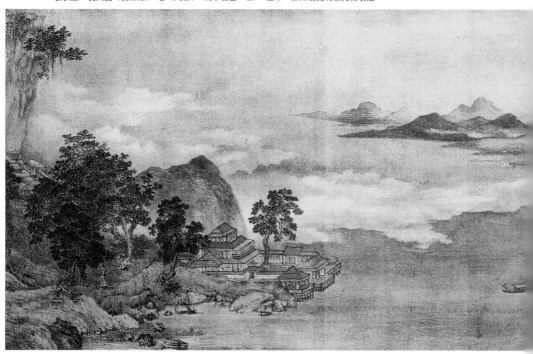

晚明的批评理论和绘画，由原本关心自然原貌的再现，转为追求艺术史式及表现主义的画风，这样的改变产生了一种不幸的结果：换言之，对于那些未能加入此一时尚的画家，以及那些持续以传统作风创造好作品的画家，不管他们多么优秀，却很可能因此而受到埋没。张积素就是其中一个例子，他在沉寂了三百年之后，直到最近才被拯救出来。1968 年时，一幅大而壮观的冬景山水，经过学者解读了画家所钤的印记之后，发现该作系出于张积素的手笔；否则，在这之前，此作一向传为吴彬所作。[34]数年之后，一家美术馆得到了张积素一部纪年 1676 的手卷，并加以刊印出版。结果，此举使得另外两部构图相同的版本，可以安全地系在他的名下：其中一部还附有一则声称是文徵明手笔的伪作题识；另外一部则是这三件手卷当中，最精且最早之作。而我们此处所介绍的，即是最后这一卷，上面还有捏造的王原祁伪款。[35]张积素寂寂无名的画史地位，正好可以解释为何他在卷上的名款会被拿掉，这很可能是画商所为，然后再补上另外两位鼎鼎大名画家的伪款。如此，我们现今有了张积素四幅作品，同时，我们也希望还有其他的作品重见天日，因为我们已经有了警觉，一旦有张积素的作品出现，我们也会看得出来才是。

张积素并非出身于任何知名的绘画重镇，而是来自蒲州，亦即今日的永济，位于山西省西南隅。其生卒年不详；想必是生于 1610 年前后或稍早几年，卒于 1676 年以后。除了山水之外，他还绘画花草禽虫等。他追随在铨部任官（掌管人事）的王含光习画。也许王含光在南京当官期间，邂逅了吴彬的山水风格，以及整个北宋山水的复兴运动，并将此介绍给了他的门生。不管事实如何，张积素一定是通过某种渠道，才得以熟悉此一风格；另外，当时的南京绘画圈里，也存在着一些受西洋影响的画风，张积素必定也通过渠道，熟悉了这些风格，因为这两类风格似乎都很明显地影响了他的画作。

张积素为 1676 年手卷所写的题识提到，他在年轻时，曾经有机会见到王维《辋川图》卷的真迹，当时是由他的老师王含光从朋友家借来的。一如我们前面所提，《辋川图》卷的构图在晚明时期，共有好几种版本，而且，好些画家都根据其构图，作了一些自由临摹之作（参考宋旭的作品，图 3.1、3.2）。后来，张积素又见过该卷一次，但并无机会仔细琢磨。又过了若干年之后，某位宗柏岩先生购得该卷，并见示于他，张积素因而借回书斋，临摹了数回。他在题识的结尾中写道，如今距离他初次观赏王维图卷的时间，已有五十年之遥，但他还是又作了一部仿本，以回味当年那种兴奋之情。

这件 1676 年的画作，连同另外那部附有 "文徵明" 伪款的纸本手卷，都比较潦草随意，较不拘泥于笔墨章法，不像我们此处所刊印的绢本作品【图 6.27、6.28】。合理的揣测是，绢本手卷是张积素早先的仿作，而且有可能是最早作的一个版本。其纪年可以早到明代末年或清代初期。这是一部迷人的作品，不但景象如仙境一般，技法也

甚为灿烂夺目。和宋旭仿本的构图一样，张积素此卷也是自由仿作，仅仅传达了王维原貌的梗概，至于建筑物、山丘、水流的位置，也只是取其大要。换句话说，这种仿作的方式，我们并不能以摹本称之，因为如果是摹本的话，画家对于原作的形貌，都要毫厘不差地加以保存下来。张积素的画卷并没有任何企图复古的迹象可言。即使他具有宋代风格的特色，但却是经过吴彬和其他画家笔下过滤的结果，在此是以崭新的风格元素，出现在新的自然视野之中的。事实上，在宋代的山水风格当中，真正能够让张积素一类的后代画家，一再加以应用，使其配合自己竭力追求的新自然主义运动，从而，令画家得以抛开风格自觉，或是在自觉地引用风格之外，另辟蹊径者，正是在于宋代山水具有写景的弹性，而且绝不刻意卖弄。当这些青葱翠绿的山丘和枝叶繁茂的树丛，具体展现在我们眼前时，我们几乎感觉不出画家斧凿的痕迹。绿色是全画的主要色，一方面作为晕染之用，另外，也以亮丽的铜绿色（也就是将孔雀石研磨成细粉，作为颜料），穿插点缀其间。远山的淡蓝色调，则赋予了画面凉爽如春的气息。

开卷时【图 6.27】，有两位人物偕其童仆，正伫立观瀑，这样的布局方式显得唐突而且时代错误，因为王维的时代并不使用这种构图，而必须到了宋代的时候，才变得普遍。从瀑布进入到下一段景时，我们透过山岩的空隙之间，瞥见了同一道围墙的两段墙面，一近一远。这些都是张积素所仿原作中的显著特征，亦即王维别业附近的孟城坳旧城墙的遗迹。别业本身描绘得很详尽，而且是夹在两座高耸的土丘之间。后面有一座海拔较高的凉亭，其向下正好俯视右边的孟城坳；另外，左边位于别业阁楼上的亭台，也可以向下观望石溪。

接近手卷正中央的地带【图 6.28】，则是一段描写湖边楼阁的景致，王维（根据他在原作上的题诗之一指出）就在此处坐等一位乘舟远渡而来的故人。天空和湖色都是以墨绿色调晕染，巧妙地勾唤起黄昏暮色的气息。最特别的是黄昏雾色的处理，其由左侧峭壁后方笼罩而下，并飘向湖面；画家在描写时，则是以部分留白，部分敷以白彩的方式刻画。白彩也用来交代远岸树丛之间的雾霭之气，只是用得极为俭省。在此宁静安详的景色之中，只有近景地带，还稍见些许干扰湖面的波纹而已。张积素画水的方式，比较接近制作长江手卷的佚名画家（见图 6.26），而比较不像陈洪绶的手法（见图 6.23）。但是，他到底还是跟这两位画家都不相同，他并未遵循画史上已经存在的固定画法。也许因为张积素所在的地理区域，远离了江南绘画重镇，如此，约莫也就使他得以在风格的运用上，免受董其昌一派人马的指使，也因此，他得以画出这一类不刻意卖弄风格的最高之作。但是，跟张宏一样，他这种"无笔法"的自然主义作风，也使得他被排除在画评之外，连受认真考虑的机会也无。

本章所讨论的一些职业山水大家，有时也有辉煌的成就，但是，很不幸地，他们并未集结成派或形成一股运动；而且，他们也不像董其昌的南宗画派和后来的正宗派追随者，还会征召那些能够为他们说话的画评家，请他们在理论的层面上，为自己正

名。除了陈洪绶一人是以人物画家的身份成名外，其余这些画家还是继续受到藐视或忽略；直到最近这些年，研究者才重新对他们燃起了兴趣。如今，我们将这些画家最精良的作品，也列入晚明主要的创作之林。同时，我们也了解到，中国山水画之所以会在下一个百年当中衰落，其中部分的原因即在于，这些画家所开拓出来的种种深具潜力且令人振奋的新方向，并未受到肯定，而且，后世的山水画家也未能进一步加以发扬光大。

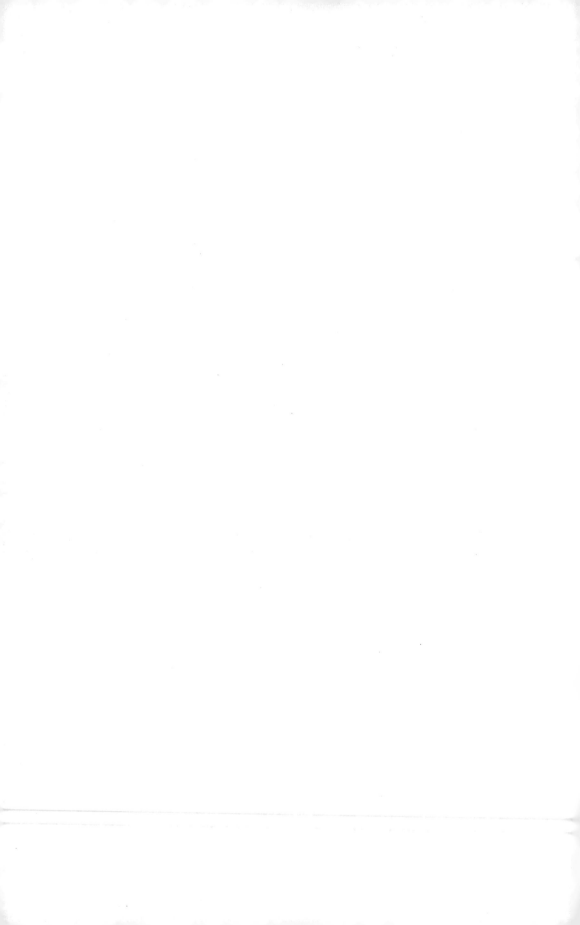

第七章

人物画、写真与花鸟画

晚明时期里，所有关于画论议题的论辩，以及与此有关的绘画流风之争；理念与风格之间的整个活泼的互动模式；不同画家在地域背景、社会地位、政治渊源上的差异等——所有这些议题，不仅占据了我们前面各章的篇幅，而且全都集中在山水画的领域之中。其原因何在？为何数百年来一直如此？针对此一问题，如果我们思考一下山水画的演变，或许就不须再做解释：作为一种表达的工具，画家可以在山水画中创造各式各样的世界，同时，在山水世界当中，画家不仅能够体现个人广泛的理念和态度，也可以用来表达最复杂的意涵，而且，这些意涵的形成，只有一部分是仰赖山水形象本身所能激起的联想。反过来看，同样的观察也可以用来解释：为什么人物画和写真画也刚好在这几百年间衰落？在人物和写真两种绘画当中，图画的表现力及意涵，比较受限于图像本身；想要随心所欲地运用古人风格，或是利用表现主义手法，以彻底推陈出新，都比较困难。[1]不但如此，人物画和写真画通常还具有一些特定的功能，而与山水画有所不同，比方说，用来追忆某某人士的影像，或是作为宗教画像，或是作为说教故事的插图之用等等。诸如此类的功能，必然都会钳制画家，使其无法针对绘画的各种表现模式，进行自由探索；同时，也无法像山水画家一样，能够自由地开拓各种视觉隐喻手法。很长一段时间以来，人物画一直局限在背景陪衬的地位，如今，到了晚明时期，人物画再度走向了台前；其原因在于，人物画的表现能力已经有所扩充，而且，其在功能上的限制，也有一部分被克服了。

人物画和山水画在中国画史上的地位有所不同，这一点对于我们此处所探讨的题材，有着一定的重要性。因此，我们有必要简述这其中的来龙去脉。首先，在五代和宋代初期，以人事为题材的绘画开始让位给描写自然世界的绘画，此一现象充其量可以看成是绘画主题的一种正当改变。尽管如此，绘画作品体现意涵的方式，大抵仍旧维持原样：一方面，人物图像乃是本着画中所刻画的人物或人性的情境（景仰、尊崇、憎恶、爱慕之情等），来激发起思想或情绪；另一方面，山水画发人幽思的方式，则是使人如入自然实景一般，也就是"使人有身历其境之感"。但是，到了北宋末期，在一些理论家的著作和画家的作品当中，制造意涵的场所，却已经由外在的世界，转向了画家的内心。真正刻画在画面上，以及为画面赋予结构及品质好坏者，乃是画家心中的影像，而不再是自然世界的样貌。米芾写道："大抵牛马人物一模便似，山水摹皆不成。山水心匠自得处高也。"[2]

到了元代大家，特别是倪瓒和王蒙二人的作品，摆脱了具象再现主义，转而追求"胸中山水"的绘画潮流，如此，更加强化了这股新的动向。山水画越来越有自成一格的倾向，就像诗的系统一样：在此一系统里面，意涵和价值都是文化或传统的衍生物，而非源于画作或诗作本身的内在特质。此一倾向在十七世纪时，达到了最高点，亦即我们前面几章所见的那些画家及流派。一方面，我们当然可以谈论不同画家、不同画作，与此自成一格的封闭系统之间的关联深浅；再一方面，我们也可以探讨这些画家、

画作与外在世界的关系如何。由着这两极对立的情况，我们也会发现，董其昌和张宏二人正好各据一方。但在同时，我们也必须认识到，整个山水绘画到了晚明时期，已经因为绘画以外的一些关系及牵连，而变得甚为沉重；居于领导地位的画评家，往往必须从这些角度来评断山水画的价值，而再也不管山水作品是否忠实于自然景象。[3]

相对而言，在人物画当中，作品的意涵仍然取决于画题本身，以及画家如何描绘。由于山水和人物之间有着这种扞格，想要创造一套统一的理论来涵括这两种画类，几乎是不可能的事；而且，因为画家中的佼佼者，大多都是山水画家，画论家也就理所当然地把精神投注在山水画那边。我们只需翻阅一下今人编纂的中国画论著作，就会发现，从宋代到晚明期间，几乎没有任何重要的关于人物画的著作可言。[4]一般而言，明代作家并未将人物画贬为较低的等次，但是，当他们在谈论人物画时，却把它当作是专门模拟表象的一种艺术；而这种看法在明代画坛里，其实就已经是一种谴责了。王世贞在1565年左右的著作当中，说明了这两种绘画之间的差异："人物以形模为先，气韵超乎其表；山水以气韵为主，形模寓乎其中，乃为合作。"[5]

然则，到了晚明时期，有些著作却很明显地对人物画及人物画家，表现出了一种新的敬意。在《明画录》（约写于1630年）一书当中，徐沁在为明代人物画家的部分撰写序言时，也以跟王世贞差不多的观点切入，但是，接着他就以不同的心情写道：

> 叙曰：东坡论画，不求形似，至摹壁上灯影，得其神情，此特一时嬉笑之语。若夫造微入妙，形模为先，气韵精神，各极其变，如颊上三毛（指的是顾恺之画裴楷像），传神阿堵（亦即点睛之意），岂非酷求其似哉。至于传写古事，必合经史，衣冠器具，时各不同……
>
> 有明吴次翁（即吴伟）一派取法道玄（即吴道子），平山（即张路）滥觞，渐沦恶道。仇氏（即仇英）专工细密，不无流弊。近代北崔（即崔子忠）南陈（即陈洪绶），力追古法，所谓人物近不如古，非通论也。

对于徐沁把明代人物画的衰落，归咎于明代稍早的浙派晚期大家及仇英身上，认为是他们使人物画沦入"恶风"之中，这样的看法我们并不感到惊讶，因为我们在第一章里，已经引述过明代作家对山水画所持的观点，而他们对人物画的这种说法，只不过是同一观点的翻版而已。促成晚明人物画复兴的大家主要有四，崔子忠和陈洪绶是其中较年轻的两位；另外两位较年长者，则是丁云鹏和吴彬。稍后我们就会明白，这四位画家的确也都各以不同的方式"力追古法"。但是，仇英在先前的时候，也是采取同样的做法；那么，人物画在晚明成功复兴的原因何在呢？徐沁对于晚明大家的赞美之辞，并没有解开此一问题，而且，他的赞美也无法与这些画家的实际成就相比。他们并不像仇英一样，只是把人物画的品质提升到较高的层次，或是制作一些精良的

人物画、写真与花鸟画……

271

仿古作品而已。为了博得时人以及画家自己的重视，人物画必须采取一些复杂的表现方式，并融入一些与艺术史有关的内容——长久以来，这些一直都是山水画的主要内容所在。至于这几位人物大家如何在笔下表现这些内容，则是本章的重要主题。不过，一开始，我们先简短地浏览一下此一时期的写真画。

第一节　曾鲸与晚明人物写照

写真画之所以突然而出人意表地在十七世纪当中，跃升至严肃艺术的层次，有可能是肇始于两股动力的汇合：一方面是由于此一时代的关注所在，越来越着重于个人；另一方面则是因为由欧洲传入中国的艺术创作手法，比起中国以前的绘画传统，都更加重视画中形象的个别特质。[6]曾鲸是此一时期首要的写真画家，他在早年的阶段，很可能亲身经历了这两股潮流，因为他是莆田人，而莆田位于福建省南部沿海的泉州港埠之北，两地相去不远。泉州从十六世纪初开始，一直到耶稣会传教士抵华之前，一向都是对外通商的口岸；个人主义且反偶像崇拜的大儒李贽，就是生长于此地。李贽后来到了南京任官；而我们应该还记得，吴彬也是另一位出身莆田，并且受到西洋画影响的大家，后来，他则活跃于南京的宫廷圈中；曾鲸也循相同模式来到南京，以职业写真画家的身份，在此地度过了他的画风成熟期。在此，我们可以注意一下，地方环境与思想、艺术流风之间的关联性如何；不过，在此一阶段里，我们还不必试着去追溯其中的因果关系及明细。

曾鲸生于1564年，卒于1647年。[7]他习画的经历不详，我们也无法印证在他前一辈的福建——或者，就算是全中国也一样——知名写真画家当中，有谁曾经担任过他的老师。看起来，曾鲸好像是承袭了一个已经存在了数百年之久的实用艺术传统，而此一传统乃是由一些名不见经传的职业艺人永续经营，但一直未能提升至艺术的层次。曾鲸则借着自己的创作成就，提高了此一实用传统的地位，使其成为一种受人敬重的绘画类型。他为人物画所注入的动力并未流失，而是被他后来的几位嫡传门人以及再下一代的传人，所接踵赓续，一直传到十八世纪。

曾鲸的画作是否带有西洋画的影响，这还是一个有争议的问题。但是，我们由曾鲸在福建、南京活动的情形来看，他势必是在这两地受到西洋画影响；再者，曾鲸及其传人所营造出来的非凡写实风格，在在也都是明代稍早任何画家所无法与之抗衡的。基于这两点，所有那些主张曾鲸的风格乃是出于中国绘画内部自我发展的结果者，就显得难以令人信服。在《无声诗史》一书当中，姜绍书在记述利玛窦（Matteo Ricci）携来中国的圣母圣婴画像时，表达了他对这些画作的写实功力，甚感惊讶不已；而他在称赞曾鲸的画作时，也几乎用了相同的词语。有关曾鲸的部分，姜绍书写道："磅礴写照，如镜取影，妙得神情。其傅色淹润，眼睛生动，虽在楮素，盼睐颦笑，咄咄逼真……然对面时精心体会，人我都忘。"有关西洋油画的部分，姜绍书则写道："眉目

衣纹，如明镜涵影，踽踽欲动。"[8]

姜绍书接着对曾鲸的记述，则是描写他的技法，说他每图一像，都是设色烘染数十层；而其他作家对曾鲸也有相同的记载。无疑地，这种效果乃是一种惟妙惟肖的设色方法，以及使人产生视觉幻象感的明暗烘托手法，为的是塑造脸部各项特征。然而，十八世纪的张庚则提到曾鲸共有两套不同的风格：一种是以墨骨笔法作为主要的描绘工具，然后敷以淡彩；另外一种则是略用淡墨，先轻轻地勾出五官轮廓，其余则全用粉彩渲染。张庚在另外一则记述当中，则坚持墨骨法优于受西洋影响的粉彩渲染法，而且，也比较符合中国传统。[9] 到了张庚的时代，中国批评家正好对外来的影响产生强烈反动；在他们看来，外来的影响正在腐蚀他们的传统。他们倾向于贬损那些受外来影响的画家，而对于那些他们有意夸赞的画家，他们则一概否认这些画家受到这类影响。

果不其然，曾鲸传世的写真作品，大多是墨骨淡彩一类。就像同一时期其他写真画家的作风，曾鲸常常只绘画人物，或甚至只描摹脸部，而把山水或其他点景的部分，留给别的画家去填补。在风格上，则形成了脸部写实，背景却刻板老套的分裂现象。这种风格不一致的现象，也会造成一种稍微不安的效果，仿佛一个真实的人物，正由画中看向外面的世界一般。[10]

在《顾与治（即顾梦游）先生小像》一轴【图 7.1】之中，曾鲸与张风合绘此作，画中人景之间的搭配，则异常地和谐，虽然人像脸部的肉体感，还是与画中其余景物的书法性笔法，形成对比。由于张风主要的创作活跃期，是在清初阶段，我们会在本套画史系列的下一册中，再行探讨。他的绘画生涯似乎是开始于 1645 年左右，也就是在明代覆亡之时，以及他由活跃的社交生活中隐退之后。因此，这幅画作想必是作于 1645 年至曾鲸去世那一年——亦即 1647 年——之间。张风画石的风格，系采取率意、流动的笔触，并未使用晕染或皴法，这种画法在当时的南京，已逐渐蔚为流行；我们可以在恽向和龚贤的山水当中，看到一种与张风非常相似的形式。[11] 张风运用此一画风的目的，是为了将顾梦游安排在一个舒适自在的自然环境之中——张风潦草的风格是有意传达顾梦游"高逸"的性情。顾梦游壮硕的身躯很安稳地栖坐在石椅上，并且被近景的两座突岩，以及上方垂悬而下的藤蔓及瀑布围绕在中。他头戴官冕，带着浅浅的微笑，以中国文士肖像而言，这是很标准的表情，其中并无特别的弦外之意。脸部稍微采用了明暗烘托的画法，袍衣也是。

艺术家的自画像总是格外引人侧目，其中暴露了他们潜藏心内的影像，或是他们经过选择之后，所希望呈现给世人的形象。我们稍后将会探讨陈洪绶 1635 年的自画像【图 7.2】，这是晚明时期最为复杂且最具启发性的一幅无与伦比之作。有关项圣谟（在稍早的章节里，我们讨论过他的山水绘画，参见页 162—167），我们手头上有一幅可能是自画像的作品；另外还有两幅作品，项圣谟只画了开脸的部分，其余则按照平

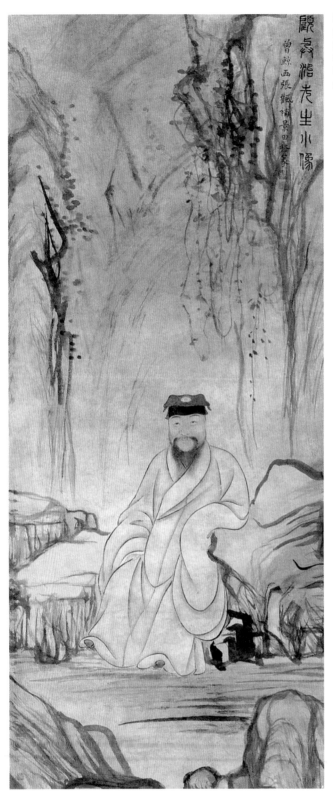

7.1
曾鲸与张风合绘
顾与治先生小像
轴　纸本设色
105×45 厘米
南京博物院

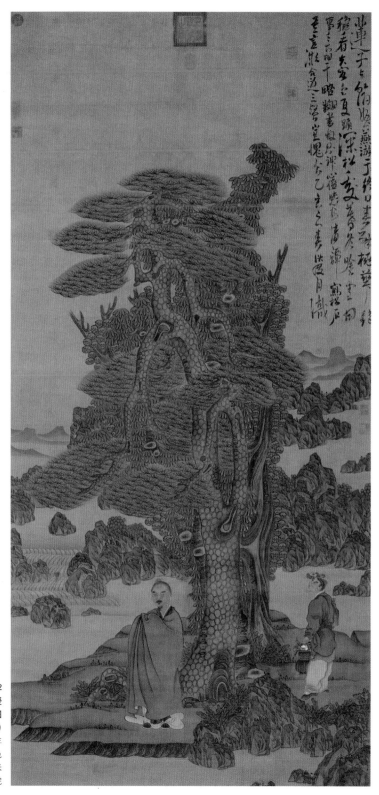

7.2
陈洪绶
乔松仙寿图
（画家与其侄在山水之中）
1635 年
轴　绢本设色
202×97.8 厘米
台北故宫博物院

常的习惯，系由专业的写真画家继续完成。1644 年，项圣谟初闻北京陷落满清之手，当时，他把自己画在一幅山水之中，自己坐在树下，面无表情，看起来好像漫不经心似的。[12] 画中的山水一样也是刻板老套，毫无表现力可言，唯一例外的是，项圣谟用了朱红色来描绘景色——这其中便蕴含了此画的涵意所在，而且，此一涵意在项圣谟的题识之中，也得到了证实及强化。"朱"字即是红色之意，同时也是明代皇朝的国姓；以朱红色描绘山水（在此乃是象征中国所有领土），则是对明朝忠贞不渝的一种表达。朱红色所引发的其他联想——血、火、落日——无疑也都与项圣谟所巧妙表现出来的痛苦情愫有关。

项圣谟的另外一幅写真像【图 7.3】，系作于 1646 年，也就是在满清蹂躏他的家

7.3 项圣谟 自画像 1646 年 轴 纸本浅设色 34.2×28.5 厘米 新罕布什尔州翁万戈收藏

乡，毁坏他的地产及收藏，致使他携家过着颠沛流亡的生活之后。这是一幅画风简淡（除了开脸之外）的小轴，而且背景一片空白；这可能是一幅预作的草稿，之后，画家再根据此稿，另外制作比较完备或完整的形式。或者，也可能是因为项圣谟当年的环境不允许，使他无法为此作添绘比较详尽的背景所致。画中，项圣谟单膝跪坐，并且把执笔的手放在另一膝盖上，笔尖刚刚从自己右手边的砚台当中，蘸了墨汁。他的左手藏在袖中，手中拿着一卷纸，纸上可见四行书法。结果，一旦我们把纸卷倒正，同时把隐匿在袖口下的文字补齐之后，赫然发现这是该画的题识："易庵（即项圣谟本人）自补五十岁（小像）。设以丁酉（即 1597 年）八月十八日（生），今丙戌岁（即 1646 年），年五十矣。"此幅画作当初可能是项圣谟私下用来志记自己五十岁生日之用；由他这时的处境来看，并不可能是一个快乐的时机。但是，在此画作当中，人像的开脸系出自某不知名的专业画家之手，其表情似乎并不比项圣谟 1644 年的自画像，来得更有喜怒哀乐之感；想要在这幅画像当中，看出愁苦、悔恨或是其他特定的情绪表现，势必很难。画中人物敞开的姿势，以及特别值得一提的是，画家以不寻常的手

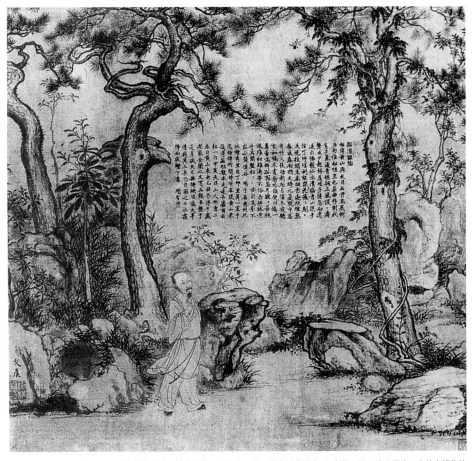

7.4 项圣谟与谢彬合绘 松涛散仙 1652 年 轴 绢本（或纸本?）水墨 39×40.2 厘米 吉林省博物馆 277

法，让我们察觉到画中的他正在为自己的画像题跋，同时，砚石上的墨还是湿润的，如此，他勾唤起了一股时间的刹那之感——这种表现的方式，在在都营造出了一种自白的效果，尽管此一自白并无明确的内容可言。晚明人物画经常玩弄这一类的手法，也就是在艺术与现实生活之间游走；同时，也施用各种隐喻手法，来表现画家及赞助人对自己所处困境的回应。换句话说，在此一困境当中，昔日那种文化理想与当下现实彼此水乳交融的情形，显然不复存在了。

到了 1652 年时，项圣谟已经回到昔日吴兴的故里，再度过着安稳的生活。他的另一幅与别人合作，且题为《松涛散仙》的写真图轴【图 7.4】，也是出于此年。此画的标题采自他 1628 年的一部山水卷，当年他身为富家公子，的确还很闲散。如今，此一标题想必含有自嘲的弦外之音，因为项圣谟早已降为一介穷民，必须以绘画维生。他的长篇题识说到他如何在 1614 至 1627 年间，于自己的地产上种植大片松树，其中，有些是因为有客自黄山来，携得盆松数本。于今，随着岁月与命运的改变，这些松树大多凋落，续存者仅其三而已。图中所绘即是这三棵幸存者。按照项圣谟所说，当他从松林下走过时，清风谡谡，激起松梢沙沙作响，其声如涛，于是，他觉得逍遥如道教仙人一般，脱去了尘俗烦恼。

这一回，我们认出了负责写真部分的专业画家：他就是谢彬，也是曾鲸的嫡传门人，他在画面的左下角题有名款并钤印。在此，谢彬很可能描绘了此一神情快活的人物及其开脸部分，因为他除了写真之外，也是一名成就甚高的人物画大家。和 1646 年的画像相比，此轴的人像开脸，不但在角度上雷同，也很明显地酷肖：胡髭、头发一样都很稀疏，颧骨也都很突出，眉毛稍往上提，两眼炯炯有神。我们也许可以轻描淡写地说：这两幅写真像之所以肖似，那是因为项圣谟长得如此。但是，任何人只要研究过自己的玉照系列，观察过自己在各不同场合所拍的相片之后，都会明白：这么简化的解释方式并不恰当。真相在于，中国人的写真画系统受制于传统固定形式的程度，至少是和山水画一样严苛的。既然项圣谟的脸部结构，胡髭、头发的样子以及其他明显的特征等等，长得如此一般，那么，画家也就只有一种唯一正确的方法来再现他的形象，其结果也就是我们在这两幅作品中之所见。

据我们所知，以前中国的职业写真画家随时可以根据未亡人或子孙的口头描述，为已经去世的人画像，以作为祠堂供奉之用。换句话说，画家现成有一套变化不怎么多，但却可以随机搭配组合的形式库；而这些形式是用来因应一套固定不变的公式，借以塑造出一幅可以让人接受的脸像。项圣谟的这两幅写真像则是写生得来，同时，毋庸置疑的是，其品质也远远超过一般宗祠画像的层次。1646 年的画像尤其是以超凡的技法，利用细致的轮廓笔触，描摹出项圣谟极度纤细敏感的脸庞（图版细部，参阅【图 7.5】）。无疑地，所有人都公认这是一幅栩栩如生的画像。但是，此一画像同样也有其极限。中国人画笔下的栩栩如生，通常并不是通过对脸庞及表情的描摹，而且，

画家对于人物的本性，也没有什么真正的探索；不像文艺复兴时期以降的一些欧洲肖像画家，因为继承了整套人相学的文献，而且相信脸部即是"灵魂之窗"的观念，所以能够通过脸庞及表情的描摹，从而对画中人的本性进行真正明察秋毫的探索。

　　中国的写真绘画似乎从来没有发展出一种创作上的弹性及表现手段，使画家得以探究各种人格的特色，或是借此传达画家对主人翁本性的了解。明、清肖像画里，主人翁的容颜朝着画外的观者观看，不仅各在形貌、特征以及艺术素质上有所不同，而且，无疑地，其逼真的程度也各不相同。除了少数几个例外，这些画像都表现出温文尔雅、和蔼可亲的容貌。无准禅师画像是中国早期写真画中的佼佼者，这件作品早于项圣谟画像达四百年之久，然而，和项圣谟在画像中的模样，看起来却没有多大的不同。[13] 西洋的范例可以教导中国画家如何把肖像画得如幻似真，"如镜取影"，但是，却无法——而且从未——教他们如何"由相观心"。

7.6—7.9　佚名　浙江名贤像　晚明　册页　纸本设色　南京博物院

在上述这些归纳当中，还是有一些罕见的例外，其中之一则是一部精彩的晚明写真册，共计十二幅人像，无款，现藏于南京博物院，已于近日刊印成书，册中所绘乃是浙江省的名人像。[14] 册中有些画像一点也不温文尔雅，反而好像暴露出了这些人物自得意满、狡狯或甚至残酷等性情【图7.6—7.9】。系列中的第一幅，画的乃是十六世纪画家徐渭【图7.6】。徐渭卒于1593年，一般认为此像系作于徐渭殁后不久。至于其余的十一帧，则是出自另一画家的手笔，创作的时间很可能晚于徐渭的画像三十年或四十年之久，也就是大约在明末阶段。就风格和基本的作画方式来看，徐渭画像与其余的十一幅之间，有着许多不同；也是因为这样，使得我们更加坚信，就在这间隔的三四十年里，有一股新而外来的动力，进入了中国的写真画之中，亦即来自欧洲的影响。徐渭画像是以传统的中国风格所描绘，画中丝毫没有显露出此人痛苦的个性（参阅《江岸送别》，页164—174）。相对地，年代较晚的这些画像，则无疑给了我们一些提示，使我们对于曾鲸笔下那种"盼睐颦笑，咄咄逼真"的写实肖像，能够略知一二。事实上，以这些册页的年代及出处来看，即便这些作品果真出自曾鲸或其近传弟子之手，也并不是完全不可能。无论如何，这些作品在描摹人物的脸像时，不管是其写实或深刻的程度，在在都是存世中国写真人像当中，最为先进的代表，至少到了十九世纪仍然如此。

李日华（1565—1635；【图7.7】）是董其昌的知交，他是一位次要的山水画家，同时也是一位艺术理论家以及多产的文学作家。刘伯渊【图7.8】和葛寅亮【图7.9】则分别于1571年及1601年考中进士，二人都担任过如工部郎中一类的官职，都是很有权力，且雄心勃勃的官员。在此位无名画家的观察和捕捉之下，刘、葛二人严苛且自信满满的神情，均表露无遗。我们可以看见，画家如何利用眼圈和嘴巴周围肌肉的紧绷或松弛，便可以显露出主人翁的心理状态，以及微笑（刘伯渊）如何可以被脸部其他的部分所掩盖过去。鼻子和其他突出的部位，是用明暗烘托的方式，强力塑造出来的；同时，脸部颜色的细腻变化，也如实再现出来。就像十八世纪日本画家写乐为歌舞伎演员所作的画像一样，也许这一类的写真像最终因为太过真实，反而造成了观者的不安。不管原因如何，这些作品代表了中国写真画史里的一段孤立的插曲。

大体而言，中国的写真画家主要还是依赖旧有的一些隐性手段，来记述画中人的特性，其象征和隐喻的意涵大过生动叙述的成分。主人翁可以被安排在某一场景之中，而此一场景多少可以看成是此位主人翁心境的倒影——这种方法至少跟顾恺之一样古老（参阅《隔江山色》，图1.17、1.18）。项圣谟也是运用同样的方法，让自己以忠贞遗民的身份，出现在朱红色的山水之中，或是以一"散仙"的姿态，在松下踱步。画家可以在主人翁的身旁，附加一些物件，借以象征此人的某些人格特质（参考《隔江山色》，图3.11，元人所画倪瓒像；以及《江岸送别》，图1.6，谢环所画的三杨等人群像）。项圣谟1646年画像中的毛笔和砚台，便是这一类特质的显现。

要不然，画中的主人翁也可以托身为某位历史上的名人。[15]这可能是最为隐性且最具文化史色彩的一种表现方式了。周亮工是明末清初知名的鉴赏家及收藏家，他似乎就把我们最后所提的这种表现法，看成是写真画的最高形式。他曾经赞美曾鲸及其两位传人（其中之一即是谢彬），说他们同时捕捉了画中人的"神情"及形貌，并以明代稍早两位大家戴进和吴伟的两则轶事相提并论，举出戴进和吴伟如何光凭记忆，就能够将只有一面之缘的人物，很准确地描绘出来，使得观者无不感惊讶。接着，周亮工又写道："吾友陈章侯（即陈洪绶）偶仿（陶）渊明图为予写照，见者以为郭（即郭巩）、谢（即谢彬）二生不能及。三公皆不以写照名，而落笔辄奇妙若此，至人信不可测。"[16]

写实主义毕竟有所不足；光是捕捉画中人的"神情"并不够，何况不管怎样，画家还会因为中国的表现手法有限，而受到掣肘。真正促使中国人物画再度成为一门画评家所敬重的艺术者，乃是在于画家运用了过去的历史，并且在作品的素质上，达到了堪称"奇妙"的境界。

第二节　丁云鹏

如前所引，晚明画评家徐沁在论及当代人物画的优越之处时，曾经举崔子忠和陈洪绶为例，赞扬他们"力追古法"的企图心。方薰（1736—1799）所在的时代较为保守，他在著作中则表达了对崔、陈二人不同的看法："近代人物，如丁南羽（即丁云鹏）、陈章侯（即陈洪绶）、崔青蚓（即崔子忠），皆绝类。出群手笔，落墨赋色，精意毫发，可为鼎足矣。惟崔、陈有心僻古，渐入险怪。虽极刻剥巧妙，已落散乘小果。不若丁氏，一以平正为法，自是大宗。"

方薰责难崔、陈二人溺于"僻古"的说法，是否比徐沁的赞美之辞来得更为有凭有据呢？我们稍后探讨到这两位画家时，自有分明。在明代四位主要的人物画家之中，年纪最长，且以"平正为法"（方薰的看法）的一位，乃是丁云鹏。

丁云鹏生于1547年，安徽南部的休宁人。[17]他的父亲从医，收藏古董，也是一位业余画家。我们在前面的章节谈过，安徽这时还没有地方上的绘画传统或画派产生。但是，就其他方面而言，此一地区具有良好的自然及文化条件。由于天然资源丰富，而且拜长江及其他河道流经之便，安徽很快就变成全中国最活跃、最繁荣的商业中心。最好的纸、墨、笔，均产自安徽；不但如此，晚明最好的印刷也出自该地。[18]

丁云鹏最早的纪年之作，系出于1577至1578年间。这是一部画册，共计描绘了十六幅罗汉。所谓罗汉，就是佛教系统当中，参悟得道的"圣徒"。[19]丁云鹏早年就笃信佛法，他大多数的创作也都以佛教题材为主。但是，在中国的晚明时期，作为一名佛教徒，并不需要跟我们（按：指西方）文化里的天主教徒或正统犹太人一样，必须全身奉献给该一严谨的宗教。就单方面而言，佛教确实是一门组织严谨的宗教，

但它同时也以修心养性的方式（就像今天的禅宗），来引渡善男信女。信徒同时可以专研并尊崇儒家的经典，也可以追随新儒家之中的王阳明学说，甚至奉行道教的养生之道，以求长命百岁。[20] 丁云鹏以佛教信徒自奉，他对佛教的投入，似乎是相当严肃而认真的；他经常寄居在佛寺之中，画上的名款也添上佛门的法名法号，自称是"奉佛弟子"或"法王子"。

他在绘此 1577 年的画册时，正好寄居在松江附近的一座佛寺之中。他移居松江的原因不明，但是，我们应当再一次指出，当时正好是松江收藏及绘画圈的崛起时期，松江府吸引了许多由外地前来的画家，例如，宋旭由嘉兴来此，蓝瑛则来自钱塘等等。他们可能是因为此地商业荟萃，有一副崭新的气象，且艺术赞助的前景看好，因而受到吸引前来。再者，由于松江画派兴起，他们也受到当地发展中的新思潮和新风格所吸引。同样地，后来也有其他的新兴重镇，跃升成为画坛的主导者地位：包括十七世纪中期的新安（安徽南部地区）、再稍后的南京、由十七世纪末纵横至整个十八世纪的扬州以及十九世纪的上海等。这些重镇在文化和商业上的互动情形，直到近日才成为一门严肃的研究主题，想要完全了解这其中的奥妙，则还有一段很大的距离。[21]

尽管丁云鹏一定受过良好的教育，而且，据说他还出版过诗集，但是，毫无疑问地，他似乎以绘画为业。我们看不出来他是否曾经有意于仕途。他在画上的题识往往属于简短雅致一类，而这种做法通常都意味着创作者乃是职业画家。在完成《罗汉》画册之后的一两年间，他又画了《五相观音》卷，当时他可能是以画客的身份，被延请至某位顾正心先生——或许是顾正谊的兄弟或从兄弟——的家中作客。稍后我们将针对此卷加以讨论。同样地，这也是职业大家典型的境遇。以丁云鹏、宋旭、蓝瑛三人所代表的这一类型的职业画家为例，他们与地方上的业余画家进行互动，这对双方都是相得益彰的。就像新移民来到一个新的开发中国家一样，由于这个国家正在培养自己的文化认同，所以，从外地来的画家不但可以丰富松江画派，同时，自己也会受其影响。松江该地的业余画家，尤其是董其昌，似乎是以他们自己的理论主张，来设定松江派的基调；实际上，等于就是他们先替画家指定好正确的模范，并且为收藏家列出最迫切的收藏对象。如此，他们迫使——至少也可以说是强烈诱导——画家顺应并改变自己的画风。1585 年，丁云鹏画了一幅仿元人风格的山水，此作完全符合松江派的品味及教条。[22] 在这之前八年，董其昌就已经开始以元人的风格作画；另外，顾正谊和莫是龙也在几年以前，开始作此风格；不过，丁云鹏此作则是他积极参与此一新绘画运动的明证。

在赴松江之前，他早有机会观看父亲或其他安徽鉴藏家的收藏，而且，他想必也吸收了一些仿古的热情。到了松江以后，他也得以见到当时流传在松江画坛之间的古画，而且数量更多。大体而言，他对古人风格和对绘画的观念，无疑也因为他与詹景凤交往的缘故，而受到很大的影响。詹景凤几乎比丁云鹏年长二十岁，同样也是安徽

7.10 丁云鹏　五相观音　卷（局部）　纸本设色　纵28.2厘米　纳尔逊美术馆

南部人，他在文中提及丁云鹏乃是其"门人"——也许正确的说法就是"门生"之意。丁云鹏熟稔古画的迹象，可以由他早期的画作中看出；同时，他还根据近代或当代绘画，衍伸以为己用。

在丁云鹏1577至1578年间的《罗汉》画册当中，人物系以古意盎然的风格描绘，至于人物身后的山水背景，则很明显地取自苏州画家的风格，如文徵明、仇英及吴派传人等。丁云鹏的《五相观音》卷（局部，【图7.10】），约绘于1579至1580年前后（董其昌在题识中言及画家当时"年三十余"），当其时，他住在松江的顾正心家中。这部手卷也以类似的形式，结合了古意盎然的人物和吴派的画石法；不过，此卷的风格整合，则作得比较完整，而且，画法也细腻得多。就跟罗汉一样，观音菩萨也是中国佛教艺术里，受喜爱的一种主题，其介于天人两界之间，不像佛像的神性较强，也比较可望不可即。观音在不同的化身当中，可以用圣母的姿态出现，这时，女人可以向她祈求分娩顺利；也可以用鱼篮大士的身份出现，身兼船员的守护神；另外还有其他许多化身等等。有的时候，观音乃是被描绘成一套共计三十三相化身。丁云鹏在此卷中所描绘的五相观音，似乎并未遵照任何特定的图像纲目。

在卷尾的地方——也就是我们此处所刊印的图版段落——我们见到了普陀山，这

是一座位于南海中的岛屿，也就是观音菩萨在人间的故乡。观音则位于岩岸上的一处岩穴之中。从十世纪起，观音就以这样的形象出现在绘画之中；白衣观音则是另外一种变化型，那是李公麟在十一世纪时所创造出来的。到了后来，菩萨经常是以女性的姿态出现。[23] 耐人寻味的是，丁云鹏并未表现出观音惯有的安详慈悲，反而将她刻画成中年的女性，以一脸严肃的表情，由岩穴向外望去。再者，标准的画观音之法，乃是将其安排在安详的场景中独思，丁云鹏在此则一反常态，让观音改在熙熙攘攘的景致中沉思：海浪拍击着岩石；一群妖魔鬼怪顶着岩石，仿佛岩石正摇摇欲坠一般；龙王偕一名下属乘龙前来致敬；善财童子须大挐（Sudhana）站在左下角的位置，以双手合十礼拜；一天干则在天上显现；以及一只长尾小鹦鹉攀附在悬崖垂下的爬藤上。

　　这一点也不像是正统的佛教绘画，所以我们或可质疑（晚明大家所作的佛像画往往使人有此疑问）：我们要如何将其视为一幅宗教画呢？顾正心在委托丁云鹏绘作此图时，是否真的出于虔诚之心？如果是的话，这幅作品是否合他的意呢？甚至，以这幅作品作为基础，我们可以提出一种假设性的回答：由于这幅画作似乎过分讲究艺术的形式及效果，以至于无法传达强有力的宗教信念；而且，此作似乎也呼应了董其昌之流的那种知性的参佛方式。在此，决定丁云鹏笔下的观音形象者，乃是李公麟一类的古典模范，以及他个人在造像时的适当斟酌。但是，真正使得丁云鹏这一类画家，能够提振佛像画——哪怕只是如昙花一现——一扫其数百年来萎靡不振的风气者，则是在于画家懂得在自己与旧式的画作之间，以及在严格的造像传统和实用佛像之间，维持分际。

　　到了 1580 年代后期，丁云鹏回到了安徽，并且在该地为好几部木刻版图书，绘制画稿，其中包括两部著名的墨谱图案设计：1588 年的《方氏墨谱》和 1604 年的《程氏墨苑》，两者均代表了当时最精美的图画印刷。[24] 丁云鹏的父亲于 1580 年代中期去世，丁云鹏可能被迫，而更须以鬻画维生。稍后，他拂逆高堂老母的期许，再度游历长江沿岸诸名山大城，甚至远赴福建。他在南京和扬州居住了一段时间，晚年则寄宿在苏州附近的虎丘山寺之中。他可能卒于 1625 年后不久。[25]

　　在山水人物类的构图当中，最能代表丁云鹏成熟的画风者，有几幅是以"扫象"为题。此一主题的图像根据，以及其为何突然在晚明时期蔚为流行等等，都还是悬而未解的问题。晚明有记载指出，"扫象"一题是在玩弄暧昧的双关语游戏："扫象"意即"洗象"，但同时也有"扫相"之意。[26] 六朝名家张僧繇和初唐的阎立本，相传都曾画过此一主题；传世也有几个版本的《扫象图》系钱选名下，但可能都是摹自钱选已佚的某件原作。[27] 在这些作品当中，一名僧人正看着几位印度侍者，以长帚和浴巾洗象。晚明画家在处理此景时，则加添了一位旁观的菩萨，习惯上大家都以文殊菩萨认定之，虽则也有可能是普贤菩萨，因为大象乃是普贤的坐骑。

7.11

丁云鹏

扫象图　1588 年

轴　纸本设色

140.8×46.6 厘米

台北故宫博物院

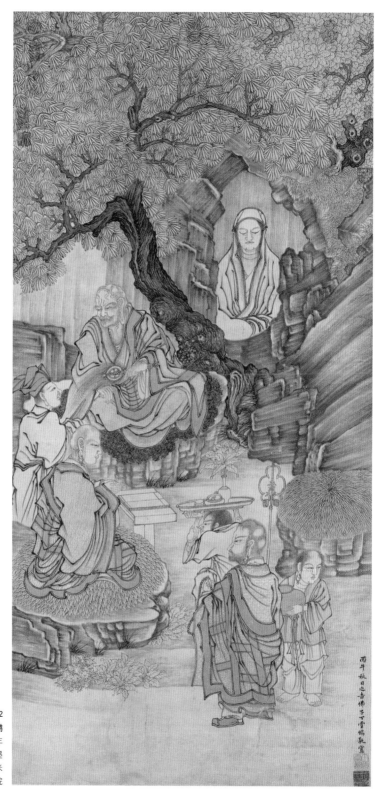

7.12
丁云鹏
岩间罗汉　1606 年
轴　纸本水墨
142.8×68 厘米
台北故宫博物院

丁云鹏 1588 年的版本【图 7.11】，将景中各元素安排在窄长型的构图之中。这是吴派晚期绘画爱用的一种布局方式。画中人物分成两层，各位于溪流的两侧。大象以及半遮在大象身后的侍者，都是取自"钱选"的构图（只不过左右刚好颠倒），想来可能是根据"粉本"传移摹写而成（参阅《江岸送别》，页 216）。在画面的右侧，菩萨坐在宝座上，旁边有两位侍者和一位天王跟随。衣褶系以遒劲不安的贝壳纹所描绘，使人想起高古时代勾勒"卷云流水"之风。丁云鹏也以类似的精巧细腻之法，勾勒出歪扭错节的古树。成群的人物则安排在中景地带；为了使观者和画面保持距离，画家在近景安插了石块和溪流，这是另外一种老旧的作画习惯，为的是让我们以旁观者的角度，目睹一出以高古人物为主角的神秘仪式，如何在一个今日已经无缘得见的世界当中演出。

董其昌为丁云鹏的《五相观音》卷作了题识，文中表达了他对丁云鹏能在此年少之作当中，就展现出了极工妙的技巧，甚感敬意，但是，他接着又指出，丁云鹏后来就失去了这种能耐，老来笔法也变得散漫不拘。在另外一则题识当中，董其昌则以"枯木禅"来譬喻丁云鹏晚期画作的笔法，并且提到："少而工，老而淡。"[28]董其昌在另一处又赞美丁云鹏在松江期间的作品，但是却补上一句："及再游吴中，指腕稍逊，无复精能如此手笔。"[29]关于最后这一段，我们自然可以不予理会；这其中反映了董其昌自己因为反对吴派，而胸怀成见，所以用一种偏颇的眼光，来批判丁云鹏的画作。丁云鹏在晚年时期，的确是创作了许多粗糙、重浊的作品，但是，这并不是因为他返回苏州，或是受吴派画风所致。恰恰相反，吴派风格里的优雅细腻之处，特别是文徵明和仇英所留下来的一些遗绪，无疑正是丁云鹏最精良画作里的一大长处。每当他出错的时候——而且往往错得很离谱——似乎都是因为他想要创造出一种能够与山水画新时尚并驾齐驱的人物画风貌，但其结果却很不幸。

厄特林（Sewall Oertling）最近在其博士论文当中提出，丁云鹏画风上的大转变，乃是发生在 1590 年代期间，肇因于他结识了南京的一位赞助人及其交游圈，其中包括了袁宏道和其他几位公安派文论家；根据厄特林的观点，丁云鹏意图在人物画之中，实现公安派所提倡的个人主义及"奇"的理想。[30]丁云鹏可能也试着想要转化高古人物画的风格，也就是九世纪末的罗汉画家贯休以及更早期名家的风格等等，欲与董其昌援用元代及更早期山水大家画风的做法，并驾齐驱。但是，业余画家的稚拙感、比例的扭曲、绝对的明暗对比——所有这些"不和谐"的表现手法，在董其昌的运用之下，都显得强而有力——到了丁云鹏的人物画布局当中，却仅仅给人一种不愉快之感。

佳例（或说是坏的示范）之一，乃是一幅 1606 年的《岩间罗汉》【图 7.12】。石台上有几位罗汉，端坐在树叶或草席上；观音则见于上方的洞窟之中。刻画岩石所用的坚硬粗短的用笔，也重复用于勾勒人物瘦骨嶙峋的脸部侧面以及其结实粗壮的身形。所有人物的面部表情都很严肃，甚至阴沉。在强烈的浓墨线条规律之下，画家剔除了

墨色的明暗层次，这种做法可能是因为丁云鹏参与木刻版印刷的工作，而受到了影响。当时的一些观者想必也将这些风格特征，认定为是所谓"南宗"人物画的构成要素吧。《图绘宝鉴续纂》一书以肯定的口吻评曰："初见其笔，似乎过拙，辗转玩味，知其学问幽邃，用笔古俊，皆有所本，非庸流自创取奇也。"[31]

以今日而言，多数观者可能无法苟同这样的做法，而且会认为，丁云鹏以山水画的新潮流马首是瞻，借此为人物画开创新局的设计，并不成功。然而，方薰等人认为他振兴了人物画，使其得以奠基在一个素质优越的坚实基础上，这一点丁云鹏实在当之无愧；再者，徐沁以"力追古法"四字，来推崇崔子忠及陈洪绶的成就，丁云鹏也堪称是此一作风的先导。但是，说了这样的话之后，我们还是必须承认，真正给我们愉快时光，使我们全神投入，而且可以确认为是艺术的最高水平者，并非丁云鹏的画作，而是这几位年轻一辈画家的作品。丁云鹏为人物画设下了大多数的条件，使其得以重新恢复最高的水平，但他本人却未能完全达到此一最高的水平。崔子忠和陈洪绶作品的表现力丰厚复杂，丁云鹏的人物画和山水画的形式，往往好像快要达到那样的境界，但最终却还是逊色许多。对于风格的自信感，以及能够刻意而自觉地运用该风格，乃至于敏锐的品味和机智等，都是丁云鹏画作中所没有的。丁云鹏的折中主义作风，以及他在技法上的熟练度，都是很实在的优点，只是在晚明的时代里，光具有实在的优点，似乎并不足以营造出最精彩而动人的艺术。

第三节　吴彬的道释画

跟丁云鹏一样，吴彬也笃信佛教。他为寺庙绘画罗汉及其他佛教人物像，知名的有南京附近的栖霞寺。在讨论过吴彬的山水画（参见前一章）之后，如果我们在他的佛教人物画里，也发现强烈的古怪质素，并不足为奇。但是，在晚明的佛教绘画里，怪诞的风格绝不限于吴彬的作品而已。在此，我们应该针对几种可能的解释，稍微探讨一下。

一般而言，儒家和佛教一向就是两套互竞互斥的系统；早期的时候，它们一直维持着比较传统的形式。但是，它们之间也有过和谐共处及融合的时候，而最近的一波融合，就发生在晚明时期。这是由于王阳明传人所发展出来的心学派，带有激进的倾向，而这些倾向却与佛教当中的一些思想倾向产生了关联，于是，彼此之间有了共通的基础。[32]事实上，佛教在晚明时期复兴，可以看成是新儒家发展的一项副产品，而且，其本身对于晚明一代的思想运动，并没有多大的贡献。借用狄百瑞（de Bary）的话说，佛教的复兴"一方面看起来好像是一种宗教现象，其反映了人对于社会快速变动及政治腐败的种种不安全感；同时，在另一方面，传统结构下的个人伦理及社会规矩，正在史无前例的崩解之中，就此而言，佛教复兴也是一种道德的复兴"。再者，佛教的复兴"也为晚明的怀疑主义哲学，添增了一份强烈的色彩"。[33]虽然僧人与寺院

依旧，意义重大的新兴现象则是，信奉佛教的文人为数日增，他们在佛教的思想及信仰当中，发现了许多"静心"之法和道德准则，而且，这些道德准则还与他们自己的儒家信条，不无相通之处。

广布流行的佛教宗派则是净土宗和禅宗——同样地，这两种宗派一度被认为是两相对立，如今却言归于好，形成一种彼此贯通的通俗教理。净土宗和禅宗各自强调出离往生及参悟，而晚明佛释画所选择的题材，很典型的也是这两类主题。我们可以看见，晚明时期对于所有具有天人合一暗示的题材，都有一种强烈的偏好；这其中想必有一部分是出于佛教在家居士的赞助与支持。罗汉是受到喜爱的题材，他们代表了在俗世中悟道的理想。在中国，罗汉一直带有几分儒家圣贤的性质；但他们并非积极的淑世济世者，而是潜心修成正果的模范。再者（再引狄百瑞的说法），"君子在艰难的时代里坚持政治理想主义，虽然仍是一件可敬的事，但是，一旦时代病入膏肓且严重脱序，坚持政治理想主义就变得可望而不可即，而且也比较无关紧要。这时，比较合理而且符合切身之需的，反而是圣贤式的精神超越。"[34] 然则，吴彬等人笔下的罗汉典型，并未具有中国传统圣贤般的庄严慈悲法相，而是描绘成各种古怪的造型，仿佛这些罗汉都面带悲痛疾苦的表情，而且，对于人道主义的理想，也都怀抱着半信半疑的态度。

古怪乃是晚明人物画里的一项基本要素；这一点，中国作家已经指出过，详见前面的引文。不过，他们所谓的古怪，通常都带有轻蔑贬损之意——以方薰和《图绘宝鉴续纂》的作者为例，他们就认为这乃是画家的缺点所在，所以丁云鹏的成就高于这些画家。其他作家则持比较肯定的看法。周履靖在一篇名为《天形道貌》（1598）的论人物画文章当中，举出了各种生动的人物类型，其中有一类即是"古怪"，其特征如下："古如苍松老柏……怪如奇石嶙峋，回非世人之姿……古怪可施于山林隐逸。"[35] 周亮工具有独特的认知，他把古怪看成是表现力的一种强化剂，画家可以用这种手段在画中人物与观者之间，建立起一道强而有力的锁链。周亮工写道："画家工佛教者，近当以丁南羽（即丁云鹏）、吴文中（即吴彬）为第一，两君像一触目，便觉悲悯之意欲来接人。折算衣纹，停分形貌，犹其次也。"[36]

以奇怪脱俗的形貌来描绘罗汉的传统，最早肇始于九世纪末的禅僧画家贯休。每当有人问起他所画罗汉的形象来源时，贯休就宣称是梦中所睹。据说，吴彬也曾在梦中见到他画中的罗汉。尽管这两则梦境彼此相符，似乎有拆穿吴彬故事真实性之虞；不过，吴彬这则梦见罗汉的故事，仍旧是一则格外具有参考价值的记述。这则记述的出处如下：相传吴彬曾经画过好几轴五百罗汉图，一度存放在栖霞寺中，而画上共计有三篇论画的题记，其中一则便提到此一故事。这三篇题记如今收录在《金陵梵刹志》一书当中，此书约辑于1627年左右。这二篇题记的内容十分有趣，值得我们详细地在此引述，或是概述大要。[37]

第一篇题记出自焦竑（1540？—1620）之手，写于1602年。焦竑是"狂禅"的

拥护者，属于"心学"的激进派。[38]他形容吴彬是一个俊气孤骞的人，并且提到吴彬的文学造诣——有点令人惊讶，因为除了吴彬自己在画上所题的几首诗之外，并没有其他证据可以显示他的文学成就。第二篇题记出自董其昌的手笔，作于1603年；他在文中趁机表现自己对佛学观念及术语的掌握能力。他开门见山就提出，佛像画的价值与佛经相当，两者都能够体现佛法。"如观净土变相，必起往生想；观地狱变相，必起脱离想……岂异经禅之力哉？"他指出，古代的绘画宗师很积极地将佛法传移阐明在画像上，也就是以"宝刹现于毫端"的方式，将艺术转化为神圣的用途。在形容吴彬时，董其昌以"居士"相称，并且说他"翰墨余闲，纵情绘事"。就像焦竑赞美吴彬的文学能力，董其昌此一说法不外也是一种老套的用语。但是，除了这类用语之外，董其昌几乎很难用更好的说辞，来称赞一个画家了——虽则这些用语错表了吴彬的身份，因为吴彬当时正以宫廷画家的身份，供职于南京朝廷。

董其昌接着又说，吴彬因游栖霞寺，见到无数的石刻像，位于绝壁表面的佛龛内，于是发愿绘画五百罗汉图，以赠该寺。董其昌稍后在观赏了这些画轴之后，甚感惊叹："而画罗汉者，或蹑空御风，如飞行仙；或渡海浮杯，如大幻师；或掷山移树，如大力鬼；或降龙驯虎，如金刚神。是为仙相、幻相、鬼相、神相，非罗汉相。若见诸相非相者，见罗汉矣。见罗汉者，其画罗汉三昧欤？为语居士（即吴彬是也）：'而无以四果为胜，以众生为劣，以前人为眼，以自己为手。作如是观者，进于画矣。'居士（指吴彬）曰：'善哉。'"

第三则题记则是出于南京知名的学者顾起元（1565—1628）之手。他提出了另外一种说法，说明吴彬何以来此绘作五百罗汉图。顾起元也跟其他两位一样，一开始先简介吴彬的生平，并盛赞他所作的佛像画。顾起元指出，1596年时，一比丘自四川来，他乞请吴彬绘制五百罗汉图若干轴，以作为寺中法宝。（我们应当还记得，贯休也是出身四川。）究竟这是该名僧人的一种委托作画之请，或是他指望吴彬以虔诚捐献的方式，绘制这些画作送给栖霞寺，我们都不得而知。无论如何，吴彬默然未许，僧人也离开了。稍后，吴彬在入寐之时，忽梦该僧率众礼佛。他自己也随其瞻仰。突然间，大声震地，异羽弥空。吴彬与僧人登台睇望，见到了众多金刚之类的神物，形貌都很特殊诡怪。正当吴彬仓皇思避之际，有厉声嘱咐吴彬曰："必画貌若等，斯可归矣。"吴彬索笔而摹之。一会儿之后，一卒持刀牒来至，仿佛欲薙其发，吴彬从梦中惊醒。于是，发心写五百罗汉像，悉以梦中所见作为蓝本。绘毕之后，他将这些图轴奉献给栖霞寺。在叙述完吴彬的梦境之后，顾起元针对梦境与现实的关系，发表了长篇大论，并指出梦境与现实的分际很难说得清楚。他最后的结论则是，吴彬因为经历了灵界的纯真景象，所以能够如实地摹写其真实的形象。

栖霞寺中所存的吴彬五百罗汉画轴，可能已经亡佚，[39]但是，以长卷形式表现同一题材的画作（长达2.35米！），则有一部，现存克利夫兰美术馆【图7.13】。所有这

人物画、写真与花鸟画

291

7.13　吴彬　五百罗汉图　卷（局部）　纸本设色　34×2350厘米　克利夫兰美术馆

五百个圣人，皆如数描绘，另外还有十八位侍从，最后并添加了坐在石上的观音；除此之外，也包括了各类有趣的走兽怪物等等。[40] 如果说，我们因为读了董其昌的描述和吴彬梦境的内容，便期待吴彬也跟博斯（Bosch，十五世纪尼德兰画家，以画风怪异而著名）一样，画出宏伟壮观的梦幻场面，那么，我们将会失望；吴彬的画卷使人感觉愉快有趣，但却一点也没有令人震惊之感。有的罗汉正涉水前进，有的则骑着凤凰飞在天上，或是驾驭着各式各样的怪兽。这不免使人怀疑，在这么一个长篇幅的计划当中，画家在安排大多数的活动时，其灵感的来源，反而比较不是罗汉的图像如何，而是必须避免单调沉闷的画面。所以，不管吴彬的梦中记忆如何，他都必须在罗汉的姿势和脸相的类型方面，多所变化，以应所需。当画家在着手像五百罗汉这样的计划时，他所面对的问题，就跟山水画家在构思长篇大幅的全景山水一样；亦即如何维持观者的兴趣，以免主题有落入千篇一律之虞。事实上，吴彬所完成的，乃是一种彻底

的形式探索，这是一幅以众罗汉的脸相及其身着长袍的躯体作为岩石，所建构出来的峭壁山水，而且，共有五百种变化。画家或许是刻意以变形的头及身体，来表现罗汉禁欲苦修及修行瑜伽奇术，但是，这些罗汉看起来，反而比较像是艺术上异想天开的结果，颇令人感到愉快有趣。最终看来，这些罗汉倒是与休思（Dr. Seuss）画笔下的童话动物较有相通之处；其与中国传统佛教绘画当中的典范之作，反而出入较大。

顾起元在题记中，提到吴彬还作了其他的佛像画，其中之一乃是一套描绘《楞严经》中的二十五圆通像。台北故宫博物院现存一部以此为题的大开本画册，有可能就是顾起元所说的这一套作品。若然，这部画册想必是绘于1603年以前，而不是有些学者所说的1617至1620年间，因为顾起元的题记系写于1603年左右。[41] 我们由此套画册的风格，也可看出其纪年较早，而且与吴彬十七世纪最初十年的作品相符。册中每页均无名款，也未钤印，但是，却有陈继儒（纪年1620）和董其昌（纪年1621）

娇梵钵提

7.14 吴彬 娇梵钵提（牛司）册页 取自《画楞严二十五圆通像》 纸本设色 62.3×35.3厘米 台北故宫博物院

为作尾跋，并指出作者乃是吴彬。董其昌的题记仍然是一则与吴彬画作无关的渊博论述。我们应当指出，董其昌从未在任何的著作中，称赞或提到吴彬的山水创作，有可能因为吴彬的山水风格正好与南宗画派的教义相抵触。相较之下，吴彬的佛释画则是董其昌可以接受的一门画类，因为他对这类的绘画并不特别在意，而且也没有什么强烈的看法。陈继儒的题跋指出，吴彬画《楞严经》中的圆通像，在中国画史上并无前例可循；同时，他提供了一则有趣的讯息，指出吴兴地区有一位名为潘朗士的人，可能是一位出家人也说不定，他亲自指导吴彬如何设计布局，以及如何正确表现这些佛像的发型及脸相。吴彬在制作这一套罕见的作品时，需要有人指点各佛像的图像为何，这是可以理解的。《楞严经》是属于佛教秘密部的经典，所讲述的乃是佛陀和菩萨如何透过三昧，也就是以静坐调心的方式，悟穿万物的真相。根据经中所载，这二十五位已经臻此境界的"圆通"，应佛陀之请，分别透露他们臻此境界的手段为何。

册中第九页所描绘的乃是牛司娇梵钵提【图7.14】。其正确的图像特征乃是牛蹄以及牛特有的反刍模样，但是，吴彬并未将这些特征描绘出来，只是单纯地把他表现成一位静坐沉思的僧人，面前并有一托食之用的钵。娇梵钵提身上所穿的长袍，其画法与丁云鹏1588年的《扫象图》（见图7.11）相同，都是采取古风；再者，吴彬同样也是运用矫饰的平行皱褶线条，来描摹长袍，只是吴彬的手法更加成功：他还将平行的皱褶线延伸至整个背景，也就是我们所看到的奇幻怪诞且盘根错节的树根坐椅。这其中暗示着万物皆等的观念——木、石、衣袍、肉体（相同的线条纹路也在僧人的脸部和胸部出现）皆然——借此，吴彬很清晰生动地交代了僧人定静专注的神态，显示出他已经超越了世间无常，像木石一般地入定。然而，在吴彬的画作当中，这种万物皆等的手法，并不完全只是某些特定形象的专利而已；吴彬把这种自由变形的手法当作风格的要素使用，不仅用在人物画当中，也用于描绘山水，譬如说，他会把土石地块转化为人体器官的形状，也会把岩石变形为植物的形体，或者（一如我们此处所见）是把纠结歪扭的树根变化为卷曲盘绕的云雾之状。这是此一时期常见的一种做法——宜兴的陶工就把茶壶作成风干的梅枝或莲藕状，另外，也有人以木雕来复制观赏用的太湖石。

但是，尽管这些变形的手法乃是基于审美的考量，吴彬却能有效地利用这些手法，以凸显他的主题。当他想要让山水兼具道教仙境的作用时，他就为画作赋予某种化外之感；或者，当他想要增强画中人物的表现力，使其成为佛教的图像时，他就为作品赋予严肃的宗教气息。而事实上，为了要达到这种种效果，以及阐明佛教的教义，吴彬乃是通过复古及援引前人风格的方式，在品味高雅的观者心中，勾唤起一种呼应古人画作的视觉观感（陈继儒和董其昌在题跋当中，也是援引先辈大家来证实吴彬的画风）。如此一来，无疑也为吴彬的画作注入了一股特别的迷人力量，使得晚明信奉佛教的一些文人备受吸引。吴彬的画作具有多层次的吸引力，也因此，可以看成是许多信仰经过同等复杂的总合之后，所形成的具体化图像。

第四节　崔子忠

晚明主要人物画家中的第三位，乃是崔子忠。[42]从他在世的时候开始，画坛就很习惯地拿他与陈洪绶相提并论（例如，本章在开始所引述的徐沁之语），两人号称"北崔南陈"；不过，陈洪绶所受到的青睐，一向也远比崔子忠来得多——就这一点而言，陈洪绶的确是实至名归。但是，崔子忠本身也是一位引人入胜且具有高度原创性的画家，虽则他别出心机的绘画特色，往往可能会使他的作品难以像陈洪绶某些作品那么通俗。

崔子忠出身北方，系山东省莱阳人，可能生于1590年代初。[43]崔氏家族一向富裕，然而，到了他父亲这一代，不知为何在经济上衰败。无论如何，崔子忠受有良好教育，少时通过诸生考试。自此之后，虽然他还曾经多次赴试，却未能通过更高级的考试，或担任任何官职。他在早年就迁居北京，并继续在北京努力于仕途。宋氏宗族在他的故乡是一显赫大姓，而他的知交当中，有好几位都是宋家子弟。崔子忠连同这几位宋家子弟都是复社的成员，但是，并无证据显示，崔子忠曾经积极参与政治。相反地，随着年岁增长，崔子忠对所有的社交生活，似乎反而越来越回避。1625年时，宋家有两位子弟得中进士，这无疑凸显了崔子忠多次赴试不第的事实。崔子忠传世最早的一幅纪年画作，即作于次年，有可能他就是在这个时候，开始打消取仕的念头，退而成为画家。

此一时期的北京尚未成为声名显赫的艺术重镇，但是，在文人士大夫之间，却有一些人身兼艺术家，另外也有许多人是诗人、书法家之类，他们都因为官职任命的关系，而在这北方的京师出出入入。米万钟当时就在北京，而且可能认识崔子忠；其他的文人士大夫还包括王铎、戴明说。我们在前面的章节讨论这几位画家时，曾经指出过，晚明活跃于北京的画家虽然没有蔚为流派，或是形成一种连贯一致的风格走向，我们却可以在他们的画风之中，看出某种复兴北宋巨嶂山水形式与布局的倾向，而且，他们往往是以线条及书法性的笔法，来处理北宋的山水格局。此一倾向可以在崔子忠好几幅作品之中得见。但基本上，崔子忠系一位独立自主的画家，他的学习多来自专研及临摹高古人物画家之作，而非受教于任何业师。

截至1630年代，崔子忠已经颇有画名——"北崔"的说法已经不胫而走——而他传世大部分的纪年之作，均出自此一时期。1633年时，董其昌正在北京担任皇太子讲官之职，这同时也是董其昌最后一次居住在北京，当其时，崔子忠登门拜访了董其昌，或许是希望得到董其昌的扶持，因为在威望极高的士大夫艺术交流圈子当中，董其昌是最举足轻重的一位人物。根据周亮工的记载，董其昌不仅推崇崔子忠的绘画，同时也仰慕崔子忠的文采及人格，并说他这些成就"皆非近世所常见"。[44]崔子忠则为董其昌作了一幅《云林（即倪瓒）洗桐图》，其典故出于元代画家倪瓒的一则轶事，叙述倪瓒因洁癖之故，连庭园中的树木似有沾尘之状，也要驱使童仆一一加以洗刷。尽管

7.15
崔子忠
杏园送客 1638 年
轴 绢本设色
154.4×52.1 厘米
加州伯克利景元斋收藏

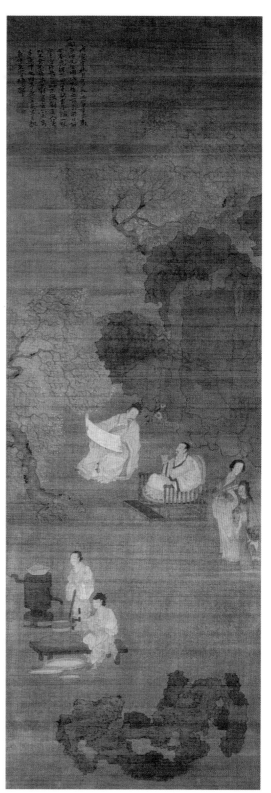

此作非彼作，传世却有一幅出自崔子忠手笔的《云林洗桐》，现存台北故宫博物院。[45]

然则，终其一生，崔子忠从未以绘画换取优渥的生活。他的绘画作品似乎始终远离人群，而且毫不妥协——他并不愿意让自己的绘画变得通俗化，即便只是像陈洪绶那样，他也不愿意——所有关于他的记述，都强调他孤介的性格。他共有一妻二女，全家都住在一处杂草丛生的颓圮屋舍之中；他的妻女也都精于绘事，亦能赋诗。他的衣着朴素，谈吐看起来则像是一介古人。朋友以金帛相赠，意图减轻其贫穷，却遭他严词以拒；富有人家苟有以礼相赠，希望借此购得他的画作，均失望以还。李自成于1644年攻陷北京时，崔子忠变得意气消沉。同样地，所有想要帮助他的人，约莫都触怒于他，而他也不接受这些人的帮助。他一度与朋友同住，但是，当他发现该位朋友已经无法继续资助他，却又不好意思启口时，他便偷偷离去，自己掘一土室，或者说是地穴，卒以饿死。

关于崔子忠的生平，钱谦益（1582—1664）曾经写过一篇很长的记述。钱谦益是晚明极负盛名的学者，他与崔子忠于1638年在北京结识。[46]钱谦益提到那年他在京师的时候，住在一位刘履丁先生宅第的附近，刘履丁宅中并有一座种植老梧桐树的庭园，"道母（即崔子忠）喜其萧闲，履丁去，遂徙居焉。晨夕与予过从者，凡两阅月"。刘履丁是出身福建的一位文人士大夫，他曾经随福建的政治家兼书画家黄道周学习；刘履丁本人也是一位次要的画家、书家、篆刻家及诗人。1638年，他从北京赴南方就任新职时，崔子忠就搬进了他在北京的宅第。

崔子忠于同年秋天为刘履丁所作的送别图，乃是对于刘氏此一慷慨之举的酬谢；此作至今仍流传于世，名为《杏园送客》【图7.15】。崔子忠为该画所作的题识，系以一种乖僻的书风书写，其内容如下："戊寅中秋月三日，长安（指京师北京）崔子忠为七闽（即福建）鱼仲（即刘履丁）先生图此。先生之长去旬日，留之涿鹿（在河北省），继而田单骑玄金陵（即南京）。一使皇皇守此图，无此不复对主人，是以不食不寐为之，对之宾客亦未去手。鱼仲之好予者至矣！予之报鱼仲者岂碌碌耶？"

很显然地，崔子忠先前已经允诺绘此画作，而且，乃是在刘履丁家仆的一再督促下，方才得以完成。我们也许可以假设，此轴所绘即是刘履丁与崔子忠在刘宅庭园中的送别聚会。在崔子忠的笔下，画中两位文士看起来大同小异，而且比较像是晚明标准文人的模样，而非针对个人的形象加以描摹；我们不应当将此误解为真实的画像。手中持卷者，想必就是崔子忠，另外一位则是刘履丁，这可以由他的官服看出；画面下方的两位男仆，正在操作一副石磨和一部过滤用的器具，可能正在酿制某种芬芳的酒。

画面的布局遵循着标准的样式，将最重要的参与者安排在后上方，童仆则占据近景的部位。画中的深凹处，正是全画最优越的地带；而且，我们可能也会发现，此作的布局具有一种阶层性，就像北宋的山水画一样，画面的最下方总有一座村落，佛寺

则位在远上方。在崔子忠此一画作里，近景的太湖石与后方背景的假山，将各组人物全都收纳在中；其中，太湖石乃是以骚动不安且震颤不拘的叉笔线条所描绘，假山上则有青藤蔓爬。绽放中的杏花树，甚至进一步地将人物框住。人物的衣褶系以崎岖多角且不自然的线条描绘，其身形姿态也很造作，在在都为这些人物赋予了一股具有古意的尊严感。画中的人物整齐成对，彼此互相投入，同时，他们对于自己眼前的工作，也都全神贯注，并未向外与观者建立任何关联；这些人物似乎很成功地将周遭的世界暂时阻隔在外。如此，由于画家采用了复古式的人物画风，以及画中人物具有全神投入的特质，而且，全作的布局方式也呼应着文人庭园中雅集的传统景致（比较仇英的画作，参阅《江岸送别》，图 5.21），于是，这两位知交之间的惜别聚会，被提升到了如仪式般的情境。

也因此，此一画作甚至转化成了一种类似古典式的主题。对晚明人而言，这样的题材并不寻常。以当代人此时此地所发生的真实事件为题的画作，远比描绘古事，或是以道释文学及传说为题的画作，来得罕见得多。崔子忠的作品大多属于后者。他自己可能也是道教的信徒，属于信奉许逊的一个宗派。许逊就是许旌阳，他是道教成仙之人，相传他在三世纪末时，举家（共计四十二人）升天。这一派的道教信仰，后来就从儒家的学说当中，撷取了孝道一类的道德主题，并且从宋代以降，成为民间流行的一种融合性宗教。

崔子忠曾经多次描绘许旌阳升天的题材；台北故宫博物院所收藏的一幅未纪年之作【图 7.16、7.17】，似乎是此一题材传世最精的一个例子。崔子忠在画上题了一首七言绝句，并有献词：

> 移家避俗学烧丹，挟子挈妻共入山。
> 可知云内有鸡犬，孳生原不异人间。
> 许真人云中鸡犬图，诸家俱有粉本，予复师古而不泥。为南浦先生图之。

"鸡犬"象征安稳的田园生活；此一典故出自庄子、老子所著的道家经典。老子在著作中勾勒了此一理想的生活方式："邻国相望，鸡犬之声相闻，民至老死，不相往来。"对晚明人而言，能够像许旌阳等人一样，通过道教的修行方式，以达到这种理想境界，想必具有强大的吸引力；如此，这样的信仰及绘画题材之所以广布流行，是很可以理解的。

正如崔子忠所提，过去许多流派的画家均曾多次描绘此一画题。有的时候，画家作画的内容虽然大同小异，但所描绘的主人翁却是葛洪；葛洪也是另一位道教的成仙之人，其生活的时代较晚。连王蒙也画过一幅，丁云鹏还根据该作画了一幅仿作。[47]也有许多平凡且名不见经传的画家制作过同类的作品，但却品次低下，不管这些作品

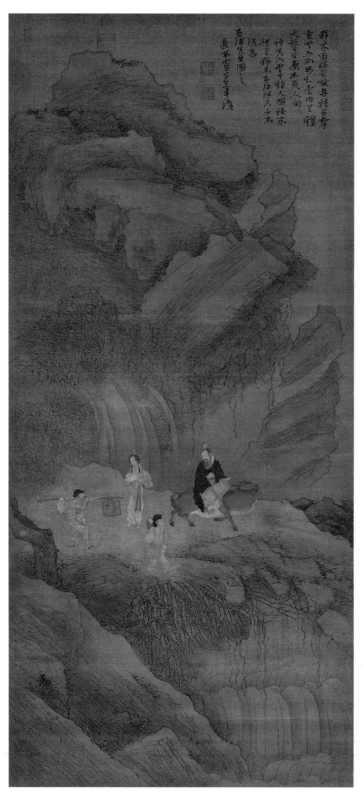

7.16
崔子忠
云中鸡犬
轴　绢本设色
191.4×84 厘米
台北故宫博物院

7.17
图 7.16 局部

的原意是否作为信仰崇拜之用，或者画家只是在重复一种由来已久的神圣主题——这些作品在在都为崔子忠的画作提供了适当的参考对象。[48]崔子忠的确是"力追古法"，但同样地，他的复古特征，却是经过强调的，已经近乎戏谑之作（parody）。然而，崔子忠并没有看轻此一主题的意思，就像吴彬笔下的怪状罗汉一样，并无嘲笑愚弄之意。很明显地，对于晚明艺术家及观者而言，这些风格特征所含的意义，与我们今日的观感略有不同：它们为画中的形象赋予了一种恰如其分的尊严及距离感；提高了这些形象的表现力（如周亮工所指出）；再者（同样是在晚明观者的眼中看来），晚明同类画题中的形象，均属"老生常谈"一类，离不开陈腔滥调及俗套，而崔子忠这些风格特征则使得他画中的形象，免于陈腔滥调及俗套之苦。

在崔子忠的画作之中，成仙的许旌阳骑在牛背上，正沿着山径向前行，他手中握卷，内文或许是某部道教的经典。此一形象呼应着老子的通俗模样，老子是道家的始祖，也是一位半传奇的人物，他骑在牛背上，手持《道德经》卷。许旌阳的妻儿追随在后，他儿子身上还背着一个婴孩，最后面则是一名童仆，肩上挑着一担行李和一个鸡笼。前面则有一只狗快步领道，圆了"鸡犬"的典故。这一小撮人代表了传说中的四十二人——崔子忠在另外一个版本当中，则是画了十四个人。[49]这些人正踏向升天之路，并非（像通俗版画中所描写的）真的升上天空，而是登上某道教圣山，准备迎接他们进入神奇的隐逸之所或极乐世界。山腰间带状的重青绿颜色，暗示着道教极乐世界，就像画史早期的青绿设色风格，也经常有此寓意【图7.17】。画面右侧卷曲如尖塔般的岩石，以及由纠结不清的皴法所构成的活泼图案，再加上藤蔓等，也进一步使山水变得没有实体感，暗示出这是一趟超越俗世之旅。

在晚明绘画当中，成仙、修炼的主题不断地重复出现。相对于十六世纪苏州的山水画、庭园画等等，总是呈现出一种对于物质及文化环境的满足感，晚明画家及其观者对于周遭的世界，则似乎经常感到苦闷而拘束，仿佛他们身处牢狱一般，因而亟思解脱之道。以涤净为题的画作经常可见，例如，崔子忠的《云林洗桐图》即是一种象征；倪瓒对于污秽的感受及洁癖，也为晚明作家所津津乐道。崔子忠还有一幅以许旌阳（其能耐之一乃是降魔）为题的画作，一位清初作家在题记中，将该作拿来与龚开以钟馗为题的名作相比较，并指出，在明末崇祯年间，有鬼于光天化日之下，出现在市井之中。[50]

另外，暗示流徙，不以偏安为目的，而希望从现世渡向另一世界的画题，也是此一时期常见的；我们以上所讨论过的画作便透露出这样的讯息。我们在这许多画作当中所明显见到的怪诞风格，也可以看成是画家刻意偏离常轨，借以避开眼前的现实。而把画中的人物安排在远后方的位置，则是进一步将主人翁抽离观者的视野，不让这两者之间产生直接的关联——这几乎是崔了忠必用的手法，罕有例外。这些画作所提供观者的，并非现实世界的延伸，而是另外一些可以取代现实，可以解脱观者想象力，

7.18
崔子忠
洗象图
轴　绢本设色
152.5×49.4厘米
台北故宫博物院

7.19 图 7.18 局部

而且比较纯洁、比较安全、精神境界比较高的世界。

至于《扫象图》此一主题，一旦我们真正而完整地看出其所含的时代意义时，无疑也会发现，此一主题也具有某些类似的内涵。崔子忠曾经多次描绘此一画题，传世也有好几种版本；此外，传世还有一些无款或是误托在崔子忠名下的同题画作，都是仿崔子忠的风格，如此可以看出，崔子忠处理此一画题的方式颇受欢迎，因而带动了摹仿之风。在此，我们刊印了一幅确定是出自崔子忠手笔的《洗象图》，虽则在著录当中，此作至今仍然被列为"宋人"之作【图7.18】。就图像而言，此轴与丁云鹏1588年之作（图7.11）甚为相像。但是，和崔子忠的作品摆在一起，丁云鹏的《洗象图》就显得比较温和及墨守成规；相反地，崔子忠则在极端的形式当中，呈现出了一种引人注目的怪僻感，这也使得他和陈洪绶都被保守的画评家摒除在画坛的主流之外。崔子忠画中的人物如舞者般地弯身或摆动。菩萨手持长剑，可能是文殊菩萨的身份标志；他与世俗的同伴颔首作揖，并且互相比手画脚。这两人身后的护法天神以神奇的左臂，伸向笼罩在薄雾之中的树梢。两位侍者正积极地各司其职；其中一位（似乎也担任扛剑之职，因为他身上所带的剑鞘，正好与菩萨所持的长剑相符）正在洗刷大象的侧面，另外一位则拿着一只铜罐，正朝着大象的头部冲水。大象的姿势扭曲至极：头尾两端均朝向观者，使得整个象身弯成了弧形，不但形体很不明确，而且也没有明显的生命有机感。

画家在描绘人物及大象（参见局部，【图7.19】）时，运用了不断抖动震颤的线条；此一画法系取法古风，也就是所谓的"战笔"，这是晚唐五代人物画家的一种画法。此一画风原本是为了逼真地描摹衣服因褶纹所形成的不规则轮廓，但是，我们由传世大多数的例子可以看出，此一画法到了后来，却变成了一种古怪的矫饰风格。崔子忠很自觉地将此一画法再做进一步的夸张，并且配合上新的细腻技法及风格变化。举例而言，当他在处理大象那一对如阔叶般的大耳时，系以扇形纹勾勒其外形，而相对地，当他在描写人物的衣褶时，则是采取紧密的锯齿纹运动。这种对比的手法，就是崔子忠建立个人或乃至于特异风格的基础。他用很图案化的方式，来处理衣褶的明暗，此一技巧无疑学自欧洲铜版画作品；这一类的强烈明暗对比，反映出十七世纪画家对于幻象技法的着迷程度。[51] 在此一中国作品当中，其效果一点也不如幻似真，反而有些超现实主义的趣味：该技法为那些极度不自然的造型，赋予了某种三度空间的实体感，非但没有让这些造型显得更加真实，反倒提高了这些造型的奇异感。甚至连大象也是采用具有明暗对比的褶纹方式描绘，形成了雕刻般的怪异外表。土堤和树木系以一般的线条描绘（就跟描写许旌阳故事的《云中鸡犬》图一样），并没有人物的那种坚实感；在视觉上，形成了扁平的地面，与人物的浮雕般形体互相对比。此一画作充满了各种违反常态的画风；相形之下，丁云鹏1588年的《洗象图》至今已经失去了趣味性，但崔子忠此作却还能继续使人感到趣意盎然。

正当我们在推崇崔子忠画作里所表现出来的种种奇异的细致感时，我们也应该停步指出，无论就题材或风格而言，崔子忠的创作范围终究还是相当狭窄。他的确如方薰所言，"有心僻古"，而且力求"险怪"。但是，他的冒险却恰如其分。由他为自己所设下的非常曲高和寡的创作条件来看，他的成就足以证明他是陈洪绶在北方的劲敌，同时也是中国人物画家之中，最具原创力的一位。

第五节　陈洪绶及其人物画

诚如董其昌是笼罩晚明山水绘画的大人物，他迫使我们在看待其他山水画家时，都不得不考虑他们与董其昌的成就之间的关系，陈洪绶则是晚明人物画的主宰人物。这两位画家最终都是最具原创力、最复杂，而且都是晚明时期最伟大的画家。

早年　我们对于陈洪绶绘画的本质及意义，还非常缺乏了解，但是，他的生活环境在今人的研究之下，已经得到了相当大的澄清。[52] 1599 年，他生于诸暨，离绍兴西南约四十英里，属于浙江省。他在幼年随蓝瑛习画一事，我们在讨论他的山水画时，已经提到过。在此，我们可以用简短的篇幅，将他那一段的生平补齐。

陈洪绶的祖父系一功成名就的高官，留下了可观的家产。但是，陈洪绶的父亲虽有良好的教育，也曾多次赴试，却未能得中官职，以维持家道的兴盛；他去世时，陈洪绶年仅八岁。陈洪绶幼年受兄长所抚养，但他的兄长却也将他应得的家产，据为己有。由于他的婚约自幼就已决定，他未来的岳父也扶持养育他。他受到良好的教育，曾于 1618 年参加县试，考取生员，这是科举当中的初等考试；但他在乡试当中，却两次落第，时间是 1623 年及 1638 年——如果他通过了这级考试，便可通向仕途。

而在生员之中，大约每二十位才有一位得以进一步升任官职；其余落第的生员，便形成了一个次级而广大的书生阶层，这些人大多无法获得能够贡献所学的职位，于是他们另谋其他酬劳较低的生路，同时也继续苦读，渴望有一天能够做官。陈洪绶、崔子忠以及其他一些我们已经讨论的画家等等，都是属于这个大团体。我们曾经（参阅《江岸送别》，页 174、175）将明代稍早的一批画家，定位成一种类型：他们都出身于文人士大夫之家，而且，家道都在不久前中落；他们都受有良好教育，但是，他们的仕途最后都无疾而终。以陈洪绶的例子而言，我们一开始就可以看到，他具有此一类型画家的因子。中国的社会力（以及中国的作传者）往往会强迫人去顺应各种既定的生活模式，即便是最具个人主义倾向的画家也不例外。在这种情形之下，我们对陈洪绶并不必感到惊讶，因为他在其他许多方面，也都很符合此类画家的条件：他具有早熟的绘画才能；后来则迷恋于酒色；与小说、戏曲等通俗文学形式，结下了不解之缘；不管是真的或是佯装，有时他还会疯疯癫癫或半疯半癫。

邻近陈洪绶的家乡，就有一位此类画家的典范：亦即性情乖僻古怪的戏曲作家暨

7.20—7.21

陈洪绶

册页　取自 1619 年画册

25×21.8 厘米

新罕布什尔州翁万戈收藏

画家徐渭（1521—1593，参见《江岸送别》，页 164—174）。徐渭也是绍兴人，而且是陈洪绶父亲的知交。陈洪绶本人在徐渭的故居住过一段时日，而且很仰慕徐渭的绘画，虽则他从未仿作其风格。我们在前面已经见到过，陈洪绶的画法与徐渭那种泼墨的风格，完全南辕北辙。事实上，在陈洪绶之前的同类前辈画家，已经发展出一些创作的倾向（在《江岸送别》一书当中，我们以"泼墨"和"草笔"两类称之），但陈洪绶并未沿用既有套路，而是建立新的参考坐标，稍后我们会加以探讨。

据载，陈洪绶在四岁时，就在他未来岳父家中的墙上，画出了一尊高达九尺多的关侯像；在民间信仰当中，关侯是很受欢迎的神祇。到了十四岁时，陈洪绶已经在市井之中鬻画了。从十岁起，他就追随蓝瑛习画，一直学到二十岁出头。同时，他也专研新儒家学说，并且在 1615 年左右，成为知名学者暨哲学家刘宗周（1578—1645）的入室弟子，听其讲学。刘宗周是东林党内的名人之一；不但如此，陈洪绶还有其他许多朋友，也都是东林党的成员。无疑地，陈洪绶也从这些朋友身上，吸取了改革朝政的心态及理想主义的信念，认为读书人有责任参与朝政。终其一生，此一改革理想与他职业画家的角色之间，形成了一种互相拉锯的关系；而且，环境本身似乎也越来越让他无所选择，而只能扮演职业画家的角色。因此，这种拉锯的关系便持续地成为他生命中的一股悲剧性的暗潮。

基于陈洪绶早年与蓝瑛的关系，我们不免期待，他初期的创作会以蓝瑛的风格为摹仿对象。据我们所知，他有几件作品亦步亦趋地师法蓝瑛，而这些作品可能也都是属于他早年之作。[53] 然而，这些作品均未纪年；不过，以一个年轻画家而言，陈洪绶在二十多岁期间所作的少数纪年画作，已经可以看出非常不同的风格走向。在少数的纪年画作当中，包括了两部十二页幅的画册，分别作于 1619 年以及 1619 至 1622 年间，而且都是纸本水墨，描绘了各类题材——山水人物、蝴蝶花卉、静物等等。[54] 在这两部画册里，陈洪绶在描绘人物及花卉时，运用了极端精细的"白描"画法；另外，他也采用了几乎和倪瓒一样细致的干笔画风，以之描绘岩石和树木。这种一丝不苟的画风，使得陈洪绶的作品与蓝瑛典型的创作，形成了南辕北辙之别；但是，如我们前面所见，蓝瑛也经常能够运用文人画家相当有限的风格作画，虽则他从未（至少就他传世的画作而言）尝试过以这么精细的画法，去描绘这么精细的形象。

陈洪绶在 1619 年画册中所描写的静物题材，具有神秘的暗示性；对于画家当时代的人而言，这些题材自有其意义，但我们今天已经很难加以追溯。其中的景致包括：长有三片树叶的折枝，而树叶还被虫蛀食了一部分；注水的铜盆，水中还有月亮倒影；种植松、梅、竹的盆栽；以及我们在本书中所刊印的两幅。其中一幅【图 7.20】描写了一面丝质团扇，扇面上绘有菊花；同时，陈洪绶的名款和印记也都安排在扇面上（和项圣谟白画像的做法一样，比较图版 7.3）。如此，仿佛画家的名款和印记既属于扇面，同时也适用于整幅册页。一只蝴蝶栖息在扇面边缘，其身体有部分遮掩在半

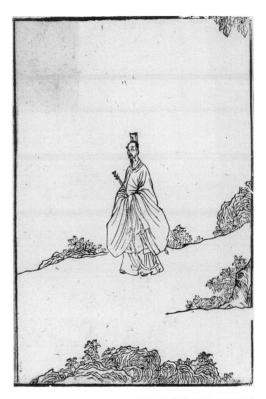

7.22　陈洪绶　湘夫人　取自《九歌图》版画　　　　　　　　　　　　7.23　陈洪绶　屈原　同图 7.22

透明的丝质扇面底下，而画家在描写这一部分时，则是运用朦胧的墨色；另外，蝴蝶本身也有一部分稍稍与扇面所画的菊花重叠在一起。由于这些重叠在一起的影像，与花卉引蝶的画题（陈洪绶后来也曾多次描绘）甚为相像，因此，使得我们在解读画面时，误以为这就是一幅以花卉引蝶为题的扇面画，但是，随后我们就会发现，在画家的诡计巧思之下，蝴蝶与菊花其实分属不同的画面，而画家在为画面落款时，也取其暧昧之感。原本我们以为这是一幅简单而传统的画作，结果却发现，陈洪绶乃是以一种朴实无华的曲调，很复杂地玩弄着真实与再现的主题。

　　另一幅册页所描绘的物象【图 7.21】，则似乎是仕女梳妆台上的零星物件：一面莲花形的镜子，镜面朝向我们，并且带有流苏；一枚莲花状的发簪；一枚戒指，戒指上的纹饰则是一只位于云端的兔子（我们可以推测，这是月亮、嫦娥、女性的象征）；以及一朵花。就这些物件的关联来看，这朵花可能是性爱的象征。也许这些都是某位女妓的配饰，其中隐藏着一些微妙的色情含义。

　　在此，我们可以看到，陈洪绶早年的艺术创作——和他中期绘画的典型特质相比，多少令人感到有些惊讶——不但在风格上具有高度的复杂性，同时，在意象上也很耐人寻味。虽然他早年的创作很明显而刻意地在追求一种精致的感受，但他并不以摹仿

业余文人的作品来达到这种精致性。而且,业余文人画也少有这类的先例或类似的作品。倒是在晚明一些高级的工艺创作当中,匠人传统与文人品味之间,有了互动的关系,我们反而可以从中找到一些比较近似陈洪绶作品之处——例如,宜兴茶壶及其附加或雕刻的纹饰;安徽南部所制造的墨,尤其是塑在墨上的浮雕图案,以及收录这些图案的墨谱书籍;或者是后来由南京十竹斋所生产的具有木刻版画图案的诗笺等等。其中,十竹斋有些图案的主题及风格,还很肖似陈洪绶的册页。在这些工艺当中,将种种具有象征意涵的静物题材,雕琢成细腻的线条图案,是极为常见的。[55]

陈洪绶于 1616 年所作的白描【图 7.22、7.23】,就是属于这类的风格。当时他十九岁,是为《九歌》而画的插图。相传这是周朝末年的诗人屈原(约公元前 340—前 290,比较张渥的版本,参阅《隔江山色》,图 4.8)所作。陈洪绶这些白描作品保存在一部刊印于 1638 年的版画图书当中,书中《九歌》的正文则是由某位来风季先生所书写。(此处所刊印的图版,系选自京都中山文华堂的藏书;页幅的尺寸为 20×13.2 厘米。)根据陈洪绶自己在当时所写的题记,他因为随来风季先生研读《楚辞》——这是一部集萨满教诗歌的著作,《九歌》即是其中之一——所以作了这些图画。陈洪绶写道:"积雪霜风……为长短歌行,烧灯相咏……每相视,四目莹莹然,耳畔有寥天孤鹤之感。便戏为此图,两日便就。呜呼,时洪绶年十九,风季未四十,以为文章事业前途之迈,岂知风季羁魂未招,洪绶破壁夜泣,天不可问。"[56]

就跟陈洪绶 1619 年的册页一样,插图中的主要人物系以优美的白描技法描绘,而且画得很小,与背景的大幅留白形成对比。也因为如此,无论画中白描线条的动感如何,一律都被大幅的留白所吸收,使得这些人物在本质上,看起来都很静态。静默感是这整套版画的特殊之处;不但如此,其中还有三幅作品强化了这种静默感:陈洪绶一反传统的处理手法,让人物的脸部偏离观者。这三幅之一【图 7.22】是描写湘夫人,诗歌中的内容是描写诗人在梦境中与这位女神艳遇的情形。就跟前人的作品一样,陈洪绶所画的形象,似乎是根据画史更早期的洛神形象,将其视为一种图像的类型:人物纤细而轻盈,至于飘飘然的缎带及珠串则是用来增强其体态。女神背对我们,这是陈洪绶惯用的表现手法。此一姿态暗示着内向,或是不愿意理会观者的注意和感受。陈洪绶所画的人物,一般都陶醉在自己私人的情事之中;也因此,当他的人物偶尔直接看向画面以外的世界时(如图 7.2 之所见),整幅画作的效果不免就显得特别令人吃惊。

书中最后的一幅版画,则是诗人屈原的画像,描写他策杖行吟的样子【图 7.23】。这种表现手法,似乎是源自于由来已久的陶渊明画像;十三世纪画家梁楷以这位四世纪诗人为题的作品,就是其中的一个范例。[57]陈洪绶将场景简化为一处简单的土坡、几块岩石以及几处矮树丛;另外,人物也同样是以节制且相当紧密的白描技法勾勒,使得题材和画像本身,都传达出了一种内向的感受。

根据现有的证据显示，陈洪绶早期酷好冷静及一丝不苟的线条图案，而且讲究最精纯的纸墨素材，但是，到了中期以后，这些现象却都消失殆尽；直到他晚年的时候，才又复现。陈洪绶的中期创作维持了二十余年之久，一般是以重墨重彩的大幅绢本作品为主。然而，有了早期这些作品，却也使得我们无法将他中期许多重浊且相当粗糙之作，看成是他因为年轻，以至于力有不逮，或者说他是因为无知，以至于别无选择。陈洪绶之所以转向比较花哨的风格和形式，经济因素无疑是其中主要的因素——光靠精巧的小画，如 1619 年的那种册页小品，是难以维持生计的——另外，也可能他内心对于浙江当时的职业绘画传统，有着一些厌恶的感觉。陈洪绶或许是这么想的：既然要做职业画家，干脆就彻底一点。后来他写道："故画者有入神家，有名家，有作家，有匠家，吾惟不离乎作家，以负此嗛也。"[58]

中年　陈洪绶的中年充满了挫折和辛酸。他两度娶妻，对象都是浙江省的望族，族中人士对他都抱着很高的期望；也因此，他在科举中落第，不仅仅是他个人失望而已，同时也使得他在亲戚面前，抬不起头。他的元配于 1623 年过世。他酗酒度日，并且在诗中谴责自己未能参与当时的政争，以及未能官居高位，否则就可当面向皇帝进言。根据古原宏伸的看法，陈洪绶其实无策可进：在他的著作当中，并没有他真正参与政治运动的记述；再者，他参加科举的意图，可能是为了实现个人的雄心壮志，而不是真的为了献身于社会或政治改革。另一方面，他已经颇有画名，不只能够作画，同时也能为木刻版图书及纸牌设计图案。但是，这种成功并不能令人满意，反而使人感到苦恼，因为陈洪绶的眼界是想要超越职业画家身份的（对于读书人而言，这样的身份多少有些卑微）。

1635 年，陈洪绶以三十七岁之龄，画了一幅异常生动的自画像；他留下了自己希望当时代人见到的形象（见图 7.2）。陈洪绶在题识中指出，[59] 画中的年轻人是他的侄儿，而他偕侄"燕游终日"，一同赋诗、读书、作画，"神心倍觉安"。画中，他的侄儿头上簪花，手提大罐酒壶。

此画的构图乃是根据古风：款步漫游的文人站在树下沉吟，旁边则有童仆跟随。这类画作一向具有从俗世中隐退，从而进入安逸的自然世界之中的含义。但是，陈洪绶此景却没有这种含义。以陈洪绶的描绘方式而言，他的山水太过于荒凉僵硬，实在难以传达安逸的意涵；而且，他画中的空间与远近的透视，也过度扭曲变形——举例而言，位于树木右侧的地平面，要比左侧高出许多，暗示着画面左右两边的视角，有着显著的落差。不但如此，陈洪绶的自画像，似乎显得闷闷不乐，也不自在，一点也没有陶醉在山林野逸的典型之状。

在前一章当中，我们曾经指出，陈洪绶的山水具有一种"甜中带涩的情调"，这使得他一些发思古之幽情的作品，都夹带着一种怀旧或温和嘲讽的气息。1635 年的这幅

7.25
图 7.24 局部

7.24
陈洪绶
宣文君授经图 1638 年
轴 绢本设色
173.7×55.6 厘米
克利夫兰美术馆

自画像，则具有更为阴郁的情绪，而且，其中所含的嘲讽意味，也不再那么温和。画中的山水，看起来好像是对古画风格以及后代仿古画风的一种戏谑仿拟，其中并且带着一股苦情讥刺的特质。不但如此，陈洪绶还很不相称地把自己安排在此一山水之中，似乎暴露出了画中的陈洪绶，有着一些怏怏不快之感，仿佛他与身外的世界之间，有着某种不协调的关系。而这种不协调乃是利用艺术史手法营造出来的（也就是否定董其昌那种与古人愉快神交的感觉），其中具有一种隐喻的作用。以传统的联想方式而言，陈洪绶所呈现的意象，应当是文人士大夫从宫廷或衙门的重责大任中偷闲出来；然而，这并不符合陈洪绶的处境。不过，陈洪绶仍然渴望自己能够在科举中金榜题名，以便顺理成章地将自己描写成退隐的文士，进而在题识中引经据典，以强化画中的意象。

陈洪绶的《宣文君授经图》系作于 1638 年【图 7.24】。这是他运用双重意象，使得古今重叠的另一个范例。这幅画作是为了庆贺他姑母六十岁寿辰而作，他并且以恭维的手法将其姑母比为古代博学的才女。[60] 宣文君之父向她讲授《周官》，这是一部记载周朝礼仪的书籍，一般都认为出自周公之手。在孔子和其他许多人的心目中，周公辅佐周成王的事迹，乃是周朝黄金时代的最高操守典范。由于出自周公之手，宣文君的父亲训诫她：《周官》乃是记载品行准则、先圣先贤的告诫以及朝廷纲纪的最佳原典。宣文君读诵不辍。后来，研读经书的风气荒废，宣文君以八十岁的高龄，被召为讲官，向一百二十位学员讲译《周官》一书。宣文君理应隔着帘幕讲学，在此，陈洪绶则让帘幕卷起，使我们得以一窥宣文君的尊容。

她坐在一道屏风前面（局部，【图 7.25】），虽然羸弱，但却甚有威严，她的脸庞如风干梅子般地布满了智慧的皱纹。屏风中的山水呼应着整部画轴下方近景的山水风格；此一对应关系，不但提供了另外一道双重意象的效果，同时，也将人物所在的空间部分，定位在中间地带。中景稍上的空间安排方式，也跟我们前面所看过的构图相似，在在都有脱离现实世界之感。所不同的是，在他 1635 年的自画像当中（图 7.2），陈洪绶让自己公然地暴露在观者的视线之前，但是，他却让姑母，或者说是她所扮演的古人形象，很从容地淡入景深之中。这种时间及空间的间隔效果，也因为陈洪绶所采取的复古风格，而得到了加强：长袖的官袍，以及男性人物拉长的脸形，都是取自某唐代以前的典范；灵芝形状的云雾；轮廓结实且位于远景的山岬；以及整个布局具有一种堆砌的特质等等。全图的设色乃是运用浓艳的对比色，其所形成的装饰性美感，比我们图版所能传达的效果还要强烈一些。

1630 年代的最后几年，似乎是陈洪绶绘画及版画特别多产的时期。有几件很用心画的大幅挂轴，都是作于 1638 年，另外，还有其他的作品也都可以凭风格及落款，而同样推断为此一时期之作。《九歌图》也在同年付梓刊行；而在 1639 年时，他还刊印了一套更为精细之作，也就是为《西厢记》而作的版画插图，算是陈洪绶这类作品中

7.26 陈洪绶　窥简　取自《西厢记》版画插图

的杰作。

　　《西厢记》是一部浪漫的戏曲杂剧，在晚明时期受到无与伦比的欢迎。在此之前，《西厢记》有过很多版本，其中有几个版本还附有插图。[61] 陈洪绶所作的插图（每页的尺寸为 20.2×26 厘米），吸取了民间通俗传统中的一些特色，与其他画家的作品都不相同，于是，很快地就将这类的插图创作，提升到了一种新的艺术层次。

　　在第四幅【图 7.26】当中，女主角莺莺躲在装饰屏风的后面，正在阅读情书，同时，她的侍女红娘则在屏风的尾端窥视其举动，状极关心。屏风上的四屏画，都是装饰性的构图，其与陈洪绶自己的某些画作（比较图 7.29），不无相似之处。按理说，这些图画都具有一些攸关剧中情节的象征性含意，无论是在季节上的顺序（由左至右，分别是秋景、冬景、春景、夏景），或是平常所罕见的景物组合皆然：例如，蝴蝶（轻薄的情爱追逐）对比着莲花（纯洁），以及芭蕉（夏天的植物）覆雪——后面这一主题，已见于唐代诗人暨画家王维的一则知名的轶事，相传他为了表明自己不受传统的成规所羁限，因而以芭蕉覆雪为题作画。

　　但是，此一屏风的真正效果，乃是为了营造一种介于真实景物与屏中景物之间的暧昧性，这种手法我们在他早期的册页当中已经见识过。跟人物的描绘方式相比，屏风画的画法较为稠密，而且比较讲究细节，不免使人在阅读时，会以为屏中所描绘的

<div style="text-align:center">7.27 陈洪绶 刘唐 取自《水浒叶子》 7.28 陈洪绶 吴用 同图7.27</div>

才是现实中的实景，反而不觉得这些乃是两折式可以撤移的影像。同样地，在下一幅版画里，男主角张君瑞梦见莺莺，而梦中的景象反而比做梦青年的形象，更加具有真实感。[62]陈洪绶在1635年的自画像（见图7.2）当中，将一个真实的人形，也就是他自己，摆置在一幅由俗劣的绘画成习所构成的荒谬山水之中，这同样也是在质疑艺术与现实的关系为何，就跟他在中期其他画作里，所安排的画中画是一样的。[63]而在这中期的阶段里，画家陈洪绶为了达到自己古怪的目的，便持续地利用绘画，把绘画当作一种探索及发问的媒介，也因此，他在其中所表现的一景一物，都不能单取其表面意义。

 陈洪绶有一套名为《水浒叶子》的画作，虽然纪年不详，但很可能也是此一阶段所绘画并付梓出版的。这是一套描绘《水浒传》中四十位英雄好汉的纸牌。《水浒传》是一部长篇的通俗小说，内容描写北宋时期一帮打家劫舍的强盗，后来成为扶弱济贫的英雄豪杰的故事。在此，我们刊印其中的两幅【图7.27、7.28】。这部小说最初成书于十四世纪，后来在十六世纪时，被润饰成长达一百回的版本；到了陈洪绶的时代，这部小说已经通俗到了大家对其中的英雄人物，都耳熟能详的地步，而且，以这些人

物为对象的图画，也有其需求。有一位不知名画家为这部小说所作的插图，约与陈洪绶的《水浒叶子》同时出版，其艺术品质虽然远逊于陈洪绶的作品，但还是很受欢迎。[64] 陈洪绶原本将《水浒传》人物画在一部手卷上，时间是 1625 年，[65] 而这些图像很可能也是作为该小说的插图之用。至于每张纸牌的尺寸则是 18×9.3 厘米，这是酒宴中用来行酒之用，所有参加酒宴的人，都要抽牌，并根据酒牌上所印的指示罚酒，譬如："设帐者饮""饮未冠"等。

这些人物系以棱角转折及粗短结实的笔风描摹，这是陈洪绶在 1630 年代所喜爱的一种画法。人物的体态变化有致，但头、手、脚看起来却几乎与身体没有关联，反而像是从块状的衣褶里，或是从僵硬的盔甲里，突然冒出来的一般。他们的手势似乎具有夸张的表现力，身体的姿态则显得扭曲变形——陈洪绶可能是参考了戏曲的身段传统，连同早期古典及通俗的图画典范，从而营造出这些强势有力的表现法。这些做法与文人画家笔下那种举止内向且欲言又止的人物典型，似乎南辕北辙。[66] 射手刘唐【图 7.27】半扭身躯，瞄准身后的敌人；吴用【图 7.28】则转身，仿佛正要警告或是面向某人，他的双手敞开。这些人物连同旁边的题识填满了画面，使得纸牌活泼化，形成了强烈而抢眼的图案。

陈洪绶与通俗艺术　由于陈洪绶为戏曲和小说等通俗文学形式设计插图，并且以木刻版画这种"平民化"的题材，来加以复制，这使得有些作家将他视为一位通俗艺术家，特别是中华人民共和国的学者们，他们在著作中将陈洪绶塑造成所谓的"人民的艺术家"。但是，及至晚明时期，戏曲和小说绝非纯粹只是为了通俗大众而作，而且，正确地说来，这些作品也都不是出于通俗作家，或是社会阶层低下的作家之手。相反地，由其最精华的部分可以看出，这些作品都是由文人所写（或改写），其中反映了纤细高雅的品味，以及文人阶级所特别关注的一些事物，包括对社会和政治的讽刺等等。他们心中所设定的观众，主要乃是那些同样也能够作出有教养的回应的人，尤其是读书人和有钱的精英分子。[67]

雕版印刷及插图刊印同样也因为文人寄寓兴趣并参与其中，于是被提升到了较高的艺术及技术层次。在中国，如果是真正的通俗艺术的话，通常是无法达到这种成就的。《方氏墨谱》和《程氏墨苑》二部辑录墨谱的书籍，都是当时图画印刷最精良的范本。这两部书籍的内容题材，都具有玄秘的象征意涵，而且，当中的题识，也都带有博学的典故，所以，想当然耳，并不是为了中下阶级的顾客而刻，而是为文人而作的。对文人而言，他们浸淫在做学问所需的文房四宝当中，墨的鉴赏自然而然就成了一种连带的兴趣。《十竹斋书画谱》是中国第一部（而且也最精美）分版彩色套印的作品，[68] 于 1644 年在南京出版，这是另外一种奢华的出版品，绝非一般顾客所能消费及欣赏得起的。我们没有理由相信，陈洪绶的木刻版画作品是为了更"通俗"的目的而作的——

7.29
陈洪绶
梅花山鸟
轴　绢本设色
124.3×49.6厘米
台北故宫博物院

所谓"通俗",指的就是社会大众。尽管《水浒叶子》的根本用途意味着金钱的消费和闲暇,但是,写在这些纸牌上的题识,却是假设游戏者具有高度的识字能力。

这一时期的小说家和戏曲作家偶有文人士大夫出身者,但是,更常见的还是那些无官可做的失业读书人,而陈洪绶就是属于这个阶层。这些读书人在社会的底层游动,他们身怀高雅的品味,却显得不合时宜,他们学富五车,却无用武之地。事实上,陈洪绶并不适合被称为"人民的艺术家",相反地,他是一个读书人出身的艺术家,他为绘画及版画所做的贡献,就相当于在通俗的文学形式当中,开创出了适合知识精英品味的新版本。同样的道理,他等于也为"低俗文化"的形式素材,赋予了深度,并使其精致化;他的做法是以刻意的方式,巧妙地运用旧的主题和形式典故,以求在较有文化素养的阶层当中,引起一些适当的回应。我们由陈洪绶在艺术上所受的赞助来看,可以得出这样的看法,同时,这一看法也可以作为我们了解陈洪绶艺术的第一步。

陈洪绶有一幅画作,内容是描写李陵遇苏武的故事【图7.30】,根据其风格及题识,[69] 约略可以断定为是此一时期之作,亦即1630年代最后几年之间。李陵乃是汉代(公元前二世纪)的大将,他被匈奴掳获之后,降于匈奴的单于,而单于也以其女妻之。他的旧交苏武被遣往匈奴谋和;与他同行的副将都降于匈奴单于,但他拒绝同流合污,单于便将他发配至北方不毛之地牧羊,以兹惩戒。李陵被派往该地,作最后一次的试探,希望说服苏武放弃对汉朝的忠心,结果失败而返。此一主题于是成了表达遗民忠贞不贰的固定意象,特别是在陈洪绶的画中,他刻画了这两位知交最后一次的沉痛聚会;南宋末的忠贞烈士文天祥曾经为李公麟所画的《苏武忠节图》题诗,而赵孟𫖯的官运也很惨痛地卷入了此一忠贞遗民的议题之中,但他可能也在他的一幅画作中,引用了这一典故。[70] 到了晚明,德清和尚因为效忠明室而被囚禁,并受到严刑拷打,他也是以苏武作为他自况的典范。[71] 如此,陈洪绶的画作也许可以单纯地看成是因仰慕而作的画像。但是,事情并没有这么简单。

当我们在阅读晚明的历史、文学以及许多知名人物的传记时,我们知道这是一个亟须英雄的时代。而所谓"英雄",就是那些具有牺牲小我、完成大我的良知本能,而不是以自我利益为出发点的人。事实上,据我们所看到的,当时就有为数甚多的政治家、学者、哲学家以及文人等等,针对时代的需求,而做出英雄之举,也因此,在很多时候,他们还惨遭毁身之祸。但是,这其中所牵涉的议题往往并不清楚明了,这些人的道德抉择也晦暗不明,而且,想要分清楚什么是真正的英雄之举,以及什么是故作英雄姿态或故作冠冕堂皇之姿,也都不是那么容易。我们可以说,虚伪造假的人一向总是多过至情至性之人;同时,这也是一个空前未有的自我耽溺,以及个人追求沽名钓誉的时代。晚明著作在赞叹真正的道德和无私无我的行止时,同时还混杂着各种怀疑的眼光,质疑这些行止的动机为何,甚至还隐晦地暗示着动机纯洁的高节行止,以及大公无私的本能之举,已经不复可能了。在文学和艺术当中,英雄的形象仍然强

7.30
陈洪绶
苏武遇李陵（局部）
轴　绢本设色
127×48.2 厘米
加州伯克利景元斋

而有力，但也因为人们对于理想有所质疑，故而蒙上了几分的污点。

《水浒传》本身因为成形于十六世纪，所以作者在描写其中的英雄人物时，并未以名不符实的言辞，来加以赞美；诚如浦安迪（Andrew Plaks）在近作中所称，《水浒传》作者在塑造这些英雄人物时，语中都带着反讽的笔调，这透露出了作者对这些英雄好汉所持的态度，既不是"盲目的赞许"，也不是"用一种尖酸刻薄及愤世嫉俗的态度，来谴责这帮绿林好汉所代表的价值意义，而是彰显出了一种感到苦恼的半信半疑之感——也就是质疑一些早已根深蒂固的信念，包括个人英雄的本性，以及人类行为的深远意义何在等等"。在浦安迪看来，此一反讽的最终意义，"并不只是在于拆穿通俗流行的神话，而是为了提出更严肃的问题，也就是一方面对历史过程的本质，提出一般性的质疑，同时，对于故事中个别角色的特定动机及能耐，也有所质疑"。[72]

陈洪绶自己的著作暴露出了他对同时代人的原则及动机，有着深刻的怀疑，同时，他也具有艺术的敏感力，能够捕捉到这种情绪；不但如此，对于那些隐藏在背后，且真正燃起此一情绪的议题，陈洪绶还能够让自己保持不愠不火，置身事外。正如我们所已经指出，也正是因为陈洪绶的天赋异禀，使他得以在图画当中，开创出这种与文学相当的创作手法：他利用通俗和传统的绘画要素，来达到反讽的目的。而在他当时，任何一位严肃而高级的画家，都还没有办法这么直截了当地运用这种手法来创作。在其《水浒叶子》当中（见图7.27、7.28），人物夸张的姿态及生动的表现力，仿佛就代表了那种化通俗意象为反讽的做法，而他处理苏武与李陵此一主题的方式，也是属于同一模式。反讽并不是针对版画和绘画中的主人翁而发；古代的英雄、烈士及隐士等等，还是具有跟旧时相同的道德权威性。陈洪绶将传统固有的人物形象扭曲变形，此中暗示着这些高尚的先贤典范，离他自己的时代远矣！而且，想要完全了解这些典范所代表的理想为何，也是不可能的。就此看来，则陈洪绶画中的人物，乃是属于消沉世代中的未定图像。[73]

他画中的四位人物，站成了一道拱形，而且很贴近画里的地平面，仿佛是舞台上的角色一般。最左边是苏武，他握着牧羊人的手杖，上面有各种颜色的旌羽。李陵侧身站在近景的部位；他身后是一位着军装的侍从，腰间系着一口皮囊和一把短剑，手中则撑着一面军旗，旗上有龙腾云端的图案——象征着中国皇帝，但是，此处则具有相反的含意，意指李陵的不忠。最后则是另外一位侍从，其双手紧抱一只圆筒形的物件。李陵头戴军帽，腰间佩剑，身着一件带有莲花形标志的军袍。苏武所穿衣服的质料甚为粗劣，身上系着一条简单的腰带；他穿在里面的衣服，可以看到几处大的破洞，以及他的脚拇指还因为一只靴子破洞，而看得一清二楚。陈洪绶运用了他这一时期典型的衣褶笔法，其出处是源于古体的画法，如"战笔"等等。大约同时期的崔子忠，也使用了"战笔"的风格来营造类似的效果（比较图7.19）。而陈洪绶在此处处理衣褶的方式，则是描摹厚重衣布的皱褶与折痕，借此暗示这几位人物在野外的严酷生活。

苏武和李陵二人都将手举在面前。他们的手势具有矛盾暧昧之感；从简单的层面来看，我们可以将他们手的动作，理解为是在呵气取暖，但是，就我们对此一情境的认识，我们不免得将李陵的手势，理解为是隐藏自己的脸，以示羞愧，而苏武整个身体的表现，则是混杂着痛苦复杂的情感，一方面他被旧交的情谊所牵动，同时却又对李陵的提议，表现得敬而远之。最右边的侍从感受到了自己主人自取其辱的处境，于是将脸庞转开，并将眼珠朝上。此一情景颇具有情绪的感染力，但在同时，画家古怪的笔法，连同人物姿势的戏剧夸张表现，却又强调了此情此景的做作之感；其表现力太过强烈，反而响起了不真实的杂音。

这种高明的表现手法，配上毫不掩饰，甚至（借用中国的讲法来说）"庸俗"的风格要素，形成了一种奇怪的组合。而这种组合也再次引发了陈洪绶与通俗文化之间的关系为何的问题。如果说，陈洪绶的这种组合形式，就相当于是把通俗小说提升之后所形成的思想性较高的高级版小说的话，那么，此一绘画组合形式背后的那一套通俗图画艺术又是什么呢？换句话说，相对于这些真正为了娱乐大众而生的文学类型，与其对等的图画艺术又是什么模样呢？这个问题并不容易回答，因为中国的通俗艺术一般都没有受到保存，也因此，我们很难据以重建。木刻版画有助于我们填补这道鸿沟，但是，版画很可能都是以大部头的叙事画为其蓝本，而这些叙事画只有在很偶然的情况下，才会传世，而且通常都是因为这些画作被误定为某些出名的大家之作时，才会流传。不过，除此之外，当时还是有一大批以宋代传统为主的仿古画作及伪作传世，这些画作形成一种半通俗的艺术，也因为这样，使得那些既不是涵养很高，也不是很富有的人，得以亲近（在品味及价格方面皆然）。晚明的经济繁荣，其结果则是，能够跟仕绅精英一样，负担得起如收藏艺术品一类活动的家族，大量增加。这对艺术市场造成了空前未有的需求压力，而且，当宋元两代的真迹杰作不敷需求时，制作假画者就插手其中，以弥补不足。陈洪绶有些作品，特别是1630年代之作，看起来就很像晚明伪作者所仿的画史早期的画作；这其中暗示着，即便陈洪绶本人并未参与这类"宋代"假画的制作，他一定也跟那些生产假画的人，有着密切关联。

尽管如此，陈洪绶的画作即使是最差的，也决不会让人误以为是仿古的伪作。这其间的差别也许很细微，但总是千真万确；通常，这种差别乃是反映在运用古人典范的方式有所不同，也就是作假画的人系采取摹仿的方式，而陈洪绶的画作则是以暗示的方式，间接引喻古人的典范。再者，在陈洪绶的创作当中，艺术史自觉的成分也比较高。截至此一时期，陈洪绶和其他画家一样，一定也很知道，他所遵循的这些传统正是董其昌一派人士所贬抑的"俗"。当时，董其昌这一派的思想正逐渐赢得认同；根据他们的想法，有知识且高雅的画家，自然会遵循正确的传统，因为他的修养会让他认清恶质化的宋代传统的错误及不值之处。陈洪绶似乎刻意拒绝与"南宗"所偏爱的文化有所关联，无论是他的画作或是著作皆然——他写于1652年的《画论》，就

表达了这种反制的言论，我们将会在下文引述。我们在前面指出过，董其昌也为那些与他同时代，但却落在"南宗"一派以外的画家——如丁云鹏、蓝瑛、吴彬、崔子忠等——写过表达仰慕之情的画跋，或是以别种方式表达他对这些画家作品的认可；但是，他从来没有提到过陈洪绶，虽然我们很难想象董其昌会不熟悉陈洪绶的作品。而在陈洪绶的画作当中，董其昌或许会有所敬意的，似乎都是那些在董其昌谢世（即1636年）之后才完成的作品——我这样的说法是认真的。不过，也有可能董其昌会将陈洪绶看成是一个与他想法相左，但却有见地而且能够清晰明辨的对手；不但如此，他也是董其昌同代的画家当中，几乎绝无仅有的一位。

陈洪绶的天赋异禀，有一部分是来自于他已经了解到，流传于浙江一地的通俗且得自于宋代传统的绘画，自有一套表现的定习成规和象征符号，而这些都还可以有效地开发利用。在二三流画家、仇英的追随者以及其他画家的笔下，这些定习成规和象征符号，以缺乏想象力的方式反复地出现，大多已经失去其表现效力；即使是年代较晚的高超画家仇英本人的作品，也未能成为有效的模范，原因是晚明人士喜爱高明的间接暗示及寓意含糊的暧昧性，而仇英画作中的那种面无表情的画法，除开其高品质的描绘技法之外，其所能吸引晚明品味之处甚少。陈洪绶认识到，此一"低劣传统"中的绘画成规，不但可以作为创意转化的材料之用，同时，他也可以拿这些材料，以拐弯抹角和刻意的方式加以利用；从这个方面来看，这些跟董其昌等人取材于"高尚传统"的做法，有着异曲同工之妙。

陈洪绶一定也认识到，得自于通俗文化——包括诸如此类的低劣绘画——的形式和表现方法，同时也可以用来陈述一些"文雅艺术"所不适合表达的思想和情感，因为"文雅艺术"对于表现方式的直接与否或强度，都有严格的限制。就像读书人出身的作家在重新改写小说和戏曲作品时，其扩充内容的空间，就是诗与纯文学等较有表现限制的文人传统所不能及的；同样地，陈洪绶根据宋代及宋代以前的风格，所营创出来的全新且具有风格自觉的画作版本，也开拓了绘画的能量，使其成为一种媒介，可以对晚明人士在性情上似乎喜爱个人主义式多愁善感的倾向，做出一些回应。在这方面，除了陈洪绶之外，崔子忠和其他画家也做到了些许。从不同于董其昌观点的角度来看，这种背离文人既有做法的绘画方式，也可以是正面的资产：此一时期的文学作风，被形容为是"晚明有意在爱情传奇、激情和游戏等私密的领域里，找寻诚意或真实，而漠视公共领域里的现实——如社会及政治责任等等"，而陈洪绶的绘画方式，正好与文学上的这种作风相印证。[74]

在陈洪绶二十岁出头和二十五岁前后几年所画的作品当中，凡是纸本水墨，而且将最优美的"白描"线条与干笔所画的树、石结合在一起的作品，无疑都说明了他当时对于那些枯燥而含蓄的文人风格及题材，已经都很熟悉，而且，他也有能力将这些风格和题材，发挥到极高的境界。他在1630年代所作的大幅绢本设色作品，则代表

他摒弃了这一类精细的风格，转而偏好比较强烈的"粗俗"画风，而他这种风格大多取材于已经恶质化的通俗艺术形式库。这种取材的方式，当然不能一味地看成是一种自觉的创作计划；其中有些部分，势必还是因为画家囿于经济的因素，而必须接受赞助人的要求。无论如何，陈洪绶在这一时期所运用的古人画风，还是处于试验性质的，而且，常常真的落入俗劣之境。在他晚年期间，他的画风果真达到了汰芜存精的境界，这其中，很可能还是反映出了赞助人的改变——像周亮工一类的人，对于比较安静、比较高明的绘画效果，较有好感——另外，也有一部分是由于陈洪绶进一步专研古画的结果，特别是带有宋代以前画风的作品。

晚年 1639 年，陈洪绶前往北京，并且寓居该地，一直到 1643 年，才迁返杭州，期间他也曾经两度南行。1642 年，他纳赀进入国子监，这个机构成立的宗旨，主要是为了培养儒生参加科举。陈洪绶的成绩优异，但是，他只取得了官阶低下的"舍人"之衔，相当于文书或书记的职等，他可能因此而在宫中担任画家的工作，负责临摹内府所收藏的历代帝王画像。至于内府所藏的那部《历代帝王像》，或有可能就是相传为阎立本所作，现存波士顿美术馆的那卷画像。皇帝赐他宫廷画家之职，他辞拒不受，一心只想成为文士大儒，而不愿做个画家。他不断地感叹自己无法以文人士大夫的身份任官，并始终将其视为自己的不幸。

同时，作为一位人物画家，他的声名也日渐远播，并且逐渐享誉南方，与北方的崔子忠齐名。这两位画家很可能也曾经在京师会过面，不过，并没有证据显示他们曾经相遇。跟他在浙江所能见到的收藏相比，陈洪绶在北京期间，一定有机会可以观摩内府及私人所收藏的更多古画；而且，我们由他这一期间的创作当中，也可以找到他观摩古画的证据。其成效则是，他仿佛将自己 1630 年代期间，那种时而可见的重浊俗劣的绘画风格，一扫而空。他在 1652 年的《画论》著作当中，极力指出，与他同时代的职业画家在摹仿宋代绘画时，"失之匠"，原因在于他们"不带唐流也"。这样的论点，想当然耳，乃是他以自己晚年的风格发展为出发点，所提出的心得见解。

回到浙江之后，陈洪绶继续以绘画维生。到了 1645 年时，满人攻入南方，此举使他连原先那种骚动中的安定，也都不保。他在诗中描述自己的家乡如何被明朝军队和满人所劫掠，同时，他对于中国军队连续失利，以及几位自号为王的明代宗室，前仆后继地死亡，也都表达了忧心痛苦之情。有一则记载说他纵酒买醉，哀伤感叹，并且放声哭号，致使见其状者，皆以为他已经发狂。几位他最景仰的知交，包括他昔日的业师刘宗周，以及黄道周、倪元璐等人，均选择自尽殉节，或宁可被处死，而不愿意在清廷治下苟且偷生。陈洪绶表达了很深的悲恸及忠贞之情，但却继续将就现实，苟且偷安。他自号"悔迟""老迟"，有意借此表达自己在明亡之后，还继续苟活的罪恶感。他有充分的理由，可以不以身殉明：他共有六儿、三女、一妻、一妾，全家生

计都仰赖他一人。再者，在我们接受中国人（包括陈洪绶自己）的心态，以及很不利地拿陈洪绶来跟殉身的烈士相比之前，我们应当回想一下，如果陈洪绶在 1645 年时，就壮烈成仁的话，那么，我们今天所珍惜的陈洪绶画作，势必就有绝大部分是看不到的了。针对此一命题，我们或许可以采取一种比较好的论点来说：一位伟大画家最主要的责任，终究还是求生存和作画，至于英雄主义，还是留给别人可也——历史自有明断，舍身成仁毕竟没有那么必要。

1646 年夏天，陈洪绶进入云门寺，该寺系坐落于绍兴以南约十二英里。他寓居该寺数月，并为自己另号"悔僧"。稍后，他在同一年当中，搬往山里的一处茅屋，筑屋的费用则是向朋友告贷。放浪形骸的生活使他的健康受损；对他而言，暂时隐居山林，似乎不但使他可以避开改朝换代的骚乱，同时，也可以从城市废墟的迷人景象当中，逃避开来。然则，与城市背道而驰的隐士生活，对他的吸引力太弱，他至多只居住了几个月而已。他写了几首自感悔恨的诗，以表心机，其中提到他放弃隐士生活，而很快地就回到都会中来。到了第二年三月，他已经回到了绍兴。诚如他自己所写道："卖画当入城。"[75]

在绍兴时，他变成一个处境复杂的职业画家，因为他既是一介落魄的文人士大夫，同时也以明代遗民自奉。此一新的角色颇有一种解放的作用，因为遗民的身份使他得以光荣地放弃所有担任公职的雄心，进而委身于比较安逸自在的职业画家身份。很明显地，他与晚明宫廷之间的短暂渊源，也使他觉得自己有正当的理由，可以跟那些确实在明朝做过官的人一样，一起被视为是明朝的"遗民"。此举所表现出来的，似乎比较没有内心奉献之意，反而比较像是某人借此故作姿态而已——这种人，用古原宏伸的话说，"一旦确定别人看见自己的眼泪之后，转身他就会把这些眼泪擦掉"。

经常耽溺于酗酒、狎妓之中，也使陈洪绶的健康日益恶化。我们在阅读当中，看到陈洪绶时而在杭州西湖畔，与文坛、艺坛的朋友饮酒作乐，历时数日不止。他在最后这几年，大多住在杭州。一位传记作者说他睡觉、饮食的时候，都不能没有妇人陪伴，以及"有携妇人乞画辄应"。[76] 热心的赞助人，如周亮工等，提供他生计所需，以换取他的画作，为此，陈洪绶大量创作，有时他在十天之内，竟可画出四十幅作品。1652 年时，他返回绍兴家中，最后在几度造访昔日的知交之后，卒于家中。

陈洪绶从 1645 年至 1652 年去世为止的作品，可以区分为两类。而他传世最精的画作，也大多完成于此一时期。这两类作品的头一类，主要是由纸本水墨画作所构成，其中也偶有设色之作；在这些作品当中，他似乎又回到早期那种追求细腻笔法及意念的作风。干笔线条再度出现在树石的描绘上，而且，一种近乎生拙的动人笔法，往往从画家的毫端窜出，一反他早已彻底驾驭的行云流水之风。例如，陈洪绶于 1645 年春天，也就是清军攻陷江南地区不久之后，所完成的一部共计十幅的杂画册，就是很好的范例。[77]

第二类作品则是运用宋代以前的画风，这或许反映了陈洪绶在北京宫廷研摹古画一事。此类画作很典型的都是以精细的水墨线条和设色晕染手法，绘在绢本上。也就是这类的画作，为陈洪绶赢得"细若游丝"的美名。这种画风，我们在他1638年的《宣文君授经图》（图7.24）中，已经见识过。至于这类画风的杰作，则是纪年1650的一部《陶渊明归去来兮图》手卷【图7.31】，我们会在下文探讨。陈洪绶于1630年代期间所画的多数作品，都有"粗俗"的倾向，而他晚年这两类画作，可以说是以不同的方式，超越其上。而且，这两类画作也代表了他的风格已经全面成熟。

上海博物馆所藏的一部手卷【图7.32】，则是陈洪绶晚年纸本水墨画风的另一绝佳例证。此作未署年，但是，却与前述1645年的杂画册有几分相似之处；画家落款"悔僧"，亦即1646年他在云门寺所取的名号，这意味着此卷系作于1646年或稍后不久。画中共有八位文士，连同一名僧人，他们共聚在石坛之前，坛上供着一尊文殊菩萨驭狮的（青铜？）雕像。陈洪绶将俗家与出家之人、山水背景以及供奉文殊驭狮的祭坛结合在一起，使得此景呼应着白莲社雅集的情景。白莲社系由五世纪初的一群僧人和在家居士所组成，他们在庐山相会，一起讨论佛教教义。由于陈洪绶并未点出他所画的主题为何，此卷其实可以看成是白莲社雅集的翻版。[78]

但是，画中人物的名字，却又写在其身形的上方或旁边，也因此，证实了这些人都是陈洪绶近代的名士：包括袁宏道与其兄宗道（最左边的两位）、米万钟（坐在坛前，背向我们，他正在诵读佛经）、名为愚庵的和尚（坐在米万钟之右，手指向佛经的经文）、另外两位与袁氏兄弟及其公安派文论有渊源的翰林学士，以及其他三位身份不详的人士。[79]此一特别的九人团体，是否曾经真的聚集在一起，并不确定；此图有可能是在描绘蒲桃社，该文社系由袁氏兄弟于1598至1600年间，发起于北京，但也有可能是陈洪绶自己杜撰的雅集，或者是此画的赞助人暨画主"去病道人"所假想出来的。

无论如何，此一聚会是否真实发生并非重点所在——"西园雅集"可能也根本没有发生过（参考图2.4和第二章注［5］），但是，此一艺术主题的表现能力，并不因此而减低。陈洪绶将自己笔下的雅集图，套上传统固有的白莲社意象，并以复古手法描摹与会者；借此，陈洪绶将此一雅集从平凡无奇的历史领域当中，提升至一具有深奥文学及文化真理之境。也许他有意暗示：公安派诸子探究佛学思想，以丰富该派诗学理论及实践的行径，乃是效法白莲社的文人诸子。总之，对于陈洪绶、其赞助人以及那些对于袁氏一派人士还记忆犹新的人而言，此一主题在明代灭亡后的最初几年当中，想必还有着特别的痛切之感——万历年间，显赫文人之间的这种无忧无虑的聚会，对于四五十年后的人们而言，想来的确已经如一桩无可复现的遥远往事了。

陈洪绶本人可能根本就不认识袁氏兄弟或其他人，但是，他必定很熟悉，而且可能受到他们的诗学理念所影响，也就是把诗看成是表达个人情绪，以及诗人用来特别关怀时代与社会的工具。他们主张诗人在营造诗境时，应当将自己的情感与所描写的

7.31　陈洪绶　陶渊明归去来兮图　1650 年　卷（局部）　绢本浅设色　纵 31.4 厘米　檀香山美术馆

7.32　陈洪绶　雅集图　卷　纸本水墨　29.8×98.9厘米　上海博物馆

7.33　陈洪绶　竹林七贤　卷（中段）　绢本设色　香港霍赫施泰特氏（Walter Hochstädter）收藏

景致合而为一。陈洪绶对此主张想必有意气相投之感。再者，这些人所强调的以"真"抗"伪"，恰与他自己忧心忡忡地追求此一特质的行为，相互辉映。公安派批评家对于所有泥于古人和泥于正统典范之举，均不遗余力地反对，但有的时候，他们也赞成用直接和不假他人的方式，运用唐代及更早期的诗风，以作为个人创造的基石——这种过程，陈洪绶也许看成是与他自己的创作实践并行不悖的。而我们在前面指出过，公安派以"奇"为诗创作最首要而迫切之物；陈洪绶在这方面所尽的心力也不在话下。[80]

　　因此，不管陈洪绶是否与这些批评家相识，他必然因为信念相通的缘故，而觉得对他们心向往之，于是乎，也就毫无疑问地露出了他的仰慕之情，而在画中将他们呈现为古代崇高的君子。他们的姿态专注，围着石几或坐或立，而且，为了能够更清楚地听到经忏，他们的身子还倾向前来；即使是最右侧的一位人物，虽然他背对诸君，但还是偏过头来聆听。岩石和树木都以浑厚、富于变化的纹理交代，这在陈洪绶的画中相当罕见。借着这种方法，他强化了近日与高古，以及现实与理想事件之间的紧密互通关系——这也是陈洪绶画作意义的根本所在。

　　陈洪绶《竹林七贤》卷的中段部分【图7.33】，与上海博物馆所藏《雅集图》的构图很相像——同样，一群高士聚集在一石几周围，各有不同坐姿，而且，左边几位系位于树后或树间，这是陈洪绶所钟爱的一种古朴的表现法（比较图6.20）。然而，其整体的效果，却很不相同，因为陈洪绶在此运用了勾勒设色的风格，并且引用了复古变形的手法，这些都超出了上海博物馆所藏卷的画法。这一回，陈洪绶所取的题材确实是属于高古：这是一群三世纪诗人和音乐家相会于林间的故事，后人以"竹林七贤"称之。其多彩多姿的怪僻行径，使他们成为晚明偏好个人主义人士所酷爱的人物典范；有的时候，他们甚至重演七贤在竹林聚会的情节。[81]

在卷首的段落之中（不在我们的图版之内），可见童仆携带大罐酒壶，朝着溪畔前来，七贤坐在此地弹琴、饮酒或正在"清谈"之中。他们的姿态一副"倨傲自在"的样子，有的是撷取自早在五世纪就已经出现的古画典范。[82]陈洪绶以重复的方式，将勾勒山水造型所用的笔法，拿来刻画七贤崎岖的脸部轮廓，同时，在交代变化多端的衣褶样式时，其笔法也跟卷涡状的水纹和树纹相若；在此一手法之下，七贤与自然合而为一的暗示效果并不强烈，反倒是这些人物好像化成了如神话般的不朽巨石。他们的姿势夸张，脸部表情尖刻锐利。另外，跟上海博物馆所藏《雅集图》中的晚明文人相比，该卷人物的坐姿较为自然，而且，其人物相互之间的组合搭配，使他们看起来都相当具有人性感，但是，"竹林七贤"卷中的七贤则不然，为了顺应古式的布局形态，他们被横向隔开，彼此之间保持距离。此一效果使得《竹林七贤》卷看起来，更像是一系列的各别人像被安排在山水之中，而非一场得体的聚会，因为在得体的聚会当中，应当随处可见亲密的人际互动。陈洪绶处理这两场雅集的不同之处，颇为高明巧妙，但是却很符合他画中一贯的美感层次，同时，也符合他预为观者所设定的美感水平。

　　1651年，陈洪绶为其最后一套木刻版画《博古叶子》【图 7.34、7.35】描制图案，并于同年秋天，为这些作品写下了序言。此套作品在他谢世之后，于 1653 年以图书形式刊行，每页的尺寸为 15×8.7 厘米。（我们此处所刊印的页幅，乃是根据翁万戈先生所藏本。）这部作品系由晚明多位知名人士所合力完成：著名文人汪道昆（1525—1593）为该作挑选所欲描绘的历史人物，并为这些人物撰写简短的说明，附在图画的右侧；雕版的工作系由黄建中担任，安徽是当时全中国雕版最精之地，而黄氏家族更是安徽著名的刻工。

7.34　陈洪绶　陈平　取自《博古叶子》

7.35　陈洪绶　杜甫　同图 7.34

陈洪绶的序文是以四言诗的形式撰写，共有十六行，其内容颇具启发性，不乏对大众表白自我情感与遭遇之意：

廿口之家，不能力作。乞食累人，身为沟壑。

刻此聊生，免人络索。唐老借居，有田东郭。

税而学耕，必有少获。集我酒徒，各付康爵。

嗟嗟遗民，不知愧作。辛卯暮秋（即 1651 年），铭之佛阁。

在四十幅叶子当中，每一幅都描绘着一位历史人物。就跟《水浒叶子》一样，每幅图画上方都有牌组（"万贯""百子""钱"不等），再配合上数字；这些大约都跟赌博有关，可能是麻将的前身，而且可以用纸牌来玩。图画左边的文字也跟《水浒叶子》一样，都是喝酒的指示，还可以附带作为行酒牌之用。

一张描绘汉代文人士大夫陈平的叶子【图 7.34】，其点数为"八百子"，上面的指示写道："美好者饮。"陈平一度在乡间做过肉宰，为客人分肉食，甚为平均；他自己

也提出，如果他得以主宰天下，他也会如分肉般地公平。版画中描绘了此景：年轻的陈平正将肉放在秤上权衡，屠夫则在一旁伺候着。

大诗人杜甫【图7.35】属于穷书生的类型，他被描绘在牌点最低（一文钱）的叶子上，而且是以一副很落魄的模样，盯着身上最后一文钱看。右边抄着一副杜甫写过的对句，曰："囊空恐羞涩，留得一钱看。"左边的指示则写着："残空者，各饮一栖。"

线条的描绘具有一种高古的纯粹性，而画面的设计也有一种均衡感，这是陈洪绶晚年的风格。这两者连同优越的雕工、纸材、印工，在在都将这一套版画提升至中国印刷术的最高境界。相对而言，先前《九歌图》的拘谨，与《水浒传》人物的歪扭姿态，及其矫饰的棱角转折等等，都被陈洪绶抛诸脑后；如今，他顺手拈来，且具有一种毫不牵强做作的表现力。人物特征的塑造一针见血，显示出陈洪绶对于富贵与世俗名利的冷嘲热讽。这些纸牌（就跟日本的"百人一首"纸牌游戏一样），是作为文化精英消遣娱乐之用，其代表了高艺术品质与实用功能的完美中和。对于使用者而言，兴奋的酒意、好友相伴以及游戏本身，再加上陈洪绶所画叶子的主题、题识与画作的美感乐趣等等，这些想必都提供了一种我们今日罕能与之比拟的经验。

陈洪绶有两件重要的纪年作品，系完成于他生前最后几年：其中一件是《陶渊明归去来兮图》卷，作于1650年夏天，这是陈洪绶在西湖边长达十一天之久的酒宴当中所作（见图7.31），另一部则是《隐居十六观》画册，同样也是"烂醉西子湖"时所作，当时是1651年中秋，离他去世仅仅几个月的时间【图7.36】。

《陶渊明归去来兮图》长卷的产生系与周亮工有关。周亮工是一收藏家暨赞助人，陈洪绶的长卷就是为他而作。周亮工写道，他与陈洪绶相交二十年。陈洪绶曾经为他画了一幅陶渊明《归去图》，后来，周亮工向他再索一幅，但陈洪绶却不回应。终于到了1650年时，陈洪绶在西湖的定香桥"欣然"曰："此予为子作画时矣。"于是，周亮工等人急忙为他提供绢素、黄叶菜、绍兴酒等等。"或令萧数青倚槛歌，然不数声辄令止，或以一手爬头垢，或以双指搔脚爪，或瞪目不语，或手持不聿，口戏顽童，率无半刻定静。自定香桥移予寓，自予寓移湖干，移道观，移舫，移昭庆，迨祖予津亭，独携笔墨。凡十又一日，计为予作大小横直幅四十有二。其急急为予落笔之意，客疑之，予亦疑之。岂意予入闽后，君遂作古人哉。予感君之意。" [83]

陈洪绶本人在卷尾所写的题识，乃是同一事件的简短记载："庚寅夏仲，周栎老（即周亮工）见索。夏季，林仲青有萧数青理笔墨于定香桥。今冬仲，却寄栎老，当示我许友。老莲洪绶。名儒（即陈洪绶之子）设色。"

1650年时，周亮工担任福建布政使，他是第一批参与清政权的汉人之一。陈洪绶为周亮工画了一系列有关陶渊明生平的画面，并且都是强调陶渊明辞官隐退的事迹，他或许（我们前面已经指出过）是在劝诫周亮工应及早归隐，以免惹祸上身。如果真的是这样的话，那么，就是周亮工并没有将此一规劝听进去；到了他晚年的时候，周

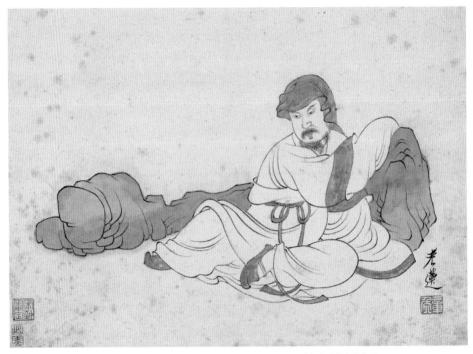

7.36 陈洪绶 醒石 册页 取自《隐居十六观》册 纸本水墨 21.4×29.8厘米 台北故宫博物院

亮工在官场上被控贪渎，不但背上了一连串的罪名，而且还身陷囹圄。[84]

在手卷的形式当中，以整套人物构图的方式，来描绘陶渊明的趣闻轶事的做法，明代已经有好几种版本传世，而这些版本很可能都是以一部如今已经亡佚的元代原作为其蓝本。在陈洪绶的手卷里，有几幅画面是以约略仿佛的方式，取材于稍早那些范本。[85]但是，大多数的画面还是出于陈洪绶自己的手笔，而且，即使他借用了前人的形象，他也都经过了有趣的改变。不仅如此，穿插在一组组人物之间的简短文字，也都是由陈洪绶自己所选辑或编写，其文体简洁且富于典故暗示，不像前人所作的那些长卷，都是以较为冗长的文字篇幅，一一说明所画的趣闻轶事为何。陈洪绶的题记与画面，乃是假设观者已有文化素养，而且对陶渊明的生平与著作已经耳熟能详。我们再一次见到陈洪绶将等次低劣的艺术材料脱胎换骨，使其配合自己较高的目的。经过这样的转化之后，直陈其事的叙事方式一改而为情感的勾唤，同时，所描绘的主题也略带反讽的气息。然而，陈洪绶笔下的这些陶渊明形象，也跟前人的创作一样，并无任何不敬之意，而且，也绝对无意以戏谑丑化的方式，来摹仿古人所创的形式母题。再者，陈洪绶描绘陶渊明形象的用意，既不是为了质疑文人高傲的理想，也不是对于这些形象所持的高逸行径，有所怀疑。我们也许可以揣测，陈洪绶以反讽的手法来处理这些人物，其所质疑的对象，并非这些理想的正当性，而是在画家自己的时代里，想要达到这些理想，是否有其可能性。陈洪绶与周亮工都以娱乐遣兴、爱慕或甚至妒

忌的眼光，来看待陶渊明的生平事迹。

我们刊印了此卷的最后四段。而其中的第一段（图7.31，右边），陶渊明坐在芭蕉叶上，双手合十，眼睛紧闭，正在琢磨如何为两幅已经绘有形象的扇面题诗。而这两幅扇面正摊在陈洪绶面前的石几上，旁边并有毛笔和砚台。这一段画面的题识为："寄生晋宋，携手商周，松烟鹤管，以写我忧。"下一段则是描写州刺史造访陶渊明，发现陶渊明偃卧瘠馁，并且问他为何生在文明之世（贤者处在文明之世，理应贡献自己才对），其行止却如隐居在乱世一般。刺史以肉食相馈（此处可见猪头），但陶渊明拒而不受。陈洪绶的题识写道："乞食者却肉，吾竟不爱吾腹。"再下一段（图7.31，左边），乃是描写陶渊明流浪受饿，被一位慈悲老人收容，并且给他食物，两人因此而长夜阔谈。画中，陶渊明的步伐虚弱，靠在一名童仆身上，老人则紧随在后。陈洪绶写道："辞禄之臣，乞食之人。"最后一段则是描绘陶渊明与儿子（？）一起以他的冠帽滤酒。题识曰："衣冠我累，麹蘖我醉。"摆脱官场羁绊的主题，一再地在卷中重复出现，这使人更加相信，陈洪绶有意以此卷，劝诫周亮工从官场中引退。

陈洪绶在此所运用的图画叙事模式，系源于唐代以前的构图方式，譬如传为顾恺之所作的《女史箴图》卷：通过这类的作品，陈洪绶撷取了梨形的开脸、细长的眼睛、以长弧线条所勾勒的宽松长袍、近乎戏剧般的生动姿态，以及人物全神贯注于自己的动作之中等等。同时，陈洪绶节制的线条，连同其得自于唐人的那种具有体积量感及明暗对比的笔法，也都使得他笔下的人物，要比六朝时代的人物画更加具有实在感与重量感，而且，最终还为人物赋予了一股严肃感，使其远远跳脱了怪僻气息。诚如曾幼荷所说，陈洪绶"当然不完全只靠自己的天赋异禀，他还以一种严格的准确度，竭尽自己的全力作画，如此，显露出了他克制激情与择善固执的力度"。[86]

《隐居十六观》册绘于1651年，系为苏州一位次要的画家兼理论家沈颢而作。古原宏伸颇具说服力地指出，此册可以看成是陈洪绶对于自己1646年短期隐居山林的一种缅怀之情；尽管他其实并未久居山林，而是在不久之后，就返回城市生活，但是，回味起来，似乎还是很有田园意味。[87]在前一年里，也就是1650年，陈洪绶写道："老悔一生感慨多在山水间……每逢得意处，辄思携妻子栖，性命骨肉归于此，魂气则与云影、水声、山光、花色同生灭，吾愿足矣。所以不如愿者，有志气无时运，想功名，恋声色，而造化小儿玩弄三十余年。"[88]

册中所画的题材似乎是陈洪绶所自选，并加以命名。其中有的题材还很含糊晦涩；这些图像在画史上，并无前例可循。有几幅是根据历史轶事而画，其余则似乎是画家自己所杜撰的。就整体而言，此部画册似乎是有关酒与隐居之事：半数的册页都是有关饮酒、卖酒，或是醒酒的事情。这两者看起来也许互不相干，但却都可以包含在逃避现实的较大范畴之中，不管是身体的逃避或是心理逃避皆然。我们已经指出过，晚明人物画大多落在此一范畴，以及与此相关的得道升天、净化等题材之中——如罗

汉（佛教的得道之徒）、洗象、倪瓒洗桐、许旌阳升天、竹林七贤、陶渊明隐居等。对陈洪绶而言，无论多么短暂，饮酒与放荡则是比较方便的路径，使他同样可以达到遮去眼前与近日现实的目的。

根据陈洪绶自己在第一幅册页上的题识所列，他在第四幅册页【图 7.36】中所画者，乃是《醒石》。唐朝文人李德裕在庭园中立有一"醒酒石"，当他酒醉时，便倚抱该石；此一设计想必是为了减轻酒后天旋地转之感，酒徒应当很熟悉才是。此一画作的意涵系以至为高明的方式表达——如果不是画中人物疲惫无力地蜷曲着身子，以及其稍有衣冠不整之感的话，这也可以看成是一幅描写文人清醒平静之作。其线条笔法紧密坚实：石头的描写，较有角度转折；人物的线条则较为浑圆。不过，由于画家在运用这两种线条时，极为连贯而一致，所以，两者之间形成一种和睦的关系。整体来说，此作的线条气势凌人，超越了陈洪绶早年大多数以纯粹性及和谐悦目为主的作品。陈洪绶于数月后辞世，享年五十四岁——此一年龄对许多中国画家来说，只不过是刚开始发展个人的风格而已——过早地结束了其绘画生涯。他是中国最辉煌的大画家之一，当然也是继李公麟之后，最伟大的人物画家。

陈洪绶的花鸟作品　多才多艺的陈洪绶另有一项能耐，亦即他也能够画出晚明最美且最具原创性的一些花鸟作品——此一时期花鸟画方面的成就，实在不怎么突出。就跟其他的作品一样，陈洪绶的花鸟画由工整且相当保守的绢本重彩作风，一直到笔法比较自由的纸本水墨风格，一应俱全。前者展露出了他与蓝瑛同类画作，以及与浙江传统之间的渊源关系；这类的作品背后都有宋代典范与之遥相呼应。然而，尽管这类作品乍看之下，似乎是在重复种种已经司空见惯的创作模式，但其结果却是鬼斧神工地颠覆了这些旧有的模式，进而提供了高雅细腻、出人意表而且使人事后才恍然大悟的愉快经验。

陈洪绶的《梅花山鸟》（见图 7.29），就提供了这样的经验。这是一幅彻底守旧的构图，其所呼应的前人典范，可以早到十二世纪的宋徽宗，其画法乃是采取最为传统的精雕细琢之风。或者说，这是观者的第一印象；及至进一步细看之后，则发现景观石的结构充满着与董其昌旗鼓相当的暧昧性，而雕琢得一丝不苟的梅枝在转折时，则是像玉雕花朵般的静态与僵硬，至于山鸟则显得很不自然，仿佛其对此环境已经有所知觉，而且表现得很忧虑的样子，这是陈洪绶笔下的鸟所惯有的倾向。随着观者的品味与赏析程度的不同，此画可以作为一幅精彩的装饰品之用，或者，也可以看成是对于传统的另一道讽喻。

在一幅题有"仿元人笔"（但不太可能是以元代任何画作为蓝本）的横幅作品当中，陈洪绶颠覆传统的作风又向前推进了一步【图 7.37】。乍看之下，此一景致再墨守成规不过：秋叶挂枝头、菊花、孤鸟、蝴蝶等等。但是，就近审视之后，则显示出

7.37 陈洪绶 花鸟草虫 绢本设色 藏处不明 翻摄自《神州大观》图版十三

陈洪绶已经违背了中国绘画的不成文禁忌，而将不和谐的题材放在同一幅画中。鸟已经捕捉了一只蟋蟀，正在狼吞虎咽地加以吞食；一只虎视眈眈的螳螂，正准备攫捕蝴蝶；一只毛毛虫从树枝上的小洞爬出，想要找寻树叶就食；一只甲虫则紧贴着另一片枯叶；一只蜗牛爬上了位于左侧的菊花梗，而梗梢末端的盛开菊花当中，还有一只蛾和蜜蜂，彼此相盯——互相为敌？在此，传统的画风、完美的技法以及画作的装饰美感，在在都隐含着一层阴暗晦涩的目的：陈洪绶早年的册页（见图7.20），系以娱乐遣兴的方式，描绘舞蝶弄菊的形式母题，但是，我们此处所见的作品则无游戏之意，而是以一种既苦涩又诙谐的方式，来处理传统的花卉草虫构图。尽管这一类固有的定型画作（参阅《江岸送别》，图4.2），并不全然排斥弱肉强食和衰败凋零等题材的描述，但是，却也从未变成此类画作的中心主题，或乃至于在画中呈现出这么柔中带刺的高明作风。

《画论》 我们是以明代作家对画史所作的一些系统归纳，作为本书的开始，并且讨论了几个彼此密切相关的议题，譬如宋元两代画风之分，以及职业画家与业余画家之分等等，后来则是以董其昌的南北两宗论作为结尾。从第二章开始，我们陆陆续续探讨了晚明的画派及画家，同时，对于董其昌的思想与风格逐渐受到认同，也一路加以追踪。十七世纪初期无疑是属于董其昌的时代。但是，董其昌的优势随着他在1636年辞世之后，便逐渐减弱，到了清朝初年，反对其理论者，变得比较堂而皇之。陈洪绶

于 1652 年，也就是他临终前不久，写下了一篇名为《画论》的短文，这正是属于公然反对董其昌理论的文章。此文原本可能是作为画上的题记之用，但是，在陈洪绶的文集《宝纶堂集》当中，却被安排成一篇独立的文章。《宝纶堂集》系由陈洪绶之子于 1692 年，根据传世的手稿，所辑录而成。[89] 与董其昌著作的命运不同，陈洪绶的《画论》几乎一直未受注意，直到近代方才改观。从文字作家的身份来看，陈洪绶毫无董其昌所享有的那种声望。再者，即使职业画家有能力辩才无碍地阐述自己的理念，中国人对待他们的态度，也还是跟歌德（Goethe）在格言中所说的没有两样："图画与艺术家均无言！"（Bilde, Künstler, rede nicht！）

事实上，不管是不是因为这种不接受的态度使然，或是另有其他原因存在，据我们所知，在明代和清初的阶段里，凡有长篇之画论著作者，几乎无不属于业余文人的阵营。早几百年前的情形则不然：郭熙、韩若拙、元代写真画家王绎以及其他画家等等，都写过极富价值的画论，以阐明他们个人的实际创作。但是，从元代到十八世纪期间，职业画家几乎失语无言。中国人标准的解释方式乃是，这些人不但缺乏文字能力，而且，他们对于学术性的大议题，也缺乏涉猎，所以无法加入明清画论的大论辩。而这样的说法是站不住脚的：吴伟、杜堇、唐寅及其他画家，都是博学能文，而且精通于阐释及理论性的著述。但是，他们并无这类著作问世。[90] 然而，我们同样也应当指出，沈周和文徵明也都没有任何的画论著作：这个问题可以延伸成为另一个较大的议题，亦即明代初期和中期的画家，对于理论的撰写并无兴趣。但是，职业画家之所以哑口无声，有一部分则是另有其因。

当艺术的价值不再是不言而喻的时候，建立艺术理论便有其迫切性；而艺术宣言是艺术运动的产物，没有宣言则运动本身无法轻易见容，同时，艺术运动的走向也有待解释与正名。画论在中国历史上大量多产的时刻，都是当绘画开始与价值观挂钩的时候，尽管时人在观赏绘画时，一时还不太感觉得出来：诸如，北宋末期的业余文人画运动、元代初期的业余绘画复古运动、晚明时期董其昌一派所发起的扬弃近代人创作习性的激进运动等等。我们可以注意到，在最近的西方艺术当中，非具象再现式的绘画创作同样也有其理论在一旁支撑；对于容易辨识的图画，只要是敏锐的观者，都看得出（或者能够充分看出）其主旨何在，但是，一旦艺术家放弃了这种简单明了的创作意图，改而追求其他较不明确、较具有知识限制且较专注于绘画内在的议题、历史观点，乃至于与古人的渊源等各种意图时，他除了创作之外，也就还有必要针对自己的创作，另加解释。无论如何，艺术家处在这种较具有争议性的处境之中，最终往往会坚持自己的创作方式取代了前人的模式。姑且不论其在美学上是否站得住脚，这些论点大抵具有强大的说服力，而且能够让那些持不同观点的人士感到难堪。

在这种议题当中，很可能有一方会因为天生就能言善道，因而占尽上风，但是，这并不等于他就是正确的。举例而言，在禅宗的顿悟与渐悟两派之间（董其昌以之作

为类比，建立起他的南北宗绘画理论），拥护顿悟一派者，便享有这种优势；这种情形就跟拥护自然、且凡事主张抄近取捷的人士，通常会居于上风，是一样的道理。相信渐悟的"北宗"信奉者，从未以同类的言辞来回应此一论点，而是以不同的方式阐述此一议题。同样地，"北宗"画家当然也不会以"北宗"自奉，或乃至于将自己的艺术成就，莫名其妙地与不名誉的禅宗渐悟派相提并论。

再者，中国职业大家在绘画上的多样创作，通常比较不像业余画家那样，需要针对自己的创作另加解释；他们的诉求较为直接，而且其对象是较为广大的观众。如果他们选择回应的话，他们大可将业余画家打发为技巧鲁钝且虚伪造作之徒即可——而且，站在他们职业画家的角度来看，大抵还相当正确。陈洪绶在画论当中就提出了这样的看法。不过，他也为当代的绘画，提出了一个较广泛的评估，如此，也为他自己的创作提供了理论基础。如前已见，陈洪绶一开始乃是出身于职业画家的传统，但是，和职业传统的典型画作相比，他的表现手法却要复杂得多；在他的绘画当中，比较不明显的含义很容易就会被漏读，而且，事实上也真的被漏掉了。在明代社会当中，陈洪绶所属的艺术家类型，乃是"有教养的职业画家"，而这一类型的创作者自应有其"得体适当"之作，但是，他的绘画甚至不符合这类画家固有的创作模式。

在本书当中，我们除了勾勒晚明的绘画史之外，也一直想要重建当时艺术家所面对的意义系统：举凡各种创作的前提、议题与议论以及跟绘画风格和形式母题息息相关的地缘、社会及知识渊源等等。此一意义系统的范围所及，远远超过狭义的象征主义（譬如以松树代表正直廉洁等等），即使是选择不同的画风，或是运用传统的方法不同，也都各有其不同的意义可言。这些所传达出来的，可能是属于某一地方、某社会阶层或是某哲学流派的态度和理念，同时，也可能是个别艺术家的思想与情感。以这种方式来观察中国绘画之中的表义系统，使我们明白了一些令人迷惑的现象——例如，怎么可能会有（一如我们在《江岸送别》一书中所指出）一连串的非正统画家，以其画作"表现"（以标准的眼光看来）个人的奇行怪癖，但事实上，他们彼此之间却又表现出符合某种类型的现象，他们在画风和题材方面，集体展现出了许多醒目而明确的共同特征。而解释此一现象的唯一方法，则是认定这些特征就是画家用来表达不遵循传统及特立独行的符码，而且，对于那些因为自己在明代社会中所扮演的角色使然，而想要凸显自我形象的画家而言，当他们采用这些特征来创作时，也是为了同样的理由。这些特征在当时被尊为是这类人士的"写照"——当然，其中也包括他们个人真正的绘画本色。

当固有的表义系统被取而代之（如果艺术不想停滞不前的话，此一现象必然每隔一段时间就会发生一次），改成另外一套过于新潮，以至于无法被广泛认同，或者是因为这套新系统的价值观过于复杂，致使许多观者无从了解时，问题便随之浮现。陈洪绶那些往往显得古怪的复古方式，或是吴彬和崔子忠二人比较不怪的复古方式，以及

陈洪绶巧妙运用通俗传统的做法等等，都不是以熟悉的方式，来向晚明的观者传达意义（情感、态度或理念），也因此，最终使得很多人萌生了误解。他们被斥为"险怪"，以至于在绘画当中，落入了"散乘小果"之属。周亮工是少数能够洞察陈洪绶意图的人士之一，他觉得有义务为陈洪绶辩护，以对抗流言："人但讶其怪诞，不知其笔笔皆有来历。"[91] 这还不足以显示出周亮工确实了解陈洪绶艺术的程度；但是，至少已经是肯定之语。

有关陈洪绶对艺术史的见解，他自己所写的简短《画论》，使我们得以进一步了解其中心思想：

> 今人不师古人，恃数句举业饾饤，或细小浮名，便挥笔作画，笔墨不暇责也。形似亦不可而比拟，哀哉！欲扬微名供人指点，又讥评彼老成人，此老莲（即陈洪绶本人）所最不满于名流者也。
>
> 然今人作家，学宋者失之匠，何也？不带唐流也。学元者失之野，不溯宋源也。如以唐之韵，运宋之板，宋之理，行元之格，则大成矣。
>
> 眉公先生（陈继儒）曰："宋人不能单刀直入，不如元画之疏。"非定论也。如大年（即赵令穰）、北苑（即董源）、巨然、晋卿（即王诜）、龙眠（即李公麟）、襄阳（即米芾）诸君子，亦谓之密耶？此元人黄（公望）、王（蒙）、倪（瓒）、吴（镇）、高（克恭）、赵（孟頫）之祖。古人祖述立法，无不严谨。即如倪老数笔，笔笔都有部署纪律。大小李将军（即李思训、李昭道）、营丘（即李成）、白驹（赵伯驹）诸公，虽千门万户，千山万水，都有韵致。人自不死心观之，学之耳，孰谓宋不如元哉！若宋之可恨，马远、夏珪真画家之败群也。
>
> 老莲愿名流学古人，博览宋画仅至于元，愿作家法宋人乞带唐人，果深心此道，得其正脉，将诸大家辨其此笔出某人，此意出某人，高曾不乱，贯串如列，然后落笔，便能横行天下也。
>
> 老莲五十四岁矣，吾乡并无一人，中兴画学，拭目俟之。

如引文所见，这篇画论开门见山就抨击业余画家滥用其官衔，希望借此赢得真画家之美名，接着，他同样也将职业画家批评了一番。按照晚明画家的做法来看，他们在摹仿宋代风格时，通常都（就像陈洪绶自己所亲身体验的）失之刻板，或是变成令人讨厌的矫饰作风。在他看来，矫正之道乃是自宋代以前的一些灵活而有表现力的风格当中，撷取其精华，以降低刻板的气息；就他自己的创作而言，这样的做法颇能奏效。另一方面，想要摹仿元代绘画的人，其笔法和布局往往很容易变成过分草率，而且欠缺技巧的完整度；其矫正之道则是宋人的精致细腻之风。

我们在第一章当中，曾经引述过一些作家所提的不怎么有说服力的论点，而陈洪

绶在为宋代绘画辩护时，也提出了相同的说法：也就是支持元代绘画大家的人士，忘了这些大家也是源于宋代，而且，"南宗"一派人士所爱戴的李公麟和米芾等人，"一样"也是宋代的画家。这样的说法并不诚实；所有参与此一讨论的人，都已经很清楚地知道，在此一讨论的脉络之中，"宋代"跟"元代"这两者，已经变成是一种概念，而不再是历史上实际的朝代，也因此，拿"宋代"一词来囊括所有该朝代的绘画，乃是故意曲解。除此说辞之外，他还提出倪瓒的山水画虽寥寥数笔，但笔笔皆有法律，以及"北宗"大家，如李思训、赵伯驹等人的山水作品，看起来虽然精雕细琢，但却都有"韵致"。通过这些论点，陈洪绶有意颠覆董其昌所提南北分宗的正当性。而在晚明的时代脉络之中，陈洪绶使用了"大成"和"正脉"等词语（及概念），似乎也已近乎戏谑式的嘲讽。

陈洪绶以一则劝诫，再加上一条跟董其昌如出一辙的忠告，来作为他文章的结论：亦即画家应当师法古代大家，并学着分辨不同的风格脉系。不过，他在最后则是以勾起地方意识作为完结。浙派已有百余年未出现杰出的艺术家，而陈洪绶在风烛残年之际，为自己无能中兴地方画学的传统而满怀遗憾地"拭目俟之"。董其昌在晚年一则题识（页 139）当中，也很遗憾地感叹自己未能"转法轮"。这两位画家可能也都明白，无论他们个人的艺术成就多么辉煌，却都不是那种可以作为开宗立派之用的类型。他们两人都有追随者——董其昌的追随者介于十七世纪至十八世纪初之间，陈洪绶的追随者则较属于十八世纪末至十九世纪时期的画家。但是，最终说来，他们二人最深远的影响，并非显现在那些撷取了他们风格的画家身上，而是清代那些以独创主义为主的绘画大家。对于这些独创主义大家而言，董其昌和陈洪绶为他们开启了新的表现模式，以及处理传统包袱的新法门。

注释

本书正文及以下所引用的参考书目，往往采取简化的形式。完整的书目资料和对照表，详阅本书所附参考书目。

第一章

[1]《美术丛书》，二集，第十辑，页45—64。

[2] 参见《江岸送别》，页41；引文出自王世贞，《弇州山人稿》，收录于《佩文斋》，卷86。以"正宗"称呼王世贞此一观点的说法，参阅：Wai-kam Ho（何惠鉴），"Tung Ch'i-ch'ang's New Orthodoxy," pp.119-120.

[3] 何良俊，收录于《美术丛书》，三集，第三辑，页36—37。沈周本人将董源、巨然至元代大家一脉，视为最高，并认为他们具有"清闲高旷之妙"的观点，可以很清楚地从他一些题识中看出；例如，可以参阅俞剑华，《画论类编》，第二册，页707。

[4] 何良俊，页11；亦可参阅：Bush（卜寿珊），p.166.

[5] 何良俊，页11；亦可参阅：《江岸送别》，页246.

[6]《吴郡丹青志》，收录于《美术丛书》，二集，第二辑。

[7] 詹景凤，《东图玄览编》，收录于《美术丛书》，五集，第一辑，两段引文均见于页183。我们应当指出，詹景凤也在别处表达过他对元代绘画的评价更高，尤其是倪瓒的作品。有关詹景凤的生卒年，系根据汤秀婷（Louisa Ting）的研究，她目前正以这位画家暨艺评家为题，撰写博士论文。有关詹景凤的生平及著作，亦可参阅：Shadows，p.57.

[8]《蕉窗九录》，收录于《艺术丛编》，第二十九册，页40—41。由于项元汴和高濂这两部著作均未纪年，究竟孰先孰后，很难解答。不过，项元汴的著作想必不晚于1577年，因为书中有文彭所写的序文，而文彭卒于1577年。虽然如此，项元汴书中有很多段落，都可以在其他许多作者的著作中找到——如高濂、王世贞、屠隆、康伯父及其他等等——这意味着项元汴大量抄袭别人的著作，要不然就是《蕉窗九录》乃是后人所杜撰，但却伪托在他名下。我的猜想是后者为真，但是，想要澄清此一问题的真相，还需进一步的研究。

[9]《燕闲清赏笺》，收录于《美术丛书》，三集，第十辑，页185—186、191—192。王世贞也认为黄公望的风格主要源于荆浩和关仝，但是，他同时也"微米马（远）、夏（珪）者也"，参见《弇州山人续稿》，卷168，页22。

[10] 卜寿珊（Susan Bush）指出（pp.165-166），曹昭在其1387年的《格古要论》一书当中，已经列出这一类的简单名单。

[11] 詹景凤，为饶自然《山水家法》所写的跋；参照注16。有关沈周与文徵明的师生关系，参照：Edwards（艾瑞慈），pp.26-27.

[12] Ledderose（雷德侯），pp.28, 33. 何惠鉴向我指出，雷德侯此处对于米芾角色的看法，有待修正。有鉴于王羲之书风在宫廷士大夫的笔下，已经变得庸俗化，书家早在米芾之前，就已经根据时弊，建立了一套正统的书画观。米芾则是想要提出一套真正的古典传统，以对抗此一正统；他主张先师法唐代大家，而后再学习唐代以前的大家。他所谓的"天真"，意即自然的真理，或是忠于内在的自我。事实上，此一观念让书家有了比前人更大的挥洒空间；就跟晚明的董其昌一样，米芾假复古之名，反而为书法开拓了新的可能性，让书家更有创作的自由。

[13] 何良俊，页38—39。

[14] 宋濂，引自《佩文斋》，卷十二，页24—25。

[15] 王世贞，引自《艺苑卮言》，收录于俞剑华，《画论类编》，第一册，页116。有关"变"的另外一例，可以参见王肯堂（1589年得中进士）的论画短文，收录于《佩文斋》，卷16，页14。

[16] 詹景凤，为饶自然《山水家法》一书所写的跋，引自启功，页196—205。首先指出此段文字攸关董其昌的分宗理论者，乃是古原宏伸，见于他为《王维》一书所写的别册（中国南宗大系附录一），页10。饶自然的文章和詹景凤的跋是否为真，仍有疑问；我最近已经开始对这两篇文字产生怀疑。但是，即使该篇跋文并非出自詹景凤之手，势必也只比詹景凤晚上几十年而已，因为此一著作刊印的时间约在1640年前后。因此，该跋文还是有其重要性；我们可以将其看成是与董其昌差不多时代的人所作，而这位作者乃是根据董其昌的"南北宗"理论，做出了另外一种二元论。

"作家"一词具有"职业作者"之意，可以在王维的一则轶事当中看得很清楚。有误扣王维门者，以为他是专门为人写墓志铭的职业作家，王维应之曰："大作家在那边。"参见诸桥辙次，第八册，页719，"作家"条。

[17] 此段文字收录于董其昌的《论画琐言》，这是一部简短的论画札记。这是董其昌名下最早刊印成书的一部画论著作，而何惠鉴是第一位指出此点的学者，参见：Wai-kam Ho（何惠鉴），"Tung Ch'i-ch'ang's New Orthodoxy," p.114. 董其昌所写的另一则较长的画论，则见于《画旨》，页6。另外，《画说》一文当中，也提出了南北二宗

的理论，据说这是出自比董其昌年长的知交莫是龙之手；参见《美术丛书》，四集，第一辑，页5。《画说》原刊印于一部1610年的文集当中，当时虽然系在莫是龙的名下，如今一般却都认为这是一部伪作；参见上面所引何惠鉴的文章，另外，亦见：Fu Shen（傅申），"A Study of the Authorship," pp.85-115. 傅申认为《画说》一文之中的文字，可能出自董其昌之手，写作的时间则在1598年左右，亦即远在莫是龙谢世之后。至于以禅宗作为类比的寓意为何？我在一篇未发表的论文当中，已有详细的讨论，参阅拙著："Tung Ch'i-ch'ang's 'Southern and Northern Schools.'"

[18] 严羽，页1。比较 Lynn（琳恩），"Orthodoxy and Enlightenment," pp.235-240 一文当中的讨论。琳恩在另外一篇未发表的论文当中，还针对以禅宗作为类比的问题，做了更大篇幅的探讨；该文系为一名为"顿悟／渐悟：两极对立"（"Sudden/ Gradual Polarity"）的讨论会而作（参见：Cahill, "Tung Ch'i-ch'ang's 'Southern and Northern Schools.'"）。

[19]《画旨》，页4。

[20] 此为郑元勋为董其昌《论画琐言》所作的注脚，收录于郑元勋的文集，《媚幽阁文娱》，页255（感谢何惠鉴所提供的影印本）。

[21]《画旨》，页48。有关董其昌及其他人士对于浙派晚期绘画的贬抑之词，亦可参见《江岸送别》，页132。上海博物馆所藏的一幅戴进所作的山水，上面有董其昌的题记；此卷（未纪年）最近已有复制品问世，题记中透露了董其昌对于戴进的矛盾心态："国朝画史以戴文进为大家，此学燕文贵，淡荡清空，不作平日本色，更为奇绝。"

[22] 康伯父，《绘妙》一书的末段，该书的序文写于1580年，收录于《艺术丛编》，第十三册，页72。实际上，同样的文字也出现在项元汴的《蕉窗九录》，页41，"国朝画家"条。

[23] 李日华，《紫桃轩又缀》，页116。

[24] 参考：Fu Shen（傅申）et al., Traces of the Brush, pp.90-94；有关董其昌的引文，参见该书页94。

[25] 董其昌，《画旨》，卷二，页1—2；卷四，页46；卷一，页9。

[26] 引自其《袁中郎集》，收录于《画论类编》，第一册，页126。

[27] 引自其《输蓼馆集》，收录于《画论类编》，第一册，页126。

[28] 唐志契，页126—127。感谢徐澄琪的协助，使我得以理解这段困难的文句。另外，亦可参阅：Chu-tsing Li（李铸晋），A Thousand Peaks，pp.

97-98.

[29] 沈颢，《美术丛书》，初集，第六辑，页31。

第二章

[1] 王世贞，引自《弇州山人稿》，收录于《佩文斋》，卷五七，页35。

[2] 参见：Ellen Laing（梁庄爱论），"Biographical Notes," p.109. 该则题识收录于李佐贤所著《书画鉴影》，成书于1871年。

[3] 顾凝远，页20。顾氏的画作，可以参见：Restless Landscape, Pl.9.

[4] 在撰写本章时，我除了参考中文史料之外，也运用了 Ellen Laing（梁庄爱论）所有有关李士达、盛茂烨、张宏，以及邵弥等人的生平考，收录于 DMB。

[5] 姜绍书，卷四，页70。我们前面提到，这些画家并无任何长篇著作传世，但是，如果李士达的文章迄今存有的话，则将是一个例外。

[6] Ellen Laing（梁庄爱论），"Real or Ideal."

[7] 有关李士达的画作与低劣仿作及伪作的相似之处，如果我们在此刊印后者这些拙劣的画作，以作为解说的话，势必是浪费本书的图版。我在研究所的研讨课程当中，曾经以幻灯片向所有的在座者证明此点，以满足他们的好奇。

[8] 梁庄爱论认为盛茂烨受李士达所影响；而李士达比盛茂烨年长的事实，似乎可以支持这项论点。但是，他们两人开始在画坛上活跃的时间，却差不多相同——事实上，以存世纪年的画作来看，李士达还稍晚于盛茂烨。（Restless Landscape, no.84 所刊印的手卷，并不能用来证明李士达活跃的时间早于盛茂烨，因为卷中原有的一则纪年1589的题识，已经被揭除，这使得该则题识的可靠性，已经无从查证起。）我们也应当斟酌另外一种可能性，亦即这两位画家的风格乃是同时发展的，并非一个是创新者，而另外一个则是追随者。

[9] 蓝瑛和谢彬合著，卷一，页6。

[10] Chinese Art Treasures, no.98.

[11] 此一画册大概的制作时间，系由其风格看出，大约是介于两件构图相关，而且都署有年款的作品之间。其中的一部是纪年1621的山水册，原属松本氏收藏（参见《双轩庵美术集成》，拍卖目录，1933年，图版188，共刊印六幅册页），册中有几幅作品的主题和构图，很类似旧金山美术馆所收藏的这部画册，只不过画风更绵密更重一些。另外一部则是纪年1633，现存北京故宫博物院（从未出版过，1977年10月在该馆展出过），其画

面的设计很像是旧金山美术馆所藏册页的放大本，而且，其画法也松散得多，细笔较少，几处大块的区域都笼罩在雾气之中。

[12] 张庚，《国朝画征录》，卷一，页46。姜绍书，《无声诗史》，收录于《画史丛书》，卷四，页76。另一位贬斥他作品的人，则是十九世纪的批评家秦祖永，卷一，页18。

[13] 南京大家邹喆有一幅纪年1668的画作，系为"君度老人"（张宏，字"君度"）而作。这件作品一直被用来证明张宏到了1668年仍旧健在；参见《南宗名画苑》，图版21。但是，张宏最后的一件署年作品，则是作于1652年。他似乎不太可能在1652年之后，又多活了十六年，否则，不可能这段时间的作品连一件也没有传世。邹喆的画作可能是为另外一位君度先生而作。

[14] 参见《气势撼人》，图1.16、1.17、1.19、1.20。

[15] Ernst Gombrich（贡布里希），*Art and Illusion*, passim.

[16] 参考曾宪七为此画所作的解说：*Portfolio of Chinese Paintings in the Museum*，*Yüan to Ch'ing Periods*，Boston Museum of Fine Arts，1961，notes to Pl.83.

[17] 编号MV289；参见《故宫书画集》，第二十七册。

[18] 王维，《王摩诘集》，1737年版，卷十八，页12。

[19] 其中有八幅册页现藏柏林东方美术馆；参阅 *Restless Landscape*，no.16（该书中刊印了其中一幅）；景元斋收藏六幅；美国华府某位私人收藏家，则有四幅；另外两幅，则是由霍赫施泰特（Walter Hochstädter）所收藏。我在《气势撼人》一书的第一章当中，对这部画册作了探讨。另外，亦见拙文，"Three Late Ming Albums"；我在该文当中，也刊印了好几幅册中的作品。我准备针对这整部画册及其特殊的安排，进行更彻底的研究。

[20] 张宏的画作受欧洲画风影响一事，尤其是他采用了布劳恩（Braun）与霍根贝格（Hogenberg）书中的一些构图及技法等观念，详见《气势撼人》，第一章、第三章。在那两章当中，我举了一些铜版画，来跟张宏作于1639年的《越中十景册》相比较；另外，我还拿《止园全景》图，来比较《全球城色》（*Civitatis Orbis Terrarum*）一书当中的法兰克福（Frankfurt）景观图。

[21] 此类手法在中国早期绘画中出现的情形，我在论文中已有探讨，参阅："Some Aspects of Tenth Century Painting"

[22] 参见：Sullivan（苏立文），"Some Possible Sources of European Influence," pp.593-633，以及 *The Meeting*，pp.46-86。另外，在《气势撼人》的第一

章和第三章当中，我也提供了比较完整的引证资料，足以补此处的未尽之处。

[23] 古原宏伸在 "Two or Three Problems" 一文当中指出，即使这些版画当中有西洋画风的因子，其布局的方式，还是大量保留了传统中国绘画的特色。

[24] DMB, pp.166-167.

[25] 此一纪年1634的山水册，共计有七幅册页，详见《邵僧弥山水册》，上海商务印书馆，1939年出版。另外，下文所提的未纪年画册，则共计有九幅册页，现藏台北故宫博物院（编号MA51）。以及1640年的长卷，则存于大阪市立美术馆，原属阿部氏收藏，参阅阿部房次郎，《爽籁馆欣赏》，卷一，图版42。

[26] 并未有出版品。1973年，我拜访北京故宫博物院时，院中正展出该册中的五页，均无题识。其中一则可能带有年款的题识，或许是写在一幅未展出的册页上。

第三章

[1] Ho Ping-ti（何炳棣），pp.248-249.

[2] 关于宋旭的生平，我参考了吴讷孙的考证，见 DMB；吴讷孙文中并附有两则记载，分别取自《嘉兴府志》，卷六〇，页83，以及《松江府志》，卷六二，页23—24的记载。宋旭的生年，则是根据他在晚年几幅山水画上的题识订出的（例如，*Restless Landscape*，no.25）——题识中署有年款以及画家自己的年纪。有一幅画作上署有"时年八十三"一类的字眼（现存斯德哥尔摩博物馆，从未见于出版物），这证明他至少活到了1607年。

[3] 张庚，卷上，页8，蓝瑛的部分。

[4] 参见古原宏伸等人所著，页132，当中讨论到依据王维构图所画的各种版本，也包括了宋旭的版本。

[5] *Restless Landscape*，no.25. 另外有一幅构图相似的作品，误传为王蒙所作，其实很明显是宋旭的手笔，有可能是宋旭稍早之作；参见Sirén（喜龙仁），vol.6，Pl.105. 至于画上"王蒙"的题识，看似宋旭本人的笔迹，有可能这是他刻意的伪造。

[6] 《无声诗史》，卷三，收录于《画史丛书》，页55—56。

[7] 其中的一景"月上"，刊印于：Cahill, *Chinese Painting*，p.151.

[8] 前面已经指出，相传宋旭在万历初年时，就已经寓居在松江，时间可能是在1571年或稍后，而孙克弘此卷则是作于1572年。虽然如此，此卷还是可以清楚地看到宋旭的影子，这意味着宋旭移居松

江的时间，可能比记载的还要早一点，要不然就是他在定居松江之前，就已经来过松江，并且在该地作过画。

[9] 关于赵左的全面性研究，已有朱惠良在台湾大学所写的硕士论文，已于1979年出版。我很感激朱小姐在付梓之前，先行为我寄来她的大作，并附上各种第一手史料的影印本。

[10] 赵左《论画》一文，收录于姜绍书，卷四，页61—62。

[11] *Painting in the Ming Dynasty*, p.78 and pp.31-32.

[12] 图版参见：*Restless Landscape*, no.28, p.84.

[13] 顾起元在《客座赘语》（1618年）一书的记载，可以参考拙文："Wu Pin," p.653.

[14] 现存普林斯顿大学美术馆；参阅朱惠良，图版七，页47—48。

[15] 引自启功，页202。

[16] Kurokawa Institute（黑川古文化研究所），图版六。赵左另有一部纪年1619的十二页画册（东京西洞书院于1919年刊印），同样也是以一种松散的笔法，来经营正统的画风；如此，肯定了黑川古文化研究所所藏之作的可信度。

[17]《国华》，372期；如今去处不明。

[18] 除了此处所讨论的1616年画作之外，这些作品还包括：《秋山红树》轴，作于1611年（现存台北故宫博物院，参阅《故宫书画集》，第十七册），系以"没骨法"描绘，树叶并设以重彩——这种画法很明显是摹仿唐代绘画，但是，这种复古是在西洋画传来中国之后，画家受到了启发，才对这种没骨的技法产生了新的兴趣；以及1615年的《寒江草阁》（参阅《气势撼人》，图3.14、3.15），画中的远山系以非凡的幻象技法所刻画。

[19] 引自米泽嘉圃，《中国近世》，页91。亦见Pelliot（伯希和），p.6.

[20]《赵文度山水册》，1929年上海出版。该册共有八幅山水。

[21] 吴修，页219。

[22] Sirén, vol.6, Pl.275；喜龙仁将该画订为"或出自沈士充之手"。

[23]《画眼》，《美术丛书》版，页46。

[24] 谢肇淛，下册，页195—196。

[25] 德诺瓦兹氏（Drenowatz）收藏；参见Chu-tsing Li（李铸晋），*A Thousand Peaks*, vol.2, Fig.22，李铸晋对此画的杰出讨论，则见于vol.1, pp.104-108。

[26]《支那南画大成》，第九册，图版64。

第四章

[1] 有关董其昌的生平考，我几乎完全根据吴讷孙（Nelson Wu）所做的几篇研究。我和所有研究董其昌的学者一样，也深深感激吴讷孙以全方位的方式，探讨董其昌的生平、著作以及画作，使我们茅塞顿开。

[2] Nelson Wu（吴讷孙），"The Evolution," p.13；原引自《佩文斋》，卷八七中所录的跋文。

[3] Nelson Wu（吴讷孙），"The Evolution," p.19.亦参见：Fong（方闻），"Rivers and Mountains," pp.14-15. 小川广己所收藏《江山雪霁图》上的董其昌题识，其实仅仅指出，他"得郭忠恕'辋川'粉本"；言中之意，他只是把这部手卷看成是一部摹本。如此一来，董其昌自己根据该粉本所绘的"临本"，充其量就成了第四手仿作。再者，他在自己所作临本上的第二则题识里指称，他此作乃是在旅次中于舟中所作。他当时并无"郭忠恕粉本"在手，以资参考。因此，斯德哥尔摩所藏的手卷，可能只是董其昌凭记忆揣摩"郭忠恕版"的王维《辋川图》粉本，以自由诠释的方式画成。此一解说（经过了必要的简化）可以用来说明，为什么我们在书中其他地方，只要牵涉到画家特定的临仿对象时，都很快地轻描淡写过去，其目的就是为了避免这种沉闷而冗长的解释。

[4] Nelson Wu（吴讷孙），"The Evolution," pp.18-19；亦见：Shen Fu（傅申），"A Study," pp.94-95. 在此，我所提出的看法，乃是认为京都小川广己氏所藏的《江山雪霁图》卷，连同檀香山美术馆所藏的一卷布局相同（还外加了一段），但年代较晚且较为次级的仿本，都是明代之作，而且，其所据以摹仿的王维构图，也不会早于南宋。这跟方闻在"Rivers and Mountains"一文当中所持的看法出入甚大。在方闻看来，小川所藏的手卷乃是宋人根据王维在唐代的原作所摹，所以将其与王维相提并论。我的看法则是，小川所藏的手卷的确有赵令穰和郭熙画风的因子，同时也有南宋画的构图特征，所以，我的猜测是该卷所据以摹仿的原作，应当是一部作于十二或十三世纪的折中风格之作。小川及檀香山所藏的这两版构图，均刊印于方闻的文章（插图一、二）当中。我也怀疑小川所藏的这一卷就是当初董其昌所见的那一个版本，因为卷中所附的两则题识，有可能是后人的抄本，况且，我们不免也会怀疑，董其昌竟然会因为看到这样一部品质低劣的作品，而感到印象深刻不已。

[5] 参见：Riely（李慧闻），pp.57-76.

［6］*Art and Illusion*，pp.146-178，"Formula and Experience."

［7］比较吴讷孙对莫是龙绘画的评语："⋯⋯在习画十年后⋯⋯他强调好的作品只能顺其自然发生，而无法完全预知或控制⋯⋯此一新艺术所讲究的无可控制与无可预知的特性，在中国的艺术传统当中，早已耳熟能详，并非十六世纪末画家的新发现，只不过是十六世纪末的画家特别强调这样的特性，以彰显自己的主张罢了。"（"The Evolution，"p.13.）

［8］Loehr（罗樾），p.291.

［9］强烈的明暗对比，可以在纪年 1597 的山水画当中看到（参见：Nelson Wu，"Tung Ch'i-ch'ang，"Pl.1）。在该作里，明暗的对比比较刻板，系运用在土石岩块的平行皴褶纹路上，并没有自然光照射在整个造型上的感觉。

［10］《画禅室随笔》，卷二，页 1—2、8。亦可参阅 Pang，*Wang Yüan-ch'i*，p.38.

［11］顾凝远，《美术丛书》版，页 20—21。

［12］董其昌，《画旨》，页 48。

［13］据我们所知，吴正志也一度拥有过黄公望的《富春山居图》卷，他是在 1627 年至 1634 年之间，由董其昌那里购得的；参阅：Riely（李慧闻），pp.63-64；吴正志之子吴洪裕就是那个想要以此卷作为自己的陪葬品，因而意图焚毁此卷的声名狼藉之人。

［14］Nelson Wu（吴讷孙），"The Evolution，"pp.35-36.

［15］董其昌，《画旨》，页 9（重刊本，页 2105—2106）。

［16］董其昌，《画禅室随笔》，卷十一，页 3。

［17］同上书，卷二，页 3。

［18］同上书，卷二，页 3。

［19］董其昌，《画旨》，页 22（重刊本，页 2132）。

［20］欲参考此一画作精彩的局部放大，参见：Sherman Lee（李雪曼），*The Colors of Ink*，p.83.

［21］董其昌，《画禅室随笔》，页 22。

［22］例如：德诺瓦兹氏（Drenowatz）所收藏的董其昌作品；两件构图类似的山水，分别纪年 1624 和 1625（参见：Chu-tsing Li，*Thousand Peaks*，Fig. 23 and 24）；以及另外一部构图比较有趣的 1625 年作品，刊印于何冠五，《田溪书屋藏画》，图版四。

［23］上海中华书局于 1928 年将其印刷复制成册。据说，此部画册有数本传世；我们此处所刊印的这一部，与中华书局所印刷的是同一部，虽然看起来很新，但是，似乎是董其昌的真迹无疑。为了证明其真实性，也可以比较此册与董其昌另外一

部画册的相似之处，也就是作于 1620 年的《秋兴八景》册，册中共有八幅大册页，大多以仿古为主，现存上海博物馆。

［24］《具区林屋》一轴的彩色图版，可以参见：Cahill，*Chinese Painting*，p.114. 至于《林泉清集》图——董其昌必定知道此作，因为在《小中现大》册（以下即将讨论）当中，有一幅临摹之作，而且，董其昌还在对页的题记里，讨论过此作及其近日的收藏者——参见：Rowley（罗利），2nd edition，p.24.

［25］*Eight Dynasties*，no.11. 董其昌的册页与该立轴下半段的构图相仿，不过左右则相反。

［26］董其昌在 1624 年时，就根据赵孟頫的构图形式，画过一幅自由仿作，也就是前面我们才讨论过的十幅山水中的一幅；该册页与此处 1630 年山水册中的册页相似的情形，进一步说明了这两幅册页，约略都是根据赵孟頫的作品所衍生出来的。这三件作品同时并放在一起的情形，参见《气势撼人》，图 2.16—2.18。

［27］参阅拙文，"Style as Idea，"尤其是 pp.154-155.

［28］郭熙，收录于《美术丛书》，二集，第七辑，页 7。亦可参考方闻，《董其昌》，页 14。王世贞，《弇州》，卷一六八，页 22。

［29］董其昌，《画旨》，页 2（重刊本，页 2092）。亦可参考方闻，同上文，页 14。

［30］Loehr（罗樾），p.291.

［31］参见方闻的引文，同上文，页 14；引自《画禅室随笔》，卷二，页 2—3。

［32］吴历，页 10。

［33］Johan Huizinga（赫伊津哈），*Homo Ludens: A Study of the Play Elements in Culture*，Boston，1955，pp.7ff；有关"游戏"此一概念的摘论，亦可参阅该书 p.13 及 p.28。

［34］同上书，p.13。

［35］董其昌，《画旨》，页 38（重刊本，页 2164）。

［36］董其昌，《画旨》，页 10（重刊本，页 2107—2108）；亦可参考方闻，《董其昌》，页 11。

［37］Wai-kam Ho（何惠鉴），"Tung Ch'i-ch'ang's New Orthodoxy，"p.122.

［38］关于董其昌倾向于在自然景致中见到艺术创作的各种例子，参见：P'ang，"Late Ming Painting Theory，"p.24.

［39］Wai-kam Ho（何惠鉴），"Tung Ch'i-ch'ang's New Orthodoxy，"p.122.

［40］董其昌，《画旨》，页 5（重刊本，页 2097）。

［41］Ledderose（雷德侯），p.39.

［42］参考 Edwards（艾瑞慈）一书中，葛兰佩（Anne

Clapp）的文章，p.27.

［43］Clapp, pp.30-31.

［44］董其昌，《画旨》，页6（重刊本，页2099）。

［45］Tu Wei-ming（杜维明），p.14.

［46］董其昌，《画旨》，页19—20（重刊本，页2126—2127）。"篱堵"一语的典故出自《世说新语》一书；参阅：Mather, p.426. 感谢古原宏伸为我指出此一典故的出处。

［47］这部作品共计有二十二幅画页，现存台北故宫博物院（编号MA35）。就风格而言，册中有几幅作品已经为王时敏后来的成熟之作，预先发出了明显的先声；另外，也有记载提到王时敏作了这样一部画册，并且在旅行时，带着一起出入（张庚，《国朝》，卷上，页2）。除此之外，董其昌在册中的一则题记当中（在第二十一幅画页的对页上），似乎也肯定了此册出自王时敏之手的说法："此图尤为（倪瓒）生平合作，为逊之玺卿（即王时敏）所收，如传衣钵矣。"最后这一句用语，想必不只意味着保存倪瓒的作品本身，使其流传至后世而已，其言中之意想必是王时敏的临摹之作，已经赓续了倪瓒的风格传统。然而，我们也应当指出，董其昌撰写此题记的时间，横跨在1598年至1627年间，所以，纪年最早的几则题记势必早在王时敏制作这些临摹的作品之前，就已经写出，说不定是为另外的一部画页系列所作。

［48］Lee（李雪曼），History of Far Eastern Art, p.348.

［49］事实上，无论是张宏的册页，或是董其昌的册页，都不是根据《容膝斋图》而作；董其昌册页所仿的，乃是另外一幅现在已经亡佚的倪瓒画作，而董其昌还在自己的册页上抄录了倪瓒原画上的题识。至于张宏的册页，则仅仅摹仿了倪瓒风格的通象。不过，我们此处的目的，则是把《容膝斋图》看成是倪瓒构图的一种类型，用来说明后代这两位画家，如何利用此一构图作为自己创作的出发点。

［50］Wai-kam Ho（何惠鉴），"Tung Ch'i-ch'ang's New Orthodoxy," pp.119-124；Ju-hsi Chou, pp.8-57.

［51］Berger, pp.29-32. 亦参见：Ju-hsi Chou.

［52］Judith Whitbeck, in Restless Landscape, pp.38-40.

第五章

［1］现藏纽约大都会美术馆；参阅：Cahill, Restless Landscape, no.38.

［2］李铸晋，《项圣谟》。有关项圣谟生平的资料，亦见刘渭平的研究，DMB, pp.538-539. 项圣谟本人在题跋当中，也提供了相当多的生平自述；例如，可以参见波士顿美术馆中国绘画收藏著录（Portfolio）的文字解说别册，pp.14-15.

［3］Ho Ping-ti（何炳棣），pp.154-161.

［4］该系列的山水长卷，包括（按照李铸晋所给的顺序）：（一）前《招隐图咏卷》，作于1625至1626年间，现藏美国洛杉矶郡立美术馆（编号60.29.2）。参见：Archives of Asian Art, vol.16, 1962, p.110, Fig.22.（二）《松涛散仙图卷》，作于1628至1629年间，现藏美国波士顿美术馆（编号55.928）。参见该馆：Portfolio, Pl.72-73.（三）《后招隐图卷》，约作于1640年，现藏台北故宫博物院。见本书讨论；亦见《气势撼人》，图3.36—3.37.（四）《三招隐图卷》，纪年1644. 仅见于著录记载（《穰梨馆过眼录》，1892年出版，卷三，页31）。（五）《且听寒响图卷》，完成于1647年。现藏天津市艺术博物馆；参见《天津市艺术博物馆藏画集》，页40—44.（六）《岩栖思访图咏卷》，作于1648年，现藏美国克利夫兰美术馆（编号62.42）。参见：Restless Landscape, no.10；Eight Dynasties, no.196.

［5］有此象征意涵的册页作品，参见《气势撼人》，图3.35.

［6］卞文瑜那两部描绘西湖风光的画册，纪年1629. 其中一部现藏普林斯顿大学美术馆；另一部则是由一本印刷的《卞润甫西湖八景》画册得知，上海艺源出版公司印行，出版年不详。德诺瓦兹氏所藏的1630年山水，收于Chu-tsing Li（李铸晋），Thousand Peaks, vol.2, Fig.28. 而台北故宫博物院所藏的两部卞文瑜画册，分别是纪年1653的《摹古山水册》（编号MA43）；以及纪年1654的《苏台十景册》（编号MA44）。《苏台十景册》有一幅刊印在《气势撼人》，图1.4.

［7］杰瑞·丹纳莱（Jerry Dennerline）以嘉定一地在晚明时期的政治及文化史为题，做过研究，但并未发表；我很感激他提供了论文的部分，以利我参考之用。有关晚明时期嘉定画家的讨论，参见：Shadows, pp.62-64.

［8］周亮工，《读画录》，卷二，页5.

［9］秦祖永，上卷，页2. 亦可参考：Sirén（喜龙仁），vol.5, 33.

［10］李流芳，收录于《美术丛书》，初集，第十辑。此处所记述的题识，参见，页141.

［11］刘作筹所藏的1627年画册，未出版过。至于克利夫兰美术馆所藏的1628年画作，以及李雪曼的叙述，参见其著作：History of Far Eastern Art, pl.582 and p.440.

［12］周亮工，《读画录》，卷二，页 19。

［13］现藏台北故宫博物院（编号 MV278）；参见《故宫书画集》，第二册。

［14］参见 Shadows，pp.7-11 及 pp.19-24，其中探讨了徽商人及其参与绘画活动的情形，以及松江与安徽之间的关联。同书，pp.34-42，则探讨了安徽家派的肇始，以及其理论的根基。安徽家族迁徙至长江三角洲的城市，则是石锦先生在伯克利加州大学所作的博士论文主题；我很感谢他提供这一则资料给我。这两段话分别出自吴其贞《书画记》，以及王世贞的著作；也可以参考：Shadows，p.22。

［15］参见：《国华》，329 期；Shadows，p.37。

［16］参见：Shen Fu（傅申），"An Aspect，" pp.579-615。

［17］有关"逸品"绘画的早期发展，参见 Shimada（岛田修二郎）。有关其后来的运用，参见 Susan Arkush，"I-P'in in Later Painting Criticism"（中国艺术理论）讨论会的论文，York，Maine，June 1979（将结集出版成书）。

［18］两则引文均见于周亮工，《读画录》，收录于《画史丛书》，页 14—15。

［19］引自汪世清与王聪编纂，页 142。

［20］此则故事见于周亮工，《读画录》，收录于《画史丛书》，页 14—15。

［21］Exhibition of Paintings of the Ming and Ch'ing Periods，Hong Kong，1970，no.24。

［22］Cahill，"The Early Styles of Kung Hsien." 特别是参阅 Fig.3-5。

［23］陈撰；一些相同的段落，亦收录于《画论类编》，页 726—769。此处的引文，系出于《美术丛书》版，页 135—146。

［24］张庚，卷一，页 10—11。

［25］参见：Chu-tsing Li（李铸晋），Thousand Peaks，Fig.18 and pp.89-90。

［26］印记上的铭文是"本初印"；由于"本初"是他早年所用的名字，后来才改成"向"，因此，此一印记的出现意味着此一画册系作于早年。此一年代的断定，似乎与我们上面的说法相抵触，亦即恽向用笔最简的风格乃属晚年之作；但是，另外也出现了一些恽向晚年所作的挂轴，其笔风也是较为厚重，如此一来，不免使人怀疑上述说法的确实性。

［27］龚贤，页 4。比较：Cahill，"The Early Styles of Kung Hsien，" p.9 and note 10。

［28］恽向在最末一幅册页的题记中，纪年"寅年"，有可能是 1638 年或是 1650 年；而后者似乎较有可能。

［29］Peterson（彼德森），Bitter Gourd. 亦可参见："Fang I-chih，" pp.369-411. 彼德森对方以智的生平考，取代了 ECCP，pp.232-233 当中的方以智小传。

［30］除了上面所引彼德森的著作之外，亦参见：Elvin（伊懋可），pp.227-234。

［31］取自方以智与张尔唯之间的应对，收录在周亮工，《读画录》，卷三，页 32，"张尔唯"条下。

［32］这四幅册页全都钤有一长方形的三字印。头两个字是"郎邪"（按：即琅邪），系一山名；第三个字则无法读出。同样的印记也出现在方以智 1642 年的山水；参见：Restless Landscape，no.58。

［33］黄道周的生平考，参见 J.C. Yang 与 Tomoo Numata 的研究，收录于 ECCP，pp.345-347。

［34］现藏天津市艺术博物馆，参见《天津市》，图版 75；亦见《气势撼人》，图 5.9。

［35］倪元璐的生平考，参见乔治·肯尼迪（George Kennedy）的研究，收录于 ECCP，p.587；亦见：Ray Huang（黄仁宇），"Ni Yüan-lu，" pp.415-449。

［36］倪元璐传世最精的山水，乃是一部"秋景山水"，现存东京静嘉堂；参见：Sirén（喜龙仁），vol.6，Pl.302A。

［37］陈世骧和哈罗德·艾克顿（Harold Acton）合作将该剧作翻译成英文，最后由白芝（Cyril Birch）所完成，而且已经在前几年出版：The Peach Blossom Fan，Berkeley，1976。

［38］参见周亮工，《读画录》，页 38，"杨龙友"（即杨文骢）条下；亦见于朱迪丝·惠特贝克（Judith Whitbeck）的文章当中，Restless Landscape，p.119。

［39］李日华，《恬致堂集》，卷三八，页 18。

［40］此处根据《上野友竹斋搜集中国书画图录》，京都国立博物馆，1966 年，页 5。整部画册均刊印在该图录当中（图版 9 及附图 3）。大阪阿部氏旧藏的一部较有名的十二页画册，很明显是后人之作，其题记系属伪造；参见《大阪市立美术馆藏中国书画》，东京，1975 年，图版 123。

［41］傅山生平考，参见 C.H.Ts'ui 与 J.C. Yang 的研究，收录于 ECCP，pp.260-262。

［42］参考：Shen Fu（傅申）et al.，Traces of the Brush，p.96。

［43］我在别处（《气势撼人》，第二章）也讨论过有关董其昌在画中强调"书法性"的问题——例如，方闻就强调这一点，参见他的《董其昌》，页 1—14——我的看法是，绘画的笔法跟书法的笔法并不像一般人所说的那么相似，而且，两者的作用也很不相同。然而，在黄道周、倪元璐、傅山的画作当中，这两种笔法的关系却出奇地相近，而且值得加以更明确的界定。有关我在下文

所提出来的评语，如欲参考晚明时期的书法挂轴，可参阅：Shen Fu（傅申），*Traces of the Brush*，no.60（徐渭），62（张瑞图），67（傅山）. 欲参考黄道周和倪元璐的作品，则参阅：Watt, no.1, 2, 3（pp.1-2）.

[44] 有关明末清初时期，北方收藏家偏好北宋及较早期的山水作品，尤其是北方画家之作，已有研究证实，参阅：Shen Fu（傅申），"Wang To and His Circle."

[45] 参见拙文："Wu Pin," pp.651-655；亦见《气势撼人》，第三章。

[46] 此段文字见于张庚，《国朝画征录》（《画史丛书》版），卷上，页20—21。亦可参考：Judith Whitbeck, in *Restless Landscape*, p.118.

[47]《画旨》，页14。

[48] 张庚，《国朝画征录》（《画史丛书》版），卷上，页20—21。

[49] 米万钟尝试巨嶂山水的失败之作，例如桥本氏所收藏的一部冬景人物山水；参阅桥本氏的著录，图版34。有两幅画作透露出了吴彬风格的影响，一件是纪年1617的挂轴（《天津市》，图版60），另一件则是纪年1619的手卷（《南宗名画苑》，第十九册）。

[50] 吴彬所作的勺园全景图，纪年1615，参见 Weng（翁万戈），pp.14-15. 米万钟所作勺园图卷及学者所做的研究，参见洪业的著作。

[51] 参见杜联喆所作的米万钟生平考，收录于 ECCP, pp.572-573. 有关米万钟生平的中文评论，洪业（William Hung）的书中已经做了辑录，很便利于阅读。

[52] 参见洪铭水所作的王铎生平考，收录于 ECCP, pp.1434-1436.

[53] 参见《读画辑略》（收录于《哈佛燕京学社引得》特刊之八），页8—9。

[54] 引自姜畦，页182。在写下这一句话后，傅山接便坦承自己在经过多次专研之后，便修正了对赵孟頫书法的评断，而将其列入较高的地位。

[55] 参见 L.Carrington Goodrich 所作的张瑞图生平考，收录于 DMB, pp.94-95；亦见朱迪丝·惠特贝克（Judith Whitbeck）所做的研究，*Restless Landscape*, pp.117-118. 最为完整且较具怜悯观点的研究，则是张光远的论文；感谢张光远提供该文，使我得以及时修正我自己的看法。

[56] Sirén（喜龙仁），vol.6, Pl.296, 左段。

[57] 参见：Chang Kuang-yuan（张光远），Part Ⅱ，p.14.

[58] 参见：Sirén（喜龙仁），vol.5, p.50，其中比较完整地讨论到了廉泉的收藏；然而，喜龙仁对于

廉泉所收藏的王建章画作，均未质疑其真伪如何。如喜龙仁所指出，有关此一收藏的唯一资料来源，就是端方于1911年在一部印刷画册上，针对册中所收藏画作而写的序言，参见《小万柳堂剧迹》（东京，1914年）。

[59] 除开扇面画，这些作品包括了静嘉堂所藏的画作，也就是我们所刊印的这一幅；分别纪年1628和1633的两幅山水，参见：*Restless Landscape*, no.47 及 no.48；纪年1633的《瀛岛浮槎》图（《唐宋元明名画大观》，图版378），这幅作品的风格很接近张瑞图；刊印于《南宗名画苑》图版17的山水作品（纪年1637）；以及同样刊印在《南宗名画苑》图版22的另一幅山水（纪年1635），其上半段所描绘的地质结构，很像张瑞图在三年后所作的手卷（见本书图5.33）。

[60] 诗名为《天保》；参考：Karlgren（高本汉），pp.108-110.

第六章

[1] 这些研究包括了 *Restless Landscape*；《晚明变形主义画家作品展》，其中展出了台北故宫博物院所藏的丁云鹏、吴彬、蓝瑛、崔子忠以及陈洪绶等人的作品；Wai-kam Ho（何惠鉴），"Nan-Ch'en Pei-Ts'ui"；以及拙著，"Wu Pin"和《气势撼人》。另外，无论是在进行中的，或是新近完成的博士论文当中，也有三篇是以上述所展出的画家为题，这其中所代表的意义也很重大：这三篇包括厄特林（Sewall Oertling）的丁云鹏研究，安濮（Anne Burkus）的陈洪绶研究，以及安雅兰（Julia Andrews）的崔子忠研究。已故的 Hugh Wass 生前也以蓝瑛为题，进行博士论文的撰写；我在撰写本章有关蓝瑛的部分时，也曾经与他一同讨论过，未料不久之后，他在1979年就英年早逝。

[2] 晚明时期，福建的二三流画家所作的人物画（以佛教的罗汉像为主），可以参见《黄檗文化》，图版189—192；亦见图版167，这是一部手卷，描绘罗汉渡海，传为元代大家王振鹏之作，但很可能就是出自这类福建画家之手。美国弗利尔美术馆及别的地方的收藏，也有这类的例子可以参考，而且，这些作品当中，还有一些被归为李公麟所作；此一画派尚待彻底的研究，同时，其共通的风格特征也有待界定。为黄檗宗绘画的陈贤，就是晚明此一流派的代表画家之一；参见 Lippe.

[3] 参见《晚明变形主义画家作品展》，图版43，页275—281。该展览图录的作者讨论了此画纪年推算的问题，他们认为画上所指的"癸未"年，应

当是 1643 年，而不是 1583 年（页 82、274）。但是，这样的定法，有两个很严重的问题。首先是画作的风格问题，在吴彬的风格发展里，此作只能列为早期之作。另一个问题则是，尽管吴彬的卒年不详，但是，他传世最纪年最晚的作品，则是作于 1621 年；而有记录的作品，则将吴彬活跃的时期扩大到 1576 年至 1626 年之间。如果我们要接上述罗汉画卷的纪年为 1643 的话，我们势必就得假设吴彬在 1626 年之后，又活了十七年，而且，他在这十七年间，并未有任何创作传世，甚至连记录也无；不但如此，从 1576 年到 1643 年之间，长达六十七年的创作活动，最后竟然会以这样一部看起来很不成熟的作品作为结尾——这一切都太不可能了。

[4] 有关吴彬的创作生涯及绘画，本文因篇幅所限，无法尽善，欲参考较为完整的讨论，请见拙文，"Wu Pin"；亦可参见《晚明变形主义画家作品展》，有关吴彬的部分。

[5] 参见 Whitfield（韦陀）。

[6] 参见拙著，"Wu Pin," pp.648-655，以及《气势撼人》，第三章，文中以较长的篇幅，探讨了此部画册中所受西洋影响的痕迹及形态为何。这整部画册均刊印于《晚明变形主义画家作品展》一书中，并有文字探讨，参阅该书，页 186—199（这部画册在书中编号 030，而根据作者指出，这部作品的所有构图，都是临摹自另一部原作，亦即编号 031 的作品）。册中景致所描写的内容，我都是根据此书。我不但认为，而且也在别处（《气势撼人》，第三章）讨论过，北宋巨嶂山水之所以在此时复兴——本书下文也将讨论——很可能是因为画家接触到了耶稣会传教士所携来中国的西洋铜版画，进而发现其与北宋山水出奇地相似所致（比较图 5.28 及 4.6）。

[7] 这一类手工上色的铜版画，晚明作家顾起元在其《客座赘语》一书中（卷六，页 24）便有描述。实例参见奥特柳斯（Ortelius）所著的 Teatrum Orbis Terrarum，哈佛大学 Houghton 图书馆藏有一部。

[8] 参见拙文："Wu Pin," Fig.22, 25.

[9] 同上，Fig.22. 此画现藏天津市艺术博物馆；参阅《天津市》，图版 52。

[10] 参见 Paine（佩因），pp.39-54. 高阳画石的作品，参阅：Restless Landscape, no.46.《宁波府志》中有关他的记载，系引自彭蕴灿，卷九，页 5。

[11] 参见拙文，"Wu Pin," p.640.

[12] 吴彬率意之作中的佳例，乃是一部纪年 1601，现存檀香山美术馆的山水长卷；参见拙文，"Wu Pin," Fig.20. 高阳 1608 年的作品，参见：Restless Landscape, no.44；此轴与 1609 年的作品一起刊印在 p.110。

[13] 蓝瑛的生年似乎是确定的，但卒年则有疑问。有关蓝瑛的生平考证，以及其他的研究，计有颜娟英，《蓝瑛与仿古绘画》，台湾大学硕士论文，1977 年；《晚明变形主义画家作品展》一书中，有关蓝瑛的部分；以及 Hugh Wass 与房兆楹所合写的蓝瑛生平考，收录于 DMB, pp.786-788。

[14] 蓝瑛与孙克弘所作的竹画，记载于庞元济，卷四，页 60；颜娟英硕士论文中提及此点，并加以讨论，参见其论文，页 11—12。蓝瑛在 1638 年及 1639 年所作的仿黄公望风格画作中，均有题识，其中提到他参研黄公望的风格，已经有三十年之久了；参见颜娟英，页 11 及注 27。

[15] 此卷现存中国，参阅谢稚柳，页 30—31。谢稚柳的结论如下："乃知其（按：指蓝瑛）早年，亦在董其昌之藩篱中。"

[16] 有关《图绘宝鉴续纂》一书，其版本以及作者等问题，于安澜做了最透彻的研究，参见《画史丛书》，第四册；该文附于安澜所编辑的《图绘宝鉴续纂》后面。

[17] 颜娟英，《蓝瑛与仿古绘画》，页 14。

[18] 此卷见载于杨恩寿，《眼福编》，序文写于 1885 年，二集，卷十五，页 36—41。参见颜娟英的讨论，《蓝瑛与仿古绘画》，页 14—16；以及 Marilyn and Shen Fu, pp.112-113.

[19] 颜娟英将杨文骢题识的纪年定为 1638。实际上，杨文骢在题识中的署年"崇祯戊申"，是不太可能的（颜娟英显然认为这是"戊寅"，亦即 1638 年之误写）。杨恩寿对于蓝瑛与马士英的说法，则见于他为蓝瑛另一幅画所写的跋；参见《眼福编》，初集，卷十二；亦见颜娟英的讨论，《蓝瑛与仿古绘画》，页 17。至于《桃花扇》传奇，参见孔尚任的剧作。孔尚任对杨文骢和蓝瑛的绘画活动，都不太了解。杨恩寿提及剧中的一段情节——亦即主角侯方域为蓝瑛所作的《桃源图》题咏——并将其视如史实一般，这不免使人怀疑杨恩寿无法分清史实与虚构的戏剧情节。这也意味着伪造画中这些题识的人，不管是不是杨恩寿本人，一定都读过《桃花扇》剧作。

[20] 其中的例子包括蓝瑛与谢彬于 1648 年合绘的手卷，参见 Restless Landscape, no.81，以及《气势撼人》，第三章；蓝瑛与徐泰于 1657 年合绘的邵弥画像，现存北京故宫博物院，参见《中国画》，图版 18；以及 1659 年，蓝瑛与徐泰合作的一幅描写某一不知名仕女正在洗砚台的情景。参见《天津市》，图版 71。

[21] 比较第二章注［3］。张庚对蓝瑛及浙派的评论，见于他所著的《图画精意识》（收录于《美术丛书》三集，第二辑）的开头。

[22] *The Richard Bryant Hobart Collection of Chinese Ceramics and Paintings*，New York，Parke-Bernet Galleries，December 12，1969. 此部画册现藏纽约大都会美术馆；参见本书图 6.16。后世对蓝瑛作品的评价多半很低，不过，十九世纪的秦祖永则是一个例外，参见其所著《桐阴论画》，引录于《晚明变形主义画家作品展》，页 27。但是，连秦祖永也指出，他所称赞的那幅作品乃是"与习见者不同"，言下之意则是，蓝瑛一般的作品并不值得这样的赞美。

[23] 参见：Waley（阿瑟·威利），pp.58-59.

[24] 参见：Sirén，vol.3，Pl.226.

[25] 有关此部画册的完整讨论及各册页的刊印，参见：Fu，*Studies in Connoisseurship*，no.7，pp.106-113.

[26] 参见：Chu-tsing Li（李铸晋），"Rocks and Trees and the Art of Ts'ao Chih-po," *Artibus Asiae*，XXIII，no.3/4（1960），pp.36-39.

[27] 黄涌泉，《陈洪绶》，页 4—5，以及《陈洪绶年谱》，页 8—9。

[28] 参见：*Eight Dynasties*，no.206，pp.257-268. 有关此画的讯息及高士奇的题识，均取自该书。

[29] 参见《陈洪绶画册》。徐邦达在解说中指出，此图可能是陈洪绶四十多岁时所作。

[30] 参见：Maeda，pp.247-290.

[31] 参见：Yukio Yashiro，ed.，*Art Treasures of Japan*，Tokyo，1960，Pl.463-464.

[32] 弗利尔美术馆所藏的这两部手卷，分别传为巨然和李公麟所作（分别编号 F.G.A.11.168 和 16.539）。这两个系名完全错误。传为巨然之作，参见《国华》，第 252 期；传为李公麟之作，参见《国华》，第 273 期。

[33] 据我所知，这类手卷出现最早的例子，乃是沈周的《沧州趣图卷》，现藏北京故宫博物院（参见《沧州趣图卷明沈周绘》，北京，1961 年）。卷中，沈周逐段摹仿元代四大家的风格。到了晚明的时候，这种作风已经相当普遍，譬如，蓝瑛仿元四大家风格的长卷，参见：*Restless Landscape*，no.66.

[34] 参见 Marilyn 和 Shen Fu 的解说，收录于 *Record of the Art Museum*，*Princeton Univeristy*，vol.27，no.1，1968，p.35. 此一画作后来刊印于这两位学者的书中，参见：*Connoisseurship*，no 11，pp.134-139. 有赖于他们两位的研究，我才得以在此提供有关张积素的生平资料。

[35] 纪年 1676 的长卷系为纸本画作，现藏于迈阿密大学的罗依美术馆（Lowe Art Museum）；参见该馆展览著录：*Ancient Chinese Painting*，1973，no.59. 该卷的最后一段，系以彩色印刷，安排在展览著录的封面上；卷末并有画家的题识。系在"文徵明"名下的画作，也是纸本，昔为芝加哥 Stephen Junkunc 所藏；上述罗依美术馆所藏的张积素长卷，也是由他捐赠给该馆的。此一托名"文徵明"之作，刊印于《国华》，第 736 期；拙文，"Wu Pin"，Fig.24 也选印了其中一段。我在论文当中，是将此作归在吴彬或是吴彬门人的名下，并指出此作与沙可乐氏所收藏的一部冬景山水（同拙文，Fig.23）甚为相似；当时，我对于这两部作品的真实作者，一点线索也没有。

第七章

[1] 有关中国晚期的人物画史，以及画史在顾恺之和吴道子这两种高古的倾向之间，究竟如何抉择等等，参见 Barnhart（班宗华）。

[2] 参考：Marilyn and Shen Fu，p.57. 引文出自米芾，《画史》，收录于俞剑华，《画论类编》，第二册，页 653。不过，我们也要注意，米芾在另一段文字当中，则是将人物画列为最高（《画史》，参见：Barnhart，pp.156-157 的引文）。

[3] 就理论的层面而言，我此处所提的对中国晚期山水画的看法，首见于拙文，"Style as Idea"；而后，我在《气势撼人》一书及其他近作当中，并以特定的画家和情况，加以铺陈。

[4] 俞剑华，《画论类编》，第一册，页 476—490。该书所含宋代至晚明期间的人物画论，仅仅四篇：其中有两篇是元代的著作，包括节录自汤垕所著《画鉴》中的论人物画部分、王绎的《写像秘诀》，另外两段则是文徵明对唐寅人物画的评述。

[5] 王世贞，《艺苑卮言》，收录于俞剑华，《画论类编》，第一册，页 115。

[6] 关于晚明时期的个人主义，参见：de Bary（狄百瑞），"Individualism." 有关来自欧洲的影响，参阅《气势撼人》一书，特别是第三章和第四章。

[7] 此处所提供的曾鲸的生卒年，不同于一般的说法，我所根据的是周积寅，《曾鲸的肖像画》，页 14。该书在我写完本章之后才出版，其中提供了有关曾鲸的新资料，并且刊印了很多以前无法得见的作品。

[8] 《无声诗史》，有关曾鲸的部分：《画史丛书》版，卷四，页 71—72。论"西域画"部分：同书，卷

七，页133。亦参阅：Woodson（伍德森），in *Restless Landscape*，pp.14-18. 有关曾鲸接触西洋文化的问题，值得注意的是，密歇根大学美术馆（University of Michigan Museum of Art）藏有一幅曾鲸的自画像，他在画中将自己画成手持一副眼镜，这显现出他的确与西洋文化有所接触。

［9］张庚，《国朝画征录》，讨论顾铭及其他写真画家部分的首段（《画史丛书》版，卷中，页38—39），以及讨论满洲画家莽鹄立部分的第二段（同书，《续录》，页93）。

［10］此一现象参见《气势撼人》，第四章的讨论。书中并且刊印了曾鲸与某位名为曹熙志的画家，所合绘的一部纪年1639的山水人物图；这是曾鲸设色画作的一个绝佳例证，尽管其设色的程度并不如当时所记载的那么厚重。此一写真作品现藏伯克利的大学美术馆（University Art Museum, Berkeley），*Restless Landscape*，no.80亦刊印并讨论此作。

［11］参见拙文，"Early Styles,"尤其是Fig.9与Fig.10。

［12］李铸晋在其《项圣谟》一文当中，刊印并讨论了这幅1644年的自画像。我没有见过其原作，所以无法断定其真伪，不过，李铸晋认定此作为真迹。

［13］Cahill，*Chinese Painting*，p.48.

［14］陈贞馥，《明代肖像画》。

［15］有关晚明人在肖像画当中，扮演高古人物的类型或是名人的例证，同样还是参阅《气势撼人》，第四章。

［16］周亮工，《书影择录》，台北翻印本，页207—208。

［17］关于此处所给的生平资料，我很感谢厄特林（Oertling）所作的博士论文。我在撰写丁云鹏部分的时候，厄特林博士很热心地将他论文的第一章，也就是丁云鹏生平的部分，提供给我使用。其整部博士论文稍后才告完成。以下，我在引用他的资料时，也做了几处修正。

［18］参见*Shadows*一书当中的导论文章。

［19］参见《晚明变形主义画家作品展》，图版2，页52—81。此一画册系以不同的名字"丁云图"落款，但是，一般都认定这是丁云鹏的作品，而后面的跋文当中便指出此点。

［20］有关晚明佛教在家居士的讨论，参见：Greenblatt.

［21］李铸晋发起了一个以"中国绘画的收藏与赞助"为题的研讨会，于1980年11月20至22日期间，在堪萨斯市的纳尔逊美术馆（Nelson Gallery）举行，会中发表了一系列的论文，为此一研究奠下了优良的基础。其中有些论文将集结成书（按：已出版为Chu-tsing Li, ed., *Artists and Patrons: Some* *Social and Economic Aspects of Chinese Painting*，University of Washington Press，1989）。

［22］参阅：*Shadows*，Fig.1，p.27.

［23］关于"普陀山观音"主题的早期历史，参见何惠鉴的摘要叙述，*Eight Dynasties*，p.xxxiv.

［24］有关这些作品，以及安徽印刷业的讨论，参见Kobayashi与Sabin所合写的"The Great Age of Anhui Printing,"收录于*Shadows*，pp.25-33.

［25］Sirén，vol.7，p.242所列的两件纪年1634与1638的作品，有必要将其看成伪作，尽管1638年之作如果撇开其不可思议的年款不谈的话，或许还可以有所保留地视为真迹看待。

［26］在《程氏墨苑》当中，有一幅描绘此一题材的版画，连同此幅版画还有几篇文章，"扫相"之说即是出自这些文章之中，参见：Oertling，p.227.

［27］参见拙著，*Index*，p.270，这些作品列在Chicago Art Institute所藏画作版本的条目之下。欲参考该画作版本，见：Sirén，vol.6，Pl.31.

［28］Oertling，p.277.

［29］《晚明变形主义画家作品展》，页14。

［30］Oertling，pp.341-347.

［31］《画史丛书》版，卷一，页4。

［32］针对此一现象和晚明佛教，探讨得最为鞭辟入里者，当属*Neo-Confuciansim*一书的论文。尤其参阅：Araki Kenzo，"Confucianism and Buddhism in the Late Ming"（pp.39-66）；Pei-yi Wu，"The Spiritual Autobiography"（pp.67-91）；Kristin Yü Greenblatt，"Chu-hung and Lay Buddhism in the Late Ming"（pp.93-140）；以及de Bary，"Neo-Confucian Cultivation and the Seventeenth-Century 'Enlightenment'"（pp. 141-216）.

［33］Araki，ibid.，pp.39；de Bary，ibid.，p.189.

［34］*Neo-Confucianism*，p.163.

［35］周履靖，《天形道貌》，收录于俞剑华，《画论类编》，页495。此作在俞剑华书中被误定为"约公元1630年前后"。

［36］周亮工，《书影择录》，收录于《美术丛书》，初集，第四辑，台北翻印本，页237。

［37］普林斯顿大学的牟复礼（Frederick Mote）教授向我提起这部著作；除此之外，他还提供了该书的影印本，我甚表感激。这些题记值得我们全面加以解读暨研究；我此处的处理方式，只是权宜的做法而已。我也很感谢徐澄琪协助我阅读这些文字。

［38］参见 Edward T. Ch'ien（钱新祖）。

［39］台北故宫博物院现存一幅描写罗汉在山水之中的画作，纪年1601，根据吴彬自己在画上的题识

指出，此作是为了放在栖霞寺中供奉之用；参见《晚明变形主义画家作品展》，图版32，页200。就以上几篇画记中所提起的五百罗汉轴系列来看，也不无可能台北故宫这幅画作，原本就是属于该五百罗汉布局中的一轴。这一类的挂轴系列，丁云鹏和盛茂烨于1596年时，就已经画过，其中，丁云鹏是负责开脸的部分，盛茂烨则描绘其余部分；参见：*Restless Landscape*，no.78。

[40] 参见 *Eight Dynasties*，no.205，pp.263-267，此书很完整地刊印了全卷，并对其内容加以解说。曼荷莲学院（Mount Holyoke College）的美术馆藏有一卷同题材的"白描"作品，此一手卷从未刊印出版过。虽然这卷白描作品未署名款，而且被归在赵孟頫名下，但无疑是吴彬之作。虽然全卷的安排不同于克利夫兰美术馆所藏卷，但这两卷的人物却绝大部分相仿；有可能曼荷莲学院所藏本，系属初稿。

[41] 《晚明变形主义画家作品展》，图版41，页224—225。此部画册在该书中完整刊印。顾起元的画记未署年，但是，由该文与焦竑1602年的题记和董其昌1603年的题记紧接着并放的情形来看，其写作的时间不太可能晚很多。顾起元在题写完成之后，董其昌还在其上附加题识，所以，顾起元画记的题写时间，很可能与董其昌的画记同时。

[42] 伯克利加州大学的博士候选人安雅兰（Julia Andrews），此时正以崔子忠为题，撰写博士论文，其专题是崔子忠的道教题材画作。1978年春季，我开了一门以晚明时期人物画为题的研讨课，安雅兰写了一篇研究崔子忠的学期论文，题目是"Ts'ui Tzu-chung: The Artist and His Art"，文中为她的博士论文提供了良好的基础。我在以下所提供的有关崔子忠的资料，便感谢她所作的研究。亦参见《晚明变形主义画家作品展》，页31—33；以及 Wai-kam Ho（何惠鉴），"Nan-Ch'en Pei-Ts'ui."

[43] 按照周亮工的说法（《书影择录》，页242），崔子忠在五十岁时，因疾病缠身而"几废亡"，这意味着他享寿不只如此；也因此，依照他卒于1644年来推算，他的生年当在1595年以前。

[44] 周亮工，《书影择录》，页242—243。

[45] 纪年1638。参见《晚明变形主义画家作品展》，图版69，页414—415。

[46] 钱谦益，丁集中，页533（世界书局版）。资料来源及引文参照上述安雅兰的学期论文。

[47] 王蒙的《葛洪移居图》现存北京故宫博物院；参见《中国古代绘画选集》，图版69。丁云鹏的仿本现存台北故宫博物院，参阅：Oertling（厄特林），pp.294-297 and Pl.57。

[48] 大英博物馆有一幅从未出版过的作品，该作似乎与克利夫兰美术馆所藏（参见下一则注释）崔子忠的画作一样，都是根据同一部"粉本"而作，因为大英博物馆那件作品的人物组合，跟崔子忠的画作如出一辙。这可以用来说明我所谓的崔子忠与陈洪绶二人都运用粗劣的画作，以作为创作的来源。

[49] 此作现存克利夫兰美术馆；参阅：*Eight Dynasties*，no.209，pp.273-274。亦见：Wai-kam Ho（何惠鉴），"Nan-Ch'en Pei-Ts'ui."

[50] 此一题识系出自朱彝尊，《曝书亭集》，卷五四，页878—879；此处的资料系参考上述安雅兰的学期论文。龚开的画作现存弗利尔美术馆；参见：Sirén（喜龙仁），vol.3，Pl.323-324。

[51] 此一现象的讨论及例证，参阅《气势撼人》，第四章。举例而言，衣褶的强烈明暗对比，可以见于纳达尔（Nadal）所著的 *Evangelicae Historiae Imagines*，这部书以图解的方式，说明了耶稣基督的生平，耶稣会的传教士将其引进中国，作为辅助宣传基督教义之用。参见：Sullivan，"Some Possible Sources，" Fig.2-3。

[52] 考据其生平的最佳著作，乃是黄涌泉的《陈洪绶》及《陈洪绶年谱》二书。已知最完整且观察最深的著作，则是古原宏伸，《陈洪绶试论》一文。其他重要的研究还包括 Tseng（曾幼荷）；Wai-kam Ho（何惠鉴），"Nan-Ch'en Pei-Ts'ui"；Anne Burkus（安濮），"Masked Images of the Hero and of the Litterateur Painted by Ch'en Hung-shou"，未出版，这是1978年春季，伯克利加州大学所开的晚明人物画研讨课上的学期论文。（安濮刻下正以陈洪绶为题，撰写博士论文。）以下我对陈洪绶生平的叙述，均参考这些著作。

[53] 这些作品包括：一幅描绘秋景山水的扇面，参阅：*Restless Landscape*，no.68；台北故宫博物院所藏的一幅挂轴，参阅《晚明变形主义画家作品展》，图版76，此作与蓝瑛1620年代的一些作品相似，例如，同书，图版44、45、46；以及北京故宫博物院的一幅《升庵（即杨慎）簪花图》，画中的树石都很近似蓝瑛的风格。

[54] 翁万戈收藏的1619年画册，见本书以下的讨论；另一部画册则归京都的柳孝氏收藏，其册页的纪年从1619至1622不等，画幅对页的题识则分由画家本人与陈继儒书写。我并未详细研究此册，所以，对于其真伪如何，我持保留态度，不过，此册的风格大抵与翁万戈的藏本及1616年的《九歌图》一致。事实上，在翁万戈所收藏的1619年

画册之中，题有年款的那幅册页，其纸材、风格及画家的名款，均与册中其他页幅不同，这使得整部画册的纪年产生了疑问；但是，其余册页的落款及印记，似乎都还可靠，所以，这些画作可以暂定为陈洪绶初期之作。

［55］有关宜兴壶，参阅：Therese Tse Bartholomew（谢瑞华），*I-hsing Ware*，New York，China Institute in America，1977. 关于安徽制墨业及墨谱的印行（1588 年的《方氏墨谱》、1606 年的《程氏墨苑》），参见：*Shadows*，pp.26-28. 欲参阅《十竹斋笺谱》，共四册，1644 年版，请参考北京 1934 年的翻印本，后者并增附郑振铎所写的序文。

［56］欲参考全文，请见陈洪绶，《宝纶堂集》，卷一，页 9；黄涌泉，《陈洪绶年谱》，页 56。

［57］现藏台北故宫博物院；参见《气势撼人》，图 4.6。

［58］题周昉画作；参见俞剑华，《画论类编》，页 139。

［59］此一题识的全文，参见《气势撼人》，第四章。除此之外，书中并针对此一画作本身，以及陈洪绶所使用的意象及形式的来源等等，进行了较为详尽的探讨。

［60］参考何惠鉴对此一长篇题识的解说，*Eight Dynasties*，pp.272-273。

［61］有关《西厢记》的版本与插图，已有小林宏光（Hiromitsu Kobayashi）的研究；见参考书目。

［62］全套的插图，参见郑振铎。

［63］例如，可以参阅 1638 年《宣文君授经图》（图 7.24）中，位于主人翁背后的屏风画，或是 1630 年代期间，陈洪绶在描绘画中人物的衣料时，所运用的新奇图案，如《仙人献寿》图（《晚明变形主义画家作品展》，图版 85）等。

［64］《［景印明崇祯（1628—1644）本］英雄图赞》，南京，1949 年。根据东京内阁文库的藏本，这套图画包含了《三国演义》和《水浒传》两部小说的情节。

［65］黄涌泉，《陈洪绶年谱》，页 29—32。此处的纪年，是根据为此卷撰写题识的作者之一的卒年而订定的，所以，正确的说法应当是，此卷的绘制时间不晚于 1625 年。一般都把这套游戏牌子的创作时间定得很早，但是，这样的做法并没有道理可言。

［66］陈洪绶的人物画可能参考了戏曲的身段传统之说，上述安濮的博士论文当中，也有所探讨。而有关人物背向观者的现象，安濮在未出版的学期论文（参照注［52］）当中，也有一些有趣的观察。小林宏光在其 1978 年的一篇学期论文当中（"Ch'en Hung-shou as Illustrator"），也特别提出，陈洪绶《水浒叶子》系列中的"吴用"形象，乃是源于"七十二贤像"石刻图；而此一石刻图乃是仿李公麟的画作而刻，如今保存在杭州，据说陈洪绶早年曾经研究并临摹过此一石刻图画。

［67］参见：Hegel（何谷理），pp.1-2 and passim。

［68］唯一的例外是一套刊印于 1640 年的《西厢记》插图；参阅 Dittrich。跟陈洪绶早期的画册一样，此套版画无论是在风格细腻度方面，或是对于静物题材的兴趣，以及在意象运用上的暧昧性等等，在在都展现了某些相同之处。

［69］相同的"溪山老莲洪绶写"名款，系以粗犷的草书体书写，不但出现在陈洪绶 1639 年的《西厢记》插图中，另外，也出现在约作于同时的《仙人献寿图》（《晚明变形主义画家作品展》，图版 85）；此一名款和书体，也可以跟另外一幅松下人物图（《中国名画集》，第四册）以及纪年 1638 的《宣文君授经图》（图 7.24）的题记，做详细的比较。

［70］Chu-tsing Li（李铸晋），"The Freer 'Sheep and Goat,'" pp.315-319。

［71］参见：Pei-yi Wu（吴佩怡），p.86。

［72］Plaks（浦安迪），pp.29 and 52-53。

［73］关于最后这个说法，我很感谢伯克利加州大学英文系教授 Paul Alpers 的指点。他肯定了我此处对于"反讽"（irony）的特殊用法，并以欧洲文学作为对比，指出了古罗马田园诗和荷马史诗源流之间的关联：很巧妙高明地颠覆了高古的意象，但却又不减尊崇高古典范之意，而是暗含着批评自己所处时代无能之意。

［74］Lynn Struve, in *Chinese Literature: Essays and Articles*，vol.2，no.1，January，1980，pp.56-57，fn.4，文中针对 Richard Strassberg 的论点，做了摘述。

［75］陈洪绶，《山谷》，《宝纶堂集》，卷四，页 22；亦见古原宏伸，《陈洪绶试论》。在这一段讨论里，有关陈洪绶在明末清初之际，所持的心态与立场等问题，古原宏伸作了格外敏锐且具有说服力的分析，我受益良多。

［76］毛奇龄，转引自古原宏伸，同上注，页 60。

［77］台北故宫博物院；参见《晚明变形主义画家作品展》，图版 93。

［78］参见《气势撼人》，第四章和图 4.43。

［79］关于袁宏道（1568—1610）和袁宗道（1560—1600），参阅：DMB，pp.1635-1638. 有关陶望龄（1562 年生，1589 年进士）和黄辉（1589 年进士），也就是两位离米万钟较远的知名人士，参阅：DMB，p.136. 愚庵和尚和另外三人，则生平不详。

［80］关于公安派理论的出色概述，参阅 Chaves。

［81］Ellen J. Laing（梁庄爱论），"Neo-Taoism," p.54.

［82］同上注，Fig.2.

［83］全文系周亮工之题记，收录于其《赖古堂书画跋》（《美术丛书》，初集，第四辑，页3—4）；亦参考：Tseng Yu-ho, p.81.

［84］参见房兆楹对周亮工生平所作之考据，ECCP, pp.173-174。

［85］譬如，可以参阅《气势撼人》，图4.40。这一系列的构图有好几种版本，往往都被归类为赵孟頫和其他元代大家之作；据我看来，显然都是明代或明代以后的作品。参见古原宏伸，《李宗谟笔〈陶渊明事迹图卷〉》，《大和文华》，第67期，1981年2月，页33—63，文中便刊印了好几种版本。此一系列有别于那些以陶渊明《归去来辞》为题的插图作品，例如弗利尔美术馆所藏的宋人手卷（Thomas Lawton, Chinese Figure Paintng, no.4, pp.38-41）；陈洪绶手卷的画题往往被取为该名，颇有误导之嫌。

［86］Tseng Yu-ho（曾幼荷），p.83.

［87］古原宏伸，《陈洪绶试论》，第一部分，页63—69，文中详细探讨了此部画册的册页、题识及所用意象等等。整部画册及其题识，亦可参阅《晚明变形主义画家作品展》，图版99。

［88］《宝纶堂集》，卷二，页2，此处转引自古原宏伸。

［89］参见黄涌泉，《陈洪绶年谱》，页116—118，文中提及陈洪绶为林仲青作夏景山水卷，而《画论》主要的内容也出现在该画的题记当中。《宝纶堂集》于1888年时重新刊印，并增录一卷，今日常见者即是此版。《画论》一文则见于该文集的《论》部，页1—2。亦参见陈撰，《玉几山房画外录》（成书于1740年左右），收录于《美术丛书》，初集，第八辑；根据陈撰的版本，则有《画论类编》，页139—140之引文。

［90］唐寅在一封书信中提到了自己这些著作，而如果我们可以肯定这封书信是出自唐寅的真迹的话，那么唐寅就是其中的一个例外（参见：Marc F. Wilson and Kwan S. Wong, Friends of Wen Cheng-ming: A View from the Crawford Collection, New York, 1974, pp.72-75）。先前我在写到唐寅时，虽然一度认定此封书信为真（《江岸送别》，页194—195），如今，我则倾向于存疑，主要的根据在于，唐寅这么赫赫有名，而他所写的重要著作，却不但失传，而且，也未见他同代人及后人的传述，这未免不可思议。

［91］周亮工，《读画录》，收录于《画史丛书》，卷一，页10。

参考书目

以下系正文和注释当中所使用之简写书目；请按作者书名，参考完整之书目资料：

《江岸送别》：高居翰，《江岸送别》

《佩文斋》：《佩文斋书画谱》

《明画录》：徐沁，《明画录》

《气势撼人》：高居翰，《气势撼人》

《无声诗史》：姜绍书，《无声诗史》

《画史丛书》：于安澜，《画史丛书》

《画论类编》：俞剑华编纂，《中国画论类编》

DMB: *Dictionary of Ming Biography*

ECCP: Arthur W. Hummel, ed., *Eminent Chinese*

Neo-Confucianism: William Theodore de Bary, ed., *The Unfolding of Neo-Confucianism*

Restless Landscape: James Cahill, ed., *The Restless Landscape*

Shadows: James Cahill, ed., *Shadows of Mount Huang*

Symposium: Proceedings of the International Symposium of Chinese Painting

中文书目

《十竹斋笺谱》，四册，原刊印于 1644 年；北京，1934 年，郑振铎为作序文。

于安澜辑，《画史丛书》，十册，上海，1962 年。

《中国古代绘画选集》，北京，1963 年。

《中国画》，北京，1957—1960 年，二十一册。

卞文瑜（活跃于 1620—1670），《卞润甫西湖八景》，上海，无出版年。

《天津市艺术博物馆藏画集》，北京，1959 年；《续集》，北京，1963 年。

方于鲁，《方氏墨谱》，1588 年。

方闻，《董其昌与正宗派绘画理论》，《故宫季刊》二卷三期（1968 年春），中文页 1—18，英文页 1—26。

王世贞，《弇州山人稿》，176 卷，选录于《佩文斋》，卷五七。

王世贞，《燕闲清赏笺》，收录于《美术丛书》，第三集第十辑。

王世贞（1526—1590），《艺苑卮言》，选录于《画论类编》，页 115—117。

王维（699—759），《王摩诘集》，1737 年版。

王穉登，《吴郡丹青志》，1563 年，收录于《美术丛书》，第二集第二辑。

朱惠良，《赵左研究》，台北，1979 年。

朱谋垔，《画史会要》，序文纪年 1631。

朱彝尊，《曝书亭集》，1714 年。

何良俊（1506—1573），《四友斋画论》，收录于《美术丛书》，第三集第三辑。

何冠五，《田溪书屋藏画》，上海，1939 年。

吴修，《论画绝句》，收录于《美术丛书》，第二集第六辑。

吴历（1638—1718），《墨井画跋》，选录于秦祖永编，《画学心印》，1866 年。

宋濂，《画原》，部分文字收录于《佩文斋》，卷十二，页 24—25。

李日华（1565—1635），《紫桃轩又缀》，约 1523 年。

李日华，《恬致堂集》，台北，1971 年。

李佐贤，《书画鉴影》，1871 年。

李流芳，《西湖卧游图题跋》，收录于《美术丛书》，第一集第十辑。

李开先，《中麓画品》，1541 年，收录于《美术丛书》，第二集第十辑。

李铸晋，《项圣谟之招隐诗画》，《香港中文大学中国文化研究所学报》，第八卷，第二期，页 531—559。

沈周，《沧州趣图卷明沈周绘》，北京，1961 年。

沈颢，《画麈》，收录于《美术丛书》，第一集第六辑。

汪世清与汪聪辑录，《渐江资料集》，合肥，1964 年。

《佩文斋书画谱》，一百卷，孙岳颁等辑撰（成书于 1708 年）。

周亮工，《书影择录》，收录于《美术丛书》，第一集第四辑。

周亮工，《读画录》，四卷，收录于《画史丛书》。

周履靖，《天形道貌》，1598 年，部分文字刊于《画论类编》，页 495。

屈志仁编，《至乐楼藏明遗民书画》，香港中文大学文物馆，1975 年。

《明人肖像画》，上海，1979 年。

《松江府志》，1817 年。

邵弥（约活跃于 1620—1660），《邵僧弥山水册》，上海，商务印书馆，1939 年。

《金陵梵刹志》，1627 年。

俞剑华辑，《中国画论类编》，二册，北京，1957 年。

姜绍书，《无声诗史》（书跋纪年 1720），收录于《美术丛书》。

《故宫书画集》，四十五册，北京，1930—1936 年。

洪业，《勺园图录考》，哈佛燕京学社引得特刊五（1933 年）。

《美术丛书》，邓实与黄宾虹辑录，1912—1936 年。

唐志契，《绘事微言》，1629 年，收录于《美术丛书》。

夏文彦，《图绘宝鉴》，序文纪年 1365，五卷，第六卷系由韩昂于 1519 年编纂。

徐沁，《明画录》，书跋纪年 1673，收录于《美术丛书》，第三集第七辑。

《神州大观》，十六册，上海，1912—1921 年。

秦祖永，《桐阴论画》（1866 年），上海重刊本，1918 年。

袁宏道，《袁中郎集》，选录于《画论类编》，第一册，页 29。

高居翰，《江岸送别：明代初期与中期绘画（1368—1580）》，北京，三联书店，2009 年。

高居翰，《气势撼人：十七世纪中国绘画中的自然与风格》，北京，三联书店，2009 年。

高居翰，《隔江山色：元代绘画（1279—1368）》，北京，三联书店，2009 年。

康伯父，《绘妙》，序文 1580 年，收录于《艺术丛编》，第一集，第十三册。

张庚，《图画精意识》，收录于《画史丛书》，第二集第二辑。

张庚撰，《国朝画征录》，序文纪年 1739，上海重刊本，1963 年；亦收录于《画史丛书》。

《教育部第二次全国美术展览会专集第一种：晋唐五代宋元明清名家书画集》，序文 1937 年（展览之时），商务印书馆，1943 年。

启功，《戾家考》，收录于《艺林丛录》，第五册，1964 年，页 196—205。

《晚明变形主义画家作品展》，台北，故宫博物院，1977 年。

莫是龙（讹传），《画说》，1610 年，收录于《美术丛书》，第四集第一辑。

郭熙，《林泉高致》，收录于《美术丛书》，第二集第七辑。

《陈洪绶画册》，徐邦达作导言，北京，1959 年。

陈贞馥，《明代肖像画》，南京，1978 年。

陈烺，《读画辑略》，序文写于 1895 年，收录于《清画传辑佚三种附引得》，哈佛燕京学社引得特刊八（1934 年）。

陈撰辑，《玉几山房画外录》，收录于《美术丛书》，第一集第八辑。

陆心源（1834—1894），《穰梨馆过眼录》，1892 年，四十卷，续集十六卷。

彭蕴灿（1780—1840），《历代画史汇传》，上海重刊本，约 1910 年。

《景印明崇祯本英雄图赞》，南京，1949 年。

《画旨》，参见"董其昌"条。

程大约，《程氏墨苑》，1904 年。

项元汴（1525—约 1602），《蕉窗九录》，收录于《艺术丛编》，第一集，第二十九册。

黄涌泉，《陈洪绶》，上海，1958 年，收录于《中国画家丛书》系列。

黄涌泉，《陈洪绶年谱》，北京，1960 年。

董其昌，《画旨》，收录在其《容台集》别集之中。

董其昌，《画眼》，收录于《美术丛书》，第一集第三辑。

董其昌，《画禅室随笔》，序文纪年 1720，上海重刊本，1908 年。

董其昌，《论画琐言》，收录于"郑元勋"。

詹景凤，《东图玄览编》（约 1600 年），收录在《美术丛书》，第五集第一辑。

《嘉兴府志》，1879 年。

赵左（约活跃于 1605—1630），《赵文度山水册》，上海，1929 年。

郑元勋，《媚幽阁文娱》，1627 年。

郑振铎编，《中国版画选》，北京，1958 年。

钱谦益（1582—1664），《列朝诗集》，1649 年，上海重刊本，1910 年。

姜畦（笔名），《傅青主论书语录》，收录于《艺林丛录》，第六册，1966 年，页 179—182。

谢稚柳，《北行所见书画琐记》，《文物》，1963 年第 10 期，页 30—34。

谢肇淛，《五杂组》，二册，上海，1959 年。

蓝瑛等人编纂，《图绘宝鉴续纂》，成书于清初时期，收录于《画史丛书》，第四册。

颜娟英，《蓝瑛与仿古绘画》，台湾大学硕士论文，1971 年。

庞元济，《虚斋名画录》，1919 年，十六卷，续集四卷，1924 年；补遗，1925 年。

《艺术丛编》，二十四册，杨家洛主编，台北，序文 1962 年。

《劝戒图说》，晚明刊印？收录于《中国版画史图录》，第十五册。

严羽，《沧浪诗话》，收录于毛晋（1599—1659）编纂，《津逮秘书》。

顾起元（1565—1628），《客座赘语》，书跋 1618 年。

顾凝远，《画引》，收录于《美术丛书》，第一集第四辑。

龚贤，《柴丈人画诀》，收录于《画苑秘笈》，吴辟疆编辑，台湾重刊本，1959 年。

西文书目

Araki, Kenzo. "Confucianism and Buddhism in the Late Ming." In *Neo-Confucianism*, pp.39-66.

Barnhart, Richard. "Survival, Revivals, and the Classical Tradition of Chinese Figure Painting." In *Symposium*, pp. 143-247.

Berger, Patricia. "Real and Ideal: Intellectual Solutions in the Late Ming." In *Restless Landscape*, pp. 29-37.

Boston Museum of Fine Arts. *Portfolio of Chinese Paintings in the Museum*. Vol. 1 (*Han to Sung Periods*), Kojiro Tomita, ed., Boston, 1933, 2nd enlarged ed., 1938; vol. 2 (*Yüan to Ch'ing Periods*), Kojiro Tomita and Hsien-chi Tseng, eds., Boston,

1961.

Braun, Georg (fl. 1593-1616) and Franz Hogenberg (d. 1590). *Civitates Orbis Terrarum*. Antwerp, 1572-1618. Facsimile reprint, with an introduction by R.A. Skelton. Amsterdam, 1965. Also published as: *Old European Cities: Thirty-two 16th Century City Maps and Texts from the Civitates Orbis Terrarum*. Rev. ed., London, 1965.

Bush, Susan. *The Chinese Literati on Painting: Su Shih (1037-1101) to Tung Ch'i-ch'ang (1555-1636)*. Cambridge, Mass., 1971.

Cahill, James. *Chinese Painting*. Lausanne, 1960.

——. *The Compelling Image: Nature and Style in Seventeenth Century Chinese Painting*. Cambridge, Mass., Harvard University, 1982.

——. "The Early Styles of Kung Hsien." *Oriental Art*, vol. XVI, no. 1, Spring 1970, pp. 51-71.

——. *Fantastics and Eccentrics in Chinese Painting*. New York, Asia House Gallery, 1967.

——. *Hills Beyond a River: Chinese Painting of the Yüan Dynasty, 1279-1368*. New York and Tokyo, 1976.

——. *An Index of Early Chinese Painters and Paintings*. Berkeley and London, 1980.

——, ed. *The Restless Landscape: Chinese Painting of the Late Ming Period*. Exhibition catalogue: University Art Museum, Berkeley, Calif., University Art Museum, 1980.

——, ed. *Shadows of Mount Huang: Chinese Painting and Printing of the Anhui School*. Berkeley, Calif., University Art Museum, 1980.

——. "Some Aspects of Tenth Century Painting as Seen in Three Recently Published Works." Paper for the International Conference on Sinology, Taipei, Academia Sinica, 1980.

——. "Style as Idea in Ming-Ch'ing Painting." In Maurice Meisner and Rhoads Murphey, eds., *The Mozartian Historian: Essays on the Works of Joseph R. Levenson*, pp. 137-156, Berkeley and London, 1976.

——. "Three Late Ming Albums and Topographical Painting in China." Paper for Rosenwald Symposium on the Illustrated Book, Library of Congress, Center for the Book, May 1980.

——. "Tung Ch'i-ch'ang's 'Southern and Northern Schools' in the History and Theory of Painting: a Reconsideration." Paper presented at the conference "The 'Sudden/Gradual' Polarity As a Recurrent Theme in Chinese Thought," Institute of Transcultural Studies, Los Angeles, May 1981.

——. "Wu Pin and His Landscape Paintings." In *Symposium*, pp. 637-685.

Chang Kuang-yuan. "Chang Jui-t'u (1570—1641): Master Painter-Calligrapher of the Late Ming." Translated by David H. McClung in *National Palace Museum Bulletin*, Part I in vol. XVI, no. 2, May-June, 1981, pp. 1-22; Part II in vol. XVI, no. 3, July-August, 1981, pp. 1-18; Part III in vol. XVI, no. 4, September-October, 1981, pp. 1-13.

Chaves, Jonathan. "The Panoply of Images: A Reconsideration of the Literary Theory of the Kung-an School," Paper for Conference on Chinese Theories of the Arts in China; York, Maine, 1979.

Ch'ien, Edward T. "Chiao Hung and Revolt Against Ch'eng-Chu Orthodoxy." In *Neo-Confucianism*, pp. 271-303.

Chinese Art Treasures: A Selected Group of Objects from the Chinese National Palace Museum and the Chinese National Central Museum, Taichung, Taiwan. Geneva, 1961.

Chou Ju-hsi. *In Quest of the Primordial Line: Genesis and Content of Tao-chi's "Hua yü lu."* Doctoral dissertation. Princeton, 1970.

Clapp, Anne de Coursey. *Wen Cheng-ming: The Ming Artist and Antiquity*. Artibus Asiae, Supplementum XXXIV, Ascona, 1975.

de Bary, William Theodore. "Individualism and Humanitarianism in Late Ming Thought." In de Bary, ed. *Self and Society in Ming Thought*. New York, 1970, pp. 145-247.

——, ed. *Self and Society in Ming Thought*. New York, 1970.

——, ed. *The Unfolding of Neo-Confucianism*. New York, 1975.

Dennerline, Jerry. *The Chia-ting Loyalists: Confucian Leadership and Social Change in Sereenteenth-Century China*. New Haven, 1981.

Dictionary of Ming Biography; see Goodrich, B. Carrington, ed.

Dittrich, Edith. *Hsi-hsiang chi: Chinesische Farbholzschnitte von Min Ch'i-chi, 1640*. Cologne, 1977.

Edwards, Richard, ed. *The Art of Wen Cheng-ming*. Ann Arbor, 1976.

Eight Dynasties of Chinese Painting: The Collection of the Nelson Gallery-Atkins Museum, Kansas City, and the Cleveland Museum of Art. With essays by Wai-kam Ho, Sherman E. Lee, Laurence Sickman and Marc F. Wilson. Cleveland, 1980.

Elvin, Mark. *The Pattern of the Chinese Past: A Social and Economic Interpretation*. Stanford, Calif., 1973.

Eminent Chinese of the Ch'ing Period (1644-1912); see Hummel, Arthur W., ed.

Fong, Wen. "Archaism as a 'Primitive' Style." In Christian Murck, ed., *Artists and Traditions*, pp. 89-109.

——. "River and Mountains After Snow: Attributed to Wang Wei." *Archives of Asian Art*, XXX, 1976-1977

Fu, Shen. "An Aspect of Mid-Seventeenth Century Chinese Painting: The 'Dry Linear' Style and the Early Work

of Tao-chi." In *Journal of the Institute of the Chinese University of Hong Kong*, no. 8, Dec. 1976.

——. "A Study of the Authorship of the so-called 'Hua-shuo' Painting Treatise." In *Symposium*, pp. 85-115.

——. "Wang To and His Circle: The Rise of Northern Connoisseur-Collectors." Paper presented at the Symposium on Chinese Painting, Cleveland, March, 1981.

Fu, Shen and Marilyn Fu. *Studies in Connoisseurship: Chinese Paintings from the Arthur M. Sackler Collection*. Exhibition catalogue: Princeton University Art Museum, Princeton, 1973.

Fu, Shen, et al. *Traces of the Brush: Studies in Chinese Calligraphy*. Exhibition catalogue: Yale University Art Gallery, New Haven, 1977.

Gombrich, Ernst. *Art and Illusion: A Study in the Psychology of Pictorial Representation*. New York, 1961; Princeton, 2nd ed. 1969.

Goodrich, L. Carrington, and Chaoying Fang, eds. *Dictionary of Ming Biography, 1368-1644*. 2 vols. New York, 1976.

Greenblatt, Kristin Yü. "Chu-hung and Lay Buddhism in the Late Ming." In *Neo-Confucianism*, pp. 93-140.

Hegel, Robert E. *The Novel in Seventeenth Century China*. New York, 1972.

Ho Ping-ti. *The Ladder of Success in Imperial China*. New York, 1962.

Ho, Wai-kam. "Nan-Ch'en Pei-Ts'ui: Ch'en of the South and Ts'ui of the North." In *The Bulletin of the Cleveland Museum of Art*, vol. 49, no. 1, January 1962, pp. 2-11.

——. "Tung Ch'i-ch'ang's New Orthodoxy and the Southern School Theory." In Christian Murck, ed., *Artists and Traditions*, pp. 113-129.

Hong Kong City Museum and Art Gallery. *Exhibition of Paintings of the Ming and Ch'ing Periods*, 1970.

Huang, Ray. "Ni Yüan-lu: 'Realism' in a Neo-Confucian Scholar-Statesman," in de Bary, ed., *Self and Society in Ming Thought*, New York, 1970, pp. 415-449.

Huizinga, Johan. *Homo Ludens: A Study of the Play Element in Culture*. Boston, 1955.

Hummel, Arthur W., ed. *Eminent Chinese of the Ch'ing Period (1644-1912)*. 2 vols. Washington, D.C., 1943-1944.

Karlgren, Bernard. *The Book of Odes*. Stockholm, 1950.

Kobayashi, Hiromitsu. *Ch'en Hung-shou's Illustrations to the 1639 Hsi-hsiang chi*. master's thesis, University of California, Berkeley, 1979.

—— and Samantha Sabin. "The Great Age of Anhui Printing." In *Shadows*, pp. 25-33.

Kohara, Hironobu. "Two or Three Problems Concerning the 'Snow on the Plank Bridge' (Road to Shu) Pictures: The Compositional Method of the Soochow Prints." (In Japanese.) In *Yamaato Bunka*, no. 58, August 1973, pp. 9-23.

K'ung Shang-jen. *The Peach Blossom Fan*. Translated by Ch'en Shih-hsiang and Harold Acton, with the collaboration of Cyril Birch. Berkeley, 1976.

Kurokawa Institute of Ancient Cultures, Ashiya, Japan. *Collection of Chinese Paintings in Ming and Ch'ing Dynasties*. 1954.

Laing, Ellen Johnston. "Biographical Notes on Three Seventeenth Century Chinese Painters." *Renditions*, no. 6, Spring, 1976, pp. 107-110.

——. "Neo Taosim and the 'Seven Sages of the Bamboo Grove' in Chinese Painting." *Artibus Asiae*, XXXVI, no. 1 & 2 (1974), pp. 5-54.

——. "Real or Ideal: The Problem of the 'Elegant Gathering in the Western Garden' in Chinese Historical and Art Historical Records." In *Journal of the American Oriental Society*, 88: 3, July-Sept. 1968, pp. 419-435.

Langer, Susanne. *Feeling and Form: A Theory of Art*. New York, 1953.

Ledderose, Lothar. *Mi Fu and the Classical Tradition of Chinese Calligraphy*. Princeton, 1979.

Lee, Sherman E. *The Colors of Ink: Chinese Paintings and Related Ceramics from the Cleveland Museum of Art*. N.Y., Asia Society, 1974.

——. *A History of Far Eastern Art*. New York, 1964.

Li, Chu-tsing. "The Freer 'Sheep and Goat' and Chao Meng-fu's Horse Paintings." *Artibus Asiae*, XXX, 1968, no. 4, pp. 279-346.

——. "Rocks and Trees and the Art of Ts'ao Chih-po." *Artibus Asiae*, XXIII, no. 3/4 (1960), pp. 153-208.

——. *A Thousand Peaks and Myriad Ravines: Chinese Paintings in the Charles A. Drenowatz Collection*. 2 vols. *Artibus Asiae*. Supplementum XXX, Ascona, 1974.

Lippe, Aschwin. "Ch'en Hsien, Painter of Lohans." *Ars Orientalis*, V, 1963, pp. 255-258.

Loehr, Max. "Phases and Content in Chinese Painting." In *Symposium*, pp. 285-311.

Lowe Art Museum, University of Miami, Florida. *Ancient Chinese Painting*. 1973.

Lynn, Richard John. "Orthodoxy and Enlightenment: Wang Shih-chen's Theory of Poetry." In *Neo-Confucianism*, pp. 217-269.

——. "The Use of 'Sudden' and 'Gradual' in Chinese Poetics: An Examination of Traditional Critical Texts." Unpublished paper presented at the conference, "The Sudden Gradual Polarity: A Recurrent Theme in Chinese Thought." Institute for Transcultural Studies, Los Angeles, California, May, 1981.

Maeda, Robert. "The 'Water' Theme in Chinese Painting."

Aritbus Asiae, XXXIII, no. 4 (1971), pp. 240-290.

Mather, Richard, trans. *Shih-shuo hsin-yu: A New Account of Tales of the World*. Minneapolis, 1976.

Murck, Christian, ed. *Artists and Traditions: Uses of the Past in Chinese Culture*. Princeton, 1976.

Nadal, Geronimo (1607-1680). *Evangelica Historiae Imagines*. Antewerp, 1593.

Oertling, Sewall Jerome III. *Ting Yun-peng: A Chinese Artist of the Late Ming Dynasty*. Doctoral Dissertation, University of Michigan, 1980.

Ortelius, Abraham. *Teatrum Orbis Terrarum*. Antwerp. 1579.

Paine, Robert Treat Jr. "The Ten Bamboo Studio." *Archives*, V. 1961, pp. 39-54.

Pang, Mae Anna Quan. "Late Ming Painting Theory." In *Restless Landscape*, pp. 22-28.

——. *Wang Yüan-ch'i(1642—1715) and Formal Construction in Chinese Landscape Painting*. Doctoral dissertation, University of California, Berkeley, 1976.

Pelliot, PauL. "La Peinture et la Gravure européennes en chine au temps de Mathieu Ricci." *Toung Pao*, 1920-1921, pp. 1-18.

Peterson, Willard J. *Bitter Gourd: Fang I-chih and the Impetus for Intellectual Change*. New Haven, 1979.

——. *Fang I-chih's Response to Western Knowledge*. Doctoral dissertation, Harvard University, 1970.

——. "Fang I-chih: Western Learning and the 'Investigation of Things.'" In *Neo-Confucianism*, pp. 369-411.

Plaks, Andrew. "*Shui-hu chuan* and the Sixteenth-century Novel Form: An Interpretive Reappraisal." In *Chinese Literature: Essays, Articles, Reviews*, vol. 2, no. 1, January 1980, pp. 3-53.

Proceedings of the International Symposium on Chinese Painting (Symposium at the National Palace Museum, Republic of China, 1970). Taipei, 1972.

Riely, Celia C. "Tung Ch'i-ch'ang's Ownership of Huang Kung-wang's 'Dwelling in the Fu-chun Mountains.'" Archives of Asian Art, 28 (1974-1975), pp. 57-76.

Rowley, George. *Principles of Chinese Painting*. 2nd ed., Princeton, 1959.

Shimada, Shūjirō. "Concerning the I-P'in Style of Painting." Translated by James Cahill, in *Oriental Arts*, n.s., vol. VII, no. 2, Summer 1961, pp. 66-74; vol. VIII, no. 3, Autumn 1962, pp. 130-137; and vol. X, no. 1, Spring 1964, pp. 19-26.

Sirén, Osvald. *Chinese Painting: Leading Masters and Principles*. 7 vols. London, 1956-1958.

Sullivan, Michael. *The Meeting of Eastern and Western Art*. Greenwich, Conn., 1973.

——. "Some Possible Sources of European Influence on Late Ming and Early Ch'ing Painting." In *Symposium*, pp. 593-633.

Tseng, Yu-ho. "A Report on Ch'en Hung-shou." *Archives of the Chinese Art Society of America*, vol. XIII, 1959, pp. 75-88.

Tu Wei-ming, "'Inner Experience' — The Basis of Creativity in Chinese Philosophy." In Murck.

Waley, Arthur. *Three Ways of Thought in Ancient China*. London, 1939.

Weng, Wango H.C. *Gardens in Chinese Art*, N.Y. China House Gallery, 1968.

Whitbeck, Judith. "Calligrapher-Painter-Bureaucrats in the Late Ming." In *Restless Landscape*, pp. 115-122.

——. "Political Culture and Aesthetic Activity." In *Restless Landscape*, pp. 38-40.

Whitfield, Roderick. "Chang Tse-tuan's 'Ch'ing-ming Shang-ho t'u.'" In *Symposium*, pp. 351-390.

Woodson, Yoko. "The Problem of Western Influence." In *Restless Landscape*, pp. 14-18.

Wu, Nelson I. "The Evolution of Tung Ch'i-ch'ang's Landscape Style as Revealed by His Works in the National Palace Museum." In *Symposium*, pp. 1-51.

——. "Tung Ch'i-ch'ang (1555-1636): Apathy in Government and Fervor in Art." In A.F. Wright and D.C. Twitchett, eds., *Confucian Personalities*, Stanford, Calif., 1962, pp. 260-293.

Wu, Pei-yi. "The Spiritual Autobio graphy of Te-ch'ing." In *Neo-Confucianism*, pp.67-92. Yashiro, Yukio, ed. *Art Treasures of Japan*, Tokyo, 1960.

日文书目

《上野有竹斋蒐集中国書画図録》，京都，1966 年。

《小萬柳堂劇蹟》，東京，1914 年。

《中国名画集》，田中乾郎编纂，图版为大村西崖所收藏，八册，東京，1935 年。

《支那南画大成》，二十三册，東京，1937 年。

古原宏伸，《陳洪綬試論》，收录于《美術史》，1966 年第 62 期，页 56—70，以及 1967 年第 64 期，页 113—128。

古原宏伸等著，《王維》，《文人画粹編》第一册，東京，1976 年。

米澤嘉圃，《中国近世絵画と西洋画法》，《国華》，第 585、687、688 期（1949 年 4 月—7 月）。

《明清の絵画》，東京，1964 年。

阿部房次郎、阿部孝次郎合编，《爽籟館欣賞》，六卷，大阪，1930—1939 年。

《南宗名画苑》，三十五册，東京，1904—1910 年。

《唐宋元明名画大観》，二册，東京，1929 年。

《黄檗文化》，宇治，万福寺，1972 年。

諸橋轍次，《大漢和辞典》，十二册，東京，1957—1960 年。

橋本末吉，《橋本収藏明清画目録》，東京，1972 年。

图版目录

2.1　张复　山水　页 23

2.2　陈裸　烟漪珠帘　页 25

2.3　李士达　坐听松风　页 28

2.4—2.6　李士达　西园雅集（局部）　页 30—31

2.7　李士达　山水　页 33

2.8　盛茂烨　山水　页 36

2.9　图 2.8 局部　页 37

2.10　盛茂烨　秋林观瀑　页 40

2.11　盛茂烨　山水　页 41

2.12　盛茂烨　山水　页 41

2.13　张宏　石屑山图　页 44

2.14　图 2.13 局部　页 45

2.15　张宏　句曲松风　页 47

2.16　图 2.15 局部　页 48

2.17—2.19　张宏　华子冈图（局部）　页 51

2.20　张宏　止园全景　页 52

2.21—2.22　张宏　取自《止园》册　页 53

2.23　张宏　山水　页 57

2.24　邵弥　仿唐寅山水　页 60

2.25　邵弥　仿文徵明山水　页 60

2.26　邵弥　山水　页 64

2.27　邵弥　山水　页 64

3.1—3.2　宋旭　辋川图（仿王维）（局部）　页 68—69

3.3　宋旭　辋川图（仿王维）（局部）　页 70

3.4　宋旭　云峦秋瀑　页 71

3.5　宋旭　雪景山水　页 71

3.6—3.7　宋旭　山水　页 73

3.8—3.9　孙克弘　长林石几（局部）　页 75

3.10—3.11　赵左　溪山高隐（局部）　页 78

3.12　赵左　竹院逢僧　页 80

3.13　赵左　寒崖积雪　页 83

3.14　赵左　寒山石溜　页 85

3.15　沈士充　山水（局部）　页 87

3.16　沈士充　就花亭　页 89

3.17　顾正谊　溪山秋爽　页 92

3.18　莫是龙　仿黄公望山水　页 94

4.1　董其昌　临郭忠恕山水（局部）　页 102

4.2　仿王维　辋川图　石刻拓本　页 104

4.3　（传）王维　江山雪霁（局部）　页 104

4.4　董其昌　山水（为陈继儒而作）（局部）　页 106

4.5　董其昌　鹊泾访古　页 109

4.6　佚名　西班牙圣艾瑞安山景图　页 112

4.7　董其昌　荆溪招隐　页 112—113

4.8　董其昌　山水　页 116

4.9　王时敏（?）　临范宽溪山行旅　页 118

4.10　董其昌　山水　页 121

4.11　图 4.10 局部　页 122

4.12　董其昌　青弁图　页 124

4.13　图 4.12 局部　页 126

4.14　董其昌　江山秋霁（仿黄公望）　页 128

4.15　董其昌　山水　页 130

4.16　董其昌　仿倪瓒山水　页 132

4.17　董其昌　岩居高士（仿李成）　页 134

4.18　董其昌　仿王蒙山水　页 135

4.19　董其昌　江山萧寺（仿巨然）　页 137

4.20　董其昌　岩居高士　页 137

4.21　董其昌　仿赵孟𫖯水村图　页 138

4.22　王时敏（?）　临黄公望山水　页 147

4.23　张宏　仿夏珪山水　页 148

4.24　夏珪　溪山清远（局部）　页 150

4.25　张宏　仿倪瓒山水　页 152

4.26　王时敏（?）　临倪瓒山水　页 153

5.1　顾懿德　春绮图　页 161

5.2—5.3　项圣谟　后招隐图（局部）　页 165

5.4　卞文瑜　山水　页 168

5.5　李流芳　江干雪眺图（局部）　页 170

5.6　李流芳　山水　页 171

5.7　程嘉燧　西涧图　页 173

5.8—5.9　程嘉燧　山水人物　页 174

5.10—5.11　邹之麟　山水　页 177

5.12　方以智　山水人物　页 178

5.13　恽向　山水　页 182

5.14—5.15　恽向　山水　页 183

5.16　方以智　山水　页 188

5.17　黄道周　松树图　页 189

5.18—5.20　黄道周　松石图（局部）　页 191

5.21　倪元璐　松石图　页 192

5.22—5.23　杨文骢　山水　页 194

5.24　杨文骢　江景山水　页 195

5.25　傅山　山水　页 197

5.26　傅山　山水　页 199

5.27　戴明说　山水　页 202

5.28　佚名（旧传为关仝所作）　秋山晚翠　页 203

5.29　米万钟　勺园　页 205

5.30　米万钟　阳朔山水　页 206

5.31　王铎　山水　页 208

5.32　张瑞图　观瀑图　页 211

5.33　张瑞图　山水（局部）　页 213

5.34　王建章　川至日升　页 214

5.35　王建章　山水　页 216

6.1　吴彬　浴佛　页222

6.2　吴彬　登高　页223

6.3　吴彬　山水　页225

6.4　吴彬　山水　页227

6.5　吴彬　溪山绝尘　页229

6.6　吴彬　方壶员峤　页230

6.7　高阳　山水人物　页233

6.8　蓝瑛　仿赵令穰山水　页235

6.9　蓝瑛　仿李唐山水　页235

6.10　蓝瑛　春阁听泉（仿李成）　页240

6.11　图6.10局部　页241

6.12　蓝瑛　华岳高秋（仿关仝）　页242

6.13　蓝瑛　江景山水（仿黄公望）　页245

6.14　蓝瑛　图6.13局部　页247

6.15　蓝瑛　山水（仿黄公望）　页248

6.16　蓝瑛　山水（仿曹知白笔意）　页249

6.17　蓝瑛　山水（仿王蒙）　页251

6.18　刘度　春山台榭　页252

6.19　陈洪绶　五泄山　页254

6.20　陈洪绶　树下弹琴　页256

6.21　陈洪绶　松下独行　页257

6.22　陈洪绶　早春　页257

6.23　陈洪绶　黄流巨津　页258

6.24　佚名　黄河万里（局部）　页260

6.25—6.26　佚名　长江万里（局部）　页262

6.27—6.28　张积素　辋川图（仿王维）（局部）　页264

7.1　曾鲸与张风合绘　顾与治先生小像　页274

7.2　陈洪绶　乔松仙寿图　页275

7.3　项圣谟　自画像　页276

7.4　项圣谟与谢彬合绘　松涛散仙　页277

7.5　图7.3局部　页279

7.6—7.9　佚名　浙江名贤像　页280

7.10　丁云鹏　五相观音（局部）　页284

7.11　丁云鹏　扫象图　页286

7.12　丁云鹏　岩间罗汉　页287

7.13　吴彬　五百罗汉图（局部）　页292

7.14　吴彬　娇梵钵提（牛司）　页294

7.15　崔子忠　杏园送客　页297

7.16　崔子忠　云中鸡犬　页300

7.17　图7.16局部　页301

7.18　崔子忠　洗象图　页303

7.19　图7.18局部　页304

7.20—7.21　陈洪绶　册页　页307

7.22　陈洪绶　湘夫人　页309

7.23　陈洪绶　屈原　页309

7.24　陈洪绶　宣文君授经图　页312

7.25　图7.24局部　页312

7.26　陈洪绶　窥简　页314

7.27　陈洪绶　刘唐　页315

7.28　陈洪绶　吴用　页315

7.29　陈洪绶　梅花山鸟　页317

7.30　陈洪绶　苏武遇李陵（局部）页319

7.31　陈洪绶　陶渊明归去来兮图（局部）　页326

7.32　陈洪绶　雅集图　页327

7.33　陈洪绶　竹林七贤（中段）　页328—329

7.34　陈洪绶　陈平　页330

7.35　陈洪绶　杜甫　页330

7.36　陈洪绶　醒石　页332

7.37　陈洪绶　花鸟草虫　页335

索引

A

阿部氏收藏 190
埃舍尔（M.C.Escher） 127
安徽画派 172，175，187
安徽省 175

B

八分 66，237
白居易 8
白莲社 325
白描 10，308，310，322
白雀寺 66
柏格（Patricia Berger） 155—156
包山岛 190
《宝纶堂集》 336
报国寺 190
北京 5，62，91，99—100，
　　102，103，105，115，129，
　　133，169，179，185—186，
　　188，190—191，197—198，
　　201，205，207
北京故宫博物院 62
笔 17，58
笔法 58
笔墨 63
毕加索（Pablo Picasso） 142
边文进 220
卞文瑜 63，167，169
变 11
波士顿美术馆（Museum of Fine
　　Arts, Boston） 323
《博古叶子》，陈洪绶绘 329—330，
　　图 7.34，7.35
博斯（Hieronymous Bosch） 292
布劳恩（Braun）与霍根贝格（Hogen-
　　berg） 54，228；《西班牙圣艾瑞
　　安山景图》81，113，228，图 4.6

C

曹知白 66，246，250；《双松图》
　　246
禅宗 4，12，14，99，210，290，
　　336—337
长安 52，298
长城 185
长蘅 177；亦见"李流芳"
长江（扬子江） 3，22，100，175，

179，193，201，262—263，
　　266，282，284
长崎 213
常州 66
嫦娥 309
陈裸 22
陈洪绶 220，250，253，255—
　　260，262—263，266—267，
　　271，273，282，289，296，
　　298，305—306，308—311，
　　313—316，318，320，321—
　　325，328—339；《黄流巨
　　津》259，263，图 2.63；《西
　　厢记》插图 314，图 7.26；
　　《湘夫人》310，图 7.22；《宣
　　文君授经图》313，325，图
　　7.24；《雅集图》328—329，图
　　7.32；《苏武遇李陵》319，
　　图 7.30；《梅花山鸟》334，
　　图 7.29；《五泄山》253，图
　　6.19；《九歌图》313，331，
　　图 7.22，7.23；《博古叶子》329，
　　图 7.34，7.35；《陶渊明归去来
　　兮图》331，325，图 7.31；《竹
　　林七贤》328—329，图 7.33；
　　《水浒叶子》315—316，318，
　　320，330，图 7.27，图 7.28；
　　《醒石》334，图 7.36；《乔松仙
　　寿》275，图 7.2
陈继儒 16，84，88，93，99，
　　100，102，106，110，160，
　　162—163，166，236—238，
　　293，295，338
陈廉 117
陈名儒 331
陈平 330—331
陈贤 215
程嘉燧 169，172，174—176，
　　179—180；《西涧图》172，图
　　5.7
《程氏墨苑》 285，316
程邃 187
《赤壁赋》 29，39
崇德 66
崇祯 180，185，210
《楚辞》 310
崔子忠 220，271，282，288，
　　296，298—299，302，305—
　　306，320，322—323，337；
　　《杏园送客图》298；《云林洗

桐图》302；《扫象图》285，
　　295，305，图 7.18
皴 29，34，38—39，49，56，
　　58，63，82，91，105，107，
　　182，208，226，228，231，
　　232，237
皴法 34

D

大运河 179
戴本孝 187
戴进 4，7，8，12，14，15，77，
　　282
戴明说 201，204，207—208，
　　213，224，296；《山水》201，
　　图 5.27
道 120
《道德经》 302
道教画 231，295，299
道母 见"崔子忠"
德诺瓦兹氏（Drenowatz）收藏 167，
　　181
嫡子 14
点 93，107
点彩派（Pointillist） 54
丁云鹏 271，282—285，288—
　　290，295，299，305，322；
　　《罗汉》册 283—284；《岩间罗
　　汉图》287，图 7.12；《五相观音》
　　283，284，288，图 7.10；《扫
　　象图》285，295，305，图 7.11
定香桥 331
东林党 101—102，133，156，
　　186，188，191，205，308
董其昌 2，7，8，11—18，24，
　　26，27，32，35，38，59，
　　60—63，72，73，76—79，
　　81—82，84，86—91，93，
　　95，98—103，105—108，
　　110—111，113—115，117，
　　119—120，123，125，127—
　　129，131，133，136—146，
　　149—151，154—157，160，
　　162—163，166—167，169，
　　172，176，179，186，193—
　　194，196，200—201，204—
　　205，207，210，217，226，
　　232，236，243，250，263，
　　266，271，281，283—285，
　　288，291—293，295—296，

306，313，321—322，334—
336，339；《江山萧寺》（仿巨
然）137，图4.19；《荆溪招隐
图》114—115，117，图4.7；
《青弁图》125，127，136，图
4.12，4.13；《江山秋霁》127—
129，图4.14；《山水》117，
119—120，123，图4.10；《仿
赵孟𫖯〈水村图〉》138—139，
图4.21；《岩居高士》139，
155，图4.20；《葑泾访
古》110—111，113—114，图
4.5

董源　3，10，12，14，18，62，
72—73，76，82，110，125，
128，142，146，149，151，
182，184—185，232，338

洞庭湖　100

独创主义画家　140

杜甫　8，331

杜琼　10，14

杜维明　149

顿悟　13，14，99，140

E

厄特林（Sewall Oertling）288

F

仿　2，9，29，108，110，136，
142—143，145—146，149，
155—156，160

发僧　66

范宽　3，10—12，14，73，117，
149，201，209，231，236

范允临　16—17，19，22，27，238

方壶　231

《方氏墨谱》285，316

方薰　282，289，290，306

方以智　185，187—188，190

芳洲　190

仿古　140，143，236；亦见“仿”

分　123

粉本　86，105，288

葑泾　110—111，114

佛教　231，282—285，289—
290，293，295，325，334

佛释画　215，290，295

福建画派　201，210，213，220—221

福建省　4，188，193，200，
208—210，212—213，220—

221，237，272，285，298

福王　185，188，193，207

福州　186，188，193

府　66

复社　186，193，296

傅山　197—198，200，209；《山
水》198，图5.26

G

感配寺　50

高克恭　7，11

高濂　8，11

高士　38

高士奇　253

高阳　220，232，234

歌德（Johann Wolfgang von Goethe）
336

歌舞伎　281

葛洪　299

葛寅亮　281；参见图7.9

《隔江山色》4，9，10，18，27，
58，67，72，77，91，106—
107，110，117，125，128，
133，136，138，149，151，
172，179，180，186，246，
263，281，310

公安派　288，325，328

龚开　302

龚贤　179，180—181，273

贡布里希（Ernst Gombrich）43，
108，110

古怪　290

古原宏伸　311，324，333

古拙　67；亦见“拙”

骨力　145

顾恺之　10，271，281，333

顾凝远　26，114—115

顾起元　291，293

顾懿德　160，162；《春绮图》160，
图5.1

顾元庆　17

顾正心　283—285

顾正谊　72，90—91，93，95，98，
160；《溪山秋爽》91，图3.27

关仝　3，10，12，14，73，145—
146，204，228，239

关侯　308

观音　283，284，285，288，292

贯休　288，290—291

光宗　100，101

广东省　186，237

广西省　205，237

桂林　186

郭若虚　176

郭熙　3，12，39，72，81，117，
119，141，145，151，336；《早
春图》117，119

郭忠恕　67，105—106；《辋川图》，
临摹王维之作　67，75—76，
105—107，265

《国朝画征录》42

国子监　91，323

H

邗江　238

邯郸　243

邯郸学步　243

韩若拙　336

汉阳　74

翰林院　99，100，186，207，210

杭州　76，167，169，170，210，
221，234，236，253，323—324

合　123

何炳棣　162

何惠鉴　144，155

何良俊　7，8，10—14，29

河南省　207，237

赫伊津哈（Huizigna）143—144

鹤林寺　84

弘仁　175，187

红娘　314

侯懋功　22，91，93，110

忽必烈　185

湖北省　74，76，100，237

湖南省　100，237

虎丘　24，285

华山　261

华盛顿弗利尔美术馆（Freer Gallery
of Art, Washington）261

华亭　2，8，15，66，72—74，76，
78—79，84，87，90—91，93，
98，100，103；亦见“松江”

华子冈　50，52

画禅室　110

画客　232，236，283

《画论》321，323，335—336，338

《画说》93

《画引》26

《画旨》181

画中九友　62，169，193

《画中九友歌》，吴伟业　169

皇太极　185

黄檗宗　213，215

黄道周　187—188，190—191，193，196—198，298，323；画松　198，图5.17

黄公望　4，8，10—12，14，133，172，179—182，187，196，204；对松江画家之影响　66—67，72—73，76—77，81，90—91，93，95；对董其昌之影响　103，106—108，110，113，119，125，127—129，131，143，146，149；对蓝瑛之影响　234，237，244，246；《富春山居图》67，106，107，110，133，149，179；《江山秋霁》127—129；《天池石壁》72，107，125

黄海　261

黄河　261，263

黄建中　329

黄浦江　106

黄山　190，278

黄慎　215

悔迟　见"陈洪绶"

悔僧　见"陈洪绶"

惠特贝克（Judith Whitbeck）156

J

嘉定　169，172，175，179

嘉靖　6

嘉兴　15，66，99，110，162—163，283

渐悟　14，336—337

《江岸送别》，4，10，22，24，27，38，49，54，61，67，81，91，110—111，117，133，144，179，209，220，226，232，242，244，255，281，288，299，306，308，335，337

江南　81，101，193，200，266，324

江西省　205

姜绍书　27，74，76，179，204，250，272—273

郊园　88—89

娇梵钵提（Gavampati，牛司）295

焦竑　290，291

焦墨　187

界画　236

《金陵梵刹志》290

进士　16，91，99，115，169，175，179，186，191，205，207，281，296

京都国立博物馆（Kyoto National Museum）196

荆浩　3，10，12，14，145，204

净土宗　290

静嘉堂（东京）212

《九歌》310

《九歌图》，陈洪绶　313，331，图7.22，7.23

旧金山亚洲美术馆（Asian Art Museum of San Francisco）67

居节　22，24，27，110

居士　291

举人　99，169

巨然　3，10，12，14，73，82，127，137—138，149，162，338

君俞　46

君子　290，328，339

K

卡拉瓦乔（Caravaggio）209

开封　209，221

柯罗（Jean Baptiste Corot）35

克利夫兰美术馆（Cleveland Museum of Art）138，172，291

孔尚任　193

L

拉威尔（Maurice Ravel）256

来风季　310

莱阳　296

兰亭　29

蓝孟　239

蓝深　239

蓝涛　239

蓝瑛　220，234，236—239，243—244，246，250，253，255，256，263，283，306，308，322，334；《仿赵令穰山水》图6.8；《仿李唐山水》图6.9；《仿曹知白山水》图6.16；《仿王蒙山水》133，160，图6.17；《春阁听泉》（仿李成）239，243—244，255，图6.10；《华岳高秋》（仿关仝）239，243，

246，图6.12

朗格（Suzanne Langer）143

老迟　见"陈洪绶"

老莲　见"陈洪绶"

老子　299，302

雷德侯（Lothar Ledderose）9

雷东（Odilon Redon）197

楞严经　293，295

《礼记》221

李白　8

李成　3，10—12，14，73，86，115，139，146，154，200，201

李德裕　334

李公麟　4，10，12，14，29，32，145

李开先　7

李陵　317—320

李流芳　169—170，172，174，176—177，179；山水　170，图5.6；《江干雪眺图》170，图5.5

李日华　15，176，194，281

李士达　27，29，32，34—35，38，42，46，58；《西园雅集图》29，图2.4，2.5，2.6；《山水》32，34—35，38，39，41—43，46，54，56，58—59，图2.7；《坐听松风》27，32，35，图2.3

李思训　3，11—14，250，338—339

李唐　3，4，8，10，12，14，63，82，84，200，201，236，244

李文森（Joseph Levenson）2

李雪曼（Sherman Lee）146，149，172

李在　220

李昭道　3，11—12，200，338

李贽　99，272

李铸晋　162，166

李自成　185—186，188，191，197，298

理　17，77，88，131

《历代名画记》6

立体派（Cubism）38，125，162

利玛窦（Matteo Ricci）81，84，113，272

戾家（利家）7，14，82

廉泉　213

梁楷　310

梁庄爱论（Ellen Laing）60

辽东半岛 185

临摹 146；亦见"仿"

琳派 259

刘伯渊 281

刘度 234，250，250；《春山台榭》253，图6.18

刘履丁 298

刘松年 9，12，14

刘唐 316

刘宗周 308，323

刘作筹 172

龙王 285

隆庆 22

庐山 325

陆昉 87

陆树声 66，98，100，156

陆探微 11

陆治 16，49，162，179；《支硎山》

吕雅山 74—75

《论画》76—77，82

罗汉 220，282—283，285，288—293，302，334

罗樾（Max Loehr）111，143

洛兰（Claude Lorraine）197

洛杉矶郡立美术馆（Los Angeles County Museum of Art）163

洛神 310

洛水 261

洛阳 207

M

马和之 10，12

马士英 193，209，238

马琬 66，91

马远 4，10—12，74，236，238

满清入关 61，172

茅山 49

眉公 见"陈继儒"

门人 142，167，236，239，272，278，284

蒙古人 4，209

孟城坳 266

孟子 11

米芾 4，9，11，13—14，29，32，56，74，86，115，139，145，154，160，182

米万钟 201，204—205，207，211；《阳朔山水》205，207，图5.30

米友仁 4，11—14，115

米泽嘉圃 79，84

妙品 42

名迹 110—111，139，146，184

明暗对照法（chiaroscuro）79，84，113

《明画录》250，271

摹 146；亦见"仿"

莫如忠 66，98

莫是龙 11，13，66，72，90—91，93，95，98，103，176，283

墨谱图案 285

木刻版画 149，175，232，259，310，316，321，329

N

南北宗 2，14—15，182，201，337

南画派 29

南京 3，55—56，58，84，102，113，117，133，162，169，175，179，181，185—186，188，193，201，204—205，207，209，221，232，238，265，272—273，281，283，285，288—289，291，299，311，316

能品 42

倪元璐 187，191，193，196—197，199，323；《松石图》190，193，198，图5.21

倪瓒 4，9，11—12，14，58，61—62，66，76，110，131，140，146，151，172，174，175—176，181—182，184，204，237，250，270，281，296，302，308，334，339；《容膝斋图》151

宁波 232

纽约大都会美术馆（Metropolitan Museum of Art）246

努尔哈赤 185

女真人 185

O

欧洲铜版画 58，113，128，201，229，305

P

潘朗士 295

庞德（Ezra Pound）208

裴迪 50

披麻皴 82，107，110，141；亦见"皴"

毗陵 179，192

平淡 115，149，150，176，184

破墨 3，149

莆田 272

浦安迪（Andrew Plaks）320

蒲桃社 325

蒲州 265

普朗（Francis Poulenc）256

普明 66

普陀山 284

普贤 285

Q

奇 29，289，328

气势 27，38，50，67，72，130，334；亦见"势"

气韵 184，271

钱谦益 172，298

钱塘 221，238，250，283

钱选 285，288

乔托（Giotto）150

琴 237，257，329

清谈 329

丘吉尔（Winston Churchill）188，196

仇英 5，6，8，22，29，32，38，81，84，99，162；《桐阴清话》38

屈原 310

《全球城色》（Civitates Orbis Terrarum）54，228

泉州 210，213，272

R

日本 29，82，210，212—213，229，243，259，281，331

《容台集》14

儒家 3，99—100，144，155，157，188，196，283，289—290，299，308

阮大铖 186，193

S

塞尚（Cézanne）5

三昧 17，291，295

扫象 285

《扫象图》，丁云鹏 285，295，305，图7.11

山东省 2，180，296

山海关 185

山西省 197，265

陕西省 185

上官周 215

上海 98，131，133，169，283，
　325，328—329

上海博物馆 131，133，325，
　328—329

上虞 191

勺园 205

邵弥 26，60—63，74，86，
　167，169；北京故宫所藏
　画册 62；台北故宫所藏画
　册 61，图2.24—2.25；山水
　册页 63，图2.26—2.27

绍兴 306，308，324，331

舍人 323

神会 128，146

神品 42，115

沈颢 18—19，62，333

沈士充 87—89，128，247；《就
　花亭》89，图3.16

沈阳 185

沈周 5，7—9，11—12，14—16，
　42，66—67，70，72，77，
　86，111，133，140，145，
　175，336；《策杖图》111

生员 306

圣母像 272，284

盛京 185

盛茂烨 35，38—39，41—42，
　46，58—59，63—64，86—
　87；设色山水 22，35，图
　2.8；《秋林观瀑图》图2.10

盛懋 27，29，263

《诗经》215

十竹斋 232，310

石湖 18，90

石几园 74

石涛 19，90

石屑山 46，50

世尊（释迦牟尼）139

势 38，77，83，111

狩野派 243

率意 145，169，234，272

《水浒传》315，316，320，331

《水浒叶子》，陈洪绶绘 315—
　316，318，320

顺治 207

斯德哥尔摩（Stockholm）110—111

四川省 262

四王 169

松江，出身松江或活跃于松江的画
　家 7—8，13，62—63，66—
　95，98，133，160，163，
　193，236，239，244，283—
　284，288；松江作为绘画重
　镇 2，8，11，15，22，66—
　95，98，160，179，201，
　208，216，236，283—284；
　松江的社会、文化、经济生
　活 22，66，76，156，179，
　216，283—284；与吴派对
　比 2，11，14—17，61—62，
　76，88，204

宋濂 11

宋懋晋 76，87

宋旭 66，67，70，72—76，84，
　98，167，190，265—266，
　283；山水册页 63，图3.6；
　《云峦秋瀑图》，图3.4；《辋
　川图》，仿王维 67，75—
　76，图3.1，3.2，3.3；雪景山
　水 72，84，图3.5

苏东坡 见"苏轼"

苏轼 4，29，32，39，62，156

《苏武遇李陵》，陈洪绶绘 319，
　图7.30

苏州 2—3，5—8，15—19，22，
　24，26—27，29，32，38，
　42，54—56，58，60—64，
　66，70，72，76—77，81，
　86，88，91，88，101，110，
　160，162，167，172，175，
　179，204，216，237，239，
　284—285，288，302，333；
　出身苏州或活跃于苏州的画
　家 6—7，15—17，22，27，
　35，42，60，167，333；苏
　州作为绘画重镇 5，14—15，
　18，22，29，58，63，66；
　描绘苏州景致的画作 38，
　54—55；苏州的社会、文化、
　经济生活 15—18，66，175，
　177—179

孙承恩 74

孙克弘 74—76，91，236；《销闲
　清课》74；《长林石几》74，
　图3.8，图3.9

孙隆 27

缩本 147，149

T

台北故宫博物院 50，61，74，
　88，146，293，298—299

太仓 22

太湖 190

太湖石 226，232，250，295，299

泰山 34，180

檀园 169

唐太宗 145

唐王 188，193

唐寅 5—6，16，34，49，61，
　201，236，255

唐志契 17，33，88

塘栖 170，176

《桃花扇》193，238

陶弘景 49

陶渊明 310，325，331—334

提埃波罗（Giovanni Tiepolo）150

天坛 190

《天形道貌》290

亭子 89，119，151

桐 298

桐城 186

《图绘宝鉴》236

《图绘宝鉴续纂》237，243，289—
　290

W

瓦格纳（Richard Wagner）209

万历 32，66，99，101，129，
　325

汪道昆 329

王穉登 7—8

王铎 201，204，207—209，
　216，228，296

王绂 9

王含光 265

王季迁（C.C.Wang）88

王建章 210，213，215—216，234；
　《川至日升》，215，图5.34

王鉴 167，169

王蒙 4，8，11—12，14，62，67，
　108，110，123，125，133，
　136，140，154，160，234，
　250，270，299；《具区林
　屋》136；《林泉清集》，136

王洽 115

王诜 12，14，29，338

王时敏 88，89，117，146，148，
　169，231；《小中现大》册，

149—151，图 4.9、4.22、4.26

王世贞 7、8、11、13、22、141、175、271

王维 3、10、12、50、52、67、105—108、110、115、160、182、236、265、266、314；《江山雪霁》105、106

王羲之 184

王阳明 100、101、144、155—156、283、289

王绎 336

王原祁 265

辋川 10、74

辋川别业 50、52

《辋川图》（仿王维），郭忠恕 67、75—76、105—107、265

《辋川图》（仿王维），宋旭 67、74—76，图 3.1、3.2、3.3

未发 187

伪 328

伪作 29、32、67、74、103、149、172、238、255、265、321

尾形光琳 259

魏忠贤 101、133、169、191、205、209—210、232

文伯仁 91

文化大革命 102

文嘉 145

文人 14

文人画 196

文殊 285、305

文天祥 318

文艺复兴 6、278

文徵明 5—9、11—12、15—17、22、24、38、58、61、63、77、82、91、93、98、139—140、142、145、163、174、177、255、265、284、288、236；《古木寒泉》38

沃尔夫林（Heinrich Wölfflin）34

无可 187

无李论 86、139、154

《无声诗史》27、42、179、250、272

无锡 101

无准 279

吴彬 100、200、201、204—205、207、213、215、220—221、224、226、228、231—232、234、265—266、271—272、289—293、295、302、322、336；《登高》224，图 6.2；《明皇幸蜀图》228，图 6.3；《五百罗汉图》290—291，图 7.13；《娇梵钵提》（牛司）295，图 7.14；《山水》224、226，图 6.3；《方壶员峤》231，图 6.6；《溪山绝尘》228、231，图 6.5；《浴佛》221，图 6.1

吴道子 253、271

吴洪裕 178

《吴郡丹青志》8

吴历 142

吴门 见"苏州"

吴讷孙 102、116、156

吴派 5、7、10—11、15—17、22—26、35、38—39、41—43、46、49、59—64、81、90—91、93、95、115、117、119、176、205、224、226、284、288；吴派的绘画题材 24、26、29、38、42—50、54—55、63、162；与浙派对比 6—9、14—15；与松江派对比 2、11、14—19、60—63、76、86、88、204

吴三桂 185

吴伟 5、271、282、336

吴伟业 61、63、363、169

吴兴 46、278、295

吴修 100

吴用 315—316

吴镇 4、12、15、73

吴正志 115

五泄山 253、255

武进 169、175、179—181

X

西湖 76、144、166、168、210、253、325、331

《西厢记》313、314

《西厢记》插图，陈洪绶 314，图 7.26

西雅图美术馆（Seattle Art Museum）62

西洋影响 56、79、81、265、273

《西园雅集图》29，图 2.4、2.5、2.6；山水 31、34 35、39、41—43，图 2.7；《坐听松风图》27、32、35，图 2.3

栖霞寺 289—291

熹宗 101

歙县 169

《洗象图》，崔子忠 305，图 7.18

喜龙仁（Osvald Sirén）167

夏珪 4、8、10—12、49、66、150—151、338；《溪山清远》150

贤良方正 180

县 66

《湘夫人》，陈洪绶 310，图 7.22

项德新 110、162

项圣谟 110、162—163、166、185、273、275、277—281、309；《招隐图》163；《后招隐图》166，图 5.2、5.3；《自画像》273、275、308、311、313，图 7.3

项元汴 8、10、98—99、110、162—163

萧数青 331

萧云从 175

《小中现大》册，王时敏 146、149—151，图 4.9、4.22、4.26

写乐 281

谢彬 236—237、278、282；《松涛散仙》278，图 7.4

谢环 281

谢肇淛 93

心 146

心学 144、289、291；亦见"王阳明"

新安 175、283

新儒家 99、144、155、283、289、308

兴 110、172、175、196、200

邢侗 210

行家 7、12、14

形势 145

休宁 172、176、282

秀才 91、100

须大孥（Sudhana）285

徐弘基 232

徐沁 76、250、271、283、289、296

徐渭 253、255、281、308

徐熙 74

许道宁 3、12、200

许旌阳 299、302、304、334

许逊 299；亦见"许旌阳"

Y

烟客 89；亦见"王时敏"

严羽　13

阎立本　285，323

燕文贵　3

扬州　238，283，285

阳　253

阳朔　205，207

杨恩寿　238

杨文骢　187，193，209，238；《江
　　景山水》196，图5.24

姚绶　9

姚彦卿　72

耶稣会　55—56，186，201，
　　221，272

宜兴　295，310

遗民　186，220，280，318，324

佚名大家之作：《秋山晚翠》228，
　　图5.28；《黄河万里》261，图
　　6.23

易庵　见"项圣谟"

逸家　12

逸品　42，115，160，176

意　146

阴　253

隐元　210

印度　285

印象派（Impressionism）39

莺莺　314—315

于安澜　237

于端　49

鱼仲　见"刘履丁"

愚庵　325

舆图　259，261—263；参见图6.24

雨点皴　208

元季四大家　4，7，9，12—15，
　　91，127，150，220

员峤　231

袁宏道　16，22，288，325

袁宗道　325

原之　见"顾懿德"

云间　18—19；亦见"松江"

云间派　74，76，87，90

云门寺　324，325

恽本初　见"恽向"

恽道生　见"恽向"

恽向　179—182，184，187，272

韵　17—18

Z

造物　123，144—145

泽社　186

曾鲸　272—273，278，281—282

曾幼荷　333

詹景凤　8—9，11—15，176，
　　200，283

战笔　305，320

张风　273

张复　17，22，24，43，110；山
　　水　22，43，图2.1

张庚　42，67，239，273

张宏　35，42—43，46，49—50，
　　52，54—56，58—59，63—
　　64，72，79，81，87，89，
　　128，131，149—151，266，
　　271；《止园》54，56，89，
　　图2.20，2.21，2.22；《仿夏
　　珪山水》49，图4.23；《仿倪
　　瓒山水》146，图4.25；《栖
　　霞山》50；《石屑山图》43，
　　46，图2.13；《华子冈图》图
　　2.17—2.19；《句曲松风》46，
　　49，55，图2.15

张积素　260，265—266

张居正　99，100，156

张君瑞　315

张路　271

张瑞图　209—210，212—213，
　　215—216，224；《山水》212，
　　图5.33；《观瀑图》70，212，
　　图5.32

张僧繇　285

张渥　310

张学曾　169

张彦远　6

张远　66

张择端　55，221；《清明上河图》
　　55，221

张勔之　190

赵备　232

赵伯骕　12

赵伯驹　12—13，160，162，
　　200，250，338—339

赵昌　74

赵幹　12

赵令穰　182，236，243—244，
　　338

赵孟頫　4，7，9—11，18，98，
　　100，123，139，141，145，
　　156，209，253，318；《水村
　　图》138

赵左　17，62，72，74，76—79，

81—82，84，86—88，106，
　　111，117，140，154，167，
　　244，246；《竹院逢僧》79，
　　84，图3.12；《溪山高隐》81，
　　78，图3.10，3.11；《寒崖积
　　雪》82，84，86，图3.13；《寒
　　山石溜》86，154，图3.14

浙江省　5，15，66，191，232，
　　250，281，306，311

浙派　5—7，10，15，201，220，
　　234，239，246，250，271，
　　339

真　328

真可　99

镇江　84

郑文林　220

郑元勋　14

郑重　232

止园　54—56，89，128

中锋　184

中华人民共和国　9，103，316

《中麓画品》7

中山文华堂（京都）310

中原　90，166，185，197，207

周臣　8，12，15，34—35，201，
　　244

周亮工　180，253，282，290，
　　296，302，323—324，331—
　　333，338

周汝式　155

周天球　54

朱　166，276

朱熹　155

诸暨　253，306

住友氏收藏　212

祝允明　16

庄子　243，299

拙　26，115

自然主义　38—39，42—43，49—
　　50，63，72，79，81—82，
　　84，86—87，113，119，125，
　　131，136，144，151，194，
　　196，200，208，224，237，
　　244，259，261，263，266

宗柏岩　265

邹衣白　见"邹之麟"

邹之麟　179—181，187

樵李　见"嘉兴"

作家　12，14

三联高居翰作品

《隔江山色：元代绘画（1279—1368）》

Hills Beyond a River: Chinese Painting of the Yuan Dynasty, 1279-1368

《江岸送别：明代初期与中期绘画（1368—1580）》

Parting at the Shore: Chinese Painting of the Early and Middle Ming Dynasty, 1368-1580

《山外山：晚明绘画（1570—1644）》

The Distant Mountains: Chinese Painting of the Late Ming Dynasty, 1570-1644

《气势撼人：十七世纪中国绘画中的自然与风格》

The Compelling Image: Nature and Style in Seventeenth-Century Chinese Painting

《致用与娱情：大清盛世的世俗绘画》

Pictures for Use and Pleasure: Vernacular Painting in High Qing China

《图说中国绘画史》

Chinese Painting: A Pictorial History

《画家生涯：传统中国画家的生活与工作》

The Painter's Practice: How Artists Lived and Worked in Traditional China

《诗之旅：中国与日本的诗意绘画》

The Lyric Journey: Poetic Painting in China and Japan

《不朽的林泉：中国古代园林绘画》

Garden Paintings in Old China

生活·讀書·新知 三联书店 刊行